L'ART

AU POINT DE VUE SOCIOLOGIQUE

ŒUVRES DE M. GUYAU

La Morale d'Épicure et ses rapports avec les doctrines contemporaines,
3e édition, 1 vol. in-8o. 7 fr. 50 c.
La Morale anglaise contemporaine, 1 vol. in-8o, 2e édition. 7 fr. 50 c.
Les Problèmes de l'esthétique contemporaine, 1 vol. in-8o. 5 fr.
Esquisse d'une morale sans obligation ni sanction, 1 vol. in-8o. 5 fr.
L'Irréligion de l'avenir, étude de sociologie, 1 vol. in-8o, 2e édition. 7 fr. 50 c.
Vers d'un philosophe, 1 vol. in-18. 3 fr. 50 c.
L'Art au point de vue sociologique. 7 fr. 50 c.
Hérédité et éducation, étude sociologique, 1 vol. in-8o. 5 fr.
La Genèse de l'idée du temps. (*Sous presse.*) 1 vol. in-18. 2 fr. 50 c.

SAINT-CLOUD. — IMPRIMERIE Vᵉ EUG. BELIN ET FILS

L'ART

AU POINT DE VUE SOCIOLOGIQUE

PAR

M. GUYAU

PARIS

ANCIENNE LIBRAIRIE GERMER BAILLIÈRE ET C^{IE}

FÉLIX ALCAN, ÉDITEUR

108, BOULEVARD SAINT-GERMAIN, 108

—

1889

Tous droits réservés

Avant de nous être enlevé par une mort prématurée, — à trente-trois ans, — Guyau, dont l'activité intellectuelle demeura infatigable jusqu'à la dernière heure, venait d'écrire deux nouvelles œuvres de grande portée : l'une sur *l'Art au point de vue sociologique,* l'autre sur *l'Éducation et l'hérédité.* Nous publions aujourd'hui la première; la seconde, en cours d'impression, paraîtra bientôt.

I. — Ce travail sur l'art est la suite naturelle du livre universellement admiré sur *l'Irréligion de l'avenir.* Après avoir montré l'idée sociologique sous l'idée religieuse, Guyau a voulu faire voir qu'elle se retrouve aussi au fond même de l'art; que l'émotion esthétique la plus complète et la plus élevée est une émotion d'un caractère social; que l'art, tout en conservant son indépendance, se trouve ainsi relié par son essence même à la vraie religion, à la métaphysique, et à la morale.

D'après Guyau, l'originalité du dix-neuvième siècle et surtout des siècles qui viendront ensuite con-

sistera, selon toute probabilité, dans la constitution de la science sociale et dans son hégémonie par rapport à des études qui, auparavant, en avaient paru indépendantes ; science des religions, métaphysique même, science des mœurs, science de l'éducation, enfin esthétique.

On sait que, dans son *Irréligion de l'avenir*, Guyau considère la religion comme étant, par essence, un « phénomène sociologique », une extension à l'univers et à son principe des rapports sociaux qui relient les hommes, un effort, en un mot, pour concevoir le monde entier sous l'idée de *société*. Qu'est-ce à son tour que la métaphysique, qui paraît d'abord un exercice solitaire de la pensée, la réalisation de l'idéal érigé en Dieu par Aristote, — la pensée suspendant tout à ses propres lois et se repliant sur soi dans la pensée de la pensée ? — A y regarder de plus près, la métaphysique n'est point aussi subjective, aussi formelle, aussi individualiste qu'elle le semblait d'abord, car ce qu'elle cherche dans le sujet pensant lui-même, c'est l'explication de l'univers, c'est le lien qui relie l'existence de l'individu au tout. Aussi, pour Guyau, la métaphysique même est une expansion de la vie, et de la vie *sociale* : c'est la sociabilité s'étendant au cosmos, remontant aux lois suprêmes du monde, descendant à ses derniers éléments, allant des causes aux fins

et des fins aux causes, du présent au passé, du passé à l'avenir, du temps et de l'espace à ce qui engendre le temps même et l'espace ; en un mot, c'est l'effort suprême de la vie individuelle pour saisir le secret de la vie universelle et pour s'identifier avec le tout par l'*idée* même du tout. La science ne saisit qu'un fragment du monde ; la métaphysique s'efforce de concevoir le monde même, et elle ne peut le concevoir que comme une société d'êtres, car, qui dit *univers,* dit *unité, union,* lien; or, le seul lien véritable est celui qui relie par le dedans, non par des rapports extrinsèques de temps et d'espace ; c'est la *vie* universelle, principe du « monisme », et tout lien qui unit plusieurs vies en une seule est foncièrement social (1). Le caractère social de la morale est plus manifeste encore. Tandis que la métaphysique, tandis que la religion, cette forme figurée et imaginative de la métaphysique, s'efforcent de réaliser dans la société humaine la communauté des idées directrices de l'intelligence, la liaison intellectuelle des hommes entre eux et avec le tout, la morale réalise l'union des volontés et, par cela même, la convergence des actions vers un même but. C'est ce qu'on peut appeler la *synergie* sociale. Guyau n'absorbait point la morale entière dans la

(1) Voir notre livre intitulé : *La morale, l'art et la religion selon Guyau.*

sociologie, car il considérait que le principe « de la vie la plus intensive et la plus extensive », c'est-à-dire de la moralité, est immanent à l'individu, mais il n'en admettait pas moins que l'individu est lui-même une société de cellules vivantes et peut-être de consciences rudimentaires ; d'où il suit que la vie individuelle, étant déjà sociale par la *synergie* qu'elle réalise entre nos puissances, n'a besoin que de suivre son propre élan, de se dégager des entraves extérieures et des besoins les plus physiques, pour devenir une coopération à la vie plus large de la famille, de la patrie, de l'humanité et même du monde. L'éducation a pour but de préparer cette coopération par une continuelle « suggestion » d'idées et de désirs, de corriger ainsi les effets défectueux de l'hérédité acquise par une hérédité nouvelle (1).

Mais l'union sociale à laquelle tendent la métaphysique, la morale, la science de l'éducation, n'est pas encore complète : elle n'est qu'une communauté d'idées ou de volontés; il reste à établir la communauté même des sensations et des sentiments; il faut, pour assurer la *synergie* sociale, produire la *sympathie* sociale : c'est le rôle du grand art, de l'art considéré au

(1) C'est le sujet du volume de Guyau sur *l'Education et l'hérédité*.

point de vue sociologique. Les sensations et les sentiments sont, au premier abord, ce qui divise le plus les hommes; si on ne « discute » pas des goûts et des couleurs, c'est qu'on les regarde comme personnels, et cependant, il y a un moyen de les *socialiser* en quelque sorte, de les rendre en grande partie identiques d'individu à individu : c'est l'art. Du fond incohérent et discordant des sensations et sentiments individuels, l'art dégage un ensemble de sensations et de sentiments qui peuvent retentir chez tous à la fois ou chez un grand nombre, qui peuvent ainsi donner lieu à une *association* de jouissances. Et le caractère de ces jouissances, c'est qu'elles ne s'excluent plus l'une l'autre, à la façon des plaisirs égoïstes, mais sont au contraire en essentielle « solidarité ». Comme la métaphysique, comme la morale, l'art enlève donc l'individu à sa vie propre pour le faire vivre de la vie universelle, non plus seulement par la communion des idées et croyances, ou par la communion des volontés et actions, mais par la communion même des sensations et sentiments. Toute esthétique est véritablement, comme semblaient le croire les anciens, une musique, en ce sens qu'elle est une réalisation d'harmonies sensibles entre les individus, un moyen de faire vibrer les cœurs sympathiquement comme vibrent des instruments ou des voix.

Aussi tout art est-il un moyen de concorde sociale, et plus profond peut-être encore que les autres; car *penser* de la même manière, c'est beaucoup sans doute, mais ce n'est pas encore assez pour nous faire *vouloir* de la même manière : le grand secret, c'est de nous faire *sentir* tous de la même manière, et voilà le prodige que l'art accomplit.

II. — D'après ces principes, l'art est d'autant plus grand, selon Guyau, qu'il réalise mieux les deux conditions essentielles de cette société des sentiments. En premier lieu, il faut que les sensations et sentiments dont l'art produit l'*identité* dans tout un groupe d'individus soient eux-mêmes de la nature la plus *élevée;* en d'autres termes, il faut produire la sympathie des sensations et sentiments *supérieurs.* Mais en quoi consistera cette supériorité? Précisément en ce que les sensations et sentiments supérieurs auront un caractère à la fois plus intense et plus expansif, par conséquent plus *social :* — « La solidarité sociale est le principe de l'émotion esthétique la plus haute et la plus complexe. » Les plaisirs qui n'ont rien d'impersonnel n'ont rien de durable ni de beau : « Le plaisir qui aurait, au contraire, un caractère tout à fait universel, serait éternel; et étant l'amour, il serait la *grâce.* C'est dans la négation de l'égoïsme,

négation compatible avec la vie même, que l'esthétique, comme la morale, doit chercher ce qui ne périra pas (1). » En second lieu, l'identité des sensations et des sentiments supérieurs, c'est-à-dire la sympathie sociale que l'art produit, doit s'étendre au groupe d'hommes le plus vaste possible. Le grand art n'est point celui qui se confine dans un petit cercle d'initiés, de gens du métier ou d'amateurs ; c'est celui qui exerce son action sur une société entière, qui renferme en soi assez de simplicité et de sincérité pour émouvoir tous les hommes intelligents, et aussi assez de profondeur pour fournir substance aux réflexions d'une élite. En un mot, le grand art se fait admirer à la fois de tout un peuple (même de plusieurs peuples), et du petit nombre d'hommes assez compétents pour y découvrir un sens plus intime. Le grand art est donc comme la grande nature : chacun y lit ce qu'il est capable d'y lire, chacun y trouve un sens plus ou moins profond, selon qu'il est capable de pénétrer plus ou moins avant ; pour ceux qui restent à la surface, il y a les grandes lignes, les grands horizons, la magie visible des couleurs et les harmonies qui emplissent l'oreille ; pour ceux qui vont plus avant et plus loin, il y a des perspectives nouvelles qui s'ouvrent, des

(1) *L'Art au point de vue sociologique*, page 16.

perfections de détail qui se révèlent, des infinis qui s'enveloppent. Ainsi que l'a dit Victor Hugo,

> La fauvette à la tête blonde
> Dans la goutte d'eau boit un monde :
> Immensités ! immensités !

L'art de l'homme, comme celui de la nature, consiste à mettre en effet dans la goutte d'eau un monde : la fauvette ne sentira que la fraîcheur vivifiante de la goutte d'eau, le philosophe et le savant apercevront dans la goutte d'eau les immensités.

III. — La nature de l'art nous éclaire sur celle du génie. Selon Guyau, le génie artistique et poétique est « une forme extraordinairement intense de la sympathie et de la sociabilité, qui ne peut se satisfaire qu'en créant un monde nouveau, et un monde d'êtres vivants. Le génie est une puissance d'aimer qui, comme tout amour véritable, tend énergiquement à la fécondité et à la création de la vie (1). » Le principe de la vie « la plus intense et la plus sociale » se retrouve donc partout. Vie intense, en effet, sera celle de l'artiste, car « on ne donne après tout la vie qu'en empruntant à son propre fonds... Produire

(1) Page 27.

par le don de sa seule vie personnelle une vie *autre* et *originale*, tel est le problème que doit résoudre tout créateur (1). » La caractéristique du génie est donc, pour Guyau, « une sorte de vision intérieure des formes possibles de la vie », vision qui fera reculer au rang d'accident la vie réelle. Au fond, l'œuvre de l'artiste sera la même que celle du savant ou encore de l'historien : « découvrir les faits significatifs, expressifs d'une loi; ceux qui, dans la masse confuse des phénomènes, constituent des points de repère et peuvent être reliés par une ligne, former un dessin, une figure, un système. » Le grand artiste est évocateur de la vie sous toutes ses formes, évocateur « des objets d'affection, des sujets *vivants* avec lesquels nous pouvons entrer en société (2). »

Le génie et son milieu social, dont les rapports ont tant préoccupé les esthéticiens contemporains et surtout M. Taine, nous donnent, selon Guyau, le spectacle de trois *sociétés* liées par une relation de dépendance mutuelle : 1° la société réelle préexistante, qui *conditionne* et en partie suscite le génie; 2° la société idéalement modifiée que conçoit le génie même, le monde de volontés, de passions, d'intelligences qu'il crée dans son esprit et qui est une spéculation sur le *possible;* 3° la

(1) Page 28.
(2) Page 66.

formation consécutive d'une société nouvelle, celle des admirateurs du génie, qui, plus ou moins, réalisent en eux par *imitation* son *innovation*. C'est un phénomène analogue aux lois astronomiques qui créent au sein d'un grand système un système particulier, un centre nouveau de gravitation. Platon avait déjà comparé l'influence du poète inspiré sur ceux qui l'admirent et partagent son inspiration à l'aimant qui, se communiquant d'anneau en anneau, forme toute une chaîne soulevée par la même influence. Les génies *d'action*, comme les César et les Napoléon, réalisent leurs desseins par le moyen de la société nouvelle qu'ils suscitent autour d'eux et qu'ils entraînent. Les génies de *contemplation* et d'*art* font de même, car la contemplation prétendue n'est qu'une action réduite à son premier stade, maintenue dans le domaine de la pensée et de l'imagination. Les génies d'*art* ne meuvent pas les corps, mais les âmes : ils modifient les mœurs et les idées. Aussi l'histoire nous montre-t-elle l'effet civilisateur des arts sur les sociétés, ou parfois, au contraire, leurs effets de dissolution sociale. « Sorti de tel ou tel milieu, le génie est un créateur de milieux nouveaux ou un modificateur des milieux anciens. »

L'analyse des rapports entre le génie et le milieu permet de déterminer ce que doit être la critique véritable. Selon Guyau, elle doit être

l'examen de l'œuvre même, non de l'écrivain et du milieu. De plus, la qualité dominante du vrai critique, c'est cette même puissance de sympathie et de sociabilité qui, poussée plus loin encore et servie par des facultés créatrices, constituerait le génie. Pour bien comprendre un artiste, dit Guyau, il faut se mettre « en rapport » avec lui, selon le langage de l'hypnotisme; et, pour bien saisir les qualités de l'œuvre d'art, il faut se pénétrer si profondément de l'idée qui la domine, qu'on aille jusqu'à l'âme de l'œuvre ou qu'on lui en prête une, « de manière à ce qu'elle acquière à nos yeux une véritable individualité et constitue comme une autre vie debout à côté de la nôtre. » C'est là ce que Guyau appelle la *vue intérieure* de l'œuvre d'art, dont beaucoup d'observateurs superficiels demeurent incapables. Il y a souvent, dit-il, chez les esprits trop *critiques*, un certain fond « d'insociabilité » qui fait que nous devons nous défier de leurs jugements comme ils devraient s'en défier eux-mêmes. Le « public », n'ayant pas de personnalité qui résiste à l'artiste, entre plus facilement en société avec lui, et son jugement est souvent meilleur, par cela même, que celui des critiques de profession.

IV. — L'art, ayant pour but d'établir un lien de société sensible et de sympathie *entre* des êtres

vivants, n'y peut arriver, nous l'avons vu, que par le moyen terme d'une sympathie inspirée pour des êtres vivants qui sont sa création. De là ce problème : — Sous quelles conditions un personnage est-il *sympathique* et a-t-il droit en quelque sorte d'entrer en société avec tous? Guyau passe en revue ces conditions, dont la première et la plus fondamentale, est que l'être représenté par l'artiste soit vivant : « la vie, fût-ce celle d'un être inférieur, nous intéresse toujours par cela seul qu'elle est la vie ». Et Guyau arrive à cette conclusion que « nous ne pouvons pas éprouver d'antipathie absolue et définitive pour aucun être vivant ». Pourvu que nous sentions dans la création de l'artiste la spontanéité et la sincérité d'expression que nous rencontrons partout dans la réalité, « l'antipathique même redevient en partie sympathique, en devenant une vérité vivante qui semble nous dire : Je suis ce que je suis, et telle je suis, telle j'apparais (1). » Ainsi sera refaite, dans l'art à tout le moins, une place et une large place aux individualités, ces ondulations et miroitements divers du grand flot de la vie, qui semblait tout d'abord les emporter pêle-mêle. La vie, dans sa réalité immédiate, c'est l'individualité : « on ne sympathise donc qu'avec ce qui est ou semble

(1) Pages 66, 67.

individuel; de là, pour l'art, l'absolue nécessité, en même temps que la difficulté de donner à ses créations la marque de l'*individuation* (1). »
« Une restriction cependant, ou plutôt une condition d'élargissement toujours possible, c'est que l'individualité, en tant que telle, sera assez parfaite pour atteindre à la hauteur du type : « ce qui ne serait qu'individuel et n'exprimerait rien de typique ne saurait produire un intérêt durable. L'art, qui cherche en définitive à nous faire sympathiser avec les individus qu'il nous représente, s'adresse ainsi aux côtés sociaux de notre être; il doit donc aussi nous représenter ses personnages par leurs côtés sociaux. » Le héros en littérature est avant tout un être social : « soit qu'il défende, soit même qu'il attaque la société, c'est par ses points de contact avec elle qu'il nous intéresse le plus. » Guyau montre que les grands types créés par les auteurs dramatiques ou les romanciers de premier ordre, et qu'il appelle « les grandes individualités de la cité de l'art », sont à la fois profondément *réels* et cependant *symboliques* : Hamlet, Alceste, Faust, Werther, Balthazar Claëtz. En outre il est des types proprement sociaux, qui ont pour but de représenter l'homme d'une époque dans une société donnée; or, les

(1) Page 68.

conditions de la société humaine sont de deux sortes : il y en a d'éternelles et il y en a de conventionnelles. Selon Guyau, le moyen, pour l'art, d'échapper à ce qu'il y a de fugitif dans toute convention, c'est la *spontanéité du sentiment individuel* qui fournit ses inspirations au génie. « Le grand artiste, simple jusqu'en ses profondeurs, est celui qui garde en face du monde une certaine nouveauté de cœur et comme une éternelle fraîcheur de sensation. Par sa puissance à briser les associations banales et communes, qui pour les autres hommes enserrent les phénomènes dans une quantité de moules tout faits, il ressemble à l'enfant qui commence la vie et qui éprouve la stupéfaction vague de l'existence fraîche éclose. Recommencer toujours à vivre, tel serait l'idéal de l'artiste : il s'agit de retrouver, par la force de la pensée réfléchie, l'inconsciente naïveté de l'enfant. »

VI. — Ce qui est aux yeux de Guyau la règle suprême de l'art, c'est cette qualité morale et sociale par excellence : la *sincérité;* si donc il attache à la forme une très grande importance, il ne veut point qu'on sépare la forme du fond. Dans l'être vivant, c'est le fond qui projette sa forme, pour transparaître en elle ; il en doit être de même dans l'œuvre du génie. Le formalisme

dans l'art, au contraire, finit par faire de l'art une chose tout artificielle et conséquemment morte. Un des défauts caractéristiques auxquels se laisse aller celui qui vit trop exclusivement pour l'art et s'attache au culte des formes, c'est de ne plus voir et sentir avec force dans la vie que ce qui lui paraît le plus facile à représenter par l'art, « ce qui peut immédiatement se transposer dans le domaine de la fiction. » Flaubert, qui était artiste dans la moelle des os et qui s'en piquait, a exprimé cet état d'esprit avec une précision merveilleuse : selon lui, vous êtes né pour l'art si les accidents du monde, dès qu'ils sont perçus, vous apparaissent transposés comme pour l'emploi d'une illusion à décrire, tellement que toutes les choses, y compris votre existence, ne vous semblent pas avoir d'autre utilité. Guyau répond à Flaubert qu'un être ainsi organisé échouerait au contraire dans l'art : « il faut *croire* en la vie pour la rendre dans toute sa force ; il faut sentir ce qu'on sent, avant de se demander le pourquoi et de chercher à utiliser sa propre existence. C'est s'arrêter à la superficie des choses que d'y voir seulement des *effets* à saisir et à rendre, de confondre la nature avec un musée, de lui préférer même au besoin un musée. » Le grand art est celui qui traite la nature et la vie « non en illusions, mais en réalités », et qui

sent en elles le plus profondément « non pas ce que l'art humain peut le mieux rendre, mais ce qu'il peut au contraire le plus difficilement traduire, ce qui est le moins transposable en son domaine. Il faut comprendre combien la vie déborde l'art pour mettre dans l'art le plus de vie. » L'art pour l'art, la contemplation de la pure forme des choses finit toujours par aboutir au sentiment d'une monotone Maya, d'un spectacle sans fin et sans but. En outre, elle fait de l'art quelque chose de concentré en soi et d'isolé, non d'expansif et de social, car la société humaine ne saurait s'intéresser à un pur jeu de formes.

Selon Guyau, le moyen de renouveler et de rajeunir l'art, c'est d'introduire sous les sentiments mêmes les idées, car l'idée est nécessaire à l'émotion et à la sensation pour les empêcher d'être banales et usées. « L'*émotion* est toujours neuve, prétend V. Hugo, et le *mot* a toujours servi; de là l'impossibilité d'exprimer l'émotion. » — « Eh bien non, répond Guyau, et c'est là ce qu'il y a de désolant pour le poète, l'émotion la plus personnelle n'est pas si neuve; au moins a-t-elle un fond éternel; notre cœur même a déjà servi à la nature, comme son soleil, ses arbres, ses eaux et ses parfums; les amours de nos vierges ont trois cent mille ans, et la plus grande jeunesse que nous puissions espérer pour nous

ou pour nos fils est semblable à celle du matin, à celle de la joyeuse aurore, dont le sourire est encadré dans le cercle sombre de la nuit : nuit et mort, ce sont les deux ressources de la nature pour se rajeunir à jamais. » La masse des sensations humaines et des sentiments simples est sensiblement la même à travers la durée et l'espace, mais ce qui s'accroît constamment et se modifie pour la société humaine, c'est la masse des idées et des connaissances, qui elles-mêmes réagissent sur les sentiments. « L'intelligence peut seule exprimer dans une œuvre extérieure le suc de la vie, faire servir notre passage ici-bas à quelque chose, nous assigner une fonction, un rôle, une œuvre très minime dont le résultat a pourtant chance de survivre à l'instant qui passe. La science est pour l'intelligence ce que la charité est pour le cœur; elle est ce qui rend infatigable, ce qui toujours relève et rafraîchit; elle donne le sentiment que l'existence individuelle et même l'existence sociale n'est pas un piétinement sur place, mais une ascension. Disons plus, l'amour de la science et le sentiment philosophique peuvent, en s'introduisant dans l'art, le transformer sans cesse, car nous ne voyons jamais du même œil et nous ne sentons jamais du même cœur lorsque notre intelligence est plus ouverte, notre science agrandie, et que nous

voyons plus d'univers dans le moindre être individuel. »

VII. — La part croissante des idées scientifiques dans les sociétés modernes produira, selon Guyau, une transformation de l'art dans le sens d'un réalisme bien entendu et conciliable avec le véritable idéalisme. Le réalisme digne de ce nom n'est encore que la sincérité dans l'art, qui doit aller croissant avec le progrès scientifique. Les sociétés modernes ont un esprit critique qui ne peut plus tolérer longtemps le mensonge : la fiction n'est acceptée que « lorsqu'elle est symbolique, c'est-à-dire expressive d'une idée vraie. » La puissance de l'idéalisme même, en littérature, est à cette condition qu'il ne s'appuie pas sur un « idéal factice », mais sur « quelque aspiration intense et durable de notre nature ». Quant au réalisme, son mérite est, en recherchant « l'intensité dans la réalité », de donner une impression de réalité plus grande, par cela même de vie et de sincérité : « la vie ne ment pas, et toute fiction, tout mensonge est une sorte de trouble passager apporté dans la vie, une mort partielle. » L'art doit donc avoir « la véracité de la lumière ». Mais, pour compenser ce qu'il y a d'insuffisant dans la représentation du réel, l'art est obligé, dans une juste mesure, d'augmenter l'intensité

de cette représentation ; c'est là, en somme, un moyen de la rendre vraisemblable. L'écueil est de confondre le moyen avec le but ; or le réalisme, trop souvent, donne pour but à l'art ce que Guyau appelle « un idéal quantitatif », l'énorme remplaçant le correct et la beauté ordonnée. C'est là rendre l'art malsain « par un dérangement de l'équilibre naturel auquel il n'est déjà que trop porté de lui-même ».

On a dit que l'art, en devenant plus réaliste, devait se *matérialiser ;* Guyau montre ce qu'il y a d'inexact dans cette opinion. Selon lui, le réalisme bien entendu ne cherche pas à agir sur nous par une « sensation directe », mais par l'éveil de « sentiments sympathiques ». Un tel art est sans doute moins abstrait et nous fait vibrer tout entiers ; mais, par cela même, « on peut dire qu'il est moins sensuel et recherche moins pour elle-même la pure jouissance de la sensation. » D'ailleurs, les symptômes de l'émotion peuvent s'emprunter aussi bien au domaine de la psychologie qu'à celui de la physiologie.

Si le réalisme bien compris doit laisser une certaine place aux dissonances mêmes et aux laideurs dans l'art, c'est qu'elles sont la forme extérieure des misères et limitations inhérentes à la vie. « Le parfait de tout point, l'impeccable ne saurait nous intéresser, parce qu'il aurait toujours

ce défaut de n'être point vivant, en relation et en société avec nous. La vie telle que nous la connaissons, en solidarité avec toutes les autres vies, en rapport direct ou indirect avec des maux sans nombre, exclut absolument le parfait et l'absolu. L'art moderne doit être fondé sur la notion de l'imparfait, comme la métaphysique moderne sur celle du relatif. » Le progrès de l'art se mesure en partie, selon Guyau, à l'intérêt sympathique qu'il porte aux côtés misérables de la vie, à tous les êtres infimes, aux petitesses et aux difformités : « C'est une extension de la sociabilité esthétique. » Sous ce rapport, l'art suit nécessairement le développement de la science, « pour laquelle il n'y a rien de petit, de négligeable, et qui étend sur toute la nature l'immense nivellement de ses lois ». Les premiers poèmes et les premiers romans ont conté les aventures des dieux ou des rois ; dans ce temps-là, le héros marquant de tout drame devait nécessairement avoir la tête de plus que les autres hommes. « Aujourd'hui, nous comprenons qu'il y a une autre manière d'être grand : c'est d'être profondément quelqu'un, n'importe qui, l'être le plus humble. C'est donc surtout par des raisons morales et sociales que doit s'expliquer, — et aussi se régler, — l'introduction du laid dans l'œuvre d'art réaliste. »

L'art réaliste a pour conséquence d'étendre pro-

gressivement la sociabilité, en nous faisant sympathiser avec des hommes de toutes sortes, de tous rangs et de toute valeur; mais il y a là un danger que Guyau met en évidence. Il se produit, en effet, une certaine antinomie entre l'élargissement trop rapide de la sociabilité et le maintien en leur pureté de tous les instincts sociaux. D'abord, « une société plus nombreuse est aussi moins choisie ». De plus, « l'accroissement de la sociabilité est parallèle à l'accroissement de l'activité; or, plus on agit et voit agir, et plus aussi on voit s'ouvrir des voies divergentes pour l'action, lesquelles sont loin d'être toujours des voies droites ». C'est ainsi que, peu à peu, en élargissant sans cesse ses relations, « l'art en est venu à nous mettre en société avec tels et tels héros de Zola. » La cité aristocratique de l'art, au dix-huitième siècle, admettait à peine dans son sein les animaux; elle en excluait presque la nature, les montagnes, la mer. « L'art, de nos jours, est devenu de plus en plus démocratique, et a fini même par préférer la société des vicieux à celle des honnêtes gens. » Tout dépend donc, conclut Guyau, du type de société avec lequel l'artiste a choisi de nous faire sympathiser : « Il n'est nullement indifférent que ce soit la société passée, ou la société présente, ou la société à venir, et, dans ces diverses so-

ciétés, tel groupe social plutôt que tel autre. » Il est même des littératures, — Guyau le montre dans un chapitre spécial, — qui prennent pour objectif « de nous faire sympathiser avec les *insociables*, avec les déséquilibrés, les névropathes, les fous, les délinquants » ; c'est ici que « l'excès de sociabilité artistique aboutit à l'affaiblissement même du lien social et moral ».

Un dernier danger auquel l'art est exposé par son évolution vers le réalisme, c'est ce que Guyau appelle le *trivialisme*. Le réalisme bien entendu en est juste le contraire, car « il consiste à emprunter aux représentations de la vie habituelle toute la force qui tient à la netteté de leurs contours, mais en les dépouillant des associations vulgaires, fatigantes et parfois repoussantes. » Le vrai réalisme consiste donc à dissocier le réel du trivial ; c'est pour cela qu'il constitue un côté de l'art si difficile : « il ne s'agit de rien moins que de trouver la poésie des choses qui nous semblent parfois les moins poétiques, simplement parce que l'émotion esthétique est usée par l'habitude. Il y a de la poésie dans la rue par laquelle je passe tous les jours et dont j'ai, pour ainsi dire, compté chaque pavé, mais il est beaucoup plus difficile de me la faire sentir que celle d'une petite rue italienne ou espagnole, de quelque coin de pays exotique. » Il s'agit de rendre de la fraîcheur à des sensa-

tions fanées, « de trouver du nouveau dans ce qui est vieux comme la vie de tous les jours, de faire sortir l'imprévu de l'habituel; » et pour cela le seul vrai moyen est d'approfondir le réel, d'aller par delà les surfaces auxquelles s'arrêtent d'habitude nos regards, d'apercevoir quelque chose de nouveau là où tous avaient regardé auparavant. « La vie réelle et commune, c'est le rocher d'Aaron, rocher aride, qui fatigue le regard; il y a pourtant un point où l'on peut, en frappant, faire jaillir une source fraîche, douce à la vue et aux membres, espoir de tout un peuple : il faut frapper à ce point, et non à côté; il faut sentir le frisson de l'eau vive à travers la pierre dure et ingrate. »

Guyau passe en revue et analyse finement les divers moyens d'échapper au *trivial*, d'embellir pour nous la réalité sans la fausser; et ces moyens constituent « une sorte d'idéalisme à la disposition du naturalisme même ». Ils consistent surtout à éloigner les choses ou les événements soit dans le temps, soit dans l'espace, « par conséquent à étendre la sphère de nos sentiments de sympathie et de sociabilité, de manière à élargir notre horizon ». Guyau étudie à ce sujet l'esthétique du *souvenir*, qui lui inspire des pages d'une poésie charmante. Il analyse aussi les effets du pittoresque et de l'exotique, « l'ex-

traordinaire rendu sympathique, le lointain rapproché de nous (Bernardin de Saint-Pierre, Flaubert, Loti). » Notre sociabilité s'élargit encore de cette manière, s'affine dans ce contact avec des sociétés lointaines. « Nous sentons s'enrichir notre cœur quand y pénètrent les souffrances ou les joies naïves, sérieuses pourtant, d'une humanité jusqu'alors inconnue, mais que nous reconnaissons avoir autant de droit que nous-mêmes, après tout, à tenir sa place dans cette sorte de conscience impersonnelle des peuples qui est la littérature. »

Enfin la sociabilité humaine doit s'étendre à la nature entière; de là cette part croissante que prend dans l'art moderne la description de la nature. Guyau montre que la vraie représentation des choses doit en être une « animation sympathique ». Le faux, c'est notre conception abstraite du monde, c'est la vue des surfaces immobiles et la croyance en l'inertie des choses, auxquelles s'en tient le vulgaire. « Le poète, en animant jusqu'aux êtres qui nous paraissent le plus dénués de vie, ne fait que revenir à des idées plus philosophiques sur l'univers. » Toutefois, en animant ainsi la nature, il est essentiel de mesurer les degrés de vie qu'on lui prête. Il est permis à la poésie « de hâter un peu l'évolution de la nature, non de la dénaturer. »

VII. — Un fait littéraire et social dont Guyau signale l'importance, c'est le développement du roman moderne, qui est « un *genre* essentiellement psychologique et sociologique. » M. Zola, avec Balzac, voit avec raison dans le roman une épopée sociale : « Les œuvres écrites sont des expressions sociales, pas davantage ; la Grèce héroïque écrit des épopées ; la France du dix-neuvième siècle écrit des romans. » Le roman, dit Guyau, raconte et analyse des *actions* dans leurs rapports avec le *caractère* qui les a produites et avec le *milieu* social ou naturel où elles se manifestent. Le roman psychologique lui-même n'est complet que s'il aboutit, dans une certaine mesure, à des généralisations *sociales* et humaines. Le vrai roman réunit donc en lui tout l'essentiel de la poésie et du drame, de la psychologie et de la science sociale ; c'est « de l'histoire condensée et systématisée, dans laquelle on a restreint au strict nécessaire la part des événements de hasard, aboutissant à stériliser la volonté humaine ; c'est de l'histoire *humanisée* en quelque sorte, où l'individu est transplanté dans un milieu plus favorable à l'essor de ses tendances intérieures. Par cela même, c'est une exposition simplifiée et frappante des lois sociologiques. » Guyau consacre une étude spéciale au roman naturaliste, qui a précisément aujourd'hui, plus que tous les autres, la prétention d'être un roman

social. Mais, si la vraie sociabilité des sentiments est la condition d'un naturalisme digne de ce nom, le romancier naturaliste, en voulant être d'une froideur absolue, arrive à être partial. « Il prend son point d'appui dans les natures antipathiques, au lieu de le prendre dans les natures sympathiques. » M. Zola n'est-il pas allé jusqu'à prétendre que le personnage sympathique était une invention des idéalistes qui ne se rencontre presque jamais dans la vie? « Vraiment, dit Guyau, il n'a pas eu de bonheur dans ses rencontres. » La seule excuse des réalistes, de M. Zola comme de Balzac, c'est précisément qu'ils ont voulu peindre les hommes dans leurs rapports sociaux; c'est qu'ils ont fait surtout des romans « sociologiques », et que le milieu social, examiné non dans les apparences extérieures, mais dans la réalité, est une continuation de la lutte pour la vie qui règne dans les espèces animales. « De peuple à peuple, chacun sait comment on se traite. D'individu à individu, la compétition est moins terrible, mais plus continuelle : ce n'est plus l'extermination, mais c'est la *concurrence* sous toutes ses formes. En outre, on n'est jamais sûr de trouver chez les autres les vertus ou l'honnêteté qu'on désirerait; il en résulte qu'on craint d'être dupe, et on hurle avec les loups. » Pourtant, il ne faut pas exagérer cette part de la compétition dans les

relations sociales : « il y a aussi, de tous côtés, *coopération*. Et c'est justement ce que les naturalistes négligent. » Ils s'en tiennent de parti pris aux vicieux, aux grotesques, aux avortés, aux monstrueux; leur « société » est donc incomplète.

VIII. — Après avoir constaté l'introduction des idées philosophiques et sociales dans le roman, Guyau nous la montre dans la poésie de notre époque, dont elle devient un trait caractéristique. Guyau estime que « la conception moderne et scientifique du monde n'est pas moins esthétique que la conception fausse des anciens. L'idée philosophique de l'évolution universelle, est voisine de cette autre idée qui fait le fond de la poésie : vie universelle (1). » Si le mystère du monde ne peut être complètement éclairci, il nous est pourtant impossible de ne pas nous faire une représentation du fond des choses, de ne pas nous répondre à nous-mêmes dans le silence morne de la nature : « Sous sa forme abstraite, cette représentation est la métaphysique; sous sa forme imaginative, cette représentation est la poésie, qui, jointe à la métaphysique, remplacera de plus en plus la religion. » Voilà pourquoi le sentiment d'une mission sociale et religieuse de l'art a caractérisé tous les

(1) Page 167.

grands poètes de notre siècle; s'il leur a parfois inspiré une sorte d'orgueil naïf, il n'en était pas moins juste en lui-même. « Le jour où les poètes ne se considéreront plus que comme des ciseleurs de petites coupes en or faux où on ne trouvera même pas à boire une seule pensée, la poésie n'aura plus d'elle-même que la forme et l'ombre, le corps sans l'âme : elle sera morte. » Notre poésie française, heureusement, a été dans notre siècle tout animée d'idées philosophiques, morales, sociales. Guyau, pour le montrer, passe en revue les grands poètes de notre temps, Lamartine, Vigny, Musset; il insiste de préférence sur celui qui a vécu le plus longtemps parmi nous, et qui a ainsi le plus longtemps représenté en sa personne le dix-neuvième siècle : Victor Hugo. Avec Hugo, la poésie devient vraiment sociale en ce qu'elle résume et reflète les pensées et sentiments d'une société tout entière, et sur toutes choses. « On pourrait extraire de V. Hugo une doctrine métaphysique, morale et sociale ». Il ne s'ensuit point sans doute que ce fût un philosophe; mais il paraît incontestable que Victor Hugo n'était pas seulement un imaginatif, comme on le répète sans cesse : « c'était un penseur, — à moins qu'on ne veuille faire cette distinction qu'il faisait lui-même entre le penseur et le songeur : le premier *veut*, disait-il,

le second *subit*. En ce sens, V. Hugo apparaîtra plutôt comme un grand songeur, mais « ce genre de songe profond est la caractéristique de la plupart des génies, qui sont emportés par leur pensée plutôt qu'ils ne la maîtrisent ». Après une exposition complète des doctrines de Victor Hugo vient l'examen de celles que les successeurs d'Hugo, tels que Sully-Prudhomme et Leconte de Lisle, ont introduites dans leurs poésies.

IX. — La théorie du style n'a guère été faite jusqu'ici qu'à un point de vue purement littéraire, ou, chez Spencer, au point de vue un peu trop mécanique de la « moindre dépense de force et d'attention ». Guyau donne, dans son livre, une théorie plus sociologique du style, considéré comme instrument de « communication sympathique » et de « sociabilité esthétique »; il a ainsi indiqué un aspect nouveau et intéressant de la question. Il insiste surtout sur l'évolution par laquelle la prose devient de plus en plus « poétique, » non au vieux sens de ce mot, qui désignait la recherche des ornements et les fleurs du style, mais au sens vrai, qui désigne « l'effet significatif et surtout suggestif » produit par l'entière adaption de la forme au fond, du rythme et des images à la pensée émue.

X. — Après l'évolution de l'art, Guyau en étudie la dissolution et recherche les vraies causes des décadences littéraires. Il rapproche les décadents des déséquilibrés et des névropathes, dont il étudie la littérature. L'émotion esthétique se ramenant en grande partie à la contagion nerveuse, on comprend que les puissants génies littéraires ou dramatiques préfèrent ordinairement représenter le vice, plutôt que la vertu. « Le vice est la domination de la passion chez un individu; or, la passion est éminemment contagieuse de sa nature, et elle l'est d'autant plus qu'elle est plus forte et même déréglée. » Dans le domaine physique, la maladie est plus contagieuse que la santé; dans le domaine de l'art, la reproduction puissante de la vie avec toutes ses injustices, ses misères, ses souffrances, ses folies, ses hontes mêmes, offre un certain danger moral et social qu'il ne faut pas méconnaître : « tout ce qui est sympathique est contagieux dans une certaine mesure, car la sympathie même n'est qu'une forme raffinée de la contagion. » La misère morale peut donc se communiquer à une société entière par la littérature même; les déséquilibrés sont, dans le domaine esthétique, des amis dangereux par la force même de la sympathie qu'éveille en nous leur cri de souffrance. « En tout cas, conclut Guyau, la littérature des désé-

quilibrés ne doit pas être pour nous un objet de prédilection exclusive, et une époque qui s'y complaît comme la nôtre ne peut, par cette préférence, qu'exagérer ses défauts. Et parmi les plus graves défauts de notre littérature moderne, il faut compter celui de peupler chaque jour davantage ce cercle de l'enfer où se trouvent, selon Dante, ceux qui, pendant leur vie, pleurèrent quand ils pouvaient être joyeux. »

XI. — Dans l'ouvrage dont nous venons de donner une esquisse, Guyau s'est placé à un point de vue dont on ne saurait méconnaître l'originalité et dont nous avons indiqué déjà ailleurs l'importance (1). C'est la première étude approfondie qu'on ait faite de l'art au point de vue sociologique, — nous ne disons pas seulement social, car ce n'est pas simplement l'influence réciproque de l'art et du milieu social que Guyau a étudiée : il a proposé une conception proprement *sociologique* de l'essence même de l'art, et il a montré l'application de cette idée sous ses principales formes. Guyau attachait d'autant plus d'importance au caractère social et à l'influence sociale de l'art qu'il considérait les religions comme destinées à s'affaiblir et à disparaître de

(1) Voy. *la Morale, l'Art et la Religion selon Guyau*.

plus en plus, d'abord dans les classes supérieures de la société, puis, par une contagion lente, dans les classes inférieures. Plus les religions dogmatiques deviennent insuffisantes à contenter notre besoin d'idéal, plus il est nécessaire que l'art les remplace en s'unissant à la philosophie, non pour lui emprunter des théorèmes, mais pour en recevoir des inspirations de sentiment. « La moralité humaine est à ce prix, et la félicité. » Aussi, selon Guyau, les grands poètes, les artistes redeviendront un jour les initiateurs des masses, les prêtres d'une religion sociale sans dogme. « C'est le propre du vrai poète que de se croire un peu prophète, et après tout, a-t-il tort? Tout grand homme se sent providence, parce qu'il sent son propre génie. »

On retrouvera dans ce livre les qualités maîtresses de Guyau : l'analyse pénétrante et en même temps la largeur des idées, un mélange de profondeur et de poésie, cette rectitude d'esprit jointe à la chaleur du cœur qui fait qu'on pourrait lui appliquer à lui-même ses deux beaux vers :

> Droit comme un rayon de lumière,
> Et comme lui vibrant et chaud.

Vie et sympathie universelle était sa devise comme

philosophe, et comme poète il en a fait celle de l'art. Il s'est peint lui-même et il a peint le véritable artiste, en disant : « Pour comprendre un rayon de soleil, il faut vibrer avec lui ; il faut aussi, avec le rayon de lune, trembler dans l'ombre du soir ; il faut scintiller avec les étoiles bleues ou dorées ; il faut, pour comprendre la nuit, sentir passer sur nous le frisson des espaces obscurs, de l'immensité vague et inconnue. Pour sentir le printemps, il faut avoir au cœur un peu de la légèreté de l'aile des papillons, dont nous respirons la fine poussière répandue en quantité appréciable dans l'air printanier (1). » L'art, étant ainsi presque synonyme de sympathie universelle, consiste à saisir et à rendre *l'esprit des choses*, « c'est-à-dire ce qui relie l'individu au tout et chaque portion du temps à la durée entière ; » mais ce rapprochement entre la grande vie répandue à l'infini et la vie humaine ne s'opérera qu'en écartant les limites élevées par l'individualité, au besoin en brisant ce que l'individualité a d'exclusif et d'égoïste. Le sentiment, avec son caractère communicatif et vraiment social, deviendra l'homme même, sa plus haute et dernière expression ; quant à son individualité propre, elle comptera pour peu de chose. Nul ne pou-

(1) Pages 14, 15.

vait mieux comprendre cette vérité que Guyau, dont l'âme fut toujours si profondément désintéressée. « Mon amour, dit-il, est plus vivant et plus vrai que moi-même. Les hommes passent et leurs vies avec eux, le sentiment demeure... Ce qui fait que quelques-uns d'entre nous donnent parfois si facilement leur vie pour un sentiment élevé, c'est que ce sentiment leur apparaît en eux-mêmes plus réel que tous les autres faits secondaires de leur existence individuelle ; c'est avec raison que devant lui tout disparaît, s'anéantit. Tel sentiment est plus vraiment nous que ce qu'on est habitué à appeler notre personne; il est le cœur qui anime nos membres, et ce qu'il faut avant tout sauver dans la vie, c'est son propre cœur (1). » Voilà pourquoi le savant, par exemple, fait tout naturellement « la science humaine avec sa vie ». L'art, figuration du réel, représentation de la vie, n'en deviendra l'expression véritable et n'acquerra toute sa valeur sociale que s'il a pour objet de rendre frappants, en les condensant, les idées ou sentiments qui « animent et dominent toute vie » et « valent seuls en elle ».

L'auteur, sous l'influence de cette doctrine, montre un souci constant de chercher leur sens aux choses, — ce qui revient à leur donner à

(1) Pages 64, 65.

toutes un intérêt. Au fond, il demeure convaincu que tout ce qui, dans les choses et les êtres, nous laisse indifférents, ou même nous irrite, est simplement incompris, et qu'il suffirait de trouver la vraie raison des choses pour les regarder d'un œil affectueux ou indulgent. Il semble qu'il y ait en lui, comme chez tout véritable poète, assez d'émotion et de sympathie pour traverser et animer la nature entière; il n'écoute battre son propre cœur que pour sentir venir jusqu'à lui quelques-unes des vibrations de la vie universelle : il agrandit la nature en lui prêtant le retentissement du cœur humain, et il élargit le cœur humain en y faisant entrer toute la nature. Mais il est philosophe en même temps que poète, et ne s'illusionne pas : il estime que, dans ce commerce que nous tentons d'établir entre les choses et nous, c'est nous qui donnerons. La sympathie humaine, comme la grâce prévenante, va au-devant, pénètre, même sans attendre rien; seulement, donner, c'est déjà recevoir, et cela lui suffit. Pour qui sait retrouver ainsi dans le naturel tout l'idéal, le plus grand charme sera précisément de n'en jamais sortir; les aspirations les plus hautes n'auront de prix que si elles reposent sur cette base humble et profonde, le réel : de là, sans doute, vient à Guyau cet accent d'extrême simplicité avec lequel il exprime des idées et des senti-

ments d'une constante élévation; de là lui vient aussi ce caractère persuasif qui se confond avec celui de l'absolue sincérité. Son œuvre, toute pénétrée d'un haut désintéressement, est à la fois très personnelle et très impersonnelle : on ne sent nulle part quelqu'un qui songe à s'affirmer, mais il semble qu'on reconnaisse partout la présence d'un ami. Nous avons vu que, selon lui, nous devons sympathiser avec l'œuvre d'art comme avec les œuvres de la nature, « car la pensée humaine, comme l'individualité même d'un être, a besoin d'être aimée pour être comprise; » jusque dans la lecture d'un simple livre soyons donc de bonne volonté : « l'affection éclaire »; et il ajoute ces belles paroles, qu'on peut appliquer à son propre ouvrage sur l'art : « Le livre ami est comme un œil ouvert que la mort même ne ferme pas, et où se fait toujours visible, en un rayon de lumière, la pensée la plus profonde d'un être humain. »

<div style="text-align: right;">Alfred FOUILLÉE</div>

PRÉFACE DE L'AUTEUR

La tâche la plus haute du dix-neuvième siècle a été, semble-t-il, de mettre en relief le côté *social* de l'individu humain et en général de l'être animé, qui avait été trop négligé par le matérialisme à forme égoïste du siècle précédent. Le système nerveux n'apparaît plus aujourd'hui que comme le siège de phénomènes dont le principe dépasse de beaucoup l'organisme individuel : la solidarité domine l'individualité. Le dix-huitième siècle s'était achevé avec les théories égoïstes d'Helvétius, de Volney, de Bentham, correspondant au matérialisme encore trop naïf de La Mettrie et même de Diderot : c'était la science qui commençait, et qui s'en tenait encore aux surfaces. La chimie ne faisait que naître avec Lavoisier; la vraie physiologie était encore à venir : on ne cherchait guère alors à pénétrer dans l'intérieur de l'organisme, à sonder la cellule vivante ou l'atome, encore moins la conscience. Le dix-neuvième siècle n'a pas

seulement élargi la science, il l'a considérablement approfondie, il l'a fait passer du dehors au dedans ; la physiologie s'est perfectionnée assez pour toucher à la psychologie, et, à mesure que la science du système nerveux est allée grandissant, on a mieux compris combien étaient insuffisantes les vues du matérialisme brut et égoïste. D'un côté, la matière s'est subtilisée toujours davantage sous l'œil du savant, et le mécanisme d'horlogerie de La Mettrie est devenu tout à fait impuissant à rendre compte de la vie : la *physiologie* s'est affirmée à part et au-dessus de la *physique* élémentaire. D'un autre côté l'individu, que l'on considérait comme isolé, enfermé dans son mécanisme solitaire, est apparu comme essentiellement pénétrable aux influences d'autrui, solidaire des autres consciences, déterminable par des idées et sentiments impersonnels. Il est aussi difficile de circonscrire dans un corps vivant une émotion morale, esthétique ou autre, que d'y circonscrire de la chaleur ou de l'électricité ; les phénomènes intellectuels ou physiques sont essentiellement expansifs ou contagieux. Les faits de sympathie, soit nerveuse, soit mentale, sont de mieux en mieux connus ; ceux de contagion morbide, ceux de suggestion et d'influence hypnotique commencent à être étudiés scientifiquement. De ces cas maladifs, qui sont les plus faciles

à connaître, on passera peu à peu aux phénomènes d'influence normale entre les divers cerveaux et, par cela même, entre les diverses consciences. Le dix-neuvième siècle finira par des découvertes encore mal formulées, mais aussi importantes peut-être dans le monde moral que celles de Newton ou de Laplace dans le monde sidéral : attraction des sensibilités et des volontés, solidarité des intelligences, pénétrabilité des consciences. Il fondera la psychologie scientifique et la sociologie, comme le dix-huitième siècle avait fondé la physique et l'astronomie. Les sentiments sociaux se révéleront comme des phénomènes complexes produits en grande partie par l'attraction ou la répulsion des systèmes nerveux, et comparables aux phénomènes astronomiques : la sociologie, dans laquelle rentre une bonne part de la morale et de l'esthétique, deviendra une astronomie plus compliquée. Elle projettera une clarté nouvelle jusque sur la métaphysique même. C'est ainsi que le déterminisme, qui, en nous déniant cette forme de pouvoir personnel qu'on appelle libre arbitre, semblait d'abord n'avoir qu'une influence morale dépressive, paraît aujourd'hui donner naissance à des espérances métaphysiques, très vagues encore, mais d'une portée illimitée, puisqu'il nous fait entrevoir que notre conscience individuelle pour-

rait être en communication sourde avec toutes les consciences, et que d'autre part la conscience, ainsi épandue dans l'univers, y doit avoir, comme la lumière ou la chaleur, un rôle important, capable sans doute de s'accroître et de s'étendre dans les siècles à venir.

L'esthétique, où viennent se résumer les idées et les sentiments d'une époque, ne saurait demeurer étrangère à cette transformation des sciences et à cette prédominance croissante de l'idée sociale. La conception de l'art, comme toutes les autres, doit faire une part de plus en plus importante à la solidarité humaine, à la communication mutuelle des consciences, à la sympathie tout ensemble physique et mentale qui fait que la vie individuelle et la vie collective tendent à se fondre. Comme la morale, l'art a pour dernier résultat d'enlever l'individu à lui-même et de l'identifier avec tous.

Nous avons déjà consacré un livre à montrer le côté sociologique des idées religieuses. La conception d'un *lien de société* entre l'homme et des puissances supérieures, mais plus ou moins semblables à lui, où il voit l'explication de l'univers et dont il attend une coopération matérielle ou morale, voilà ce qui, selon nous, fait l'unité de toutes les doctrines religieuses. L'homme devient religieux, avons-nous dit, quand il super-

pose à la société humaine où il vit une autre société plus puissante et plus élevée, d'abord restreinte, puis de plus en plus large, — une société universelle, cosmique ou supra-cosmique, avec laquelle il est en rapport de pensées et d'actions. Une sociologie mythique ou mystique est ainsi le fond de toutes les religions. De même, l'idée sociologique nous paraît essentielle à l'art. Mais, pour distinguer la religion de l'art même, il importe de comprendre que la religion a un *but*, un but à la fois spéculatif et pratique : elle tend au *vrai* et au *bien*. Elle n'anime pas toutes choses uniquement pour satisfaire l'imagination et l'instinct sympathique de sociabilité universelle; elle anime tout, 1° pour *expliquer* les grands phénomènes terribles ou sublimes de la nature, ou même la nature entière, 2° pour nous exciter à *vouloir* et à *agir* avec l'aide supposée d'êtres supérieurs et conformément à leurs *volontés*. La religion enveloppe une *cosmologie* embryonnaire, en même temps qu'une *morale* plus ou moins pure, et, enfin, elle est essentiellement un essai pour réconcilier l'une avec l'autre, pour mettre d'accord nos aspirations morales et même sensibles avec les lois du monde qui régissent la vie et la mort. Le but de la religion est donc la satisfaction *effective*, *pratique*, de tous nos désirs d'une vie idéale, bonne et heureuse à la fois, — satisfaction

projetée dans un temps à venir ou dans l'éternité. Le but de l'art, au contraire, est la réalisation *immédiate en pensée et en imagination,* et immédiatement *sentie,* de tous nos rêves de vie idéale, de vie intense et expansive, de vie bonne, passionnée, heureuse, sans autre loi ou règle que l'intensité même et l'harmonie nécessaires pour nous donner l'actuel sentiment de la plénitude dans l'existence. La société religieuse, la cité plus ou moins céleste est l'objet d'une conviction intellectuelle, accompagnée de sentiments de crainte ou d'espérance ; la cité de l'art est l'objet d'une représentation intellectuelle, accompagnée de sentiments sympathiques qui n'aboutissent pas à une action effective pour détourner un mal ou conquérir un bien désiré. L'art est donc vraiment une réalisation immédiate par la représentation même ; et cette réalisation doit être assez intense, dans le domaine de la représentation, pour nous donner le sentiment sérieux et profond d'une vie individuelle accrue par la relation sympathique où elle est entrée avec la vie d'autrui, avec la vie sociale, avec la vie universelle.

Nous espérons mettre en lumière ce côté sociologique de l'art, qui en fait l'importance morale en même temps qu'il lui donne sa vraie valeur esthétique. Il y a, selon nous, une unité profonde entre tous ces termes : vie, moralité, société, art, religion.

Le grand art, l'art sérieux est celui où se maintient et se manifeste cette unité ; l'art des « décadents « et des « déséquilibrés », dont notre époque nous fournira plus d'un exemple, est celui où cette unité disparaît au profit des jeux d'imagination et de style, du culte exclusif de la forme. Nous verrons que l'art maladif des décadents a pour caractéristique la dissolution des sentiments sociaux et le retour à l'*insociabilité*. L'art véritable, au contraire, sans poursuivre extérieurement un but moral et social, a en lui-même sa moralité profonde et sa profonde sociabilité, qui seule fait sa santé et sa vitalité. L'art, en un mot, c'est encore la vie, et l'art supérieur, c'est la vie supérieure ; toute œuvre d'art, comme tout organisme, porte donc en soi son germe de vie ou de mort. Loin d'être, comme le croit l'école de Spencer, un simple « jeu de nos facultés « représentatives », l'art est la prise au sérieux de nos facultés sympathiques et actives, et il ne se sert de la « représentation », encore une fois, que pour assurer l'exercice plus facile et plus intense de ces facultés qui sont le fond même de la vie individuelle et sociale.

L'ART

AU POINT DE VUE SOCIOLOGIQUE

CHAPITRE PREMIER

La solidarité sociale, principe de l'émotion esthétique la plus complexe.

I. La transmission des émotions et leur caractère de sociabilité. — Transmission constante des vibrations nerveuses et des états mentaux corrélatifs entre tous les êtres vivants, surtout entre ceux qui sont organisés en société. 1° Transmission inconsciente à distance par courants nerveux. — Somnambulisme ; action sympathique à distance dans l'hypnotisme. 2° Transmission plus consciente et plus directe par le toucher. L'embrassement. 3° Transmission par l'odorat. 4° Par l'ouïe et la vue. — Toute sensation est une sensation de mouvement, et toute sensation de mouvement provoque un mouvement sympathique. — Problème : Comment la perception de la douleur chez autrui peut-elle devenir agréable dans l'art ? — La pitié. — La vengeance. 5° Transmission indirecte des émotions par l'intermédiaire des signes. L'expression.

II. L'émotion esthétique et son caractère social. — L'agréable et le beau. Sentiment de solidarité organique inhérent au sentiment du beau : notre organisme est une société de vivants et le plaisir esthétique est le sentiment d'une harmonie. — L'utile et le beau ; leurs différences, leurs points de contact. — La solidarité sociale et la sympathie universelle, principe de l'émotion esthétique la plus complexe et la plus élevée. — Animation et personnification des objets. — Comment une suite de raisonnements abstraits peut nous intéresser et exciter la sympathie. — De la sympathie et de la société avec les êtres de la nature. — Un paysage est un état d'*âmes*, un phénomène de sympathie et de sociabilité. — L'émotion esthétique et l'émotion morale.

III. L'émotion artistique et son caractère social. — L'objet de l'art est d'imiter la vie pour nous faire sympathiser avec d'autres vies et produire ainsi une émotion d'un caractère social. — Eléments de l'émotion artistique. 1° Plaisir intellectuel de reconnaître les objets par la mémoire ; 2° plaisir de sympathiser avec l'artiste ; 3° plaisir de sympathiser avec les êtres représentés par l'artiste. — Rôle de l'expression. — Rôle de la fiction : création d'une société nouvelle et idéale. — Le mouvement, comme signe extérieur de la vie et moyen de l'art. — Le but le plus haut de l'art est de produire une émotion esthétique d'un caractère social. Ressemblances et différences de l'art et de la religion. L'*anthropomorphisme* et le *sociomorphisme* dans l'art.

I

LA TRANSMISSION DES ÉMOTIONS ET LEUR CARACTÈRE DE SOCIABILITÉ

La transmission des vibrations nerveuses et des états mentaux corrélatifs est constante entre tous les êtres vivants, mais surtout entre ceux qui sont groupés en sociétés ou en familles, et qui forment ainsi un organisme particulier. Ce qui devrait nous étonner, ce n'est pas la possibilité d'une action constante des êtres les uns sur les autres; c'est l'hypothèse contraire, à savoir que la présence d'un organisme vivant, c'est-à-dire d'un complexus de mouvements et de courants, restât sans influence sur un autre complexus semblable. On sait que, comme le remarque Bain, les cordes de deux violons qu'on fait vibrer tendent toujours à prendre l'unisson ou les harmoniques. Il n'est que logique de supposer dans le monde moral des phénomènes analogues de vibration sympathique ou, pour parler le langage psychologique, de détermination réciproque, de suggestion et comme d'obligation mutuelle. La tension en excès dans une partie du corps social se répand sur les autres parties. Toute société n'est qu'une tendance à l'équilibre des molécules vivantes qui la constituent, et toute douleur, tout plaisir, qui sont des ruptures d'équilibres sur un point, tendent essentiellement à se propager.

La transmission des émotions entre les organismes peut avoir lieu d'une manière *consciente* ou *inconsciente*, *directe* ou *indirecte*, c'est-à-dire par le moyen de signes interprétables.

1° La transmission inconsciente et directe à distance des mouvements et états psychiques d'un organisme, au moyen de simples courants nerveux, semble incontestable dans certaines conditions, par exemple dans le somnambulisme et même dans la pure surexcitation du système nerveux. Elle semble produire jusque chez les individus normaux des effets que la statistique rend sensibles. On peut voir, à ce sujet, les expériences de MM. Richet, Pierre Janet, Ochorowicz, et celles de la *Society for psychical researches*. L'organisme de M^{me} B..., magnétisée par M. Pierre Janet, tend à régler ses mouvements sur celui du magnétiseur, et cela à distance, sans

l'intervention des sens connus. Si M. Pierre Janet boit dans une chambre voisine, on voit des mouvements de déglutition se produire sur la gorge de M^{me} B... Ce réglage des deux organismes l'un sur l'autre permet aussi la transmission de mouvements bien plus complexes accompagnés de sensations. « Si, dans une autre chambre, dit M. Pierre Janet, je me pince fortement le bras ou la jambe, elle pousse des cris et s'indigne qu'on la pince au bras ou au mollet. Enfin, mon frère qui assistait à ces expériences et qui avait sur elle une singulière influence, car elle le confondait avec moi, essaya quelque chose de plus curieux. En se tenant dans une autre chambre, il se brûla fortement le bras pendant que M^{me} B... était dans cette phase particulière de somnambulisme où elle ressent les suggestions mentales. M^{me} B... poussa des cris terribles et j'eus de la peine à la maintenir. Elle tenait son bras droit au-dessus du poignet et se plaignait d'y souffrir beaucoup. Or, je ne savais pas moi-même exactement l'endroit où mon frère avait voulu se brûler. C'était bien à cette place-là. Quand M^{me} B... fut réveillée, je vis avec étonnement qu'elle serrait encore son poignet droit et se plaignait d'y souffrir beaucoup, sans savoir pourquoi. Le lendemain, elle soignait encore son bras avec des compresses d'eau fraîche, et le soir, je constatai un gonflement et une rougeur très apparents (1). »

2° La transmission des émotions, qui s'accomplit ainsi à distance d'un système nerveux à l'autre, est augmentée au plus haut point par le *toucher*. Bain a le premier montré l'importance morale du tact, qui est le sens fondamental ; nous pouvons maintenant nous expliquer mieux cette importance. Le toucher est le moyen le plus primitif et le plus sûr de mettre en communication, d'harmoniser, de *socialiser* deux systèmes nerveux, deux consciences, deux vies. Il y a dans le toucher entre deux êtres vivants quelque chose de très semblable à la pression du bouton électrique qui précipite deux courants l'un au-devant de l'autre ; ce phénomène est grossi dans le contact entre deux êtres de sexe contraire. Chacun de nous a éprouvé, les romanciers ont souvent décrit l'émotion profonde que peut faire ressentir le plus léger contact d'un être aimé. Ce

(1) Pierre Janet, *Revue philosophique*, août 1886.

n'est là que le grossissement d'un phénomène qui se produit, infiniment moindre, toutes les fois que la vie entre en contact avec la vie. Le toucher est, par excellence, le sens de la vie, et c'est aussi celui qui nous révèle le plus sûrement la mort. Laura Bridgman se souvient encore de l'émotion horrible qu'elle ressentit, toute petite, au toucher d'un cadavre. C'est parce que le toucher est ainsi le sens de la vie qu'il a pris une si grande importance dans le rapport des sexes ainsi que dans ceux des parents et des enfants. Nous pouvons par là comprendre pourquoi, comme le remarque Bain, le toucher est toujours sous-entendu dans toutes les émotions tendres, pourquoi chaque créature est disposée à « donner quelque chose » pour le plaisir premier de l'embrassement, même lorsqu'il n'est que paternel; pourquoi enfin ce plaisir de l'embrassement se retrouve au fond de toutes les affections bienveillantes, familiales ou sociales. Dans l'embrassement, c'est la vie de l'espèce entière dont nous cherchons à sentir la vibration puissante et que nous tentons de faire passer en nous. Si Bain a raison de rejeter l'hypothèse de Spencer qui ramène simplement l'amour des parents pour leur progéniture à l' « amour du faible », s'il a raison de voir dans l'amour maternel le plus primitif une sorte de réponse réflexe à « l'étreinte du petit », c'est que cette étreinte révèle à la mère non pas la faiblesse, mais la force même de la vie, d'une vie qui, — la mère la plus animale le sent bien encore vaguement, — est sortie d'elle-même, est dans une profonde harmonie avec la sienne propre, et dont toutes les palpitations ne sont pour ainsi dire que le retentissement des battements de son propre cœur.

3° Le sens de l'odorat a eu aussi, à des périodes inférieures de l'évolution, un rôle considérable dans la transmission des sensations et émotions. Ce rôle est évident chez les sociétés animales; il a subsisté longtemps chez les sociétés humaines primitives. Si, aujourd'hui, son importance s'est effacée dans les phénomènes psychiques conscients, elle a dû persister dans les phénomènes inconscients; elle se manifeste encore plus ou moins au moment des amours; elle permet encore au médecin de distinguer à distance telle ou telle maladie, et jusqu'à l'aliénation mentale. Enfin, chez les névropathes et les hypnotisés, le sens de l'odorat reprend tout à coup une importance

extraordinaire, qui n'est sans doute que le grossissement des faits qui passent inaperçus chez les personnes moyennes (1).

L'émotion esthétique est la plus immatérielle et la plus *intellectuelle*, des émotions humaines ; les organes à l'aide desquels elle se produit surtout sont les yeux et les oreilles : préservés de tout contact direct avec les objets, de tout choc, ils n'ont pas à craindre d'être violemment déchirés et désagrégés : une vibration légère comme le rayon ou l'onde sonore qui la produit, une excitation qui peut s'arrêter à telles fibres isolées sans mettre en mouvement la masse des nerfs optiques et auditifs, c'est assez pour provoquer dans ces sens un changement d'état saisissable : ils sont donc très propres à ces délicates distinctions intellectuelles qui sont l'une des marques auxquelles nous reconnaissons les sentiments esthétiques.

Les sensations de l'ouïe et de la vue semblent d'abord comme abstraites, étrangères à l'état intime des corps dont elles nous transmettent la forme ou les sons. Mais il ne faut pas oublier que l'ouïe et la vue rendent pour nous sensibles, dans les vibrations mêmes de l'air et de la lumière, les changements apportés à la direction et à l'amplitude de ces vibrations par les corps qu'elles ont rencontrés ; lorsque ces corps sont agités par des ondes nerveuses, celles-ci arrivent jusqu'à nous, portées pour ainsi dire par les ondes lumineuses ou sonores. En regardant un visage, ce n'est pas seulement la forme plastique de ce visage que nous percevons, c'est sa grimace ou son sourire, vibrant dans le rayon du soleil qui met en mouvement nos nerfs optiques.

Au fond, il n'y a que des sensations de mouvement, et, dans toute sensation de mouvement, on peut voir une *imitation* plus ou moins élémentaire du mouvement perçu. La sen-

(1) D'après le docteur Hammond de New-York, l'odeur de sainteté n'est pas une simple figure de rhétorique ; c'est l'expression d'une sainte névrose, parfumant la peau d'effluves plus ou moins agréables au moment du paroxysme religieux extatique. Le docteur Hammond a lui-même observé un hypocondriaque dont la peau répandait l'odeur de violette, un choréique exhalant l'odeur du pain, une hystérique qui sentait l'ananas pendant ses crises, une autre qui sentait l'iris. Le docteur Ochorowicz a vu une hystérique dont les doigts exhalaient l'odeur de vanille. Il est probable qu'à tous les états physiologiques correspondent des odeurs déterminées, et, comme à tout état physiologique correspond un état psychologique, il n'est pas étrange de supposer avec M. Ochorowicz que toute émotion, tout sentiment et bien des idées même pourraient avoir leur traduction en langage d'odeurs.

sation du cri d'angoisse, c'est ce cri nous traversant tout entier, nous faisant vibrer d'une façon symétrique aux vibrations nerveuses de l'être qui l'a poussé ; de même, la vision d'un mouvement commence en nous-mêmes ce mouvement. Il se produit ce qui a lieu dans le phonographe, où la plaque, en vibrant sympathiquement à la voix humaine, devient capable de l'imiter, de reproduire jusqu'à son accent. Grâce à de la correspondance entre les mouvements et les états psychiques, il est démontré que percevoir la souffrance ou le plaisir d'autrui, c'est commencer à souffrir ou à jouir soi-même. Les mêmes lois qui font que la représentation subjective d'un mouvement ou d'un sentiment est ce mouvement ou ce sentiment commencé en nous, font que la perception chez autrui d'un mouvement ou d'un sentiment en sont le retentissement en nous-mêmes.

A ce sujet un problème se pose, qui intéresse au plus haut point la morale et l'art. Puisque la perception de la douleur chez autrui est en quelque sorte le prélude d'une douleur chez nous-mêmes, comment cette douleur peut-elle en venir à procurer indirectement quelque plaisir ? Tel est le plaisir de la vengeance chez les cruels, celui de la pitié morale ou esthétique, etc. C'est que le caractère agréable ou pénible d'une émotion provient, non du premier état mental qui lui sert de prélude, mais de l'activité de la réaction intérieure consécutive. Cette réaction peut être très forte, beaucoup plus forte que le trouble premier ; elle a alors pour résultat une excitation du système nerveux, non une dépression ou une altération, et ce qui eût été une souffrance s'épanouit en joie. Toute résistance facilement vaincue cause le plaisir d'un déploiement de puissance. Un léger frisson de peur n'est pas sans charme du moment où nous ne laissons pas l'onde nerveuse s'amplifier à l'excès. La morsure même peut être encore une caresse. Il se produit ici des phénomènes mentaux très analogues au phénomène physiologique qui nous fait trouver du plaisir dans les frictions énergiques à la peau, dans les affusions d'eau froide, toutes excitations pénibles au début, mais bientôt agréables par l'afflux de force nerveuse qu'elles provoquent.

La douleur d'un individu ne se transmet donc pas nécessairement à un autre sous forme de douleur ; ou, en tout cas, le trouble nerveux qui se transmet peut être compensé par

d'autres causes, agir comme un simple stimulant, aboutir même dans certains cas à ce qu'on a appelé la volupté de la pitié. Mais ce qui importe, c'est que le sentiment d'un danger encouru par un individu ou d'une douleur subie par lui en vienne à provoquer, chez un autre individu, des mouvements réflexes aboutissant vers le point douloureux à soulager ou vers le danger à écarter; nous en venons alors à localiser chez autrui l'origine de notre malaise sympathique, et nous cherchons à y porter remède *chez autrui*. Ce qui fait que, dans la pitié active, on jouit plus qu'on ne souffre, c'est qu'on agit plus qu'on ne pâtit.

Le mécanisme de la vengeance et celui de la pitié, comme l'a bien vu Spinoza, ont un fond identique; mais le plaisir de la vengeance tend nécessairement à disparaître par l'effet de l'évolution, car il est constitué par l'excitation du groupe de tous les sentiments antisociaux, que la civilisation tend à dissoudre. La pitié, au contraire, excite en nous tout le groupe des sentiments sociaux les mieux coordonnés et systématisés; de plus, la pitié est un principe d'action intarissable, son objet étant infini comme le bien à réaliser.

Outre les moyens directs, il y a des moyens *indirects* de transmettre l'émotion qui jouent un rôle toujours plus marqué entre les hommes; nous voulons parler de tous les signes plus ou moins conventionnels qui constituent le langage des gestes et des sons. Grâce à ces signes, tout le *dedans* de nous-mêmes, qui primitivement ne pouvait transparaître au dehors que dans les cas d'émotion vive, peut constamment se faire jour. En d'autres termes, l'art de l'*expression* élargit dans des limites jusque-là inconnues la communicabilité des consciences.

On le voit, non seulement notre pensée en son fond est impersonnelle, mais de plus notre sensibilité, qui semble nous constituer plus intimement, finit par devenir en quelque sorte sociale. Nous ne savons pas toujours, quand nous souffrons, si c'est à notre cœur ou à celui d'autrui. Tout le perfectionnement de la conscience humaine ne fait donc qu'augmenter la primitive solidarité inconsciente des systèmes nerveux.

II

L'ÉMOTION ESTHÉTIQUE ET SON CARACTÈRE SOCIAL

Dans l'étude des sentiments et des êtres, les uns font commencer le sentiment esthétique un peu plus haut, les autres un peu plus bas. Rien de plus délicat que les questions de frontières; elles amènent la guerre entre les peuples. Pour notre compte, nous avons essayé de reculer de plus en plus les frontières de l'esthétique et d'élargir le domaine du beau (1). Le caractère esthétique des sensations, en effet, nous paraît dépendre beaucoup moins de leur origine et, pour ainsi dire, de leur matière que de la *forme* et du développement qu'elles prennent dans la conscience, des associations et combinaisons de toute sorte auxquelles elles donnent lieu : elles sont comme ces plantes qui vivent moins par leurs racines que par leurs feuilles. En d'autres termes, c'est le milieu de la *conscience*, bien plus que la *sensation* brute, qui explique et constitue l'*émotion* esthétique. Celle-ci est, selon nous, un élargissement, une sorte de résonance de la sensation dans notre conscience tout entière, surtout dans notre intelligence et dans notre volonté (2).

Notre conscience, selon les recherches les plus récentes des psychologues, malgré son unité apparente, est elle-même une société, une harmonie entre des phénomènes, entre des états de conscience élémentaires, peut-être entre des consciences cellulaires. Toujours est-il que les cellules de l'organisme, qui forment une société de vivants, ont besoin de vibrer sympathiquement et solidairement pour produire la conscience générale, la *cœnesthésie*. La conscience individuelle même est donc déjà sociale, et tout ce qui retentit dans notre organisme entier, dans notre conscience entière, prend un aspect social. Il y a longtemps que les philosophes grecs ont placé le beau dans l'harmonie, ou du moins ont considéré l'harmonie comme un des caractères les plus essentiels de la beauté; cette harmonie, trop abstraitement et trop mathématiquement conçue par les anciens, se réduit, pour la psy-

(1) Voir nos *Problèmes de l'esthétique moderne*, livre Iᵉʳ.
(2) Voir *ibid.*, p. 73.

chologie moderne, à une solidarité organique, à une conspiration de cellules vivantes, à une sorte de conscience sociale et collective au sein même de l'individu. Nous disons : *moi*, et nous pourrions aussi bien dire *nous*. L'agréable devient beau à mesure qu'il enveloppe plus de solidarité et de sociabilité entre toutes les parties de notre être et tous les éléments de notre conscience, à mesure qu'il est plus attribuable à ce *nous* qui est dans le *moi*.

Tout, dans l'organisme, se détermine réciproquement, de telle sorte que l'état d'un sens particulier réagit aussitôt sur tout le système nerveux, et qu'il n'est peut-être pas de sensation réellement indifférente pour l'*ensemble* de l'organisme. Selon M. Féré, toute sensation est suivie d'une augmentation de nos forces nerveuses. Un sujet qui a manifesté une certaine force au dynamomètre en manifeste ensuite davantage lorsqu'il a été soumis à des excitations sensorielles. Les émotions esthétiques peuvent avoir une influence non seulement sur la vie de relation, mais encore sur la vie organique, où elles augmentent l'activité circulatoire et par conséquent l'activité nutritive. Il y a longtemps que Haller constatait que le son du tambour exagérait l'écoulement du sang d'une veine ouverte. Rappelons que la perte de la vue peut déranger l'équilibre général de l'organisme et altérer les centres nerveux : elle produit fréquemment l'aliénation mentale ; des individus, qui étaient devenus ainsi aliénés en perdant la vue, recouvrèrent la raison après avoir recouvré la vue par une opération. Sur cent vingt aveugles examinés par le docteur Dumont, trente-sept (le tiers à peu près) présentaient des désordres intellectuels variant depuis l'hypocondrie jusqu'à la manie et aux hallucinations. Mêmes observations au sujet du toucher. D'après un fait rapporté par le docteur Auzouy, un jeune homme très intelligent et d'excellent caractère devint si indiscipliné et d'une telle conduite à la suite d'une anesthésie de la peau, qu'on fut obligé de le faire enfermer dans l'asile de Marseille. Avec le retour de la sensibilité cutanée sous l'influence d'un traitement, l'équilibre moral et intellectuel se rétablit. Ce jeune homme éprouva encore à diverses reprises plusieurs périodes d'insensibilité de la peau, et à chaque fois les mauvais instincts qui l'avaient fait enfermer ne tardaient pas à se réveiller, pour disparaître avec la guérison. On voit

quelle solidarité existe entre toutes les parties de notre être. Le sentiment du beau n'est que la forme supérieure du sentiment de la solidarité et de l'unité dans l'harmonie ; il est la conscience d'une société dans notre vie individuelle.

Dans le sentiment du beau, le *sujet* sentant a donc une part non moins importante que l'objet senti. Aussi nous croyons qu'on ne peut trouver de plaisir très *complexe* et très *conscient*, par conséquent renfermant une variété unifiée, qui ne soit plus ou moins esthétique. Une sensation ou un sentiment *simple* ne saurait guère être esthétique, tandis qu'il est peu de sentiments et de sensations, quelle que soit leur humble origine, qui ne puissent prendre un sens esthétique en se combinant harmonieusement l'un avec l'autre dans la conscience, alors même que chacun pris à part est étranger au domaine de l'art. Voici un pot de fleurs vide sur une fenêtre : il n'a rien de beau. Vous respirez, en marchant, un parfum de réséda, et vous n'éprouvez guère qu'une sensation agréable. Repassez près de la fenêtre : le pot de fleurs renferme maintenant une plante, un modeste réséda dont l'odeur vous arrive. La plante vit, et son parfum est comme un signe de sa vie ; le pot de fleurs lui-même semble participer à cette vie et s'est embelli en s'embaumant.

On peut presque à volonté faire passer tour à tour une même sensation du domaine du simple plaisir dans le domaine du plaisir esthétique, ou de celui-ci dans celui-là. Si, par exemple, vous entendez de la musique sans l'écouter, en pensant à autre chose, ce ne sera guère pour vous qu'un bruit plus ou moins agréable, quelque chose comme un parfum respiré sans y penser ; écoutez, le bruit agréable deviendra esthétique, parce qu'il éveillera des échos dans votre conscience entière ; soyez distrait de nouveau, et la sensation, s'isolant, se fermant, redeviendra simplement agréable. De même, en face de certains paysages que l'œil contemple avec un sentiment banal d'aise et de facilité, il faut un réveil de la conscience et de la volonté pour faire naître le véritable sentiment esthétique. L'admiration est, dans une certaine mesure, une œuvre de volonté.

On le voit, le beau est un agréable plus complexe et plus conscient, plus intellectuel et plus volontaire ; le sentiment du beau, c'est la jouissance immédiate d'une vie plus intense

et plus harmonieuse, dont la volonté saisit immédiatement l'intensité et dont l'intelligence perçoit immédiatement l'harmonie. Dans tout sentiment de jouissance *comme tel* et considéré en lui-même, il y a déjà une certaine intensité de vie et une certaine harmonie ; il y a donc déjà un rudiment de valeur esthétique ; mais ce sentiment ne devient vraiment esthétique que quand l'intelligence perçoit spontanément l'harmonie même qu'il enveloppe et quand la volonté en mesure spontanément l'intensité. Il faut que notre conscience entière soit intéressée et en action, mais sans raisonnement et sans calcul, de manière à éprouver immédiatement et spontanément une jouissance tout à la fois sensitive et volontaire.

Précisément parce que nous identifions le beau avec l'agréable intellectuel, nous ne pouvons songer à l'identifier avec l'utile, qui diffère si souvent de l'agréable même. L'utile est un ensemble de moyens en vue de la jouissance à venir ; il n'est donc pas l'agréable, mais la recherche parfois pénible de l'agréable. Or le beau doit *plaire immédiatement*.

Dans nos *Problèmes d'esthétique contemporaine*, nous avons montré que le sentiment de l'utile *n'exclut pas* toujours le plaisir du *beau;* nous avons réfuté ainsi certaines exagérations de Kant et des évolutionnistes, qui rejettent de la beauté toute finalité, même immédiatement sentie. Selon nous, l'utilité peut constituer parfois dans les objets un premier degré de beauté très inférieure ; mais l'utilité n'est belle que dans la mesure où elle ne s'oppose pas à l'agréable, où elle est même pour ainsi dire de l'agréable fixé, de l'agréable pressenti : il faut que l'utile nous fasse jouir d'avance d'un effet qui charme. L'agréable et le beau peuvent toujours subsister indépendamment de l'utile, comme le plaisir et le bonheur à part de l'intérêt, qui n'est qu'un calcul de moyens intermédiaires. Si donc nous croyons que tout ce qui est utile, c'est-à-dire adapté à une certaine fin, *ordonné* pour cette fin, apporte par cela même à l'intelligence une satisfaction et acquiert ainsi quelque degré de beauté, loin de nous la pensée que tout ce qui est beau doive, pour être admiré, justifier d'une utilité pratique, et qu'on doive, par exemple, connaître « l'emploi d'un vase antique » avant de le trouver beau. De même, pour reprendre un exemple de M. Havet, nous ne saurions hésiter

entre la beauté douteuse et, en tous cas, bien élémentaire du bec de gaz lançant son faisceau de clarté en forme de papillon, — beauté associée à des éléments désagréables, à des lignes anguleuses et rigides, — et l'immortelle grâce d'une statue lumineuse dressant sa torche, sorte de Lucifer vivant. On peut, comme dans l'architecture, arriver au beau par l'utile; mais, quand l'esthéticien tient déjà le beau, il n'a pas à chercher l'utile, sinon par surcroît et par une sorte de luxe à rebours.

La beauté très primitive inhérente à l'utilité, en tant qu'ensemble de moyens et de fins bien ordonnés, apparaît, surtout quand cette utilité est plus visible, et quand l'objet utile, mis en action, prouve immédiatement devant nous son usage. Un arc est beau, lançant sa flèche; le bouclier d'Ajax avec ses sept peaux de bœuf était beau dans la mêlée, arrêtant comme un mur tous les projectiles; les poulies compliquées des puits de Vérone, près du vieux palais des Scaliger, prennent une certaine beauté lorsqu'on les voit soulever le seau ruisselant jusqu'aux plus hautes fenêtres du palais; un levier semble beau aussi quand il soulève un rocher, et ensuite, si on le regarde au repos, on ne lui refusera plus un certain caractère esthétique par la vision anticipée de son effet. Cette sorte de beauté propre à l'utile peut aller s'accentuant à mesure que s'accentue la parfaite adaptation de l'objet à son usage. Par malheur, plus un objet est approprié à un usage *défini*, plus il a chance de ne l'être qu'à celui-là, et de devenir inutile, désagréable ou même franchement laid sous tous les autres rapports : une plume de fer, qui ne manque pas d'une certaine grâce quand on la voit courir légèrement sur le papier, est pourtant beaucoup moins esthétique qu'une plume d'oie grinçante qui, inférieure peut-être sous un seul rapport, celui de son usage précis, aura la grande supériorité d'être une plume d'oiseau, blanche, transparente et presque vivante. De là une antinomie entre la beauté très restreinte de l'utile et tous les autres genres plus larges de libre beauté. C'est cette antinomie que rencontrent les architectes et les ingénieurs. Plus on augmente l'utilité d'une chose, plus on restreint en général sa beauté possible, en la circonscrivant pour ainsi dire dans les côtés uniques par où cette chose peut être utile; cette beauté, quelque restreinte, quelque cir-

conscrite qu'elle soit, peut encore exister sans doute, mais à une condition : c'est que l'objet où elle existe ne devienne pas le siège d'associations franchement désagréables.

En résumé, l'utile n'est beau que par l'élément *intellectuel* de finalité aperçue et par l'élément *sensible* de satisfaction éprouvée d'avance; il est une anticipation de l'agréable par la perception d'un ensemble de moyens bien ordonnés pour cette fin; il satisfait donc l'intelligence et la volonté, et il peut aussi, dès à présent, satisfaire la sensibilité; quand ce triple résultat se produit, quand l'utile nous transporte d'avance au terme et au but, la finalité devient beauté.

Il est à remarquer que l'utile a ordinairement un côté social, et par là encore il acquiert un certain degré élémentaire de beauté, car nous sympathisons avec tout ce qui a un but social et humain, avec tout ce qui est ordonné en vue de la vie humaine, surtout de la vie collective.

Si, des rudiments du beau, nous nous élevons à son plus haut développement, le côté social de la beauté va croissant et finit par tout dominer. La solidarité et la sympathie des diverses parties du moi nous a semblé constituer le premier degré de l'émotion esthétique; la solidarité sociale et la sympathie universelle va nous apparaître comme le principe de l'émotion esthétique la plus complexe et la plus élevée.

D'abord, il n'y a guère d'émotion esthétique sans une émotion sympathique, et pas d'émotion sympathique sans un objet avec lequel on entre en société d'une manière ou d'une autre, qu'on personnifie, qu'on revêt d'une certaine unité et d'une certaine vie. Donc, pas d'émotion esthétique en dehors d'un acte de l'intelligence par lequel on anthropomorphise plus ou moins les choses en faisant de ces choses des êtres animés, et les êtres animés en les concevant sur le type humain.

Les abstractions mêmes ont besoin de paraître vivre pour devenir belles. On a dit qu'une suite de raisonnements abstraits est esthétique en elle-même. Soit, parce qu'elle est déjà une harmonie; mais ce qui la rend surtout esthétique, c'est le côté humain et sympathique de cette harmonie. Supposons une série de raisonnements abstraits sur des objets abstraits, par exemple une suite de théorèmes d'algèbre. Ce que nous y

admirerons, ce ne sera pas une intelligence purement dépouillée et nue, mais une intelligence suivant une direction, se proposant un but, faisant effort pour y arriver, écartant les obstacles, une volonté enfin et, qui plus est, une volonté humaine, avec laquelle nous sympathisons, dont nous aimons la lutte, les efforts, le triomphe. Il y a quelque chose de *passionné* et de *passionnant* dans une suite de raisonnements aboutissant à une vérité découverte, et c'est par ce côté qu'elle est esthétique. Un exercice purement abstrait de l'intelligence, sans un éveil correspondant du désir et de toutes les forces de l'être, n'eût pu aussi bien faire oublier à Pascal un mal de dents. Comme la volonté et la sensibilité, l'imagination même est intéressée dans le raisonnement le plus abstrait, et la preuve, c'est que nous nous *figurons* toujours le raisonnement : c'est une véritable construction que nous voyons s'élever devant nous, tantôt une échelle dont nous montons ou descendons les degrés, tantôt un savant arrangement de lignes concentriques de circonvolution. Raisonner, c'est marcher, c'est monter, c'est conquérir. Le raisonnement peut être abstrait des choses sans être le moins du monde abstrait de notre personnalité, abstrait de nous-mêmes ; on peut se mettre tout entier dans un théorème, et par là, ajoutons-le, on y fait bien entrer quelque chose du monde concret, et même tout le monde que nous portons en nous.

Les objets que nous appelons inanimés sont bien plus vivants que les abstractions de la science, et c'est pour cela qu'ils nous intéressent, nous émeuvent, nous font sympathiser avec eux, par cela même éveillent des émotions esthétiques. Un simple rayon de soleil ou de lune nous touche s'il évoque dans notre pensée les figures souriantes des deux astres amis.

Prenons pour exemple le paysage : il nous apparaîtra comme une association entre l'homme et les êtres de la nature.

1° Pour goûter un paysage, il faut s'harmoniser avec lui. Pour comprendre le rayon de soleil, il faut vibrer avec lui ; il faut aussi, avec le rayon de lune, trembler dans l'ombre du soir ; il faut scintiller avec les étoiles bleues ou dorées ; il faut, pour comprendre la nuit, sentir passer sur nous le frisson des espaces obscurs, de l'immensité vague et inconnue. Pour sentir le printemps, il faut avoir au cœur un peu de la légèreté

de l'aile des papillons, dont nous respirons la fine poussière répandue en quantité appréciable dans l'air printanier.

2° Pour comprendre un paysage, nous devons l'*harmoniser* avec nous-même, c'est-à-dire l'humaniser. Il faut *animer* la nature, sans quoi elle ne nous dit rien. Notre œil a une lumière propre, et il ne voit que ce qu'il éclaire de sa clarté.

3° Par cela même nous devons introduire dans le paysage une *harmonie* objective, y tracer certaines grandes lignes, le rapporter à des points centraux, enfin le systématiser. Les vrais paysages sont aussi bien au dedans de nous qu'au dehors : nous y collaborons, nous les dessinons pour ainsi dire une seconde fois, nous repensons plus clairement la pensée vague de la nature. Le sentiment poétique n'est pas né de la nature, c'est la nature même qui en sort transformée en une certaine mesure. L'être vivant et sentant prête aux choses son sentiment et sa vie. Il faut être déjà poète en soi-même pour aimer la nature : les larmes des choses, les *lacrymæ rerum*, sont nos propres larmes. On a dit que le paysage est un « état d'âme »; ce n'est pas encore assez ; il faut dire au pluriel, pour exprimer cette communication sympathique et cette sorte d'association entre nous et l'âme des choses : le paysage est un état d'âmes.

Si le sentiment de la nature est déjà un sentiment social, à plus forte raison tous les sentiments esthétiques excités par nos semblables auront-ils le caractère de sociabilité. En s'élevant, le sentiment du beau devient de plus en plus impersonnel.

L'émotion morale la plus haute est, elle aussi, une émotion sociale, mais elle se distingue de l'émotion esthétique par le *but* qu'elle poursuit et impose à la volonté : réaliser dans l'individu et dans la société les conditions de la vie la plus sociale et la plus universelle. Le sentiment moral est essentiellement actif, et, comme dit Kant, *téléologique*. Sans exclure entièrement de l'émotion esthétique l'activité et même la finalité, nous avons cependant reconnu que cette émotion est le sentiment d'une solidarité déjà existante, soit commencée, soit achevée, et non d'une solidarité à établir ; elle est l'harmonie sentie et non l'harmonie voulue, cherchée avec effort ; elle est la sympathie sociale déjà maîtresse de notre cœur, le retentissement en nous de la vie collective, universelle. On pourrait dire que le beau est le bien déjà réalisé, et que le bien

moral est le beau à réaliser dans l'individu ou dans la société humaine. Le bien moral, pour parler comme les théologiens, est le règne de la loi ; le beau est ou le règne de la nature, ou le règne de la grâce, car la nature, c'est la solidarité imparfaite, mais déjà réelle ; la *grâce,* c'est la solidarité parfaite et réelle, soit entre les diverses parties d'un même être, soit entre les divers êtres : tous en un, un en tous. Aussi les plaisirs qui n'ont rien d'impersonnel n'ont-ils rien de durable ni de beau : le plaisir qui aurait, au contraire, un caractère tout à fait universel, serait éternel ; et étant l'amour, il serait la grâce. C'est dans la négation de l'égoïsme, négation compatible avec la vie même, que l'esthétique, comme la morale, doit chercher ce qui ne périra pas.

III

L'ÉMOTION ARTISTIQUE ET SON CARACTÈRE SOCIAL

Nous avons vu que l'*émotion esthétique*, causée par la beauté, se ramène en nous à une stimulation générale et, pour ainsi dire, collective de la vie sous toutes ses formes conscientes (sensibilité, intelligence, volonté); maintenant, de quelle manière définirons-nous l'émotion *artistique*, celle que cause l'art ?

L'art est un ensemble méthodique de moyens pour produire cette stimulation générale et harmonieuse de la vie consciente qui constitue le sentiment du beau. L'art peut, pour cela, se servir seulement des *sensations*, qu'il gradue d'une manière plus ou moins ingénieuse, des saveurs, des odeurs, des couleurs. Tels sont les arts tout à fait élémentaires dont parle Platon dans le *Gorgias*, comme la parfumerie et aussi la polychromie. Ces arts ne cherchent pas à créer la vie ou à paraître la créer, ils se bornent à prendre des produits tout faits de la nature, qu'ils ne modifient que très superficiellement et sans les soumettre à une réorganisation profonde. Ce sont pour ainsi dire des arts *inorganiques*, aussi peu expressifs de la vie qu'il est possible. N'oublions pas d'ailleurs que, pour être absolument inexpressive, une sensation devrait être isolée, détachée dans l'esprit; il n'en est pas une de ce genre, et la cuisine même peut acquérir par

association quelque valeur représentative : une salade appétissante est un petit coin de jardin sur la table et comme un résumé de la vie des champs; l'huître dégustée nous apporte une goutte d'eau de l'Océan, une parcelle de la vie de la mer.

Les arts vraiment dignes de ce nom procèdent d'une manière toute différente : pour eux, la sensation pure et simple n'est pas le but; elle est un moyen de mettre l'être sentant en communication et en société avec une vie plus ou moins semblable à la sienne; elle est donc essentiellement représentative de la vie, et de la vie collective.

Analysons le plaisir que nous cause, dans l'art, cet élément essentiel qui est l'imitation de la vie.

Le premier élément est le plaisir intellectuel de *reconnaître les objets par la mémoire*. Nous comparons l'image que nous fournit l'art avec celle que nous fournit le souvenir; nous approuvons ou nous critiquons. Ce plaisir, réduit à ce qu'il a de plus intellectuel, subsiste jusque dans la contemplation d'une carte de géographie. Mais il s'y mêle d'habitude beaucoup d'autres plaisirs d'un caractère plus sensitif : en effet, l'image intérieure fournie par le souvenir se trouve ravivée au contact de l'image extérieure, et devant toute œuvre de l'art nous revivons une portion de notre vie. Nous retrouvons un fragment de nos sensations, de nos sentiments, de notre visage intérieur dans toute imitation par un être humain de ce qu'il a senti et perçu comme nous. Une œuvre d'art est toujours par quelque côté un portrait, et dans ce portrait, en y regardant bien, nous reconnaissons quelque chose de nous. C'est la part du plaisir sensitif « égotiste », comme dit Comte en son jargon.

Le deuxième élément est le plaisir de sympathiser avec l'auteur de l'œuvre d'art, avec son travail, ses intentions suivies de réussite, son habileté. Nous avons aussi le plaisir corrélatif de sentir et de critiquer ses défaillances. L'art est un des déploiements les plus remarquables de l'activité humaine, c'est la forme du travail la plus difficile et où l'on met le plus de soi, c'est donc celle qui mérite le plus d'éveiller l'intérêt et la sympathie. Aussi l'artiste est-il rarement oublié par nous dans la contemplation de l'œuvre d'art. La part que la difficulté vaincue a encore aujourd'hui dans notre admi-

ration était d'ailleurs plus grande pour l'art naissant. La première œuvre de l'art humain, en effet, a été l'outil, hache ou couteau de pierre, et ce qui fut d'abord admiré dans l'outil, c'était l'*industrie de l'artisan* aboutissant, à travers la difficulté vaincue, à la réalisation d'une utilité. L'industrie, après avoir été ainsi l'art primitif des hommes, s'est subtilisée toujours davantage : elle a travaillé sur des matériaux de moins en moins grossiers, depuis le bois et le silex, façonnés par l'artisan des premiers âges, jusqu'aux couleurs mêlées de nos jours sur la palette du peintre ou aux phrases arrangées par le poète et l'écrivain. Néanmoins l'habileté de main se fait toujours plus ou moins sentir en toute œuvre d'art ; dans les œuvres de décadence, elle devient presque le seul mérite. A ce moment le public, blasé et refroidi, sympathise moins avec les êtres mis en scène par l'auteur d'une œuvre qu'avec l'auteur lui-même ; c'est une sorte de monstruosité, qui permet pourtant de voir dans un grossissement le phénomène habituel de sympathie ou d'antipathie pour l'artiste, inséparable de tout jugement sur l'art.

Le troisième élément est le plaisir de sympathiser avec les êtres représentés par l'artiste. Il y a aussi, dans l'art, un élément de plaisir tiré d'une antipathie mêlée parfois de crainte légère, que compense le sentiment de l'illusion. Ce genre de plaisir en face des œuvres d'art peut être éprouvé même par des singes, qui font des grimaces de satisfaction et d'affection devant l'image d'animaux de leur espèce, qui se fâchent ou prennent peur devant celle d'autres animaux. Remarquons d'ailleurs que les arts primitifs, aussi bien la poésie que le dessin et la sculpture, ont toujours commencé par la figuration des êtres animés ; ils ne se sont attachés que beaucoup plus tard à reproduire le milieu inanimé où ces êtres se meuvent. Encore aujourd'hui, c'est toujours l'homme ou le côté humain de la nature qui nous touche dans toute description littéraire ou reproduction de l'art.

L'émotion artistique est donc, en définitive, l'émotion sociale que nous fait éprouver une vie analogue à la nôtre et rapprochée de la nôtre par l'artiste : au plaisir direct des sensations agréables (sensation du rythme des sons ou de l'harmonie des couleurs) s'ajoute tout le plaisir que nous tirons de la stimulation sympathique de notre vie dans la so-

ciété avec les êtres d'imagination évoqués par l'artiste. Voici un fil qu'il s'agit d'électriser, le physicien ne peut pas entrer en contact direct avec lui ; comment s'y prendra-t-il? Il a un moyen d'y faire passer un courant dans la direction qu'il voudra : c'est d'approcher de ce fil un autre fil où circulera un courant électrique ; le premier fil s'électrisera aussitôt par induction. Ce fil qu'il s'agit d'aimanter sans contact, où il faut de loin réussir à faire courir des vibrations dans une direction connue d'avance, c'est chacun de nous, c'est chacun des individus qui constituent le public de l'artiste. Le poète ou l'artiste ont pour tâche de stimuler la vie en la rapprochant d'une autre vie avec laquelle elle puisse sympathiser : c'est une stimulation indirecte, *par induction*. Vous ne savez point ce que c'est que d'aimer, l'artiste vous forcera à éprouver toutes les émotions de l'amour ; comment ? en vous montrant un être qui aime. Vous regarderez, vous écouterez, et, dans la mesure du possible, vous-même vous aimerez. Tous les arts, en leur fond, ne sont autre chose que des manières multiples de condenser l'émotion individuelle pour la rendre immédiatement transmissible à autrui, pour la rendre sociable en quelque sorte. Si je suis ému par la vue d'une douleur représentée, comme dans le tableau de la *Veuve du soldat*, c'est que cette parfaite représentation me montre qu'une âme a été comprise et pénétrée par une autre âme, qu'un lien de société morale s'est établi, malgré les barrières physiques, entre le génie et la douleur avec laquelle il sympathise : il y a donc là une union, une société d'âmes réalisée et vivante sous mes yeux, qui m'appelle moi-même à en faire partie, et où j'entre en effet de toutes les forces de ma pensée et de mon cœur. L'intérêt que nous prenons à une œuvre d'art est la conséquence d'une association qui s'établit entre nous, l'artiste et les personnages de l'œuvre ; c'est une société nouvelle dont on épouse les affections, les plaisirs et les peines, le sort tout entier.

Enfin à l'*expression* vient s'ajouter la *fiction*, pour multiplier à l'infini la puissance contagieuse des émotions et des pensées. Par cette fiction dont se servent les arts, nous devenons accessibles non seulement à toutes les souffrances et à toutes les joies des êtres réels vivant autour de nous, mais à toutes celles d'êtres possibles. Notre sensibilité

s'élargit de toute l'étendue du monde créé par la poésie. Aussi l'art joue-t-il un rôle considérable dans cette pénétrabilité croissante des consciences qui marque chaque progrès de l'évolution. Alors se crée un milieu moral et mental où nous sommes constamment baignés et qui se mêle à notre vie propre : dans ce milieu, l'induction réciproque multiplie l'intensité de toutes les émotions et celle de toutes les idées, comme il arrive souvent dans les assemblées, où un grand nombre d'hommes réunis sont en communication de sentiments et de pensées.

Le mouvement est le signe extérieur de la vie, comme l'action, c'est-à-dire le mouvement voulu, en est le signe intérieur; il est de plus le grand moyen de communication entre les êtres. Aussi tous les arts se résument-ils dans l'art de produire ou de simuler le mouvement et l'action, et par là de provoquer en nous-mêmes des mouvements sympathiques, des germes d'actions. La musique est du mouvement rendu sensible à l'oreille, une vibration de la vie propagée d'un corps à l'autre. Le rythme le plus primitif, le simple roulement des coups frappés par nos doigts ou par le tambour, c'est encore le mouvement et la vie, car le rythme est la représentation d'une marche, d'une course, d'une danse, des battements du cœur. La sculpture et la peinture, — le vieux Socrate en a fait la remarque, — ont pour objet les modifications de la forme par le mouvement. Les couleurs ont d'ailleurs par elles-mêmes, comme le fait observer Fechner, une valeur symbolique, expressive de la vie et des sentiments, par conséquent des mouvements mêmes. L'architecture est l'art d'introduire le mouvement dans les choses inertes; construire, c'est animer. L'architecture, en premier lieu, organise les matériaux, les met en ordre; en second lieu, elle les soumet à une sorte d'action d'ensemble qui élève d'un seul mouvement l'édifice au-dessus du sol et, par l'harmonie des lignes, la continuité du jet ascensionnel, rend léger ce qui est pesant, fait monter et tenir debout, dans la position de la vie, ce qui tend à s'affaisser, à s'écraser. M. Sully-Prudhomme remarque avec justesse que la beauté architecturale ne va pas sans un certain allégement de la matière; le laid, en architecture, c'est au contraire ce qui est écrasé, lourd, ce qui est tout ensemble inorganisé et inerte.

Une dernière remarque, c'est que, l'architecture étant faite

pour contenir la vie, le mouvement et la vie qu'elle abrite en elle pénètrent pour ainsi dire ses matériaux, se font jour au travers : un édifice qui est fait pour la vie est lui-même une sorte de corps vivant, avec ses ouvertures sur le dehors, ses fenêtres qui sont comme des yeux, ses portes qui sont comme des bouches, enfin tout ce qui marque le va-et-vient des êtres animés. Le premier édifice de l'animal a été sa coquille ou sa carapace, qui ne faisait presque qu'un avec son propre corps, puis, plus tard, le nid, dont l'image se confondait avec celle de sa famille. Maintenant encore l'architecture a un caractère familial ou social; le temple même reste une maison mystérieuse, adaptée à une vie surhumaine, prête à recevoir son Dieu et à entrer en société avec lui, tantôt se soulevant vers le ciel de tout l'élan de ses clochers, tantôt s'enfonçant sous la terre de toute la profondeur de ses cryptes, comme pour aller au-devant du visiteur inconnu.

En résumé, l'art est une extension, par le sentiment, de la société à tous les êtres de la nature, et même aux êtres conçus comme dépassant la nature, ou enfin aux êtres fictifs créés par l'imagination humaine. L'émotion artistique est donc essentiellement sociale; elle a pour résultat d'agrandir la vie individuelle en la faisant se confondre avec une vie plus large et universelle. *Le but le plus haut de l'art est de produire une émotion esthétique d'un caractère social.*

CHAPITRE DEUXIÈME

Le génie, comme puissance de sociabilité et création d'un nouveau milieu social.

I. Le génie comme puissance de sociabilité. — L'analyse scientifique et la synthèse artistique. Le génie combine les *possibles* ; son premier caractère est la puissance de l'imagination. — Son second caractère est la puissance du sentiment, de la sympathie et de la sociabilité. Insuffisance de la distinction entre les génies subjectifs et les génies objectifs. — Comment la faculté de se dédoubler, de sortir de soi, qui caractérise le génie, peut aboutir à la folie.
II. Le génie comme création d'un nouveau milieu social. — Rapports du génie au milieu existant. Diverses théories sur ce sujet. — Théorie de M. Taine. — Théorie de M. Hennequin. Insuffisance des diverses théories. — Comment le génie crée un milieu social nouveau. L'*innovation* et l'*imitation* dans la société humaine.

I

LE GÉNIE COMME PUISSANCE DE SOCIABILITÉ

La religion commande aux hommes de croire à la réalisation possible d'une société idéale de justice, de charité et de félicité, déjà en partie réalisée et dont nous devons, pour notre part, nous faire membres ou citoyens. Comme il y a une cité idéale de la religion, il y a aussi une cité idéale de l'art ; mais la première est, pour le croyant, l'objet d'une affirmation et d'une volonté, la seconde est un simple objet de contemplation et de rêve. La religion vise au réel, l'art se contente du possible ; il n'en superpose pas moins, comme la religion, un monde nouveau au monde connu, et, de même que la religion, il nous met en rapport d'émotion et de sympathie avec ce monde ; par conséquent, il en fait un monde d'êtres animés plus ou moins analogues à l'homme ; par conséquent enfin, il en fait une société nouvelle ajoutée par l'imagination à la société où nous vivons réellement. Comme la

religion, l'art est un anthropomorphisme et un « sociomorphisme (1). »

La science expérimentale, en son ensemble, est une analyse de la réalité, qui note les faits l'un après l'autre, puis en dégage les lois abstraites. La science recueille donc lentement les petits faits, amassés un à un par d'humbles travailleurs ; elle laisse le temps, le nombre et la patience accroître lentement son trésor. Elle me fait songer à cette fillette qu'un jour de pluie, sous le toit de chaume qui dégoutte, je voyais s'amuser à recevoir chaque goutte d'eau dans son dé : le vent du ciel chasse au loin les gouttelettes, et l'enfant tend son dé, patiente, et le petit dé n'est pas encore plein. L'art n'a point cette patience : il improvise, il devance le réel et le dépasse ; c'est une *synthèse* par laquelle on s'efforce, étant données ou simplement supposées les lois du réel, de reconstruire pour l'esprit une réalité quelconque, de refaire un monde partiel. Faire une synthèse, créer, c'est toujours de l'art, et, sous ce rapport, le génie créateur dans les sciences se rattache lui-même à l'art ; les inventions de la mécanique appliquée, la synthèse chimique sont des arts. Si le savant peut parfois produire quelque chose de matériellement nouveau dans le monde extérieur, tandis que le génie du pur artiste crée seulement pour lui et pour nous, cette différence est plus superficielle qu'on ne pourrait le croire : tous les deux poursuivent le même but d'après des procédés analogues et cherchent également dans des domaines divers à faire du réel, à faire même de la vie, à créer. Dans la composition des caractères, par exemple, l'art combine, comme les chimistes dans la synthèse des corps, des éléments empruntés à la réalité. Par ces combinaisons, il reproduit sans doute bien souvent les types mêmes de la nature ; d'autres fois, il manque son œuvre et aboutit à des êtres monstrueux, non viables dans l'ordre de la nature ; mais d'autres fois aussi, — et c'est là l'un des espoirs les plus hauts, l'une des marques du vrai génie, — il peut aboutir à créer des types parfaitement viables, parfaitement capables d'exister, d'agir, de faire souche dans la nature, et qui cependant n'ont jamais existé en fait, n'existeront peut-être jamais. Ces types-là sont une création de

(1) Sur ce que nous avons appelé le sociomorphisme, voir notre *Irréligion de l'avenir.*

l'imagination humaine, au même titre que tel corps qui n'existait pas dans la nature et qui a été fabriqué de toutes pièces par la chimie humaine avec des éléments existants dont elle a seulement varié la combinaison.

Pour le génie proprement créateur, la vie réelle au milieu de laquelle il se trouve n'est qu'un accident parmi les formes de vie possible, qu'il saisit dans une sorte de vision intérieure. De même que, pour le mathématicien, notre monde est pauvre en combinaisons de lignes et de nombres, et que les dimensions de notre espace ne sont qu'une réalisation partielle de possibilités infinies; de même que, pour le chimiste, les équivalents qui se combinent dans la nature ne sont que des cas des mariages innombrables entre les éléments des choses, ainsi, pour le vrai poète, tel caractère qu'il saisit sur le vif, tel individu qu'il observe n'est pas un but, mais un moyen, — un moyen de deviner les combinaisons indéfinies que peut tenter la nature. Le génie s'occupe des *possibilités* encore plus que des réalités; il est à l'étroit dans le monde réel comme le serait un être qui, ayant vécu jusqu'alors dans un espace à quatre dimensions, serait jeté dans notre espace à trois dimensions. Aussi le génie cherche-t-il sans cesse à dépasser la réalité, et nous ne nous en plaignons pas : l'idéalisme alors, loin d'être un mal, est plutôt la condition même du génie; seulement, il faut que l'idéal conçu, même s'il n'appartient pas au *réel* coudoyé chaque jour par nous, ne sorte pas de la série des *possibles* que nous entrevoyons : tout est là. On reconnaît le vrai génie à ce qu'il est assez large pour vivre au delà du réel, et assez logique pour ne jamais errer à côté du possible.

Qu'est-ce, d'ailleurs, qui sépare le possible de l'impossible? Nul ne peut le dire avec certitude dans le domaine de l'art. Nul ne connaît les limites de la puissance d'action inhérente à la nature et de la puissance de représentation inhérente à l'artiste. On ne peut jamais prévoir si un enfant naîtra viable, et de même si le cerveau d'un poète ou d'un romancier produira un type viable, un *être d'art* capable de subsister par lui-même. On peut définir la poésie la fantaisie la plus haute dans les limites non du bon sens terre à terre, mais du sens droit et de l'analogie universelle.

La première caractéristique du génie est donc la puissance

de l'imagination. Le poète créateur est proprement un *voyant*, qui voit comme réel le possible, parfois même l'invraisemblable. « Les mystérieuses rencontres avec l'invraisemblable que, pour nous tirer d'affaire, nous appelons hallucinations, sont dans la nature. Illusions ou réalités, des visions passent; qui se trouve là, les voit (1). » Aussi, pour le poète, rien de purement subjectif : le monde de l'imagination est, à sa façon, un monde réel; le monde intérieur n'est-il pas un prolongement de l'autre, une nouvelle nature dans la nature? Ajoutez la nature humaine à la nature universelle, vous avez l'art : *ars homo additus naturæ.* — D'autre part, qu'est-ce que la réalité même, pour le poète, sinon une vision, d'un autre genre que celle où le cerveau seul enfante, mais pourtant encore une vision ?

> Le spectre du réel traverse ta pensée.
> .
>
> .
> Tout en te disant chef de la création,
> Tu la vois; elle est là, la grande vision,
> Elle monte, elle passe, elle emplit l'étendue (2).

Shakespeare a exprimé avec une mélancolie profonde cette analogie finale de la réalité et du rêve, de la nature et de l'art, de la vie et de l'illusion universelle : « Nos divertissements sont maintenant finis. Ces êtres, nos acteurs, étaient tous des esprits; ils se sont fondus en air, en air subtil...; pareils à l'édifice sans base de cette vision, les tours coiffées de nuages, les palais somptueux, les temples solennels, ce grand globe lui-même et tout ce qu'il contient se dissoudront un jour, et, comme s'est dissipée cette insubstantielle fantasmagorie, ils s'évanouiront sans même laisser derrière eux un flocon de vapeur. Nous sommes faits de la même étoffe que les rêves, et notre pauvre petite vie est environnée de sommeil. Seigneur, je suis un peu chagrin; excusez ma faiblesse : mon vieux cerveau est troublé... » (3)

L'imagination ne fonctionne et n'organise les images en un tout vivant que sous l'influence d'un sentiment dominateur,

(1) Hugo, *les Travailleurs de la mer.*
(2) Hugo, *l'Ane*, p. 137.
(3) *La Tempête*, acte IV (Prospero à Ferdinand).

d'une inclination, d'un amour. L'association des idées ou images a besoin d'un moteur, qui est toujours un intérêt pris à quelque chose, un désir, une volonté attachée à quelque fin. M. de Hartmann a eu raison de dire : « Si je considère un triangle rectangle sans avoir un *intérêt* particulier à l'étude de la question, toutes les idées possibles peuvent s'associer dans mon esprit à la pensée de ce triangle. Mais, si l'on me demande de démontrer une proposition relative au triangle rectangle que je rougirais de ne pas savoir, j'ai un intérêt à rattacher à l'idée de ce triangle les idées qui servent à la démonstration demandée. Un intérêt de ce genre décide justement de la variété des associations d'idées dans la diversité des cas. L'intérêt *ressenti* par l'âme est donc la cause unique du phénomène. Même lorsque le cours de nos idées semble entièrement livré au hasard, lorsque nous nous laissons aller aux rêveries involontaires de la fantaisie, l'action décisive de nos *sentiments* secrets ou de nos *prédispositions* se fait sentir tout différemment à une heure qu'à une autre, et l'association des idées s'en ressent toujours (1). » Dans l'art le plus primitif, l'invention se distingue à peine du jeu spontané des images s'attirant et se suivant l'une l'autre, dans un désordre à peine moins grand que celui du rêve. Créer, pour l'artiste, c'est alors simplement rêver tout éveillé, jouer avec ses perceptions, sans plan, sans organisation préconçue, sans effort, sans que la fin réponde au commencement ni au milieu, sans que la réflexion vienne en rien entraver la spontanéité. L'art supérieur, l'art véritable ne commence qu'avec l'introduction du travail et, conséquemment, de la peine dans ce jeu d'abord tout spontané, qui était poursuivi non en vue de la réalisation du beau, mais en vue de l'amusement personnel de l'artiste ou, pour mieux dire, du joueur. L'œuvre d'art proprement dite, loin d'être un simple jeu, marque le moment où le jeu devient un travail, c'est-à-dire une réglementation de l'activité spontanée en vue d'un résultat extérieur ou intérieur à produire (2). Du reste, l'art n'est pas le seul jeu qui, en se compliquant, devienne ainsi un travail; tout jeu, dès qu'il est raisonné et cherche à produire un résultat donné, constitue

(1) M. de Hartmann, *Philosophie de l'inconscient*, p. 313-314.
(2) Sur la théorie qui identifie l'art et le jeu, voir nos *Problèmes de l'esthétique contemporaine*, livre I^{er}.

lui-même un travail véritable, et c'est assurément un travail très absorbant pour un enfant que le jeu de la toupie, du bilboquet ou de la corde à sauter. Quant au travail de l'esprit, c'est, dit Balzac, un des plus grands de l'homme. Aussi, « ce qui doit mériter la gloire dans l'art, et il faut comprendre sous ce mot toutes les créations de la pensée, c'est surtout le courage ; un courage dont le vulgaire ne se doute pas ; penser, rêver, concevoir de belles œuvres, est une occupation délicieuse, c'est mener la vie de courtisane occupée à sa fantaisie, mais produire ! mais accoucher ! mais élever laborieusement l'enfant ! Cette habitude de la création, cet amour infatigable de la maternité qui fait la mère, enfin cette maternité cérébrale, si difficile à conquérir, se perd avec une facilité étonnante (1). »

Quel est donc le sentiment dominateur et animateur du génie ? Selon nous, le génie artistique et *poétique* est une forme extraordinairement intense de la sympathie et de la sociabilité, qui ne peut se satisfaire qu'en créant un monde nouveau, et un monde d'êtres vivants. Le génie est une puissance d'aimer qui, comme tout amour véritable, tend énergiquement à la fécondité et à la création de la vie. Le génie doit s'éprendre de tout et de tous pour tout comprendre (2). Même dans la science, si on trouve la vérité « en y pensant toujours », on n'y pense toujours que parce qu'on l'aime. « Mon succès comme homme de science, dit Darwin, à quelque degré qu'il se soit élevé, a été déterminé, autant que je puis en juger, par des qualités et conditions mentales complexes et diverses. Parmi celles-ci, les plus importantes ont été : l'amour de la science, une patience sans limites pour réfléchir sur un sujet quelconque, l'ingéniosité à réunir les faits et à les observer, une moyenne d'invention aussi bien que de sens commun. Avec les capacités modérées que je possède, il est vraiment surprenant que j'aie pu influencer à un degré considérable l'opinion des savants sur quelques points importants. » A ces diverses qualités, il faut en ajouter une

(1) Balzac, *la Cousine Bette*.
(2) M. Guyau a dit ailleurs, dans la pièce de vers intitulée *l'Art et le Monde* :
> Je me sens pris d'amour pour tout ce que je vois,
> L'art, c'est de la tendresse.

(*Note de l'éditeur.*)

dont Darwin ne parle pas et dont ses biographes font mention : la faculté de l'enthousiasme, qui lui faisait aimer tout ce qu'il observait, aimer la plante, aimer l'insecte, depuis la forme de ses pattes jusqu'à celle de ses ailes, grandir ainsi le menu détail ou l'être infime par une admiration toujours prête à se répandre. L'« amour de la science » dont il se pique se résolvait ainsi dans un goût passionné pour les objets de la science, dans l'amour des êtres vivants, dans la sympathie universelle.

On dit souvent, dans le langage courant : mettez-vous à ma place, mettez-vous à la place d'autrui, — et chacun peut en effet, sans trop d'effort, se transporter dans les conditions extérieures où se trouve autrui. Mais le propre du génie poétique et artistique consiste à pouvoir se dépouiller non seulement des circonstances extérieures qui nous enveloppent, mais des circonstances intérieures de l'éducation, des conjonctures de naissance ou de milieu moral, du sexe même, des qualités ou des défauts acquis ; il consiste à se dépersonnaliser, à deviner en soi, sous tous les phénomènes moins essentiels, l'étincelle primitive de vie et de volonté. Après s'être ainsi simplifié soi-même, on transporte cette vie qu'on sent en soi, non pas seulement dans le cadre où se meut autrui, ni même dans les membres d'autrui, mais pour ainsi dire au cœur d'un autre être. De là le précepte bien connu, que l'artiste, le poète, le romancier doit *vivre* son personnage, et le vivre non pas superficiellement, mais aussi profondément que si, en vérité, il était entré en lui. On ne donne après tout la vie qu'en empruntant à son propre fonds ; l'artiste doué d'imagination puissante doit donc posséder une vie assez intense pour animer tour à tour chacun des personnages qu'il crée, sans qu'aucun d'eux soit une simple reproduction, une copie de lui-même. Produire par le don de sa seule vie personnelle une vie *autre* et *originale*, tel est le problème que doit résoudre tout créateur.

La vie personnelle est constituée par une unité et une systématisation de la parole, de la pensée et de l'action. La forme de cette systématisation change avec les individus et ne peut être déterminée d'avance, parce qu'on ne peut déterminer l'infinie variabilité de la cellule vivante sous l'influence du milieu ; mais le poète, le romancier doit la deviner, c'est-à-dire deviner ce qu'il y a d'ineffable dans tout individu pris à part

(*omne individuum ineffabile*), et, par là, il doit, dans la mesure du possible, *créer* (1).

La distinction entre les génies subjectifs et les génies objectifs, devenue banale dans l'esthétique allemande, nous paraît quelque peu superficielle. D'une part, tous les génies sont subjectifs : le propre du génie est même de mêler son individualité à la nature, de traduire non pas des perceptions banales, mais des émotions personnelles, contagieuses par leur intensité même et leur subjectivité. Mais il est des génies qui n'ont pour ainsi dire à leur disposition qu'un seul timbre, une seule voix; les autres ont tout un orchestre; — différence de richesse beaucoup plus que de nature. Ce qui caractérise le génie de premier ordre, c'est précisément d'être ainsi orchestral et d'avoir à la fois ou successivement les tonalités les plus variées; de paraître impersonnel non parce qu'il l'est réellement, mais parce qu'il réussit à concentrer et à associer plusieurs individualités dans la sienne propre; il est capable de faire à tour de rôle prédominer tel sentiment sur tous les autres et à travers tous les autres; il obtient ainsi plusieurs unités d'âme, plusieurs types qu'il réalise en lui-même et dont il est le lien. La distinction des génies objectifs et des génies subjectifs revient à la distinction de l'imagination et de la sensibilité; chez les uns l'imagination domine, chez les autres la sensibilité, nous ne le nions pas; mais nous maintenons que la caractéristique du vrai génie, c'est précisément la pénétration de l'imagination par la sensibilité, et par la sensibilité aimante, expansive, féconde; les talents de pure imagination sont faux, la couleur ou la forme sans le sentiment est une chimère. Gœthe est unanimement classé parmi les objectifs, comme Shakespeare; cependant, quoi de plus subjectif que Werther? De même l'auteur de *la Tempête*, étant le plus lyrique des poètes qui ont précédé V. Hugo, en est aussi le plus subjectif, le plus « impressionniste », celui qui nous offre les sentiments les plus raffinés, les plus délicats, des désirs mêlés à du rêve, des gaîtés qui se fondent en tris-

(1) A dix ans, « déjà *tourmenté du désir de sortir de lui-même*, de s'incarner en d'autres êtres dans une *manie commençante d'observation*, d'annotation humaine, sa grande distraction pendant ses promenades était de choisir un passant, de le suivre à travers Lyon, au cours de ses flâneries et de ses affaires, pour essayer de s'identifier à sa vie. » (Daudet, *Trente Ans de Paris; Revue bleue*, p. 242, 25 février 1888.)

tesses, des tristesses qui s'achèvent en sourires. Peu de génies ont une physionomie plus marquée que Mozart, et cependant qui voudrait classer parmi les subjectifs l'auteur de *Don Juan* et de *la Flûte enchantée?* Le génie le plus complexe, parce qu'il est *plusieurs*, ne cesse pas d'être un : lui-même présente plus peut-être que les autres la marque de l'*ineffabile individuum*, et en même temps il porte en lui comme une société vivante.

Ce qui constitue le fond même du génie créateur, cette faculté de sortir de soi, de se dédoubler, de se dépersonnaliser, manifestation la plus haute de la sociabilité, est aussi ce qui fait le danger du génie. Il est toujours périlleux de vivre plusieurs vies d'homme à la fois, dans leurs circonstances les plus distinctes, d'une manière trop intense et trop convaincue. On a souvent rapproché le génie de la folie. Un des traits communs qui existent entre eux, c'est le dédoublement de la personnalité. Dédoublement voulu, il est vrai, mais qui peut arriver à être si complet que l'artiste devienne dupe du jeu de l'art. Témoin Weber qui, en écrivant le *Freyschütz*, croyait voir le diable se dresser devant lui, alors qu'en réalité il le créait de toutes pièces avec sa propre personnalité. Le génie, à force de faire sortir l'homme de lui-même pour le faire entrer dans autrui, peut faire que l'artiste se perde un jour lui-même, voie s'effacer la marque distinctive de son moi, se troubler l'équilibre qui constituait sa personnalité saine. Il est des âmes hantées, comme les vieilles maisons, par les fantômes qu'elles ont trop longtemps abrités.

II

LE GÉNIE COMME CRÉATION D'UN NOUVEAU MILIEU SOCIAL.

Le génie est caractérisé, soit par un développement extraordinairement intense et extraordinairement harmonieux de toutes les facultés, surtout des facultés synthétiques (imagination et amour), qui produisent l'invention, soit par le développement extraordinairement intense d'une faculté spéciale, — et c'est ici que le génie peut simuler la manie ; — tantôt enfin par une harmonie extraordinaire entre des facultés suffisamment intenses. En un mot, le génie complet est puissance

et harmonie, le génie partiel est ou puissance ou harmonie.

Ceci posé, quelles sont les causes du génie? Peut-on les trouver toutes dans le *milieu* physique et social? — Non, les causes générales tenant au milieu extérieur ne sont que des *conditions* préalables; l'apparition du génie est due à la *rencontre heureuse* d'une multitude de causes dans la génération même et dans le développement de l'embryon. Le génie est vraiment l'*accident heureux* de Darwin. On sait que Darwin explique l'origine des espèces par un accident dans la génération individuelle qui s'est produit en un sens favorable aux conditions de la vie; la modification accidentelle s'est fixée ensuite par l'hérédité, est devenue générale, spécifique : de là l'espèce biologique. Selon nous, le génie est une modification accidentelle des facultés et de leurs organes dans un sens favorable *à la nouveauté* et à l'invention de choses nouvelles ; une fois produit, cet accident heureux n'aboutit pas à une transmission héréditaire et physique, mais il introduit dans le monde des idées ou des sentiments, des types nouveaux. Il modifie donc le milieu social et intellectuel préexistant, il n'est pas lui-même le pur et simple produit du milieu. Le propre du talent médiocre, c'est d'être une résultante dont on peut retrouver et reconnaître tous les chiffres en étudiant le milieu et le caractère extérieur d'un auteur, tel qu'il s'est déroulé dans la vie; le propre du génie, au contraire, c'est de renfermer comme chiffres essentiels des inconnues irréductibles. Nous ne voulons pas dire que la formation du génie n'obéisse pas au fond à des lois scientifiques parfaitement fixes; il n'y a rien sans doute dans le génie qui ne puisse s'expliquer par la génération, par l'hérédité, enfin par l'éducation et le milieu, à moins qu'on n'admette l'hypothèse scientifiquement étrange du libre arbitre dans le génie. Mais le génie est caractérisé par la dérogation *apparente* à ces lois, c'est-à-dire par des conséquences de ces lois assez complexes et par des influences assez croisées pour amener des semblants d'exceptions, des semblants de contradictions. Tandis que tous les individus faits sur un commun patron nous présentent un esprit à trame régulière, dont on peut compter les fils, le génie est un écheveau brouillé, et les efforts du critique pour débrouiller cet écheveau n'aboutissent en général qu'à des résultats tout à fait super-

ficiels. M. Taine a écrit d'admirables études d'ensemble sur l'art en Grèce, en Italie, aux Pays-Bas ; mais vouloir connaître le génie propre et personnel de tel sculpteur ou de tel peintre d'après ces études de milieux extérieurs, c'est comme si on voulait déterminer l'âge d'un individu d'après la moyenne d'une statistique, ou les principaux événements d'une vie par l'histoire d'un siècle.

L'élément psychologique et sociologique a été introduit avec raison par notre siècle dans l'histoire littéraire ; mais il importe d'en fixer l'importance et les limites. Villemain, un des premiers, concevant l'œuvre d'art comme l'expression d'une société, joignit à ses jugements l'histoire des auteurs et de leurs époques. Sainte-Beuve ensuite, déclarant « qu'il ne peut juger une œuvre indépendamment de l'homme même qui l'a écrite », fit des recherches biographiques sur l'enfance de l'écrivain, son éducation, les groupes littéraires dont il avait fait partie. « Chaque ouvrage d'un auteur, vu, examiné de la sorte, à son point, après qu'on l'a replacé dans son cadre et entouré de toutes les circonstances qui l'ont vu naître, acquiert tout son sens, son sens historique, son sens littéraire. Etre en histoire littéraire et en critique un disciple de Bacon, me paraît le besoin du temps et une excellente condition première pour juger et goûter ensuite avec plus de sûreté. » Il y avait là quelque exagération. Est-on bien avancé au sujet du génie d'un Balzac, par exemple, quand on connaît la lutte qu'il a soutenue contre ses créanciers, contre la misère, les résistances du public? Toute l'obstination de son caractère, toute son énergie entêtée, et en même temps toute sa facilité aux combinaisons financières les plus subtiles, toute son ingéniosité d'expédients se devinent par ses œuvres autant et plus que par son existence. Très souvent, chez les vrais artistes, l'existence pratique est l'extérieur, le superficiel ; c'est par l'œuvre que se traduit le mieux le caractère moral. Là où des divergences considérables se manifestent entre l'œuvre et la vie, comme pour Bacon ou Sénèque, c'est l'œuvre surtout qui doit fixer l'attention ; on doit se dire qu'on a là l'essentiel de l'homme en même temps que le meilleur. Qu'est-ce que la vie du sage Pierre Corneille a eu d'héroïque? en quoi se distingue-t-elle très notablement de celle de son frère Thomas ? Leur milieu est le même, leurs lectures ana-

logues. Mais Corneille est hanté toute sa vie par les grandes conceptions des caractères hautains et fermes, rigides comme le devoir et héroïques jusqu'à l'impossible. Si parmi ses auteurs favoris Corneille compte Lucain et les Espagnols, c'est tout simplement que la nature même de son génie le porte vers eux. Aujourd'hui, avec les facilités de toutes sortes que nous donne l'imprimerie, le génie choisit lui-même son milieu, se confirme par ses études de prédilection; tout cela ne le forme pas, mais peut servir plutôt à le constater. Le plus souvent l'historien est comme le prophète après coup; il cherche dans les mœurs, dans les lectures favorites, dans les circonstances de la vie les causes qui ont déterminé telle ou telle œuvre, et il ne s'aperçoit pas que toutes ces circonstances s'expliquent par les raisons mêmes qui ont produit l'œuvre : le génie intimement lié avec le caractère moral.

M. Taine a inauguré ouvertement la critique non plus seulement psychologique, mais *sociologique*. L'histoire même est, selon lui, un problème de psychologie. Dans l'histoire, de tous les *documents*, le plus *significatif* est le livre; d'autre part, de tous les livres, c'est le plus significatif qui a la plus haute valeur littéraire. D'où cette conclusion : « J'entreprends d'écrire l'*histoire* d'une littérature et d'y chercher la *psychologie d'un peuple*. » — Ces principes, dans leur généralité, sont justes, et ce but est légitime. Il faudrait seulement s'entendre bien sur le degré et le mode de *signification* qui caractérise la valeur littéraire d'une œuvre. L'œuvre la plus forte, d'après nous, doit être la plus *sociale*, celle qui représente le plus complètement la société même où l'artiste a vécu, la société d'où il est descendu, la société qu'il annonce dans l'avenir et que l'avenir réalisera peut-être. Ainsi, ayant nous-même admis que l'émotion esthétique supérieure est une émotion sociale, nous accorderons volontiers que l'expression supérieure de la société est la caractéristique de l'œuvre supérieure, mais à la condition qu'il ne s'agisse pas seulement, comme pour M. Taine, de la société *de fait*, de la société contemporaine d'un auteur. Le génie n'est pas seulement un reflet, il est une production, une invention : c'est donc surtout le degré d'anticipation sur la société à venir, et même sur la société idéale, qui caractérise les grands génies, les chorèges de la pensée et du sentiment.

L'application faite par M. Taine de sa théorie sociologique et les lois générales qu'il pose sont insuffisantes : elles ne constituent qu'une partie de la vérité. L'influence des milieux est incontestable, mais elle est le plus souvent impossible à déterminer, et ce que nous en savons ne permet de conclure le plus souvent, ni de l'œuvre d'art à la société, ni de la société à l'œuvre d'art. D'abord, en ce qui concerne l'influence de la race, qui est d'ailleurs certaine, on sait que nulle race n'est pure. C'est un fait démontré par l'anthropologie (1). De plus, nous ne connaissons pas scientifiquement les caractères intellectuels et physiques des races mélangées. Chez un même peuple, d'une contrée à l'autre, l'esprit change notablement, et, malgré cela, cet esprit particulier à une contrée n'est pas toujours reconnaissable. On a demandé avec raison qui, de Corneille ou de Flaubert, est le Normand, et quel rapport il y a entre les deux ; de Chateaubriand ou de Renan, qui est le Breton. Gœthe et Beethoven sont deux Allemands du sud. Nous ne pouvons déterminer jusqu'à quel point et en quelle mesure le caractère de la race persiste chez les individus, en particulier chez les artistes. Quant à l'hérédité dans les familles, elle est incontestable, mais souvent encore insaisissable (2).

L'influence du milieu physique et de l'habitat est un second élément important pour la sociologie esthétique. La Judée et ses aspects se retrouvent d'une manière générale dans les poètes bibliques et dans leur forme d'imagination ; la nature orientale se peint dans l'exubérance littéraire des Hindous, la Grèce aux lignes précises dans la poésie grecque. Mais pourquoi les Italiotes de la Grande Grèce n'ont-ils pas eu la littérature athénienne, malgré la ressemblance des deux

(1) M. Spencer, dans sa *Sociologie descriptive*, retrouve, par exemple, dans la race anglaise les Bretons, comprenant deux types ethnologiques différenciés par la chevelure et la forme du crâne ; des colons romains en nombre inconnu, des peuplades d'Angles, de Jutes, de Saxons, de Kymris, de Danois, de Morses, des Scots et des Pictes ; enfin de Normands, qui, eux-mêmes, d'après Augustin Thierry, comprenaient des éléments ethniques pris dans tout l'est de la France.

(2) Voir M. Ribot, *Hérédité* : « Les caractères individuels sont-ils héréditaires ? Les faits nous ont montré qu'au physique et au moral ils le sont *souvent*. » D'après M. de Quatrefages, quoiqu'elle soit forcément et constamment troublée, l'hérédité, si l'on embrasse tous les phénomènes qui marquent chez les individus une tendance à obéir à la loi mathématique, finit « par réaliser dans l'*ensemble de chaque espèce* le résultat qu'elle *ne peut réaliser* chez les *individus* isolés ». Les anthropologistes ne considèrent même pas comme fixe l'hérédité des caractères de sous-race, de clan, de tribu, et à plus forte raison de peuple, de nation.

ôtes. « Chez nous, la Fontaine est d'un pays de coteaux et de petits cours d'eau; Bossuet n'a-t-il pas aperçu les mêmes aspects autour de Dijon et Lamartine autour de Mâcon (1)? »

L'influence du milieu social et historique est plus visible. Il y eut certainement un même état de l'esprit en France qui se signifia par les théories de Descartes, où la pensée est séparée radicalement de la matière et comme réduite à l'abstraction, par la poésie abstraite de Boileau, par la poésie toute psychologique et aussi trop abstraite de Racine, enfin par la peinture abstraite et idéaliste du Poussin (2). Sur quoi d'ailleurs travaille l'artiste, le poète, le penseur? Sur l'ensemble des idées et sentiments de son époque. C'est là sa *matière*, et la matière conditionne toujours la forme. Pourtant, elle ne la produit pas ni ne l'impose *entièrement*; la marque du génie est précisément de trouver une forme nouvelle que la connaissance de la matière *donnée* n'aurait pas fait prévoir. En outre, le propre du génie est d'ajouter au *fond* même, à l'ensemble d'idées, s'il s'agit du penseur, à l'ensemble de sentiments et d'images, s'il s'agit de l'artiste; et l'artiste est un penseur à sa manière (3). L'histoire de la littérature ressemble à l'histoire des découvertes scientifiques; elle est aussi intéressante, mais toutes deux ne servent, encore une fois, qu'à mieux dégager cette inconnue, le génie, et il est aussi impossible d'expliquer entièrement une œuvre originale qu'une grande découverte; on ne se rendra jamais beaucoup mieux compte du génie d'un Shakespeare ou d'un Balzac que de celui d'un Descartes ou d'un Newton, et il y aura toujours, entre les antécédents psychologiques à nous connus d'Hamlet ou de Balthazar Claetz et ces types eux-mêmes, un hiatus plus grand encore qu'entre

(1) M. Hennequin, dans ses études de *Critique scientifique*. — Fréd. Muller (*Allgemeine Ethnologie*), tout en admettant l'influence de l'habitat et de la nourriture sur les caractères physiques et moraux, ne peut donner de cette action que des exemples extrêmement vagues et généraux. Voir les travaux de M. Crawford dans les transactions de la Société ethnologique de Londres.

(2) Pareillement « un même moment de l'esprit germanique a mis au jour Hegel et Gœthe, comme un même moment du génie anglais a produit le théâtre brutal de Wycherley, les grossières satires de Rochester et le violent matérialisme de Hobbes ». (Paul Bourget, *Essais de psychologie contemporaine*.)

(3) M. Hennequin a tracé une liste des génies par époques, qui, bien qu'approximative et parfois inexacte, marque à quel point les diverses périodes littéraires d'une même nation présentent des génies « différents et opposables ». Il serait facile, ajoute-t-il, de « multiplier ces exemples à un tel point que le cas d'artistes en opposition avec leur milieu social paraît être plus fréquent que le contraire ».

les antécédents du système des tourbillons ou de la théorie de l'attraction et ces théories elles-mêmes.

L'influence des circonstances et du milieu, qui est si notable, quoique non universelle, au début des littératures et des sociétés, va décroissant à mesure que celles-ci se développent, et elle devient presque nulle à leur épanouissement. M. Spencer montre en effet qu'il y a tendance croissante à l'indépendance individuelle au sein des sociétés de plus en plus civilisées. La raison de ce fait est facile à indiquer dans la doctrine même de M. Spencer et de Darwin. Comme toute créature, l'homme tend, par économie de forces, à persister dans son être, à le modifier le moins possible pour *s'adapter aux circonstances physiques ou sociales* qui varient autour de lui. Il emploie à changer le moins possible toutes les ressources de son intelligence. « C'est ainsi que la plupart des inventions primitives, celles de l'habillement, celles qui touchent à l'alimentation, ont eu pour but, par des modifications artificielles des circonstances ambiantes, de permettre à l'homme de conserver ses dispositions organiques, son aspect, ses habitudes, en dépit de certaines variations contraires naturelles des mêmes circonstances (1). » Les hommes, en passant d'un climat chaud dans un climat froid, se sont couverts de fourrures, et non d'une toison comme certains animaux; les tribus frugivores ont transporté avec elles le blé dans toute la zone de cette céréale; l'homme primitif, en fuyant devant les gros carnivores, au lieu de développer des qualités extrêmes d'agilité et de ruse, comme tous les animaux désarmés, a inventé les armes. L'homme ne tend pas moins, et tout naturellement, à persister dans son état moral. Que l'on admette un milieu social guerrier, Sparte par exemple, et qu'il vienne à y naître, par une de ces variations fortuites que la théorie de la sélection est forcée d'admettre, un homme doué de sentiments délicats et pacifiques; évidemment cet homme essaiera de ne point modifier son âme, de ne pas accomplir des actes qui lui répugnent. S'il le peut, il s'efforcera de se consacrer à des fonctions autres que celles de guerrier, il voudra devenir prêtre, poète national. S'il n'y parvient pas, si le milieu social est à la fois extrêmement homogène et hostile, c'est-à-dire si presque

(1) M. Hennequin, *ibid.* M. de Quatrefages reconnaît explicitement cette tendance (*Unité de l'espèce humaine*, p. 214).

tous ses compatriotes ont des sentiments hostiles aux siens, il devra sans doute se plier ou se résigner à mener une vie de mépris. « A cette période de l'histoire, il faudra nécessairement posséder un invincible génie pour n'être pas assimilé (1). » Mais M. Spencer a montré que les sociétés primitives, en vertu des lois du progrès sociologique, ne tardent pas à devenir plus hétérogènes, à s'agréger à d'autres pour former une intégration supérieure d'Etats, à se diversifier pour se rassembler en nations, en vastes empires. A mesure que l'individu fera partie d'un ensemble social plus diversifié et plus étendu, dont l'organisation meilleure exigera moins de sacrifices moraux de la part des citoyens, ceux-ci pourront plus facilement conserver leurs facultés propres, sans qu'elles aient besoin d'acquérir une extrême intensité pour résister à une extrême pression sociale. De là la progression de l'individualité et de la liberté personnelle depuis les temps anciens. M. Hennequin, s'inspirant de M. Spencer, a montré ce qu'a d'inexact et de vague l'expression *milieu social*, quand on la prend non plus au sens *statique*, comme l'ensemble des conditions d'une société à un moment, mais au sens *dynamique*, comme une force assimilant certains êtres à ces conditions. L'histoire et le roman modernes font voir que les sociétés, par un effet graduel de l'hétérogénéité, tendent à se décomposer en un nombre croissant de milieux indépendants, comme ces derniers en individus de moins en moins semblables. C'est par le développement graduel de cette indépendance des esprits qu'il faut expliquer, dans le domaine de l'art, la persistance de moins en moins longue des *écoles* et leur multiplication, le caractère de moins en moins national des arts à mesure que la civilisation à laquelle ils appartiennent se développe et s'agrandit. Il n'existe plus, à proprement parler, de littérature française, et la littérature anglaise elle-même commence à se diversifier (2).

Il n'est donc pas facile de conclure d'une œuvre donnée à la

(1) M. Hennequin, *ibid.*
(2) « A Paris, l'hétérogénéité sociale atteint un tel degré que personne ne se trouve empêché de manifester son originalité ; et, comme tout artiste est orgueilleux de ses facultés, il n'en est que fort peu, et des plus médiocres, qui consentent à se renier, et à flatter pour un plus prompt succès le goût de telle ou telle section du public. » Aussi, dans un milieu aussi défini socialement que le Paris de la fin du second empire et du commencement de la troisième république, les esprits les plus divers ont trouvé place. (Voir M. Hennequin, *ibid.*)

société au milieu de laquelle elle s'est produite, si on veut sortir des généralités et des banalités. Nous n'irons pas jusqu'à dire, avec M. Hennequin, que l'influence du milieu social n'existe point pour la plupart des grands génies, comme Eschyle, Michel-Ange, Rembrandt, Balzac, Beethoven : c'est là un paradoxe ; mais nous accorderons que cette influence cesse d'être prédéterminante dans les communautés extrêmement civilisées, telle que l'Athènes des sophistes, la Rome des empereurs, l'Italie de la Renaissance, la France et l'Angleterre contemporaines.

M. Hennequin a proposé de substituer une autre méthode à celle de M. Taine. Ce n'est point, dit-il, une entreprise chimérique de prétendre déterminer un peuple par sa littérature, seulement il faut le faire non pas en liant les génies aux nations, comme fait M. Taine, mais en subordonnant les nations aux génies, en considérant les peuples par leurs artistes, le public par ses idoles, la masse par ses chefs. En d'autres termes, la série des œuvres *populaires* d'un groupe donné écrit l'histoire intellectuelle de ce groupe ; une littérature exprime une nation non parce que celle-ci l'a produite, mais parce que celle-ci l'a adoptée et admirée, s'y est complu et s'y est reconnue. Une personne animée de dispositions bienveillantes pour l'humanité ne goûtera pas pleinement des livres exprimant une misanthropie méprisante, comme l'*Education sentimentale* ; de même, un homme à l'esprit prosaïque et précis sera difficilement saisi d'admiration à la lecture de poésies qui font appel au sens du mystère, ou qui essaient de susciter une mélancolie sans cause. Pour éprouver un sentiment à propos d'une lecture, il faut déjà le posséder ; or, la possession de ce sentiment n'est point une chose isolée et fortuite : il existe une loi de dépendance des facultés morales, aussi précise que la loi de dépendance des parties anatomiques ; la constatation d'un sentiment chez une personne, un groupe de personnes, une nation, à un certain moment, est donc une donnée importante pour établir la psychologie de ces hommes ou de cette nation à ce moment. Une œuvre d'art n'exerce d'effet esthétique que sur les personnes dont ses caractères représentent les particularités mentales ; plus brièvement, une œuvre d'art n'émeut que ceux dont elle est le signe. Cette loi est formulée comme il suit par M. Hennequin : « Une œuvre

n'aura d'effet esthétique que sur les personnes qui se trouvent posséder une organisation mentale analogue et inférieure à celle qui a servi à créer l'œuvre, et qui peut en être déduite. » Personne, par exemple, n'admet une description si cette description ne lui paraît pas correspondre à la vérité, mais cette vérité est variable, elle est une idée ; elle ne résulte pas de l'expérience exacte, mais de la conception froide ou passionnée, vraie ou illusoire, que l'on se fait des choses et des gens (1). D'une part, donc, l'œuvre d'art est l'expression plus ou moins fidèle des facultés, de l'idéal, de l'organisme intérieur de ceux qu'elle émeut ; d'autre part, l'œuvre d'art est l'expression de l'organisme intérieur de son auteur ; il s'ensuit qu'on pourra, de l'auteur, passer aux admirateurs par l'intermédiaire de l'œuvre et conclure à l'existence d'un ensemble de facultés, d'une âme analogue à celle de l'auteur ; en d'autres termes, il sera possible de définir la psychologie d'un groupe d'hommes, et d'une nation par les caractères particuliers de leurs *goûts*. Une littérature, un art national, se composent d'une suite d'œuvres, signes à la fois de l'organisation générale des masses qui les ont admirées, et de l'organisation particulière des hommes qui les ont produites. L'histoire littéraire et artistique d'un peuple, pourvu qu'on ait soin d'en éliminer les œuvres dont le succès fut nul et d'y considérer chaque auteur dans la mesure de sa gloire nationale, présente donc « la série des organisations mentales types d'une nation, c'est-à-dire des évolutions psychologiques de cette nation ».

La doctrine soutenue par M. Hennequin a sa part de vérité ;

(1) « Que l'on compare, par exemple, la nature des détails qu'il faut pour persuader une personne du monde de la vérité d'un type de gentilhomme, et de ceux qu'il faut pour provoquer la même croyance dans un feuilleton destiné à des ouvriers. On verra que, pour l'une, il faudra accumuler les détails de ton et de manières qu'elle est accoutumée à trouver dans son entourage ; pour les autres, il faudra exagérer certains traits d'existence luxueuse et perverse qu'ils se sont habitués, par haine de caste et par envie, à associer avec le type du noble. Le même raisonnement est valable pour la figure de la courtisane, qu'il faut présenter tout autrement à un débauché ou à un rêveur romanesque ; cela est si vrai que parfois le type illusoire, l'idée, l'emportent sur l'expérience la plus répétée. Les ouvriers ne croient guère à la vérité de *l'Assommoir*, tandis qu'ils admettent facilement le maçon ou le forgeron idéal des feuilletonistes populaires. Il faut donc qu'un roman, pour être cru d'une certaine personne et, par conséquent, pour l'émouvoir, pour lui plaire, reproduise les lieux et les gens sous l'aspect qu'elle leur prête ; et le roman sera goûté non en raison de la *vérité objective* qu'il contient, mais en raison du nombre des gens dont il réalisera la *vérité subjective*, les idées, l'imagination. » (Hennequin, *la Critique scientifique*.)

mais, selon nous, son auteur l'a exagérée. Lui-même a vu une partie des objections qu'on y peut faire, mais il n'y a pas répondu d'une manière complète; ou du moins il n'a pas *restreint* sa théorie suffisamment pour l'empêcher de déborder la vérité. D'abord, on ne peut conclure d'une œuvre à une nation, et M. Hennequin l'avoue, qu'après avoir déterminé l'importance relative du groupe auquel a plu l'œuvre, et l'époque précise pour laquelle l'œuvre est un document. C'est là un travail fort difficile. De plus, M. Hennequin n'ignore point qu'à part les artistes et les écrivains, la plupart des hommes n'aiment pas, aux moments de loisir, à se plonger dans des préoccupations analogues à celles qui constituent le fond de leur activité habituelle. La plupart des commerçants, des politiciens, des médecins, choisissent les livres, les tableaux, les morceaux de musique opposés de ton et de tendance aux dispositions dont ils doivent user dans leur vie active. M. Hennequin note lui-même la prédilection des ouvriers pour les aventures qui se passent dans un fabuleux « grand monde », l'attrait des histoires romanesques ou sentimentales pour certaines personnes d'occupations incontestablement prosaïques, le charme que les habitants des villes trouvent aux paysages; des hommes habituellement simples et calmes sont souvent avides de la musique la plus passionnée. Evidemment tous ces gens ne cherchent dans l'art qu'un *délassement*, ce que Pascal appelait un divertissement. On pourrait conclure de là que, chez un grand nombre d'hommes, le caractère particulier de leurs jouissances artistiques renseigne seulement sur des facultés secondaires et superflues, parfois sur de simples aspirations, non sur leurs facultés essentielles. M. Hennequin se refuse pourtant à cette conclusion. Il dit qu'il y a un « homme intérieur » souvent très différent de « l'homme social »; or, ajoute-t-il, on ne peut connaître cet homme intérieur que par les actes libres et *non intéressés* de l'individu, par le choix de ses plaisirs, par le jeu de ses facultés inutiles. Les hommes à vocation *native* présentent rarement, ajoute M. Hennequin, un désaccord accusé entre leurs délassements et leurs occupations. « L'expérience générale ne s'est guère trompée sur ce point; ce qu'on cherche à connaître d'un homme pour le juger, ce ne sont pas ses *occupations*, ce sont ses *goûts*.

L'histoire, de même, nous montre que Louis XVI était simplement un excellent ouvrier serrurier, Néron un médiocre poète, Léon X un bon dilettante. » Ces considérations admettent pourtant bien des exceptions. Napoléon Ier lisait Ossian, Byron lisait Pope et le préférait à Shakespeare, Frédéric II s'adonnait à la musique de chambre. M. Hennequin n'a pas examiné, d'autre part, si le goût littéraire d'un peuple à tel moment de son histoire est toujours l'expression exacte de sa nature à ce moment. A la fin du siècle dernier, on aimait les pastorales, la sentimentalité, les frivolités; on ne parlait que d'âmes sensibles, d'âmes tendres, de bergers, et de bergères, de retour à la nature; tout cela était à la surface : la Révolution et la Terreur approchaient. De nos jours, les étrangers se feraient une étrange idée de la France à la juger d'après le succès de M. Zola. « Quel peuple de mœurs violentes ! » pourraient-ils dire (et ils le disent en effet). — Eh bien, non, nous ne nous plaisons aux histoires violentes que parce que nous sommes un peuple doux, généralement doux. Nous sommes comme les enfants qui s'amusent aux contes terribles. — « Quel peuple à passions intenses, énormes, irrésistibles et fatales, comme une force de la nature ou comme une idée fixe ! » — Nullement, nous sommes un peuple léger, à passions souvent superficielles comme les feux de paille; nos idées sont malheureusement trop peu stables, surtout en politique. Nos goûts littéraires eux-mêmes varient sans cesse; l'un chasse l'autre, et dans la même journée : ce matin George Sand, ce soir Balzac. Nous sommes un peuple à imagination vive et à sympathie facile, un peuple éminemment ouvert de pensée et sociable de sentiment. C'est pour cette raison que nous accordons à toute œuvre d'art nouvelle notre attention, notre sympathie, sans nous donner pour cela tout entiers, ni pour toujours, ni à un seul. Aujourd'hui, les uns lisent M. Zola ; les autres, M. Ohnet (1) !

Dans sa théorie, M. Hennequin n'a fait que la part des admirations par reconnaissance de soi-même en autrui, par

(1) Darwin avait pour intime ami le clergyman de son village, ce qui ne les empêcha pas d'être toute leur vie en divergence d'idées sur tout : « M. Brodie Junes et moi, dit Darwin, avons été des amis intimes pendant trente ans, et nous ne nous sommes jamais complètement entendus que sur un seul sujet, et, cette fois, nous nous sommes regardés fixement, pensant que l'un de nous devait être fort malade. »

imitation. « L'admiration, dit-il, est formée en partie par l'adhésion, par la reconnaissance de soi-même en autrui ; or, évidemment on ne peut se reconnaître en deux types, et mieux l'on s'est reconnu en un, moins on peut se reconnaître en d'autres (1). » Mais, répondrons-nous, l'admiration comme l'affection se plaît quelquefois aux contrastes ; elle va au nouveau, à ce qui nous sort de nous-mêmes. Un ami est un autre moi, mais pourtant il faut qu'il diffère de nous-même. Si on ne se reconnaît pas tout entier dans « deux types », on peut reconnaître une partie de soi dans le premier et l'autre dans le second, l' « ange » dans tel type et la « bête » dans tel autre.

Concluons que la question des rapports du génie au milieu est d'une complexité infinie. Toutes les théories que nous avons précédemment examinées n'expriment qu'une part de vérité ; elles aboutissent à des systèmes étroits. Les grandes personnalités et leur milieu sont dans une action *réciproque*, qui fait que le problème de leurs rapports est souvent aussi insoluble scientifiquement que le « problème des trois corps » et de leur attraction mutuelle. A la théorie incomplète de M. Taine sur les rapports du milieu social avec le génie artistique et sur les déductions possibles de l'un des termes à l'autre, il faut ajouter une théorie fondée sur le principe opposé. M. Taine suppose le milieu antérieur produisant le génie individuel ; il faut supposer le génie individuel produisant un milieu nouveau ou un état nouveau du milieu. Ces deux doctrines sont deux parties essentielles de la vérité ; mais la doctrine de M. Taine est plus applicable au simple talent qu'au génie, et c'est la seconde qui exprime le trait caractéristique du génie, à savoir l'initiative et l'invention. Par ces mots, encore une fois, nous n'entendons pas une initiative absolue, une invention qui serait une création *de rien ;* mais nous entendons une synthèse nouvelle de données préexistantes, semblable à une combinaison d'images dans le kaléidoscope qui révélerait des formes inattendues. En un mot, c'est toujours la *réussite* rare et précieuse, c'est le coup de dé favorable qui fait gagner la partie.

(1) Hennequin, *la Critique scientifique*, p. 23.

Un sociologiste remarquable par l'originalité des vues et la finesse de l'esprit, M. Tarde, a excellemment montré que le monde social et même le monde tout entier obéit à deux sortes de forces : l'*imitation* et l'*innovation*. L'imitation ou répétition universelle, dans le monde inorganique, c'est l'ondulation ; dans le monde organique, c'est la génération (qui comprend la nutrition même) ; sans doute, peut-on ajouter, la génération n'est encore qu'une ondulation qui se propage et se répète en sa forme ; enfin, dans le monde social, la répétition devient l'imitation proprement dite, autre ondulation transportée par sympathie d'un être à un autre. Mais le principe de la répétition universelle n'explique pas l'innovation, l'invention, qui fait apparaître des formes jusque-là inconnues. M. Tarde n'essaie pas de dire en quoi consiste le principe du *nouveau ;* il montre seulement qu'il faut, sous une forme ou l'autre, admettre un tel principe. Et en effet, qu'il y ait initiative proprement dite, contingence et libre arbitre (à la façon de M. Boutroux et de M. Renouvier), ou qu'il y ait seulement une combinaison *heureuse*, un entre-croisement réussi des chaînes de phénomènes préexistants, encore faut-il qu'il se produise des conséquences nouvelles, originales, des *accidents* heureux, des *exceptions* fécondes dues à la rencontre des *lois* générales et destinées à produire elles-mêmes, par la répétition, par l'imitation et l'ondulation, de nouvelles *formes* générales. Nous avons déjà vu que le génie est l'apparition d'une de ces formes nouvelles dans un cerveau extraordinaire, lieu de rencontre où des séries de phénomènes auparavant indépendantes viennent former des synthèses inattendues et manifester des dépendances imprévues. L'*individuation* est un problème qui rentre dans les lois générales de l'*innovation*, et tout ce qui est individuel, personnel, original, génial, tombe sous les mêmes lois.

Dès lors, dans le monde particulier de l'art comme dans le monde social tout entier, il y a deux classes d'hommes à considérer : les *novateurs* et les *répétiteurs*, c'est-à-dire les génies et le public, qui répète en lui-même par sympathie les états d'esprit, sentiments, émotions, pensées, que le génie a le premier inventés ou auxquels il a donné une forme nouvelle. D'ailleurs, selon nous, l'instinct imitateur et l'instinct novateur se retrouvent encore dans le public même, dans la masse

des hommes comme dans les génies, avec cette différence que l'instinct imitateur domine chez la masse, l'instinct novateur chez les génies. Mais, précisément à cause de cette infériorité de la puissance novatrice dans la masse, tout ce qui satisfait indirectement l'instinct novateur lui plaît. On peut donc en certains cas, de ce qu'une œuvre originale a eu du succès, conclure non qu'elle répondait aux facultés existantes alors dans la masse, mais qu'elle répondait à ses facultés latentes, à ses aspirations et qu'elle a satisfait son goût du nouveau.

L'imitation, avec l'admiration qui en est une forme (car l'admiration est une imitation intérieure), est, avons-nous dit, un phénomène de sympathie, de sociabilité ; le génie artistique lui-même est un instinct sympathique et social porté à l'extrême, qui, après s'être satisfait dans un domaine fictif, provoque par imitation chez autrui une réelle évolution de la sympathie et de la sociabilité générale. En dernière analyse, le génie et son milieu nous donnent donc le spectacle de trois *sociétés* liées par une relation de dépendance mutuelle : 1° la société réelle préexistante, qui *conditionne* et en partie suscite le génie ; 2° la société idéalement modifiée que conçoit le génie même, le monde de volontés, de passions, d'intelligences qu'il crée dans son esprit et qui est une spéculation sur le *possible ;* 3° la formation consécutive d'une société nouvelle, celle des admirateurs du génie, qui, plus ou moins, réalisent en eux par *imitation* son *innovation*. C'est un phénomène analogue aux faits astronomiques d'attraction qui créent au sein d'un grand système un système particulier, un centre nouveau de gravitation. Platon avait déjà comparé l'influence du poète inspiré sur ceux qui l'admirent et partagent son inspiration à l'aimant qui, se communiquant d'anneau en anneau, forme toute une chaîne soulevée par la même influence. Les génies d'*action*, comme les César et les Napoléon, réalisent leurs desseins par le moyen de la société nouvelle qu'ils suscitent autour d'eux et qu'ils entraînent. Les génies de *contemplation* et d'*art* font de même, car la contemplation prétendue n'est qu'une action réduite à son premier stade, maintenue dans le domaine de la pensée et de l'imagination. Les génies d'*art* ne meuvent pas les corps, mais les âmes : ils modifient les mœurs et les idées. Aussi l'histoire nous montre-t-elle l'effet civilisateur des arts sur les sociétés, ou parfois, au contraire,

leurs effets de dissolution sociale. Le génie est donc, en définitive, une puissance extraordinaire de sociabilité et de sympathie qui tend à la création de sociétés nouvelles ou à la modification des sociétés préexistantes : sorti de tel ou tel milieu, il est un créateur de milieux nouveaux ou un modificateur des milieux anciens.

CHAPITRE TROISIÈME

De la sympathie et de la sociabilité dans la critique.

<small>La vraie critique est celle de l'œuvre même, non de l'écrivain et du milieu. — Qualité dominante du vrai critique : la sympathie et la sociabilité. — De l'antipathie causée à certains critiques par certaines œuvres. — La vraie critique est-elle celle des beautés ou celle des défauts. — Du pouvoir d'admirer ou d'aimer. — Difficulté de découvrir et de comprendre les beautés d'une œuvre d'art; difficulté de les faire sentir aux autres; rôle du critique.</small>

L'analyse que nous avons faite des rapports entre le génie et le milieu nous permet de déterminer ce que doit être la critique véritable. De nos jours, nous l'avons vu, la critique de l'*œuvre* est devenue par degrés l'histoire et l'étude de l'*écrivain*. On se rend compte de la formation de son individualité, on fait sa psychologie, on écrit le roman du romancier. « Lorsque M. Taine étudie Balzac, a-t-on dit, il fait exactement ce que Balzac fait lui-même lorsqu'il étudie, par exemple, le père Grandet. Le critique opère sur un écrivain pour connaître ses ouvrages comme le romancier opère sur un personnage pour connaître ses actes. Des deux côtés, c'est la même préoccupation du milieu et des circonstances. Rappelez-vous Balzac déterminant exactement la rue et la maison où vit Grandet, analysant les créatures qui l'entourent, établissant les mille petits faits qui ont décidé du caractère et des habitudes de son avare. N'est-ce pas là une application absolue de la théorie du milieu et des circonstances (1)? » Tout cela est fort bien, mais tout cela ne constitue que l'ensemble des matériaux de la critique, et non la critique même. L'œuvre, on ne la considère alors que comme le produit plus ou moins passif de ces deux

(1) M. Zola.

forces également inconscientes au fond : le tempérament de l'écrivain et le milieu où il se développe. Point de vue incomplet, qui néglige le facteur essentiel du génie, la volonté consciente et aimante. Après avoir analysé l'œuvre littéraire en tant que produit du *tempérament personnel* de l'auteur (prédispositions héréditaires, genre de talent, etc.), et du *milieu* où ce tempérament s'est développé (époque, classe sociale, circonstances particulières de la vie), il reste toujours à considérer l'œuvre en elle-même, à évaluer approximativement la quantité de vie qui est en elle (1). C'est à l'œuvre, après tout, qu'il faut en revenir, et c'est elle qu'il faut apprécier, en la regardant *du point de vue même* d'où son auteur l'a regardée. Tout le travail préparatoire entrepris par la critique *historique* n'aura servi qu'à déterminer ce point de vue, à nous faire connaître les types vivants conçus par l'auteur en analogie avec sa propre vie et sa propre nature : nous verrons alors jusqu'à quel point il a réalisé ces types, ou, pour mieux dire, s'est réalisé lui-même, s'est objectivé et comme cristallisé dans son œuvre, sous les aspects multiples de son être. L'étude du milieu, nous l'avons montré, doit permettre précisément de mieux comprendre ce qu'il y a d'individuel et d'irréductible dans le génie. L'école de M. Taine n'a pas assez vu qu'une œuvre n'est point caractérisée par les traits qui lui sont communs avec les autres productions de la même époque et par les idées alors courantes, mais aussi et surtout par ce qui l'en distingue ; cette école n'étudie pas assez la *personnalité des œuvres*, leur ordonnance intérieure et leur vie propre.

« Vous me parlez, écrit Flaubert, de la critique dans votre dernière lettre, en me disant qu'elle disparaîtra prochainement. Je crois, au contraire, qu'elle est tout au plus à son aurore. On a pris le contre-pied de la précédente, mais rien de plus. Du temps de La Harpe on était grammairien, du temps de Sainte-Beuve et de Taine on est historien. Quand sera-t-on artiste, rien qu'artiste, mais bien artiste ? Où connaissez-vous une critique qui s'inquiète de l'œuvre *en soi* d'une façon intense ? On analyse très finement le milieu où elle s'est produite

(1) M. Hennequin a donc tort, selon nous, de croire que le critique doive se borner à expliquer une œuvre, et ne doive pas la juger. Sans être *absolu*, le jugement théorique est possible et constitue la vraie critique.

et les causes qui l'ont amenée ; mais sa composition ? son style ? le point de vue de l'auteur ? Jamais. Il faudrait pour cette critique-là une grande imagination et une grande bonté, je veux dire une faculté d'enthousiasme toujours prête, et puis du *goût*, qualité rare, même dans les meilleurs, si bien qu'on n'en parle plus du tout (1). » Flaubert a ici marqué excellemment les qualités des vrais critiques. La première de toutes, c'est la puissance de sympathie et de sociabilité, qui, poussée plus loin encore et servie par des facultés créatrices, constituerait le génie même. Pour bien comprendre une œuvre d'art, il faut se pénétrer si profondément de l'idée qui la domine, qu'on aille jusqu'à l'âme de l'œuvre ou qu'on lui en prête une, de manière à ce qu'elle acquière à nos yeux une véritable individualité et constitue comme une autre vie debout à côté de la nôtre. C'est là ce qu'on pourrait appeler la *vue intérieure* de l'œuvre d'art, dont beaucoup d'observateurs superficiels sont incapables. On y arrive par une espèce d'absorption dans l'œuvre, de recueillement tourné vers elle et distrait de toutes les autres choses. L'admiration comme l'amour a besoin d'une sorte de tête-à-tête, de solitude à deux, et elle ne va pas plus que l'amour sans quelque abstraction volontaire des détails trop mesquins, un oubli des petits défauts ; car tout don de soi est aussi une sorte de pardon partiel. Parfois on voit mieux une belle statue, un beau tableau, une scène d'art en fermant les yeux et en fixant l'image intérieure, et c'est à la puissance de susciter en nous cette vue intérieure qu'on peut le mieux juger les œuvres d'art les plus hautes. L'admiration n'est pas passive comme une sensation pure et simple. Une œuvre d'art est d'autant plus admirable qu'elle éveille en nous plus d'idées et d'émotions personnelles, qu'elle est plus *suggestive*. Le grand art est celui qui réussit à grouper autour de la représentation qu'il nous donne le plus de représentations complémentaires, autour de la note principale le plus de notes harmoniques. Mais tous les esprits ne sont pas susceptibles au même degré de vibrer au contact de l'œuvre d'art, d'éprouver la totalité des émotions qu'elle peut fournir ; de là le rôle du critique : le critique doit renforcer toutes les notes harmoniques, mettre en relief toutes les couleurs com-

(1) Flaubert, *Lettres*, p. 84.

plémentaires pour les rendre sensibles à tous. Le critique idéal est l'homme à qui l'œuvre d'art suggère le plus d'idées et d'émotions, et qui communique ensuite ces émotions à autrui. C'est celui qui est le moins *passif* en face de l'œuvre et qui y découvre le plus de choses. En d'autres termes, le critique par excellence est celui qui sait le mieux admirer ce qu'il y a de beau, et qui peut le mieux enseigner à admirer.

Dans la connaissance qu'on prend d'un beau livre, d'un beau morceau de musique, il y a trois périodes; la première, quand le livre est encore inconnu, qu'on le lit ou qu'on le déchiffre, qu'on le découvre en un mot : c'est la période d'enthousiasme; la seconde, lorsqu'on l'a relu, redit à satiété : c'est la fatigue; la troisième, quand on le connaît vraiment à fond et qu'il a résonné et vécu quelque temps en notre cœur : c'est l'amitié; alors seulement on peut le juger bien. Toute affection, a dit Victor Hugo, est une *conviction*, mais c'est une conviction dont l'objet est vivant et qui, plus facilement que toute autre, peut s'implanter en nous. Inversement, toute conviction est une affection ; croire, c'est aimer.

De même qu'il y a de la *sympathie* dans toute émotion esthétique, il y a aussi de l'*antipathie* dans cette impression de dissonance et de désharmonie que causent à certains lecteurs certaines œuvres d'art, et qui fait que tel tempérament est impropre à comprendre telle œuvre, même magistrale. Aussi dans les esprits trop *critiques* y a-t-il souvent un certain fond d'insociabilité, qui fait que nous devons nous défier de leurs jugements comme ils devraient s'en défier eux-mêmes. Pourquoi le jugement de la foule, si grossier dans les œuvres d'art, a-t-il pourtant été bien des fois plus juste que les appréciations des critiques de profession? Parce que la foule n'a pas de personnalité qui résiste à l'artiste. Elle se laisse prendre naïvement, soit ; mais c'est le sentiment même de son irresponsabilité, de son impersonnalité, qui donne une certaine valeur à ses enthousiasmes : elle ignore les arrière-pensées, les arrière-fonds de mauvaise humeur et d'égoïsme intellectuel, les préjugés raisonnés, plus dangereux encore que les autres. Pour un critique de profession, un des moyens de prouver sa raison d'être, de s'affirmer en face d'un auteur, c'est précisément de *critiquer*, de voir surtout des défauts. C'est là le danger, la pente inévitable. « Contredis-moi un peu

afin que nous ayons l'air d'être deux, » disait un personnage historique à son confident. Le critique, pour ne pas se supprimer soi-même, pour se faire sa place au soleil, se voit souvent forcé de rudoyer le peuple des auteurs et artistes; aussi une hostilité plus ou moins inconsciente s'établit-elle vite entre les deux camps. Abaisser autrui, c'est s'élever soi-même ; les voix grondeuses s'entendent de plus loin, la férule qui tourmente l'élève rehausse le magister. La critique ainsi entendue n'est plus que l'agrandissement égoïste de la personne, qui veut dominer une autre personne. « N'y a-t-il pas du plaisir, demande Candide, à tout critiquer, à sentir des défauts où les autres hommes croient voir des beautés? » Et Voltaire répond : « Sans doute; c'est-à-dire qu'il y a du plaisir à n'avoir point du plaisir. » Nous connaissons tous, critiques à nos heures, ce plaisir subtil qui consiste à dire hautement qu'on n'en a pas eu, qu'on n'a pas été « pris », qu'on a gardé intacte sa personnalité. Parfois même la présence du laid, dans une œuvre d'art dont nous avons à rendre compte, nous réjouit comme celle du beau, mais d'une tout autre manière, à cause de ce mérite qu'elle nous procure de la signaler. « Oh! quelles bonnes choses, disait Pascal en achevant la lecture d'un père jésuite, quelles bonnes choses il y a là dedans *pour nous!* » Le malheur est que celui qui veut rencontrer le laid le rencontrera presque toujours, et il perdra pour le plaisir de la critique celui d'être « touché », qui, selon La Bruyère, vaut mieux encore. Heureux les critiques qui ne rencontrent pas trop de « bonnes choses » *pour eux* dans leurs auteurs!

Un philosophe contemporain a affirmé que la plus haute tâche de l'historien, en philosophie, était de concilier et non de réfuter; que la critique des erreurs était la besogne la plus ingrate, la moins utile et devait être réduite au nécessaire; que pour tout penseur sincère et conséquent le philosophe doit éprouver une universelle sympathie, bien opposée d'ailleurs à l'indifférence sceptique; que dans l'appréciation des systèmes le philosophe doit apporter « ces deux grandes vertus morales: justice et fraternité (1) ». Ces vertus, nécessaires au philosophe, le sont bien plus encore au critique littéraire, car le sentiment a en littérature le rôle prédominant. S'il ne suffit pas

(1) Alfred Fouillée, *Histoire de la philosophie* (Introduction).

toujours, en critiquant un philosophe, de vouloir avoir raison contre lui pour se paraître à soi-même raisonnable, il suffit trop souvent, dans l'art, de vouloir ne pas être touché pour ne pas l'être ; on est toujours plus ou moins libre de se refuser, de se renfermer dans son moi hostile, et même de s'y perdre. C'est donc aux littérateurs, non moins qu'aux philosophes, qu'il convient d'appliquer le précepte par excellence de la morale : aimez-vous les uns les autres (1). Après tout, si la charité est un devoir à l'égard de l'homme, pourquoi ne le serait-elle pas à l'égard de ses œuvres, où il a laissé ce qu'il a cru sentir en lui de meilleur ? Elles marquent le suprême effort de sa personnalité pour lutter contre la mort. Le livre écrit, si imparfait qu'il soit, est encore une des expressions les plus hautes de « l'éternel vouloir-vivre », et à ce titre il est toujours respectable. Il garde pour un temps cette chose indéfinissable, si fragile et si profonde, l'*accent* de la personne, qui va le mieux au cœur de quiconque sait aimer. Regardez dans les yeux un passant indifférent : ces yeux, clairs pourtant et transparents, vous diront sans doute peu de chosee, peut-être rien. Au contraire, dans un simple regard de la personne aimée vous verrez jusqu'à son cœur, avec la diversité infinie des sentiments qui s'y agitent. Il en va ainsi pour la critique. Celui qui traite un livre comme un passant, avec l'indifférence distraite et malveillante du premier coup d'œil, ne le comprendra vraiment point ; car la pensée humaine, comme l'individualité même d'un être, a besoin d'être aimée pour être comprise. Ouvrez au contraire le livre ami, celui avec qui vous avez pris l'habitude de causer comme avec une personne, vous y découvrirez entre toutes les pensées des rapports harmonieux, qui les feront se compléter l'une par l'autre ; le sens de chaque ligne s'élargira pour vous. C'est que l'affection éclaire ; le livre ami est comme un œil ouvert que la mort même ne ferme pas, et où se fait toujours visible en un rayon de lumière la pensée la plus profonde d'un être humain.

De là vient qu'il ne faut pas trop mépriser l'*hominem unius libri*. Il aime son auteur et, comme il l'aime, il y a grande chance pour qu'il le comprenne, s'assimile ce qu'il y a de meilleur en lui. Le défaut du critique, c'est souvent d'être

(1) *Ibid.*

l'homme de tous les livres; que de trésors de sympathie il lui faudrait avoir amassés pour vibrer sincèrement à toutes les pensées avec lesquelles il entre en contact ! Cette sympathie court risque d'être bien « générale » et, en voulant s'étendre à tous, de ne s'appliquer à personne : elle ressemble à celle que nous pouvons éprouver pour un membre quelconque de l'humanité, un Persan ou un Chinois. Ce n'est pas assez, et de là vient que le critique est si souvent mauvais juge. C'est, en bien des cas, un de ces « philanthropes » qui n'ont pas d'ami, un de ces « humanitaires » qui n'ont pas de patrie.

D'après un auteur contemporain (1), c'est dans les moments où le génie sommeille que l'artiste perd de son inconscience, et que, par là même, il permet le mieux au critique d'apercevoir ses procédés de facture et de composition. Dans ces moments-là, le maître devient, pour ainsi parler, son propre disciple. On a dit encore (2) que « la critique des beautés est stérile », celle des défauts seule est utile et « nous instruit de la vraie nature du génie ». Selon nous, la formule contraire serait la vraie, mais, entendons-nous bien, MM. Faguet et Brunetière semblent poser en principe que les beautés de l'écrivain sont visibles pour tous, que ses défauts seuls sont cachés ; comme le devoir d'un bon critique est d'apprendre quelque chose à ses lecteurs, il vaut mieux assurément leur montrer des défauts que de ne rien leur montrer du tout. Les critiques modernes ont l'horreur de la banalité, ils ont raison ; mais il n'est banal d'admirer que pour ceux qui ont l'admiration banale. La question reste donc entière. Pour qui serait également capable de faire œuvre personnelle en éclairant une qualité ou un vice, lequel vaudrait-il mieux mettre en lumière ? Il peut être utile de découvrir une tare dans un diamant, il est mieux de trouver un diamant dans le sable. Les grandes œuvres d'art sont comme la terre labourable dont parle La Fontaine : « un trésor est caché dedans » ; pour le trouver, il faut tourner, retourner. Le cultivateur qui dit trop de mal de son champ dit du mal de soi ; tel laboureur, telle terre. C'est aussi bien souvent la faute du critique quand il ne fait pas bonne moisson : le critique est jugé par la stérilité de sa propre critique.

Quant à espérer mieux comprendre le génie d'un auteur

(1) M. Faguet.
(2) M. Brunetière.

dans les moments où ce génie même ne se manifeste plus, cela semble un peu étrange. Il est juste d'ajouter que les Shakespeare, les V. Hugo ont, même dans leurs mauvais moments, une allure qui est encore géniale ; ce ne sont point les fautes de la médiocrité, mais des chutes de géant. Faire la critique de ces passages caractéristiques, c'est évidemment être encore de compagnie avec le génie qu'il s'agit de comprendre, c'est employer la méthode des physiologistes modernes qui étudient les fonctions organiques dans leurs perturbations afin de les mieux reconstituer à l'état normal. Mais l'étude des monstruosités, si elle est une partie importante de la biologie, ne saurait la constituer ; si les divagations du génie nous font parfois voir ses traits essentiels dans une sorte de grossissement, à la manière des miroirs convexes, on les découvrira mieux encore dans ses sublimités, dans les moments où il est grand sans être difforme, c'est-à-dire où il est vraiment grand. Il est beaucoup plus difficile de découvrir une pensée profonde au milieu de certaines divagations ou de certaines bizarreries de Shakespeare ou de Hugo que de remarquer ces bizarreries mêmes. La critique des beautés est et sera toujours plus complexe que celle des défauts. C'est un but beaucoup plus élevé ; on peut sans doute tomber plus lourdement encore en cherchant à y atteindre, mais on ne peut pas donner cette raison de ne pas poursuivre un but, qu'il est trop haut.

La seule utilité de la critique des défauts, c'est de préserver le goût public contre certains engouements fâcheux, et peut-être de préserver le génie même contre certains écarts. Le dernier point est le plus difficile. Pour atteindre ce double but, ce n'est pas la critique systématique et irritée des défauts qui convient, c'est la critique impartiale et calme des beautés et des défauts. *Genus irritabile*, a-t-on dit des poètes. Passe pour un poète de se fâcher ! Mais un critique devrait être persuadé avant tout de la vanité de la colère. « Les sottises que j'entends dire à l'Académie hâtent ma fin, » disait Boileau. Pauvre Boileau, qui attachait une si capitale importance aux opinions de l'Académie, et aux siennes propres ! Celui qui se fâche a tort, même s'il a raison, dit le proverbe ; après tout, ce n'est pas en démolissant l'œuvre d'autrui qu'on supprimera l'admiration, c'est en faisant mieux. A toute époque, la cri-

tique la plus probante du mauvais goût ou de l'impuissance a été le génie.

Il est remarquable combien, depuis les romantiques et M. Taine, nous avons fait d'effort pour comprendre les littératures étrangères, pour nous replacer dans le milieu où tel chef-d'œuvre a pris naissance, pour nous dépouiller de notre propre esprit et de nos préjugés personnels. Nous considérerions comme une simple preuve d'ignorance de méconnaître les gloires étrangères ; le nom de Byron, par exemple, a été beaucoup moins contesté en France qu'en Angleterre ; de même pour celui de Shelley, du moins à partir du jour où il a été connu. N'est-il pas étrange de voir des critiques qui se font si larges pour comprendre la littérature étrangère devenir tout à coup intolérants dès qu'il s'agit d'un génie français, qui peut ne pas avoir toute la mesure, le bon goût et le bon ton national, ne plus lui pardonner le moindre écart et le condamner au nom de tout ce qu'on excuse chez d'autres ! Une langue étrangère a ceci de bon qu'elle nous avertit constamment, par la nature même de sa syntaxe, de ses expressions, de sa démarche pour ainsi dire, qu'il faut nous accommoder à elle et nous arracher à nos préjugés personnels pour bien comprendre l'œuvre écrite dans cette langue. Au contraire, quand nous lisons une œuvre écrite en français, c'est nous, c'est notre esprit particulier que nous voulons absolument retrouver dans cette œuvre ; nous refusons de nous adapter à l'auteur, c'est l'auteur qui doit s'adapter à nous. Chacun de nous a cette conviction secrète qu'il représente à lui seul l'esprit national, et il refuse à cet esprit les qualités ou les défauts variés qu'il admire ou pardonne chez toute autre nation. Tel d'entre nous qui se refuse encore à comprendre les bonnes pages de Zola, si admiré en Russie et relativement si classique dans les grandes lignes, goûtera sans résistance le naturalisme désordonné et sauvage des Tolstoï et des Dostoïewsky ; au contraire, ces crudités et ces violences lui apparaîtront comme le ragoût naturel de l' « exotisme ». M. Taine, qui nous a fait pénétrer toutes les œuvres de la littérature anglaise dans leurs particularités mêmes et dans leurs bizarreries, s'arrêtera déconcerté devant le génie de Victor Hugo, au point de lui préférer les Browning et les Tennyson. M. Schérer, esprit philosophique, séduit par les analyses méti-

culeuses et exactes de Georges Elliot au point d'en faire « la plus grande personnalité littéraire depuis Gœthe », oubliera entièrement Balzac, ou, s'il rencontre chez Victor Hugo (qu'il n'aime pas) l'éloge de Balzac comme d'un « grand esprit », verra là une « exagération burlesque ». L'étude des littératures étrangères devrait être un moyen de s'ouvrir l'esprit, non de se le fermer, d'agrandir le domaine de notre admiration et de notre sociabilité, au lieu de le restreindre.

Pour comprendre un auteur, il faut « se mettre en rapport » avec lui, comme on dit dans le langage du magnétisme; seulement on ne peut pas juger de la valeur intrinsèque d'un auteur par la facilité avec laquelle ce rapport s'établit. Il y a ici deux termes en présence, l'auteur et le lecteur, qui peuvent se convenir l'un à l'autre sans être plus vrais tous les deux : à certains moments l'histoire, la vie sociale tout entière a été factice et fausse. Il arrive qu'à telle époque telle personnalité littéraire s'est imposée avec une sorte de violence, qui, peu d'années après, reste isolée, n'éveillant plus guère de sympathie : Chateaubriand, par exemple. Il a représenté un type alors prédominant, mais qui a passé, n'étant point assez conforme à celui de la vie simple et éternelle.

En somme, ce ne sont point les lois complexes des sensations, des émotions, des pensées mêmes, qui rendent la critique d'art si difficile; on peut toujours, en effet, vérifier si une œuvre d'art leur est conforme; mais, lorsqu'il s'agit d'apprécier si cette œuvre d'art représente la *vie*, la critique ne peut plus s'appuyer sur rien d'absolu; aucune règle dogmatique ne vient à son aide : la vie ne se vérifie pas, elle se fait sentir, aimer, admirer. Elle parle moins à notre *jugement* qu'à nos sentiments de sympathie et de sociabilité. De tout ce qui précède, nous pouvons conclure le caractère éminemment sociable du vrai critique, qui doit s'adapter à toutes les formes de société, non pas seulement à celles qui ont existé historiquement, mais à celles qui *peuvent* exister entre des êtres humains et que toute œuvre de génie exprime par anticipation.

CHAPITRE QUATRIÈME

L'expression de la vie individuelle et sociale dans l'art.

I. — L'art ne recherche pas seulement la sensation. — Il cherche l'expression de la vie. — Lois qui en résultent. — Impuissance du pur formalisme dans l'art. — Flaubert. — Le fond vivant doit toujours transparaître sous la forme.
II. Les idées, les sentiments et les volontés constituent le fond de l'art. — Nécessité des idées et de la science pour renouveler les sentiments mêmes.
III. Le but dernier de l'art est de produire la sympathie pour des êtres vivants. — A quelles conditions un être est-il sympathique. Nécessité de l'individualité. Nécessité d'un côté universel et social des types. — Le conventionnel et le naturel dans la société et dans l'art. Moyens d'échapper au conventionnel.

I. — L'art poursuit deux buts distincts : il cherche à produire, d'une part, des *sensations* agréables (sensations de couleur, de son, etc.), d'autre part, des phénomènes d'*induction psychologique* aboutissant à des idées et à des sentiments de nature plus complexe (sympathie pour les personnages représentés, intérêt, pitié, indignation, etc.), en un mot, tous les sentiments sociaux. Ces phénomènes d'induction sont ce qui rend l'art *expressif de la vie*.

Toutes les fois que l'art a pour objet les sensations, il se trouve en présence de lois scientifiques dont un grand nombre sont absolument incontestables. L'esthétique, par ce côté, touche à la physique (optique, acoustique, etc.), aux mathématiques, à la physiologie, à la psycho-physique.

La statuaire repose spécialement sur l'anatomie et la physiologie ; la peinture, sur l'anatomie, la physiologie et l'optique ; l'architecture, sur l'optique (la règle d'or, etc.); la musique, sur la physiologie et l'acoustique; la poésie, sur la métrique, dont les lois les plus générales se rattachent assurément à l'acoustique et à la physiologie.

Si l'art était ramené à ce seul but, produire des sensations agréables, son domaine serait relativement limité et ses lois beaucoup plus fixes. En effet, le caractère agréable ou désagréable des sensations est réglé par des lois scientifiques qu'il ne serait pas impossible de déterminer un jour. Si donc l'art en venait à n'avoir plus d'autre fin que de charmer les yeux et les oreilles, il pourrait se réduire un jour à un système de règles techniques, à une question de *savoir-faire,* ou même de savoir pur et simple. Le peintre ou le poète pourrait n'avoir pas plus besoin de génie que l'artificier n'en a besoin pour composer selon des formules chimiques et lancer dans des directions calculées ses fusées multicolores.

Mais un art qui ne nous procurerait ainsi que des sensations agréables disposées le plus savamment possible ne nous donnerait qu'un pur abstrait des choses et du monde; or, le miel le plus doux extrait de la fleur ne vaut pourtant pas la fleur. Un tel art aurait au plus haut point le défaut inhérent à tous les arts, qui est de se montrer infiniment plus étroit que la nature. Les règles de la sensation agréable sont des *limites* pour l'art; le rôle du génie dans l'art est précisément de reculer sans cesse ces limites et pour cela de paraître parfois violer les règles. En réalité il ne les viole pas d'une manière absolue, car des sensations franchement désagréables ne pourraient se tolérer, mais il les tourne, et ainsi il s'efforce d'élargir sans cesse le domaine que l'art s'ouvre dans la nature infinie.

Le véritable objet de l'art c'est l'expression de la vie. L'art, pour représenter la vie, doit observer deux ordres de lois : les lois qui règlent en nous les *rapports de nos représentations subjectives* et les lois qui règlent les *conditions objectives* dans lesquelles la vie est possible.

Les lois qui dominent les rapports des représentations forment une sorte de science de la perspective intérieure. Dans tout art, comme dans la peinture, il y a des effets de raccourci, d'ombre et de lumière, des questions de premier et de second plan. L'artiste dramatique, par exemple, est toujours forcé, pour donner l'illusion de la réalité, d'outrer certains traits; il ne représente la vie qu'avec des infidélités calculées.

Quant aux lois qui ont rapport aux conditions objectives dans lesquelles se produit la vie, elles sont pour la plupart inconnues, et ne peuvent faire l'objet d'aucune science exacte.

Il est très difficile de définir scientifiquement la vie, même en ses manifestations les plus infimes, à plus forte raison la vie mentale et morale que l'artiste s'efforce de nous rendre présente dans ses œuvres. La vie est d'autant plus insaisissable par l'analyse abstraite qu'elle est plus individualisée ; or, c'est l'individualité à son plus haut degré qui est l'objet préféré du poète, du romancier, de l'artiste. La psychologie du caractère individuel, loin de former une science achevée sur laquelle puisse s'appuyer le poète ou le romancier, est encore à créer ; et c'est le poète même ou le romancier, ce sont les Shakespeare ou les Balzac qui contribuent à la créer et en rassemblent d'instinct les éléments.

Ce qui fait que la science de la vie morale et du caractère aura peine à sortir de l'état d'enfance dans lequel elle se trouve, c'est qu'elle est réduite, pour toute méthode, à l'observation au lieu de l'expérimentation. Le seul expérimentateur, en une certaine mesure, c'est le poète ou le romancier qui, lorsqu'il a le don de vie, nous fait voir et toucher des caractères se développant dans un milieu nouveau, qu'il varie à sa volonté. La création artistique, quand elle est assez puissante, atteint une valeur qui approche de l'expérimentation scientifique, quoique, nous le verrons plus loin, elle en soit toujours très différente.

On sait combien il est difficile, même pour un tireur, de couvrir une balle, de suivre une seconde fois le chemin frayé une première ; c'est le même tour de force que doit exécuter sans cesse l'écrivain, devinant dans chaque cœur les blessures plus ou moins profondes faites par la vie même, les chemins par où a passé une première fois l'émotion et par où elle peut passer une seconde fois, visant dans le sens précis où la nature a tiré au hasard. On reproche parfois à certains génies d'être subtils ; mais quoi de plus subtil que la nature ? L'esprit n'égalera jamais les choses en ramifications et en sinuosités ; seulement il faut que, dans toutes ces ramifications, la sève de la vie circule, comme le sang court dans les innombrables fibres qui relient entre elles les cellules cérébrales. Créer, c'est savoir être à la fois subtil comme la pensée et réel comme la vie. La vie, au fond, n'est qu'un degré de complexité de plus. Sachez être assez subtil pour être purement et simplement vrai.

Ni dans l'art ni dans la vie réelle la beauté n'est une pure question de sensation et de forme. Tout type de grâce vraiment attirante doit mériter qu'on lui applique les vers du poète :

> Ton accent est plus doux que ta voix : ton sourire
> Plus joli que ta bouche, et ton regard plus beau
> Que tes yeux : la lumière efface le flambeau.

C'est que la beauté est en grande partie action, perpétuel rayonnement du dedans au dehors. La vraie beauté se crée ainsi elle-même à chaque instant, à chacun de ses mouvements ; elle a la clarté vivante de l'étoile. « La beauté sans expression, dit Balzac, est peut-être une imposture. »

Partout où l'expression se trouve, elle crée une beauté relative, parce qu'elle crée la vie. Le formalisme dans l'art, au contraire, finit par faire de l'art une chose tout *artificielle* et conséquemment morte. Flaubert, partagé entre le formalisme et le réalisme, définit très bien la recherche de la sensation choisie, qu'il croit être le but de l'art, mais qui n'en est qu'un des éléments. « Je me souviens, dit-il, d'avoir eu des battements de cœur, d'avoir ressenti un plaisir violent en contemplant un mur de l'Acropole, un mur tout nu ; celui qui est à gauche quand on monte aux Propylées. Eh bien, je me demande si un livre, indépendamment de ce qu'il dit, — des matières qu'il traite, — ne peut pas produire le même effet. Dans la précision des assemblages, la rareté des éléments, le poli de la surface, l'harmonie de l'ensemble, n'y a-t-il pas une vertu intrinsèque, une espèce de force divine, quelque chose d'éternel comme un principe ? (Je parle en platonicien) ». — Certainement *la rareté des éléments* et *le poli de la surface* peuvent constituer de très belles qualités, mais, si on en faisait le tout de l'art, littérature et poésie ne seraient plus que l'habileté à construire des décors ; la mise en scène primerait la vie. C'est en partie d'après cette esthétique que sont écrits *les Martyrs*, cette œuvre tant admirée par Flaubert et vieillie un peu vite. Enfin ces principes expliquent mieux qu'aucun commentaire les défauts de *Salammbô*, qui, comme on l'a dit, est une sorte d'opéra en prose. Flaubert, comprenant lui-même le caractère exclusif de cette théorie, ajoute : « Si je continuais longtemps de ce train-là, je me fourrerais complètement le doigt dans l'œil, car, d'un autre côté, l'art doit

être bonhomme. » Oui, et la formule est juste, l'art doit être bonhomme, c'est-à-dire point gourmé, point tendu, point poseur, accueillant pour toutes les choses de la vie et tous les êtres de la nature. Le véritable artiste ne doit pas voir et sentir les choses en artiste, mais en homme, en homme sociable et bienveillant, sans quoi le métier, tuant en lui le sentiment, finirait par ôter de ses œuvres la vie, qui est le fond solide de toute beauté.

Un des défauts caractéristiques auxquels se laisse bientôt aller celui qui vit trop exclusivement pour l'art, c'est de ne plus voir et sentir avec force dans la vie que ce qui lui paraît le plus facile à *représenter* par l'art, ce qui peut immédiatement se transposer dans le domaine de la fiction. Peu à peu l'art prend pour lui le pas sur la vie réelle ; toutes les fois qu'il est ému, il rapporte son émotion à cette fin pratique, l'intérêt de son art ; il ne sent plus pour sentir, mais pour utiliser sa sensation et la traduire. Il est comme l'acteur de profession, chez qui tout geste et toute parole perd son caractère spontané pour devenir une mimique ; c'est Talma cherchant à tirer parti même du cri de douleur sincère qui lui est échappé à la mort de son fils, et s'écoutant sangloter. Mais il y a cette différence que l'acteur, par cette perpétuelle étude de soi au point de vue de son art, altère surtout ses gestes et son accent, tandis que l'artiste peut altérer jusqu'à son sentiment même et fausser son propre cœur. Flaubert, qui était artiste dans la moelle des os et qui s'en piquait, a exprimé cet état d'esprit avec une précision merveilleuse : selon lui, vous êtes né pour l'art si les accidents du monde, dès qu'ils sont perçus, vous apparaissent transposés comme pour l'emploi d'une illusion à décrire, tellement que toutes les choses, y compris votre existence, ne vous semblent pas avoir d'autre utilité. Selon nous, un être ainsi organisé échouerait au contraire dans l'art, car il faut *croire* en la vie pour la rendre dans toute sa force ; il faut sentir ce qu'on sent, avant de se demander le pourquoi et de chercher à utiliser sa propre existence. C'est s'arrêter à la superficie des choses que d'y voir seulement des *effets* à saisir et à rendre, de confondre la nature avec un musée, de lui préférer même au besoin un musée. « Vous me mépriseriez trop, dit encore Flaubert à George Sand, si je vous disais qu'en Suisse je m'embête à crever... Je

ne suis pas l'*homme de la nature* et je ne comprends rien aux pays qui n'ont pas d'histoire. Je donnerais tous les glaciers de la Suisse pour le musée du Vatican. » — « Une chose bien caractéristique de notre être, disent, eux aussi, MM. de Goncourt, c'est de ne rien voir dans la nature qui ne soit un rappel et un souvenir de l'art. Voici un cheval dans une écurie, aussitôt une étude de Géricault se dessine dans notre cervelle ; et le tonnelier de la cour voisine nous fait revoir un lavis à l'encre de Chine de Boilvin. »

Le grand art est celui qui traite la nature et la vie non en illusions, mais en réalités, et qui sent en elles le plus profondément non pas ce que l'art humain peut le mieux rendre, mais ce qu'il peut au contraire le plus difficilement traduire, ce qui est le moins transposable en son domaine. Il faut comprendre combien la vie déborde l'art pour mettre dans l'art le plus de vie.

II. — Ce fond vivant de l'art, qui doit toujours transparaître sous la forme, est fait d'abord d'*idées*, puis de *sentiments* et de *volontés*.

Le mot ne peut rien sans l'idée, pas plus que le diamant le mieux taillé ne peut briller dans une obscurité complète sans un rayon de lumière reflété par ses facettes; l'idée est la lumière du mot. L'idée est nécessaire à l'émotion même et à la sensation pour les empêcher d'être banales et usées. « L'*émotion* est toujours neuve, a dit V. Hugo, et le *mot* a toujours servi, de là l'impossibilité d'exprimer l'émotion. » Eh bien non, et c'est là ce qu'il y a de désolant pour le poète, l'émotion la plus personnelle n'est pas si neuve ; au moins a-t-elle un fond éternel ; notre cœur même a déjà servi à la nature, comme son soleil, ses arbres, ses eaux et ses parfums ; les amours de nos vierges ont trois cent mille ans, et la plus grande jeunesse que nous puissions espérer pour nous ou pour nos fils est semblable à celle du matin, à celle de la joyeuse aurore, dont le sourire est encadré dans le cercle sombre de la nuit : nuit et mort, ce sont les deux ressources de la nature pour se rajeunir à jamais.

La masse des sensations humaines et des sentiments simples est sensiblement la même à travers la durée et l'espace. Si on a vécu trente ans, avec une conscience assez aiguisée, dans un

coin pas trop fermé de la terre, on peut compter n'avoir plus à éprouver de sensations radicalement neuves, mais seulement des nuances inaperçues jusqu'alors, des nouveautés de détail. De là la lassitude où ne tarde pas à tomber quiconque regarde la vie en pur dilettante, y cherchant seulement des impressions, des motifs de reproductions esthétiques et pour ainsi dire de croquis. Au bout d'un certain temps, il sera fatigué même du pittoresque, qui finit par se répéter comme toute chose et par s'user. *Eadem sunt omnia semper.*

Ce qui s'accroît pour nous à mesure que nous avançons dans la vie, et ce qui s'accroît constamment pour l'humanité en général, c'est beaucoup moins la masse des *sensations* brutes que celle des idées, des connaissances, qui elles-mêmes réagissent sur les sentiments. La science a été, jusqu'ici du moins, susceptible d'une extension sans limites ; c'est par elle surtout que nous pouvons espérer ajouter quelque chose à l'œuvre humaine, c'est par elle que nous pouvons espérer tenir en éveil et satisfaire à jamais notre curiosité, nous donner à nous-mêmes cette conviction que nous ne vivons pas en vain. L'art pour l'art, la contemplation de la pure forme des choses finit toujours par aboutir au sentiment d'une monotone Maya, d'un spectacle sans fin et sans but, d'où on ne retire rien. L'intelligence peut seule exprimer dans une œuvre extérieure le suc de la vie, faire servir notre passage ici-bas à quelque chose, nous assigner une fonction, un rôle, une œuvre très minime dont le résultat a pourtant chance de survivre à l'instant qui passe. La science est pour l'intelligence ce que la charité est pour le cœur ; elle est ce qui rend infatigable, ce qui toujours relève et rafraîchit ; elle donne le sentiment que l'existence individuelle et même l'existence sociale n'est pas un piétinement sur place, mais une ascension. Disons plus, l'amour de la science et le sentiment philosophique peuvent, en s'introduisant dans l'art, le transformer sans cesse, car nous ne voyons jamais du même œil et nous ne sentons jamais du même cœur lorsque notre intelligence est plus ouverte, notre science agrandie, et que nous voyons plus d'univers dans le moindre être individuel.

Il existe un rapport très bref et très simple fait à l'amirauté autrichienne par le capitaine de Wohlgemuth, qui a séjourné un an au pôle pour y faire des recherches scientifiques. En le

lisant, je ne puis m'empêcher de penser à Pierre Loti : à travers ces lignes le plus souvent sèches, on entrevoit les mêmes visions qui passent dans *Pêcheur d'Islande;* on devine l'inguérissable nostalgie du marin qui s'attache à chaque coin de terre où il séjourne, s'en fait une patrie, et ensuite ne se trouve plus chez lui nulle part, même au pays natal, ayant éparpillé de son cœur sur toute la surface du globe. « Le départ du *Pola*, qui nous laisse ici, rompt l'unique lien qui nous rattachait encore à la patrie. Nous voilà seuls, pour toute une année, isolés dans la mer du Groënland. Nul journal, nulle lettre ne peut plus nous parvenir. Nous ne devons plus avoir d'autre pensée et, par conséquent, pas d'autre distraction que le travail. Désormais nous serons soutenus par l'idée que le fidèle accomplissement de notre tâche ajoutera un nouveau maillon à la grande chaîne du savoir humain... (1er janvier 1883.) » — L'hiver passé : — « Adieu, San-Mayen (c'est le nom de l'île où l'expédition scientifique a hiverné)... Après nous il viendra d'autres hommes pourvus d'instruments meilleurs, comme nous sommes venus prendre la place des sept Hollandais qui, il y a deux cent cinquante ans, ont payé de leur vie leur tentative d'hivernage. Pour nous, une année de travail heureux est écoulée. Et maintenant l'ouragan, comme il le fait depuis des siècles et comme il l'a fait pour les cabanes des Hollandais, va couvrir de lave ce lieu de labeur paisible. Des brouillards obscurs passent lentement, gravement, éternellement. » On croirait bien lire du Pierre Loti : c'est toujours ce même sentiment des vicissitudes à cycles réguliers et des transformations monotones de toute existence, qu'inspire l'océan et le ciel, la vie en plein infini, sans interposition d'êtres humains et de distractions mesquines, sans cloison opaque qui arrête l'œil perdu dans la transparence sans fond des flots et de l'éther. Mais à ce sentiment se mêle ici quelque chose de nouveau, l'amour sincère de la science, la curiosité de l'intelligence abstraite et non pas seulement des yeux en quête de paysages. Aussi n'aboutissons-nous plus du tout, comme chez Pierre Loti, à la mélancolie vague et oisive du rêveur qui laisse courir son rêve devant ses regards : c'est la différence profonde du pur artiste et du savant. Le premier n'est qu'une machine à sensations, un enregistreur; le second sent qu'il a quelque chose à faire avec

ces perceptions mêmes qu'il enregistre : il sait qu'il a à les systématiser, à les réduire en corps de doctrine et à faire la science humaine avec sa vie.

Poussés par la soif de la science, huit observateurs infatigables se réunissent à deux heures de la nuit sur la glace et discutent longtemps si la température de la mer doit être notée avec — 1, 4 ou — 1,35° c. Ceux qui savent discuter ainsi par 17° de froid sur un chiffre n'éprouveront pas un jour cette usure de la sensibilité qu'on rencontre chez tant d'artistes, ce sentiment d'une vie passée tout entière à la reproduction vaine des choses, non à la création de rien de nouveau. C'est en agissant de lui-même, en créant, que l'homme sent véritablement ses forces, et c'est surtout dans le domaine de la pensée qu'il peut créer quelque chose. Le poète même, pour créer, doit être un penseur, un constructeur de systèmes vivants, mêlant à ses représentations de la vie des conceptions élevées et philosophiques.

La curiosité, l'attrait de l'inconnu jouent un grand rôle jusque dans l'attrait excité par une œuvre d'art. La science embryonnaire ne voyait de merveilles que dans les choses placées bien haut hors de notre portée ; la science actuelle, tout au contraire, trouve le merveilleux à chaque pas, en toute chose. L'homme non cultivé ne s'intéressait qu'à ce qui le sortait de son milieu et ne lui rappelait rien de ce qu'il avait coutume de voir ; on ne devait lui dire que des histoires de princes, on ne devait lui faire de récits que sur les pays lointains. De nos jours, nous étant aperçus que notre milieu même avait des doubles fonds inconnus de nous, nous nous intéressons à quoi que ce soit, près ou loin, pourvu que notre imagination intelligente y trouve son compte.

Outre les idées, l'art a pour objet principal l'expression des sentiments, parce que les sentiments qui animent et dominent toute vie valent seuls en elle. Mon amour est plus vivant et plus vrai que moi-même. Les hommes passent et leurs vies avec eux, le sentiment demeure. Le sentiment ou, pour mieux dire, la volonté, puisque tout sentiment est une volonté en germe. Le sentiment est la résultante la plus complexe de l'organisme individuel, et il est en même temps ce qui mourra le moins dans cet organisme ; il est la plus profonde formule de la réalité

vivante. Ce qui fait que quelques-uns d'entre nous donnent parfois si facilement leur vie pour un sentiment élevé, c'est que ce sentiment leur apparaît en eux-mêmes plus réel que tous les autres faits secondaires de leur existence individuelle ; c'est avec raison que devant lui tout disparaît, s'anéantit. Tel sentiment est plus vraiment nous que ce qu'on est habitué à appeler notre personne ; il est le cœur qui anime nos membres, et ce qu'il faut avant tout sauver dans la vie, c'est son propre cœur.

Les sentiments et les volontés, à leur tour, s'expriment dans les actes et dans tous les faits de la vie. L'art du savant, de l'historien, et aussi de l'artiste, c'est de découvrir les faits significatifs, expressifs d'une loi ; ceux qui dans la masse confuse des phénomènes constituent des points de repère et peuvent être reliés par une ligne, former un dessin, une figure, un système. La science et l'histoire, qui nous donnent comme le squelette de la réalité, reposent en somme, dans leurs lignes essentielles, sur *un petit nombre de faits* triés avec soin et, comme nous disions tout à l'heure, *expressifs*. Ces faits, dans la science, expriment des lois purement objectives ; dans l'histoire, des lois psychologiques et humaines. L'art repose sur moins de faits encore, et son but est d'accumuler dans le plus court fragment de l'espace ou de la durée le plus grand nombre de faits significatifs. Il y a souvent plus d'actions et de pensées décisives dans un drame qui dure vingt-quatre heures et se déroule en une chambre de dix mètres carrés que, dans toute une vie humaine. L'art est ainsi une condensation de la réalité ; il nous montre toujours la machine humaine sous une plus haute pression. Il cherche à nous représenter plus de vie encore qu'il n'y en a dans la vie vécue par nous. L'art, c'est de la vie concentrée, qui subit dans cette concentration les différences du caractère des génies. Le monde de l'art est toujours de couleur plus éclatante que celui de la vie : l'or et l'écarlate y dominent avec les images sanglantes ou, au contraire, amollissantes, extraordinairement douces. Supposez un univers fabriqué par des papillons, il ne sera peuplé que par des objets de couleur vive, il ne sera éclairé que par des rayons orangés ou rouges ; ainsi font les poètes.

Toutefois, l'art n'est pas seulement un ensemble de faits

significatifs ; il est avant tout un ensemble de moyens *suggestifs*. Ce qu'il dit emprunte souvent sa principale valeur à ce qu'il ne dit pas, mais suggère, fait penser et sentir. Le grand art est l'art évocateur, qui agit par suggestion. L'objet de l'art, en effet, est de produire des émotions sympathiques et, pour cela, non pas de nous représenter de purs objets de sensations ou de pensées, au moyen de faits significatifs, mais d'évoquer des objets d'affection, des sujets *vivants* avec lesquels nous puissions entrer en société.

Toutes les règles concernant ce nouvel objet de l'art aboutissent à déterminer dans quelles conditions se produit l'émotion sympathique ou antipathique. Le but dernier de l'art est toujours de provoquer la sympathie ; l'antipathie ne peut jamais être que transitoire, incomplète, destinée à ranimer l'intérêt par le contraste, à exciter les sentiments de pitié envers les personnages marquants par l'éveil des sentiments de crainte ou même d'horreur. En somme, nous ne pouvons pas éprouver d'antipathie absolue et définitive pour aucun être vivant. Peu importe donc, au fond, qu'un être soit beau, pourvu que vous me le rendiez sympathique. L'amour apporte la beauté avec lui. La vibration du cœur est comme celle de la lumière : elle se communique tout alentour ; produisez en moi l'émotion, cette émotion, passant dans mon regard, puis rayonnant au dehors, se transformera en beauté pour mes yeux.

La première condition pour qu'un personnage soit sympathique, c'est évidemment qu'il vive. La vie, fût-elle celle d'un être inférieur, nous intéresse toujours par cela seul qu'elle est la vie. La seconde condition, c'est que ce personnage soit animé de sentiments que nous puissions comprendre et qui soient en nous-mêmes puissants. Ceci posé, il peut arriver qu'un personnage antipathique par ses sentiments et ses actions, mais animé d'une vie intense, nous entraîne par cette intensité de vie, en dépit de notre répulsion naturelle. Inversement, la sympathie que nous éprouvons pour un personnage dominé par nos propres sentiments ou par ceux qui nous semblent le plus désirables à éprouver, peut lui donner à nos propres yeux une vie qu'il ne possède réellement pas dans l'œuvre d'art et exciter notre admiration alors même que l'artiste n'aurait pas bien su rendre la vie. Ainsi s'ex-

plique la vogue de certains personnages et de certains romans qui, après avoir paru de purs chefs-d'œuvre aux contemporains, — dont ils représentaient, en les outrant peut-être, les tendances, qualités ou défauts, — semblent par la suite froids, faux même et dépourvus de vie.

Le personnage le plus universellement sympathique est celui qui vit de la vie une et éternelle des êtres, celui qui s'appuie sur le vieux fond humain et, se soulevant sur cette base immuable, s'élève aux pensées les plus hautes, que l'humanité atteint seulement en ses heures d'enthousiasme et d'héroïsme. Mais il faut que ce soit là un élan du cœur et du sentiment, non un jeu de l'intelligence. Le personnage qui raisonne seulement et ne sent pas ne saurait nous émouvoir : nous voyons trop bien que sa supériorité ne repose sur rien de profond et d'organique, nous sentons qu'il ne vit pas ses idées. On peut même ajouter que, d'après les données actuelles de la science, le conscient n'est pas tout et est souvent superficiel ; aussi l'inconscient doit-il être présent et se laisser sentir dans l'œuvre d'art partout où il existe dans la réalité, si l'on veut donner l'impression de la vie. Le charme des récits populaires vient peut-être de ce que les humbles nous y sont montrés simples et presque inconscients dans leur héroïsme ou dans leur dévouement, comme dans leur vie de chaque jour, spontanés en un mot, et sincères. La sincérité est le principe de toute émotion, de toute sympathie, de toute vie, parce qu'elle est la forme projetée par le fond en vertu d'un développement naturel, qui va du dedans au dehors, de l'inconscient au conscient. Tout ce qui est pure combinaison artificielle, pur mécanisme, est une négation de la vie, de la spontanéité, de la sincérité même. Il faut donc que l'œuvre d'art offre l'apparence de la spontanéité, que le génie semble aussi tout spontané, enfin que les êtres qu'il crée et anime de sa vie aient eux-mêmes cette spontanéité, cette sincérité d'expression, dans le mal comme dans le bien, qui fait que l'antipathique même redevient en partie sympathique en devenant une vérité vivante, qui semble nous dire : Je suis ce que je suis, et, telle je suis, telle j'apparais.

La vie, par cela même, c'est l'*individualité* : on ne sympathise qu'avec ce qui est ou semble individuel ; de là, pour l'art, l'absolue nécessité, en même temps que la difficulté

de donner à ses créations la marque de l'*individuation*.

Léonard de Vinci conseille aux peintres de recueillir les expressions diverses de physionomie que le hasard met sous leurs yeux; plus tard, ils les pourront rapporter au visage forcément indifférent du modèle : ils auront pris de la sorte la vérité sur le fait. Le conseil est bon sans doute pour les expressions peu compliquées, celles des êtres et des visages vulgaires. Très probablement un homme du peuple, en présence d'un danger donné, aura une expression qu'un autre homme du peuple vis-à-vis de ce même danger reproduira. Mais, lorsqu'il s'agit d'un être vraiment intelligent et supérieur, ayant une individualité véritable, il ne saurait être question de lui prêter l'expression d'autrui, celle du vulgaire, celle de tous; car il a son expression à lui, toute personnelle, qu'il conservera partout et toujours, de quelque nature que soient les circonstances et les émotions. Même en représentant un être moins complexe et plus simple, encore faut-il, — et Léonard de Vinci ne l'ignorait pas, — lui donner une physionomie individuelle, eût-on rassemblé de toutes parts les traits de cette physionomie.

Pourtant, ce qui ne serait qu'individuel et n'exprimerait rien de typique ne saurait produire un intérêt durable. L'art, qui cherche en définitive à nous faire sympathiser avec les individus qu'il nous représente, s'adresse ainsi aux côtés sociaux de notre être; il doit donc aussi nous représenter ses personnages par leurs côtés sociaux : le héros en littérature est avant tout un être social; soit qu'il défende, soit même qu'il attaque la société, c'est par ses points de contact avec elle qu'il nous intéresse le plus.

Les grands types créés par les auteurs dramatiques et les romanciers de premier ordre, et qu'on pourrait appeler les grandes individualités de la cité de l'art, sont à la fois profondément *réels* et cependant *symboliques*. C'est à la réunion de ces deux avantages qu'ils doivent leur importance dans l'histoire littéraire. Il existe nombre d'études de caractères prises sur le vif, parfaitement vraies, qui n'exerceront pourtant jamais d'influence notable dans la littérature; pourquoi? Parce que ce ne sont que des fragments détachés du réel, qui n'ont rien de symbolique, qui ne sont pas l'expression vivante de quelque idée générale et par là même d'une réalité plus

ample. Ce n'est pas assez de nous peindre un *individu*, il faut nous peindre une *individualité* vraiment marquante, c'est-à-dire la concentration en un être des traits dominants d'une époque, d'un pays, enfin de tout un groupe d'autres êtres. Les personnages créés par Shakespeare sont symboliques en même temps que réels ; plus d'un même, comme Hamlet, est surtout symbolique, et Hamlet renferme pourtant encore assez de réalité humaine pour que chacun de nous puisse y retrouver quelque chose de soi. De même pour l'Alceste de Molière, le Faust et le Werther de Gœthe, le Balthasar Claëtz de Balzac : ce sont des individus grandis jusqu'à être des *types*.

Il faut distinguer d'ailleurs, parmi ces types humains, deux catégories. Les uns, très complexes, comme tous ceux que nous venons de citer, sont intellectuels en même temps que moraux : ils résument et systématisent la situation philosophique de toute une époque en face de la vie et de la destinée. Les autres, plus étroits et purement moraux, personnifient des vertus ou des vices, comme l'Othello ou l'Iago de Shakespeare, la Phèdre de Racine, la Cléopâtre de Corneille, Harpagon ou Tartufe, Grandet ou le père Goriot. Les premiers, qui sont pour ainsi dire des types *philosophiques*, sont peut-être d'un ordre supérieur, comme tout ce qui est plus complexe.

Enfin, il est des types proprement sociaux, qui représentent l'homme d'une époque, dans une société donnée. Or, les conditions de la société humaine sont de deux sortes : il y en a quelques-unes d'éternelles, qu'on trouve réalisées même dans les sociétés les plus sauvages ; il y en a de conventionnelles, qui ne se rencontrent que dans une nation déterminée à tel moment de son histoire. Ce qui fait qu'il est si difficile d'établir des règles fixes dans la critique d'art, c'est que l'objet suprême de l'art n'est pas fixe : la vie sociale est sans cesse en évolution ; nous ne savons jamais au juste ce que sera demain l'humanité.

Pour trouver le durable dans l'art, Nisard et Saint-Marc Girardin ont proposé cet expédient : chercher le général ; en littérature, disent-ils, il n'y a de vrais que les sentiments les plus généraux. Par malheur, les sentiments ne peuvent pas s'abstraire de l'individu sentant. Ce qui distingue précisément le sentiment de la pure idée, qui n'est pas l'objet de l'art, c'est

que, dans le sentiment, il y a toujours une part très grande d'individualité. Le *concret*, sans lequel l'art en somme ne peut exister, est aussi le *particulier*. Le style, c'est l'homme même, conséquemment l'individu ; ajoutez que c'est en même temps la société présente à cet individu, c'est l'ensemble des imperceptibles modifications qu'apporte au sentiment personnel l'influence de toute une époque, c'est le « siècle, » qui nécessairement passe. Comment ne pas sourire quand nous entendons appeler Virginie « cette vertueuse demoiselle, » et cependant ce langage-là a été vrai et sincère il y a cent ans.

Il existe sans doute, au fond de tout individu comme de toute époque, un noyau de sensations vives et de sentiments spontanés qui lui est commun avec tous les autres individus et toutes les autres époques ; c'est le fonds de toute existence ; c'est le lieu et le moment où, en étant le plus soi-même, on se sent devenir autrui, où l'on saisit dans son propre cœur la pulsation profonde et immortelle de la vie. Mais ce centre où l'individu se confond avec l'humanité éternelle n'est qu'un point de la vie mentale ; il ne peut constituer l'objet unique de l'art. Il n'est guère atteint, d'ailleurs, que par la poésie lyrique. Et remarquons que les grands poètes lyriques, comme ceux des Védas et de la Bible, ont moins vieilli que les autres. La poésie dramatique ou épique repose beaucoup plus sur des conventions sociales.

Au contraire, il n'est pas de genre qui passe plus vite que l'éloquence. Il y a en tout orateur de l'acteur et du rhéteur, c'est-à-dire une part importante d'éphémère. L'effet profond d'un morceau d'éloquence ne dépasse guère son siècle ou le suivant. Nous voyons trop, à distance, tous les artifices des grands orateurs ; ils ne seraient plus capables de nous entraîner et de nous charmer. De Démosthène, de Cicéron, de Mirabeau il ne reste que des mouvements, des paroles spontanées, des cris de passion comme celui de Démosthène après Chéronée : « Non, Athéniens, vous n'avez pas failli. » Presque tout le reste a passé. C'était d'ailleurs son peu de durée que Platon et Socrate reprochaient déjà au genre oratoire ; par sa nature même, en effet, il renferme quelque chose de passager, de conventionnel et de fragile : il est fait pour la cause du moment.

Ce qui est malheureux, c'est que la part du conventionnel

va augmentant dans la société, à mesure qu'elle se complique et que tout cesse de s'y réduire à des relations purement animales. Le *conventionnel*, qui se ramène au volontaire, est un des signes distinctifs du progrès social ; le pur *naturel* ne se rencontre guère que dans les sociétés animales. Donc, plus un auteur veut peindre l'homme complexe de notre société, c'est-à-dire précisément l'être qui nous intéresse davantage, plus il doit se résigner à ce que cet être complexe change au bout de peu d'années et ne se reconnaisse plus dans le portrait qu'il aura fait de lui.

On peut diviser les conventions en deux espèces : 1° celles de la vie sociale elle-même ; 2° celles de l'art, qui sont souvent les conséquences mêmes de celles de la vie. Par exemple, les conventions et les abstractions sur lesquelles repose l'art classique du dix-septième siècle faisaient partie en quelque sorte des réalités de la vie d'alors. L'existence, au règne de Louis XIV, avait pris quelque chose de général, de régulier et de froid, qui fait que l'art de cette époque, comme l'a fait voir Taine, représentait encore des modèles vivants au moment même où il semble nous montrer des marionnettes. Il faut, pour comprendre cet art, se transporter à cette époque, se réadapter à ce milieu social factice, se dépouiller de son moi moderne ; tout le monde ne le fait pas volontiers. De même, la crudité d'expression qui caractérise l'art contemporain répond à un certain état social caractérisé par l'avènement des connaissances positives où chacun est si fier de ce savoir naissant, qu'il l'étale, veut le mot le plus tranchant et le plus violent, la définition précise en même temps que la vision brutale des objets (1). Cette brutalité a sa part de convention, comme la généralité et le vague des siècles précédents. En outre, l'avènement de la démocratie et des nouvelles « couches sociales » se fait sentir dans l'art, comme dans toutes les autres manifestations de la vie sociale.

Ainsi que l'a remarqué Balzac, il existe au sein de l'humanité, comme de l'animalité même, une diversité d'espèces, l'artiste les reproduit toutes ; mais, parmi ces espèces, il en est qui sont plus ou moins susceptibles de durée, d'autres qui

(1) Le style de M. Zola et de ses adeptes, par exemple, est tout à la fois abstrait comme une analyse philosophique, et matériel comme une anatomie médicale.

doivent s'éteindre du jour au lendemain. L'amoureux de 1830, par exemple, ou le poitrinaire de 1820, est une espèce disparue; il nous faut aujourd'hui, pour comprendre les types d'autrefois, des recherches analogues à celles du savant déblayant des fossiles. Tout art s'appuie sur des habitudes : l'art factice, sur des habitudes factices et transitoires, sur des modes ; l'art durable, sur des habitudes constitutives de l'être.

Loin de diminuer dans l'humanité et dans les arts, la part de la *convention* pourra bien augmenter toujours. Seulement il y a des conventions plus ou moins irrationnelles. Les modes existeront toujours pour le style, ce « vêtement de la pensée », comme pour les costumes humains ; mais il est des modes plus ou moins absurdes ; par exemple, les perruques du temps de Louis XIV ou les boucles dans le nez que portent les sauvages. L'humanité peut un jour se débarrasser entièrement de ces modes risibles ; elle peut aussi se débarrasser de certaines affectations de style ; elle peut faire consister la convention dans des formes toujours moins écartées du langage le plus simple, c'est-à-dire du signe spontané et presque réflexe de la pensée. On peut concevoir une extrême richesse dans l'expression, tenant à une extrême ingéniosité dans les inventions et les conventions du style, qui cependant ne s'écarterait pas trop de la vérité simple. Tout le progrès de la société humaine a pour idéal une complexité croissante, qui coïncide avec une centralisation croissante : un infini rapporté à un même point mouvant, qui est la vie.

Après tout, le poète ou l'artiste qui a réussi à plaire un moment, fût-ce à une seule personne, n'a pas *entièrement* manqué son but, puisqu'il a représenté une forme de la vie capable de trouver chez un être vivant un écho sympathique, mais le difficile est de plaire à un grand nombre d'êtres vivants, c'est-à-dire d'atteindre à une forme plus profonde et plus durable de la vie ; et le plus difficile est de plaire surtout aux meilleurs parmi les êtres vivants.

Le moyen, pour l'art, d'échapper à ce qu'il y a de fugitif dans le conventionnel, c'est la *spontanéité du sentiment individuel*, alors même que ce sentiment se développe sous l'action des pensées les plus réfléchies et les plus impersonnelles. Un sentiment intense joint à des idées toujours plus complexes et plus philosophiques, c'est dans ce sens que va

le progrès général de la pensée humaine et aussi de l'art humain. Ajoutons que le signe d'un sentiment spontané et intense, c'est un langage simple ; l'émotion la plus vive est celle qui se traduit par le geste le plus voisin du réflexe et par le mot le plus voisin du cri, celui qu'on retrouve à peu près dans toutes les langues humaines. C'est pour cela que le sens le plus profond appartient en poésie au mot le plus simple ; mais cette simplicité du langage ému n'empêche nullement la richesse et la complexité infinie de la pensée qui s'y condense. La pensée peut devenir *vitale* en quelque sorte, et le simple peut ne marquer qu'un degré supérieur dans l'élaboration du complexe ; c'est la fine goutte d'eau qui tombe du nuage et qui a eu besoin, pour se former, de toutes les profondeurs du ciel et de la mer.

Quoi de plus simple que le vêtement de la Polymnie du Louvre ? Point de broderies ni d'ornements : un peplum jeté sur le corps de la déesse ; mais ce vêtement forme des plis infinis, dont chacun a une grâce qui lui est propre et qui pourtant se confond avec la grâce même des membres divins. Cette infinie variété dans la simplicité est l'idéal du style. Malheureusement, il est aussi difficile de rester longtemps dans le simple et le naturel que dans le sublime. Le grand artiste, simple jusqu'en ses profondeurs, est celui qui garde en face du monde une certaine nouveauté de cœur et comme une éternelle fraîcheur de sensation. Par sa puissance à briser les associations banales et communes, qui pour les autres hommes enserrent les phénomènes dans une quantité de moules tout faits, il ressemble à l'enfant qui commence la vie et qui éprouve la stupéfaction vague de l'existence fraîche éclose. Recommencer toujours à vivre, tel serait l'idéal de l'artiste : il s'agit de retrouver, par la force de la pensée réfléchie, l'inconsciente naïveté de l'enfant.

CHAPITRE CINQUIÈME

Le réalisme. — Le trivialisme et les moyens d'y échapper.

I. L'idéalisme et le réalisme. — Qu'il y a plusieurs esthétiques et comment on peut les ramener à l'unité. — Faux idéalisme et faux réalisme. — Rôle des laideurs et des dissonances dans l'art. — Le conventionnel dans la société et dans l'art.
II. Distinction du réalisme et du trivialisme. — Écueil à éviter.
III. Moyens d'échapper au trivial. — Recul des événements dans le passé. — Esthétique du souvenir. — L'historique. — L'antique.
IV. Déplacement dans l'espace et invention des milieux. — Effets sur l'imagination du déplacement des objets dans l'espace. — Le sentiment de la nature et le pittoresque.
V. La description et l'animation sympathique de la nature. — Règles et exemples de la description sympathique. — De l'abus des descriptions.

I

L'IDÉALISME ET LE RÉALISME

I. Il y a une analogie entre les principes variables de la morale, qui suivent les transformations mêmes de la société, et les principes également variables de l'esthétique. Point de croyance humaine à laquelle ne corresponde une conception particulière de la vie ; point de conception particulière de la vie à laquelle ne corresponde une forme particulière de l'art. L'esthétique est ainsi dominée et dirigée, et souvent plus que la conduite, par les croyances morales, sociales, religieuses — car le style, comme l'accent de la voix, est plus spontané que l'action. Les croyances ne sont elles-mêmes, le plus souvent, que des formes multiples de l'espérance en une amélioration de la vie individuelle et sociale, ou en une autre vie meilleure dans un autre monde ; et comment reprocher à l'espérance d'avoir des formes variées, d'être habile à se transformer sans cesse elle-même, entraînant dans

ses transformations tout l'art humain ? Aussi y a-t-il plus d'une religion, plus d'une morale, plus d'une politique, et aussi plus d'une esthétique. L'idéal et le possible sont le domaine des rêves les plus multiformes.

Les deux formes essentielles de l'esthétique, comme de la morale, sont l'idéalisme et le naturalisme. Selon nous, on peut les ramener à l'unité. Dans nos études sur la morale, nous avons cherché un principe de réalité et d'idéal tout ensemble capable de se faire à lui-même sa loi et de se développer sans cesse : la *vie* la plus *intense* et la plus *expansive* à la fois, par conséquent la plus féconde pour elle-même et pour autrui, la plus sociale et la plus individuelle (1). Il est difficile de contester que le même principe soit propre à ramener à l'unité les deux esthétiques, idéaliste et réaliste. L'art véritable est, selon nous, celui qui nous donne *le sentiment immédiat de la vie la plus intense et la plus expansive tout ensemble, la plus individuelle et la plus sociale*. Et de là dérive sa moralité vraie, profonde, définitive, qui n'est d'ailleurs pas la même que celle d'un traité de morale ou d'un catéchisme.

Les diverses esthétiques répondent à des tendances diverses de notre nature, qu'on ne peut pas sacrifier l'une à l'autre. Rabelais goûtait Platon autant qu'Epicure, davantage peut-être. L'Ecclésiaste a son genre de beauté comme Isaïe. Lucrèce peut être lu aussi bien après qu'avant l'*Imitation*. Diderot ne fait point de tort à *Paul et Virginie*. M. Zola, qui a malmené un jour M. Renan, ne nous empêchera point d'admirer simultanément le poète du *Jésus-Ariel* et celui de la tragique et grossière famille des Maheu.

En littérature comme en philosophie, ni le réalisme pris seul n'est vrai, ni l'idéalisme. Chacun d'eux exprime un des côtés de la vie humaine, qui chez beaucoup d'êtres humains peut devenir dominant, presque exclusif, et qui a le droit d'animer aussi plus ou moins exclusivement certaines œuvres d'art. Sur la cathédrale de Milan, parmi les onze mille statues qui recouvrent le large dôme comme un peuple de pierre, des séraphins semblent vivants à côté de gorgones qui paraissent, elles aussi, vivantes et presque mouvantes : anges et bêtes ont leur place également marquée sur l'édifice, dans

(1) Voir notre *Esquisse d'une morale sans obligation ni sanction*.

cette société des êtres d'art qui n'est que l'image de nos sociétés humaines : le passant ne leur demande qu'une chose à tous, sous le soleil qui éclaire leur marbre poli comme une chair, — de paraître vivre.

> Moïse, pour l'autel, cherchait un statuaire;
> Dieu dit : « Il en faut deux; » et dans le sanctuaire
> Conduisit Oliab avec Béliséel :
> L'un sculptait l'idéal et l'autre le réel (1).

Les types tracés par les écrivains idéalistes ou réalistes sont tous deux beaux diversement, dans la proportion où ils vivent; la vie, nous l'avons vu, est le seul principe et la vraie mesure de la beauté. La vie inférieure, végétative ou bestiale, sera moins belle que la vie supérieure, morale ou intellectuelle; mais, encore une fois, ce qui importe, c'est la vie, et mieux vaut faire vivre devant nos yeux un monstre, malgré le caractère instable et privisoire de toute monstruosité dans la nature, que de nous représenter une figure morte de l'idéal, un composé de lignes abstraites comme celles d'un triangle ou d'un hexagone. Le matérialisme trop exclusif dans l'art peut être un signe d'impuissance, mais un idéalisme trop vague et trop conventionnel est pire qu'une impuissance : c'est un arrêt à moitié chemin, c'est une erreur de direction, un contresens, une véritable trahison à la beauté!

Tout art est un effort pour reproduire en perfectionnant. L'art primitif essayait d'embellir la réalité; il la faussait souvent; l'art moderne essaie de l'approfondir. Tandis que les anatomistes d'aujourd'hui emploient dans leurs planches la photographie directe ou la photogravure, visant à l'exactitude la plus scrupuleuse dans la reproduction de la nature, les anatomistes des seizième, dix-septième, et même dix-huitième siècles, — qui étaient cependant des savants et non des artistes, — ne songeaient dans leurs dessins qu'à un à peu près offrant un effet esthétique et une symétrie superficielle; ils figuraient des artères, des veines, des orifices quand l'aspect général leur paraissait plus convenable ainsi. C'était surtout pour le cerveau que s'exerçait cette fantaisie; ils croyaient naïvement que la disposition des circonvolutions du corps cal-

(1) *La Légende des siècles.*

leux, des ventricules, était livrée à une sorte de hasard; ils croyaient naïvement pouvoir corriger la nature, parce que, dans leur ignorance, ils ne se doutaient pas du déterminisme profond qui relie toutes choses, qui fait qu'un simple détail a parfois le prix d'un monde et que, changer la courbe d'une circonvolution cérébrale, c'est modifier toute la direction d'une vie humaine. L'esthétique de la nature n'est pas dans telle ou telle figure particulière, dans tel ou tel dessin particulier, mais dans le rapport de tous les dessins et de toutes les figures des choses, et c'est pour cela que telle correction de détail peut être une déformation monstrueuse à l'égard du tout; il ne faut pas ressembler à un dessinateur qui voudrait rectifier et simplifier les ramifications sans nombre du cerveau d'un Cuvier, afin de produire un meilleur effet pour l'œil.

Le beau n'a jamais été absolument le *simple*, mais le *complexe simplifié*; il a toujours consisté en quelque formule lumineuse enveloppant sous des termes familiers et profonds des idées ou des images très variées. C'est donc tout à fait par erreur que l'idéalisme des mauvais écrivains classiques a fait consister le beau dans le petit nombre et la pauvreté des idées ou des images, dans la rigidité des lignes, dans la symétrie exagérée, dans l'altération de toutes les courbes et sinuosités de la nature.

« L'idéal, a dit justement Amiel, ne doit pas se mettre tellement au-dessus du réel, qui, lui, a l'incomparable avantage d'exister. » L'artiste et le romancier doivent, comme le moraliste, tenir compte de cette parole. L'idéal ne vaut même, dans l'art, qu'autant qu'il est déjà réel, qu'il devient et se fait : le possible n'est que le réel en travail; or il n'y a pas d'idéal en dehors du possible. L'idéal, ainsi que l'ajoute Amiel, est la voix qui dit « Non ! » aux choses et aux êtres, comme Méphistophélès : — Non ! tu n'es pas encore achevé, tu n'es pas complet, tu n'es pas parfait, tu n'es pas le dernier terme de ta propre évolution; — mais, ajouterons-nous, il faut aussi que le réel ne puisse refuser son assentiment à l'idéal même et lui dire : — Non, je ne te connais pas; non, car tu m'es indifférent, m'étant étranger; non, car tu es faux.

— Il est donc nécessaire que l'idéal et le réel soient pénétrés tous deux l'un par l'autre, et se résolvent au fond dans deux affirmations corrélatives.

On connaît le vers de Musset :

> Malgré nous, vers le ciel il faut lever les yeux ;

ce pourrait être la formule de l'esthétique idéaliste. M. Zola nous en donne une toute contraire : un des héros dans lesquels il se personnifie cause littérature un jour d'été dans la campagne, accoudé sur l'herbe. « Il retomba sur le dos, il élargit les bras dans l'herbe, parut vouloir entrer dans la terre », riant, plaisantant d'abord, pour finir par ce cri de conviction ardente : « Ah ! bonne terre, prends-moi, toi qui es la mère commune, l'unique source de la vie ! toi l'éternelle, l'immortelle, où circule l'âme du monde, cette sève épandue jusque dans les pierres, et qui fait des arbres nos grands frères immobiles !... Oui, je veux me perdre en toi, c'est toi que je sens là, sous mes membres, m'étreignant et m'enflammant ; c'est toi seule qui seras dans mon œuvre comme la force première, le moyen et le but, l'arche immense, où toutes les choses s'animent du souffle de tous les êtres !... Est-ce bête, une âme à chacun de nous, quand il y a cette grande âme !...»
— Rentrer dans la terre tandis que d'autres rêvent de monter au ciel, voilà bien les deux conceptions opposées de l'art et de la vie ; mais cette opposition est aussi conventionnelle que celle du nadir et du zénith, placés tous deux sur le prolongement de la même ligne. Qui creuse la terre assez avant finit par retrouver le ciel. Les naturalistes modernes veulent, comme le grand naturaliste antique Lucrèce, n'adorer que la déesse de la fécondité terrestre, mêler dans un même culte les images symboliques de Vénus et de Cybèle ; mais Cybèle, pour ses primitifs adorateurs, était inséparable d'Uranus ; nous aussi nous devons nous souvenir que l'antique déesse est enveloppée et fécondée par le Ciel, perdue en lui, et que la Terre a besoin, pour sa marche en avant, d'être emportée sur les ondes du subtil éther, soulevée dans tous les invisibles mouvements de ce dieu à la fois si proche et si lointain.

« Je n'aspire, disait à son tour George Elliot, qu'à représenter fidèlement les hommes et les choses qui se sont reflétés dans mon esprit, je me crois tenue de vous montrer ce reflet tel qu'il est en moi avec autant de sincérité que si j'étais sur le banc des *témoins*, faisant ma *déposition sous serment.* »
— Oui, sans doute, l'artiste est un témoin de la nature, et la

première obligation d'un témoin, c'est la véracité. Seulement, l'artiste ne doit pas se contenter de voir et de raconter le fait brut, le phénomène détaché du groupe qui l'enserre ; il doit, dans tout effet, sinon nous faire découvrir la cause par une suite de raisonnements abstraits, du moins nous la faire *sentir*, comme sous une surface vibrante on sent la source cachée de ces vibrations, la chaleur et le principe intérieur du mouvement. L'artiste est d'autant plus grand qu'il nous fait deviner plus de choses sous chaque mot qu'il prononce, sous chaque objet qu'il nous montre. Dans la vie réelle, s'il y a une partie poétique, il y a aussi une partie machinale à laquelle nous ne faisons pas nous-mêmes attention. Toute chose ou toute action présente nécessairement deux côtés ; le premier, mobile et changeant, nouveau sans cesse sous le jour qui l'éclaire, donne l'illusion de la vie : c'est l'expression, la poésie des choses, et aussi leur intérêt; celui-là seul marque vraiment pour nous. Quant au second, tout mécanique, par conséquent toujours le même, il n'a rien qui attire, ni surtout qui retienne notre attention : c'est une nécessité et rien de plus ; il cesse, pour ainsi dire, d'être vu à force d'être connu. Vous reproduisez la partie mécanique et prosaïque de l'existence, que nous-mêmes nous avons oubliée; vous décrivez les pierres du chemin que nous n'avons pas vues; vous mettez en relief le plat et le monotone de la vie, tout ce qui s'est confondu et perdu dans notre souvenir, tout ce qui n'est pas vraiment entré dans notre vie même; en un mot, vous voulez nous intéresser à ce qui ne nous a pas intéressés et à ce qui n'est pas intéressant ! Montrez-moi plutôt le changeant et le nouveau de la vie, ce qui se détache, émeut et fait réellement vivre. Si les pierres du chemin n'ont point heurté le pied ni communiqué à la route parcourue de particularité d'aucune sorte, en un mot, si elles n'ont modifié en rien les pensées et l'humeur du passant, pourquoi les mentionner? A moins que ce ne soit justement pour prouver qu'à son insu le passant en a été affecté, ou encore que faire obstacle ou non à la marche n'est pas le seul intérêt que puissent présenter les pierres rencontrées sous ses pas. Les choses ne valent donc que par leur signification. Si elles ont revêtu pour vous une expression quelconque, si elles vous ont fait sentir ou penser, alors parlez. Mais si c'est pour faire

une énumération vide de sens, de laquelle ne doit se dégager aucune impression véritable, si c'est le fastidieux plaisir de voir pour voir, non pour comprendre et sentir, mieux vaut laisser dans l'ombre ce qui ne mérite pas d'en être tiré ou peut-être ce qu'on n'a pas su en faire sortir. Car, au fond, la justification du réalisme, c'est que tout parle et que tout mérite d'être entendu : le difficile est de savoir entendre. Et le *réel* est loin d'être toujours entendu, contenu, exprimé surtout, dans un réalisme exagéré.

La première condition pour l'artiste, c'est de *voir*. — oui, mais ce n'est pas la seule. « Beaucoup de gens ne *voient* pas, dit Th. Gautier. Par exemple, sur vingt-cinq personnes qui entrent ici, il n'y en a pas trois qui discernent la couleur du papier! Tenez, voilà X.; il ne verra pas si cette table est ronde ou carrée... Toute ma valeur, c'est que je suis un homme pour qui *le monde visible existe*. » — Fort bien, pour un commissaire priseur le monde visible existe aussi, et la tapisserie, et la table ronde ou carrée. La chose importante, c'est le point de vue personnel d'où l'on voit, l'angle sous lequel le monde visible apparaît et, il faut bien le dire, la manière selon laquelle l'*invisible* que chacun porte en soi se mêle au visible.

Les yeux sont de grands questionneurs : ils interrogent chaque chose : qu'es-tu ? que vas-tu me dire, vieil arbre penché sur cette chaumière ? petit pot de fleur oublié sur cette fenêtre ? Je demande une histoire à ce que je vois. Ce qui me plaît le plus en chaque être, c'est ce qui dépasse l'instant précis où je le saisis, ce qui me reporte par delà et en deçà, ce qui m'introduit dans sa vie propre. Le grand art consiste à saisir et à rendre l'*esprit des choses*, c'est-à-dire ce qui relie l'individu au tout et chaque portion de l'instant à la durée entière.

L'œuvre d'art consiste donc beaucoup moins dans la reproduction minutieuse du pêle-mêle d'images hantant nos yeux que dans la *perspective* introduite en ces images. Etre artiste, c'est voir selon une *perspective*, et conséquemment avoir un centre de perspective intérieur et original, ne pas être placé au même point que le premier venu pour regarder les choses.

George Elliot elle-même a écrit : « En vérité, il n'y a pas un seul *portrait* dans *Adam Bede*, mais seulement les suggestions de l'expérience arrangées en *nouvelles combinaisons*. » Ce qui est vrai de George Elliot, génie de

second ordre pour l'invention et la composition, le sera plus encore pour les grands génies littéraires ou artistiques. Il n'est pas dans leurs œuvres un seul *portrait*, une seule *copie* exacte d'un individu réel vivant sous leurs yeux. Même lorsqu'ils se sont inspirés de types réels, il les ont toujours plus ou moins transfigurés en y ajoutant des traits *significatifs* et *suggestifs;* le génie refait toujours plus ou moins la nature, l'enrichit, la développe. Et ce développement a lieu le plus souvent dans le sens de la logique, car l'esprit humain, étant plus conscient et plus réfléchi que la nature, est aussi plus raisonné, plus systématique. On peut ne pas se rendre compte entièrement de soi à soi-même, mais on aime à comprendre et à ramener à l'unité les actions ou les pensées d'un personnage représenté dans une œuvre d'art; et de fait tous les grands types dramatiques, en dehors de quelques bizarreries voulues chez Hamlet, sont des caractères bien arrêtés, de véritables doctrines vivantes.

Le centre naturel de perspective pour tout homme étant son *moi*, sa série d'états de conscience, — et le moi se ramenant à un système d'idées et d'images associées entre elles d'une certaine façon, — il s'ensuit que voir un objet, c'est faire entrer l'image de cet objet dans un système particulier d'associations, l'envelopper dans un tourbillon d'images et d'idées. Si ce tourbillon intérieur, qui n'est autre que le moi de l'artiste, se trouve assez puissant, assez ample et assez lumineux, tout ce qui s'y trouvera entraîné sera pénétré de mouvement et de lumière. Au contraire, une âme vulgaire aura un œil vulgaire et un art banal. Chaque observateur emporte ainsi avec lui et en lui quelque chose du monde qu'il observe, comme un astre attire à lui toute la poussière planétaire qu'il rencontre dans l'espace sur son chemin. *Quot capita, tot astra.* En cette gravitation intérieure, chaque objet prend une place différente selon la richesse du système d'idées auquel il s'adapte. Le plus grand d'apparence peut devenir le plus mesquin, et le plus mesquin le plus grand; les derniers échangent leur place avec les premiers.

Représenter le monde ou l'humanité d'une manière esthétique, ce n'est donc pas les reproduire passivement au hasard de la sensation, mais les coordonner par rapport à un terme fixe, — le moi original de l'auteur, — qui doit être lui-même,

d'autre part, le raccourci le plus complet possible du monde et de l'humanité. Si le moi de l'auteur est constitué par un groupement d'idées exceptionnel et rare, mais non bien lié et systématique, s'il n'a rien enfin d'un « microcosme » complet, son art pourra étonner (le beau, c'est l'étonnant, disait Baudelaire), mais cet art passera vite. Car l'étonnant ne reste longtemps tel, qu'à condition de faire beaucoup penser, c'est-à-dire de provoquer une longue suite de réflexions bien enchaînées, aboutissant à une conception *générale* et plus ou moins synthétique. Vous voulez m' « étonner »; commencez par posséder vous-même ce don de l'étonnement philosophique devant l'univers qui, selon Platon, est le commencement de la philosophie. Savoir s'étonner est le propre du penseur; savoir étonner les autres et les déconcerter un moment, c'est un art de saltimbanque. Ce qui charme en étonnant, ce qui est vraiment beau, ce n'est pas toute nouveauté, mais la nouveauté du *vrai*, et, pour apercevoir celle-là, il faut avoir un esprit plus ou moins synthétique, bien équilibré, qui paraisse original non en tant qu'incomplet et anormal, mais parce qu'il est plus complet que les autres, plus en harmonie avec la réalité la plus profonde, capable, par cela même, de nous la révéler sous tous ses aspects. Byron a dit :

> Are not the mountains, waves and skies a part
> Of me and of my soul, as I of them?

Et Bacon : *Ars est homo additus naturæ*. L'artiste entend la nature à demi-mot; ou plutôt c'est elle-même qui s'entend en lui. L'art exprime ce que la nature ne fait que bégayer; « il lui crie : Voilà ce que tu voulais dire. »

Certaines statues antiques, dans les musées d'Italie, sont placées sur des socles; le gardien, à son gré, les fait tourner et les présente sous différentes faces, faisant frapper par la lumière telle ou telle partie et rentrer telles autres dans l'ombre. Ainsi agit l'art vis-à-vis de la réalité. S'il était possible de superposer un objet et la représentation que nous en donne l'*art*, pour voir s'ils sont parfaitement moulés l'un sur l'autre, on s'apercevrait qu'ils diffèrent toujours par quelque côté; si l'objet et sa représentation étaient identiques, mathématiquement conformes, l'art n'existerait pas. Si, d'autre part, ils étaient absolument dissemblables et impos-

sibles à faire coïncider d'aucune manière, l'art aurait également échoué. Il faut que les deux images coïncident, au moins par tous les points essentiels ; mais il faut que la représentation de l'artiste soit orientée différemment, éclairée d'une lumière nouvelle. Un touriste me disait, sur le sommet d'une montagne, au moment où l'aube pointait sur l'extrémité des premières cimes : — Vous allez assister à une sorte de création. — Cette création par la lumière d'objets qu'on voyait tout autres sous des rayons différents, c'est l'œuvre de l'art.

La tendance, et aussi l'écueil du réalisme, c'est l'idéal *quantitatif* substitué à l'idéal qualitatif, l'énorme remplaçant le correct et la beauté ordonnée. Mais c'est là du faux réalisme, puisque dans la réalité la quantité et l'intensité ne sont pas tout ; nous n'habitons pas un monde de géants physiques ou moraux, d'êtres énormes, excessifs, violents en tout et monstrueux. La qualité a son rôle dans le réel.

Nous ne nions pas pour cela que la recherche de l'intensité n'ait en art quelque chose de légitime. Dans l'art, en effet, la vérité des images serait peu de chose sans leur intensité même. Pourquoi l'artiste doit-il tant se préoccuper de la conformité du monde où il nous promène avec le monde réel? C'est en partie parce que les images que nous fournit sa fantaisie perdent de leur intensité dès qu'elles sont pour nous en contradiction ouverte avec le possible. Si le faux doit être exclu de l'art, c'est, entre autres raisons, parce qu'il nous est antipathique et nous empêche de vibrer fortement sous l'influence des émotions que l'artiste veut nous donner ; l'invraisemblable nous rend plus ou moins insensibles. A tout point mort dans le type que nous présente un romancier, par exemple, correspond un autre point mort dans notre sensibilité, qui ne peut plus entrer en communion intense de sentiments avec lui. Dans la sensation, « cette hallucination vraie », les images, dès qu'elles ont une certaine force, entraînent la croyance à leur réalité ; voir assez fortement, c'est croire. Certains puissants artistes savent évoquer en nous des images assez fortes pour produire, elles aussi, la conviction, et pour paraître réelles malgré leurs dissemblances avec toutes les images réelles jusqu'alors connues de nous. C'est un art d'hallucination, très propre à plaire

aux enfants, aux peuples enfants, ou même, de nos jours, aux imaginations surexcitées. Mais comme, en somme, le lecteur d'un roman ou d'un drame, le contemplateur d'une œuvre d'art ne peut jamais être que pendant un instant très fugitif dans la situation d'un halluciné, que dans tout esprit bien pondéré le raisonnement reprend aussitôt ses droits, il s'ensuit que l'art moderne, pour produire la conviction durable, qui est la mesure même de la force des images, n'a pas de moyen meilleur que de prendre ses images dans la réalité même, de les organiser comme il les voit organisées dans la vie. Tous les arts qui, comme l'éloquence, ont pour but dernier de produire la conviction, n'ont pas en somme de moyen plus simple pour cela que d'être véridiques ; l'éloquence la plus sincère a toujours et partout chance d'être la plus haute. Le vrai réalisme ou, pour mieux dire, la sincérité dans l'art, doit donc aller croissant à mesure qu'augmente chez le public de l'artiste la capacité de réfléchir, de raisonner, de vérifier enfin la cohérence et l'enchaînement des images fournies. La sincérité dans l'art croîtra ainsi nécessairement avec le progrès de l'esprit scientifique. L'artiste est sans doute libre de mentir, pourvu qu'on ne s'en aperçoive pas ; mais de nos jours où, chez tout lecteur, on éveille l'esprit critique, le mensonge devient aussitôt visible et enlève leur force aux représentations évoquées. De nos jours, la fiction n'est plus tolérée que lorsqu'elle est symbolique, c'est-à-dire expressive d'une idée vraie. Ce que la vérité semble alors perdre sur la forme, elle le regagne sur le fond, et, si la force des images peut être un peu altérée d'une part, elle est d'autre part augmentée par la croyance à l'idée qu'on lui fait exprimer. Si voir fortement, c'est croire, on peut dire à l'inverse que croire fortement, c'est presque voir. La puissance de l'idéalisme même, en littérature, est à cette condition qu'il ne s'appuie pas sur un idéal factice, mais sur quelque aspiration intense et durable de notre nature. Quant au réalisme, son mérite est, en recherchant l'intensité dans la réalité, de donner une impression de réalité plus grande, par cela même de vie et de sincérité. Car, encore une fois, la vie est la sincérité même ; elle consiste dans le rayonnement régulier et continu de l'activité centrale à travers les organes : elle a la véracité de la lumière. Vivre, c'est agir, c'est se traduire, s'exprimer, mettre en harmonie les organes intérieurs et

extérieurs de soi. La vie ne ment donc pas, et toute fiction, tout mensonge est une sorte de trouble passager apporté dans la vie, de mort partielle. Aussi, pour trouver la vie, l'écrivain et l'artiste doivent-ils avant tout être sincères, s'exprimer tout entiers eux-mêmes, ne rien retenir de leur vie intérieure, se dévouer à la foule indifférente comme on se dévouait jadis aux dieux. Cette sincérité de leur émotion doit se retrouver dans leurs œuvres, et, pour compenser ce qu'il y a d'insuffisant dans la représentation du réel, ils sont obligés, dans une juste mesure, d'augmenter l'intensité de cette représentation. C'est là, en somme, un moyen de la rendre vraisemblable. Seulement, ne confondons pas un moyen avec un but, et ne donnons pas pour but à l'art un idéal *quantitatif*. Ce serait le rendre malsain par un dérangement de l'équilibre naturel auquel l'art n'est déjà que trop porté de lui-même.

Dans le domaine de la *qualité*, l'art est partagé entre deux tendances : la première porte l'artiste vers les harmonies, les consonances, tout ce qui plaît aux yeux et aux oreilles; la seconde le pousse à transporter dans le domaine de l'art la vie sous tous ses aspects, avec ses qualités opposées, avec tous ses heurts et toutes ses dissonances. La tâche du génie, c'est d'équilibrer ces deux tendances. Or, les points où cet équilibre se produit varient sans cesse, et c'est même ce qui fait que, sous l'impulsion du génie, l'art fait des progrès incessants. Ces progrès consistent à introduire dans l'art une quantité de vraie réalité toujours plus grande, par conséquent de *vie plus intense*. Sous ce rapport l'art devient de plus en plus réaliste au grand sens du mot ; c'est-à-dire que l'émotion esthétique causée par les phénomènes d'induction morale et sociale de sympathie y tient une place, toujours plus importante, à côté de l'émotion esthétique directement obtenue par la sensation ou par le sentiment élémentaire.

On s'est trop contenté jusqu'ici d'expliquer le rôle des dissonances et du laid dans l'art par la loi des contrastes, par la nécessité de sensations variées pour réveiller la sensibilité. Certes, un ciel toujours clair fatiguerait ; il faut des nuages. C'est des nuages que viennent les teintes sans nombre, les colorations infinies du ciel : sans le prisme de la nuée, que serait un coucher, un lever de soleil? L'ombre est ainsi une amie de la lumière. Mais on a trop fait du laid et du dissonant

de simples condiments dans la préparation savante de l'œuvre d'art. On ne rendra jamais compte ainsi de toute l'importance du laid, de l'horrible même dans l'art; on n'expliquera pas davantage la nécessaire évolution de l'art vers le réalisme bien compris, qui porte l'artiste à faire de plus en plus grande dans son œuvre la part de la nature telle qu'elle est, de même qu'en harmonie le musicien fait un usage toujours croissant des dissonances, des rythmes complexes, de tout ce qui se rapproche du tumulte des choses et des passions.

Pour juger du rôle des dissonances et des laideurs dans l'art, il ne faut pas les considérer en tant que pures *sensations*, mais en tant que principes de sentiment et moyens d'expression. Dans la musique moderne, l'effet profond des dissonances ne s'explique suffisamment que par leur valeur expressive. La douleur et ces émotions complexes qui constituent pour ainsi dire la pénombre de la joie ne se pourraient pas rendre par des consonances ou des rythmes réguliers et simples. La vie est une lutte avec des alternatives sans nombre, des froissements, des heurts; la conscience de la vie a comme corollaire nécessaire la conscience de résistances vaincues; or, comme nous ne pouvons sympathiser et entrer en société qu'avec des êtres vivants, comme nous ne nous sentons profondément émus que par la représentation de la vie individuelle ou sociale, il s'ensuit qu'une certaine mesure de peine et de dissonance entre comme élément essentiel dans l'art, par cette raison même que l'effort est un élément essentiel de la vie. Les laideurs ne sont, elles aussi, qu'une forme extérieure des misères et des limitations inhérentes à la vie. Le parfait de tout point, l'impeccable ne saurait nous intéresser, parce qu'il aurait toujours ce défaut de n'être point vivant, en relation et en société avec nous. La vie telle que nous la connaissons, en solidarité avec toutes les autres vies, en rapport direct ou indirect avec des maux sans nombre, exclut absolument le parfait et l'absolu. L'art moderne doit être fondé sur la notion de l'imparfait, comme la métaphysique moderne sur celle du relatif.

Le progrès de l'art se mesure en partie à l'intérêt sympathique qu'il porte aux côtés misérables de la vie, à tous les êtres infimes, aux petitesses et aux difformités. C'est une extension de la sociabilité esthétique. Sous ce rapport, l'art

suit nécessairement le développement de la science, pour laquelle il n'y a rien de petit, de négligeable, et qui étend sur toute la nature l'immense nivellement de ses lois. Les premiers poèmes et les premiers romans ont conté les aventures des dieux ou des rois ; dans ce temps-là, le héros marquant de tout drame devait nécessairement avoir la tête de plus que les autres hommes. Aujourd'hui, nous comprenons qu'il y a une autre manière d'être grand : c'est d'être profondément quelqu'un, n'importe qui, l'être le plus humble. C'est donc surtout par des raisons morales et sociales que doit s'expliquer, — et aussi se régler, — l'introduction du laid dans l'œuvre d'art réaliste. C'est dans le domaine de la littérature que cette introduction se supporte le mieux. Supposez qu'un art fût assez puissant pour éveiller des sensations olfactives : il serait contraint à en éveiller d'exclusivement agréables ; ainsi en est-il, à un moindre degré, pour les arts qui provoquent des sensations visuelles intenses ; ils peuvent même réveiller par association une foule de sensations olfactives, tactiles, etc. ; aussi ces arts sont-ils forcés d'être beaucoup plus réservés dans leurs représentations. Il y a des choses qui *choquent* l'œil, suivant l'expression vulgaire ; elles le choquent dans la peinture encore plus que dans la réalité, tandis que, vues sous un certain angle, elles peuvent ne pas le choquer dans la littérature.

Mais ceux qui veulent *généraliser* la vue des imperfections et les tendances exclusivement réalistes chez les artistes, ne devraient pas oublier ce fait, que, sur un millier d'œuvres d'art, c'est beaucoup assurément si une seule est réussie, digne de vivre et d'être contemplée. Or les neuf cent quatre-vingt-dix-neuf tentatives avortées, qui sont le nécessaire cortège d'un chef-d'œuvre, deviennent horribles avec la méthode réaliste ; elles sont simplement médiocres et décolorées avec la méthode classique. De là une différence qui n'est pas à négliger. Le laid peut être transfiguré par le génie ; mais la recherche ou même la tolérance du laid tue le simple talent. Tersite est peut-être au fond pour l'artiste un sujet d'étude valant Adonis ; mais Tersite manqué blesse le regard, et Adonis manqué offre encore, à défaut de la vie, un certain charme primitif de lignes courbes, régulières, de contours que le regard suit sans effort. Il est parfaitement admissible que le chef-d'œuvre d'un salon

de peinture soit un singe ; mais il est triste de constater que la grimace empreinte sur le visage de ce singe ait été en quelque sorte le type et l'idéal secret poursuivi dans la plupart des tableaux ou des statues médiocres du même salon : tous ces artistes ont rêvé de singes, et non d'hommes, en composant leurs œuvres; autrefois il y avait des sourires convenus et figés, aujourd'hui ce sont des contorsions convenues, des grimaces à demeure. Le réalisme mal entendu rend le demi-talent absolument intolérable.

On a souvent répété que l'art, en devenant plus réaliste, devait se *matérialiser;* ce n'est pas exact, le réalisme bien entendu ne cherche pas à agir sur nous par une sensation directement agréable, mais bien par l'éveil de sentiments sympathiques. Il est sans doute moins abstrait et nous fait vibrer tout entiers, mais par cela même on peut dire qu'il est moins sensuel et recherche moins pour elle-même la pure jouissance de la sensation. La part du *matériel* et du *physique,* dans l'œuvre d'art, est une question délicate et difficile. Ruskin, le célèbre critique anglais, sépare entièrement la vie physiologique de la vie intérieure ; non sans raison d'ailleurs, il refuse à un détail anatomique parfaitement rendu le pouvoir de produire l'émotion. « Une larme, par exemple, peut être, dit-il, très bien reproduite avec son éclat et avec la mimique qui l'accompagne sans nous toucher comme un signe de souffrance. » Soit, mais n'oublions pas que le physique et le moral sont intimement liés, que, si un détail physiologique d'une parfaite exactitude ne nous touche pas, c'est qu'il n'est pas suffisamment fondu avec l'ensemble; qu'enfin, si le peintre avait parfaitement reproduit à nos yeux tous les caractères physiologiques de l'émotion, il ne pourrait manquer d'exciter l'émotion, parce qu'alors il aurait rendu aussi avec la même exactitude la vie intérieure du personnage. De même, en littérature, le physique et le mental se mêlent l'un à l'autre, et il est toujours possible de nous faire sympathiser avec l'émotion mentale en nous en montrant les signes extérieurs parfaitement coordonnés et correspondant à ce qui se passe au dedans. Il n'y a pas deux espèces de réalités, l'une physique et l'autre mentale. Toutefois, dans tout art littéraire, qui agit directement sur l'esprit sans l'intermédiaire des formes et des couleurs, la sympathie

est plus immédiatement éveillée par la peinture de l'émotion morale que par celle de ses signes physiologiques. Le but de tout écrivain est de produire chez le lecteur la *totalité* de l'émotion qu'il décrit, et cela, en décrivant le *plus petit nombre* possible des symptômes extérieurs ou intérieurs de cette émotion. Il faut donc choisir parmi ces symptômes, non pas toujours les plus *saillants*, mais les plus *contagieux*. L'émotion sympathique du lecteur est toujours en raison inverse de la dépense d'attention qu'on a exigée de lui. Le choix des symptômes de l'émotion est ce qui caractérise l'art de l'écrivain ; et ces symptômes peuvent s'emprunter indifféremment au domaine physiologique ou psychologique (1).

Mais l'écrivain ne doit pas perdre de vue que nous ne pouvons nous représenter complètement un symptôme physiologique d'un état mental et le ressentir par contagion si nous ne sommes pas déjà prédisposés à cet état mental. C'est une voie beaucoup plus simple pour produire, par exemple, l'émotion de la peur, de décrire cette émotion en termes moraux que de nous représenter la sensation d'angoisse au creux de l'estomac, qui en est une conséquence très lointaine, très indirecte et que nous aurons peine à nous représenter si nous n'éprouvons pas déjà le sentiment même de la peur. Le chemin à parcourir pour l'esprit d'un signe extérieur à l'état intérieur qui lui correspond, étant indirect, exige une dépense d'attention plus forte, qui entrave la contagion nerveuse. Aussi la douleur intérieure d'un héros pourra-t-elle, traduite en langage psychologique, nous émouvoir plus que si on se contente de nous dire : « Il éclata en sanglots. » Cependant rien de plus contagieux que les larmes, mais à condition qu'on soit déjà dans une certaine disposition à la tristesse : les larmes sont la conséquence ultime de l'émotion, et ne peuvent à elles seules la produire si on ne devine pas la série de causes qui les ont amenées, ou si ces causes ne nous paraissent pas suffisantes. Aussi est-ce une naïveté de sectaire, sans plus de valeur

(1) Le matérialisme de l'expression n'est pas toujours incompatible avec une certaine mysticité du sentiment ; c'est le désir de l'idéal, l'attente de Dieu qui est exprimée dans le livre de Job par cette image violente : « Oui, je le sais, il apparaîtra sur la terre... Mes reins se consument d'attente au dedans de moi. » Ce qui, dans le style, est matériel et violent pour l'un ne l'est pas pour l'autre, car chaque sensibilité est la mesure de ses propres sensations ; ce qui est pénible pour un homme à sensibilité délicate est précisément ce qui commencera chez un autre à éveiller l'intérêt.

théorique qu'une boutade, qui fait dire à M. Zola par la bouche de son romancier typique : « Etudiez l'homme tel qu'il est, non plus le pantin métaphysique, mais l'homme physiologique, déterminé par le milieu, agissant sous le jeu de tous ses organes... N'est-ce pas une farce que cette étude continue et exclusive de la fonction du cerveau... La pensée, la pensée, eh! tonnerre de Dieu! la pensée est le produit du corps entier... Et nous continuerions à dévider les cheveux emmêlés de la raison pure! Qui dit psychologue dit traître à la vérité... Le mécanisme de l'homme aboutissant à la somme totale de ses fonctions, — la formule est là... » M. Zola semble oublier que la somme *totale* des fonctions du mécanisme humain se trouve dans la *conscience*, non ailleurs, et que le romancier, à l'encontre du sculpteur ou du peintre, aura toujours pour objet d'étude essentiel et presque unique *l'état de conscience*. Dire que les romanciers ont fait jusqu'ici de la métaphysique et qu'ils vont faire à présent de la physiologie, cela n'offre vraiment aucun sens ; autant vaudrait dire qu'ils ont fait jusqu'alors de la trigonométrie et qu'ils vont faire aujourd'hui de la minéralogie ou de la botanique. Non, le romancier a toujours pris pour sujet, sinon le cerveau, du moins le *cœur*, c'est-à-dire l'ensemble des émotions et des sentiments humains ; le romancier, qu'il le veuille ou non, sera toujours un psychologue ; seulement, il peut faire de la psychologie complète ou incomplète, il peut rapetisser le cœur humain ou le voir de grandeur naturelle. Son domaine propre est l'émotion, mais, dans ce domaine, il peut choisir tel genre d'émotion qui lui convient le mieux, qu'il sent plus sympathiquement et qu'il rend avec plus de force. Chacun a ainsi dans l'art son terrain préféré : « Cultivons notre jardin, » disait Candide ; le jardin de M. Zola est un peu bas et bourbeux, semé de ruelles où on ne se promène pas avec plaisir. Parmi les émotions, M. Zola a un faible marqué pour les moins relevées ; c'est ce qui le rend partial dans son étude de l'homme et incomplet dans son œuvre. M. Zola veut opposer, nous dit-il, le « ventre » au « cerveau », ajoutons : « au cœur » ; il a fait dans plusieurs de ses œuvres une véritable épopée, et cette épopée s'est trouvée être celle du « ventre ». Nous ne sommes pas d'ailleurs de ceux qui le regrettent. Il fallait qu'une telle épopée fût écrite ; mais cette épopée ne doit pas se donner comme égale à la

réalité, et, s'il ne faut pas placer le cœur de l'homme dans le cerveau, il n'est pas non plus scientifiquement exact de le localiser dans l'abdomen. « Le propre de la vérité, a dit Hugo, c'est de n'être jamais excessive. » Toutes les fois qu'on a réagi contre un abus, on est porté à tomber dans l'abus contraire ; c'est une nécessité de psychologie et même plus généralement de mécanique : on ne corrige une erreur que par une erreur de sens contraire. Pour rester dans la juste mesure, celui qui a réagi contre autrui devrait ensuite prendre à tâche de réagir contre soi-même. Le naturalisme, après s'être défié justement des divagations romanesques et romantiques, devrait aujourd'hui se défier de lui-même.

Il y a, et il y aura toujours du *conventionnel* dans l'art, qu'il faut savoir accepter. Le peintre, par exemple, se trouve devant deux grands problèmes : le dessin et la couleur : or le trait n'existe pas dans la réalité, la couleur y a des nuances insaisissables au pinceau. Balzac, dans une de ses nouvelles, a montré un peintre aux prises avec le dessin, et Zola, dans son roman, nous montre le sien désespéré devant la couleur, qui, depuis Delacroix est le tourment des peintres. La simple nouvelle comme le roman renferment cette idée profonde que le génie touche à la folie toutes les fois que l'artiste sent trop l'imperfection de son œuvre, et s'obstine à la parfaire devant l'inimitable modèle sans s'apercevoir qu'il y a une limite où l'art devient de la divagation. C'est ce qui a lieu toutes les fois que l'art s'obstine à la reproduction littérale de la réalité. Il ne faut pas vouloir imiter de trop près la nature ni toute la nature, il faut savoir faire la part du feu ; et, par parenthèse, M. Zola lui-même pourrait bien s'appliquer cette vérité, lui qui a la prétention de nous représenter la vie absolument telle qu'elle est. Il aura beau dire, le propre du vrai génie est de déformer la vision des choses sans que l'on puisse dire le moment où cette déformation commence. Tout pour lui devient symbole, tout se change et se grandit. Les choses les plus humbles revêtent une personnalité, les triviales mêmes se transfigurent (1).

(1) Pour prendre un exemple dans les œuvres mêmes de M. Zola, le vieux secrétaire de la maison (dans *la Joie de vivre*) est peint de telle sorte que ce meuble a une vie à lui, il est quelqu'un, il est l'âme même de la vieille maison. Dans *Germinal*, la superbe page des machines nous les fait voir énormes et agissantes au milieu des décombres.

II

DISTINCTION DU RÉALISME ET DU TRIVIALISME

Gœthe disait : « *C'est par la réalité précisément que le poète se manifeste,* s'il sait discerner dans un sujet vulgaire un côté intéressant. » Le réalisme bien entendu est juste le contraire de ce qu'on pourrait appeler le *trivialisme;* il consiste à emprunter aux représentations de la vie habituelle toute la force qui tient à la netteté de leurs contours, mais en les dépouillant des associations vulgaires, fatigantes et parfois repoussantes. Le vrai réalisme consiste donc à dissocier le réel du trivial; c'est pour cela qu'il constitue un côté de l'art si difficile; il ne s'agit de rien moins que de trouver la poésie des choses qui nous semblent parfois les moins poétiques, simplement parce que l'émotion esthétique est usée par l'habitude. Il y a de la poésie dans la rue par laquelle je passe tous les jours et dont j'ai pour ainsi dire compté chaque pavé, mais il est beaucoup plus difficile de me la faire sentir que celle d'une petite rue italienne ou espagnole, de quelque coin de pays exotique. Il s'agit de rendre de la fraîcheur à des sensations fanées, de trouver du nouveau dans ce qui est vieux comme la vie de tous les jours, de faire sortir l'imprévu de l'habituel; et pour cela le seul vrai moyen est d'approfondir le réel, d'aller par delà les surfaces auxquelles s'arrêtent d'habitude nos regards, de soulever ou de percer le voile formé par la trame confuse de toutes nos associations quotidiennes, qui nous empêche de voir les objets tels qu'ils sont. Aussi l'art réaliste est-il plus difficile que celui qui cherche à éveiller l'intérêt par le fantastique. Ce dernier a moins à faire pour créer, car les images fantastiques peuvent nous charmer par des rencontres de hasard comme dans les rêves, tandis que, pour qui ne sort pas du réel, la poésie et la beauté ne sauraient guère être une rencontre heureuse, mais sont une découverte poursuivie de propos délibéré, une organisation savante des données confuses de l'expérience, quelque chose de nouveau aperçu là où tous avaient regardé auparavant. La vie réelle et commune, c'est le rocher d'Aaron, rocher aride, qui fatigue le regard ; il y a pourtant un point où l'on peut, en

frappant, faire jaillir une source fraîche, douce à la vue et aux membres, espoir de tout un peuple : il faut frapper à ce point, et non à côté ; il faut sentir le frisson de l'eau vive à travers la pierre dure et ingrate.

Il est plus facile d'être naturaliste en littérature qu'en peinture ou en sculpture, et voici pourquoi. La tâche de l'artiste naturaliste, nous l'avons vu, est de tirer d'objets vulgaires des émotions neuves, fraîches, poétiques, et pour cela de dérouter les associations d'idées habituelles et triviales qu'éveille en nous un objet trivial. Or, les moyens dont dispose l'écrivain sont tels qu'il ne peut pas à proprement parler faire surgir à nos yeux un objet, une chose quelconque ; il ne peut que décrire, et alors il est aisé, tout en restant exact, de faire sortir de l'ombre ce que nous ne voyons habituellement pas, et par contre d'effacer ce que nous sommes habitués à voir. Prenons un exemple : un romancier nous fait assister à une scène très touchante se passant sur le marche-pied d'un omnibus arrêté dans la rue devant une boutique de rôtisseur ou de marchand de vin. Nous savons tout cela, car c'est le milieu même où l'action s'est développée ; le romancier nous l'a dépeint, sans omettre l'oie qui tourne sur sa broche, et pourtant toutes ces choses vulgaires reculent au second plan ; c'est que nous ne les voyons qu'avec les yeux de l'esprit, lesquels sont occupés du héros et de l'héroïne, et toute cette mise en scène triviale n'aura d'autre résultat que de nous persuader que nous assistons à une scène très réelle, parmi les choses que nous voyons chaque jour. Un peintre réaliste, voulant représenter la même scène, nous met la réalité vraie devant les yeux ; il en résulte que ce que nous voyons tout de suite, c'est l'omnibus, c'est l'oie rôtie, et alors, adieu peut-être le touchant ou le pathétique ; l'artiste, n'a pu accentuer tel ou tel côté de la réalité au détriment de l'autre, et nous voilà saisis par les associations d'idées habituelles sans pouvoir nous en dégager. Il faut donc que le peintre ait le talent d'envelopper d'ombre tout ce qui n'est pas l'intérêt de la scène. On ne peut pas à la fois mettre en un tableau la mer et une fourmi courant dans l'herbe : il faut choisir. Ceux qui s'occupent de la fourmi peuvent avoir leurs raisons ; mais qu'ils fassent un tableau exprès pour elle et qu'ils ne raccourcissent pas la mer.

III

MOYENS D'ÉCHAPPER AU TRIVIAL. 1° RECUL DES ÉVÉNEMENTS DANS LE PASSÉ

Il y a divers moyens d'échapper au *trivial*, d'embellir pour nous la réalité sans la fausser ; et ces moyens constituent une sorte d'idéalisme à la disposition du naturalisme même. Ils consistent surtout à éloigner les choses ou les événements soit dans le temps, soit dans l'espace, par conséquent à étendre la sphère de nos sentiments de sympathie et de sociabilité, de manière à élargir notre horizon. Examinons ces divers procédés de l'art.

I. — En ce qui concerne l'effet produit par l'éloignement dans le temps, une question préalable se présente, celle qui concerne l'effet esthétique du souvenir même, — du souvenir qui est en somme une forme de la sympathie, la sympathie avec soi-même, la sympathie du moi présent pour le moi passé. L'art doit imiter le souvenir ; son but doit être d'exercer comme lui l'imagination et la sensibilité, en économisant le plus possible leurs forces. De même que le souvenir est un prolongement de la sensation, l'imagination en est un commencement, une ébauche. Au fond, la poésie de l'art se ramène en partie à ce qu'on appelle la « poésie du souvenir » ; l'imagination artistique ne fait que travailler sur le fonds d'images fourni à chacun de nous par la mémoire. Il doit donc y avoir jusque dans le souvenir quelque élément d'art. Au fait, le souvenir offre par lui seul les caractères qui distinguent, selon Spencer, toute émotion esthétique. C'est un jeu de l'imagination, et un jeu désintéressé, précisément parce qu'il a pour objet le passé, c'est-à-dire ce qui ne peut plus être. En outre le souvenir est de toutes les représentations la plus facile, celle qui économise le plus de force ; le grand art du poète ou du romancier, c'est de réveiller en nous des souvenirs : nous ne sentons guère le beau que quand il nous rappelle quelque chose ; et le beau même des œuvres d'art ne consiste-t-il pas en partie dans la vivacité plus ou moins grande de ce rappel ? Ajoutons que les émotions passées se présentent

à nous dans une sorte de lointain, un peu indistinctes, fondues les unes avec les autres ; elles sont ainsi plus faibles et plus fortes tout ensemble, parce qu'elles entrent l'une dans l'autre sans qu'on puisse les séparer ; nous jouissons donc à leur égard d'une plus grande liberté, parce que, indistinctes comme elles sont, nous pouvons plus facilement les modifier, les retoucher, jouer avec elles. Enfin, et c'est là le point important, le souvenir par lui-même altère les objets, les transforme, et cette transformation s'accomplit généralement dans un sens esthétique. Le temps agit le plus souvent sur les choses à la manière d'un artiste qui embellit tout en paraissant rester fidèle, par une sorte de magie propre. Voici comment on peut expliquer scientifiquement ce travail du souvenir. Il se produit dans notre pensée une sorte de lutte pour la vie entre toutes nos impressions ; celles qui ne nous ont pas frappés assez fortement s'effacent, et il ne subsiste à la longue que les impressions fortes. Dans un paysage, par exemple un petit bois au bord d'une rivière, nous oublierons tout ce qui était accessoire, tout ce que nous avons vu sans le remarquer, tout ce qui n'était pas distinctif et caractéristique, *significatif* ou *suggestif*. Nous oublierons même la fatigue que nous pouvions éprouver, si elle était légère, les petites préoccupations de toute sorte, les mille riens qui distrayaient notre attention : tout cela sera emporté, effacé. Il ne restera que ce qui était profond, ce qui avait laissé en nous une trace vive et vivace : la fraîcheur de l'air, la mollesse de l'herbe, les teintes des feuillages, les sinuosités de la rivière, etc. Autour de ces traits saillants, l'ombre se fera, et ils apparaîtront seuls dans la lumière intérieure. En d'autres termes, toute la force dispersée en des impressions secondaires et fugitives se trouvera recueillie, concentrée : le résultat sera une image plus pure, vers laquelle nous pourrons pour ainsi dire nous tourner tout entiers, et qui revêtira ainsi un caractère plus esthétique. En général, toute perception indifférente, tout détail inutile nuit à l'émotion esthétique ; en supprimant ce qui est indifférent, le souvenir permet donc à l'émotion de grandir. C'est dans une certaine mesure embellir qu'isoler. De plus, le souvenir tend à laisser échapper ce qui était pénible pour ne garder que ce qui était agréable ou au contraire franchement douloureux. C'est un fait connu que le temps adoucit les grandes souffrances ;

mais ce qu'il fait surtout disparaître, ce sont les petites souffrances sourdes, les malaises légers, ce qui entravait la vie sans l'arrêter, toutes les petites broussailles du chemin. On laisse cela derrière soi, et pourtant ces riens se mêlaient à vos plus douces émotions ; c'était quelque chose d'amer qui, au lieu de rester au fond de la coupe, s'évapore au contraire dès qu'elle est bue. Lorsqu'on s'est ennuyé longtemps à attendre une personne, qu'on la rencontre enfin et qu'elle vous sourit, on oublie d'un seul coup la longue heure passée dans la monotonie de l'attente ; cette heure ne semble plus former dans le passé qu'un point sombre, bientôt effacé lui-même : c'est là un simple exemple de ce qui se passe sans cesse dans la vie. Tout ce qui était gris, terne, décoloré (c'est-à-dire en somme la majeure partie de l'existence) se dissipe, tel qu'un brouillard qui nous cachait les côtés lumineux des choses, et nous voyons surgir seuls les rares instants qui font que la vie vaut la peine d'être vécue. Ces plaisirs, avec les douleurs qui les compensent, semblent remplir tout le passé, tandis qu'en réalité la trame de notre vie a été bien plutôt indifférente et neutre, ni très agréable ni très douloureuse, sans grande valeur esthétique.

Nous sommes en février, et les champs à perte de vue sont couverts de neige. Je suis sorti ce soir dans le parc, au soleil couchant ; je marchais dans la neige douce : au-dessus de moi, à droite, à gauche, tous les buissons, toutes les branches des arbres étincelaient de neige, et cette blancheur virginale qui recouvrait tout prenait une teinte rose aux derniers rayons du soleil : c'étaient des scintillements sans fin, une lumière d'une pureté incomparable ; les aubépines semblaient en pleines fleurs, et les pommiers fleurissaient, et les amandiers fleurissaient, et jusqu'aux pêchers qui semblaient roses, et jusqu'aux brins d'herbe : un printemps un peu plus pâle, et sans verdure, resplendissait sur tout. Seulement, comme tout cela était refroidi ! Une brise glacée s'exhalait de cet immense champ de fleurs, et ces corolles blanches gelaient le bout des doigts qui les approchaient. En voyant ces fleurs si fraîches et si mortes, je pensais à ces douces souvenances qui dorment en nous, et parmi lesquelles nous nous égarons quelquefois, essayant de retrouver en elles le printemps et la jeunesse. Notre passé est une neige qui tombe et cristallise lentement en nous, ouvrant

à nos yeux des perspectives sans fin et délicieuses, des effets de lumière et de mirage, des séductions qui ne sont que de nouvelles illusions. Nos passions passées ne sont plus qu'un spectacle : notre vie nous fait à nous-mêmes l'effet d'un tableau, d'une œuvre demi-inanimée, demi-vivante. Les seules émotions qui vivent encore sous cette neige, ou qui sont prêtes à revivre, ce sont celles qui ont été profondes et grandes. Le souvenir est ainsi comme un jugement porté sur nos émotions; c'est lui qui permet le mieux d'apprécier leur force comparative : les plus faibles se condamnent elles-mêmes, en s'oubliant. C'est après un certain temps écoulé qu'on juge bien la valeur de telle impression esthétique (causée, je suppose, par la lecture d'un roman, la contemplation d'une œuvre d'art ou d'un beau paysage); tout ce qui n'était pas puissant s'efface ; toute sensation ou tout sentiment qui, outre l'intensité, ne présentait pas un degré suffisant d'organisation intérieure et d'harmonie se trouble et se dissout; au contraire, ce qui était viable, vit; ce qui était beau ou sublime s'impose et s'imprime en nous avec une force croissante.

Le souvenir est une classification spontanée et une localisation régulière des choses ou des événements, ce qui lui donne encore une valeur esthétique. L'art naît avec la réflexion ; comme la Psyché de la fable, la réflexion est chargée de débrouiller ce tas informe de souvenirs; elle y procède avec la patience des fourmis ; elle range tous ces grains de sable en un certain ordre, leur donne une certaine forme, en fait un édifice : la forme extérieure que prend cet édifice, la disposition générale qu'il affecte, c'est ce que nous appelons le temps. Pour constater le changement et le mouvement, il faut avoir un point fixe. La goutte d'eau ne se sent pas couler, quoiqu'elle reflète successivement tous les objets de ses rives : c'est qu'elle ne garde l'image d'aucun. Qui donc nous donnera ces points fixes nécessaires pour fournir la conscience du changement et la notion du temps? c'est le souvenir, — c'est-à-dire tout simplement la persistance d'une *même* sensation ou d'un même sentiment sous les autres. D'habitude, les diverses époques de notre vie se trouvent dominées par tel ou tel sentiment qui leur communique leur caractère distinctif et saillant. Nos événe-

ments intérieurs se groupent autour d'impressions et d'idées maîtresses : ils leur empruntent leur unité ; grâce à elles, ils forment corps. Titus, dit-on, comptait ses jours par ses bonnes actions ; mais les bonnes actions de Titus sont un peu problématiques. Ce qui est certain, c'est que, pour l'écrivain par exemple, telle ou telle époque de sa vie vient se suspendre tout entière à tel ou tel ouvrage qu'il composait pendant cette époque. Le musicien, lui, n'a qu'à se chanter intérieurement une série de mélodies pour éveiller les souvenirs de telle période de son existence. Le peintre voit son passé à travers des couleurs et des formes, des couchers de soleil, des aurores, des teintes de verdure. Toute notre jeunesse vient souvent se grouper autour d'une image de femme, sans cesse présente à nos événements d'alors. Chaque objet désiré ou voulu fortement, chaque action énergique ou persistante attire à elle comme un aimant nos autres actions, qui s'y rattachent toutes par un côté ou par l'autre. Ainsi s'établissent des centres intérieurs de perspective esthétique. Les Indiens, pour se rappeler les grands événements, faisaient des nœuds à une corde, et ces nœuds disposés de mille manières rappelaient par association un passé lointain ; en nous aussi se trouvent des points où tout vient se rattacher et se nouer, de telle sorte qu'il nous suffit de suivre des yeux ces séries de nœuds intérieurs pour retrouver et revoir l'une après l'autre toutes les époques de notre vie. La vie du souvenir est une composition ou systématisation spontanée, un art naturel.

Nous pouvons conclure de tout ce qui précède que le fond le plus solide sur lequel travaille l'artiste, c'est le souvenir : — le souvenir de ce qu'il a ressenti ou vu comme homme, avant d'être artiste de profession. La sensation et le sentiment peuvent un jour être altérés par le métier, mais le souvenir des émotions de jeunesse ne l'est pas, garde toute sa fraîcheur, et c'est avec ces matériaux non corruptibles que l'artiste construit ses meilleures œuvres, ses œuvres vécues. Eugénie de Guérin écrit, en feuilletant des papiers « pleins de son frère » : — « Ces choses mortes me font, je crois, plus d'impression que de leur vivant, et le ressentir est plus fort que le sentir. » Diderot a écrit quelque part : « *Pour que l'artiste me fasse pleurer, il faut qu'il ne pleure pas!* » mais,

a-t-on répondu avec raison, il faut *qu'il ait pleuré :* il faut que son accent garde l'écho des sentiments éprouvés et disparus. Et il en est de même pour l'écrivain.

L'école classique a bien connu l'effet esthétique de l'éloignement dans le temps ; mais son procédé ne consiste encore qu'à reporter les événements dans un passé *abstrait.* Les Grecs de Racine ne sont guère Grecs que par la date à laquelle on les place, et qui reste trop souvent une simple étiquette, un simple chiffre, sans nous faire voir la Grèce d'alors. L'école *historique,* au contraire, reporte les événements sur le passé concret. Elle fait du réalisme, mais elle l'idéalise par le simple recul et par l'effet du lointain. Spencer constate, sans en donner d'explication, que tout objet d'abord utile aux hommes qui a maintenant cessé de l'être paraît beau ; il y a de ce fait, selon nous, diverses raisons. En premier lieu, tout ce qui a servi à l'homme intéresse l'homme par cela même. Voici une armure, une poterie, ils ont servi à nos pères, ils nous intéressent donc, mais ils ne servent plus ; par là ils perdent aussitôt ce caractère de trivialité qu'entraîne nécessairement avec elle l'utilité journalière, ils n'excitent plus qu'une sympathie désintéressée. L'histoire a pour caractéristique de grandir et de poétiser toute chose (1). Par l'histoire il se fait une épuration ne laissant subsister que les caractères esthétiques et grandioses ; les objets les plus infimes se trouvent dépouillés de ce qu'il y a

(1) Le plaisir attaché à ce qui est historique a été poétiquement exprimé par Th. Gautier, dans le *Roman de la momie.* Un Anglais, lord Evandale, un savant allemand et leur escorte, après avoir parcouru dans une sépulture égyptienne les divers couloirs et les diverses salles, arrivent sur le seuil de la dernière, la « Salle dorée », celle qui contient le sarcophage.

» Sur la fine poudre grise qui sablait le sol, se dessinait très nettement, avec l'empreinte de l'orteil. des quatre doigts et du calcanéum, la forme d'un pied humain ; le pied du dernier prêtre ou du dernier ami qui s'était retiré quinze cents ans avant Jésus-Christ, après avoir rendu au mort les honneurs suprêmes. La poussière, aussi éternelle en Égypte que le granit, avait moulé ce pas et le gardait depuis plus de trente siècles, comme les boues diluviennes durcies gardent la trace des pieds d'animaux qui la pétrirent.

» — Voyez cette empreinte humaine dont la pointe se dirige vers la sortie de l'hypogée... Cette trace légère, qu'un souffle eût balayée, a duré plus longtemps que des civilisations, que des empires, que les religions mêmes et que des monuments qu'on croyait éternels.

» Il lui sembla, d'après l'expression de Shakespeare, que la roue du temps était sortie de son ornière : la notion de la vie moderne s'effaça chez lui... Une main invisible avait retourné le sablier de l'éternité, et les siècles, tombés grain à grain comme des heures dans la solitude et la nuit, recommençaient leur chute...» (pp. 35, 36, 37.)

de trivial, de commun, de vulgaire, de grossier et de surajouté par l'usage journalier : il ne reste en notre esprit, des objets replacés ainsi dans le temps passé, qu'une image simple, l'expression du sentiment primitif qui les a faits; et ce qui est simple et profond n'a rien de vil. Une pique du temps des Gaulois ne nous rappelle que la grande idée qui a fait l'arme, quelle qu'elle soit,—l'idée de défense et de force; la pique, c'est le Gaulois défendant ses foyers et la vieille terre gauloise. Une arquebuse du temps des croisades n'éveille en nous que les images fantastiques du lointain des temps, des vieilles luttes entre les races du nord et du midi. Mais un fusil Gras, un sabre, c'est pour nous le pantalon rouge et trop large du soldat qui passe dans la rue, avec sa figure souvent rougeaude et mal éveillée de paysan qui sort de son village. Donc tout ce qui arrive à nous à travers l'histoire nous apparaît dans sa simplicité; au contraire, l'utile de chaque jour, avec sa surcharge de trivialité, reste prosaïque; et voilà pourquoi l'utile devenu historique devient beau.

L'antique est une sorte de réalité purifiée par le temps. Tout âge, dit Elisabeth Browning, en raison même de sa perspective trop rapprochée, est mal aperçu de ses contemporains. Supposons que le mont Athos ait été sculpté, selon le plan d'Alexandre, en une colossale statue humaine. « Les paysans qui eussent ramassé les broussailles dans son oreille n'eussent pas plus songé que les boucs qui y broutaient à chercher là une forme aux traits humains; et je mets en fait qu'il leur eût fallu aller à cinq milles de là pour que l'image géante éclatât à leurs regards en plein profil humain, nez et menton distincts, bouche murmurant des rythmes silencieux vers le ciel et nourrie au soir du sang des soleils; grand torse, main qui eût épanché perpétuellement la largesse d'un fleuve sur les pâturages de la contrée. Il en est de même pour les temps où nous vivons ; ils sont trop grands pour qu'on puisse les voir de près. Mais les poètes doivent déployer une double vision : avoir des yeux pour voir les choses rapprochées avec autant de largeur que s'ils prenaient leur point de vue de loin, et les choses distantes d'une façon aussi intime et profonde que s'ils les touchaient. C'est ce à quoi nous devons tendre. Je me défie d'un poète qui ne voit ni caractère, ni gloire dans son époque, et fait rouler son âme

cinq cents ans en arrière derrière fossés et pont-levis, dans la cour d'un vieux château, pour y chanter quelque noir chef (1). »

IV

DÉPLACEMENT DANS L'ESPACE ET INVENTION DES MILIEUX.
LE SENTIMENT DE LA NATURE ET LE PITTORESQUE.

I. Le second moyen d'échapper au trivial tout en peignant le réel, c'est de déplacer l'imagination dans l'espace, c'est de reporter les événements dans des milieux ou des pays plus ou moins inconnus de nous. Ce procédé est celui qui inspire les descriptions de la nature, depuis les simples *campagnes* des diverses régions de notre France jusqu'aux pays exotiques. Le résultat est ce qu'on nomme le *pittoresque*.

La caractéristique des époques dites classiques (surtout au siècle de Louis XIV), c'est qu'on y craignait le trivial encore plus qu'on n'y aimait le réel; or il faut aimer le réel assez pour le transfigurer et le dégager du trivial. Cet amour de la réalité ne s'est introduit dans la littérature française que par une voie détournée, par le moyen de l'amour de la nature. On a compris la nature avant le naturel, et c'est Rousseau qui nous a fait comprendre la nature.

Le « genre » de La Fontaine, nous l'avons dit, avait paru peu « noble ». Au dix-huitième siècle, Buffon sans doute sentit quelque chose de la nature : *par majestati naturæ*; mais la nature n'a pas seulement la majesté et la noblesse, elle a la grâce, et Buffon l'a oublié tout à fait. Il a reposé sa vue « sur l'immensité des êtres paisiblement soumis à des lois nécessaires », il a *mesuré* les choses et les êtres plutôt qu'il ne les a peints : il saisit bien la forme, le fond lui échappe; il embrasse, il ne pénètre pas. Qui ne connaît le mot de Mme Necker : « Quand M. de Buffon voulait mettre sa grande robe sur de petits objets, elle faisait des plis partout. » Ces petits objets, c'était précisément l'essentiel dans l'art; c'était ce qui fait la vie, la tendresse et la force à la fois. On dit que Buffon demandait, en parlant de Montesquieu :

(1) Elisabeth Browning, cinquième chapitre d'*Aurora Leigh*.

« A-t-il du style ? » Buffon demande aussi aux animaux et aux plantes : — Avez-vous de la grandeur, de la proportion, de l'élégance ; avez-vous, en un mot, le *decor* des Latins? Si oui, vous serez admis dans mon musée, chacun à sa place, ainsi que des statues de pierre. — Buffon, comme tout son siècle, avait plus d'intelligence que de cœur. « Que je vous plains! disait à Fontenelle Mme de Tencin ; ce n'est pas un cœur que vous avez là dans la poitrine ; c'est de la cervelle. » Tous les hommes du dix-huitième siècle ont eu ainsi de la cervelle partout, et ce n'est pas avec de la cervelle qu'on sent la nature.

Rousseau, on l'a remarqué souvent, introduit quelque chose de nouveau dans la littérature ; ce quelque chose, c'est tout simplement le cœur. Son défaut fut d'avoir le cœur emphatique. Il sentait, mais il amplifia, jusqu'à paraître parfois ne plus sentir. N'importe, ce fut une révolution. Un récent critique a soutenu, à propos de Rousseau, qu'il fallait attribuer la plus grande part de son influence sur notre génération à ce qu'il y a de malsain, de déséquilibré dans son génie, c'est-à-dire à sa folie même. Si cette assertion a du vrai, elle a aussi beaucoup de faux. La folie de Rousseau a contribué à le faire souffrir énormément dans la vie ; c'est par là qu'elle a servi à son succès et à son influence, car ce qu'il y a d'original en lui, c'est précisément qu'il a souffert plus que tous les écrivains ses contemporains, et que cette souffrance a été assez poignante pour se faire jour dans ses œuvres, pour s'y traduire en un accent nouveau. Ses cris sincères, quoique trop oratoires par moments, ne pouvaient manquer d'aller au cœur des hommes. C'est souvent une chance relative, quand on a du génie, que de souffrir beaucoup : cela inspire et dirige l'inspiration du côté réel. Nous pouvons le constater mieux que jamais aujourd'hui, où notre littérature est alimentée en grande partie par des souffrants, des demi-détraqués, aboutissant parfois à la folie, mais qui ont un point commun avec l'éternelle réalité : le déchirement de la douleur (Shelley, Edgard Poë, Baudelaire, Gérard de Nerval, Sénancourt, peut-être Tolstoï).

C'est ainsi par la souffrance que la réalité et la nature s'est imposée à Rousseau, s'est fait jour à travers sa rhétorique : rien ne vous ramène au réel comme une plaie ouverte, et celui qui ne distingue pas bien les roses vraies des roses artificielles saura très bien reconnaître les premières à leurs épines. Par

réaction contre ses souffrances sociales sont nés chez Rousseau deux sentiments parfaitement vrais et sains, et qui se sont propagés très vite : l'amour de la nature et l'amour de la liberté. Ces deux sentiments sont éternels, ils tiennent au cœur même de l'homme, et, s'ils étaient un signe de folie, nous serions tous fous à ce compte ; c'est de ces deux sentiments que devait vivre la littérature postérieure à Rousseau.

M. Brunetière, croyons-nous, classe Rousseau parmi les écrivains orateurs ; et, en effet, il y a de la rhétorique en lui, mais c'est aussi un lyrique et un descriptif : c'est comme lyrique et comme descriptif qu'il a eu la plus grande influence. Il nous raconte que tous les matins il allait se promener au Luxembourg, un Virgile ou un Jean-Baptiste Rousseau dans sa poche : « Là, jusqu'à l'heure du dîner, je remémorais tantôt une ode sacrée et tantôt une bucolique. » S'il a gardé de Jean-Baptiste Rousseau un restant de mauvais goût, il a conservé aussi quelque chose du mouvement de la strophe, quelque chose de la contrefaçon de l'enthousiasme prophétique. Plus tard, il devait emprunter à saint Augustin, un autre lyrique, l'idée et le titre de ses *Confessions,* et on peut voir dans ces *Confessions* comme la première ébauche, tantôt informe et mesquine, tantôt déjà puissante et rythmée, de la poésie lyrique contemporaine. Enfin, il savait décrire la nature et se décrire dans les paysages de la nature. Rousseau, par tempérament, comme beaucoup de détraqués, est insociable, sauvage, porté à la vie solitaire ; mais il n'a eu nulle conscience des causes pathologiques de cette insociabilité, et ses contemporains, pas davantage. Tous l'ont attribuée non pas à la maladie de Rousseau, mais au mal du siècle, à l'artifice des conventions sociales. Le résultat, c'est que la littérature qui procède de Rousseau devait s'attacher à peindre un état de société moins conventionnel, moins faux que la société des salons d'alors, qui avait seule servi de type aux précédentes littératures. C'est ainsi qu'indirectement la folie de Rousseau a servi la vérité dans l'art, et que son insociabilité maladive a conduit les Bernardin de Saint-Pierre, les Chateaubriand et les Lamartine à imaginer des types littéraires nouveaux, plus sympathiques, doués de sentiments plus profonds et plus simples tout ensemble, enfin une nouvelle *cité de l'art,* avec des lois plus conformes aux règles

éternelles de la vie. Et pour milieu à cette cité ils ont donné la nature même, la vraie et la grande nature.

Très peu d'années avant la Révolution, Buffon était à une soirée de M^{me} Necker ; on lut un petit roman nouveau d'un jeune disciple de Rousseau : c'était, on le sait, *Paul et Virginie*. L'assistance resta froide et M. de Buffon demanda à haute voix sa voiture. *Paul et Virginie* devait pourtant marquer dans la littérature française le début d'une phase plus importante qu'on ne le croit d'habitude, celle du roman réaliste à forme exotique et poétique. Bernardin de Saint-Pierre, par l'intermédiaire de Chateaubriand, devait contribuer à former tout un côté du génie de Flaubert. Une chaîne ininterrompue rattache *Paul et Virginie* à *Atala et Chactas*, d'une part ; de l'autre, à *Salammbô*, à *la Fortune des Rougon* (épisode de Miette et Silvère) ; enfin aux romans récents, qui resteront, de Pierre Loti. On n'a jamais relevé la note réaliste qui existe dans *Paul et Virginie*, mêlée à une poésie d'un souffle déjà romantique ; elle existe pourtant, et c'est cette note qui déplut surtout à M. de Buffon et au salon de M^{me} Necker. Par note réaliste nous n'entendons, cela va de soi, que la reproduction exacte de détails de la vie réelle, sans embellissement. « Je n'arrivais point de fois ici que je ne les visse tous deux tout nus, suivant la coutume du pays, pouvant à peine marcher, se tenant par les mains et sous les bras... La nuit même ne pouvait les séparer, elle les surprenait souvent couchés dans le même berceau, joue contre joue, poitrine contre poitrine, les mains passées mutuellement autour de leurs cous, et endormis dans les bras l'un de l'autre... Un jour que je descendais de la montagne, j'aperçus, à l'extrémité du jardin, Virginie qui accourait vers la maison, la tête couverte de son jupon, qu'elle avait relevé par derrière pour se mettre à l'abri d'une ondée de pluie. De loin, je la crus seule, et, m'étant avancé vers elle, je vis qu'elle tenait Paul par le bras, enveloppé presque en entier sous la même couverture, riant l'un et l'autre d'être ensemble à l'abri... »

Au théâtre, quand on a mis en opéra *Paul et Virginie*, il a fallu remplacer le jupon-parapluie,—qui eût fait rire,—par une feuille de bananier. Ceci confirme ce que nous avons dit plus haut sur la différence de la littérature avec les arts plus repré-

sentatifs; dans ces derniers, on est trop souvent forcé de remplacer les hardes et les étoffes de cotonnade par des décors convenus, d'avoir sous la main des feuilles de palmier, et même des feuilles de vigne.

On se rappelle la scène de la fontaine, une des plus chastes, des plus poétiques et pourtant des plus osées de la littérature moderne antérieure à Zola. Cette scène parut au salon de Mme Necker aussi réaliste, assurément, que le parut il y a trente ans la scène du fiacre de Mme Bovary ou celle de Salammbô et du python. Dans le célèbre duo d'amour qui a servi de modèle à tous ceux de la littérature contemporaine, on retrouve l'accent chaud et passionné du *Cantique des cantiques*, et on pressent cette tendresse qui deviendra douloureuse chez Musset : « Lorsque je suis fatigué, ta vue me délasse... Quelque chose de toi que je ne puis te dire reste pour moi dans l'air où tu passes, sur l'herbe où tu t'assieds... Si je te touche seulement du bout du doigt, tout mon corps frémit de plaisir... Dis-moi par quel charme tu as pu m'enchanter. » A cette poésie s'ajoutent des traits d'observation psychologique : « O mon frère, je prie Dieu tous les jours pour ma mère, pour la tienne, pour toi; mais, quand je prononce ton nom, il me semble que ma dévotion augmente. » Tout cela encadré dans des détails de réelle familiarité : « — Pourquoi vas-tu si loin et si haut me chercher des fruits et des fleurs? N'en avons-nous pas assez dans le jardin? Comme te voilà fatigué! Tu es en nage... — Et, avec son petit mouchoir blanc, elle lui essuyait le front et les joues et elle lui donnait plusieurs baisers. »

A vrai dire, le pittoresque pur joue dans la littérature un rôle plus négatif que positif. Il sert à attirer l'attention par le contraste de la nouveauté et à la concentrer sur l'objet qu'il nous représente. Exemple, un *palanquin*; nous voilà transportés dans l'Orient des merveilles : toutes nos idées, assez vagues en soi, nous paraissent aussitôt charmantes; l'impression ne serait plus la même s'il s'agissait d'une vulgaire chaise à porteurs de nos pays, où nous voyons tout de suite un malade étendu. De fait, on ne sait jamais, lorsqu'on prononce un mot familier à tous, quelles associations d'idées il éveillera chez autrui; elles seront peut-être d'un genre tout différent des

siennes propres ; de plus, elles varieront avec chaque individu. L'art de l'écrivain est de circonscrire assez entièrement l'esprit du lecteur pour le faire entrer dans le cercle de ses idées à lui, pour lui fermer l'oreille à tous les bruits du dehors. Si donc il vient à le transporter en pays inconnu, à lui parler uniquement de ce qu'il ignore, la besogne se simplifie : le lecteur ne saura, ne verra, n'entendra que ce qui lui sera dit et montré ; n'associera que les idées voulues par l'écrivain : rien ne viendra à l'encontre des effets ménagés ; il sera en quelque sorte au pouvoir de l'écrivain. De là, peut-être, la magie du pittoresque. Le pittoresque sert à isoler les objets de leur milieu habituel, à dérouter nos associations trop vulgaires. Son rôle principal est de *dissocier* nos idées, de rompre nos attentes habituelles. Représentez-vous par la pensée une de ces cannes de Provence avec lesquelles on fait des pêches à la ligne ou des mirlitons pour les enfants, voilà une image qui pourra encore sembler triviale ; quittez nos jardins, allez en Grèce, et, dans le creux d'un roseau tout pareil, vous verrez les paysannes d'Olympie transporter un peu de braise d'une chaumine à l'autre. Déjà, en se reculant dans l'espace, en devenant lointaine et exotique, l'image se poétise. Reculez-la maintenant dans le temps, pensez à ce même roseau (*nartex*) dont parle Hésiode, et dans lequel Prométhée apporta le feu du ciel, vous voilà en pleine poésie classique. Et, si maintenant vous regardez l'humble canne de Provence de votre jardin, elle sera transfigurée à vos yeux par ce voyage dans l'espace ou dans le temps, qui a brisé, au moins pour un moment, les associations d'idées triviales.

La vérité, c'est qu'en tout temps et en tout pays, la vie et ses lois générales sont à peu de chose près identiques : partout un mammifère est un mammifère, une plante est une plante ; la réalité est la même en Orient ou en Occident, dans le passé ou dans le présent ; or, c'est la réalité, la vie, plus ou moins dépouillée de ce qui la cache dans le mécanisme banal de nos représentations, qu'il s'agit de faire saillir aux yeux et qui reste le constant objet de l'art. Si donc, suivant l'expression de Théophile Gautier, il y a des mots pittoresques qui « sonnent comme des clairons », encore faut-il que ce clairon nous annonce quelque chose, qu'il pré-

cède une armée vivante en marche, qu'on sente derrière lui la force des idées, des sentiments et de l'action. Là est la grande erreur des romantiques, et de Victor Hugo dans ses mauvais moments : ils ont cru que le mot qui frappe était tout, que le pittoresque était le fond même de l'art. Ils se sont arrêtés éblouis devant les mots, comme les esclaves révoltés de *la Tempête* devant les haillons dorés suspendus à la porte de la caverne. Mais le pittoresque sans la vision nette du réel est vide de sens. Le pittoresque n'est qu'un procédé, et un procédé assez vulgaire, celui du contraste, — comme qui dirait en peinture la couleur vive sans le dessin, le colifichet sans la beauté, le fard sans le visage. Le momentané, l'exceptionnel ne devient objet d'art qu'à la condition d'être aperçu d'un point de vue large, et comme par l'œil d'un philosophe, d'être ramené aux lois de la nature humaine et de devenir ainsi, en quelque sorte, une des formes de l'éternel. Rien ne fatigue comme le pittoresque décrit superficiellement. Si l'on veut nous transporter dans des milieux lointains et étranges, il faut nous y montrer les manifestations d'une vie semblable à la nôtre, quoique diversifiée ; ainsi ont fait Bernardin de Saint-Pierre, Flaubert, Pierre Loti. Ce qui nous touche chez eux, c'est l'extraordinaire rendu sympathique, le lointain rapproché de nous, l'étrange de la vie exotique expliqué, non pas à la façon d'un rouage qu'on démonte, mais d'un sentiment du cœur qu'on rend intelligible en le rendant présent, en l'éveillant chez autrui. Notre sociabilité s'élargit alors, s'affine dans ce contact avec des sociétés inconnues. Nous sentons s'enrichir notre cœur quand y pénètrent les souffrances ou les joies naïves, sérieuses pourtant, d'une humanité jusqu'alors inconnue, mais que nous reconnaissons avoir autant de droit que nous-mêmes, après tout, à tenir sa place dans cette sorte de conscience impersonnelle des peuples qui est la littérature.

V

INFLUENCE DE LA BIBLE ET DE L'ORIENT SUR LE SENTIMENT DE LA NATURE

I. — Une des influences qui ont transformé peu à peu la littérature et qui y ont introduit, parmi beaucoup d'autres

qualités, des éléments de réalité forte, grandiose, pittoresque, c'est celle de l'Orient et de la Bible. Le sentiment de la nature et aussi celui de l'humanité se sont ainsi élargis. « Je suis revenu à l'Ancien Testament, écrivait Henri Heine en 1830. Quel grand livre ! Plus remarquable que son contenu est pour moi sa forme, ce langage qui est pour ainsi dire un produit de la nature, comme un arbre, comme une fleur, comme la mer, comme les étoiles, comme l'homme lui-même... Le mot s'y présente dans une sainte nudité qui donne le frisson. »

La Bible a eu une influence littéraire considérable, principalement sur tous les écrivains dits romantiques ou réalistes. Cette influence a été trop méconnue. On pourrait pourtant invoquer en faveur de l'étude de l'hébreu une partie des arguments littéraires dont on se sert pour défendre l'étude du grec et du latin. Chateaubriand est le premier qui ait entrevu cette influence de la Bible, mais il l'a trop confondue avec celle du « génie chrétien ». Le génie chrétien est un produit hybride où se sont mêlés et mariés intimement l'esprit hébraïque et l'esprit grec, mais où domine souvent le platonisme grec : les plus hautes idées de la philosophie chrétienne viennent de Grèce et d'Orient.

Ce qui est né le plus incontestablement sur le sol de la Judée, c'est cette littérature beaucoup plus colorée et plus simple tout ensemble que les œuvres grecques, beaucoup plus sobre que la littérature hindoue, incomparable modèle de ce qu'on pourrait appeler le lyrisme réaliste, et qui nous offre probablement, avec quelques psaumes hindous, les exemples de la plus haute poésie à laquelle ait atteint l'humanité. Les psaumes ont été la poésie dont s'est nourri le moyen âge. Au dix-septième siècle, ils ont inspiré aussi les premiers essais lyriques de Corneille et de Racine, les strophes de *Polyeucte* et de la traduction de l'*Imitation*, les chœurs d'*Esther* et d'*Athalie*. D'autre part, Dante et Milton sont tout imprégnés de la Bible. De même pour Bossuet et Pascal, ces créateurs de notre langue française actuelle, qui ont été les initiateurs du style moderne, caractérisé par une grande familiarité de l'expression unie à la puissance de l'image et de l'idée (1).

(1) Pour comprendre comme Pascal s'était fortement pénétré du style biblique, il suffit de lire les traductions qu'il a faites, dans les *Pensées*, de divers passages des prophètes, surtout celles du chapitre CXIX d'Isaïe : « Écoutez, peuples éloi-

Après la Révolution, quand la foi au sens divin des livres sacrés eut été ébranlée, ce fut le moment où l'on put commencer à comprendre et à commenter leur valeur littéraire. L'admiration d'un Chateaubriand devait remonter du fond à la forme, s'attacher aux procédés esthétiques et tâcher de les reproduire. L'influence de la Bible se fait sentir successivement chez l'auteur des *Martyrs* et chez Lamennais; elle pénètre jusqu'à l'auteur de *Salammbô*, et à celui même de *la Faute de l'abbé Mouret*. La conception du *Paradou* est un mélange de la *Genèse* et du *Cantique des cantiques*, traversé par les élancements mystiques des psaumes et des litanies de la Vierge. Enfin l'influence des psaumes est plus sensible encore chez nos lyriques, depuis Alfred de Vigny et Lamartine jusqu'à Victor Hugo. Entre tous les poètes, l'auteur d'*Ibo* et de *Plein ciel* est celui qui se rapproche le plus des vieux poètes hébreux, des Isaïe et des Ezéchiel.

Le sentiment de la nature et l'art de la décrire devaient se modifier sous l'influence de la Bible et du christianisme. La caractéristique de la littérature gréco-latine, c'était de peindre les choses en évoquant en nous les perceptions nettes de l'ouïe et surtout de la vue : les descriptions classiques sont merveilleuses pour le rendu de la ligne et de la forme. Au contraire, la littérature orientale et romantique, au lieu d'insister sur la perception objective, insiste sur l'émotion intérieure qui l'accompagne, et elle cherche à ranimer en nous cette émotion ; au lieu de s'appuyer sur le sens trop intellectuel de la vue, elle emprunte aussi bien ses images à ceux du tact, de l'odorat, du sens interne : elle arrive ainsi à susciter des représentations beaucoup plus précises, quoique moins *formelles*. C'est que l'écrivain ne nous fait voir les choses qu'indirectement, en suscitant l'émotion interne qui accompagne la vision externe. Pour susciter cette émotion, Hugo et Flaubert sont comparables à Isaïe. Ils obtiennent la réalité de la perception par la force de la sensation.

Le devin Théoclymène, au festin de Pénélope, est frappé

gnés. » C'est, dit M. Havet, « un chef-d'œuvre où a passé toute l'inspiration du texte ; cela est beau en français sans cesser d'être biblique ». Quant aux évangiles, ils n'ont jamais été mieux commentés au point de vue littéraire que dans cette pensée : « Jésus-Christ a dit les grandes choses si simplement, qu'il semble qu'il ne les a pas pensées; et si nettement, qu'on voit bien ce qu'il en pensait. Cette *clarté*, jointe à cette *naïveté*, est admirable. » (*Pensées de Pascal*, p. 17.)

des présages sinistres qui menacent : — « Ah! malheureux ! que vous est-il arrivé de funeste? quelles ténèbres sont répandues sur vos têtes, sur votre visage et autour de vos genoux débiles ? Un hurlement se fait entendre, vos joues sont couvertes de pleurs. Les murs, les lambris sont teints de sang ; cette salle, ce vestibule sont pleins de larves qui descendent dans l'Erèbe, à travers l'ombre. Le soleil s'évanouit dans le ciel, et la nuit des enfers se lève. » Tout formidable que soit ce sublime d'Homère, il le cède encore à la vision du livre de Job.

« Dans l'horreur d'une vision de nuit, lorsque le sommeil endort le plus profondément les hommes,

» Je fus saisi de crainte et de tremblement, et la frayeur pénétra jusqu'à mes os.

» *Un esprit passa devant ma face, et le poil de ma chair se hérissa d'horreur.*

» Je vis celui dont je ne connaissais point le visage. Un spectre parut devant mes yeux, et j'entendis une voix comme un petit souffle. »

« La terre, s'écrie à son tour Isaïe, chancellera comme un homme ivre : elle sera transportée comme une tente dressée pour une nuit. »

Que notre littérature romantique se soit inspirée de la Bible, cela est tout simple, puisqu'elle chercha dès ses débuts à faire des pastiches du genre oriental. Or le peuple hébreu a eu, au point de vue littéraire, ce rôle important de condenser tout le génie oriental. Et la Bible nous donne, comme en une sorte de manuel, un résumé des méditations sans fin des races orientales dans les déserts, devant une nature plus colorée, tantôt plus immuable et tantôt plus changeante que la nôtre.

V

LA DESCRIPTION. — L'ANIMATION SYMPATHIQUE DE LA NATURE

Ainsi que nous l'avons déjà remarqué, pour nous intéresser et exciter notre sympathie, la représentation de la nature doit en être l'animation ; elle doit, par conséquent, être une extension de la société vivante à la nature entière. Il faut

que notre vie se mêle à celle des choses, et celle des choses à la nôtre. C'est ce qui a lieu dans la réalité. Pour ma part, je ne me rappelle guère de paysages auquel je n'aie intimement mêlé mes pensées ou mes émotions, qui n'ait pris pour moi un sens, ne m'ait suggéré quelque retour sur moi-même ou sur le monde. Aujourd'hui, j'ai vu la mer d'en haut : une grande étendue grise, puis, près du rivage, une ligne d'écume blanche qui s'avançait, croissait, s'épanouissait et mourait ; je ne mesurais pas l'élévation de la vague, car, de la colline où j'étais, tout était presque de niveau ; mais je sentais son mouvement, et c'était assez pour que mon œil s'attachât à elle, la suivît amicalement dans son essor : cette petite vague faisait vivre pour mon œil la mer tout entière. Il me semblait qu'elle était moi-même. Agir, pensais-je, se mouvoir, être la goutte d'eau qui monte et blanchit, non la grande étendue morne, engourdie dans son immobilité éternelle ! Un oiseau plongeur passe : il est petit, léger, mouvant comme un regard. Il glisse sur les eaux, puis disparaît. Où donc est-il ? Son œil se fait à la lumière assourdie des profondeurs. Oh ! comme lui, plonger sous les ondes des choses, et voir l'ombre que font les êtres sur le fond éternel de la réalité, le glissement confus des flots de la vie !

« Rien de la nature ne m'est indifférent, disait Michelet. Je la hais et je l'adore comme on ferait d'une femme. » Ainsi doit être le poète. Le paysage n'est pas pour lui un simple groupement des sensations ; il leur donne une teinte morale, de manière à ce qu'un sentiment général s'en dégage. Et parfois ce sentiment est non seulement moral, mais philosophique. On a dit avec raison que l'image totale de la terre est obscurément évoquée par chaque paysage de Loti. La destinée humaine tout entière est aussi présente dans toutes les descriptions saillantes de Chateaubriand, de Victor Hugo, de Flaubert, de Zola.

Animer la nature, c'est être dans le vrai, car la vie est en tout, — la vie et aussi l'effort ; le vouloir vivre, tantôt favorisé, tantôt contrarié, apporte partout avec lui le germe du plaisir et de la souffrance, et nous pouvons avoir pitié même d'une fleur. De ma fenêtre j'aperçois un grand rosier : Petit bouton de rose blanche à demi détaché de la tige, trois filaments d'écorce t'y retiennent seuls encore. Quelques gouttes de

pluie, pourtant, et le voilà fleuri. Fleur sans espoir, qui ne pourras être féconde, et qui embaumes et réjouis, fleur douloureuse qui, avant de t'éteindre, souris!

Le faux, c'est notre conception abstraite du monde, c'est la vue des surfaces immobiles et la croyance en l'inertie des choses auxquelles s'en tient le vulgaire. Le poète, en animant jusqu'aux êtres qui nous paraissent le plus dénués de vie, ne fait que revenir à des idées plus philosophiques sur l'univers. Toutefois, en animant ainsi la nature, il est essentiel de mesurer les degrés de vie qu'on lui prête. Il est permis à la poésie de hâter un peu l'évolution de la nature, non de l'altérer. Si, en vertu de cette loi d'évolution, la vie pénètre et ondoie partout, son niveau ne monte pourtant que par degrés, suivant un étiage régulier. Dans les *métaphores*, qui ne doivent être que des *métamorphoses* rationnelles, des symboles de l'universelle transformation des choses, le poète peut passer quelques-uns des degrés insensibles de la vie, non les sauter à plaisir; il peut comparer la machine à la bête, l'être immobile à l'être qui se meut, l'animal inférieur à l'animal supérieur; mais ce n'est que bien haut dans l'échelle des êtres qu'il peut, en général, chercher des points de comparaison avec l'homme (1). De là, l'absurdité de la mythologie des sauvages et de certains poètes romantiques ou parnassiens, qui croient animer l'océan ou le tonnerre en leur prêtant des pensées et

(1) « La lune prêta son pâle flambeau à cette veillée funèbre. Elle se leva au milieu de la nuit, comme une blanche vestale qui vient pleurer sur le cercueil d'une compagne. Bientôt elle répandit dans les bois ce grand secret de mélancolie, qu'elle aime à raconter aux vieux chênes et aux rivages antiques des mers. » (*Atala*).

« Les deux rochers, tout ruisselants encore de la tempête de la veille, semblaient des combattants en sueur. Le vent avait molli, la mer se plissait paisiblement, on devinait à fleur d'eau quelques brisants où les panaches d'écume retombaient avec grâce; il venait du large un murmure semblable à un bruit d'abeilles. Tout était de niveau, hors les deux Douvres, debout et droites comme des colonnes noires. Elles étaient jusqu'à une certaine hauteur toutes velues de varech. Leurs hanches escarpées avaient des reflets d'armures. Elles semblaient prêtes à recommencer... » (*Les Travailleurs de la mer*).

« Il y avait de larges nuées au zénith; la lune s'enfuyait et une grosse étoile courait après elle. » (*Les Travailleurs de la mer*.)

« Tout ce bleu, en bas comme en haut, était immobile... L'air et la vague étaient comme assoupis. La marée se faisait, non par lames, mais par gonflement. Le niveau de l'eau se haussait sans palpitation. La rumeur du large, éteinte, ressemblait à un souffle d'enfant. » (*Les Travailleurs de la mer*.)

Hugo décrit le bois où Cosette va chercher de l'eau : « Un vent froid de la plaine. Le bois était ténébreux... Quelques bruyères sèches, chassées par le vent, passaient rapidement et avaient l'air de s'enfuir avec épouvante devant quelque chose qui arrivait. » (*Les Misérables*.)

en les faisant raisonner par syllogismes. Tous ces procédés de l'ancienne épopée sont usés depuis Virgile. La poésie doit aller dans le sens et selon les degrés de l'évolution scientifique, graduer tous ses points de comparaison, grandir les êtres et la vie qui est en eux sans les déformer, sans en faire des monstres aussi ridicules dans l'ordre de la pensée que dans celui de la nature.

Prêter la vie consciente et une volonté aux choses est toujours délicat, prolonger cette conception devient périlleux ; le sublime est le but visé, mais le mauvais goût, l'absurde même risquent d'être le but atteint ; et cela pour bien des raisons. En premier lieu, un entraînement a déjà été nécessaire pour faire accepter l'animation trop complète de la nature ; or, rien que pour soutenir cet entraînement, l'effort lyrique du poète devra aller grandissant, et il se heurtera bientôt à cette idée qu'il y a une contradiction véritable entre la réalité et la fiction poétique. En effet, si la vie des choses, — des montagnes, de la mer, du soleil et des étoiles, — pouvait arriver jusqu'à la conscience, jusqu'à la volonté, cette conscience ne saurait être alors identique à la nôtre ni à celle qu'imagine le poète : son drame, quoi qu'il fasse, sera toujours trop mesquin, trop étroit pour contenir la nature, sa force et sa vie. Ce n'est donc que très exceptionnellement que l'animation de la nature peut être poussée jusqu'à une vie trop manifestement intense. La plupart du temps, poètes et romanciers s'en tiendront à la vie, puissante sans doute, mais sourde, mais latente, que tous plus ou moins nous sentons dans les choses.

D'une manière générale, on peut dire qu'un des moyens d'enlever, même dans cette simple proportion, la vie à la nature, c'est de tomber dans l'analyse minutieuse des détails, d'autant plus que toute analyse est une décomposition. Et pourtant le détail a pris une importance considérable pour l'art moderne. Parfois, dans une description de Victor Hugo, de Balzac, de Flaubert, un fait négligeable en apparence, un objet minime passe soudain au premier plan ; toute la perspective habituelle semble dérangée. Les critiques classiques ne voient en cela qu'un procédé blâmable : c'est qu'ils ne font point des distinctions nécessaires. L'art de la description consiste surtout à faire coïncider les images qui passent dans l'esprit de l'écrivain non avec des souvenirs

vagues et effacés dans l'âme du lecteur, mais avec des souvenirs vibrants encore. C'est pourquoi il faut distinguer le détail simplement exact, qui n'a qu'une importance relative, et le détail intense, saillant, caractéristique, qui éveille tout d'un coup la mémoire nette d'une *sensation,* d'une *émotion éprouvée* jadis ou qu'on croit avoir éprouvée. Toutes les vérités objectives ne s'équivalent pas au point de vue de l'art : il faut donc choisir dans la masse des choses vues celles qui peuvent être senties profondément, les détails capables de réveiller en nous une émotion endormie ou d'exciter une émotion nouvelle.

Chateaubriand abonde en exemples. Qui ne se rappelle la description de la lune reposant sur des groupes de nues pareilles à la cime des montagnes couronnées de neige? Il y a là une impression nocturne qu'on a certainement ressentie dans une certaine mesure, quoiqu'elle se soit très probablement traduite d'une manière différente.

Ces nues, ployant et déployant leurs voiles, se déroulaient en zone diaphane de satin blanc, se dispersaient en légers flocons d'écume, ou formaient dans les cieux des bancs d'une ouate éblouissante, si doux à l'œil qu'il croyait ressentir leur mollesse et leur élasticité. La scène sur la terre n'était pas moins ravissante : *le jour bleuâtre et velouté de la lune descendait dans les intervalles des arbres* et poussait des gerbes de lumière jusque dans l'épaisseur des ténèbres... Dans une savane, de l'autre côté de la rivière, la clarté de la lune *dormait sans mouvement sur les gazons;* des bouleaux agités par les brises et dispersés çà et là *formaient des îles d'ombres flottantes sur cette mer immobile de lumière.* Tout aurait été silence et repos sans la chute de quelques feuilles, le passage d'un vent subit, le gémissement de la hulotte ; au loin, par intervalle, on entendait les sourds mugissements du Niagara, qui, dans le calme de la nuit, se prolongeaient de désert en désert et expiraient à travers les forêts solitaires.

Les détails qui font voir, même quand on n'a pas vu, font également le prix d'une autre description de nuit orientale :

« Il était minuit... j'aperçus de loin une multitude de lumières éparses... En approchant, je distinguai des chameaux, les uns couchés, les autres debout; ceux-ci chargés de leurs fardeaux, ceux-là débarrassés de leurs bagages. *Des chevaux et des ânes débridés mangeaient l'orge dans des seaux de cuir;* quelques cavaliers se tenaient encore à cheval, et les femmes voilées n'étaient point descendues de leurs dromadaires. *Assis les jambes croisées sur des tapis,* des marchands turcs étaient groupés autour des feux qui servaient aux esclaves à *préparer le pilau. On brûlait le café dans les poêlons, des vivandières allaient de feu en feu,* proposant des gâteaux, des fruits; des chanteurs amusaient la foule ; *des imans faisaient*

des ablutions, se prosternaient, se relevaient, invoquant le prophète ; des chameliers dormaient étendus sur la terre. *Le sol était jonché de ballots de sacs de coton, de couffes de riz.* Tous ces objets, tantôt distincts et vivement éclairés, tantôt confus et plongés dans une demi-ombre, selon la couleur et le mouvement des feux, offraient une scène des *Mille et une nuits.* »

Voici maintenant un lever de soleil en Grèce, avec de petits détails d'une précision charmante :

Le soleil se levait entre deux cimes du mont Hymette ; les corneilles qui nichent autour de la citadelle planaient au-dessous de nous ; *leurs ailes noires et lustrées étaient glacées de rose par les premiers reflets du jour* ; des colonnes de fumée bleue et légère montaient dans l'ombre le long des flancs de l'Hymette ; Athènes, l'Acropolis et les débris du Parthénon se coloraient *de la plus belle teinte de la fleur du pêcher* ; les sculptures de Phidias, frappées horizontalement d'un rayon d'or, s'animaient et semblaient se mouvoir sur le marbre par la mobilité des ombres du relief : au loin, la mer et le Pirée étaient tout blancs de lumière, et la citadelle de Corinthe, renvoyant l'éclat du jour nouveau, brillait sur l'horizon du couchant comme un rocher de pourpre et de feu.

En réalité, il y a deux genres de détails caractéristiques : le premier traduit les sensations et émotions ressenties ou pouvant être généralement ressenties par tout le monde ; le second traduit les sensations et émotions d'un personnage donné, dans un état passionnel donné. Or, en une certaine mesure, chacun de nous est tout le monde, aussi longtemps du moins qu'il demeure en l'état de calme ; et le personnage d'un drame aussi est tout le monde à moins de personnalité par trop marquée. Donc toutes les fois que l'écrivain fait une description, soit *à côté* du personnage, soit *par les yeux* de ce personnage dont l'esprit est en repos, il ne se sert que de détails caractéristiques *impersonnels*. Au contraire, si le héros en scène est représenté dans un état passionnel quelconque, voilà sa personnalité qui transparaît, s'affirme ; sa vision des choses ne nous arrive que déformée ou transformée par cette personnalité, et ce sont les détails caractéristiques du second genre qui surgissent. Maintenant, remarquons que la personnalité ainsi mise sous nos yeux est bien rarement la nôtre propre ; parfois même elle en est tout l'opposé ; pourtant c'est nous qui sommes pris pour juges, et le moyen de nous rendre bons juges, c'est, pour l'écrivain, de nous placer exactement sous le même angle que son personnage : celui-ci doit voir, sentir, penser avec une précision et une intensité telles que,

dupes de l'illusion, nous croyions presque que c'est nous qui voyons, qui sentons, qui pensons, il faut enfin que, pour quelques instants, il soit à nos yeux plus présent, plus vivant que nous-mêmes.

Flaubert excelle dans l'art de trouver ainsi le détail caractéristique, celui qui provoque la sensation, l'émotion, parce qu'il n'est lui-même que la formule d'une émotion :

> Quand il allait au Jardin des plantes, la vue d'un palmier l'entraînait vers des pays lointains. Alors, ils voyageaient ensemble, aux dos des dromadaires, *sous le tendelet des éléphants*, dans la cabine d'un *yatch* parmi des *archipels bleus*, ou côte à côte sur *deux mulets à clochettes qui trébuchent dans les herbes contre des colonnes brisées*. (*L'Éducation sentimentale.*)
>
> Une plaine s'étendait à droite; et à gauche un herbage allait doucement rejoindre une colline, où l'on apercevait des vignobles, des noyers, un moulin dans la verdure et des petits chemins au delà, *formant des zigzags sur la roche blanche qui touchait au bord du ciel*. Quel bonheur de monter côte à côte, le bras autour de sa taille, pendant que sa robe *balayerait les feuilles jaunies*, en écoutant sa voix sous le rayonnement de ses yeux ! Le bateau pouvait s'arrêter, ils n'avaient qu'à descendre, et cette chose bien simple n'était pas plus facile, cependant, que de remuer le soleil ! (*Ibid.*)
>
> Votre personne, vos moindres mouvements me semblaient avoir dans le monde une importance extra-humaine. Mon cœur, comme de la *poussière, se soulevait derrière vos pas*. Vous me faisiez l'effet d'un *clair de lune par une nuit d'été*, quand tout est parfums, ombres douces, blancheurs, infini ; et les délices de la chair et de l'âme étaient contenues pour moi dans votre nom, que je me répétais en tâchant de le *baiser sur mes lèvres*. (*Ibid.*)

Mais Flaubert abuse souvent de son art. Il cherche des effets, et tout effet qui apparaît comme cherché se trouve par là même manqué. L'émotion la plus vive est l'état mental le plus instable. Trop de détails, au lieu de se compléter, s'effacent les uns les autres. Vouloir *montrer* toutes choses à la fois, c'est ne rien *faire voir* du tout. L'art de décrire est celui de mêler le particulier au général, de manière à faire distinguer un petit nombre de détails précis qui sont de simples points de repère dans la vue d'ensemble, qui accusent les contours du tableau sans supprimer les perspectives. Il s'agit non pas seulement de faire embrasser du regard beaucoup d'objets (tout le monde visible, comme disait Gautier), mais de discerner, parmi toutes les sensations, celles qui renferment le plus d'émotion latente, afin de reproduire celles-là de préférence. On ne doit jamais sentir d'ennui en lisant une description, pas plus qu'on n'en ressent à sortir

de la maison, à ouvrir les yeux et à regarder ce que l'on a devant soi. Décrire n'est pas énumérer, classer, étiqueter, analyser avec effort ; c'est représenter ou, mieux encore, présenter, rendre présent. Décrire, c'est faire revivre pour chacun de nous quelque chose de sa vie, non pas lui apporter des sensations entièrement nouvelles et étrangères. On pourrait définir l'art de la description comme Michelet définissait l'histoire : une résurrection. Le roman trop descriptif, attaché au menu détail de la vie, brouille les deux représentations différentes du monde : celle que s'en fait l'observateur curieux regardant toutes choses d'un œil égal, et celle que s'en fait l'acteur ému d'un drame, qui voit seulement dans le monde le petit nombre de choses se rapportant à son émotion, ne remarque rien du reste et l'oublie. Le sentiment passionné nous force à démarquer et à immatérialiser plus ou moins nos représentations des choses : dans le souvenir comme dans la flamme se brûlent toutes les impuretés de la vie ; vouloir les faire revivre, c'est souvent, par trop de conscience, être infidèle à la méthode véritable de la nature et à la marche naturelle de l'esprit. Par là même, c'est arrêter chez le lecteur l'émotion sympathique. Il peut y avoir quelque chose de contradictoire à vouloir que le lecteur ressente sympathiquement la passion d'un personnage et à ne pas le mettre vis-à-vis du monde extérieur dans la même situation que le personnage lui-même, à distraire son regard par une foule d'objets que l'autre ne voit pas ou ne remarque pas. C'est comme si, pour nous donner l'impression du crépuscule, par exemple, on commençait par nous transporter dans un lieu vivement éclairé, ou inversement. Il y a en toute émotion profonde quelque chose de crépusculaire, un voile jeté sur une partie de la réalité : la vue nette et objective du monde est ainsi incompatible avec la vue passionnée, toujours partielle, infidèle et, pour certains tempéraments, tout à fait idéaliste : la passion produit psychologiquement le même phénomène que l'abstraction ; elle enlève d'un côté l'intensité d'émotion et de couleur qu'elle reporte de l'autre. Or, toutes les fois que le romancier veut exciter en nous la passion, il doit nous faire voir les choses du point de vue même de la passion, et non d'un autre. Tandis que, dans les arts plastiques, les objets représentés gardent une beauté intrinsèque

de forme ou de couleur, dans la littérature ils valent surtout comme centre et noyau d'associations d'idées et de sentiments. Leur importance, leur grandeur pour la pensée, leur place dans la perspective générale dépend ainsi de la quantité et de la qualité des idées ou sentiments qu'ils éveillent. Même les écrivains qui se croient le plus coloristes et qui pensent faire de la peinture en écrivant, ne tirent en réalité la prétendue *couleur* de leurs descriptions que de l'art avec lequel ils savent éveiller par association des sensations fortes (le plus souvent très différentes des sensations *visuelles*). L'art de l'écrivain consiste *à faire penser ou à faire sentir moralement pour faire voir*. Aussi, quand il veut transcrire un tableau de la nature, il peut choisir à son gré son centre de perspective; il n'a pas, comme le peintre, son point de vue déterminé par la nature même des lieux, mais bien plutôt par la nature et les tendances de son esprit personnel : c'est la disposition de son œil qui fournit le plan du paysage, et il ne s'agit pas seulement de l'œil physique, mais encore et surtout de l'œil intérieur. En un mot, le sentiment dominateur fait seul l'unité de la description et peut seul la rendre sympathique.

CHAPITRE SIXIÈME

Le roman psychologique et sociologique.

I. Importance sociale prise de nos jours par le roman psychologique et sociologique.
II. Caractères et règles du roman psychologique.
III. Le roman sociologique. — Le naturalisme dans le roman.

I. — Un fait littéraire et social dont l'importance a été souvent signalée, c'est le développement du roman moderne; or, c'est un *genre* essentiellement psychologique et sociologique. Zola, avec Balzac, voit dans le roman une épopée sociale : « Les œuvres écrites sont des expressions sociales, pas davantage. La Grèce héroïque écrit des épopées; la France du dix-neuvième siècle écrit des romans : ce sont des phénomènes logiques de production qui se valent. Il n'y a pas de beauté particulière, et cette beauté ne consiste pas à aligner des mots dans un certain ordre; il n'y a que des phénomènes humains, venant en leur temps et ayant la beauté de leur temps. En un mot, la vie seule est belle (1). » Tout en faisant ici la part de l'exagération, on ne saurait méconnaître l'importance sociologique du roman. Le roman raconte et analyse des *actions* dans leurs rapports avec le *caractère* qui les a produites et le *milieu* social ou naturel où elles se manifestent; suivant que l'on insiste sur l'action, ou le caractère, ou le milieu, le roman devient donc dramatique (roman d'aventures), psychologique et sociologique, ou paysagiste et pittoresque. Mais, pour peu qu'on approfondisse le roman dramatique, on le voit se transformer en roman psychologique et sociologique, car on s'intéresse d'autant mieux à une action qu'on l'a vue naître, avant

(1) *De la critique*, p. 300.

même qu'elle n'éclate, dans le caractère du personnage et dans la société où il vit. De même, les paysages intéressent davantage quand ils ne font que servir de cadre à l'action, qu'ils l'appuient ou lui font repoussoir, qu'ils ne se trouvent pas mis là en dehors et comme à côté de l'intérêt dramatique. D'autre part, le roman psychologique lui-même n'est complet que s'il aboutit dans une certaine mesure à des généralisations *sociales*, quand il se complique, comme dirait Zola, « d'intentions symphoniques et humaines ». En même temps, il exige des scènes *dramatiques*, attendu que là où il n'y a de drame d'aucun ordre, il n'y a rien à raconter : une eau dormante ne nous occupe pas longtemps, et la psychologie des esprits que rien n'émeut est vite faite. Enfin, parmi tous les sentiments de l'âme individuelle ou collective qu'il analyse, le romancier doit tenir compte du sentiment qui inspire toute poésie, je veux dire : le sentiment de l'harmonie entre l'être et la *nature*, la résonance du monde visible dans l'âme humaine. Le roman réunit donc en lui tout l'essentiel de la poésie et du drame, de la psychologie et de la science sociale. Ajoutons-y l'essentiel de l'histoire. Car le vrai roman est de l'histoire et, comme la poésie, « il est plus vrai que l'histoire même ». D'abord, il étudie en leur principe les idées et les sentiments humains, dont l'histoire n'est que le développement. En second lieu, ce développement des idées et des sentiments humains communs à toute une société, mais personnifiés en un *caractère* individuel, peut être plus achevé dans le roman que dans l'histoire. L'histoire, en effet, renferme une foule d'accidents impossibles à prévoir et humainement irrationnels, qui viennent déranger toute la logique des événements, tuent un grand homme au moment où son action allait devenir prépondérante, font avorter brusquement le dessein le mieux conçu, le caractère le mieux trempé. L'histoire est ainsi remplie de pensées inachevées, de volontés brisées, de caractères tronqués, d'êtres humains incomplets et mutilés ; par là, non seulement elle entrave l'intérêt, mais elle perd en vérité humaine et logique ce qu'elle gagne en exactitude scientifique. Le vrai roman est de l'histoire condensée et systématisée, dans laquelle on a restreint au strict nécessaire la part des événements de hasard, aboutissant à stériliser la volonté humaine ; c'est

de l'histoire *humanisée* en quelque sorte, où l'individu est transplanté dans un milieu plus favorable à l'essor de ses tendances intérieures. Par cela même, c'est une exposition simplifiée et frappante des lois sociologiques (1).

II. — Le roman embrasse la vie en son entier, la vie psychologique s'entend, laquelle se déroule avec plus ou moins de rapidité ; — il suit le développement d'un caractère, l'analyse, systématise les faits pour les ramener toujours à un fait central ; il représente la vie comme une gravitation autour d'actes et de sentiments essentiels, comme un système plus ou moins semblable aux systèmes astronomiques. C'est bien là ce que la vie est philosophiquement, — sinon toujours réellement, en raison de toutes les causes perturbatrices qui font que presque aucune vie n'est achevée, n'est ce qu'elle aurait dû être logiquement. L'humanité en son ensemble est un chaos, non encore un système stellaire.

Dans la peinture des hommes, la recherche du « caractère dominant », dont parle Taine, n'est autre chose que la recherche de l'individualité, forme essentielle de la vie morale. Les personnalités puissantes ont généralement un trait distinctif, un caractère dominateur : Napoléon, c'est l'ambition ; Vincent de Paul, la bonté, etc. Si l'art, comme le remarque Taine, s'efforce de mettre en relief le caractère dominateur, c'est qu'il cherche de préférence à reproduire les personnalités puissantes, c'est-à-dire précisément la vie dans ce qu'elle a de plus manifeste. Taine a pour ainsi dire vérifié lui-même sa propre théorie de la prédominance du caractère essentiel : il nous a donné un Napoléon dont l'unique ressort

(1) Il y a des romans dits *historiques*, comme *Notre-Dame de Paris* qui sont bien moins de l'histoire humaine que les romans non historiques de Balzac, par exemple. Victor Hugo n'a aucun souci du réel dans la *trame* et l'enchaînement des événements ; il considère tous les petits événements de la vie, toutes les vraisemblances des événements comme des choses sans importance. Son roman et son drame vivent du coup de théâtre, que la plupart du temps il ne prend même pas la peine de ménager, de rendre plus ou moins plausible. Toutefois, ce qui établit une différence considérable entre lui et par exemple Alexandre Dumas, le grand conteur d'aventures, c'est que le coup de théâtre n'est pas par lui-même et à lui seul son but : c'est seulement, pour Hugo, le moyen d'amener une situation morale, un cas de conscience. Presque tous ses romans et tous ses drames, depuis *Quatre-vingt-treize* et *les Misérables* jusqu'à *Hernani*, viennent aboutir à des dilemmes moraux, à de grandes pensées et à de grandes actions ; et c'est ainsi, à force d'élévation morale, que le poète finit par reconquérir cette réalité qui lui manque tout à fait dans l'enchaînement des événements et dans la logique habituelle des caractères.

est l'ambition. Son Napoléon est beau en son genre, mais simplifié comme un mécanisme construit de main d'homme, où tout le mouvement est produit par un seul rouage central : ce n'est là ni la complexité de la vie réelle ni celle du grand art. La vie est une dépendance réciproque et un équilibre parfait de toutes les parties; mais l'*action*, qui est la manifestation même de la vie, est précisément la *rupture* de cet équilibre. La vie est ainsi réduite à un équilibre essentiellement *instable*, mouvant, où quelque partie doit toujours prédominer, quelque membre se lever ou s'abaisser, où enfin le sentiment dominant doit être exprimé au dehors et courir sous la chair, comme le sang même. Toute vie complète, à chaque moment de l'action, tend à devenir ainsi *symbolique*, c'est-à-dire expressive d'une idée ou d'une tendance qui lui imprime son caractère essentiel et distinctif. Mais beaucoup d'auteurs croient que, pour représenter un caractère, il suffit de figurer une tendance unique, — passion, vice ou vertu, — aux prises avec les événements variés de la vie. Là est l'erreur. En réalité il n'y a pas dans un être vivant de tendance *unique*, il n'y a que des tendances *dominantes;* et le triomphe de la tendance dominante est à chaque moment le résultat d'une lutte entre toutes les forces conscientes et même inconscientes de l'esprit. C'est la diagonale du parallélogramme des forces, — et il s'agit ici de forces très diverses et très complexes. En vous bornant, comme Taine, à représenter cette diagonale, vous nous représentez non un être vivant, mais une simple ligne géométrique. C'est un excès dans lequel Balzac lui-même est souvent tombé.

En règle générale, il faut se défier des théories, car, dans la réalité, si rien n'est abandonné à l'aventure, il ne peut être question davantage d'une systématisation trop serrée : tant de choses se rencontrent à la traverse des lignes droites qu'elles se changent vite en lignes brisées; le but est atteint quand même. Aussi bien une manière de voir est déjà par elle-même une théorie : les uns sont attirés presque uniquement par la lumière, les autres considèrent l'ombre dont elle est partout suivie; leurs conceptions de la vie et du monde en sont éclairées ou assombries d'autant. Peut-être serait-il sage de s'en tenir à cette différence forcée, sans l'accentuer encore en la formulant. Ce qu'on reproche aux différentes écoles litté-

raires, ce n'est pas en soi la diversité de leurs points de vue, — tous existent — mais les exagérations de ces points de vue mêmes.

Le caractère est toujours révélé pour nous et précisé par l'*action :* nous ne pouvons nous flatter de bien connaître une personne avec laquelle nous *causons* habituellement tant que nous ne l'avons pas vue *agir*, — pas plus d'ailleurs que nous ne pouvons nous flatter de nous connaître nous-mêmes tant que nous ne nous sommes point vus à l'œuvre. C'est pour cela que l'action est si nécessaire dans le roman psychologique. Elle ne l'est pas moins, au fond, que dans le roman d'aventures, mais d'une toute autre manière. Ici ce n'est pas le côté extraordinaire de l'action qu'on recherche, mais son côté expressif, — moral et social. Un accident ou un incident n'est pas une action. Il y a des actions vraiment expressives du caractère constant ou du milieu social, et d'autres plus ou moins *accidentelles ;* les actions expressives sont celles que le romancier doit choisir pour composer son œuvre. De même que chaque fragment d'un miroir brisé peut encore réfléchir un visage, de même dans chaque action, fragment détaché d'une vie humaine, doit se peindre en raccourci un caractère tout entier. Il n'est pas nécessaire pour cela qu'il y ait des événements très nombreux, très divers et très saillants. « Vous vous plaignez que les *événements* (de mon sujet) ne sont pas variés, répondait Flaubert à un critique, qu'en savez-vous ? il suffit de les regarder de plus près. » Les différences entre les choses, en effet, les ressemblances et les contrastes tiennent plus encore au regard qui contemple qu'aux choses mêmes ; car tout est différent dans la nature à un certain point de vue, et tout est le même à un autre. La valeur littéraire des événements est dans leurs conséquences psychologiques, morales, sociales, et ce sont ces conséquences qu'il s'agit de saisir. Deux gouttes d'eau peuvent devenir pour le savant deux mondes remplis d'intérêt, et d'un intérêt presque dramatique, tandis que pour l'ignorant deux mondes, deux étoiles d'Orion ou de Cassiopée, peuvent devenir deux points aussi indiscernables et indifférents que deux gouttes d'eau.

Un roman est plus ou moins un drame, aboutissant à un certain nombre de scènes, qui sont comme les points culmi-

nants de l'œuvre. Dans la réalité, les grandes scènes d'une vie humaine sont préparées de longue main par cette vie même : l'individu des heures sublimes peut se révéler dans les moindres actes : il se fait pressentir à tout le moins, car celui qui sera capable ne fût-ce que d'un élan, et dût-il avoir besoin de toute une vie pour le préparer, n'est pas absolument semblable à celui qui ne renferme rien en soi. Ainsi en devrait-il être dans le roman : chaque événement, tout en intéressant par lui-même (cela est de première nécessité), serait une préparation, une explication des grands événements à venir. Le roman ne serait qu'une chaîne ininterrompue d'événements qui s'emboîtent étroitement les uns dans les autres et viennent tous aboutir à l'événement final. Un des traits caractéristiques du roman psychologique ainsi conçu, c'est ce qu'on pourrait appeler la *catastrophe morale :* nous voulons parler de ces scènes où aucun événement grave ne se passe d'une manière visible, et où pourtant on peut percevoir nettement la défaillance, le relèvement, le déchirement d'une âme. Balzac abonde en scènes de ce genre, en situations d'une puissance dramatique extraordinaire, et qui pourtant feraient peu d'effet au théâtre, parce que tout ou presque tout s'y passe en dedans : les événements extérieurs sont des symptômes insignifiants, non pas des causes. Ces événements constituent de simples moyens empiriques de *mesurer* la catastrophe intérieure, de calculer la hauteur de la chute ou la profondeur de la blessure qu'ils n'ont provoquée qu'indirectement. On peut trouver un exemple de catastrophe purement morale dans la scène culminante de *la Curée*, — un roman prolixe d'ailleurs et souvent déclamatoire. Tout vient aboutir à cette scène ; on s'attend donc à une action, à un événement, à un heurt de forces et d'hommes : il n'y a rien qu'une crise psychologique. La moderne Phèdre prend tout à coup conscience de la profondeur de sa dégradation. Dénouement plus émouvant dans sa simplicité que tous ceux qu'on pouvait prévoir. Ce dénouement tout moral nous suffit, et la mort de Renée, qui vient plus tard, est presque une superfétation : elle était déjà moralement morte.

Un des plus remarquables drames de la littérature moderne,

— les pages simples dans lesquelles Loti représente Gaud attendant *son homme* le marin, qui tarde à revenir, — ne se compose pour ainsi dire que d'événements psychologiques : des espérances qui tombent l'une après l'autre, puis, une nuit, un coup frappé à la porte par un voisin. Ces détails minuscules nous ouvrent pourtant des perspectives immenses sur l'intensité de douleur que peut éprouver une âme humaine.

A vrai dire, le dramatique est là où se trouve l'émotion, et la grande supériorité du roman sur la pièce de théâtre, c'est que toute émotion est de son domaine. Au théâtre, le dramatique extérieur, à grand fracas, est presque le seul possible : sur la scène, penser ne suffit pas, il faut parler; si l'on pleure, c'est à gros sanglots. Or, dans la réalité, il est des larmes tout intérieures, et ce ne sont pas les moins poignantes; il est des choses pensées, qu'on ne saurait dire, et ce ne sont pas toujours les moins significatives. Le théâtre est une sorte de tribunal où l'on est tenu de produire des preuves visibles et tangibles pour être cru. Le roman, simple et complexe comme la vie, n'exclut rien, accueille tout témoignage, il peut tout dire et tout contenir. Et, tandis que le plus souvent les héros de théâtre sont éloignés de nous de toute la longueur de la rampe, nous nous sentons bien près, parfois, d'un personnage de roman qui se meut comme nous dans la simple clarté du jour.

La forme la moins compliquée du roman psychologique est celle qui ne s'occupe que d'un seul personnage, suit sa vie tout au long et marque le développement de son caractère. *Werther* est un roman de ce genre. Un seul personnage raconte, rêve, agit : c'est une sorte de monographie. Mais, comme l'individu est en même temps un type, la portée sociale de l'œuvre subsiste. Dans une monographie parfaite, tout événement qui se produit influence les événements suivants, et lui-même est influencé par les événements précédents; d'autre part, toute la suite des événements gravite autour du caractère et l'enveloppe. En d'autres termes, le roman idéal, en ce genre, est celui qui fait ressortir les actions et réactions des événements sur le caractère, du caractère sur les événements, tout en liant ces événements entre eux au moyen du caractère; ce qui forme une sorte de triple déterminisme.

Un coup de théâtre n'intéresse pas quand il n'arrive que pour dénouer une situation : il doit la poser tout au contraire. C'est au romancier à en déduire par la suite toutes les conséquences ; le coup de théâtre devient la solution nécessaire d'une sorte d'équation mathématique. Dans la vie réelle, le hasard amène des événements : une situation est constituée, aux caractères de la dénouer ; ainsi doit-il en être dans le roman. Le hasard produit une rencontre entre tel homme et telle femme ; ce n'est pas la rencontre en elle-même qui est intéressante : ce sont les conséquences de cette rencontre, conséquences déterminées par les caractères des héros. Lorsque les événements et le caractère sont liés ensemble, il y a continuité, mais il faut aussi qu'il y ait progression. Dans la réalité, l'action des événements sur le caractère produit des effets accumulés : la vie et les expériences le façonnent et le développent ; une tendance première, une manière de sentir ou d'agir vont s'exagérant avec le temps. Un roman doit donc ménager la progression dans toutes les phases de l'action ; quant aux événements divers, ils se trouvent liés par la trame une du caractère. *Werther* est le modèle du développement continu et progressif d'un caractère donné. Nous choisissons cette œuvre parce qu'elle est classique, et que personne n'en peut nier aujourd'hui la valeur pas plus que les défauts. Aux premières pages du livre on trouve Werther contemplatif, avec tendance à s'analyser lui-même. Cette humeur contemplative ne tarde pas à amener une légère teinte de mélancolie : il envie celui qui « vit tout doucement au jour le jour et voit tomber les feuilles sans penser à rien, sinon que l'hiver approche ». A ce moment il rencontre Charlotte, il l'aime, et alors son amour remplit toutes ses pensées. Moins que jamais Werther sera disposé à mener une vie active : « Ma mère voudrait me voir occupé, cela me fait rire...; ne suis-je donc point assez actif à présent ? Et dans le fond n'est-il pas indifférent que je compte des pois ou des lentilles ? » Un événement très simple se produit, le retour d'Albert, fiancé de Charlotte. Albert est un charmant garçon ; Werther et lui se lient d'amitié. Un jour qu'ils se promènent ensemble, ils parlent de Charlotte ; la tristesse de Werther devient plus profonde, l'idée vague du suicide pénètre en lui sous une forme allégorique qui permet de la deviner :

« Je marche à côté de lui, nous parlons d'elle; je cueille des fleurs sur mon passage; j'en fais avec soin un bouquet, puis... je le jette dans la rivière qui coule aux environs, et je m'arrête à le voir s'enfoncer insensiblement. » Ainsi il a entrevu l'abîme final sous la forme de quelques fleurs disparaissant sous l'eau. Dans la chambre d'Albert, la vue de deux pistolets lance Werther dans une discussion philosophique sur le suicide, discussion tout impersonnelle, bien éloignée encore de la résolution qu'il prendra un jour. De cette disposition d'esprit il passe aisément en pleine métaphysique : il regarde autour de lui, est frappé de « la force destructive cachée dans le grand tout de la nature, qui n'a rien formé qui ne se détruise soi-même et ce qui l'avoisine ». — « Ciel, terre, forces diverses qui se meuvent autour de moi, je n'y vois rien qu'un monstre effroyable, toujours dévorant et toujours affamé! » De ces hauteurs nuageuses et toutes générales de la métaphysique, il redescend par degrés jusqu'à lui-même, et cela par l'effet d'incidents très simples : la rencontre d'une femme qui a perdu son enfant, la vue de deux arbres abattus, une conversation de Charlotte qui parle avec indifférence de la mort prochaine d'une personne; enfin il rencontre un pauvre fou qui, au milieu de l'hiver, croit cueillir les plus belles fleurs pour sa bien-aimée. Une séparation survient, il est ramené par son amour auprès de Charlotte. Et cet amour, quand il s'exaspère, Charlotte commence à le partager. « Comme je me retirais hier, elle me tendit la main et me dit : Adieu, cher Werther. » Dès lors Werther n'a plus de paix : l'image de Charlotte le suit partout, l'obsède : « Comme son image me poursuit! Que je veille ou que je rêve, elle remplit toute mon âme. Là, quand je ferme les yeux, là dans mon front, où se réunit la force visuelle, je trouve ses yeux noirs. Là!... je ne puis te l'exprimer... Je n'ai qu'à fermer les yeux, les siens sont là, devant moi, comme une mer, comme un abîme. » Et Werther sera véritablement tué par l'image de Charlotte : c'est cette obsession qui le conduira au suicide. Le romancier a figuré grossièrement ce suicide moral en faisant remettre par Charlotte elle-même le pistolet dont Werther se servira pour se tuer. Désormais, par la force du sentiment qui l'anime, Werther ne peut plus rester dans l'inaction; il lui faut agir, il ira à Charlotte et, repoussé, il accomplira enfin la grande

action née de toute sa vie contemplative, et l'on peut dire que le roman dans son entier n'est que la préparation du coup de pistolet final (1).

Lorsqu'on passe de la simple monographie, comme *Werther* ou *Adolphe*, au roman à deux personnages saillants, le problème se complique. Les deux personnages doivent être sans cesse rapprochés, mêlés l'un à l'autre, tout en restant bien distincts l'un de l'autre. La vie doit produire sur chacun d'eux une action particulière, mais non isolée, qui retentisse ensuite sur l'autre. Chaque événement doit, après avoir pour ainsi dire traversé le premier, arriver au second. L'action totale du drame est une sorte de chaîne sans fin qui communique à chaque personnage des mouvements divers, liés entre eux, quoique individuels, et qui réagissent sur l'ensemble en pressant ou en ralentissant le mouvement général.

Comme exemple d'un roman à deux personnages, nous prendrons une œuvre complètement différente de *Werther*, d'une psychologie aussi simple que celle de Gœthe est raffinée. Cette œuvre, qui dans ses petites dimensions est assurément un chef-d'œuvre, a eu l'avantage de servir de transition entre Stendhal et Flaubert; nous voulons parler de la *Carmen* de Mérimée (2). C'est l'histoire de la rencontre et de la lutte de deux caractères qui n'ont pour traits communs que l'obstination et l'orgueil ; sous tous les autres rapports ils présentent les antagonismes des deux races les plus opposées, celle du montagnard à la tête étroite comme ses vallées, celle de la bohémienne errant par tout pays, ennemie naturelle des conventions sociales. Lui est Basque et vieux chrétien, il porte le *don*; c'est un dragon timide et violent entièrement dépaysé hors de sa « montagne blanche ». — « Je pensais toujours au

(1) On a souvent blâmé Gœthe d'avoir fait se tuer son héros, au lieu de le laisser arriver à une vue plus nette, à un sentiment plus calme et à une existence tranquille après ses chagrins. Le docteur Maudsley remarque avec raison que le suicide était l'inévitable et naturelle terminaison des tristesses maladives d'un tel caractère. C'est l'explosion finale d'une série d'antécédents qui tous la préparent; un événement aussi sûr et aussi fatal que la mort de la fleur rongée au cœur par un insecte. « Le suicide ou la folie, voilà la fin naturelle d'une nature douée d'une sensibilité morbide et dont la faible volonté est incapable de lutter avec les dures épreuves de la vie. » (MAUDSLEY, *le Crime et la Folie*, p. 258.)

(2) Quoique *Carmen* date déjà de quarante ans, rien n'y a vieilli, sauf l'introduction, assez faible et peu utile. Il ne faut pas d'ailleurs juger le roman par le mauvais libretto d'opéra-comique qu'on en a tiré, où le grave don José Lizavrabengoa devient un « tourlourou » sentimental et Carmen une simple fille de mauvaise vie.

pays, et je ne croyais pas qu'il y eût de jolies filles sans jupes bleues et sans nattes tombant sur les épaules.»—Elle, c'est une effrontée, une coquette jusqu'à la brutalité ; « elle s'avançait en se balançant sur ses hanches comme une pouliche du haras de Cordoue. » D'abord elle ne lui plaît pas ; il se sent trop loin avec elle de toutes les choses de son pays ; « mais elle, suivant l'usage des femmes et des chats qui ne viennent pas quand on les appelle et qui viennent quand on ne les appelle pas, s'arrêta devant moi et m'adressa la parole. » Ses premières paroles sont des railleries ; puis la rencontre de ces volontés dures et frustes toutes deux, hostiles au fond, se résume dans un geste qui vaut une action : « Prenant la fleur de cassie qu'elle avait à la bouche, elle me la lança, d'un mouvement du pouce, juste entre les deux yeux. Monsieur, cela me fit l'effet d'une balle qui m'arrivait... » Le petit drame commence ; ils sont liés l'un à l'autre, malgré les instincts de leurs races qui les tirent en sens contraire ; tout ce qui arrivera à l'un retentira sur l'autre, et tous leurs points de contact avec la vie amèneront des points de contact entre leurs deux caractères opposés. La croix de Saint-André dessinée par Carmen avec un couteau sur la joue d'une camarade de la manufacture n'est pas un incident vulgaire, choisi au hasard pour amener une nouvelle rencontre des deux personnages ; il permet de saisir immédiatement le fond de sauvagerie du caractère de Carmen ; c'est de la psychologie en action. Cette scène de violence se fond aussitôt dans une scène de coquetterie, de séduction par le regard, par l'attitude, par la caresse de la voix, enfin par la caresse même du langage (elle lui parle basque); « notre langue, monsieur, est si belle que, lorsque nous l'entendons en pays étranger, cela nous fait tressaillir.» — « Elle mentait, monsieur, elle a toujours menti. Je ne sais pas si dans sa vie cette fille-là a jamais dit un mot de vérité ; mais, quand elle parlait, je la croyais : c'était plus fort que moi. » A partir de ce moment, les événements très simples de l'action se suivent avec la rigueur d'une déduction, rapprochant toujours davantage, jusqu'à les broyer, les deux individualités antagonistes. C'est d'abord l'évasion de Carmen suivie de l'emprisonnement du dragon : « Dans la prison, je ne pouvais m'empêcher de penser à elle... Ses bas de soie tout troués qu'elle me faisait voir tout entiers

en s'enfuyant, je les avais toujours devant les yeux... Et puis, malgré moi, je sentais la fleur de cassie qu'elle m'avait jetée, et qui, sèche, gardait toujours sa bonne odeur. » C'est la dégradation, c'est la faction humiliante comme simple soldat, à la porte du colonel, un jour où précisément Carmen vient danser dans le *patio* : « Parfois j'apercevais sa tête à travers la grille quand elle sautait avec son tambour. » C'est la journée folle chez Lillas Pastia. Puis les premières infidélités à la discipline et enfin la série de dégradations et de glissements par lesquelles il arrive jusqu'au brigandage. Toute cette première partie est dominée par une scène très simple, impossible à rendre au théâtre : nous voulons parler de cette soirée où les contrebandiers poursuivis, après avoir achevé eux-mêmes un des leurs, s'arrêtent dans un hallier épuisés de faim et de fatigue; quelques-uns d'entre eux, tirant un paquet de cartes, jouent à la lueur d'un feu qu'ils allument. « Pendant ce temps-là, moi, j'étais couché, regardant les étoiles, pensant au Remendado (l'homme massacré) et me disant que j'aimerais autant être à sa place. Carmen était accroupie près de moi, et de temps en temps elle faisait un roulement de castagnettes en chantonnant. Puis, s'approchant comme pour me parler à l'oreille, elle m'embrassa, presque malgré moi, deux ou trois fois. « — Tu es le diable, lui disais-je. — Oui, me répondait-elle. » Le meurtre de Garcia le borgne, le *rom* de Carmen, marque un nouveau moment dans le petit drame. On peut croire d'abord que l'introduction du personnage de Garcia rompt l'unité de l'œuvre et que sa mort est un épisode inutile. Au contraire, Carmen ne serait pas complète sans son mari, et le combat contre le borgne est le premier acheminement au meurtre de Carmen. Garcia tué, l'état moral du meurtrier est peint en un mot, indirectement : « Nous l'enterrâmes, et nous allâmes placer notre camp deux cents pas plus loin. » Passons sur les autres petits incidents déterminés par la vie de contrebandier, laquelle a été déterminée elle-même par l'amour exclusif pour la bohémienne; nous arrivons au dénouement, qui est admirable parce qu'il est contenu à l'avance dans tous les événements qui précèdent comme une conséquence dans ses prémisses : — « Je suis las de tuer tous tes amants ; c'est toi que je tuerai. — Elle me regarda fixement de son regard sauvage et me dit : — J'ai toujours pensé

que tu me tuerais... — Carmencita, lui demandai-je, est-ce que tu ne m'aimes plus ?... Elle ne répondit rien. Elle était assise les jambes croisées sur une natte et faisait des traits par terre avec son doigt... — Je ne t'aime plus ; toi, tu m'aimes encore et c'est pour cela que tu veux me tuer. » Durant toute l'action, l'un des traits distinctifs des deux caractères, c'est que Carmen, plus froide, a toujours su ce qu'elle faisait et fait ou fait faire ce qu'elle voulait ; tandis que l'autre ne l'a jamais bien su. La lucidité et l'énergie obstinée de Carmen ne pouvait qu'éclater davantage dans la surexcitation de la dernière lutte : « Elle aurait pu prendre mon cheval et se sauver, mais elle ne voulait pas qu'on pût dire que je lui avais fait peur. » Dans la lutte intérieure de quelques heures qui précède chez tous deux le dénouement, ce qui surnage seul de tous les sentiments bouleversés, ce sont les croyances religieuses ou superstitieuses de l'enfance ; et cela devait être. Carmen fait de la magie, lui, fait dire une messe ; c'est la messe dite qu'il revient vers elle et, après une dernière provocation, la tue. « Je la frappai deux fois. C'était le couteau du borgne que j'avais pris, ayant cassé le mien. Elle tomba au second coup sans crier. Je crois voir encore son grand œil noir me regarder fixement ; puis il devint trouble et se ferma. » Carmen morte, sa vie est finie, il n'a plus qu'à galoper jusqu'à Cordoue pour se livrer, et attendre le *garrot*, privilège des nobles, qui ne sont pas pendus comme les vilains. Auparavant, une dernière contradiction qui résume toutes les faiblesses et toutes les incertitudes de ce violent. « Je me rappelai que Carmen m'avait dit souvent qu'elle aimerait à être enterrée dans un bois. Je lui creusai une fosse avec mon couteau, et je l'y déposai. Je cherchai longtemps sa bague, et je la trouvai à la fin. Je la mis dans la fosse auprès d'elle, avec une petite croix (1). »

(1) On voit par cet exemple combien la composition est essentielle au roman, malgré ce qu'en ont dit certains critiques : « Le roman est le plus libre des genres et souffre toutes les formes. Il y a les beaux romans et les méchants ; il n'y a pas les romans bien composés et les romans mal composés. Une composition serrée peut contribuer à la beauté d'une œuvre ; il s'en faut qu'elle la constitue toute seule. On pourrait citer dans l'histoire des littératures des chefs-d'œuvre à peu près aussi mal composés que *Manette*. » (Jules LEMAÎTRE, *Étude sur les Goncourt*. — *Revue bleue*, 30 septembre 1882.)
Tels romans, qui semblent faire exception aux lois de composition et de développement posées plus haut, en sont au contraire la confirmation quand on les examine plus attentivement. Le *Pêcheur d'Islande*, une des œuvres les plus remar-

Il n'y a qu'à compliquer ainsi cette étude des actions et réactions entre les caractères, le milieu, l'époque, l'état social,

quables de notre temps, est absolument conforme à la progression et à la continuité dans le développement des caractères. Les deux héros principaux nous sont d'abord montrés seulement de profil, comme enveloppés dans les éternels brouillards gris de la Bretagne. Le caractère de Gaud se dessinera le premier. D'abord c'est l'amour simple et instinctif d'une belle jeune fille pour un beau jeune homme. Gaud rêve à sa fenêtre, et cela sied à la Bretonne; enfin une idée claire et obstinée s'implante dans son esprit, c'est qu'elle a droit à l'amour de Yann. Un premier événement psychologique se produit : c'est sa visite à la famille des Gaos, — visite qui tire toute son importance de la station que la jeune fille fait chemin faisant à l'église des Naufragés. Là, devant ces plaques rappelant les noms des Gaos morts en mer, son amour devient plus fort, prend à jamais racine dans son cœur : il prévoit l'au delà et il va par delà la mort.

Puis vient l'attente, des faits très simples, comme une visite manquée; une rencontre prend une importance démesurée à ses yeux. A ce moment l'épisode de Sylvestre intervient. Puis l'intrigue principale se renoue à un événement insignifiant qui amène la déclaration de Yann. Autre phase : c'est l'amour partagé. Puis le départ pour l'Islande, et alors l'attente qui recommence. mais cette fois plus poignante, démesurée. Le caractère de Gaud n'est pour ainsi dire que l'analyse profonde et suivie de l'amour dans l'attente, et la progression est merveilleusement observée. C'est d'abord l'attente douce, presque certaine, dans le rêve qui la reporte à ce bal où il lui a semblé qu'elle était aimée, puis douloureuse dans l'amour dédaigné, et enfin désespérée dans l'absence indéfinie du bien-aimé; attente, désespoir qui doivent finir dans la certitude de la mort. Yann nous est représenté comme beau; mais, derrière son œil franc, on ne sait ce qu'il y a. Est-ce l'obscurcissement d'un esprit hanté par les légendes? est-ce l'entêtement breton? Il échappe. Il ne se révèle à nous que deux fois : lorsqu'il apprend la mort de Sylvestre; et puis lorsque brusquement il épouse Gaud. Tout le reste du temps, c'est le beau mari attirant, mais insaisissable et duquel on ne sait trop que penser. Il parle, agit comme un être ordinaire, et pourtant il y a quelque chose en lui qui échappe. C'est le type du Breton à l'esprit rempli de légendes, de superstitions dans lequel les idées irrationnelles s'implantent et ne peuvent être arrachées que par une brusque détermination; comme celle qui décide Yann à demander la main de Gaud; caractère obstiné dans une décision une fois prise, c'est la personnification des choses immobiles que voilent les brouillards gris de la Bretagne. Yann est un personnage symbolique, un peu à la manière de quelques héros de Zola, comme Albine, par exemple, symbolisant la terre, et Serge, le prêtre. D'un bout à l'autre, Yann nous demeure mystérieux, mystérieux comme la mer qui a emporté nombre des siens, qui le prendra à son tour, qui l'empêche, le jour de son mariage, de venir s'agenouiller avec sa femme dans la petite chapelle chère aux pêcheurs. Mystérieux il restera jusqu'au bout, dans sa mort à laquelle nul n'a assisté, mort symbolique qui fait ressortir le côté merveilleux de l'œuvre, — par malheur, un peu lourdement, et en gâte légèrement l'effet. Quoi qu'il en soit, ce caractère étrange, indéfinissable de Yann rejaillira même sur Gaud, caractère qui pourtant en lui-même n'a rien d'obscur. Yann est parfaitement peint dans l'abordage de *la Reine-Berthe*. Ce bateau tout à coup présent sans qu'on l'ait vu venir est comme la projection du vague nuageux de la superstition et du merveilleux contenus dans l'esprit de Yann. La vieille Yvonne est merveilleusement peinte d'un bout à l'autre, seulement, au lieu d'être vue progressivement, elle, la pauvre vieille, c'est au déclin de sa personnalité. Quant à Sylvestre, ce n'est qu'une esquisse : un sentiment très simple l'anime, l'amour de la Bretagne et de la vieille grand'mère. Il faut convenir qu'il eût été difficile de lui en donner de plus complexe sous peine d'enlever à Yann l'intérêt. C'est celui qui agit le plus, et, somme toute, le livre fermé, il n'est qu'une esquisse; pourquoi? parce qu'il n'y a pas d'événement psychologique. Il part pour la guerre; il est blessé, il meurt. L'amour de la patrie qu'il ne reverra plus est le seul sentiment en jeu, et cela est bien assez pour nous attacher à lui. Aussi avec quel art l'auteur relie Sylvestre ou vivant ou mort à ces deux héros pour parer à l'inconvénient de voir l'intérêt et l'émotion se partager! Sylvestre est le trait d'union entre son frère et sa sœur adoptifs. Gaud est présente par lui aux premières pages

pour arriver aux grands romans de Stendhal. Ce dernier est, comme on l'a mainte fois remarqué, merveilleux dans l'analyse psychologique ; mais sa psychologie porte tout entière sur les *idées* parfaitement conscientes de ses personnages, non sur les *mobiles* obscurs du sentiment. D'ailleurs ses héros sont des Italiens, et les Italiens se laissent peu gouverner par le pur sentiment, ils raisonnent toujours et sont froids même dans la colère ; ils ont un proverbe caractéristique : — La vengeance est un plat qui se mange froid. — Stendhal analyse donc, et dans la perfection, les motifs conscients des actions, mais il ne fait que de l'analyse, rien que de l'analyse et tout intellectuelle. Il n'arrive pas à la synthèse de l'intelligence et du sentiment, qui rend seule la vie, exprime l'homme complet dans son fond le plus obscur comme dans son être le plus conscient. On ne s'explique même point, dans *la Chartreuse de Parme*, les deux amours sincères qui gouvernent le récit : celui de la tante pour le neveu et celui du neveu pour Clélia ; il les pose comme un géomètre pose un théorème qu'on lui accorde et auquel tous ses raisonnements vont s'enchaîner. Ces deux amours admis, non expliqués, il va déduisant les actions et leurs mobiles. Stendhal analyse des idées, mais des idées en somme assez simples parce qu'elles sont superficielles. La conception de la vie que se font ses personnages est des plus primitives : superstitions dignes d'un sauvage, diplomaties de coquette, ou préjugés de dévote, scrupules d'étiquette propres à l'homme du monde ; le tout reposant sur des sentiments très nets et définis, précis comme des formules mathématiques, — ambition, amour, jalousie, — le tout se jouant sur le vieux fond humain le plus primitif. Ce sont des ressorts très compliqués, mais qui après tout ne font mouvoir que des pantins. Une clarté, une limpidité parfaite, qui tient souvent à ce qu'on ne va pas jusqu'au fond du sentiment dernier et obscur, ou à ce qu'il n'y a pas de

du livre, là-bas, en Islande, auprès de Yann, Sylvestre mort, c'est dans sa chaumière, auprès de sa vieille grand'mère que s'en vient demeurer Gaud. c'est sous son portrait encadré d'une couronne de perles noires que Yann et Gaud se disent leur amour. Il est en quelque sorte un milieu où se meuvent les deux amants. La forme du roman-ballade convenait à merveille pour peindre la Bretagne et la mer, les Bretons et les brouillards, et, dans une apparence décousue, l'œuvre a une continuité extrême; si l'on semble sauter d'un personnage à l'autre, d'un pays à l'autre, d'un lieu à l'autre, c'est que l'auteur et son œuvre le veulent ainsi; mais, en réalité, rien n'est plus suivi que ces notes et ces petits sauts.

sentiment, pas de cœur, rien que des idées, des motifs puérils ou raffinés, des surfaces. Cela est trop conscient, ou du moins trop raisonné et trop sec. Stendhal est semblable à l'anatomiste qui met à nu toutes les fibres nerveuses, si imperceptibles qu'elles soient, mais qui en somme travaille sur des cadavres ; la vie lui échappe avec ses phénomènes multiples, sa chimie complexe, son fonds impersonnel ; on ne sent pas en ses personnages ce qu'il y a en tout être de fuyant, d'infini, d'indéterminé, de synthétique. Balzac est incomparablement plus complet comme psychologue.

On a trouvé étrange que les naturalistes contemporains se réclamassent de Stendhal. — De Balzac, oui, mais de Stendhal ! ce romancier du grand monde français ou italien qui ne quitte jamais ses gants, surtout quand il touche la main de certains personnages suspects ; Stendhal est un pur psychologue, et il y a bien autre chose que de la psychologie dans le roman contemporain. — Ces raisons sont bonnes assurément, et pourtant nos naturalistes n'ont pas tort : le détail psychologique, qui abonde chez Stendhal, y est en effet toujours lié à la vue nette de la réalité, de chacun de ses personnages, de ses mouvements, de son attitude, d'une fenêtre qu'il ouvre ou d'une taille qu'il enveloppe discrètement de son bras (1).

(1) Voici un passage de Stendhal, caractéristique, en ce que toute observation psychologique y est attachée à un détail de la vie familière, à un détail que les classiques eussent repoussé comme trivial, et auquel les romantiques n'eussent pas songé dans leur préoccupation du romanesque ; et remarquez cependant qu'il s'agit dans cette page d'une scène de roman, s'il en fut, d'une escalade de fenêtre, la nuit, par un jeune séminariste qui n'a pas revu sa maîtresse depuis quatorze mois.

« Le cœur tremblant, mais cependant résolu à périr ou à la voir, il jeta de petits cailloux contre le volet ; point de réponse. Il appuya une échelle à côté de la fenêtre et frappa lui-même contre le volet, d'abord doucement, puis plus fort. « — Quelque obscurité qu'il fasse, on peut me tirer un coup de fusil, pensa Julien. » Cette idée réduisit l'entreprise folle à une question de bravoure... Il descendit, plaça son échelle contre un des volets, remonta, et, passant la main dans l'ouverture en forme de cœur, il eut le bonheur de trouver assez vite le fil de fer attaché au crochet qui fermait le volet. Il tira ce fil de fer ; ce fut avec une joie inexprimable qu'il sentit que ce volet n'était plus retenu et cédait à son effort. « — Il faut » ouvrir petit à petit et faire reconnaître ma voix. » Il ouvrit le volet assez pour passer la tête, et en répétant à voix basse : « C'est un ami. »

» Il s'assura, en prêtant l'oreille, que rien ne troublait le silence profond de la chambre. Mais décidément, il n'y avait point de veilleuse, même à demi éteinte, dans la cheminée ; c'était un bien mauvais signe.

» Gare le coup de fusil ! Il réfléchit un peu ; puis, avec le doigt, il osa frapper contre la vitre : pas de réponse ; il frappa plus fort. « — Quand je devrais casser » la vitre, il faut en finir. » Comme il frappait très fort, il crut entrevoir, au milieu de l'obscurité, comme une ombre blanche qui traversait la chambre. Enfin, il n'y eut plus de doute, il vit une ombre qui semblait s'avancer avec une extrême

Ce n'est jamais de la psychologie dans l'abstrait, comme on en trouve d'admirable d'ailleurs dans *Adolphe*; on est en tel lieu, en tel temps, devant telle machine humaine : on ne démonte pas seulement les ressorts, on vous les montre. Ajoutez à cela une certaine vue pessimiste de la nature humaine et de ses égoïsmes, comme on en trouve facilement chez toute âme de diplomate, et vous comprendrez la parenté étroite qui relie les visions déjà sanglantes de l'auteur de *Rouge et Noir* aux drames sombres de Zola.

Un autre véritable devancier du roman sociologique, comme on l'a remarqué fort justement, c'est George Sand en personne ; *Indiana*, *Valentine* et *Jacques* marquent l'introduction des « questions sociales » dans le roman. Il est vrai que Zola reproche à George Sand de ne parler « que d'aventures qui ne se sont jamais passées et de personnages qu'on n'a jamais vus »; il est vrai encore que M. Brunetière, après avoir protesté contre cette assertion, en vient à concéder que, dans *Valentine* même et dans *Jacques*, les personnages finissent par devenir de « purs symboles »; mais enfin il n'en reste pas moins certain que dans les romans de George Sand « les personnages ne sont plus comme autrefois enfermés dans le cercle de la famille : ils sont en communication perpétuelle avec les préjugés, c'est-à-dire avec la société qui les entoure, et avec la loi, c'est-à-dire avec l'Etat (1) ». Plus tard, c'est le riche que le romancier mettra en contact avec le pauvre (Balzac), le patron avec l'ouvrier, le peuple avec la bourgeoisie, pour instituer ce que Zola veut qu'on appelle des *expériences*. Mais *le Meunier d'Augibault*, *le Compagnon du tour de France* posent déjà des problèmes sociaux : « Ce que l'on ne peut pas nier, c'est qu'en devenant la substance même du roman, ces thèses y aient comme introduit nécessairement tout un monde de personnages qu'on n'y avait pas encore vus figurer (2).

Le roman n'était encore que *social* avec George Sand : roman à thèses où l'étude de la vie en société n'est pas le

lenteur. Tout à coup il vit une joue qui s'appuyait à la vitre contre laquelle était son œil.
» Il tressaillit et s'éloigna un peu...
» Un petit bruit sec se fit entendre. »
(1) M. Brunetière, *le Roman naturaliste*, pp. 256, 257, 258.
(2) *Ibid.*

but même. C'est avec Balzac, selon nous, que le roman devient *sociologique*. Il y a d'ailleurs longtemps qu'on a remarqué ce caractère de l'œuvre de Balzac (1). Il est clair aussi que Balzac est, avec Stendhal, l'ancêtre du réalisme contemporain. Il a le souci de la vérité psychologique et sociale, et il la cherche dans le laid comme dans le beau, plus souvent dans le laid que dans le beau. Son but est d'exprimer la vie telle qu'elle est, la société telle qu'elle est ; comme les réalistes, il accumule le détail et la description, il tombe même dans le technique. Mais son procédé de composition est encore une abstraction et une généralisation. De plus, Balzac est logicien avant tout : ses caractères sont des théorèmes vivants, des types qui développent tout ce qu'ils renferment. Il a un procédé de simplification puissante qui consiste à ramasser tout un homme dans une seule et unique passion : le père Grandet n'est plus qu'*avare*, le père Goriot n'est plus qu'idolâtre de ses filles, et ainsi de suite. On a dit avec beaucoup de justesse que, par là, Balzac n'est pas vraiment réaliste ; il est classique comme les poètes dramatiques du dix-septième siècle, avec cette différence qu'il l'est beaucoup plus, et que, « simplificateur extrême, il n'aurait pas même admis la clémence d'Auguste, ni les hésitations de Néron, ni fait Harpagon amoureux ; il conçoit tous ses personnages sur le modèle du jeune Horace, de Narcisse ou de Tartufe ». Le réalisme vrai consiste, au contraire, à ne jamais admettre qu'un homme soit une passion unique incarnée dans des organes, mais un jeu et souvent un conflit de passions diverses, qu'il faut prendre chacune avec sa valeur relative (2).

Le naturalisme contemporain procède non seulement de Balzac, mais du romantisme de Hugo, par « *réaction* » et par

(1) Hugo disait sur sa tombe : « Tous ses livres ne forment qu'un livre, livre vivant, lumineux, profond, où l'on voit aller et venir, et marcher et se mouvoir, avec je ne sais quoi d'effaré et de terrible mêlé au réel, toute notre civilisation contemporaine ; livre merveilleux que le poète a intitulé « comédie » et qu'il aurait pu intituler « histoire », qui prend toutes les formes et tous les styles, qui dépasse Tacite et qui va jusqu'à Suétone, qui traverse Beaumarchais et qui va jusqu'à Rabelais ; livre qui est l'observation et qui est l'imagination ; qui prodigue le vrai, l'intime, le bourgeois, le trivial, le matériel, et qui par moments, à travers toutes les réalités brusquement et largement déchirées, laisse tout à coup entrevoir le plus sombre et le plus tragique idéal. (*Littérature et philosophie mêlées*, discours prononcé aux funérailles de Balzac, vol. II, p. 318.)

(2) M. Faguet, *Etudes littéraires sur le dix-neuvième siècle*.

« *évolution* ». Hugo, rejetant les règles arbitraires et les personnages de convention, disait dans la préface de *Cromwell* : « Le poète ne doit prendre conseil que de la nature, de la vérité, et de l'inspiration. » En s'essayant au roman historique dans *Notre-Dame de Paris*, Hugo avait déjà peint un état *social* et un ensemble de mœurs, quelque faiblesse qu'il ait montrée dans la conception des caractères individuels. Plus tard, dans *les Misérables*, Hugo fait un roman à la fois social et sociologique. *L'Assommoir* est en germe dans *les Misérables*. Voici, par exemple, l'original de l'interminable promenade de Gervaise sur le trottoir des boulevards dans la neige :

> Vers les premiers jours de janvier 1823, un soir qu'il avait neigé, une créature rôdait en robe de bal et toute décolletée avec des fleurs sur la tête devant la vitre du café des officiers... Chaque fois que cette femme passait (devant un des élégants de l'endroit), il lui jetait, avec une bouffée de la fumée de son cigare, quelque apostrophe qu'il croyait spirituelle et gaie, comme : — Que tu es laide ! — Veux-tu te cacher. — Tu n'as pas de dents ! etc., etc. — Ce monsieur s'appelait M. Bamatabois. La femme, triste spectre paré qui allait et venait sur la neige, ne lui répondait pas, ne le regardait même pas, et n'en accomplissait pas moins en silence et avec une régularité sombre sa promenade qui la ramenait de cinq minutes en cinq minutes, sous le sarcasme, comme le soldat condamné qui revient sous les verges... (1).

Voici la familiarité et le langage imagé du peuple :

> Quand on n'a pas mangé, c'est très drôle. — Savez-vous, la nuit, quand je marche sur le boulevard, je vois des arbres comme des fourches, je vois des maisons toutes noires grosses comme les tours de Notre-Dame, je me figure que les murs blancs sont la rivière, je me dis : Tiens, il y a de l'eau là ! Les étoiles sont comme des lampions d'illuminations, on dirait qu'elles fument et que le vent les éteint, je suis ahurie, comme si j'avais des chevaux qui me soufflent dans l'oreille ; quoique ce soit la nuit, j'entends des orgues de Barbarie et les mécaniques des filatures, est-ce que je sais, moi ? Je crois qu'on me jette des pierres, je me sauve sans savoir, tout tourne, tout tourne (2).

Voici enfin les naïvetés enfantines, prises sur le fait. Jean Valjean porte le seau trop plein de Cosette ; la petite marche à ses côtés, il lui parle :

> — Tu n'as donc pas de mère ?
> — Je ne sais pas, répondit l'enfant.

(1) *Les Misérables.*
(2) *Récit d'Eponine.* — *Les Misérables*, tome VI, pp. 143-144.

Avant que l'homme eût eu le temps de reprendre la parole, elle ajouta.
— Je ne crois pas. Les autres en ont. Moi, je n'en ai pas.
Et, après un silence, elle reprit :
— Je crois que je n'en ai jamais eu.

Les deux petites Thénardier se sont emparées d'un jeune chat, elles l'ont emmailloté comme une poupée ; l'aînée dit à sa sœur :

Vois-tu, ma sœur, jouons avec. Ce serait ma petite fille. Je serais une dame. Je viendrais te voir et tu la regarderais. Peu à peu tu verrais ses moustaches, et cela t'étonnerait. Et puis tu verrais ses oreilles, et puis tu verrais sa queue, et cela t'étonnerait. Et tu me dirais ! Ah ! mon Dieu ! et je te dirais ! Oui, madame, c'est une petite fille que j'ai comme ça. Les petites filles sont comme ça à présent.

Lisez encore le dialogue de Fantine et de la vieille fille Marguerite. On a dit à Fantine que sa petite fille en nourrice était malade d'une fièvre miliaire :

— Qu'est-ce que c'est donc que cela, une fièvre miliaire ? Savez-vous ?
— Oui, répondit la vieille fille, c'est une maladie.
— Ça a donc besoin de beaucoup de drogues ?
— Oh ! des drogues terribles.
— Où cela vous prend-il ?
— C'est une maladie qu'on a comme ça.
.
— Est-ce qu'on en meurt ?
— Très bien, dit Marguerite.

Voici un fragment tiré du récit du bonhomme Champmathieu que la justice prend pour un ancien forçat :

Avec ça, j'avais ma fille qui était blanchisseuse à la rivière. Elle gagnait un peu de son côté ; à nous deux, cela allait. Elle avait de la peine aussi. Toute la journée dans un baquet jusqu'à mi-corps, à la pluie, à la neige, avec le vent qui vous coupe la figure : quand il gèle, c'est tout de même. il faut laver ; il y a des personnes qui n'ont pas beaucoup de linge et qui attendent après ; si on ne lavait pas, on perdrait des pratiques. Les planches sont mal jointes et il vous tombe des gouttes d'eau partout. On a ses jupes toutes mouillées, dessus et dessous. Ça pénètre. Elle a aussi travaillé au lavoir des Enfants-Rouges, où l'eau arrive par des robinets. On n'est pas dans le baquet. On lave devant soi au robinet et on rince derrière soi dans le bassin. Comme c'est fermé, on a moins froid au corps. Mais il y a une buée d'eau chaude qui est terrible et qui vous perd les yeux. Elle revenait à sept heures du soir, et se couchait bien vite ; elle était si fatiguée. Son mari la battait... C'était une brave fille qui n'allait pas au bal, qui était bien tranquille. Je me rappelle un mardi gras où elle était couchée à huit heures...

La descente de police, dans *Nana*, est en germe dans la fuite effarée des filles de Thénardier, qui heurtent Marius : « J'ai cavalé, cavalé, cavalé. » Le Jeanlin de *Germinal* est un Gavroche tourné au noir, et sa retraite dans un puits abandonné est le pendant de celle de Gavroche dans le ventre gigantesque de l'éléphant de maçonnerie (1).

Le jardin de la rue Plumet combiné avec des souvenirs d'enfance est l'original du jardin du Paradou.

> Ce jardin ainsi livré à lui-même depuis plus d'un demi-siècle était extraordinaire et charmant. Les passants d'il y a quarante ans s'arrêtaient dans cette rue pour le contempler, sans se douter des secrets qu'il dérobait derrière ses épaisseurs fraîches et vertes...
> Il y avait un banc de pierre dans un coin, une ou deux statues moisies, quelques treillages décloués par le temps, pourrissant sur le mur, du reste plus d'allées ni de gazon... Les mauvaises herbes abondaient, aventure admirable pour un pauvre coin de terre. La fête des giroflées y était splendide. Rien dans ce jardin ne contrariait l'effort sacré des choses vers la vie... Les arbres s'étaient baissés vers les ronces, les ronces étaient montées vers les arbres...; ce qui flotte au vent s'était penché vers ce qui se traîne dans la mousse... Ce jardin n'était plus un jardin, c'était une broussaille colossale; c'est-à-dire quelque chose qui est impénétrable comme une forêt, peuplé comme une ville, frissonnant comme un nid, sombre comme une cathédrale, odorant comme un bouquet, solitaire comme une tombe, vivant comme une foule.
> En floréal, cet énorme buisson, libre derrière sa grille et ses quatre murs, dans le sourd travail de la germination universelle, tressaillait au soleil levant presque comme une bête qui sent la sève d'avril monter et bouillonner dans ses veines, et, secouant au vent sa prodigieuse chevelure verte, semait sur la terre humide, sur les statues frustes, sur le perron croulant du pavillon et jusque sur le pavé de la rue déserte, les fleurs en étoiles, la rosée en perles, la fécondité, la beauté, la vie, la joie, les parfums. A midi mille papillons blancs s'y réfugiaient, et c'était un spectacle divin de voir là tourbillonner en flocons dans l'ombre cette neige vivante de l'été... Le soir, une vapeur se dégageait du jardin et l'enveloppait; l'odeur si enivrante des chèvrefeuilles et des liserons en sortait de toute part comme un poison exquis et subtil; on entendait les derniers appels des grimpereaux et des bergeronnettes s'assoupissant sous les branchages... C'était un jardin fermé, mais une nature âcre, riche, voluptueuse et odorante..
> Quand Cosette y arriva, elle n'était encore qu'une enfant, Jean Valjean lui livra ce jardin inculte. — Fais-y tout ce que tu voudras, lui disait-il. Cela amusait Cosette; elle en remuait toutes les touffes et toutes les pierres, elle y cherchait « des bêtes »; elle y jouait, en attendant qu'elle y rêvât (2).

(1) La destinée des romanciers, et de tous les écrivains, est de prendre beaucoup les uns aux autres: quelquefois ils s'en aperçoivent et, de la meilleure foi du monde, s'écrient avec Rossini : « Vous croyez que cette phrase n'est pas de moi? Bah! Paesiello ne méritait pas de l'avoir trouvée. » — D'autres ne s'en aperçoivent même pas; tous pourraient s'approprier la prière fameuse du paysan normand : « Mon Dieu, je ne vous demande pas de bien, donnez-moi seulement un voisin qui en ait. »

(2) Chez les romantiques, l'idéalisme et le réalisme sont encore si peu fondus

Flaubert continue le romantisme par son culte de la forme et du style poétique ; il annonce le réalisme par les études psychologiques et sociales de *Madame Bovary* et de *l'Education sentimentale*. Déjà il applique au roman le système des petits faits *significatifs*, soutenu par Taine. Le *moi* de ses héros n'est qu'une « collection de petits faits », une « série de faits mentaux », une association d'idées et d'images qui défilent dans un certain ordre. Ses romans sont des « monographies psychologiques ». En outre, il y introduit l'idée chère aux Allemands et aux Anglais de l'évolution, du développement (*entwickelung*), qui consiste, dit Taine, « à représenter toutes les parties d'un groupe comme solidaires et complémentaires, en sorte que chacune d'elles nécessite le reste, et que, toutes réunies, elles manifestent par leurs successions et par leurs contrastes la qualité intérieure qui les assemble et les produit ». Cette qualité intérieure, Hegel l'appelait *l'idée* du groupe ; Taine l'appelle un caractère dominateur. Les faits significatifs, préférés aux faits suggestifs, sont la caractéristique de la science ; la science pénètre donc dans l'art. Le héros romantique, égaré en pleine fantaisie, retombe sur terre de tout le poids des faits observés : il se précise, il cherche à personnifier l'homme réel, non plus le rêve du poète dans une heure d'enthousiasme. Mais la réalité est chose si fuyante qu'elle peut trouver moyen d'échapper encore à cette méthode toute d'exactitude scientifique. Voir de près, de tout

que, lorsque celui-ci apparaît, à tout moment il détonne et fait dissonance ; en voici un exemple :

« Un soir, Cosette songeait ; une tristesse la gagnait peu à peu, cette tristesse invincible que donne le soir et qui vient peut-être, qui sait ? du mystère de la tombe entr'ouvert à cette heure-là... Cosette se leva, marchant dans l'herbe inondée de rosée, et se disant, à travers l'espèce de somnambulisme mélancolique où elle était plongée : « — Il faudrait vraiment des sabots pour le jardin à cette heure-ci. On s'enrhume... » (*Les Misérables*, t. VII, p. 360.)

Autre exemple d'attente trompée et d'une mauvaise coordination des idées et images : « Jamais rien que d'ailé n'avait posé le pied là. Ce plateau était couvert de fientes d'oiseaux. » (*Les Travailleurs de la mer*.)

Mais, si l'on trouve maint exemple de réalisme ridicule dans le romantisme, on trouve maint exemple de romantisme manqué chez nos réalistes contemporains. Rappelez-vous l'exhibition que fait la *Mouquette* « dans un dernier flamboiement de soleil ». Ce qu'elle montrait « n'avait rien d'obscène, et ne faisait pas rire, farouche. » Ce sont les procédés du plus pur et du plus mauvais romantisme, c'est l'effort pour faire du sublime avec du grotesque. Ces lignes sont évidemment de la même inspiration que le commentaire lyrique du mot de Cambronne dans *les Misérables*. Une sorte de révolution a été commencée par Boileau, qui demandait qu'on appelât *chat* un *chat*, continuée par le romantisme de Victor Hugo, qui prescrit d'appeler un cochon par son nom, et achevée, du moins il faut l'espérer, par le naturalisme, qui a appliqué comme qualificatif à l'homme le substantif du romantisme.

près même, est assurément la meilleure condition pour saisir les détails dans leur plus rigoureuse précision, mais cela peut être aussi un excellent moyen de borner sa vue à ces seuls détails : ils grandiront de toute l'attention qui leur sera prêtée, et leur relation avec l'ensemble pourra en être altérée d'autant. Pour bien saisir les proportions des différentes parties d'un tout, le plus sûr est encore de regarder à une certaine distance, la netteté de quelques détails dût-elle en souffrir. Si de plus on parle de fait dominateur auquel tous les autres ne feront que se relier, il devient de la plus haute importance de ne se point tromper dans la perspective, de voir d'un peu loin, d'un peu haut surtout. Le reproche qu'on pourrait faire à Flaubert, un maître pourtant, — et surtout à son école, — c'est de s'être complu dans l'étude et dans la peinture de la médiocrité, sous prétexte qu'elle est plus vraie. Plus commune, soit, mais plus vraie? Est-ce que la réalité la plus haute n'appartient pas toujours aux sentiments capables de nous porter en avant, ne fût-ce qu'un seul instant, d'élever au-dessus de nos têtes ne fût-ce qu'un seul d'entre nous? Nous jugeons des époques passées par leurs grands hommes. Jugeons donc un peu la médiocrité contemporaine précisément par ce qui en sort. Le pessimisme s'est introduit dans l'art avec cette manière de voir, quoi d'étonnant (1)? C'est presque un dicton populaire que les hommes paraissent plus mauvais qu'ils ne sont; si donc nous les jugeons uniquement par leurs actes, lesquels sont déterminés par une foule de chocs et de circonstances qui ont fait dévier l'impulsion première, nous ne pourrons trouver en eux que matière à réflexions pessimistes. — Mais que m'importe, dira-t-on, l'homme intérieur, si je n'ai affaire qu'à l'homme extérieur? — Il importe plus qu'on ne croit, car, s'il y a réellement dans l'homme deux tendances, presque deux volontés inverses, il y aura aussi lutte

(1) Dans son *Voyage en Italie*, devant les chefs-d'œuvre des siècles anciens, Taine s'écrie : « Que de ruines et quel cimetière que l'histoire!... » « Froide et fixe, *la Niobé* se redresse, sans espérance, et, les yeux fixés au ciel, elle contemple avec admiration et avec horreur le nimbe éblouissant et mortuaire, les bras tendus, les flèches inévitables, et l'implacable sérénité des dieux... » Pour Taine, la « raison et la santé sont des accidents heureux »; « le meilleur fruit de la science est la résignation froide, qui, pacifiant et préparant l'âme, réduit la souffrance à la douleur du corps... » ... Après avoir montré que l'imperfection humaine est dans l'ordre, comme l'irrégularité foncière des facettes dans un cristal, Taine demande: « Qui s'indignera contre cette géométrie? » (Voir M. Bourget, *Études de psychologie contemporaine*, pp. 204, 216.)

pour arriver à l'équilibre ; cette lutte se manifestera par des actes de générosité spontanés et inattendus, et aussi par un certain nombre de natures d'exception. C'est au nom de la science que nos romanciers se disent pessimistes, mais la science n'est pessimiste que par les inductions qu'on en tire ; et peut-être bien que l'étude du cœur humain est, de toutes, celle qui doit encore le moins porter au pessimisme. « As-tu réfléchi, écrit Flaubert jeune, as-tu réfléchi combien nous sommes organisés pour le malheur ?... » Et plus tard : — « C'est étrange comme je suis né avec peu de foi pour le bonheur. J'ai eu, tout jeune, un pressentiment complet de la vie. C'était comme une odeur de cuisine nauséabonde s'échappant par un soupirail. On n'a pas besoin d'en avoir mangé pour savoir qu'elle est à faire vomir. » M. Bourget a remarqué que, quand Salammbô s'empare du zaïmph, de ce manteau de la Déesse « tout à la fois bleuâtre comme la nuit, jaune comme l'aurore, pourpre comme le soleil, nombreux, diaphane, étincelant, léger... », elle est surprise, comme Emma entre les bras de Léon, de ne pas éprouver ce bonheur qu'elle imaginait autrefois : « Elle reste mélancolique dans son rêve accompli... » L'ermite saint Antoine, sur la montagne de la Thébaïde, ayant, lui aussi, réalisé sa chimère mystique, comprend que la puissance de sentir lui fait défaut ; il cherche avec angoisse la fontaine d'émotions pieuses qui jadis s'épanchait du ciel dans son cœur : « Elle est tarie maintenant, et pourquoi... ? » Flaubert s'appelait lui-même ironiquement le R. P. Cruchard, directeur des dames de la Désillusion. La *Tentation de saint Antoine* aboutit au désir de ne plus penser, de ne plus vouloir, de ne plus sentir, de redescendre degré à degré l'échelle de la vie, de s'abîmer dans la matière, d'être la matière. « J'ai envie de voler, de nager, de beugler, d'aboyer, de hurler. Je voudrais avoir des ailes, une carapace, une écorce, souffler de la fumée, porter une trompe, tordre mon corps, me diviser partout, être en tout, m'émaner avec les odeurs, me développer comme les plantes, couler comme l'eau, vibrer comme le son, briller comme la lumière, me blottir sous toutes les formes, pénétrer chaque atome, descendre jusqu'au *fond de la nature, — être la matière!* » Illusion, désillusion, eh ! c'est l'éternel sujet de l'éternel poème. Seulement il est des poètes qui aiment à montrer

l'illusion nouvelle surgissant tout aussitôt, — car, si nos rêves comme les choses nous trompent et passent, le sentiment, qui avait produit notre attente, demeure ; — mais à notre époque, tout assombrie, tout oppressée de pessimisme, on aime à méditer sur le rêve qui s'est trouvé vide de sens. Enfin, Flaubert tend déjà à préférer les analyses « de cas pathologiques », préconisées par les psychologues, et auxquelles se sont complu les de Goncourt. Tous les éléments du naturalisme contemporain sont ainsi réunis. Nous arrivons à l'ère des « histoires naturelles et sociales (1). »

III. — Le naturalisme se définit lui-même « la science appliquée à la littérature ». Il donne pour raison de cette définition ambitieuse qu'il a le même but et les mêmes méthodes que la science. Le même but : la vérité, rien que la vérité ; — malheureusement il n'ajoute pas : toute la vérité. La même méthode : la méthode expérimentale, qui, outre l'observation, comprend l'expérimentation. Le romancier naturaliste doit être d'abord un observateur : avant d'écrire, il fait comme Taine ; il amasse quantité de notes, de petits faits, documents sur documents. Mais ce n'est pas assez, il

(1) Avant d'examiner le roman naturaliste et sociologique, disons quelques mots des mœurs mondaines, qui, pour quelques-uns, sont un sujet préféré. Tandis qu'à notre époque des romanciers ont pris pour objet d'étude la société populaire ou bourgeoise, et que leurs œuvres roulent en partie sur des grossièretés, d'autres ont peint avec amour la société mondaine. C'est sans doute un objet d'étude légitime comme tous les autres. Malheureusement les œuvres de ces romanciers portent trop souvent sur des conventions et sur des niaiseries. La vie mondaine est celle où le cœur et la pensée ont assurément le moins de part. Restent les sens ; mais ils sont tellement appauvris et usés qu'ils ne peuvent qu'être le principe de sensations maladives, de penchants détraqués. Tout cela d'ailleurs, le plus souvent, n'aboutit même pas ; les vrais gens du monde ont à peine la force d'être franchement charnels, et vouloir sans pouvoir est le mot de leur existence. Ces marionnettes ont fort peu d'humain en elles ; aussi la peinture qu'on en peut faire n'est-elle que l'ombre d'ombres. Le roman mondain, c'est le bibelot et l'étiquette envahissant l'art. Rien n'est méprisable pour l'artiste, soit ; mais il y a des choses qui sont vaines et futiles ; en tout cas, il ne faut point être dupe de son sujet, et il faut connaître les endroits où il sonne creux. Certaines personnes, n'ayant point de vraie distinction dans la tête ou dans le cœur, la cherchent dans leur mobilier, dans leurs habits, dans la noble tenue de leurs laquais ; les romanciers ne doivent point se laisser prendre à cette comédie, ni croire qu'ils ont peint un monde distingué parce qu'ils ont peint un monde où chacun voudrait l'être et croit l'être, — y compris les concierges. La plupart des traits d'esprit qui se colportent de salon en salon ressemblent à ces mots des enfants, à ces petites niaiseries gracieuses que les mères redisent avec complaisance et que nous ne pouvons écouter sans ennui. Vouloir faire une œuvre de vraie psychologie individuelle et sociale avec la vie des salons, c'est prendre au sérieux non pas même des enfants, — car les enfants sont des êtres réels, sympathiques, des germes d'hommes, — mais des enfantillages, c'est-à-dire rien : de la poussière de mots.

change son roman même en une « expérimentation ». L'observateur donne les faits tels qu'il les a vus, pose le point de départ, établit le terrain solide sur lequel vont marcher les personnages, se développer les phénomènes avec leurs lois. Puis, l'expérimentateur paraît et « institue l'expérience », c'est-à-dire fait mouvoir les personnages dans une histoire particulière, pour y montrer que la succession des faits y sera telle que l'exige le déterminisme des phénomènes mis à l'étude. C'est presque toujours une expérience « pour voir », comme l'appelle Claude Bernard. Le romancier part à la recherche d'une vérité. Voyez la figure du baron Hulot dans *la Cousine Bette*, de Balzac. Le fait général observé par Balzac est le ravage que le tempérament amoureux d'un homme amène chez lui, dans sa famille, dans la société. Dès que Balzac a eu choisi son sujet, il part des faits observés, puis il institue son expérience, dit Zola, en soumettant Hulot à une série d'épreuves, en le faisant passer par certains milieux, pour montrer comment fonctionne le mécanisme de sa passion. Il n'y a plus seulement là observation, à en croire les théoriciens du naturalisme ; il y a expérimentation, en ce sens que Balzac ne s'en tient pas strictement, en photographe, aux faits recueillis par lui : il intervient d'une façon directe pour placer son personnage dans des conditions « dont il reste le maître ». Le problème est de savoir ce que telle ou telle passion, agissant dans tel milieu et dans telles circonstances, produira au point de vue de l'individu et de la société ; et un roman expérimental, *la Cousine Bette*, par exemple, est simplement « le procès-verbal de l'expérience que le romancier répète sous les yeux du public ». En somme, toute l'opération consiste « à prendre les faits dans la nature, puis à étudier le mécanisme des faits en agissant sur eux par les modifications des circonstances et des milieux, sans jamais s'écarter des lois de la nature. Au bout il y a la connaissance de l'homme, la connaissance scientifique, dans son action individuelle et sociale. Le roman expérimental se donne donc comme une conséquence de l'évolution scientifique du siècle ; il continue et complète la physiologie, qui elle-même s'appuie sur la chimie et la physique ; substitue à l'étude de « l'homme

abstrait », de « l'homme métaphysique » l'étude de l'homme naturel, « soumis aux lois physico-chimiques et déterminé par les influences du milieu »; le roman expérimental, en un mot, est la littérature de notre âge de science comme la littérature classique et romantique correspondait à un âge de scolastique et de théologie (1).

Il semble qu'on ait tout dit lorsqu'on a qualifié le roman de scientifique. En somme, qu'est-ce qu'il y a d'immédiatement certain dans la science? le fait visible, tangible. Admettons que les faits assemblés par le romancier soient d'une exactitude rigoureuse — quoique en réalité voir, ce soit déjà interpréter, par conséquent transformer — il reste à tirer les conclusions, lesquelles dépendront de la nature d'esprit du romancier, de ses idées préconçues, de son génie enfin. Si, par bonheur, il est doué d'un sens droit, la mesure sera gardée; mais il en est beaucoup que leur imagination déborde, et alors ils ont plus d'un rapport avec les romantiques tant décriés par eux. Le reproche fait aux romantiques est avant tout l'exagération : comme ils n'incarnent guère qu'une passion par personnage, ils réduisent ainsi la machine humaine à un seul rouage, et, toute la force de la sorte épargnée, ils l'emploient pour pousser à l'extrême la passion donnée. Mais les partisans à outrance du fait dominateur, les adeptes du gigantesque et du symbolique (à la façon de Zola) font-ils autre chose? Les uns et les autres, romantiques et réalistes, dans leur élan, peuvent perdre pied; tous, dans une même mesure, sont idéalistes, quoiqu'ils aillent en sens contraires : idéaliser, c'est isoler et grandir une tendance existante pour la faire prédominer : tel est le but par eux tous poursuivi. Seulement les romantiques ont cela de bon qu'ils ne négligent point le côté généreux de l'homme, lequel n'est pas le moins réel ni le moins puissant; telle œuvre romantique qui, à la lecture, a pu nous paraître un tissu d'exagérations et d'invraisemblances, le livre fermé, nous laisse malgré tout un type dans l'esprit. Ce qui manque aux romantiques, c'est moins encore le vrai que le vrai pris sur le fait. Bien autrement difficile serait d'accorder à nombre de héros réalistes la valeur de types de l'homme réel.

(1) *Le Roman expérimental*, pp. 18, 19, 20, 22.

Les romanciers naturalistes estiment que la question d'hérédité a une grande influence dans les manifestations intellectuelles et passionnelles de l'homme. Ils accordent aussi une influence considérable au milieu. « L'homme n'est pas seul, il vit dans une société, dans un milieu social, et dès lors, pour nous, romanciers, ce milieu social modifie sans cesse les phénomènes. Même notre grande étude est là, dans le travail réciproque de la société sur l'individu et de l'individu sur la société. » Et c'est précisément, selon Zola, ce qui constitue le roman expérimental : posséder le mécanisme des phénomènes chez l'homme, montrer « les rouages des manifestations intellectuelles et sensuelles », telles que la physiologie nous les expliquera sous l'influence de l'hérédité et des circonstances ambiantes : enfin montrer l'homme vivant « dans le milieu social qu'il a produit lui-même, qu'il modifie tous les jours, et au sein duquel il éprouve à son tour une transformation continue ». Ainsi donc, « nous nous appuyons sur la physiologie, nous prenons l'homme isolé des mains du physiologiste, pour continuer la solution du problème et résoudre scientifiquement la question de savoir comment se comportent les hommes dès qu'ils sont en société... » — « Je voudrais, dit encore Zola dans une préface récente, coucher l'humanité sur une page blanche, toutes les choses, tous les êtres, une œuvre qui serait l'arche immense. »

Quelle est la valeur de toute cette théorie du roman expérimental, physiologique et sociologique? L'épopée antique contait la destinée des nations. Mais le sentiment patriotique a changé de mesure, le mot *nation* est trop vaste, trop vague peut-être pour tenir en un poème. Alors un poète a pensé que l'épopée devait se transformer et s'appliquer à telle ou telle *classe* d'individus digne d'intérêt et de pitié, et Victor Hugo a écrit *les Misérables*. Mais le sujet était encore trop vaste et par cela même l'œuvre un peu diffuse. Zola a cru que le réduire, c'était donner sa vraie forme à l'épopée moderne; il étudie tel groupe dans les diverses classes de notre société : *l'Assommoir*, c'est l'ouvrier parisien; *Germinal*, c'est le mineur. Malheureusement, une conception juste de la portée sociale que le roman peut avoir est gâtée par le système matérialiste que nos roman-

ciers professent, sous prétexte de réalisme ou de naturalisme, si bien qu'au lieu d'hommes ils ne peignent trop souvent que des brutes : c'est le règne de la « littérature brutale ». Il est très vrai encore qu'il y a une ressemblance entre l'expérimentateur et le romancier : tous les deux, au moyen d'une *hypothèse*, conçoivent une expérience possible, idéale ; ils sont tous deux imaginatifs, inventeurs. Mais il ne suffit pas d'imaginer une expérience idéale ; il faut la *réaliser* objectivement pour *vérifier* l'idée préconçue. Zola a bien soin de n'en souffler mot. Le physicien dit d'abord : — Si la foudre est produite par l'électricité, imaginons un cerf-volant terminé par une pointe et lancé en l'air ; j'en devrai tirer des étincelles. — Puis il réalise le cerf-volant, en tire l'étincelle, et vérifie ainsi la loi d'abord hypothétique des relations entre la foudre et l'électricité. L'*expérimentation* ne commence qu'avec la réalisation objective et la vérification de l'hypothèse. Le romancier, lui, s'en tient à l'*hypothèse*, à l'idée préconçue, à l'imagination, qui est précisément la part de l'*idéalisme* véritable dans la science. Il ne fait donc qu'imaginer et supposer ; il n'*expérimente* pas. — « Mais mes *documents* humains, mes cahiers de notes, mes petits faits significatifs alignés à la façon de Taine ! » — Ce sont là des observations, exactes ou inexactes, complètes ou incomplètes ; ce ne sont pas des expérimentations. Dites que vous êtes un observateur, nous vous l'accordons, sauf à faire nos réserves sur ce que vos observations peuvent avoir d'insuffisant, de borné et de systématique ; mais ne vous érigez pas en *expérimentateur* lorsque vous n'avez pour tout cabinet d'expérience que votre propre tête. La famille des Rougon-Macquart n'est pas une hérédité expérimentée, mais une hérédité imaginée, entre des pères et des enfants qui sont tous les enfants de votre cerveau. S'ils se ressemblent si bien entre eux et paraissent hériter l'un de l'autre, c'est qu'ils sont sortis du même moule où on les a jetés. La seule expérimentation, ici, est celle dont le romancier lui-même est le sujet, et qui permet aux lecteurs de dire qu'il a le cerveau fait de telle ou de telle manière, des yeux qui voient de telle ou telle couleur. Il a beau se réclamer de la *physiologie*, Zola est un *psychologue ;* — ce mot, qui lui semblera peut-être une injure, est d'ailleurs pour nous un éloge. Le

psychologue est, lui aussi, un romancier : il imagine des caractères, des passions, des souvenirs, des volontés ; il se place par l'imagination dans telle ou telle circonstance ; il se demande ce qu'il ferait, ce qu'il a fait dans des circonstances analogues, ce qu'il a vu faire. Puis il cherche des lois, des théories.

La méthode de nos réalistes, outre ce qu'elle a de psychologique, est encore analogue à la méthode déductive des géomètres. Etant données telles lignes et tels points d'intersection, il en résultera telle figure, — *abstraction* faite de toutes les autres circonstances. Etant donnée (par abstraction) une courtisane qui n'a rien de la femme, elle sera telle et telle, elle sera Nana. C'est toujours la méthode de simplification qui caractérise la déduction géométrique. Il n'y a plus qu'à trouver des courtisanes qui n'aient rien de la femme ; et encore, si on en trouve, ce seront de pures exceptions qui ne prouveront rien de général. Est-ce à dire que nous fassions fi de cette méthode et de ses résultats ? Nullement. Il est toujours bon d'examiner les conséquences d'une hypothèse, à la condition de ne pas représenter cette hypothèse abstraite comme le tout de la réalité. Un géomètre ne croit pas que les points, les lignes et les surfaces épuisent le monde.

Outre qu'il est un géomètre, le réaliste par système est encore un métaphysicien ; — il est métaphysicien matérialiste et pessimiste, — mais un système matérialiste et pessimiste est un système métaphysique tout comme les autres, qui prétend nous révéler le dernier mot et le dernier fond de notre conscience. Zola a beau rire des *scolastiques*, avec lesquels il identifie les *idéalistes :* au lieu d'une expérimentation « à la Claude Bernard », il nous donne des constructions à la Képler (ceci n'est pas pour l'offenser). Képler disait, avec Aristote :
— Tout doit être beau dans l'œuvre de Dieu ; la ligne circulaire est la plus belle des lignes ; donc les astres doivent décrire des cercles, même ceux qui, comme Mars, semblent avoir un trajet si irrégulier. — Seulement Képler, lui, chercha la confirmation de son hypothèse, et il trouva non des cercles, mais des ellipses. A leur tour, nos réalistes disent : — Tout doit être laid dans l'homme, ou à peu près, car la bête en lui domine ; donc toutes les lignes de sa conduite doivent être tortueuses, sinistres, hideuses. — C'est de l'idéalisme retourné. Et où

est la preuve du système? — Dans mes romans. — Un roman ne sera jamais une preuve. — Dans mes notes de petits faits. — Eh bien, les petits faits eux-mêmes ne prouvent nullement ce que Taine veut leur faire prouver. Tout dépend de la manière dont on les aligne. Avec sa collection de notes, Taine a fait un Napoléon qui n'est plus qu'un monstre. Avec une autre collection de notes, ou avec la même, un autre historien en refera un héros. Qui peut se flatter d'avoir la totalité des faits, et, l'eût-il, d'avoir la *loi?* En somme, dans ses romans, le réaliste fait ce beau raisonnement : « *Si* l'homme n'est qu'une brute dominée par tous les instincts de la bête et à peu près incapable de tout ce qui est beau et généreux, il devra agir de telle sorte dans telles circonstances que j'imagine. » Puis, il réalise les circonstances, — où? — dans son imagination; — et il vérifie la bestialité radicale de la nature humaine, — où? — toujours dans son imagination. Cette façon d'expérimenter est trop commode. Quand Claude Bernard a supposé qu'une piqûre à telle partie de l'encéphale devait produire le diabète, il a réellement piqué le cerveau d'un animal et *vérifié* le diabète consécutif. Le réaliste, lui, nous attribue toutes les maladies morales possibles dans son esprit, et, fort heureusement, il n'en réalise pas la vérification au dehors.

En outre, on confond souvent, dans cette question, l'art avec la science. — Le romancier, répète-t-on, est un naturaliste, qui n'a qu'à observer les hommes et à les classer; or, c'est ainsi que la science agit à l'égard de toute chose : il n'y a rien de vil dans l'art, pas plus que dans la science. Le romancier observe les mœurs et, en nous les représentant, il doit en rendre compte par les sentiments et les sensations qui en sont la cause : jusqu'alors, on a laissé dans l'ombre certains sentiments, certaines sensations; le romancier actuel doit les mettre en scène comme tous les autres, en sa qualité de physiologiste et de psychologue. — Cette théorie, selon nous, est insoutenable. Il est faux que la science et le roman ne fassent qu'un. Et leur effet n'est pas le même : la science peut être ennuyeuse, le roman doit être intéressant; jamais un roman ne sera un traité scientifique. Si le romancier fait entrer en scène un chien ou un chat, ce dont il a parfaitement le droit (voyez le chien et le

chat du *Capitaine Fracasse*), il ne se bornera pas à reproduire M. de Buffon en le complétant par une anatomie plus exacte du chien et du chat. Non, ce qui est vrai, c'est que le roman, s'il n'est point un traité scientifique, doit être d'esprit scientifique ; le progrès des sciences est tel de nos jours qu'il y a un certain nombre d'idées et de théories dont il faut tenir compte pour édifier le roman, pour faire comprendre et accepter ses personnages. Le romancier ne doit pas *faire* de la science, mais il doit l'employer pour rectifier ses conceptions. Le monde s'est tellement compliqué pour nous, et nous-mêmes nous sommes devenus à nos propres yeux si complexes, que l'imagination créatrice du romancier doit opérer sur des matériaux toujours plus multiples et plus vastes : aucun détail ne peut plus être négligé. L'écrivain, pas plus que le peintre, ne tentera aujourd'hui de nous représenter des êtres qui seraient hors des lois et des classes où nous savons qu'ils sont rangés. Le grand Raphaël a peint de certains chameaux si dissemblables aux chameaux du désert qu'ils nous font sourire à présent : le chameau n'est plus un animal fantastique que personne ne connaissait. A notre époque, Raphaël peignant ses chameaux serait forcé de leur donner l'exactitude des lions de Rosa Bonheur. Les sciences et la philosophie ont tellement pénétré notre société moderne, qu'il est juste de dire que nous ne voyons plus le monde et les hommes du même œil que nos grands-pères. La tâche du romancier étant précisément de représenter la société sous le jour où tous la voient, il ne peut se maintenir dans une complète ignorance scientifique, en retard sur ses contemporains : il ne saurait les intéresser à ce prix ; mais d'autre part il ne doit pas se montrer plus savant qu'eux, il ne saurait davantage les intéresser. Un roman est un miroir qui reflète ce que nous voyons, non ce que nous ne voyons point encore.

Tout, à la vérité, offre un intérêt scientifique dont le romancier doit savoir profiter ; c'est même parce que toute chose rentre dans la science que les naturalistes ont pu traiter toutes choses dans le roman ; mais ils n'ont réussi dans leur œuvre que toutes les fois qu'ils n'ont pas mis seul en jeu l'intérêt scientifique (1). Le récit pur et simple, c'est-à-dire purement et

(1) Zola, sous ce rapport, a quelque ressemblance avec Jules Verne. Elles sont souvent fort ingénieuses et fort jolies, littérairement parlant, les applications des

simplement scientifique de certaines expériences de Lavoisier, restées célèbres, n'aurait certes pas le don de nous intéresser esthétiquement; il ne pourrait être acceptable qu'à la condition de prendre, comme sujet principal, Lavoisier lui-même et non point ses expériences, de faire ressortir son opiniâtreté et son courage de savant qui ne se laisse rebuter par rien. La science n'a d'autre but qu'elle-même; rien n'existe pour elle en dehors du résultat obtenu, l'homme ne compte qu'en tant que moyen, mis de côté dès qu'il cesse d'être utile : il ne ferait que retarder, embarrasser sa marche; le roman au contraire, tout entier tourné vers l'homme, ne verra l'œuvre de l'homme qu'à travers ses efforts. Ainsi ont pu trouver place dans le roman moderne des sujets qu'on avait coutume de regarder comme laids ou inconvenants; mais il y faut de l'art, et beaucoup d'art; ce qui est beau en demande moins, ce qui est laid en demande infiniment. Il s'agit tout simplement de trouver par quel côté le laid cesse de l'être, c'est-à-dire en quel sens il a droit à notre sympathie, droit qui est celui de tout ce qui existe, à la seule condition qu'on sache regarder les choses sous un certain jour. Les jeunes gens qui débutent par des œuvres naturalistes s'attaquent à ce qu'il y a de plus difficile. Avant les progrès envahissants de la science contemporaine, le romancier, dans une étude psychologique, se contentait de prendre l'état d'âme existant et le dépeignait tel qu'il le trouvait, sans en demander compte ni aux raisons physiologiques, ni au milieu dans lequel son héros se trouvait placé. En étendant, à la façon moderne, l'étude psychologique aux études physiologiques et aux études de milieux, le romancier a donné plus de couleur à sa peinture de l'âme humaine. Mais, encore une fois, la science seule ne suffit pas : voilà pourquoi une nomenclature ne saurait nous intéresser, voilà pourquoi décrire pour décrire nous fatigue à la longue, quelles que soient d'ailleurs les qualités d'exactitude et de coloris que l'auteur peut déployer. L'intérêt scientifique doit toujours s'allier à un intérêt

vérités scientifiques dans les romans de Jules Verne. Rappelons la dernière allumette, l'unique grain de blé, le diamant se réduisant en poudre, la glace produisant le feu après être devenue une lentille reflétant les rayons du soleil. Zola s'est évidemment souvenu de la façon de conter de Jules Verne dans l'épisode du petit Jeanlin descendant dans le puits de mine abandonné, sa chandelle à la main.

moral et social pour devenir un véritable intérêt esthétique.

La question de l'idéal, scientifiquement, se réduirait, selon Zola, à la question « de l'indéterminé et du déterminé ». Tout ce que nous ne savons pas, tout ce qui nous échappe encore, c'est pour lui « l'idéal », et le but de notre effort humain est chaque jour de « réduire l'idéal, de conquérir la vérité sur l'inconnu ». « Il appelle idéalistes « ceux qui se réfugient dans l'inconnu pour le plaisir d'y être », qui n'ont de goût que pour les hypothèses les plus risquées, qui dédaignent de les soumettre au contrôle « sous prétexte que la vérité est en eux et non dans les choses (1). » Mais il est philosophiquement inadmissible d'appeler *idéal* l'indéterminé, l'inconnu; il n'est pas moins inadmissible de l'appeler le fantastique, le faux. L'idéal n'est autre chose que la nature même considérée dans ses tendances supérieures; l'idéal est le terme auquel l'évolution elle-même tend. Quant à l'idéal classique, qui est loin de coïncider toujours avec l'autre, il est simplement le type général et plus ou moins abstrait d'une classe d'êtres. Or, il n'est pas difficile de montrer que tout faux réaliste fait de l'idéalisme à rebours. Le procédé de simplification, d'abstraction, de généralisation absolue, qui caractérise les *idéaux* classiques, sortes de théorèmes vivants à la façon de Taine, c'est le procédé même du naturalisme contemporain. Seulement, au lieu d'éliminer le concret *laid*, comme les idéalistes classiques, on élimine le concret beau, ou simplement d'ordre intellectuel et *psychique*, pour ne laisser que le bestial et le matériel. Ce qui intéresse Zola, par exemple, dans l'homme, c'est surtout et presque exclusivement l'animal, et, dans chaque type humain, l'animal particulier qu'il enveloppe. Le reste, il l'*élimine*, au rebours des romanciers proprement idéalistes, mais par une méthode non moins algébrique. Avec son appareil lourd et compliqué de physiologie, c'est donc un *simpliste*. Dans « l'histoire naturelle et sociale » des *Rougon-Macquart*, il déclare lui-même qu'il étudiera chez ses héros « le débordement des appétits ». Il dit des personnages qui peuplent l'un de ses romans : « L'âme est parfaitement absente, et j'en conviens, puisque je l'ai voulu ainsi. » Il prétend

(1) *Le Roman expérimental*, pp. 33, 34, 35, 36, 37.

peindre « des brutes humaines ». Où est ici l'impartialité de l'esprit « étranger aux systèmes » ?

Tout le monde a remarqué, outre le matérialisme, le second trait du « système » métaphysique à la mode chez les romanciers du jour, le pessimisme. Le maître lui-même nous dit : « L'art est grave ! l'art est triste ! » Selon lui, « tout roman vrai doit empoisonner les lecteurs délicats. » Un disciple de l'école, Guy de Maupassant, a trouvé une formule meilleure et plus vraie en disant : « La vie, voyez-vous, ça n'est jamais ni si bon ni si mauvais que ça. » Mais pour la plupart des réalistes l'humanité semble composée de « brutes », de fous, de coquins. Après avoir promis de nous peindre la vie *réelle*, nos réalistes ne nous peignent presque que des monstruosités, c'est-à-dire, en somme, des exceptions. Au lieu des prodiges de vertu, nous avons des prodiges de vice, mais nous ne sortons pas de l'extraordinaire.

Plus proche du réalisme véritable, est la théorie que nous en donne George Elliot :

« Je trouve une source d'inépuisable intérêt dans ces représentations fidèles d'une monotone existence domestique, *qui a été le lot d'un bien plus grand nombre de mes semblables*, qu'une vie d'opulence ou d'indigence absolue, de souffrances tragiques ou d'actions éclatantes. Je me détourne sans regret de vos sibylles, de vos prophètes, de vos héros, pour contempler une vieille femme penchée sur un pot de fleurs, en mangeant son dîner solitaire,... ou encore cette noce de village qui se célèbre entre quatre murs enfumés, *où l'on voit un lourdaud de marié ouvrir gauchement la danse, avec une fiancée aux épaules remontantes et à la large face*... Ayons donc constamment des hommes prêts à donner avec amour le travail de leur vie à la minutieuse reproduction de ces choses simples. Les pittoresques lazzaroni ou les criminels dramatiques *sont plus rares* que nos vulgaires laboureurs, qui gagnent honnêtement leur pain et le mangent prosaïquement à la pointe de leur couteau de poche. Il est moins nécessaire qu'une fibre sympathique me relie à ce magnifique scélérat en écharpe rouge et plumet vert qu'à ce vulgaire citoyen qui pèse mon sucre, en cravate et en gilet mal assortis... *Je ne voudrais pas, même si j'en avais le choix, être l'habile romancier qui pourrait créer un monde tellement supérieur à celui où nous vivons, où nous nous levons pour nous livrer à nos travaux journaliers*, que vous en viendriez peut-être à regarder d'un œil indifférent, et nos routes poudreuses et les champs d'un vert ordinaire, les hommes et les femmes réellement existants... »

Certes la vie est une partout et toujours ; sous tels dehors qu'il vous plaira de l'observer, vous la trouverez avec ses mêmes joies et ses mêmes peines. Parmi nous, il n'en est pas,

comme dans les comédies, spécialement chargés de rire et d'être heureux, d'autres de souffrir ; la balance penche seulement pour quelques-uns un peu plus d'un côté que de l'autre ; ou tout simplement, peut-être, il en est qui se laissent affecter davantage par les tristesses inhérentes à l'existence. Mais rien de ce qui émeut un être humain ou simplement vivant n'est étranger à aucun de nous. Tout l'art du romancier et du poète consiste donc à faire jaillir cette sympathie déjà existante ; et pour cela, le plus sûr pourrait bien être encore de ne pas se piquer d'une froideur, d'une impassibilité d'ailleurs impossible à obtenir d'une façon absolue : ne me laissez pas le soin de découvrir, montrez-moi les choses ; soyez ému le premier et je le serai aussi. Les magnifiques scélérats à plumet vert, invoqués par George Elliot, tombent un peu dans le domaine de la fantaisie : ce sont pures arabesques d'imagination de poète. D'ailleurs, le personnage extraordinaire et tout d'une pièce n'est souvent, comme nous l'avons montré déjà, qu'un artifice, un aveu d'impuissance à tout embrasser et à tout comprendre de la part de l'écrivain. Dans la réalité, l'homme supérieur ne porte aucune étoile au front, il ne brandit pas au-dessus de sa tête, à la façon de certains héros de roman, et ainsi qu'une lame d'épée brillante et tranchante, cette supériorité ; c'est tout au plus si on la devine parfois au fond de son regard ; il la prouve, et voilà tout. Souvent ce sont les plus insignifiants en apparence qui se trouvent être les meilleurs ou les plus marquants. George Elliot nous dit se contenter de regarder la vieille femme songeuse, penchée sur un pot de fleurs et mangeant son dîner solitaire ; — eh ! toute la poésie de la vieillesse, du passé se souvenant, est là ; la fleur et la solitude, mais c'est presque de la mise en scène pour cette figure de vieille femme. Et maintenant, si nous passons au lourdaud de marié et à sa fiancée à la large face, pour obscurs et imparfaits qu'ils soient, ils ne s'en vont pas moins, comme nous, dans la vie et vers l'inconnu ; en faut-il davantage pour que nous leur soyons amis ? Mais ce réalisme-là est aussi vieux que la réalité, et sa poésie est l'éternelle, la première en date ; dans leurs meilleures inspirations, les poètes de tous les temps et de tous les pays n'en ont point connu d'autre. Elles sont légères, somme toute, les modifications apportées par les écoles et les époques ; ce qui les distingue

les unes des autres, c'est avant tout leurs exagérations, et c'est précisément ce qui dans l'œuvre ne comptera pas.

Si la vraie sociabilité des sentiments est la condition d'un naturalisme digne de ce nom, le réaliste, en voulant être d'une froideur absolue, arrive à être partial. Il prend son point d'appui dans les natures antipathiques, au lieu de le prendre dans les natures sympathiques. Zola n'est-il pas allé jusqu'à prétendre que le « personnage sympathique » était une invention des idéalistes qui ne se rencontre presque jamais dans la vie (1)? Vraiment, il n'a pas eu de bonheur dans ses rencontres.

La seule excuse des réalistes, de Zola comme de Balzac, c'est qu'ils ont voulu peindre surtout les hommes dans leurs rapports sociaux ; c'est qu'ils ont fait surtout des romans « sociologiques ». Or, le milieu social, examiné non dans les apparences extérieures, mais dans la réalité, est une continuation de la lutte pour la vie qui règne dans les espèces animales. De peuple à peuple, chacun sait comment on se traite. D'individu à individu, la compétition est moins terrible, mais plus continuelle : ce n'est plus l'extermination, mais c'est la *concurrence* sous toutes ses formes. En outre, on n'est jamais sûr de trouver chez les autres les vertus ou l'honnêteté qu'on désirerait ; il en résulte qu'on craint d'être dupe, et on hurle avec les loups. Pourtant, il ne faut pas exagérer cette part de la compétition dans les relations sociales : il y a aussi, de tous côtés, *coopération*. Et c'est justement ce que les réalistes négligent.

D'après Tourguenef, un bon récit de roman doit, afin de reproduire les couches diverses de la société, se distribuer pour ainsi dire en trois plans superposés. Au premier de ces trois plans appartiennent, — et c'est aussi leur place dans la vie, — les créatures très distinguées, exemplaires tout à fait réussis et par conséquent typiques de toute une espèce sociale. Au second plan se trouvent les créatures moyennes, telles que la nature et la société en fournissent à foison ; au troisième plan les grotesques et les avortés, inévitable déchet de la cruelle expérience. Toute règle, en matière d'art, ne saurait avoir rien d'absolu, c'est ici ou jamais que l'exception la con-

(1) *Le Roman naturaliste*, p. 309.

firme, plus encore qu'une rigoureuse application. Mais les réalistes, eux, s'en tiennent de parti pris aux grotesques, aux avortés, aux monstrueux. Leur « société » est donc incomplète.

Un troisième trait du *système* philosophique substitué par les réalistes à l'observation de la réalité, c'est le *fatalisme*. Zola s'en défend avec énergie : il cite encore une fois son Claude Bernard, qui a dit : « Le fatalisme suppose la manifestation nécessaire d'un phénomène indépendamment de ses conditions, tandis que le déterminisme est la condition nécessaire d'un phénomène dont la manifestation n'est pas forcée. » Le *romancier doit être déterministe*, ajoute avec raison Zola, non fataliste : « c'est la source de son impartialité. » Conçoit-on un savant se fâchant contre l'azote, parce que l'azote est impropre à la vie? Le savant supprime l'azote, quand il est nuisible, et pas davantage. Comme le pouvoir des romanciers n'est pas le même que celui des savants, « comme ils sont des expérimentateurs sans être des praticiens », ils doivent se contenter de chercher le déterminisme des phénomènes sociaux, en laissant aux législateurs, aux hommes d'application, le soin de diriger tôt ou tard ces phénomènes, de façon à développer les bons et à réduire les mauvais, au point de vue de l'utilité humaine. « Nous montrons le mécanisme de l'utile et du nuisible, nous dégageons le déterminisme des phénomènes humains et sociaux, pour qu'on puisse un jour dominer et diriger ces phénomènes (1). » Le « *circulus social* » est identique au *circulus* vital ; dans la société comme dans le corps humain, il existe une solidarité qui lie les différents membres, les différents organes entre eux, de telle sorte que, si un organe se pourrit, beaucoup d'autres sont atteints, et une maladie très complexe se déclare. Dès lors, dans les romans, « lorsqu'on expérimente sur une plaie grave qui empoisonne la société », on procède comme le médecin expérimentateur : on remue le terrain fétide de la vie, on tâche de trouver le déterminisme simple, initial, pour arriver ensuite au déterminisme complexe dont l'action a suivi. On peut prendre l'exemple du baron Hulot, dans *la Cousine Bette*. Voyez le résultat final, le dénouement du roman : une

(1) *Le Roman expérimental*, p. 24.

famille entièrement détruite, toutes sortes de drames secondaires se produisant sous l'action du tempérament amoureux de Hulot (1).

Comme on voit, l'auteur de *Nana* est un excellent professeur de roman réaliste ; mais, en fait, dans ses propres romans il est fataliste et non déterministe. En effet, il a supprimé toute réaction de la volonté, tout déterminisme intellectuel et moral au profit exclusif du déterminisme physiologique ; il a éliminé systématiquement, tout « facteur personnel », comme dirait Wundt, dans les équations de la conduite. Ses personnages, comme ceux de Balzac, sont des « forces de la nature », non de véritables volontés. Certes, nous ne demandons pas au romancier de nous représenter le « *libre arbitre* » ; mais au moins devrait-il, outre la force des appétits, nous montrer aussi la force des sentiments et des idées, — même celle des beaux sentiments et des belles idées, qui ne laissent pas d'en avoir une ; il devrait, en un mot, mettre en jeu ce qu'on a appelé les « idées-forces », qui n'excluent pas le déterminisme, mais qui le complètent, le rendent flexible et, en le rapprochant de la liberté, permettent la réalisation progressive de l'idéal moral et social.

Nous craignons fort que les effets sociaux du réalisme, dont nos romanciers font étalage, n'aillent contre leurs belles intentions de *moralistes* et de *sociologistes*. S'il est bon de montrer le chemin qu'il ne faut pas suivre, meilleur est-il encore, peut-être, d'indiquer celui qu'il faut prendre. Qui sait, si l'on avait moins parlé au petit Chaperon rouge du chemin des épinglettes, — et des noisettes qu'il n'y fallait pas cueillir, — qui sait s'il n'eût pas pris tout uniment le droit chemin, celui des aiguillettes ? Supposer la désobéissance, c'était la suggérer, c'était la réaliser. Malgré cela, hâtons-nous d'ajouter qu'une tendance naturelle était nécessaire et que le Chaperon rouge avait apporté en naissant une prédisposition à la désobéissance. On connaît le précepte antique : « hors du temple et des sacrifices, ne montrez pas les intestins. » Le roman naturaliste est une protestation outrée contre ce précepte : on a brisé les voûtes

1. *Le Roman expérimental.* (*Ibid.*)

du temple de l'art pour l'égaler au monde ; soit ; mais le cerveau et la pensée finissent par disparaître au profit des intestins. Toutes les fonctions physiologiques acquièrent droit de cité dans l'art. L'expérimentateur des Rougon-Macquart se vante d'avoir le premier, dans le roman, donné sa vraie place à l'instinct génésique. Jusqu'alors on avait dit « l'amour » tout simplement ; le romancier est en droit d'employer des termes scientifiques comme de nous montrer les choses sous un aspect scientifique, mais il y a, parmi les savants eux-mêmes, certains vulgarisateurs qui insistent avec complaisance sur tels et tels sujets scabreux dans un tout autre but que l'esprit purement scientifique : ils veulent avoir simplement un succès de librairie. Bon nombre de réalistes ont fait comme eux. La science n'est jamais impudique, parce qu'elle scrute dans une intention toute désintéressée ; elle ignore simplement la pudeur. Nos modernes naturalistes ne l'ignorent pas du tout : ils savent très bien comment on la blesse, et ils l'ont blessée souvent de propos délibéré pour obtenir un de ces scandales qui se transforment, eux aussi, en succès de librairie. Leur maître actuel, comme les premiers romantiques d'ailleurs, cherche certainement à scandaliser ; néanmoins, il semble avoir une prédisposition native à se complaire dans de certains sujets, prédisposition qui, suivant ses théories mêmes, doit s'expliquer par quelque cause héréditaire, par quelque trace morbide. On doit lui rendre cette justice qu'on ne rencontre nulle part autant que dans ces romans une persistance pareille à rechercher les sujets scabreux et à les détailler. L'*instinct génésique,* comme il l'appelle, deviendrait, à l'en croire, la préoccupation incessante du genre humain ; voilà, par exemple, des mineurs harassés, épuisés, assommés par de longues heures de travail au fond d'une mine, qui, une fois rentrés chez eux, n'ont qu'une idée en tête : l'idée génésique. Le héros de *Germinal,* après sept jours d'ensevelissement et de diète, songe encore à satisfaire cet instinct, et son idée fixe, en tombant dans un évanouissement qui est peut-être la mort, c'est que Catherine pourrait bien être enceinte... Si les ouvriers et paysans étaient ainsi, on serait vraiment en droit de s'étonner de l'infécondité de la race française. Quand on traite crûment de pareils sujets, les qualités scientifiques sont de ri-

gueur : exactitude, mais aussi simplicité, et concision. Nos naturalistes, fussent-ils exacts, sont loin d'être concis : ils abondent, et non seulement ils étalent à nos yeux l'amour naturel, mais encore ils se complaisent dans l'amour anormal. Il est à remarquer que les modernes, dans la peinture de ces amours hors nature, croient masquer ce que le sujet a de repoussant par des effusions lyriques et paysagistes. Théophile Gautier d'abord, puis Zola, — Daudet lui-même, malgré sa délicatesse de sentiments, — et nombre de nos romanciers modernes se sont plu dans cette peinture des amours contre nature ; et une erreur dans laquelle ils sont à peu près tous tombés, c'est d'avoir cru que s'étendre longuement était pallier les choses. Loin d'exciter l'intérêt, cette insistance augmente la répulsion et enlève à l'œuvre tout caractère esthétique. Quand on traite ces sortes de sujets, il faut les traiter comme le médecin visite une plaie, suit un cas pathologique, rien de plus : on ne couronne pas de fleurs une bosse.

Un professeur de Lausanne, M. Renard, dans une excellente étude sur le réalisme contemporain, avait remarqué, après d'autres critiques, que le réalisme arrive à peupler le monde d'hallucinés, d'hystériques, de maniaques, qu'au sortir de mainte lecture on est tenté de répéter le mot fameux : « Il y a des maisons où les hommes enferment les fous pour faire croire que les autres ne le sont pas (1). » Zola a répondu : « Vous nous avez trop enfermés dans le bas, le grossier, le populaire. Personnellement, j'ai au plus deux romans sur le peuple, et j'en ai dix sur la bourgeoisie, petite et grande. Vous avez cédé à la légende, qui nous fait payer certains succès bruyants en ne voyant plus de notre œuvre que ces succès. La vérité est que nous avons abordé tous les mondes, en poursuivant dans chacun, il est vrai, l'étude physiologique. Maintenant, je n'accepte pas sans réserve votre conclusion. Nous n'avons jamais chassé de l'homme ce que vous appelez l'idéal, et il est inutile de l'y faire rentrer. Puis, je serais plus à l'aise si vous vouliez remplacer ce mot d'*idéal* par celui d'*hypothèse*, qui en est l'équivalent scientifique. Certes, j'attends la réaction fatale, mais je crois qu'elle se fera plus contre notre rhétorique que

(1) G. Renard, *Etudes sur la France contemporaine*, p. 24.

contre notre formule. C'est le romantisme qui achèvera d'être battu en nous, tandis que le naturalisme se simplifiera et s'apaisera. Ce sera moins une réaction qu'une pacification, qu'un élargissement. Je l'ai toujours annoncé (1). » Excellente profession de foi, prophétie de bon augure; mais ce n'est probablement pas dans son œuvre même que Zola verra se réaliser la « réaction fatale qu'il attend » (et que d'autres sans doute attendent avec lui), car, depuis lors, ce qu'il a publié, c'est son roman de *la Terre*.

(1) Extrait d'une lettre de M. Zola à M. Renard. *Ibid.*, pp. 57, 58.

CHAPITRE SEPTIÈME

L'introduction des idées philosophiques et sociales dans la poésie.

I. Poésie, science et philosophie. — II. Lamartine. — III. Vigny. — IV. Alfred de Musset.

I.

POÉSIE, SCIENCE ET PHILOSOPHIE

I. — Un des traits caractéristiques de la pensée et de la littérature à notre époque, c'est d'être peu à peu envahies par les idées philosophiques. La théorie de l'art pour l'art, bien interprétée, et la théorie qui assigne à l'art une fonction morale et sociale sont également vraies et ne s'excluent point. Il est donc bon et même nécessaire que le poète croie à sa *mission* et ait une conviction. « Ce don, — une conviction, — a dit Hugo, constitue aujourd'hui comme autrefois l'identité même de l'écrivain. Le penseur, en ce siècle, peut avoir aussi sa foi sainte, sa foi utile, et croire à la patrie, à l'intelligence, à la poésie, à la liberté ! (1) » Avoir une *conviction* n'est pas, en effet, sans importance, même au pur point de vue esthétique ; car une conviction imprime une certaine unité à la pensée, une convergence vers un but, conséquemment un ordre, une mesure. En même temps une conviction est le principe de la sincérité, de la vérité, qui est l'essentiel même de l'art, le seul moyen de produire l'émotion et d'éveiller la sympathie. La conviction rend vibrante la parole du poète et nous ne tardons pas à vibrer avec elle, ce qui est la plus haute et la plus complète manière d'admirer (2).

(1) V. Hugo, *Discours de réception à l'Académie française*, 11e vol. de *Littérature et philosophie mêlées*, pp. 211, 212.
(2) Nous pourrions citer tel poète contemporain, par exemple M. Richepin, qui

Aussi est-il impossible de méconnaître le rôle social et philosophique de la poésie et de l'art. « Le poète a charge d'âmes, » a dit Hugo. Et Hugo attaque les partisans de l'art pour de l'art, parce qu'ils refusent de mettre le beau dans la plus haute vérité, qui est en même temps la plus haute utilité sociale. Hugo se pique d'être « utile », de répandre sur les cœurs à pleines mains la pitié et la générosité, comme le prêtre verse sur les têtes ses bénédictions : bénir efficacement, n'est-ce pas avant tout rendre meilleur? Déjà, dans *René*, Chateaubriand avait dit des poètes : — « Ces chantres sont de race divine : ils possèdent le seul talent incontestable dont le ciel ait fait présent à la terre. Leur vie est à la fois naïve et sublime ; ils célèbrent les dieux avec une bouche d'or, et sont les plus simples des hommes ; ils causent comme des immortels ou comme de petits enfants ; ils expliquent les lois de l'univers, et ne peuvent comprendre les affaires les plus innocentes de la vie ; ils ont des idées merveilleuses de la mort, et meurent sans s'en apercevoir, comme des nouveau-nés. »

Ce qu'il faut exclure, c'est la théorie qui, dans l'art, demeure indifférente au fond. Ce n'est plus l'art pour l'art, c'est l'art pour la *forme*. Pour notre part, nous ne saurions admettre une doctrine, qui nous semble enlever à l'art tout son sérieux. Victor Hugo avait compris du premier coup et beaucoup mieux que ses successeurs, que l'idée, inséparable de l'image, est la substance de la poésie lyrique elle-même. Dès 1822, dans la préface aux *Odes et Ballades*, il explique pourquoi l'ode française est restée monotone et impuissante : c'est qu'elle a été jusqu'alors faite de procédés, de « machines poétiques », comme on disait alors, de figures de rhétorique, depuis l'exclamation et l'apostrophe jusqu'à la prosopopée ; au lieu de tout cela, il faut « asseoir la composition sur une idée fondamentale » tirée du cœur du sujet, « placer le mouvement de l'ode dans les idées, plutôt que dans les mots ». Rechercher l'art pour lui-même, ce n'est donc pas rechercher

manque plutôt de conviction que de talent, et c'est cette absence de sincérité, nous le verrons, qui l'a fait rester à mi-chemin entre le bateleur et le poète. Encore est-il que le peu de choses éloquentes mêlées à sa rhétorique sont des choses qu'il a *crues*, des expressions de croyances au moins négatives.

exclusivement l'art pour sa forme; c'est l'aimer aussi pour le fond qu'il enveloppe. « La poésie, c'est tout ce qu'il y a d'*intime* dans tout (1). » La poésie est « dans les idées; les idées viennent de l'âme. » La poésie peut s'exprimer en prose, « elle est seulement plus parfaite sous la grâce et la majesté du vers. C'est la poésie de l'âme qui inspire les nobles sentiments et les nobles actions comme les nobles écrits. Des curiosités de rime et de forme peuvent être, dans des talents complets, une qualité de plus, précieuse sans doute, mais secondaire après tout, et qui ne supplée à aucune qualité essentielle. Qu'un vers ait une bonne forme, cela n'est pas tout; il faut absolument, pour qu'il ait parfum, couleur et saveur, qu'il contienne une idée, une image ou un sentiment. L'abeille construit artistement les six pans de son alvéole de cire, et puis elle l'emplit de miel. L'alvéole, c'est le vers; le miel, c'est la poésie (2). »

Les grands poètes, les grands artistes redeviendront un jour les grands initiateurs des masses, les prêtres d'une religion sans dogme (3). C'est le propre du vrai poète que de se croire un peu prophète, et après tout, a-t-il tort? Tout grand homme se sent providence, parce qu'il sent son propre génie. Il serait étrange de refuser aux hommes supérieurs la conscience de leur propre valeur, toujours amplifiée par l'inévitable grossissement de l'illusion humaine. « L'Eternel m'a nommé dès ma naissance, s'écriait

(1) Préface aux *Odes et Ballades* (1822).
(2) Victor Hugo, *Littérature et philosophie mêlées*, II^e vol., p. 60.

(3)
Pourquoi donc faites-vous des prêtres
Quand vous en avez parmi vous?
Les esprits conducteurs des êtres
Portent un signe sombre et doux.
Nous naissons tous ce que nous sommes :
Dieu de ses mains sacre des hommes
Dans les ténèbres des berceaux ;
Son effrayant doigt invisible
Ecrit sous leur crâne la bible
Des arbres, des monts et des eaux.

Ces hommes, ce sont les poètes ;
Ceux dont l'aile monte et descend ;
Toutes les bouches inquiètes
Qu'ouvre le verbe frémissant ;
Les Virgiles, les Isaïes ;
Toutes les âmes envahies
Par les grandes brumes du sort :
Tous ceux en qui Dieu se concentre ;
Tous les yeux où la lumière entre,
Tous les fronts dont le rayon sort.

le grand poète hébreu. Il a rendu ma bouche semblable à un glaive tranchant: Il a fait de moi une flèche aiguë et il m'a caché dans son carquois. Il dit : Je t'établis pour être la lumière des nations; ainsi parle l'Eternel à celui qu'on méprise. » On peut dire de la haute pensée philosophique et morale ce que Victor Hugo a dit de la nature même : elle mêle

<div style="text-align:center">Toujours un peu d'ivresse au lait de sa mamelle.</div>

Les religions dogmatiques vont s'affaiblissant; plus elles deviennent insuffisantes à contenter notre besoin d'idéal, plus il est nécessaire que l'art les remplace en s'unissant à la philosophie, non pour lui emprunter des théorèmes, mais pour en recevoir des inspirations de sentiment. La moralité humaine est à ce prix, et aussi la félicité. Celui qui ne connaît pas la distraction de l'art et qui est tout à fait réduit à la bestialité ne connaît plus guère qu'une distraction au monde : manger et boire, boire surtout (1). L'homme est peut-être le seul animal qui ait la passion des liqueurs fortes. C'est à peine s'il y a quelques cas exceptionnels de singes ou de chiens buvant de l'alcool étendu d'eau, et paraissant y trouver du plaisir. Mais la passion des liqueurs fortes, chez l'homme, est universelle. C'est que l'homme est malheureux et qu'il a besoin d'oublier. Un grand homme de l'antiquité disait qu'il aimerait mieux la science d'oublier que celle de se souvenir; un moyen d'oubli, c'est l'alcool. Ainsi l'ouvrier des grandes villes oublie sa misère et son épuisement, le paysan de Norvège ou de Russie oublie le froid et la souffrance, les peuplades sauvages de l'Amérique et de l'Afrique oublient leur abâtardissement. Tous les peuples esclaves ou exilés boivent. Les Irlandais, les Polonais sont les peuples les plus ivrognes de l'Europe. Ceux qui n'ont pas assez de force pour se refaire un avenir ferment les yeux au passé. C'est la loi humaine. Il n'y a que deux moyens de délivrance pour le malheureux : l'oubli ou le rêve. Même parmi nos bonheurs, il n'en est peut-être pas un qui n'ait son origine ou sa protection dans quelque oubli, dans quelque ignorance — fût-ce l'ignorance seule du jour où il doit

(1) Voir notre *Irréligion de l'avenir*, p. 362.

finir. Quant au rêve, avec l'espoir qui en est inséparable, il est ce qu'il y a de plus doux. C'est un pont entrevu entre l'idéal lointain et le réel trop voisin, entre le ciel et la terre. Et parmi les rêves, le plus beau est la poésie. Elle est comme cette colonne qui semble s'allonger sur la mer au lever de Sirius, laiteuse traînée de lumière qui se pose immobile sur le frémissement des flots, et qui, à travers l'infini de la mer et des cieux, relie l'étoile à notre globe par un rayon.

C'est le privilège de l'art que de ne rien démontrer, de ne rien « prouver », et cependant d'introduire dans nos esprits quelque chose d'irréfutable (1). C'est que rien ne peut prévaloir contre le sentiment. Vous qui vous croyiez un pur savant, un chercheur désabusé ; voilà que vous aimez et que vous avez pleuré comme un enfant ; et votre raison proteste, et elle a raison, et elle ne vous empêche pas de pleurer. Le savant aura beau sourire des larmes du poète ; même dans l'esprit le plus froid, il y a une multitude d'échos prêts à s'éveiller, à se répondre ; une simple idée, venue par hasard, suffit à en appeler une infinité d'autres, qui se lèvent du fond de la conscience. Et toutes ces pensées, jusque-là silencieuses, forment un chœur innombrable dont la voix retentit en vous. C'est tout ce que vous avez pensé, senti, aimé. Le vrai poète est celui qui réveille ces voix.

Les conceptions abstraites de la philosophie et de la science moderne ne sont pas faites pour la langue des vers, mais il y a une partie de la philosophie qui touche à ce qu'il y a de plus concret au monde, de plus capable de passionner : c'est celle qui pose le problème de notre *existence* même et de notre *destinée*, soit individuelle, soit sociale. Comparez une simple description poétique, quelque belle qu'elle soit, à une belle pièce inspirée par une idée ou par un sentiment vraiment élevé et philosophique : à mérite égal du poète, les vers purement descriptifs seront toujours inférieurs. Les vers scientifiques mal entendus ne sont eux-mêmes que des *descriptions* de choses ennuyeuses. La science se compose d'un nombre défini d'idées, que l'entendement saisit tout entières : elle marque un triomphe et un repos de l'intelligence ; la poésie, au contraire, naît de l'évocation d'une multitude d'idées et de sentiments qui obsè-

(1) Voir notre *Irréligion de l'avenir*.

dent l'esprit sans pouvoir être saisis tous à la fois : elle est une suggestion, une excitation perpétuelle. La poésie, c'est le regard jeté sur le fond brumeux, mouvant et infini des choses. Nos savants sont semblables aux mineurs dans la profondeur des puits : cela seul est éclairé qui les entoure immédiatement; après, c'est l'obscurité, c'est l'inconnu. Ne tenir compte que de l'étroit cercle lumineux dans lequel nous nous mouvons, vouloir y borner notre vue sans nous souvenir de l'immensité qui nous échappe, ce serait souffler nous-mêmes sur la flamme tremblante de la lampe du mineur. La poésie grandit la science de tout ce que celle-ci ignore. Notre esprit vient se retremper dans la notion de l'infini, y prendre force et élan, comme les racines de l'arbre plongent toujours plus avant sous la terre, pour y puiser la sève qui étendra et élancera les branches dans l'air libre, sous le ciel profond. Un théorème d'astronomie nous donne une satisfaction intellectuelle, mais la vue du ciel infini excite en nous une sorte d'inquiétude vague, un désir non rassasié de savoir, qui fait la poésie du ciel. Les savants cherchent toujours à nous satisfaire, à répondre à nos interrogations, tandis que le poète nous charme par l'interrogation même. Avoir trouvé par le raisonnement ou l'expérience, voilà la science; sentir ou pressentir en s'aidant de l'imagination, c'est la plus haute poésie. La science et surtout la philosophie demeureront donc toujours poétiques, d'abord par le *sentiment* des grandes choses connues, des grands horizons ouverts, puis par le *pressentiment* des choses plus grandes encore qui restent inconnues, des horizons infinis qui ne laissent entrevoir que leurs commencements dans une demi-obscurité. En outre, les inspirations venues de la science et de la philosophie sont à la fois toujours anciennes et toujours renouvelées. De siècle en siècle, en effet, l'aspect du monde change pour les hommes; en parcourant le cycle de la vie, il leur arrive ce qui arrive aux voyageurs parcourant les grands cercles terrestres : ils voient se lever sur leurs têtes des astres nouveaux qui se couchent ensuite pour eux, et c'est seulement au terme du voyage qu'ils pourront espérer connaître toute la diversité du ciel.

La conception moderne et scientifique du monde n'est pas moins esthétique que la conception fausse des anciens. L'idée

philosophique de l'évolution universelle est voisine de cette autre idée qui fait le fond de la poésie : vie universelle. Le *firmament* même n'est plus ferme et immuable, il se meut, il vit. A l'infini, dans les cieux en apparence immobiles, se passent des drames analogues au drame de la vie sur la surface de notre globe. Dans l'immense forêt des astres, dit l'astronome Janssen, on rencontre le gland qui se lève, l'arbre adulte, ou la trace noire que laisse le vieux chêne. Les étoiles ont leur âge ; les blanches et les bleues, comme Sirius, sont jeunes, en plein éclat et en pleine fusion; les rougeâtres, Arcturus ou Antarès, sont vieilles, en train de s'éteindre, comme une forge qui du blanc passe au rouge. L'évolution est dans l'infini. En nous la montrant partout, la science ne fait que remplacer la beauté toute relative des anciennes conceptions par une beauté nouvelle, plus rapprochée de la vérité finale, de ce que les astronomes appellent le ciel absolu. Mais c'est surtout dans la philosophie qu'il y a un fond toujours poétique, précisément parce qu'il demeure toujours insaisissable à la science : le mystère éternel et universel, qui reparait toujours à la fin, enveloppant notre petite lumière de sa nuit. La conscience de notre ignorance, qui est un des résultats de la philosophie la plus haute, sera toujours un des sentiments inspirateurs de la poésie.

Ce soir, dans le silence de la nuit, j'entends une petite voix qui sort des rideaux blancs du berceau. L'enfant rêve souvent tout haut, prononce des bouts de phrase; aujourd'hui un simple petit mot : « Pourquoi? » Pauvre interrogation d'enfant destinée à rester à jamais sans réponse! Il reprend son rêve, le grand silence de la nuit recommence. Nous aussi, nous disons en vain : pourquoi? Jamais notre question ne recevra sa dernière réponse. Mais, si le mystère ne peut être complètement éclairci, il nous est pourtant impossible de ne pas nous faire une représentation du fond des choses, de ne pas nous répondre à nous-mêmes dans le silence morne de la nature. Sous sa forme abstraite, cette représentation est la métaphysique ; sous sa forme imaginative, cette représentation est la poésie, qui, jointe à la métaphysique, remplacera de plus en plus la religion. Voilà pourquoi le sentiment d'une mission sociale et religieuse de l'art a caractérisé tous les grands poètes de notre siècle; s'il leur

a parfois inspiré une sorte d'orgueil naïf, il n'en était pas moins juste en lui-même. Le jour où les poètes ne se considéreront plus que comme des ciseleurs de petites coupes en or faux, où on ne trouvera même pas à boire une seule pensée, la poésie n'aura plus d'elle-même que la forme et l'ombre, le corps sans l'âme : elle sera morte.

Notre poésie française, heureusement, a été dans notre siècle de plus en plus animée d'idées philosophiques, morales, sociales. Il importe de montrer cette sorte d'évolution, en ce moment de décadence poétique où l'on ne s'attache guère qu'aux jeux de la forme. Avec Lamartine, nous sommes encore plus près de la théologie que de la philosophie. C'est la religiosité vague des Racine, des Rousseau, des Chateaubriand. Avec de Vigny et Musset, nous sortons déjà des lieux communs et des prédications édifiantes. Avec Hugo, nous avons des nuages amoncelés d'où jaillissent les éclairs ; ce n'est plus la prédication, mais l'enthousiasme prophétique. Nous nous arrêterons de préférence sur Victor Hugo, celui qui a vécu le plus longtemps parmi nous, et qui a ainsi le plus longtemps représenté en sa personne le dix-neuvième siècle.

II

LAMARTINE.

Il n'y a pas grande originalité dans la philosophie encore trop oratoire de Lamartine : le christianisme et le platonisme en ont fourni l'ensemble et les détails; mais vouloir que toute idée philosophique mise en vers par le poète lui appartienne toujours en propre serait véritablement trop demander. Il est dans la nature même du poète d'être grand surtout en surface : il doit voir et sentir plus que s'appesantir, il doit tout effleurer et tout comprendre; il reflète; c'est le miroir d'une génération, d'une époque; sa profondeur est le plus souvent intuition. Ses doutes ou ses croyances, il les trouve la plupart du temps, comme chacun de nous, dans l'air ambiant. Seulement, comme son art consiste justement à grandir toutes choses en les animant, il est indispensable que l'idée soit par lui *repensée*, qu'il la fasse pour ainsi dire sienne en la rendant vivante de sa vie propre. C'est en ce sens qu'on pourrait soutenir qu'il n'est peut-être pas mauvais que le poète se fasse illusion à lui-même, finisse par se croire au même degré l'auteur de certaines pensées et de la forme qu'il leur a donnée. Se contenter de traduire, c'est pour un poète se condamner d'avance à la froideur; c'est faire un travail, non une œuvre d'art véritable, quelque perfection d'ailleurs qu'il y apporte. Ainsi en arrive-t-il pour Lamartine : quoique le sentiment soit vrai, trop souvent la pensée philosophique et religieuse, au lieu de projeter spontanément son expression vivante, est « traduite en vers », — en vers heureux, faciles, abondants, poétiques, mais qui n'en sont pas moins des traductions et des tours d'adresse (1). Il y a encore trop de Delille dans Lamartine.

(1) Voyez, dans *Jocelyn*, les pages connues sur les étoiles :

> Celles-ci, leur disais-je, avec le ciel sont nées :
> *Leur rayon vient à nous sur des milliers d'années.*
> Des mondes, que peut seul peser l'esprit de Dieu,
> Elles sont les soleils, *les centres, le milieu;*
> *L'océan de l'éther* les absorbe en ses ondes
> Comme des grains de sable, et chacun de ces mondes

La *Mort de Socrate* résume éloquemment Platon et, plus d'une fois, y ajoute. Rappelez-vous ces vers qui expriment si bien la vie universelle et l'animation divine de la nature :

> Peut-être qu'en effet, dans l'immense étendue,
> Dans tout ce qui se meut une âme est répandue;
> Que ces astres brillants sur nos têtes semés
> Sont des soleils vivants et des feux allumés ;
> Que l'océan frappant sa rive épouvantée
> Avec ses flots grondants *roule une âme irritée;*
> .
> Et qu'enfin dans le ciel, sur la terre, en tout lieu,
> Tout est intelligent, tout vit, tout est un dieu (1).

Une théodicée est poétiquement enseignée dans *Jocelyn:* c'est la *Religion* de Racine fils, avec des traits de génie en plus :

> Je suis celui qui suis.
> Par moi seul enfanté, de moi-même je vis ;
> Tout nom qui m'est donné me voile ou me profane;
> Mais, pour me révéler, le monde est diaphane (2).
> Rien ne m'explique, et seul j'explique l'univers :
> On croit me voir dedans, on me voit à travers;
>
> *Ce grand miroir brisé, j'éclaterais encore.*
> *Eh! qui peut séparer le rayon de l'aurore?*
> *Celui d'où sortit tout contenait tout en soi.*
> *Ce monde est mon regard qui se contemple en moi.*

Si les premiers vers rappellent par trop les vers de Louis Racine, les derniers contiennent d'heureuses formules de philosophie néoplatonicienne.

> Est lui-même un *milieu pour des mondes pareils,*
> Ayant ainsi que nous leur lune et leurs soleils,
> Et voyant comme nous des firmaments sans terme
> S'élargir devant Dieu sans que rien le renferme !...
> Celles-là, *décrivant des cercles sans compas,*
> *Passèrent une nuit, ne repasseront pas.*
> Du firmament entier la page intarissable
> Ne renfermerait pas le chiffre incalculable
> Des siècles qui seront calculés jusqu'au jour
> Où leur orbite immense aura fermé son tour;
> Elles suivent la courbe où Dieu les a lancées.

C'est là une bonne dissertation en vers français.

(1) Πάντα θεῶν πλήρα, disaient les platoniciens.

(2) Oui, c'est un Dieu caché que le Dieu qu'il faut croire,
Mais, tout caché qu'il est, pour révéler sa gloire,
Quels témoins éclatants, dans les cieux rassemblés !
Répondez, cieux et mer, et vous terre, parlez.

Dieu, selon Jocelyn, est supérieur à la pensée humaine comme il est supérieur à la nature.

> Le regard de la chair ne peut pas voir l'esprit !
> Le cercle sans limite, en qui tout est inscrit,
> Ne se concentre pas dans l'étroite prunelle.
> Quelle heure contiendrait la durée éternelle ?
> Nul œil de l'infini n'a touché les deux bords :
> Elargissez les cieux, je suis encor dehors.
> .
> Je franchis chaque temps, je dépasse tout lieu ;
> Hommes, *l'infini seul est la forme de Dieu.*

D'après Larmartine comme d'après les Alexandrins, la vie universelle est un effort de tous les êtres pour revenir au premier principe, qu'ils sentent tous sans le voir.

> Trouvez Dieu ! son *idée* est la raison de *l'être*,
> L'œuvre de l'univers n'est que de la connaître.
> Vers celui dont le monde est l'émanation,
> Tout ce qu'il a créé n'est qu'aspiration.
> L'éternel mouvement qui régit la nature
> N'est rien que cet élan de toute créature
> Pour conformer sa marche à l'éternel dessein,
> Et s'abîmer toujours plus avant dans son sein.

Les idées de Rousseau sur la religion naturelle viennent s'ajouter aux inspirations chrétiennes et platoniciennes :

> La raison est le culte et l'autel est le monde.

Avec Lamartine, les découvertes de la science commencent à pénétrer dans la poésie et y trouvent leur expression, non sans quelque effort.

> ... Pourtant chaque atome est un être,
> Chaque globule d'air est un monde habité ;
> Chaque monde y régit d'autres mondes, peut-être,
> *Pour qui l'éclair qui passe est une éternité !*
> Dans leur lueur de temps, dans leur goutte d'espace,
>
> Ils ont leurs jours, leurs nuits, leur destin et leur place,
> La vie et la pensée y circulent à flot ;
> Et, pendant que notre œil se perd dans ces extases,
> Des milliers d'univers ont accompli leurs phases
> Entre la pensée et le mot.

La vraie poésie est surtout dans les grands symboles philosophiques et même dans les mythes ; l'imagination poétique se confond avec l'imagination religieuse : la poésie est une religion libre et qui n'est qu'à demi dupe d'elle-même ; la religion est une poésie systématisée qui croit réellement voir ce qu'elle imagine et qui prend ses mythes pour des réalités. Lamartine ne connaît que la forme encore trop froide de l'allégorie ou de la fable.

> L'aigle de la montagne un jour dit au soleil :
> « Pourquoi luire plus bas que ce sommet vermeil ?
> » A quoi sert d'éclairer ces prés, ces gorges sombres,
> » De salir tes rayons sur l'herbe dans ces ombres ?
> » La mousse imperceptible est indigne de toi...
> » — Oiseau, dit le soleil, viens et monte avec moi !... »
> L'aigle, vers le rayon s'élevant dans la nue,
> Vit la montagne fondre et baisser à sa vue ;
> Et quand il eut atteint son horizon nouveau,
> A son œil confondu tout parut de niveau.
> « Eh bien ! dit le soleil, tu vois, oiseau superbe,
> » Si pour moi la montagne est plus haute que l'herbe.
> » Rien n'est grand ni petit devant mes yeux géants ;
> » La goutte d'eau me peint comme les océans ;
> » De tout ce qui me voit je suis l'astre et la vie ;
> » Comme le cèdre altier, l'herbe me glorifie ;
> » J'y chauffe la fourmi, des nuits j'y bois les pleurs,
> » Mon rayon s'y parfume en traînant sur les fleurs.
> » Et c'est ainsi que Dieu, qui seul est sa mesure,
> » D'un œil pour tous égal voit toute la nature ».

Le mal du siècle se montre déjà dans Lamartine, mais c'est sans altérer jamais par aucune dissonance l'amplitude de ses inspirations.

> Pressentiments secrets, malheur senti d'avance,
> *Ombre des mauvais jours qui souvent les devance !*

et ailleurs :

> ... ce *vide immense*,
> Et cet *inexorable ennui*,
> Et ce *néant de l'existence*,
> *Cercle étroit qui tourne sur lui.*

Byron, qui exerça sur Lamartine tant d'influence, avait concentré toutes les objections à Dieu tirées du mal dans quelques lignes de *Caïn* : « ABEL. Pourquoi ne pries-tu pas ? — CAÏN. Je n'ai rien à demander. — Et rien dont tu doives

rendre grâces à Dieu? Ne vis-tu pas? — Ne dois-je pas mourir? » Le pessimisme de Byron ne pouvait convenir au tempérament de Lamartine. Malgré cela, le problème du mal a inquiété sa pensée autant que quelque chose pouvait l'inquiéter. On sait de quelle manière, un peu déclamatoire, ce problème est posé dans le *Désespoir* :

> Héritiers des douleurs, victimes de la vie,
> Non, non, n'espérez pas que sa rage assouvie
> Endorme le malheur,
> Jusqu'à ce que la mort, ouvrant son aile immense,
> Engloutisse à jamais dans l'éternel silence
> L'éternelle douleur.

Lamartine reprend plus tard la question :

> Le sage en sa pensée a dit un jour : « Pourquoi,
> Si je suis fils de Dieu, le mal est-il en moi ?
> .
> Est-il donc, ô douleur, deux axes dans les cieux,
> Deux âmes dans mon sein, dans Jéhovah deux dieux? »
> Or l'esprit du Seigneur, qui dans notre nuit plonge,
> Vit son doute et sourit ; et l'emportant en songe
> Au point de l'infini d'où le regard divin
> Voit les commencements, les milieux et la fin ;
> « Regarde, » lui dit-il...

Et l'homme finit par comprendre qu'il est, comme l'ont cru les religions orientales, l'auteur de sa propre destinée, selon la hauteur plus ou moins grande à laquelle il est parvenu dans l'échelle des êtres.

> Et son sens immortel, par la mort transformé,
> Rendant aux éléments le corps qu'ils ont formé,
> Selon que son travail le corrompt ou l'épure,
> *Remonte ou redescend du poids de sa nature!*
> Deux natures ainsi combattent dans son cœur.
> Lui-même est l'instrument de sa propre grandeur ;
> Libre quand il descend, et libre quand il monte,
> Sa noble liberté fait sa gloire ou sa honte.
> *Descendre ou remonter, c'est l'enfer ou le ciel.*

On reconnaît la *Profession de foi du vicaire savoyard* mise en beaux vers, avec un accent qui rappelle les idées de Swedenborg sur le ciel intérieur à la conscience même, sur l'enfer également intérieur.

La chute des âmes et leur retour à Dieu, ce fond commun

du platonisme et du christianisme, ont inspiré les deux grands poèmes : *Chute d'un ange* et *Jocelyn :*

> Borné dans sa nature, infini dans ses vœux,
> L'homme est un dieu tombé qui se souvient des cieux.

Par les désirs sensuels, l'âme tend en bas et tombe : « l'être lumineux » devient un « être obscur ». Par le détachement et le sacrifice, elle remonte vers la lumière.

La patrie, l'humanité, le progrès, les révolutions, les idées sociales ont fourni à Lamartine bien des inspirations, et parmi les plus élevées :

> C'est la cendre des morts qui créa la patrie !
> .
> Marchez ! l'humanité ne vit pas d'une idée !
> Elle éteint chaque soir celle qui l'a guidée ;
> Elle en allume une autre à l'immortel flambeau :
> Comme ces morts vêtus de leur parure immonde,
> Les générations emportent de ce monde
> Leurs vêtements dans le tombeau.

> Tous sont enfants de Dieu ! L'homme, en qui Dieu travaille,
> Change éternellement de formes et de taille :
> Géant de l'avenir à grandir destiné,
> Il use en vieillissant ses vieux vêtements, comme
> Des membres élargis font éclater sur l'homme
> Les langes où l'enfant est né.

> L'humanité n'est pas le bœuf à courte haleine
> Qui creuse à pas égaux son sillon dans la plaine,
> Et revient ruminer sur un sillon pareil ;
> C'est l'aigle rajeuni qui change son plumage,
> Et qui monte affronter, de nuage en nuage,
> De plus hauts rayons de soleil.

> Enfants de six mille ans qu'un peu de bruit étonne,
> Ne vous troublez donc pas d'un mot nouveau qui tonne,
> D'un empire éboulé, d'un siècle qui s'en va !
> Que vous font les débris qui jonchent la carrière ?
> Regardez en avant, et non pas en arrière :
> Le courant roule à Jéhova !

En somme Lamartine, qui se souvient de la quiétude des classiques plus qu'il ne pressent les agitations des modernes, n'est qu'assez légèrement affecté encore par toutes ces questions morales, philosophiques et religieuses qui préoccuperont nos poètes contemporains. Tout est calme

dans cette poésie ondulante et rythmée comme les flots des grèves par les nuits d'été; seule la mélancolie, qui naît vite à leur murmure continu, vient voiler l'immuable sérénité du poète du lac du Bourget. De tels vers font songer à de blancs clairs de lune, à la fraîcheur des brises, au jour adouci des rayons sous les arbres ; tout est grâce, demi-teinte et nonchalance, malgré un perpétuel souci, — notons-le en passant, — de la majesté et du grand air.

III

DE VIGNY

La philosophie de Vigny est le pessimisme. « Il n'y a, dit-il, que le mal qui soit pur et sans mélange de bien. Le bien est toujours mêlé de mal. L'extrême bien fait mal. L'extrême mal ne fait pas de bien. » De là à croire que c'est le mal qui fait le fond de l'existence, le bien qui en est l'accident, il n'y a pas loin. La conclusion pratique est de ne pas compter sur le bien et le bonheur, de ne pas espérer. — « Il est bon et salutaire de n'avoir aucune espérance...; il faut surtout anéantir l'espérance dans le cœur de l'homme. *Un désespoir paisible, sans convulsion de colère et sans reproche au ciel, est la sagesse même*..... Pourquoi nous résignons-nous à tout, excepté à *ignorer les mystères de l'éternité ?* A cause de *l'espérance*, qui est la source de toutes nos lâchetés... Pourquoi ne pas dire : — Je sens sur ma tête le poids d'une condamnation que je subis toujours, ô Seigneur ; mais, ignorant la faute et le procès, je subis ma prison. J'y tresse de la paille, pour oublier... Que Dieu est bon ! quel geôlier admirable, qui sème tant de fleurs dans le préau de notre prison ! » — « La terre est *révoltée des injustices* de la création, elle *dissimule* par frayeur..., mais elle s'*indigne* en secret contre Dieu... Quand un *contempteur de Dieu* paraît, le monde l'adopte et l'aime. » — « Dieu voyait avec orgueil un jeune homme illustre sur la terre. Or ce jeune homme était très malheureux et se tua avec une épée. Dieu lui dit : « Pourquoi as-tu détruit ton corps ? » Il répondit : « C'est pour t'affliger et te punir. »

Ce pessimisme aboutit au stoïcisme. « Il est mauvais et lâche de chercher à se dissiper d'une noble douleur pour ne pas souffrir autant. *Il faut y réfléchir* et s'enferrer courageusement dans cette épée. » Et ensuite ? Ensuite il faut garder le silence :

A voir ce que l'on fut sur terre et ce qu'on laisse,
Seul le silence est grand, tout le reste est faiblesse.

> ... Si tu peux, fais que ton âme arrive,
> A force de rester studieuse et pensive,
> Jusqu'à ce haut degré de stoïque fierté
> Où, naissant dans les bois, j'ai tout d'abord monté.
> Gémir, pleurer, prier, est également lâche.
> Fais énergiquement ta longue et lourde tâche
> Dans la voie où le sort a voulu t'appeler ;
> Puis, après, comme moi, souffre et meurs sans parler (1).

Cette fierté stoïque ne va pas sans un certain orgueil. De Vigny y met sa dignité et y voit le fond de l'honneur même. Selon lui, il faut acquiescer à la souffrance comme à une distinction ; Vigny insiste sur un sentiment raffiné que les grands cœurs seuls connaissent, « sentiment fier, inflexible, instinct d'une incomparable beauté, qui n'a trouvé que dans les temps modernes un nom digne de lui ; cette foi, qui me semble rester à tous encore et régner en souveraine dans les armées, est celle de l'*Honneur*. »

Une autre idée chère à Vigny, et d'inspiration pessimiste, c'est que le génie, qui semble un don de Dieu, est une condamnation au malheur et à la solitude ; lisez *Moïse* et les épisodes de *Stello*.

> Je suis très grand, mes pieds sont sur les nations...
> J'élève mes regards, votre esprit me visite,
> La terre alors chancelle et le soleil hésite ;
>
> Vos anges sont jaloux et m'admirent entre eux.
> Et cependant, Seigneur, je ne suis pas heureux,
> Vous m'avez fait vieillir *puissant et solitaire*,
> *Laissez-moi m'endormir du sommeil de la terre...*
> M'enveloppant alors de la colonne noire,
> J'ai marché devant vous, *triste et seul dans ma gloire*.
> .
>
> ... Marchant vers la terre promise,
> Josué s'avançait *pensif et pâlissant*,
> Car il était déjà l'*élu du Tout-Puissant*.

(1) Beaucoup de réflexions profondes sont jetées en passant par le poète. « Ce serait faire du bien aux hommes que de leur donner la manière de *jouir des idées* et de *jouer* avec elles, *au lieu de jouer avec les actions*, qui froissent toujours les autres. Un mandarin ne fait de mal à personne, jouit d'une idée et d'une tasse de thé. » Ailleurs, l'hégélianisme se traduit en belles formules : « Chaque homme n'est qu'une image de l'esprit général. — L'humanité fait un interminable discours dont chaque homme illustre est une idée. » Vigny a des remarques fines et profondes sur les défauts de l'esprit français : « Parler de ses opinions, de ses admirations avec un demi-sourire, comme de peu de chose, qu'on est tout près d'abandonner pour dire le contraire : vice français. »

L'ART.

Le Christ lui-même, le plus doux et le plus aimant des génies, ne fut-il pas abandonné de son père? Alfred de Vigny voit en lui le symbole de l'humanité entière abandonnée de son Dieu. Dieu est muet; il est pour nous l'éternel silence et l'éternelle absence; répondons-lui par le même silence, marque de notre dédain.

> Ainsi le divin Fils parlait au divin Père.
> Il se prosterne encore, il attend, il espère,
> Mais il remonte et dit : « Que votre volonté
> Soit faite, et non la mienne, et pour l'éternité. »
> — Une terreur profonde, une angoisse infinie
> Redoublent sa torture et sa lente agonie ;
> Il regarde longtemps, longtemps cherche sans voir.
> Comme un marbre de deuil tout le ciel était noir ;
> La terre sans clartés, sans astre et sans aurore,
> — *Et sans clartés de l'âme, ainsi qu'elle est encore,* —
> Frémissait. Dans le bois il entendit des pas,
> Et puis il vit rôder la torche de Judas.
>
> S'il est vrai qu'au jardin des saintes Ecritures
> Le fils de l'homme ait dit ce qu'on voit rapporté,
> Muet, aveugle et sourd aux cris des créatures,
> Si le ciel nous laissa comme un monde avorté,
> *Le juste opposera le dédain à l'absence,*
> *Et ne répondra plus que par un froid silence*
> *Au silence éternel de la Divinité.*

Lamartine, lui, était de ceux qui croient voir Dieu dans la nature, *cœli enarrant gloriam dei*. Selon Vigny comme selon Pascal, la nature cache Dieu; au lieu d'avoir cet aspect consolateur que Lamartine lui prête, elle est triste. Avec le progrès de la pensée réfléchie, sous le regard scrutateur de la science, nous avons vu reculer une à une au rang des apparences les réalités d'autrefois. Et de toutes les croyances naïves, de tous les beaux rêves puérils de l'humanité, nul ne redescendra du fond de l'infini bleu, grand ouvert sur nos têtes, et dont la profondeur est faite de solitude.

C'est à l'amour, selon Vigny, et non à la nature qu'il faut demander quelque adoucissement de nos maux :

> Sur mon cœur déchiré viens poser ta main pure,
> Ne me laisse jamais seul avec la nature,
> Car je la connais trop pour n'en pas avoir peur.
> Elle me dit :
> « Je roule avec dédain, sans voir et sans entendre,

> A côté des fourmis les populations ;
> Je ne distingue pas leur terrier de leur cendre,
> J'ignore en les portant les noms des nations.
> On me dit une mère et je suis une tombe.
> Mon hiver prend vos morts comme son hécatombe,
> Mes printemps ne sont pas vos adorations.
> Avant vous j'étais belle et toujours parfumée,
> J'abandonnais au vent mes cheveux tout entiers,
> Je suivais dans les cieux ma route accoutumée,
> Sur l'axe harmonieux des divins balanciers.
> Après vous, traversant l'espace où tout s'élance,
> J'irai seule et sereine, en un chaste silence ;
> Je fendrai l'air du front et de mes seins altiers. »

Cette personnification de la nature en marche dans l'infini est autrement poétique que les admirations compassées, réglées d'avance, de Lamartine pour la création et le créateur.

Voici une des pensées les plus originales et les plus profondes qui résultent de cette vision du Tout éternel et éternellement indifférent : c'est que *ce n'est pas ce qui est éternel qu'il faut aimer, mais ce qui passe,* parce que c'est ce qui passe qui souffre. Au lieu de se perdre dans l'admiration béate de l'optimisme pour cette grande Nature insoucieuse, au lieu de chérir ce qui ne *sent* pas et n'aime pas, c'est l'homme à qui il faut réserver nos tendresses. « J'ai vu la nature, et j'ai compris son secret,

> Et j'ai dit à mes yeux qui lui trouvaient des charmes :
> « Ailleurs tous vos regards, ailleurs toutes vos larmes ;
> *Aimez ce que jamais on ne verra deux fois !* »
> .
> Vivez, froide nature, et revivez sans cesse...
> .
> Plus que tout votre règne et que ses splendeurs vaines,
> *J'aime la majesté des souffrances humaines ;*
> Vous ne recevrez pas un cri d'amour de moi.

S'il y avait au-dessus de la Nature des êtres supérieurs et vraiment divins, — un Dieu, des dieux ou des anges, — ils n'auraient qu'un moyen de prouver leur divinité : descendre pour partager nos souffrances, nous aimer pour ces souffrances et même pour nos fautes. Le sujet d'Eloa, c'est le péché aimé par l'innocence, parce que, pour l'innocence, « le péché n'est que le plus grand des malheurs. » Il n'y a

donc, en définitive, de vrai et de précieux que l'amour : tout le reste est fausseté et ironie.

Une fois faite, en ce pessimisme, la part d'une certaine affectation aristocratique, il semble bien que le « mal du siècle » ait marché ; nous arrivons avec Vigny à l'état aigu. Mais ce n'est encore que le premier choc, et il est supporté avec toute la vaillance laissée intacte par la belle tranquillité des devanciers. L'effort se prolongeant, la sensibilité s'exaspère : avec Musset, voici bientôt les cris de souffrance et les sanglots.

IV

ALFRED DE MUSSET

Le problème du mal, de la vie et de la destinée, c'est ce qui donne à tant de vers de Musset leur sentiment profond.

> L'homme est un apprenti, la douleur est son maître,
> Et nul ne se connaît, tant qu'il n'a pas souffert (1).

> Les plus désespérés sont les chants les plus beaux,
> Et j'en sais d'immortels qui sont de purs sanglots.
>
> Leurs déclamations sont comme des épées ;
> Elles tracent dans l'air un cercle éblouissant ;
> Mais il y pend toujours quelque goutte de sang (2).

Dans la *Lettre à Lamartine*, on se souvient du portrait que Musset fait de l'homme et de sa condition.

> ...Marchant à la mort, il meurt à chaque pas.
> Il meurt dans ses amis, dans son fils, dans son père ;
> Il meurt dans ce qu'il pleure et dans ce qu'il espère ;
> Et, sans parler du corps qu'il faut ensevelir,
> Qu'est-ce donc qu'oublier, si ce n'est pas mourir ?
>
> *Ah! c'est plus que mourir, c'est survivre à soi-même.*
> *L'âme remonte au ciel quand on perd ce qu'on aime.*
> Il ne reste de nous qu'un cadavre vivant ;
> Le désespoir l'habite et le néant l'attend (3).

Le Souvenir exprime magnifiquement la même idée que *le Lac* et que *la Tristesse d'Olympio*.

> Oui, sans doute, tout meurt ; ce monde est un grand rêve,
> Et le peu de bonheur qui nous vient en chemin,
> Nous n'avons pas plutôt ce roseau dans la main,
> Que le vent nous l'enlève.
>
> Oui, les premiers baisers, oui, les premiers serments
> Que deux êtres mortels échangèrent sur terre,
> Ce fut au pied d'un arbre effeuillé par les vents,
> Sur un roc en poussière.

(1) *La Nuit d'octobre.*
(2) *La Nuit de mai.*
(3) *Lettre à Lamartine.*

> Ils prirent à témoin de leur joie éphémère
> Un ciel toujours voilé qui change à tout moment,
> Et des astres sans nom, que leur propre lumière
> Dévore incessamment.
>
> Tout mourait autour d'eux, l'oiseau dans le feuillage,
> La fleur entre leurs mains, l'insecte sous leurs pieds,
> La source desséchée où vacillait l'image
> De leurs traits oubliés ;
>
> Et sur tous ces débris joignant leurs mains d'argile,
> Etourdis des éclairs d'un instant de plaisir,
> Ils croyaient échapper à *cet être immobile*
> *Qui regarde mourir* (1).

Moins amer que Vigny, mais moins fort aussi, Musset ne se révolte pas, il plie ; il ne méprise pas, il oublie ; ou du moins il essaie d'oublier, et, n'y pouvant parvenir, sa religion, sa philosophie est celle de l'espérance.

> L'oubli, ce vieux remède à l'humaine misère,
> Semble avec la rosée être tombé des cieux.
> Se souvenir, hélas ! — oublier, — c'est sur terre
> Ce qui, selon les jours, nous fait jeunes ou vieux (2).
>
> ... En traversant l'immortelle nature,
> L'homme n'a su trouver de science qui dure,
> Que de marcher toujours, et toujours oublier (3).
>
>
> Eveillons au hasard les échos de ta vie,
> Parlons-nous de bonheur, de gloire et de folie,
> Et que ce soit un rêve et le premier venu ;
> Inventons quelque part des lieux où l'on oublie (4).

L'oubli, s'il était possible toujours, lui semblerait le vrai remède à tous les maux :

> A défaut du pardon, laisse venir l'oubli (5).

On pourrait dire de Musset que c'est un enfant, un grand enfant ayant du génie. N'a-t-il pas de l'enfant l'humeur chan-

(1) *Souvenir*.
(2) *Le Saule*.
(3) *La Nuit d'août*, p. 63.
(4) *La Muse dans la Nuit de mai*.
(5) *La Nuit d'octobre*.

geante, capricieuse même, la vivacité et la grâce, la légèreté joyeuse ? Pour lui

> Les lilas au printemps seront toujours en fleurs.

Il s'amuse et s'afflige de tout, à propos de tout, et cela sans transition, simultanément le plus souvent :

> Il est doux de pleurer, il est doux de sourire
> Au souvenir des maux qu'on pourrait oublier (1).

> Une larme a son prix, c'est la sœur du sourire (2).

Et, dernier trait de ressemblance avec l'enfant, il ne sait jamais lui-même s'il va rire ou pleurer, et il pourrait dire de toutes ses pièces ce qu'il dit de deux d'entre elles :

> Il se peut que l'on pleure à moins que l'on ne rie.

> Dis-moi quels songes d'or nos chants vont-ils bercer ?
> D'où vont venir les pleurs que nous allons verser (3) ?

> ... Dans la pauvre âme humaine,
> La meilleure pensée est toujours incertaine,
> Mais une larme coule et ne se trompe pas.

Voici du reste comment il définit la poésie :

> Chanter, rire, pleurer, seul, sans but, au hasard.
> .
> Faire une perle d'une larme.

Il semblerait qu'il ait eu conscience de l'affinité qui existe entre lui et « cet âge » qu'il nous confesse avoir toujours aimé « à la folie ». — « C'est mon opinion de gâter les enfants, » ajoute-t-il bien vite. Et il est en effet le poète charmant et gâté, celui qui trouve place dans toutes les mémoires, même les plus moroses. Nous l'aimons pour ses saillies si spirituelles et si gaies ; nous l'aimons pour sa tristesse, échappée de son rire même. La mobilité du poète traduit à nos yeux la mobilité des choses, ou plutôt leur enchaînement qui les fait sortir sans

(1) *La Nuit d'octobre.*
(2) *Idylle.*
(3) *La Muse dans la Nuit de mai.*

cesse les unes des autres. Tout le premier, Musset dira en parlant de lui-même :

> Je me suis étonné de ma propre misère,
> Et de ce qu'un enfant peut souffrir sans mourir (1).

Ailleurs il confessera avoir « sangloté comme une femme ». Faible, oui certes il l'est, et devant les souffrances journalières et devant l'anxiété de l'inconnu. Tiraillé entre ceux qui croient et ceux qui nient, ne pouvant trouver de motif d'absolue certitude, ni se résigner, ne fût-ce qu'un instant, à penser que l'espérance pourrait être vaine, son premier mouvement est de recourir à l'oubli, sa première pensée est de s'étourdir toujours, mais il ne le peut :

> Je voudrais vivre, aimer, m'accoutumer aux hommes
> .
> Et regarder le ciel sans m'en inquiéter.
>
> Je ne puis; — malgré moi l'infini me tourmente
> Je n'y saurais songer sans crainte et sans espoir.
> .
> Heureux ou malheureux, je suis né d'une femme,
> Et je ne puis m'enfuir hors de l'humanité.
> .
> Le doute a désolé la terre ;
> Nous en voyons trop ou trop peu (2).

Alors il se plaint, se lamente comme un enfant qui souffre :

> En se plaignant on se console (3).

Mais quand cela ne lui suffit plus, qu'il est poussé à bout, ce ne sont plus des raisons d'espérance qu'il se forge, c'est un acte de foi qu'il prononce ; il espère, non parce qu'il se croit en droit de le faire, mais parce qu'il n'est pas en son pouvoir de ne point espérer.

> J'ai voulu partir et chercher
> Les vestiges d'une espérance (4).

(1) *Lettre à M. de Lamartine.*
(2) *L'Espoir en Dieu.*
(3) *La Nuit d'octobre.*
(4) *La Nuit de Décembre.*

Et moins qu'un vestige lui suffit, et il prie :

> Console-moi ce soir, je me meurs d'espérance ;
> J'ai besoin de prier pour vivre jusqu'au jour.

fait-il dire à sa muse dans *la Nuit de mai*.

A ceux qui depuis cinq mille ans ont douté toujours, il crie :

> Pour aller jusqu'aux cieux il vous fallait des ailes.
> Vous aviez le désir, la foi vous a manqué.
> .
> Eh bien, prions ensemble...
> Maintenant que vos corps sont réduits en poussière
> J'irai m'agenouiller pour vous, sur vos tombeaux.

Et toujours la prière haute, entraînante, jaillit par grands élans du cœur même du poète. Malgré tout il lui faut croire, il a besoin de s'appuyer quand même. Sa philosophie est celle d'un souffrant, toute d'élans, de cris et de sanglots ; et après tout, c'est peut-être l'éternelle philosophie, celle qui est assurée de ne point passer comme tel ou tel système. Mais, si vous cherchez une pensée vigoureuse et soutenue, ce n'est pas à Musset qu'il faut la demander. On pourra objecter que nul ne se soucie d'une suite de raisonnements mis en vers ; sans doute ; n'oublions pas pourtant que les grandes idées font la grande poésie, et que, pour Musset même, sa réelle valeur n'est pas dans le badinage, si élégant et charmant qu'il soit, mais dans l'expression sincère, poignante parfois, de la souffrance morale et de l'angoisse du doute.

Alfred de Musset mêle à tous ses amours cette soif d'idéal que ne peuvent éteindre les « mamelles d'airain de la réalité » ; il va jusqu'à la prêter à son *don Juan* idéalisé, et il nous peint le désir cloué sur terre,

> Comme un aigle blessé qui meurt dans la poussière,
> L'aile ouverte et les yeux fixés sur le soleil.
> .
> Vous souvient-il, lecteur, de cette sérénade
>
> Que don Juan déguisé chante sous un balcon ?
> — Une mélancolique et piteuse chanson,
> Respirant la douleur, l'amour et la tristesse.
> Mais l'accompagnement parle d'un autre ton.
> Comme il est vif, joyeux ! avec quelle prestesse
> Il sautille ! — On dirait que la chanson caresse

> Et couvre de langueur le perfide instrument,
> Tandis que l'air moqueur de l'accompagnement
> Tourne en dérision la chanson elle-même,
> Et semble la railler d'aller si tristement.
> Tout cela cependant fait un plaisir extrême. —
> C'est que tout en est vrai, — *c'est qu'on trompe et qu'on aime;*
>
> *C'est qu'on pleure en riant ; — c'est qu'on est innocent
> Et coupable à la fois ;* — c'est qu'on se croit parjure
> Lorsqu'on n'est qu'abusé; c'est qu'on verse le sang
> Avec des mains sans tache, et que notre nature
> A de mal et de bien pétri sa créature.

La conséquence, chez Musset, de cette recherche inquiète de l'au delà, c'est que la croyance en la réalité de ce monde s'affaiblit : « ce monde est un grand rêve, » une « fiction ». Dans l'*Idylle* dialoguée se trouve exprimée la théorie hindoue de la *Maïa universelle*, reproduite par Schopenhauer.

> ALBERT
>
> Non, quand leur âme immense entra dans la nature,
> Les dieux n'ont pas tout dit à la matière impure
> Qui reçut dans ses flancs leur forme et leur beauté.
> C'est une vision que la réalité.
> Non, des flacons brisés. quelques vaines paroles
> Qu'on prononce au hasard et qu'on croit échanger,
> Entre deux froids baisers quelques rires frivoles,
> Et d'un être inconnu le contact passager,
> Non, ce n'est pas l'amour, ce n'est pas même un rêve...
>
> RODOLPHE
>
> Quand la réalité ne serait qu'une image,
> Et le contour léger des choses d'ici-bas,
> Me préserve le ciel d'en savoir davantage !
> Le masque est si charmant que j'ai peur du visage,
> Et, même en carnaval, je n'y toucherais pas.
>
> ALBERT
>
> Une larme en dit plus que tu n'en pourrais dire.

Nous ne pouvons sortir de la réalité, ni nous satisfaire avec elle : « Dieu parle, il faut qu'on lui réponde ; » la vérité nous adresse ainsi un grand appel, destiné à n'être jamais ni complètement entendu, ni tout à fait trahi. Le seul moyen par lequel nous puissions nous arracher un moment à ce monde, la seule attestation suprême de l'au delà, c'est encore la douleur et les larmes; pleurer, n'est-ce pas sentir sa misère et ainsi s'élever au-dessus d'elle? De là, cette glorification raisonnée de la souffrance, qui revient si souvent dans Musset et qui,

comme nous l'avons déjà remarqué ailleurs (1), eût fort étonné un ancien : « Rien ne nous rend plus grand qu'une grande douleur. » (*Nuit de mai.*) « Le seul bien qui me reste au monde est d'avoir quelquefois pleuré. » (*Tristesse.*) La profondeur de l'amour, pour Musset, se mesure à la douleur même que l'amour produit et laisse en nous : aimer, c'est souffrir; mais souffrir, c'est savoir.

> Oui, oui, tu le savais et que dans cette vie
> Rien n'est bon que d'aimer, n'est vrai que de souffrir.
> .
> Ce que l'homme ici-bas appelle le génie,
> C'est le besoin d'aimer; hors de là tout est vain.
> Et, puisque tôt ou tard l'amour humain s'oublie,
> Il est d'une grande âme et d'un heureux destin
> D'expirer, comme toi, pour un amour divin (2) !

On comprend maintenant pourquoi, à chaque instant, chez Musset, le rire ou la moquerie se fond en tristesse :

> Qu'est-ce donc? en rêvant à vide
> Contre un barreau,
> Je sens quelque chose d'humide
> Sur le carreau.
>
> Que veut donc dire cette larme
> Qui tombe ainsi,
> Et coule de mes yeux sans charme
> Et sans souci.
>
> Elle a raison, elle veut dire :
> Pauvre petit,
> A ton insu, ton cœur respire,
> Et t'avertit
>
> Que le peu de sang qui l'anime
> Est ton seul bien,
> Que tout le reste est pour la rime
> Et ne dit rien.
>
> Mais *nul être n'est solitaire*
> *Même en pensant*,
> Et Dieu n'a pas fait pour te plaire
> Ce peu de sang.
>
> Lorsque tu railles ta misère
> D'un air moqueur,
> Tes amis, ta sœur et ta mère
> Sont dans ton cœur.

(1) Voy. nos *Problèmes de l'esthétique contemporaine*, pp. 151, 152, 153.
(2) *A la Malibran.*

> Cette pâle et faible étincelle
> Qui vit en toi,
> Elle marche, elle est immortelle
> Et suit sa loi.
>
> Pour la transmettre, il faut soi-même
> La recevoir,
> Et l'on songe à tout ce qu'on aime
> Sans le savoir (1).

L'Espoir en Dieu résume toute la philosophie du poète. Malgré quelques défaillances et quelques mauvaises tirades sur les philosophes et sur Kant, la pièce est d'une inspiration élevée :

> Qu'est-ce donc que ce monde, et qu'y venons-nous faire,
>
> Croyez-moi, la prière est un cri d'espérance !
>

Et cette prière de Musset est autrement profonde et « moderne » que les oraisons placides de Lamartine :

> O toi que nul n'a pu connaître,
> Et n'a renié sans mentir,
> Réponds-moi, toi qui m'as fait naître,
> Et demain me feras mourir !
>
> De quelque façon qu'on t'appelle,
> Bramah, Jupiter ou Jésus,
> Vérité, justice éternelle,
> Vers toi tous les bras sont tendus.
>
>
>
>
> Ta pitié dut être profonde,
> Lorsqu'avec ses biens et ses maux,
> Cet admirable et pauvre monde
> Sortit en pleurant du chaos !
>
> Puisque tu voulais le soumettre
> Aux douleurs dont il est rempli,
> Tu n'aurais pas dû lui permettre
> De t'entrevoir dans l'infini.
>
> Si ta chétive créature
> Est indigne de t'approcher,
> Il fallait laisser la nature
> T'envelopper et te cacher.
>
>
>

(1) *Le Mie Prigioni*, pp. 204, 205, 206.

> Si la souffrance et la prière
> N'atteignent pas ta majesté,
> *Garde ta grandeur solitaire,*
> *Ferme à jamais l'immensité.*

Comment méconnaître ce qu'il y a de sublime dans cet appel final :

> Brise cette voûte profonde
> Qui couvre la création ;
> Soulève les voiles du monde,
> Et montre-toi, Dieu juste et bon !

Ainsi que l'amour et la bonté, la beauté était aux yeux de Musset plus vraie que la vérité même ; et on peut dire que de là dérive toute son esthétique :

> Rien n'est beau que le vrai, dit un vers respecté :
> Et moi je lui réponds, sans crainte d'un blasphème :
> Rien n'est vrai que le beau, rien n'est vrai sans beauté.

CHAPITRE HUITIÈME

L'introduction des idées philosophiques et sociales dans la poésie (*suite*).

VICTOR HUGO

I. L'inconnaissable. — II. Dieu. — III. Finalité et évolution dans la nature. La destinée et l'immortalité. — IV. Religions et religion. — V. Idées morales et sociales. — Rôle social de la grande poésie.

Hugo a-t-il « une *philosophie ?* » Ce serait assurément beaucoup dire ; mais on peut soutenir qu'il est possible de trouver chez lui une grande richesse d'aperçus philosophiques, moraux, sociaux, et même de formules philosophiques dont il n'a pas toujours lui-même sondé la profondeur. Toutes ses idées gravitent et se rangent spontanément autour d'un certain nombre de centres plus ou moins obscurs. On peut dégager ces centres d'attraction, introduire par là plus de clarté dans ce qui a été conçu suivant la méthode instinctive et confuse du génie. Si nous parvenons à montrer qu'il y a encore beaucoup d'idées chez le poète qui passe aujourd'hui pour n'avoir eu « aucune idée », il s'ensuivra que les idées, surtout avec les progrès de la société moderne, contribuent plus qu'on ne croit à la grande poésie, même à celle qui semble toute d'imagination aux esprits superficiels ; il s'ensuivra enfin que l'introduction des doctrines philosophiques, morales et sociales, dans le domaine de la poésie, est bien un des traits caractéristiques de notre siècle. Avec Hugo, la poésie devient vraiment sociale en ce qu'elle résume et reflète les pensées et sentiments d'une société tout entière, et sur toutes choses. De ce qu'on pourrait ainsi extraire de V. Hugo, une certaine doc-

trine métaphysique, morale et sociale, il ne s'ensuit point que ce fût « un philosophe » ; mais il nous paraît incontestable que ce n'était pas seulement un imaginatif, comme on le répète sans cesse : c'était un penseur, — à moins qu'on ne veuille faire cette distinction qu'il faisait lui-même entre le penseur et le songeur : « Le premier *veut*, disait-il, le second *subit*. » En ce sens, V. Hugo apparaîtra plutôt comme un grand songeur, mais ce genre de songe profond est la caractéristique de la plupart des génies, qui sont emportés par leur pensée plutôt qu'ils ne la maîtrisent; et si on réfléchit combien, dans le patrimoine d'idées que possède l'humanité, il y en a peu de *voulues*, combien il y en a de *subies*, on arrivera à cette conclusion que les hommes qui, comme Hugo, subissent leur pensée, ont parfois, si cette pensée est grande, plus d'importance dans l'histoire que certains autres qui la dirigent trop bien selon les règles d'un bon sens vulgaire. La force apparente de ces derniers ne vient souvent que de la faiblesse même de leur pensée, des voies toutes tracées par la routine où elle s'engage d'elle-même. S'il nous était donné de voir dans la conscience d'autrui, dit Hugo, « on jugerait bien plus sûrement un homme d'après ce qu'il rêve que d'après ce qu'il pense. Il y a de la volonté dans la pensée, et il n'y en a pas dans le rêve. Le rêve, qui est tout spontané, prend et garde, même dans le gigantesque et l'idéal, la figure de notre esprit... Nos chimères sont ce qui nous ressemble le mieux. Chacun rêve l'inconnu et l'impossible selon sa nature (1). » Tous ceux qui se sont trouvés être des prophètes, tous ceux qui ont « deviné l'aurore », ont été des songeurs : « Le point du jour a une grandeur mystérieuse qui se compose d'un reste de rêve et d'un commencement de pensée (2). » Toute prévision est ainsi : elle semble s'écarter de la réalité précisément lorsqu'elle l'entrevoit au delà du présent.

Il y a des génies si complexes que chacun peut se retrouver en eux. C'est avec surprise et presque avec une sorte de stupeur que, dans certains vers où vous vous voyez tout d'un coup en présence de vous-même, vous reconnaissez vos sentiments les plus personnels, vos pensées les plus intimes :

(1) *Les Misérables.*
(2) *Les Travailleurs de la mer.*

vous sentez vous échapper la propriété de ce que vous jugiez le plus *vôtre*. Parfois votre propre accent, cette chose si personnelle, vous est renvoyé comme par un écho ; ou plutôt c'est vous-même qui n'êtes que l'écho : vous avez été deviné, votre vie a été vécue avec des centaines d'autres par le poète. Un grand homme épuise, pour ainsi dire, à l'avance son siècle : ceux qui viendront après lui l'imiteront même sans le connaître, parce qu'il les contenait d'avance et les avait devinés. Sans atteindre complètement à cette universalité, Hugo, dans ses grandes œuvres, s'en rapproche. Il est fâcheux que, chez lui, tout reste si souvent à l'état confus. A force de contempler l'océan, Victor Hugo a fini par lui prendre un peu de la profusion, du tumulte et du pêle-mêle de ses flots. Aux heures d'inspiration, les mots et les vers se pressent, se heurtent, s'amoncellent — une véritable tempête ; — quoi d'étonnant à ce que les limites, le but visé soient parfois dépassés ou même disparaissent au regard ? Les vagues, pour se grossir, se mêlent, et les idées, pour se grandir, débordent l'une sur l'autre. Tous les aspects de l'océan sont d'ailleurs familiers au poète : il est certaines de ses pièces, — et ce ne sont pas les moins exquises, — qui donnent l'impression de l'immobilité miroitante et infinie de l'océan les jours de calme.

I. — L'inconnaissable.

Victor Hugo a eu, comme notre société moderne, — j'entends la société pensante, — le sentiment de ce qu'on appelle aujourd'hui l'inconnaissable. Pour lui, l'intelligence trouve à la fois son « éclipse » et sa « preuve » dans le mystère éternel, qu'elle ne peut pénétrer et que cependant elle conçoit.

> Le savant dit : Comment? Le penseur dit : Pourquoi?
>
> Passe ta vie
> A labourer l'écume et l'onde (1).

Nous avons un devoir : « Défendre le *mystère* contre le *miracle*, adorer l'*incompréhensible*, et rejeter l'*absurde* (2). » C'est donc le mystère universel que Victor Hugo veut représenter sous toutes ses formes, dans l'infiniment petit et dans l'infiniment grand, dans le ciel lumineux et dans le ciel obscur, dans le jour et dans la nuit. Il a senti « l'horreur profonde des choses, »

> L'horreur constellée et sereine!
>
> L'insondable
> Au mur d'airain...
>
> L'obscurité formidable
> Du ciel serein.

Le ciel, dit-il, « est profond comme la mort. »

> Tout se creuse sitôt que tu tâches de voir;
> Le ciel est le puits clair, la mort est le puits noir,
> Mais la clarté de l'un, même aux yeux de l'apôtre,
> N'a pas moins de terreur que la noirceur de l'autre (3).

Ailleurs, Hugo compare encore le mystère du monde au mystère du ciel : « D'innombrables piqûres de lumière ne font que rendre plus noire l'obscurité sans fond. » Les scintillations des astres permettent seulement de constater la présence de quelque chose d'inaccessible « dans l'*Ignoré* ».

(1) *Religions et religion.*
(2) *Les Misérables.*
(3) *L'Ane.*

Ce sont des « jalons dans l'absolu ; ce sont des marques de distance, là où il n'y a plus de distance ». Un point microscopique qui brille, puis un autre, puis un autre, puis un autre, « c'est l'imperceptible », et en même temps « c'est l'énorme ». Cette lumière, en effet, est un foyer, « ce foyer est une étoile, cette étoile est un soleil, ce soleil est un univers, cet univers n'est rien. Tout nombre est zéro devant l'infini. » D'autre part, lorsque « l'imperceptible étale sa grandeur », et se révèle à son tour comme contenant un monde infini, « *le sens inverse de l'immensité se manifeste* (1) ».

De cette contemplation de l'inconnu se dégage, dit Hugo, un phénomène sublime : « le grandissement de l'âme par la stupeur. L'effroi sacré est propre à l'homme ; la bête ignore cette crainte. »

... Après un long acharnement d'étude,

lorsqu'une tête humaine croit enfin s'être remplie de quelques réalités, qu'à grands frais elle croit avoir obtenu un résultat quelconque, elle se sent tout à coup « vidée par quelqu'un d'inconnu » ; à mesure que la science verse en nous quelque vérité nouvelle, le mystère infini « boit la pensée (2) ».

« Ce monde est un brouillard, presque un rêve, »
« Tout est mêlé de tout. »

Création ! figure en deuil ! Isis austère (3) !

Enfin te rends-tu compte un peu du vaste rêve
Où ton destin commence, où ton destin s'achève,
Qu'on nomme l'univers, et qui flotte infini (4) ?

Mais cette infinité du monde qui nous déborde, qui dépasse toutes nos conceptions, n'est flottante que pour notre imagination ; en réalité, la nécessité universelle se fait sentir à nous comme une pression infinie.

Sur tes religions, dieux, enfers, paradis.
Sur ce que tu bénis, sur ce que tu maudis,
Tu sens la pression du monde formidable (5).

(1) *Les Travailleurs de la mer.*
(2) *L'Ane.*
(3) *Les Contemplations* (Dolor).
(4) *Religions et religion* (Philosophie).
(5) *L'Ane*, p. 138.

Que faut-il donc faire, devant cet inconnaissable qui est précisément le réel? Faut-il essayer de se le représenter? Non,

> Renonce à fatiguer le réel de tes songes (1).

Devant l'ineffable, la pensée comme la parole restera toujours impuissante. Les voix de la nature « ne sont qu'un bégaiement immense, »

> L'homme seul peut parler, et l'homme ignore, hélas!

Pourtant, nous sommes tous « agents dans cette œuvre immense »; mais nous ne pouvons être témoins de l'œuvre même, du fait universel auquel nous contribuons :

> L'immensité du fait prodigieux dépasse
> L'ombre, le jour, les yeux, les chocs, le temps, l'espace;
> Elle est telle, et le *point de départ* est si loin,
> Que, tous étant *agents*, personne n'est *témoin* (2).

Qu'est-ce donc alors que la vie? — « Un inexprimable effort dans l'inconnu (3) ».

> D'où viens-tu? Je ne sais. — Où vas-tu? Je l'ignore. —
> L'homme ainsi parle à l'homme et l'onde au flot sonore.
> Tout va, tout vient, tout meurt, tout fuit.
> Nous voyons fuir la flèche et l'ombre est sur la cible;
> L'homme est lancé. Par qui? vers qui? — Dans l'invisible.

Les Travailleurs de la mer nous représentent, avec Gilliatt en face de l'Océan, notre pensée en face de l'agitation universelle. Gilliatt avait autour de lui, à perte de vue, « l'immense songe du *travail perdu*. » Voir « manœuvrer dans l'insondable et dans l'illimité la diffusion des forces, » rien n'est plus troublant. On cherche des *buts*, et on n'en trouve point. L'espace toujours en mouvement, l'eau infatigable, les nuages « qu'on dirait *affairés* », le « vaste *effort* obscur », toute cette convulsion est un problème. « Qu'est-ce que ce tremblement perpétuel fait? que construisent ces rafales? que bâtissent ces secousses? Ces chocs, ces sanglots, ces hurlements, qu'est-ce qu'ils créent? A quoi est occupé ce tumulte? *Le flux et le reflux de ces questions est éternel comme la*

(1) *Religions et religion.*
(2) *Ibid. (des Voix).*
(3) *Les Travailleurs de la mer.*

marée. » Gilliatt, lui, *savait ce qu'il faisait;* mais l'agitation de l'étendue l'obsédait confusément de son énigme ! « Quelle terreur pour la pensée, le *recommencement perpétuel...* toute cette peine pour rien !... (1) »

Le monde moral, où l'ordre et le nombre devraient surtout régner, n'est pas moins troublé et obscur que l'autre :

> Le mal semble identique au bien dans la pénombre ;
> On ne voit que le pied de l'échelle du Nombre,
> Et l'on n'ose monter vers l'obscur infini (2).

Dans *Horror*, c'est encore le mystère universel qui fait naître la pensée, l'horreur sacrée :

> La chose est pour la chose ici-bas un problème,
> L'être pour l'être est sphinx. L'aube au jour paraît blême ;
> L'éclair est noir pour le rayon.
> Dans la création vague et crépusculaire,
> Les objets effarés qu'un jour sinistre éclaire
> Sont l'un pour l'autre vision.

Au milieu de toutes ces apparences phénoménales, de toutes ces « visions », il est pourtant des choses qui se dressent au-dessus des autres et qui semblent avoir plus de réalité :

> Nous avons dans l'esprit des sommets, nos idées,
> Nos rêves, nos vertus, d'escarpements bordées,
> Et nos espoirs construits si tôt.

Mais nos idées, nos vertus, nos rêves et nos espoirs passent comme tout le reste :

> Nous sommes ce que l'air chasse au vent de son aile ;
> Nous sommes les flocons de la neige éternelle
> Dans l'éternelle obscurité.

Ainsi, de toutes parts, la nuit nous enveloppe et telle est l'immensité de l'inconnaissable, qu'elle déborde l'immensité même des espaces, des temps, de l'univers :

> ... L'infini semble à peine
> Pouvoir contenir l'inconnu.
>
> Toujours la nuit ! jamais l'azur ! jamais l'aurore !
> Nous marchons. Nous n'avons point fait un pas encore !

(1) *Les Travailleurs de la mer.*
(2) *Les Quatre Vents de l'esprit (Eclipse),* p. 23.

> Nous rêvons ce qu'Adam rêva ;
> La création flotte et fuit, des vents battue ;
> Nous distinguons dans l'ombre une immense statue,
> Et nous lui disons : « Jéhovah (1) ! »

S'il n'y avait dans l'homme qu'un *contemplateur*, une « raison spéculative », non un être agissant et une « raison pratique », l'homme serait sans doute manichéen. Il ne pourrait que constater l'universelle antithèse du bien et du mal, de la lumière et des ténèbres, sans éprouver ce besoin d'unité qui n'est si impérieux que quand il est moral, que quand il s'agit de l'unité du bien. « Unité du bien » et, en contraste, « ubiquité du mal », voilà ce qui a frappé Victor Hugo ; et c'est ce qui, à chaque instant, dans le domaine de la pensée pure, le fait pencher vers le manichéisme. Comme les anciens, il voit dans la lumière et dans l'ombre le symbole de la grande antithèse cosmique : bien et mal. On se rappelle ces espèces d'oracles philosophiques que contiennent les *Contemplations*, et tout ce que révèle la voix de l'ombre infinie, c'est-à-dire de l'univers, symboliquement appelée la « *bouche d'ombre* ».

> Un spectre m'attendait dans un grand angle d'ombre,
> Et m'a dit :
> « Le muet habite dans le sombre.
> L'infini rêve, avec un visage irrité.
> L'homme parle et dispute avec l'obscurité,
> Et la larme de l'œil rit du bruit de la bouche.
> Tout ce qui vous emporte est rapide et farouche.
> Sais-tu pourquoi tu vis ? sais-tu pourquoi tu meurs ?
> Les vivants orageux passent dans les rumeurs,
> Chiffres tumultueux, flots de l'océan Nombre.
> Vous n'avez rien à vous qu'un souffle dans de l'ombre (2).

Mais, sur le rapport de l'ombre et de la lumière, Hugo a une vue originale : c'est que, dans notre monde, ce qui l'emporte sur le reste, ce qui semble faire le fond, c'est l'ombre, la nuit, tandis que la lumière et le jour semblent des accidents passagers, bornés à un petit nombre de lieux et de moments. Les astres lumineux ne sont que des points imperceptibles dans une immensité noire ; le jour n'est que le phénomène, exceptionnel dans l'univers, produit par le voi-

(1) *Les Contemplations* (*Horror*), p. 256, 257, 258, 259, 260, 261.
(2) *Ibid.*

sinage d'un astre, d'une « étoile », et qui cesse à une assez faible distance; entre les astres, dans la grande étendue, règne la nuit. Victor Hugo revient souvent sur cette idée que la nuit, loin d'être un état accidentel et passager dans l'univers, est *l'état propre et normal de la création spéciale dont nous faisons partie :* « Le jour, bref dans la durée comme dans l'espace, n'est qu'*une proximité d'étoile.* » Et cette nuit semée de rares lueurs est le symbole sensible du monde moral :

> Les êtres sont épars dans l'indicible horreur.
> L'*ombre* en étouffe plus que le *jour* n'en anime (1).

La nuit, c'est l'ignorance, le mal, la matière, tout ce qui voile Dieu, tout ce qui semble en dehors de Dieu et contre Dieu, tout ce qui en paraît la négation. C'est pourquoi Hugo appelle l'ombre *athée;* ce n'est pas pour le plaisir de faire une métaphore inattendue et étonnante qu'il a dit, dans les vers sublimes par où se terminent les *Contemplations :* « l'immense ombre athée. » Les allusions à cette conception des choses, à la fois imaginative et métaphysique, sont continuelles chez Hugo, mais passent naturellement incomprises pour la plupart des lecteurs. Ainsi, après avoir reproché à l'homme ses négations et ses doutes, Hugo convient que ces négations ont leur raison d'être dans l'ubiquité du mal et de l'ombre :

> Après t'avoir montré l'atome (*l'homme*) outrageant tout,
> Il faut bien te montrer la *grande ombre* debout (2).
> .
> Comment dire : la vie est cela ; la vertu
> Est cela ; le malheur est ceci ; — qu'en sais-tu ?
> Où sont tes poids ? Comment peser des phénomènes
> Dont les deux bouts s'en vont bien loin des mains humaines,
> Perdus, l'un dans la *nuit,* et l'autre dans le *jour ?*
> Voici les astres.
> Autour de tes bonheurs, autour de tes désastres,
> Autour de tes serments à bras tendus prêtés,
> Et de tes jugements et de tes vérités,
> Les constellations colossales se lèvent ;
> Les dragons sidéraux s'accroupissent et rêvent
> Sur toi, muets, fatals, sourds, et tu te sens nu
> Sous la *prunelle d'ombre* et sous l'*œil inconnu.*

(1) *Religions et religion* (*Philosophie*), p. 70.
(2) *L'Ane,* p. 132.

> L'univers met sur toi, dans l'espace vermeil,
> La *nuit*, ce va-et-vient mystérieux et sombre
> De flambeaux descendant, montant, marchant dans l'*ombre* (1).

Le prodige de l'univers est pour Hugo un « prodige nocturne infini », parce que la formule vraie du ciel n'est pas pour lui le jour, mais la nuit : la *sérénité* apparente des cieux, c'est au fond la manifestation de l'*obscurité* sans bornes :

> ... l'obscurité formidable
> Du ciel serein.

Le mal est la nuit qui enveloppe encore le jour, et d'où le grand jour ne sortira qu'à la consommation des siècles. La lumière ne peut, dit Hugo, jaillir sans un froissement et un frottement des êtres les uns contre les autres. Les frottements de la machine, c'est là ce que nous nommons le mal, « démenti latent à l'ordre divin, blasphème implicite du fait rebelle à l'idéal. Le mal complique d'on ne sait quelle *tératologie à mille têtes* le vaste ensemble cosmique. Le mal est présent à tout pour protester... *Le bien a l'unité, le mal a l'ubiquité.* » Cette antithèse philosophique ne pouvait manquer d'inspirer à Hugo une série d'antithèses poétiques qui en sont l'expression figurée, depuis la « profondeur morne du gouffre bleu », l'identification du ciel et de l'abîme, jusqu'aux oppositions perpétuelles de l'ombre et de la lumière (2).

(1) *L'Âne*, p. 139, 140, 135, 136.
(2) On a reproché à Victor Hugo, non sans raison, son naïf amour de l'antithèse. Toutefois, remarquons-le, il partage ce goût avec les grands esprits qui ont cherché à exprimer leur pensée d'une manière très saillante, dans des phrases courtes, en les avivant par des oppositions d'idées et même de mots d'autant plus sensibles que le son même des syllabes est plus semblable. Rapprocher les mots est souvent un moyen de faire mieux éclater toute la différence des idées. Hugo a cru d'ailleurs lui-même au sens profond et mystérieux de certains mots et des affinités qu'ils présentent. Sous ce rapport on peut le rapprocher, d'une manière bien inattendue, du vieux philosophe d'Ephèse, Héraclite, dont les sentences énigmatiques rappellent certaines antithèses de notre poète. C'est ainsi que, voulant montrer dans la mort l'œuvre même de toute vie, Héraclite s'appuie sur l'analogie des mots qui, en grec, désignent la vie et l'arc (βίος, βιός), et il s'écrie : « L'arc a pour nom vie et pour œuvre mort. » Malgré ces jeux de mots et d'idées, niera-t-on la profondeur d'Héraclite, l'un des penseurs qui ont été le plus avant au cœur des choses ? Sans méconnaître l'abus de l'antithèse chez Hugo, il faut comprendre aussi que c'était pour lui l'expression exacte des antinomies qu'il trouvait au fond même de ses idées. Lisez la pièce des *Contemplations* qui a pour titre un simple point d'interrogation, et qui n'est tout entière qu'une grande antithèse :

> ?
>
> Une terre au flanc maigre, âpre, avare, inclément,
> Où les vivants pensifs travaillent tristement.

L'ombre est le mal pour l'intelligence, parce que c'est l'impénétrable et l'*insondable*. Son domaine croît à mesure qu'on descend l'échelle des êtres. Au bas, c'est ce mystère le plus grand de tous : la matière, la « chose »,

> Cet océan où l'être insondable repose.

Plus haut, c'est la plante, c'est l'animal, surtout l'animal mauvais et féroce, le monstre. « Il y a des monstres dont l'organisme est une merveille, une perfection en son genre ; et cette perfection a pour but la destruction, elle est comme la perfection du mal même ! L'optimisme perd presque contenance devant certains êtres. Toute bête mauvaise, comme toute intelligence perverse, est sphinx ; sphinx terrible proposant l'énigme terrible, l'énigme du mal. C'est cette perfection du mal qui a fait pencher parfois de grands esprits vers la croyance au dieu double, vers le redoutable *bi-frons* des manichéens (1). » On voit ici formellement exprimée la tentation manichéenne d'Hugo.

Enfin, la plus grande ombre de l'univers, c'est le mal dans l'homme, — et non pas tant la souffrance que la faute ou le crime. Oh ! qu'est-ce donc, se demande Hugo, que ce « grand inconnu » qui fait croître un germe malgré le roc, qui tenant, maniant, mêlant les vents et les ondes,

> Et qui donne à regret à cette race humaine
> Un peu de pain pour tant de labeur et de peine ;
> Des hommes durs, éclos sur ces sillons ingrats ;
> Des cités d'où s'en vont, en se tordant les bras,
> La charité, la paix, la foi, sœurs vénérables ;
> L'orgueil chez les puissants et chez les misérables :
> La haine au cœur de tous ; la mort, spectre sans yeux,
> Frappant sur les meilleurs des coups mystérieux ;
> Sur tous les hauts sommets les brumes répandues ;
> Deux vierges, la justice et la pudeur, vendues ;
> Toutes les passions engendrant tous les maux ;
> Des forêts abritant des loups sous leurs rameaux ;
> Là le désert torride, ici les froids polaires ;
> Des océans émus de subites colères,
> Pleins de mâts frissonnants qui sombrent dans la nuit ;
> Des continents couverts de fumée et de bruit,
> Où, deux torches aux mains, rugit la guerre infâme,
> Où toujours quelque part fume une ville en flamme,
> Où se heurtent sanglants les peuples furieux ;
>
> Et que tout cela fasse un astre dans les cieux !

M. Renouvier, qui a publié autrefois dans la *Critique philosophique* de très belles études sur Hugo, fait remarquer que les oppositions de la lumière et de l'ombre ne tiennent tant de place dans les pièces lyriques du poète que depuis le livre philosophique des *Contemplations*.

(1) *Les Travailleurs de la mer.*

> Pour faire ce qui vit prenant ce qui n'est plus,
> Maître des infinis, a *tous les superflus*,
> Et qui, — puisqu'il permet la faute, la misère,
> Le *mal*, — semble parfois manquer du *nécessaire* (1)?
>
> L'être est morne, odieux à sonder, triste à voir.
> De là les battements d'ailes du désespoir (2).
>
> .
>
> Oh! si le mal devait demeurer seul debout,
> Si le *mensonge immense* était le fond de tout,
> Tout se révolterait. Oh! ce n'est plus un temple
> Qu'aurait sous les yeux l'homme en ce ciel qu'il contemple.
>
> .
>
> De tout ce qui paraît, disparaît, reparaît,
> Une *accusation lugubre* sortirait (3).

Mais, comme tous les critiques l'ont remarqué, l'optimisme finit toujours par l'emporter chez Hugo, — et aussi d'ailleurs chez les manichéens eux-mêmes, qui aboutissaient à une absorption finale des ténèbres dans la lumière.

> Le cheval doit être manichéen :
> Arimane lui fait du mal, Ormus du bien;
> Tout le jour, sous le fouet il est comme une cible;
> Il sent derrière lui l'affreux maître invisible,
> Le démon inconnu qui l'accable de coups;
> Le soir, il voit un être empressé, bon et doux,
> Qui lui donne à manger et qui lui donne à boire,
> Met de la paille fraîche en sa litière noire,
> Et tâche d'effacer le mal par le calmant,
> Et le rude travail par le repos clément ;
> Quelqu'un le persécute, hélas! mais quelqu'un l'aime.
> Et le cheval se dit : « Ils sont deux. » — C'est le même (4).

Et dans les *Contemplations* :

> L'immensité dit : « Mort! » L'éternité dit : « Nuit! »
> .
> Tout semble le chevet d'un immense mourant ;
> Tout est l'ombre; pareille au reflet d'une lampe,
> Au fond, une lueur imperceptible rampe;
> C'est à peine un coin blanc, pas même une rougeur.
> Un seul homme debout, qu'ils nomment le songeur,
> Regarde la clarté du haut de la colline :
> Et tout, hormis le coq à la voix sibylline,

(1) *L'Année terrible*, p. 118.
(2) *Religions et religion* (*Philosophie*), p. 74.
(3) *L'Année terrible*.
(4) *Religions et religion* (*des Voix*), p. 112.

> Raille et nie; et passants confus, marcheurs nombreux,
> Toute la foule éclate en rires ténébreux
> Quand ce vivant, qui n'a d'autre signe lui-même
> Parmi tous ces fronts noirs que d'être le front blême,
> Dit en montrant ce point vague et lointain qui luit :
> « Cette blancheur est plus que toute cette nuit (1)! »

L'optimisme d'Hugo tient en partie à la tendance *objective* de son génie, que l'on a mainte fois signalée. Le problème du mal ne se pose pas simplement pour lui à un point de vue personnel. La puissance même de son imagination le projette toujours hors de lui, dans le monde entier, et il en résulte une conséquence qu'on n'a pas assez remarquée : c'est que, par cela même qu'il est plus imaginatif, plus objectif, il est aussi au fond plus métaphysicien. Son sentiment du mal, au lieu de rester une douleur individuelle, s'élargit, se socialise en quelque sorte, et s'égale même à l'univers, « au prodige nocturne universel », à la nuit sans limites que nous appelons le monde. Par cela même aussi ce sentiment, sans perdre de sa profondeur, a quelque chose de plus intellectuel, de moins nerveux, finalement de plus calme. Ce n'est plus une sorte de fièvre de douleur, un vertige de désespoir ; c'est la vision illimitée d'un horizon noir où notre moi n'est qu'un point, d'un abîme où nous sommes engloutis. La mort, la douleur, le vice, le mal, la bestialité, la matière, la « grande ombre » sans bornes, « l'ombre athée », tout cela ne parle plus aux nerfs, mais à la pensée, qui cherche à pénétrer l'abîme et qui n'en a plus peur. Au pessimisme maladif de la personne blessée succède la sérénité des idées impersonnelles qui embrassent l'infini. Le vertige, ce trouble des nerfs, ne saisit et ne précipite que ceux qui avaient encore les pieds sur la terre : les voyageurs de l'espace, les aéronautes, qui vivent pour ainsi dire au milieu même de l'abîme, n'en ont plus peur ; ils regardent à des profondeurs énormes, et ils les sondent sans que leur œil se trouble.

Hugo avait une puissance d'esprit et de volonté trop forte pour en rester au pessimisme ; il n'avait pas non plus un désintéressement intellectuel assez grand pour rester dans le doute : il eut la foi.

(1) *Les Contemplations* (*Spes*), p. 277, 278.

II. — Dieu.

Renan a dit de V. Hugo : « Est-il spiritualiste ? est-il matérialiste ? on l'ignore. D'un côté il ne sait ce que c'est que l'abstraction... Sur les âmes, il a les idées de Tertullien. Il croit les voir, les toucher. Son immortalité n'est que l'immortalité de la *tête*. Il est avec cela hautement idéaliste. L'idée, pour lui, pénètre la matière et en constitue la raison d'être... Son Dieu est l'abîme des gnostiques. » Cette interprétation ne fait pas honneur à l'exégèse de Renan. Jamais Hugo ne fut matérialiste. Le panthéisme même n'est chez lui qu'une expression de la Nature, qui n'exclut pas le *moi* de Dieu. Au reste, un poète qui peint la Nature et l'anime est toujours plus ou moins panthéiste. Le dieu de Victor Hugo n'est « l'abîme des gnostiques » qu'en tant qu'il est inconnaissable ; mais, en réalité, il est le Dieu de la conscience, le Dieu bon et juste. L'immortalité, pour Hugo, n'est pas uniquement celle de la « tête » ; c'est au contraire, nous le verrons plus loin, celle du cœur et de l'amour.

Sans doute on peut appliquer à Hugo ce qu'il a dit lui-même d'un de ses héros : il n'a pas étudié Dieu, il s'en est « ébloui ». (*Les Misérables*.) Malgré cela, il y a chez lui des théories métaphysiques, — confuses, obscures, nuageuses, — mais enfin des théories. Le visionnaire, a-t-il dit, est parfois obscurci par sa propre vision, mais « c'est la fumée du buisson ardent ». D'abord, selon Hugo, le matérialisme se fond nécessairement en un *conceptualisme*, qui lui-même se change en *idéalisme*. « La négation de l'infini mène droit au nihilisme » : tout devient alors « une conception de l'esprit »... « Seulement, tout ce que le nihilisme a nié, il l'admet en bloc, rien qu'en prononçant ce mot : Esprit (1). » Si l'esprit est la réalité fondamentale, l'idéal qui fait la vie même de l'esprit doit être plus vrai que le réel : il doit être la seule existence digne de ce nom. On pourrait renverser l'ordre d'affirmation : l'idéal avant le réel. Le vieux conventionnel, dans *les Misérables*, vient d'emporter l'un après l'autre tous les retranchements intérieurs de l'évêque. Il en restait

(1) *Les Misérables.*

un pourtant, et dans les paroles de monseigneur Bienvenu reparaît presque toute la rudesse du commencement : — « Le progrès, dit-il, doit croire en Dieu. Le bien ne peut pas avoir de serviteur impie. C'est un mauvais conducteur du genre humain que celui qui est athée. » Le vieux représentant du peuple ne répondit pas. « Il eut un tremblement. Il regarda le ciel, et une larme germa lentement dans ce regard. Quand la paupière fut pleine, la larme coula le long de sa joue livide, et il dit presque en bégayant, bas et se parlant à lui-même, l'œil perdu dans les profondeurs : — O toi ! ô idéal ! toi seul existes ! »

Mais l'idéal infini que l'homme conçoit a-t-il une existence réelle, en dehors de notre esprit ? A-t-il même, contrairement au système de Strauss et de Vacherot, une personnalité ? Victor Hugo tente de le prouver par un argument qui est une variété intéressante de l'argument de saint Anselme. Selon Hugo, la personnalité est la condition même d'une infinité *réelle*. « Si l'infini n'avait pas de *moi*, le *moi* serait sa *borne*. » C'est-à-dire que la conscience humaine, se concevant sans être conçue par l'être infini, le limiterait ; de plus, la volonté humaine pourrait, en niant l'idéal, lui enlever quelque chose de sa réalité au moins pour elle, le chasser d'elle-même. « Il ne serait donc pas infini ; en d'autres termes, il ne serait pas. Il est, donc il a un *moi*. Ce Moi de l'infini, c'est Dieu. »

Si Dieu, selon Hugo, est personnel, il n'en demeure pas moins immanent à l'univers : il est le *Moi* de l'*univers*. C'est la conciliation du panthéisme et du théisme. « Y a-t-il un infini hors de nous ? Cet infini est-il un, immanent, permanent ? nécessairement *substantiel*, puisqu'il est infini, et que, si la *matière* lui manquait, il serait *borné là* ; nécessairement *intelligent*, puisqu'il est infini, et que, si l'*intelligence* lui manquait, il serait *fini là* ? Cet infini éveille-t-il en nous l'idée d'*essence*, tandis que nous ne pouvons nous attribuer à nous-mêmes que l'idée d'*existence* ? En d'autres termes, n'est-il pas l'*absolu* dont nous sommes le *relatif* ? » — Ainsi Hugo renverse la hiérarchie des idées dans le spinozisme. Au lieu de dire : — Dieu est l'existence, la substance, dont les êtres expriment l'essence et sont les formes, — il dit : — Dieu est l'essence, l'essentiel, le formel, et nous ne pou-

vons nous attribuer à nous-mêmes que l'existence brute. Le fait d'exister est moins important que la *manière d'être*. L'absolu véritable est donc dans l'ordre de la qualité, non dans celui de l'existence. Toutes ces idées confuses hantent l'esprit de Victor Hugo. Et il ajoute : — « En même temps qu'il y a un infini *hors de nous*, n'y a-t-il pas un infini *en nous*? Ces deux infinis (quel pluriel effrayant!) ne se superposent-ils pas l'un à l'autre? Le second infini n'est-il pas pour ainsi dire sous-jacent au premier? n'en est-il pas le miroir, le reflet, l'écho, abîme concentrique à un autre abîme? » Le grand infini est-il « intelligent, lui aussi? Pense-t-il? aime-t-il? sent-il? Si les deux infinis sont *intelligents*, chacun d'eux a un principe *voulant*, et il y a un moi dans l'infini d'en haut comme il y a un moi dans l'infini d'en bas. Le moi d'en bas, c'est l'âme ; le moi d'en haut, c'est Dieu (1). »

Hugo arrive à la même conclusion quand il critique la philosophie de la volonté : — « Une école métaphysique du Nord a cru, dit-il, faire une révolution dans l'entendement humain en remplaçant le mot Force par le mot Volonté. Dire : la plante veut; au lieu de : la plante croît; cela serait fécond en effet, si l'on ajoutait : l'univers veut. Pourquoi? C'est qu'il en sortirait ceci : la plante veut, donc elle a un moi; l'univers veut, donc il a un Dieu. » Quant à Hugo, au rebours de cette nouvelle école allemande, il ne rejette rien *a priori*, mais il lui semble qu' « une volonté dans la plante » doit faire « admettre une volonté dans l'univers » (2). Il y a certainement dans toutes ces intuitions et rêveries de poète de quoi faire *penser*. Hugo n'en est plus, comme Lamartine, à répéter purement et simplement *le Vicaire Savoyard* ou le catéchisme.

Outre l'existence du moi conscient, volontaire, qui lui paraît impliquer un grand moi, une grande conscience, une volonté universelle, Hugo trouve encore dans le monde la *beauté*, qui lui paraît la forme visible et la révélation du divin.

J'affirme celui
Qui donne la beauté pour forme à l'absolu (3).

(1) *Les Misérables.*
(2) *Ibid.*
(3) Schiller se plaint à Gœthe que M^{me} de Staël, avec son esprit français, « éloigne de lui toute poésie », parce que « voulant tout expliquer, tout com-

Dans *Ibo*, la *beauté* est appelée *sainte*, et elle est rapprochée de l'*Idéal* et de la *Foi*. Enfin, comme Aristote, Hugo identifie la beauté, l'harmonie éternelle des choses, avec une volonté élémentaire du bien répandue en tout.

Mais la vraie preuve de Dieu, pour Hugo, c'est la conscience morale. Kantien sans le savoir, il admet en philosophie la souveraineté de la raison pratique. La philosophie, selon lui, est essentiellement *énergie* et *volonté du bien*. « *Voir* et *montrer*, cela même ne suffit pas. La philosophie doit être une *énergie*; elle doit avoir pour *effort* et pour *effet* d'améliorer l'homme... Faire fraterniser chez les hommes la conscience et la science, les rendre justes par cette confrontation mystérieuse, telle est la fonction de la philosophie réelle. La *morale* est un *épanouissement de vérités*. *Contempler* mène à *agir*. L'*absolu* doit être *pratique*. Il faut que l'idéal soit respirable... C'est l'idéal qui a le droit de dire : *Prenez, ceci est ma chair, ceci est mon sang*. La sagesse est une communion sacrée (1). » La philosophie n'est donc pas une simple curiosité spéculative tournée vers l'inconnaissable : elle doit se le représenter pratiquement sous la forme de la moralité. « La philosophie ne doit pas être un encorbellement bâti sur le *mystère* pour le regarder à son aise, sans autre résultat que d'être commode à la curiosité (2). »

Cependant, dira-t-on, le monde semble ignorer absolument nos idées morales : « La vertu n'amène pas le bonheur, le crime n'amène pas le malheur : la conscience a une logique, le sort en a une autre ; nulle coïncidence. Rien ne peut être prévu. Nous vivons pêle-mêle et coup sur coup. La conscience est la ligne droite, la vie est le tourbillon (3). » — Hugo répond qu'il faut obstinément s'en tenir à la ligne droite, et, pour le reste, attendre l'avenir.

prendre, elle n'admet rien d'obscur, rien d'impénétrable... Ce que le flambeau de sa raison ne peut éclairer n'existe pas pour elle. » Doudan se souvenait peut-être de Schiller quand il a dit : « Il y a des moments où j'aime autant un grand gâchis qu'une précision étroite. J'aime autant de grands marais troubles et profonds que ces deux verres d'eau claire que le génie français lance en l'air avec une certaine force, se flattant d'aller aussi haut que la nature des choses. Il y a longtemps que je pense que celui qui n'aurait que des idées claires serait assurément un sot... Les poètes sont sur les confins des idées claires et du grand inintelligible. Ils ont déjà quelque chose de la langue mystérieuse des beaux-arts, qui fait voir trente-six mille chandelles. Or, ces trente-six mille chandelles sont le rayonnement lointain des vérités que notre intelligence ne peut pas aborder de front. »

(1) *Les Misérables*.
(2) *Ibid.*, t. IV.
(3) *Les Travailleurs de la mer*.

LES IDÉES PHILOSOPHIQUES ET SOCIALES DANS LA POÉSIE. 207

> Tu dis : — Je vois le mal et je veux le remède.
> Je cherche le levier et je suis Archimède. —
> Le remède est ceci : Fais le bien. Le levier,
> Le voici : Tout aimer et ne rien envier.
> Homme, veux-tu trouver le vrai ? Cherche le juste (1).

Notre incertitude spéculative, pour Hugo comme pour Kant, est la condition même de notre liberté morale :

> Où serait le mérite à retrouver sa route,
> Si l'homme, voyant clair, roi de sa volonté,
> Avait la certitude, ayant la liberté ?...
> Le doute le fait libre, et la liberté grand (2).

Les disciples de Kant n'ont pas manqué de faire observer que Victor Hugo pose le problème exactement à leur manière. La science ne peut nous apprendre d'une façon certaine si le fond des choses est le bien, si l'espérance a raison ou tort; d'autre part, notre conscience nous commande de tendre au bien et d'espérer : de là la nécessité d'un libre « *choix* » entre deux thèses spéculativement incertaines. Hugo, dans l'obscurité de la nature, prend parti pour la clarté de la conscience et pour la chaleur de l'amour :

> Je suis celui que toute l'ombre
> Couvre sans éteindre son cœur (3).

> *L'immensité, c'est là le seul asile sûr.*
> *Je crois être banni si je n'ai tout l'azur* (4).

Erreur peut-être ! — Soit, répond Hugo : — « Prendre pour devoir une erreur sévère, cela a sa grandeur (5). » Mais, selon lui, c'est le devoir qui, loin d'être l'erreur, est la révélation même du vrai :

> Regarde en toi ce ciel profond qu'on nomme l'âme :
> Dans ce gouffre, au zénith, resplendit une flamme;
> Un centre de lumière inaccessible est là.
> .
> Cette clarté toujours jeune, toujours propice,

(1) *Religions et religion (Philosophie)*, p. 75.
(2) *Contemplations (Bouche d'ombre)*.
(3) *Les Contemplations (A celle qui est voilée)*.
(4) *Les Quatre Vents de l'esprit (Le Livre lyrique)*.
(5) *Les Misérables*, t. IV.

> Jamais ne s'interrompt et ne pâlit jamais ;
> Elle sort des noirceurs, elle éclate aux sommets ;
> La haine est de la *nuit*, *l'ombre* est de la colère ;
> Elle fait cette chose inouïe, elle *éclaire*.

L'idée du bien est donc la lumière sacrée du monde :

> Tout la possède, et rien ne pourrait la saisir ;
> Elle s'offre immobile à l'éternel désir,
> Et toujours se refuse et sans cesse se donne (1).

L'affirmation de Dieu n'est, en définitive, que le cri de la conscience morale :

> Il est ! il est ! Regarde, âme. Il a son solstice,
> La conscience ; il a son axe, la justice (2).

Au lieu de chercher raisonnements sur raisonnements et de bâtir systèmes sur systèmes,

> Il faudrait s'écrier : J'aime, je veux, je crois (3) !

> Ce Dieu, je le redis, a souvent dans les âges
> Subi le hochement de tête des vieux sages ;
> .
> Soit. Mais j'ai foi. *La foi, c'est la lumière haute.*
> Ma conscience en moi, c'est Dieu que j'ai pour hôte.
> Je puis, par un faux cercle, avec un faux compas,
> Le mettre hors du ciel, mais *hors de moi, non pas.*
> Si j'écoute mon cœur, j'entends un dialogue,
> *Nous sommes deux au fond de mon esprit, lui, moi.*

Comme pour Kant, le devoir est pour Hugo une sorte de dette contractée par Dieu envers l'homme :

> En faisant ton devoir, tu fais à Dieu sa dette (4).

> La nature s'engage envers la destinée ;
> L'aube est une parole éternelle donnée.
> .
> Marche au vrai. Le *réel, c'est le juste...*

Selon Hugo, il n'y a en nous qu'une chose, une seule, qui puisse être complète, absolue à sa manière, inconditionnelle et adéquate : c'est l'idée du devoir, avec cette volonté de la réaliser qui est la justice :

(1) *Religions et religion* (Conclusion).
(2) *Ibid.* (Conclusion).
(3) *L'Ane.*
(4) *L'Année terrible*, p. 349.

> *J'ai rempli mon devoir, c'est bien, je souffre heureux.*
> Car *toute la justice* est en moi, grain de sable.
> *Quand on fait ce qu'on peut, on rend Dieu responsable;*
> Et je vais devant moi, sachant que rien ne ment,
> Sûr de l'honnêteté du profond firmament !
> Et je crie : Espérez ! à quiconque aime et pense (1).

Et ailleurs :

> Etre juste, au hasard, dût-on être martyr,
> Et laisser hors de soi la justice sortir,
> C'est le rayonnement véritable de l'homme (2).

Ce rayonnement éclaire à son tour la nature entière, lui donne un sens, un but, la rend belle et bonne, à la fois intelligible et aimable :

> ... *Comprendre, c'est aimer.*
> Les plaines où le ciel aide l'herbe à germer,
> L'eau, les prés, sont autant de phrases où le sage
> Voit serpenter des sens qu'il saisit au passage.
>
> *Bien lire l'univers, c'est bien lire la vie.*
> *Le monde est l'œuvre où rien ne ment et ne dévie,*
> *Et dont les mots sacrés répandent de l'encens.*
> *L'homme injuste est celui qui fait des contresens.*

Pour l'homme de bien, au contraire, tout s'explique ou paraît explicable, tout reflète l'infinie vérité :

> *L'éternel est écrit dans ce qui dure peu;*
> Toute l'immensité, sombre, bleue, étoilée,
> Traverse l'humble fleur, du penseur contemplée;
> *On voit les champs, mais c'est de Dieu qu'on s'éblouit;*
> *Le lis que tu comprends en toi s'épanouit;*
> *Les roses que tu lis s'ajoutent à ton âme.*

Les apparents désordres de la nature et ceux de l'humanité ne sont que des occasions de courage et de lutte pour l'homme du devoir, des symboles de notre destinée, telle qu'un Corneille l'a conçue :

> ... Quand la tempête gronde,
> Mes amis, je me sens une foi plus profonde;
> *Je sens dans l'ouragan le devoir rayonner,*
> *Et l'affirmation du vrai s'enraciner.*
> Car le péril croissant n'est pour l'âme autre chose
> Qu'une raison de croître en courage, et la cause
> S'embellit, et le droit s'affermit en souffrant,
> *Et l'on semble plus juste alors qu'on est plus grand* (3).

(1) *L'Année terrible.*
(2) *Ibid.*
(3) *Ibid.*

L'homme, parfois, voudrait faire intervenir directement l'éternelle justice au milieu de nos injustices ; il oublie que c'est à nous, à nous seuls, de réaliser le juste par nos propres forces :

> Certes, je suis courbé sous l'infini profond ;
> Mais le ciel ne fait pas ce que les hommes font ;
> Chacun a son devoir et chacun a sa tâche ;
> Je sais aussi cela. Quand le destin est lâche,
> C'est à nous de lui faire obstacle rudement,
> *Sans aller déranger l'éclair du firmament* (1).

La continuelle présence morale de Dieu à l'âme est exprimée dans *les Misérables* par une grande image. Jean Valjean fuit dans la nuit devant les policiers ; il donne la main à la petite Cosette : « Il lui semblait qu'il tenait, lui aussi, quelqu'un de plus grand que lui par la main : il croyait sentir un être qui le menait, invisible. » Dans une autre page, il s'agit de la lutte de Jean Valjean contre lui-même lorsqu'il ne sait encore s'il ira ou non se livrer à la justice : « Il se parlait ainsi dans les profondeurs de sa conscience, penché sur ce qu'on pourrait appeler son propre abîme... On n'empêche pas plus la pensée de revenir à une idée que la mer de revenir à un rivage... Dieu soulève l'âme comme l'Océan. »

Enfin tout le monde a présente à l'esprit la pièce célèbre sur l'œil de Dieu dans la conscience :

> On fit donc une fosse, et Caïn dit : « C'est bien ! »
> Puis il descendit seul sous cette voûte sombre ;
> Quand il se fut assis sur sa chaise dans l'ombre
> Et qu'on eut sur son front fermé le souterrain,
> L'œil était dans la tombe et regardait Caïn.

Mais si Dieu est, par rapport à nous, la justice, c'est qu'il est en lui-même l'amour. Il n'est pas seulement, selon Hugo, une « âme du monde », un principe de vie animant un grand corps ; il est le cœur du monde :

> Oh ! l'essence de Dieu, c'est d'aimer. L'homme croit
> Que Dieu n'est comme lui qu'une âme, et qu'il s'isole
> De l'univers, poussière immense qui s'envole ;
> .
> Je le sais, Dieu n'est pas une âme, c'est un cœur.

(1) *L'Année terrible*, p. 70.

> Dieu, centre aimant du monde, à ses fibres divines
> Rattache tous les fils de toutes les racines,
> Et sa tendresse égale un ver au séraphin ;
> Et c'est l'étonnement des espaces sans fin
> Que ce cœur, blasphémé sur terre par les prêtres,
> Ait autant de rayons que l'univers a d'êtres.
> Pour lui, créer, penser, méditer, animer,
> Semer, détruire, faire, être, voir, c'est aimer (1).

Dans *les Misérables*, on trouve une pensée dont la concision rappelle l'énergie et la profondeur des maximes orientales :

« *S'il n'y avait pas quelqu'un qui aime, le soleil s'éteindrait* (2). »

Même idée dans *l'Année terrible* :

> Au-dessus de la haine immense, quelqu'un aime.

(1) *La fin de Satan*, p. 337.
(2) *Les Misérables*, tome VII.

III. — Finalité et évolution universelle. L'immortalité.

Hugo admet en toutes choses ce que les philosophes appellent une *finalité immanente*, c'est-à-dire un désir, une aspiration interne, dont l'évolution mécanique des choses n'est que le côté extérieur. « Une formation sacrée accomplit ses phases, dit-il (1). » « On ne peut pas plus *circonscrire la cause* que *limiter l'effet*... Toutes les *décompositions de forces* aboutissent à *l'unité. Tout travaille à tout...* Qui donc connaît *les flux et les reflux réciproques* de l'infiniment grand et de l'infiniment petit (2)? »

Dans *l'Année terrible*, il insiste sur la *fonction dévolue* à chaque partie dans le tout :

> La *surface* est le vaste *repos;*
> *En dessous* tout s'*efforce, en dessus* tout *sommeille;*
> On dirait que l'obscure immensité vermeille
> Qui balance la mer pour bercer l'alcyon,
> Et que nous appelons Vie et Création,
> Charmante, fait semblant de dormir, et caresse
> L'universel travail avec de la paresse.

Pour Hugo, l' « évolution sainte de la vie est progrès. » Ce monde, cette création où Dieu semble englouti sous le chaos des forces,

> *C'est du mal qui travaille et du bien qui se fait.*
>
> *La raison n'a raison qu'après avoir eu tort.*
> Les philosophes, pleins de crainte ou d'espérance,
> Songent et n'ont entre eux pas d'autre différence,
> En révélant l'Eden, et même en le prouvant,
> *Que le voir en arrière ou le voir en avant.*
> Les sages du passé disent : — L'homme recule;
> Il sort de la lumière, il entre au crépuscule...
>
> Ils disent : bien et mal. Nous disons : mal et bien.
>
> Mal et bien, est-ce là le mot? le chiffre unique?
> Le dogme? est-ce d'Isis la dernière tunique?
> Mal et bien, est-ce là toute la loi! — La loi!
> Qui la connaît?
> Vous demandez d'un *fait : Est-ce toute la loi?*
>

(1) *Les Travailleurs de la mer.*
(2) *Les Misérables*, tome VII, p. 158.

> Et qui donc ici-bas, qui, maudit ou béni,
> Peut de quoi que ce soit, force, âme, esprit, matière,
> Dire : — Ce que j'ai là, c'est la *loi tout entière ;*
> Ceci, c'est Dieu complet, avec tous ses rayons (1) !

Selon Hugo, il s'opère un « déplacement incessant et démesuré des mondes ; » l'homme participe à ce mouvement de translation, « et la *quantité d'oscillation qu'il subit*, il l'appelle la *destinée* ». Où commence la destinée? Où finit la nature? Quelle différence y a-t-il « entre un *événement* et une *saison*, entre un *chagrin* et une *pluie*, entre une vertu et une étoile? Une *heure*, n'est-ce pas une *onde ?* » Les mondes en mouvement continuent, sans répondre à l'homme, leur révolution impassible. « Le ciel étoilé est une vision de roues, de balanciers et de contrepoids... On se voit dans l'engrenage, on est partie intégrante d'un Tout ignoré, on sent l'inconnu qu'on a en soi fraterniser mystérieusement avec un inconnu qu'on a hors de soi. Ceci est *l'annonce sublime de la mort* (2). Quelle angoisse, et en même temps quel ravissement! *Adhérer* à l'infini, être amené par cette adhérence à s'attribuer à soi-même une *immortalité nécessaire*, qui sait? une *éternité possible* (3); sentir dans le prodigieux flot de ce déluge de vie universelle l'opiniâtreté insubmersible du *moi!* regarder les astres et dire : je suis une âme comme vous! regarder l'obscurité et dire : je suis un abîme comme toi (4) ! »

A en croire Victor Hugo, le moi est en dehors de la dissolution : « Dans les vastes échanges cosmiques, la vie universelle va et vient en quantité inconnue, oscillant et serpentant, faisant de la lumière une force et de la pensée un élément, disséminée et indivisible, dissolvant tout, excepté ce point géométrique, le moi (5). » L'immortalité est donc individuelle et personnelle. Elle porte sur le véritable objet de l'amour, sur le vrai moi, qui est seul le « *définitif* ». — « La destinée, la vraie, commence pour l'homme à la première marche du tombeau. » Alors il lui apparaît quelque chose, et il commence

(1) *L'Année terrible.*
(2) C'est-à-dire l'annonce d'un état où ce qu'il y a d'inconnu en nous sera « adhérent à l'infini inconnu ».
(3) Cf. Spinoza : Nous sentons, nous éprouvons que nous sommes éternels.
(4) *Les Travailleurs de la mer.*
(5) *Les Misérables*, tome VII, p. 160.

à distinguer le définitif. — « Le définitif, songez à ce mot. Les vivants voient l'*infini*; le *définitif* ne se laisse voir qu'aux morts (1). » Cette distinction rappelle l'ἄπειρον et le πέρας des anciens. « Malheur, hélas! à qui n'aura aimé que des corps, des formes, des apparences! La mort lui ôtera tout. Tâchez d'aimer des âmes, vous les retrouverez. » Jamais Hugo n'abandonne cet espoir-là. Il admet comme certaine au fond de l'univers une sorte de paternité, de bonté épandue, et s'écrierait volontiers, avec la foi absolue et naïve de l'évêque Myriel parlant à celui qui va mourir sur l'échafaud : — Entrez dans la vie, le Père est là (2)!

> Non! je ne donne pas à la mort ceux que j'aime!
> Je les garde, je veux le firmament pour eux,
> Pour moi, pour tous; et l'aube attend les ténébreux :
> L'amour, en nous, passants qu'un rayon lointain dore,
> Est le commencement auguste de l'aurore;
> Mon cœur, s'il n'a ce jour divin, se sent banni,
> Et, pour avoir le temps d'aimer, veut l'infini :
> Car la vie est passée avant qu'on ait pu vivre.

Ce n'est donc point une immortalité proprement métaphysique, encore moins une indestructibilité toute physique que rêve Hugo; c'est une immortalité morale, qui consisterait à aimer toujours et à être aimé :

> Les âmes vont s'aimer au-dessus de la mort.

Il nous raconte quelque part qu'il a vu en rêve un « ange blanc » passant sur sa tête et qui venait « prendre son âme » :

> « Es-tu la mort, lui dis-je, ou bien es-tu la vie? »
> Et la nuit augmentait sur mon âme ravie,
> Et l'ange devint noir, et dit : « Je suis l'amour. »
> Mais son front sombre était plus charmant que le jour.
> Et je voyais, dans l'ombre où brillaient ses prunelles,
> Les astres à travers les plumes de ses ailes (3).

Au delà de la mort, la vie morale continuera avec ses devoirs, avec son progrès indéfini :

> On entre plus heureux dans un devoir plus grand...
> Ce n'est pas pour dormir qu'on meurt; non, c'est pour faire
> De plus haut ce que fait en bas notre humble sphère,
> C'est pour le faire mieux, c'est pour le faire bien (4).

(1) *Les Misérables.*
(2) *Ibid.*, tome VII, p. 273.
(3) *Les Contemplations* (*Apparition*), p. 131, 132.
(4) *L'Année terrible*, p. 166.

Comme Lamartine dans *Jocelyn*, Hugo raconte à son tour, en symboles et en mythes, la destinée humaine, — ou plutôt la destinée universelle. Sa doctrine est empreinte de ce pythagorisme qui a laissé tant de traces dans sa poésie. Il appelle l'homme quelque part : *tête auguste du nombre;* et nous avons vu que les images tirées du nombre sont chez lui fréquentes. En outre, il emprunte à Pythagore et à Platon leurs idées orientales. *Ce que dit la bouche d'ombre* est un mythe analogue à celui d'*Er l'Arménien* dans *la République*. La théorie hindoue de la sanction inhérente aux actions mêmes y est admirablement exprimée, et dans toute sa profondeur. Déjà Lamartine avait représenté l'âme montant et descendant par le poids de sa nature; Hugo ne prend plus cette théorie dans le sens chrétien, mais dans le sens indien. Le monde entier est le lieu de la sanction, le *monde-châtiment*, domaine de la chute des âmes, où chaque être occupe la place que lui assigne son propre poids, plus haut ou plus bas, comme un corps plongé dans un fluide monte ou descend selon qu'il renferme plus de matière. Cette grande idée métaphysique et morale prend même chez Hugo la forme mythique qu'elle avait prise dans l'Inde : celle de la renaissance et de la métempsycose. Comme il s'agit d'un poète, nous ne pouvons savoir avec précision si cette idée était pour lui un simple symbole. Cependant, ce caractère symbolique peut s'inférer de la doctrine soutenue par Hugo que tout vit, même les choses, et que les animaux sont les « ombres vivantes » de nos vertus et de nos vices. Selon Hugo un mystère réside, muet, dans ce que nous appelons la *chose*, la chose matérielle, sans vie apparente, où « repose l'être insondable » :

> Tout vit-il ? quelque chose, ô nuit, est-ce quelqu'un (1) ?
>
> Une fleur souffre-t-elle, un rocher pense-t-il ?
> .
> Vivants, distinguons-nous une chose d'un être (2) ?

Un autre mystère est dans l'animal :

> Mettre un pied sur un ver est une question ;
> Ce ver ne tient-il pas à Dieu (3) ?

(1) *L'Ane*, p. 143.
(2) *L'Année terrible*.
(3) *L'Ane*, p. 140.

Chacun des individus de l'espèce humaine correspond, selon Hugo, à quelqu'une des espèces de la création animale : « tous les animaux sont dans l'homme et chacun d'eux est dans un homme. Quelquefois même plusieurs d'entre eux à la fois. Les animaux ne sont autre chose que les figures de nos vertus et de nos vices, errantes devant nos yeux, les fantômes visibles de nos âmes. » Ce sont donc des « ombres » plutôt que de pleines réalités. D'ailleurs « le moi visible (de l'homme) n'autorise en aucune façon le penseur à nier le moi latent (chez l'animal) (1). » Cette vue platonicienne sur les animaux, ombres de nos vertus et de nos vices, prouve que le mythe renouvelé de l'antique Orient sur la chute des âmes et leurs transfigurations a pour Hugo une valeur en partie symbolique.

> Sache que tout connait sa loi, son but, sa route,
> Que, de l'astre au ciron, *l'immensité s'écoule;*
> Que *tout a conscience* en la création ;
> Et l'oreille pourrait avoir sa vision,
> Car *les choses et l'être* ont un grand dialogue.
> Tout parle ; l'air qui passe et l'alcyon qui vogue,
> Le brin d'herbe, la fleur, le germe, l'élément.
> T'imaginais-tu donc l'univers autrement?
> Crois-tu que Dieu, par qui la *forme* sort du *nombre*,
> Aurait fait à jamais sonner la forêt sombre,
> L'orage, le torrent roulant de noirs limons,
> Le rocher dans les flots, la bête dans les monts,
> La mouche, le buisson, la ronce où croit la mûre,
> Et qu'il n'aurait rien mis dans l'éternel murmure ?
>
>
> Non, tout est une voix et tout est un parfum ;
> *Tout dit dans l'infini quelque chose à quelqu'un ;*
> Une *pensée* emplit le *tumulte superbe.*
> Dieu n'a pas fait un *bruit* sans y mêler le *Verbe.*
> Tout comme toi gémit, ou chante comme moi,
> Tout parle. Et maintenant, homme, sais-tu pourquoi
> Tout parle ? Ecoute bien, c'est que vent, onde, flammes,
> Arbres, roseaux, rochers, tout est! *tout est plein d'âmes.*

Voici maintenant revenir l'opposition de la lumière et de l'ombre, et la doctrine persane selon laquelle l'ombre n'est qu'une dégradation de la lumière :

> Ne réfléchis-tu pas, lorsque tu vois ton *ombre?*
> Cette forme de toi, rampante, horrible, sombre,

(1) *Les Misérables.*

> Qui, liée à tes pas comme un spectre vivant,
> Va tantôt en arrière et tantôt en avant;
> Qui se mêle à la nuit, sa grande sœur funeste,
> Et qui contre le jour, noire et dure, proteste,
> D'où vient-elle? De toi, de ta chair, du limon
> Dont l'esprit se revêt en devenant démon;
> De ce corps qui, créé par la faute première,
> Ayant rejeté Dieu, résiste à la lumière;
> De ta matière, hélas! de ton iniquité.
> Cette ombre dit : « Je suis l'être d'infirmité;
> Je suis tombé déjà; je puis tomber encore. »
> L'ange laisse passer à travers lui l'aurore;
> *Nul simulacre obscur ne suit l'être normal;*
> *Homme, tout ce qui fait de l'ombre a fait le mal.*

La peinture qui suit est un nouveau mélange d'idées et de symboles orientaux :

> Et d'abord, sache
> Que le monde où tu vis est un monde effrayant
> Devant qui le songeur, sous l'infini ployant,
> Lève les bras au ciel et recule terrible.
> Ton soleil est lugubre et ta terre est horrible.
> Vous habitez le seuil du *monde châtiment.*
> Mais vous n'êtes pas hors de Dieu complètement;
> Dieu, soleil dans l'azur, dans la cendre étincelle,
> *N'est hors de rien, étant la fin universelle.*

On remarquera cette conception aristotélique de Dieu présent à tout comme *fin* plutôt encore que comme cause.

> L'éclair est son regard, autant que le rayon;
> Et tout, même le mal, est la création,
> Car *le dedans du masque est encor la figure.*
> .
> A la fatalité, loi du monstre captif,
> Succède le devoir, fatalité de l'homme,
> Ainsi de toutes parts l'épreuve se consomme,
> Dans le monstre passif, dans l'homme intelligent,
> La nécessité morne en devoir se changeant,
> Et même remontant à sa beauté première,
> Va de l'ombre fatale à la libre lumière.

La suite exprime la plus haute idée de la sanction que l'on se soit faite, celle des Indiens, qui croient que l'être monte ou descend sur l'échelle universelle par son propre poids, que la vertu ou le vice renferment ainsi eux-mêmes leur récompense ou leur châtiment :

> L'être créé se meut dans la lumière immense.
> Libre, il sait où le bien cesse, où le mal commence;

> *Il a ses actions pour juges.*
> *Il suffit*
> Qu'il soit méchant ou bon; tout est dit. Ce qu'on fit,
> Crime est notre geôlier, ou vertu nous délivre.
> *L'être ouvre à son insu, de lui-même, le livre;*
> Sa conscience calme y marque avec le doigt
> Ce que *l'ombre* lui garde ou ce que *Dieu* lui doit.
> *On agit, et l'on gagne ou l'on perd à mesure.*
> On peut être étincelle ou bien éclaboussure.
>
> *On s'alourdit, immonde, au poids croissant du mal;*
> *Dans la vie infinie on monte et l'on s'élance,*
> *Ou l'on tombe ; et tout être est sa propre balance.*
> *Dieu ne nous juge point. Vivant tous à la fois,*
> *Nous pensons, et chacun descend selon son poids.*
> *Toute faute qu'on fait est un cachot qu'on s'ouvre.*
> Les mauvais, ignorant quel mystère les couvre,
> Les êtres de fureur, de sang, de trahison,
> Avec leurs actions bâtissent leur prison ;
>
> L'homme marche sans voir ce qu'il fait dans l'abîme.
> *L'assassin pâlirait s'il voyait sa victime :*
> *C'est lui !* . . ,

Ces vers sont, à notre avis, le modèle de la poésie philosophique. Exacte en ses formules et cependant colorée, ce n'est plus une traduction, c'est une incarnation d'idées, où la vie vient du dedans pour éclater au dehors.

Le dernier mot d'Hugo sur la destinée est celui de Platon dans *la République* : Θεὸς ἀναίτιος.

> Grand Dieu! nul homme au monde
> N'a droit, en choisissant sa route, en y marchant,
> De dire que c'est toi qui l'as rendu méchant;
> Car le méchant, Seigneur, ne t'est pas nécessaire (1).

(1) *Les Contemplations* (*La vie aux champs*).

IV. — Religion.

I. — Dans son poème intitulé *Religions et religion*, Hugo expose d'abord éloquemment les objections faites à Dieu par la « philosophie de la négation » :

> — « Le monde, quel qu'il soit, c'est ce qui dans l'abîme
> N'a pas dû commencer et ne doit pas finir.
> *Quelle prétention as-tu d'appartenir*
> *A l'unité suprême et d'en faire partie,*
> Toi, fuite ! toi monade en naissant engloutie,
> Qui jettes sur le gouffre un regard insensé,
> Et qui meurs quand le cri de ta vie est poussé !
>
> *Tu veux un Dieu, toi l'homme, afin d'en être !*
> Si tu veux l'infini, c'est pour y reparaître.
> L'homme éternel, voilà ce que l'homme comprend.
>
> Dieu n'est pas ; nie et dors. Tu n'es pas responsable ;
> Ris de l'inaccessible, étant l'insaisissable (1). »

Puis Hugo répond en énumérant les conséquences morales qu'on peut tirer, à l'en croire, du système matérialiste :

> Pour tout dogme : « Il n'est point de vertus ni de vices ;
> » Sois tigre, si tu peux. Pourvu que tu jouisses,
> » Vis n'importe comment pour finir n'importe où ; — »
>
> Qu'il ne soit nulle part d'idéal, ni de loi ;
> Que tout soit sans réponse et demande pourquoi (2) !
>

Hugo préférerait la religion traditionnelle elle-même à tout système qui bannit ainsi du monde l'élément moral. Mais ce ne sont pas les religions, selon lui, ni leurs prêtres qu'il faut consulter ; car on ne peut donner une *forme* à l'absolu. Toute religion est « un avortement du rêve humain » devant l'être et « devant le firmament ». Le dogme, quel qu'il soit, juif ou grec, rapetisse à sa taille le vrai et l'idéal, la lumière et l'azur : « il coupe l'absolu sur sa brièveté. »

> Tous les cultes ne sont, à Memphis comme à Rome,
> *Que des réductions de l'éternel sur l'homme* (3).

(1) *Religions et religion* (Rien).
(2) *Ibid.* (Rien).
(3) *Ibid.* (Philosophie).

Et pourtant il faut une croyance à l'humanité,

> Il faut à l'homme, en sa chaumière
> Des vents battu,
> Une loi qui soit sa lumière
> Et sa vertu ;

Mais une croyance n'est pas un dogme :

> Un dogme est l'oiseleur, guettant dans la forêt,
> Qui, parce qu'il a pris un passereau, croirait
> Avoir tous les oiseaux du ciel bleu dans sa cage (1).

Par cela même que le dogme est arrêté, immuable, mort, il est une injure à Dieu et un réel blasphème :

> Pas de religion qui ne blasphème un peu (2).

Au-dessus des prêtres et des mythologues, Hugo place les ascètes, qui, perdus dans la contemplation de l'invisible, se sont mis directement en face de l'énigme sacrée du monde. Ce sont les vrais prédécesseurs des philosophes :

> As-tu vu méditer les ascètes terribles ?
> Ils ont tout rejeté, talmuds, korans et bibles.
> Ils n'acceptent aucun des védas, comprenant
> Que le vrai livre s'ouvre au fond du ciel tonnant,
> Et que c'est dans l'azur plein d'astres que flamboie
> Le texte éblouissant d'épouvante ou de joie.
> L'aigle leur dit un mot à l'oreille en passant ;
> Ils font signe parfois à l'éclair qui descend ;
> Ils rêvent, fixes, noirs, guettant l'inaccessible,
> L'œil plein de la lueur de l'étoile invisible (3).

Enfin, au-dessus des prêtres et des ascètes est le philosophe, qui trouve dans sa conscience même et l'idée de Dieu et la loi divine.

> Il est ! Mais nul cri d'homme ou d'ange, nul effroi,
> Nul amour, nulle bouche, humble, tendre ou superbe,
> Ne peut balbutier distinctement ce verbe !
> Il est ! il est ! il est ! il est éperdument...
>
> *Tout est le chiffre, il est la somme,*
> *Plénitude pour lui,* c'est *l'infini* pour l'homme.

(1) *La fin de Satan*, p. 137.
(2) *Religions et religion* (*Première réflexion*).
(3) *Ibid.* (*Conclusion*).

> Contente-toi de dire : — il est, puisque la femme
> Berce l'enfant avec un chant mystérieux ;
> Il est, puisque l'esprit frissonne, curieux ;
> *Il est, puisque je vais le front haut ; puisqu'un maître*
> *Qui n'est pas lui m'indigne, et n'a pas le droit d'être.*
> .
> Puisque l'âme me sert quand l'appétit me nuit,
> *Puisqu'il faut un grand jour sur ma profonde nuit* (1).

On se rappelle l'éloquente apostrophe au prêtre dans *l'Année terrible* :

> Mais, s'il s'agit de l'être absolu qui condense
> Là-haut *tout l'idéal dans toute l'évidence*,
> Par qui, manifestant *l'unité de la loi*,
> L'univers peut, ainsi que l'homme, dire : *Moi* ;
> De l'être dont je sens *l'âme au fond de mon âme*,
> .
> S'il s'agit du *prodige immanent* qu'on sent vivre
> Plus que nous ne vivons, et dont notre âme est ivre
> *Toutes les fois qu'elle est sublime.*
>
> S'il s'agit du principe éternel, simple, immense,
> Qui *pense* puisqu'il *est*, qui de tout est le lieu,
> Et que, *faute d'un nom plus grand, j'appelle Dieu*,
> Alors tout change, alors nos esprits se retournent,
> .
> Et c'est moi le croyant, prêtre, et c'est toi l'athée (2).

Hugo s'en tient donc à la philosophie, mais à une philosophie qui n'exclut ni l'adoration, ni l'amour, ni même la prière. La force principale de l'homme, dit-il, c'est l'amour : « Nous ne comprenons ni l'homme comme point de départ, ni le progrès comme but, sans ces deux forces qui sont les deux moteurs : croire et aimer (3). »

Et ailleurs :

> Adorer, c'est aimer en admirant. O cimes !
> Que le soleil est beau sur les sommets sublimes (4).
>
> L'homme est un point qui vole avec deux grandes ailes,
> Dont l'une est la pensée et dont l'autre est l'amour.

La foi même provient de l'amour, et c'est pour cela que la vraie et libre foi est nécessaire à l'homme. « L'homme vit

(1) *Religions et religion (Conclusion).*
(2) *L'Année terrible.*
(3) *Les Misérables*, p. 187, tome IV.
(4) *Les Quatre Vents de l'esprit (Deux voix dans le ciel)*, p. 170.

d'affirmation plus encore que de pain. » Mais la foi n'en reste pas moins toujours au second rang, après l'amour, après la volonté aimante. Aimer, c'est vouloir, et vouloir est l'essentiel : « Croire n'est que la deuxième puissance ; vouloir est la première. Les montagnes proverbiales que la foi transporte ne sont rien à côté de ce que fait la volonté (1). »

O possibles qui sont pour nous les impossibles (2)

Je forcerai bien Dieu d'éclore
A force de joie et d'amour !

« *L'âme qui aime et qui souffre est à l'état sublime* (3). »
Aimer, voilà le vrai lien des êtres, voilà ce qui change le monde en une société infinie :

Nul être, âme ou soleil, ne sera solitaire.

Aimer, « voilà la seule chose qui puisse occuper et remplir l'éternité (4). » La prière, c'est l'élan de l'amour et en même temps de la pensée vers un mystère qui est conçu comme le mystère même du bien final : « Etre impuissant, c'est une force. En présence de nos deux grandes cécités, la destinée et la nature, c'est dans son impuissance que l'homme a trouvé le point d'appui, la prière... La prière, énorme force propre à l'âme, est de même espèce que le mystère (5). »
Dans une de ses visions, Hugo personnifie l'ange de la prière :

C'était un front de vierge avec des mains d'enfant;
Il ressemblait au lis que la blancheur défend ;
Ses mains en se joignant faisaient de la lumière.
Il me montra l'abîme où va toute poussière,
Si profond, que jamais un écho n'y répond ;
Et me dit : « Si tu veux, je bâtirai le pont. »
Vers ce pâle inconnu je levai ma paupière.
« Quel est ton nom ? » lui dis-je. Il me dit : « La prière (6). »

(1) *Les Travailleurs de la mer.*
(2) *Les Contemplations.*
(3) *Les Misérables*, p. 101-102.
(4) *Ibid.*, tome VII.
(5) *Les Travailleurs de la mer.*
(6) *Les Contemplations* (*le Pont*), p. 169, 170.

Il y a, selon Hugo, « le labeur visible et le labeur invisible » ; penser, c'est agir : — « Les bras croisés travaillent, les mains jointes font. Le regard au ciel est une œuvre. Les esprits irréfléchis et rapides disent : — A quoi bon ces figures immobiles du côté du mystère ? à quoi servent-elles ? qu'est-ce qu'elles font ? — Hélas ! en présence de l'obscurité qui nous environne et qui nous attend, ne sachant pas ce que la dispersion immense fera de nous, nous répondons : Il n'y a pas d'œuvre plus sublime peut-être que celle que font ces âmes. Et nous ajoutons : il n'y a peut-être pas de travail plus utile. Pour nous, toute la question est dans la quantité de pensée qui se mêle à la prière. Nous sommes de ceux qui croient à la misère des oraisons et à la sublimité de la prière (1). »

On connaît les paroles d'adoration que Victor Hugo lui-même a prononcées dans le livre consacré à sa fille :

> Je viens à vous, Seigneur, père auquel il faut croire ;
> Je vous porte, apaisé,
> Les débris de ce cœur tout plein de votre gloire,
> Que vous avez brisé.
>
> Je viens à vous, Seigneur, confessant que vous êtes
> Bon, clément, indulgent et doux, ô Dieu vivant !
> Je conviens que vous seul savez ce que vous faites,
> Et que l'homme n'est rien qu'un jonc qui tremble au vent...
>
> Je ne résiste plus à tout ce qui m'arrive
> Par votre volonté.
> L'âme de deuil en deuil, l'homme de rive en rive
> Roule à l'éternité...
>
> Dès qu'il possède un bien, le sort le lui retire ;
> Rien ne lui fut donné dans ses rapides jours,
> Pour qu'il s'en puisse faire une demeure, et dire :
> C'est ici ma maison, mon champ et mes amours !
>
> Il doit voir peu de temps tout ce que ses yeux voient ;
> Il vieillit sans soutiens.
> Puisque ces choses sont, c'est qu'il faut qu'elles soient ;
> J'en conviens, j'en conviens !
>
> Dans vos cieux, au delà de la sphère des nues,
> Au fond de cet azur immobile et dormant,
> Peut-être faites-vous des choses inconnues,
> Où la douleur de l'homme entre comme élément (2).

(1) *Les Misérables*, p. 493, tome IV.
(2) *Contemplations*, liv. IV.

II. — Quand on s'est familiarisé avec les idées philosophiques de Victor Hugo, — ce poète « sans idées », — alors, et alors seulement bien des pièces, dont on ne faisait que sentir vaguement la beauté ou la sublimité, prennent tout leur sens, produisent la plénitude de leur effet esthétique. Rappelez-vous, par exemple, ces vers célèbres, mais si diversement sentis et appréciés : *Ibo*.

> Dites, pourquoi, dans l'insondable
> Au mur d'airain,
> Dans l'obscurité formidable
> Du ciel serein...
>
> Pourquoi, dans ce grand sanctuaire
> Sourd et béni,
> Pourquoi, sous l'immense suaire
> De l'infini,
>
> Enfouir vos lois éternelles
> Et vos clartés?
> Vous savez bien que j'ai des ailes,
> O vérités!

Dès ces premiers vers le simple critique littéraire, tout en admirant le mouvement de l'ode, murmurera peut-être : « grandes épithètes, images obscures et incohérentes; » mais le philosophe, lui, retrouve toute une doctrine sous chaque mot : « l'insondable au mur d'airain », c'est l'inconnaissable de la métaphysique, qui ferme et mure pour l'intelligence le mystère du monde; « *l'obscurité formidable du ciel serein* », c'est une allusion à la doctrine propre du poète sur le jour et la nuit, le jour étant aussi obscur en soi que la nuit même. Sous les clartés du dehors, ce que le poète veut découvrir, ce sont les clartés de l'intelligence, les *vérités*, que le monde physique, au moment même où il semble les faire éclater aux yeux, enfouit et dérobe. Ce ciel infini, embrasé de lumière, c'est pour l'esprit la nuit même. Ce tabernacle du firmament, c'est le suaire sous lequel l'âme cherche en vain à découvrir non plus les *lois* physiques et mathématiques, mais les vraies *lois* du monde moral, qui semblent ensevelies dans la mort.

> Pourquoi vous cachez-vous dans l'ombre
> Qui nous confond?
> Pourquoi fuyez-vous l'homme sombre
> Au vol profond?

On sait que l'*ombre*, pour Hugo, c'est toujours la matière, sphère du mal, devant laquelle la pensée de l'homme se fait « sombre » elle-même. Mais la pensée a des ailes, des ailes « au vol profond », et elle s'élancera à la conquête du ciel. Toutes les Vérités, comme autant de constellations du firmament moral, vont lui apparaître l'une après l'autre; toutes les divinités de l'âme vont surgir, chacune avec son « attribut », et les ailes du poète nous transportent dans cet Olympe nouveau.

> Que le mal détruise ou bâtisse,
> Rampe ou soit roi,
> Tu sais bien que j'irai, Justice,
> J'irai vers toi!
>
> Beauté sainte, *Idéal qui germes*
> *Chez les souffrants,*
> *Toi par qui les esprits sont fermes,*
> *Et les cœurs grands,*
>
> Vous le savez, vous que j'adore,
> Amour, Raison,
> Qui vous levez comme l'aurore
> Sur l'horizon,
>
> Foi *ceinte d'un cercle d'étoiles,*
> Droit, *bien de tous,*
> J'irai. Liberté *qui te voiles,*
> J'irai vers vous.

Un critique distingué (1) a dit au sujet de ces strophes : « Voilà qui est bien, mais il faudrait définir un peu tout cela d'une indication rapide au moins, parce que ce sont choses qui ne vont point de soi ensemble, et que les hommes ont opposé quelquefois la raison à la foi, le droit à l'idéal, la beauté à la raison et la justice à l'amour. » Ainsi vous demandez au poète des définitions philosophiques, une dissertation en vers, et vous ne voyez pas que Victor Hugo a réellement défini comme il le devait, « d'une indication rapide », chacune des vérités du monde moral : — la beauté est *sainte*, parce qu'elle est, comme il l'a dit ailleurs, la « *forme que Dieu donne à l'absolu* » ; l'*idéal qui germe chez les souffrants*, parce que c'est la douleur même qui nous fait concevoir et entrevoir à travers nos larmes, par delà ce monde

(1) M. Faguet.

visible, un monde invisible et meilleur ; et non seulement elle nous le fait concevoir, mais elle le fait germer en nous et éclore. L'idéal rend « les esprits fermes », parce qu'il leur montre un but et leur donne une loi ; il rend « les cœurs grands » parce qu'il leur communique la force de l'espérance. Nous doutons qu'une définition métaphysique valût cette condensation poétique d'idées et de sentiments? De ce monde où l'on souffre le poète relève nos yeux vers le ciel, et il nous y montre la *Foi, ceinte d'un cercle d'étoiles.* Puis, c'est le Droit, défini philosophiquement en trois mots : « bien de tous ; » enfin la dernière divinité, celle qui *se voile*, celle qui est si loin de régner parmi les hommes, surtout à l'époque où le poète écrivait ses *Contemplations*, — c'est la *Liberté*. Mais en vain l'étoile se dérobe derrière le nuage, le poète ira vers elle :

> Vous avez beau, sans fin, sans borne,
> Lueurs de Dieu,
> Habiter *la profondeur morne*
> *Du gouffre bleu,*
>
> Ame à l'abime habituée
> Dès le berceau,
> Je n'ai pas peur de la nuée,
> Je suis oiseau.
>
> Je suis oiseau comme cet être
> Qu'Amos rêvait,
> Que saint Marc voyait apparaître
> A son chevet,
>
> Qui mêlait sur sa tête fière
> Dans les rayons,
> L'aile de l'aigle à la crinière
> Des grands lions.

Cet oiseau symbolique ne désigne plus seulement la pensée individuelle du poète ; il représente la pensée humaine, ou plutôt l'*esprit*, qui fait de tout homme un voyant capable de deviner l'énigme et de dire : la vraie *loi*, la vraie clarté du monde, c'est la justice.

> Les lois de nos destins sur terre,
> Dieu les écrit ;
> Et si ces lois sont le mystère,
> Je suis l'esprit.

> J'ai des ailes, j'aspire au faîte,
> Mon vol est sûr;
> J'ai des ailes pour la tempête
> Et pour l'azur;
>
> Je gravis les marches sans nombre,
> Je veux savoir;
> *Quand la science serait sombre*
> *Comme le soir!*

La pure science en effet, alors qu'elle paraissait éclairer les choses, n'a fait que les assombrir pour les yeux de l'âme ; et cependant elle est le premier et nécessaire degré de toute ascension vers l'infini :

> Vous savez bien que l'âme affronte
> Ce noir degré,
> Et que, si haut qu'il faut qu'on monte,
> Je monterai.
>
> Vous savez bien que l'âme est forte
> Et ne craint rien
> Quand le souffle de Dieu l'emporte !
> Vous savez bien
>
> Que j'irai jusqu'aux bleus pilastres;
> Et que mon pas,
> Sur l'échelle qui monte aux astres,
> Ne tremble pas !

On se sent entraîné comme malgré soi dans les espaces par l'oiseau d'Amos et de saint Marc. C'est à la fois l'emportement et la sûreté du vol. La forme même de la strophe exprime les deux choses : quand un premier vers vous a soulevé comme dans un enlèvement aérien, le second, plus court, vous donne le sentiment d'un but touché. Puis le vol reprend, reprend sans cesse, et il semble qu'il ne s'arrêtera jamais : chaque vers a la rapidité d'un coup d'aile, l'éblouissement d'une vision.

Les préjugés et la réaction contre Hugo sont aujourd'hui une mode si tyrannique pour les littérateurs, que des esprits à portée philosophique et au courant des systèmes, comme MM. Brunetière et Scherer, ou M. Faguet, ou M. Hennequin, prévenus contre le poète, persuadés d'avance qu'il doit divaguer dès qu'il ouvre la bouche, ne veulent plus même essayer de comprendre ce qu'il dit de

profond (1). Toute idée d'Hugo *doit* être un lieu commun, c'est chose arrêtée d'avance. En revanche, quand le lieu commun vient de Lamartine, on ne lui fait plus aucun reproche, et même on s'efforce d'y voir des profondeurs.

Un homme d'esprit s'est amusé à résumer comme il suit les pièces d'Hugo : — « On s'amuse et la mort arrive (*Noces et festins*); Nous allons tous à la tombe (*Soirée en mer*); Il faut être charitable pour gagner le ciel (*Pour les pauvres*); Le bonheur pour les jeunes filles est dans la vertu (*Regard jeté dans une mansarde*); L'amour n'a qu'un temps, mais on s'en souvient toujours avec plaisir (*Tristesse d'Olympio*), etc. (2). » On pourrait ainsi parodier et ramener à de pures banalités bien des pages célèbres non seulement de Bossuet, qui a en effet la sublime éloquence du lieu commun, mais de Pascal

(1) Déjà Mérimée voyait dans V. Hugo un « fou ». Pour A. Dumas fils, V. Hugo et son œuvre sont simplement « monstrueux » l'un et l'autre : « Il est une force indomptable, un élément irréductible, une sorte d'Attila du monde intellectuel,... s'emparant de tout ce qui peut lui servir, brisant ou rejetant tout ce qui ne lui sert plus. C'est l'implacable génie qui ne se soucie que de *soi-même.* » Et, quant à son caractère, M. Dumas aboutit à ce jugement, naïf à force de subtilité malveillante : « Il a aimé la liberté, parce qu'il a compris que la liberté seule pouvait lui donner la gloire telle qu'il la voulait, et qu'un simple poète ne pouvait aspirer à être au-dessus de tous que dans une société démocratique... Il a répudié la monarchie et le catholicisme, parce que, dans ces deux formes sociale et religieuse de l'Etat, il aurait toujours eu inévitablement quelqu'un au-dessus de lui. » Ainsi Hugo n'a pas d'autre raison à opposer au catholicisme que les intérêts de son orgueil personnel! Pour M. Scherer et M. Brunetière, Victor Hugo est un virtuose, un versificateur incomparable, qui a immortalisé des lieux communs. M. Jules Lemaître, pour qui Lamartine « n'est pas un poète, mais la poésie même, » ne reconnaît chez Hugo une « métaphysique rudimentaire » que pour s'en moquer. M. Faguet, tout en désirant mieux rendre justice, résume l'opinion des critiques du jour et la sienne propre en disant : « Il n'aime pas les idées... Il n'aime pas ceux qui ont des idées. Lui qui se plaît, en prose et en vers, à faire des nomenclatures de noms illustres, il ne cite jamais (ou il cite très indifféremment et au hasard de la rime, sans y insister) les noms des philosophes, des *historiens*, des hommes de pensée, Descartes, Leibnitz, Spinoza, Kant, Montesquieu... En résumé, V. Hugo est magnifique metteur en scène de lieux communs, dramaturge pittoresque, romancier descriptif, lyrique puissant, froid quelquefois, épique supérieur et merveilleux. Très facilement pénétrable, peu profond, peu compliqué, obscur seulement (et rarement) par la forme, ses beaux lieux communs, ses dissertations morales, ses larges et riches descriptions, ses narrations éclatantes complaisamment étalées, seront bien compris et bien goûtés des jeunes esprits. » (FAGUET, *Etudes littéraires: V. Hugo*, pp. 181, 232, 257.) Selon M. Hennequin, avec son immense réputation Victor Hugo n'a eu pour admirateur « aucun critique notable. » (?) S'il en était ainsi, il faudrait le regretter pour les critiques notables : cela ne ferait pas honneur à leur intelligence. M. Hennequin a cru lui-même faire de la « critique scientifique » et notable en réduisant le génie de V. Hugo à la « grandiosité vague et verbale » et en induisant qu'il devait y avoir en lui prédominance des éléments figurés du langage et de la « troisième circonvolution frontale ». Il ne reste plus qu'à disséquer le cerveau de V. Hugo pour faire de la critique qui soit à la hauteur de la science. Cette « critique scientifique » rappelle les expérimentations scientifiques que Zola fait dans son imagination.

(2) M. Faguet, p. 196.

et de maint philosophe. — L'infiniment petit n'est pas moins insondable que l'infiniment grand (*le Double Infini*); L'homme est faible par le corps, mais puissant par la pensée (*le Roseau pensant*); Si la pensée est plus grande que la matière, l'amour est plus grand encore que la pensée (*les Trois Ordres*), etc. Même pour Descartes : — Il est difficile de douter de sa propre existence (*cogito, ergo sum*); Où aurions-nous pu prendre l'idée d'un être parfait s'il n'y avait en nous qu'imperfection? — Spinoza : *Dieu est partout, Dieu est en tout*, — et ainsi de suite. Si *la Tristesse d'Olympio* se résume en cette vérité de la Palisse : « L'amour n'a qu'un temps, mais on s'en souvient toujours avec plaisir; » on peut résumer de même *le Lac* de Lamartine : « Plaisir d'amour ne dure qu'un moment, chagrin d'amour dure toute la vie. » — Même le *Moïse* de Vigny : « Ni l'or ni la grandeur ne nous rendent heureux. » *Le Mont des Oliviers* de Vigny, comme *le Désespoir* de Lamartine : Le mal et la douleur ne sont pas faciles à concilier avec la divine Providence. Et Byron : « Tout n'est pas pour le mieux dans le meilleur des mondes. » — Même les poèmes des philosophes conscients et raisonnés, comme Sully-Prudhomme : — L'homme ne peut se résoudre à ne pas espérer (*les Danaïdes*); Les âmes délicates sont faciles à froisser (*le Vase brisé*); On serait heureux de retrouver dans une autre vie ceux qu'on a perdus (*les Yeux*); Les hommes travaillent l'un pour l'autre : il se faut entr'aider, c'est la loi de nature (*le Rêve*); Les aéronautes sont des hommes courageux, qui se munissent de baromètres et qui font à leurs dépens des expériences de physique (*le Zénith*) (1).

(1) *Soirée en mer*, d'Hugo, qu'on nous représente comme le développement de cette vérité : « *Nous allons tous à la tombe*, » — et qui du reste n'a point la prétention d'être une poésie philosophique, contient les beaux vers suivants, qui en marquent le vrai sens :

> Et l'éternelle harmonie,
> Pèse comme une ironie
> Sur tout ce tumulte humain.

Dans *Magnitudo parvi*, vers adressés à un enfant, et qu'on représente comme un pur lieu commun, nous lisons cette description du penseur :

> Il sent que l'humaine aventure
> N'est rien qu'une apparition;
> Il se dit : « Chaque créature
> Est toute la création. »

> Il se dit : « Mourir, c'est connaître;
> Nous cherchons l'issue à tâtons.
> J'étais, je suis, et je dois être.
> L'ombre est une échelle. Montons. »

— C'est un lieu commun aussi que de vivre, d'être homme : tous nous faisons tour à tour les mêmes réflexions ; cependant, pour chacun de nous, elles sont neuves, imprévues. Nos souffrances ne sont point émoussées par ce fait qu'elles ont été les souffrances de ceux qui ont vécu avant nous ; par contre, pas une de nos joies ne sera déflorée par les joies toutes pareilles de nos pères endormis. Que la vie soit une, se répète indéfiniment, voilà un lieu commun aussi vieux que la vie même. Seulement, à cette vie immuable, à ses bonheurs et à ses tristesses nous apportons, pour les faire nôtres, cette nuance indéfinissable qui est la personnalité. Le poète est celui en qui s'accuse cette façon toute particulière de sentir, et qui se trouve prêter ainsi aux lieux communs, à l'éternelle vie, la fraîcheur et la nouveauté de ce qui passe. Tout, dans la poésie, est donc lieu commun ou tout est original selon la façon dont on l'interprète. Les grandes idées morales et philosophiques ont beau se transformer sans cesse, après chacune de leurs métamorphoses on les retrouve toujours les mêmes en leur fond, mais avec quelque charme subtil de plus : elles sont comme cette belle de la légende métamorphosée en jasmin, qui, reprenant sa forme première, conserva pourtant le parfum de la fleur.

Les descriptions mêmes de la nature, dans Hugo, ont été accusées de lieu commun. A en croire M. Brunetière, Victor Hugo, fils d'un soldat,

> Jeté comme la graine au gré de l'air qui vole,

traîné de ville en ville dans les bagages de son père, a pu chanter indifféremment ses « Espagnes », ou plus tard la maison de la rue des Feuillantines ; il n'a pas eu de « patrie locale, et à peine un foyer domestique. » Hugo n'a vu la

> Il se dit : « Le vrai, c'est le centre,
> Le reste est apparence ou bruit,
> Cherchons le lion et non l'antre ;
> *Allons où l'œil fixe reluit.* »
>
> Il sent plus que l'homme en lui naître ;
> Il sent, jusque dans ses sommeils,
> Lueur à lueur, dans son être,
> L'infiltration des soleils.
>
> Ils cessent d'être son problème ;
> Un astre est un voile. Il veut mieux ;
> Il reçoit de leur rayon même
> Le regard qui va plus loin qu'eux.

nature « qu'avec les yeux du corps, en touriste ou en passant ; l'on peut même douter s'il l'a comprise et aimée, autrement qu'en artiste. » Lamartine, au contraire, « l'a vue avec les yeux, de l'âme, l'a aimée jusqu'à s'y confondre, quelquefois même jusqu'à s'y perdre, et l'a aimée tout entière. » Lamartine est donc chez nous « le poète de la nature, *le seul peut-être que nous ayons*, en tout cas le plus grand, et il l'est pour n'avoir pas appris à décrire la nature, mais pour avoir commencé par la sentir. » — Ainsi Hugo, n'ayant pas été élevé dans une maison de campagne, n'a pas dû sentir la nature ! A Jersey, par exemple, où ce touriste est resté dix-sept ans, il n'a pas senti la sublimité de l'océan ; et il ne l'a pas rendue, ni dans *les Contemplations*, ni dans *les Travailleurs de la mer*. Enfin, lui qui a tout représenté de la nature, il n'a pas été un « poète de la nature ». Même partialité quand il s'agit d'apprécier la vérité des sentiments affectueux chez Lamartine et chez Hugo. « Car, dit encore M. Brunetière, il y a de la rhétorique dans *la Tristesse d'Olympio* : il y a de la littérature jusque dans *le Souvenir* de Musset : — deux vers de Dante, quatre lignes de Diderot, une invocation à Shakespeare ; — mais il n'y a pas trace de littérature dans *le Lac*, pas ombre seulement de rhétorique, et c'est ce qui en fait la suprême beauté. » Pas trace de littérature ni ombre de rhétorique dans :

> Et la voix qui m'est chère
> Laissa tomber ces mots :
>
> O temps, suspends ton vol, et vous, heures rapides,
> Suspendez votre cours !

Les apostrophes au lac : — « Regarde », « t'en souvient-il ? », la prosopopée au *Temps*, — le « rivage charmé », le « flot attentif », « gardez, belle Nature, au moins le souvenir » ; — tout cela n'est pas de la littérature, et même de la littérature usée ? La pensée du *Lac* est la pensée épicurienne d'Horace sur la fuite des jours : « Hâtons-nous, jouissons », qui est assez mal fondue avec l'idée de l'océan des âges, et avec le sentiment moderne de l'amour. Quand un critique est si sévère pour l'un, comment est-il si indulgent pour l'autre ? Soyons plutôt sympathique à tous. « Jusque dans les belles pièces des *Contemplations* que Victor Hugo

a consacrées à la mémoire de sa fille, on sent, ajoute M. Brunetière, l'arrangement et l'apprêt :

> Maintenant que je puis, assis au bord des ondes,
> Emu par ce tranquille et profond horizon,
> Examiner en moi les vérités profondes,
> Et *regarder les fleurs qui sont dans le gazon.* »

Quel apprêt y a-t-il dans l'expression de cette vérité que, tout d'abord, une grande douleur ne peut rien voir en dehors d'elle, rien *penser* de ce qui n'est pas elle, rien *regarder* de la nature, de cette nature souriante qui lui semble une ironie? Quand la douleur se calme, alors, et alors seulement on peut examiner en soi « les vérités profondes », on peut regarder hors de soi « les fleurs du gazon » ; — et cela, sans songer à la tombe, elle aussi recouverte de fleurs, sans détourner avec horreur ses yeux de ce printemps lumineux du dehors qui fait contraste avec l'hiver du dedans.

La diversité de jugements portés sur Hugo tient en grande partie à la diversité et à la complexité de l'œuvre du poète. Pour comprendre Musset, il suffit presque d'avoir aimé ; pour comprendre Lamartine, il suffit, bien souvent, d'avoir rêvé au clair de lune, tantôt avec douceur, tantôt avec tristesse. C'est une chose autrement complexe que de pénétrer le génie d'Hugo. Pour saisir sa richesse de coloris, il faudra pouvoir sentir Chateaubriand, Flaubert ; pour comprendre la sonorité de son langage, il faudra apprécier les artistes de mots comme ce même Flaubert, Théophile Gautier, nos Parnassiens ; seulement, sous les mots, il y a très souvent des idées élevées et profondes, tandis que sous les vers ciselés des Parnassiens, il n'y a rien. Pour saisir enfin toute la force de certaines formules, ce n'est pas trop d'être quelque peu philosophe. Il y a sans doute bien des artifices de composition dans ses romans et ses drames ; pourtant, dans les scènes particulières, dans les épisodes détachés de l'ensemble factice, il possède un sens du réel et arrive à une puissance lyrique dans la reproduction exacte de la vie que Zola, dans ses bonnes pages, a seul atteinte. Les admirateurs de Zola pourraient même, dans ces moments-là, comprendre Victor Hugo, si, à côté du réaliste, il n'y avait en lui un idéaliste aussi ailé que l'Ariel de Renan. D'autre part, il faudrait des écrivains accoutumés à l'analyse

des Stendhal et des Balzac, pour saisir la finesse ou la profondeur de certaines observations psychologiques répandues en masse dans l'œuvre de V. Hugo et telles que celle-ci : « Comme le souvenir est voisin du remords (1) ! »

Jusque dans celles de leurs œuvres où ils paraissent le plus abstraits d'eux-mêmes, les auteurs restent tout enveloppés de leur personnalité, dont la force a précisément fait leur génie. Cette personnalité peut ne s'affirmer nulle part, elle s'échappe de partout; subtile comme une atmosphère, elle se dégage des moindres pensées, de l'arrangement et du choix même des mots. De là, chez le lecteur, ces antipathies ou ces sympathies qui ne se formulent pas toujours, mais qui n'en sont pour cela que plus fortes; de là, parfois, ce mauvais vouloir apparent de toute une génération pour un poète, quelque grand qu'il soit d'ailleurs, au moment où il cesse de représenter exactement l'état intellectuel et moral d'une époque. Nous sommes trop près des romantiques pour ne pas nous répandre en protestations contre leurs défauts, d'autant plus grands à nos yeux que nous craignons presque d'y tomber encore; notre esprit est en réaction trop directe avec le leur pour que nous puissions clairement démêler le vrai du factice dans l'art romantique, pas plus d'ailleurs que nous ne saurions apprécier dans une exacte mesure les exagérations de l'art contemporain. Ce qu'on pourrait appeler le dogmatisme optimiste de Victor Hugo est en opposition trop marquée avec le dogmatisme pessimiste de nos poètes pour qu'une conciliation puisse s'opérer dans la plupart des esprits : on ne veut ni comprendre, ni jeter de pont entre l'une

(1) S'il a fait abus du « démesuré », il a connu aussi la délicatesse des pensées : « La mélancolie, c'est le bonheur d'être triste. » (*Les Travailleurs de la mer.*) « La joie que nous inspirons a cela de charmant que, loin de s'affaiblir comme tout reflet, elle nous revient plus rayonnante. » (*Les Misérables.*) « Un prêtre opulent est un contresens... Peut-on toucher nuit et jour à toutes les détresses, à toutes les indigences sans avoir soi-même sur soi un peu de cette sainte misère, comme la poussière du travail? » (*Les Misérables.*) « Il y a quelque chose qui nous ressemble plus que notre visage ; c'est notre physionomie ; et il y a quelque chose qui nous ressemble plus que notre physionomie, c'est notre sourire. » (*Les Travailleurs de la mer.*) « Notre prunelle dit quelle quantité d'homme il y a en nous. Nous nous affirmons par la lumière qui est sous notre sourcil... Si rien ne brille sous la paupière, c'est que rien ne pense dans le cerveau, c'est que rien n'aime dans le cœur. » Sur le démesuré même, il a des explications qui ont leur valeur philosophique : « L'immense diffère du grand en ce qu'il exclut, si bon lui semble, la *dimension*, en ce qu'il *passe la mesure*, comme on dit vulgairement, et en ce qu'il peut, sans perdre la beauté, perdre la *proportion*... Quels personnages prend Eschyle ? les volcans... Il est rude, abrupt, excessif. »

et l'autre rive d'un même courant, entre deux conceptions différentes de l'esprit humain au sujet du monde. Cette sérénité de Victor Hugo reparaissant toujours après tous les orages, comme la cime d'un mont se dégage sans cesse des nuages amoncelés, nous étonne un peu, nous glace presque : pour les générations, comme pour les hommes, il est des heures où le calme de l'immuable nature n'apaise pas, où la pensée assez maîtresse d'elle-même pour monter toujours vers les régions immobiles du grand ciel semble aussi loin de nous que la Nature, que le ciel lui-même, et nous restons indifférents, hostiles quelquefois. Ces impressions ne durent pas ; un beau vers aussi bien qu'un beau paysage ne reste pas longtemps incompris.

V. Idées morales et sociales.

I. — Pour apprécier, par l'exemple d'un grand poète, l'influence morale et sociale que peut exercer la poésie, il nous reste à marquer en quelques traits la façon dont Hugo lui-même comprit sa « mission ». Et d'abord, on peut dire du cœur du poète ce que M^{lle} Baptistine disait de la maison de Mgr Myriel, ouverte à tous : « Le diable peut y passer, mais le bon Dieu l'habite. » On serait un peu surpris de voir appliquer à l'auteur d'*Othello* et de *Macbeth* l'épithète de *bon*; de même on ne peut dire que Gœthe, avec son intelligence scientifique et sereine, soit bon, ni Balzac, avec sa psychologie un peu sombre et prévenue : ce sont des observateurs, des artistes qui représentent avec exactitude, quelquefois avec dégoût, la comédie humaine ; ils savent exciter la pitié pour tel ou tel personnage donné, mais ce n'est point ce sentiment large et paternel, cette pitié profonde pour toute misère humaine qui finit par dominer l'œuvre de Victor Hugo. Cette bonté de cœur ne s'est point fait jour tout de suite ; le tempérament premier de Victor Hugo était violent et passionné ; ses toutes premières œuvres ne peignent que lutte, coups d'épée, chocs de toutes sortes, y compris les chocs des rimes et des couleurs. Dans *les Orientales*, il se montre généreux, — la poésie ne va pas sans la générosité du cœur ; — mais c'est une générosité batailleuse et un peu farouche ; la violence reste le caractère dominant du poète, puisqu'il aura assez de colère pour remplir l'interminable livre des *Châtiments*. Ce n'est que dans l'exil, la solitude, le malheur (il perdit sa fille) que se dégagent cette bonté qui s'étend à toute chose, cette douceur où tout s'éteint :

> C'est une bienveillance universelle et douce,
> Qui dore comme une aube et d'avance attendrit
> Le vers qu'à moitié fait j'emporte en mon esprit,
> Pour l'achever aux champs avec l'odeur des plaines,
> Et l'ombre du nuage et le bruit des fontaines (1) !

(1) Encore des vers qui prouvent que Victor Hugo n'a pas eu le sentiment de la nature ! Toute la campagne en deux vers !

On peut appliquer à Hugo ce qu'il dit d'un de ses personnages : « La mansuétude universelle était moins chez lui un instinct de nature que le résultat d'une grande conviction filtrée dans son cœur à travers la vie et lentement tombée en lui pensée à pensée. » — « Il est de ces âmes, a-t-il dit encore, où la pensée est si grande qu'elle ne peut plus être que douce (1). » Il est « de ces êtres bienveillants qui progressent en sens inverse de l'humanité vulgaire, que l'illusion fait sages et que l'expérience fait enthousiastes (2). » C'est ainsi, et dans son progrès, qu'il faut voir V. Hugo pour le juger.

Cette bienveillance finale est le fond de sa morale même, de sa morale sociale, qui pourrait se résumer en cette formule : *identité de la fraternité et de la justice.*

> Et la fraternité, c'est la grande justice (3).
>
> Béni soit qui me hait, et béni soit qui m'aime,
>
> Être absous, pardonné, plaint, aimé, c'est mon *droit*...
> Tu me crois la Pitié : fils, je suis la Justice.
> Oh ! plaindre, c'est déjà comprendre.
> La grande vérité sort de la grande excuse...
> Dès que, s'examinant soi-même, on se résout
> A chercher le côté pardonnable de tout, ...
> Le réel se dévoile, on sent dans sa poitrine
> Un cœur nouveau qui s'ouvre et qui s'épanouit.
>
> Dieu nous éclaire, à chacun de nos pas,
> Sur ce qu'il est et sur ce que nous sommes ;
> Une loi sort des choses d'ici-bas,
> Et des hommes ;
>
> Cette loi sainte, il faut s'y conformer,
> Et la voici, toute âme y peut atteindre ;
> Ne rien haïr, mon enfant, tout aimer,
> Ou tout plaindre (4) !

La pitié suprême, qui est en même temps la suprême justice, c'est le pardon universel, c'est l'amour s'étendant à tous les *misérables*, malheureux ou méchants. Cette pitié, l'homme n'a pu la mettre ni dans ses lois, ni dans ses institutions so-

(1) *Les Misérables.*
(2) *Les Travailleurs de la mer.*
(3) *L'Année terrible.*
(4) *A ma fille*, livre I^{er} des *Contemplations*.

ciales : c'est ce qui fait l'injustice fondamentale de notre justice.

> Ce juge, — ce marchand, — fâché de perdre une heure,
> Jette un regard distrait sur cet homme qui pleure,
> L'envoie au bagne et part pour sa maison des champs.
> Tous s'en vont en disant : « C'est bien ! » bons et méchants ;
> Et rien ne reste là qu'un Christ pensif et pâle,
> Levant les bras au ciel dans le fond de la salle.

Humanité, selon Hugo, c'est identité. « Tous les hommes sont la même argile. Nulle différence, ici-bas du moins, dans la prédestination (1). » Hugo revient plus d'une fois sur cette identité profonde des hommes, qui, pour lui comme pour Schopenhauer, est l'origine métaphysique de la pitié et de la fraternité. « Nul de nous n'a l'honneur d'avoir une vie qui soit à lui. Ma vie est la vôtre, votre vie est la mienne, vous vivez ce que je vis ; la destinée est une... Hélas ! quand je parle de moi, je vous parle de vous. Comment ne le sentez-vous pas ? *Ah ! insensé, qui crois que je ne suis pas toi* (2) ! » — Si les hommes sont semblables dans leur humaine essence, « d'où vient donc le deuil, d'où sort le vice ? » — « De l'ignorance, » répond Hugo. C'est « l'exiguïté d'intelligence » qui rend mauvais, car

> la bonté n'étant rien que grandeur,
> Toute méchanceté s'explique en petitesse (3).

Il y a un point « où les infortunés et les infâmes se mêlent et se confondent dans un seul mot, mot fatal, les misérables (4)... » Il faut toujours « voir le chemin par où la faute a passé ». D'ailleurs, « toute chute est une chute sur les genoux, qui peut s'achever en prière (5). » Ne maudissons donc personne : « La malédiction » n'est qu'une forme de la « haine ». C'est la haine qui « punit », et qui « damne », qui emploie à maudire la bouche même des poètes et des sages, et qui, si elle pouvait

> Prendre à Saturne en feu son cercle sidéral,

(1) *Les Misérables*, tome VI.
(2) *Les Contemplations*, p. 2.
(3) *L'Ane*, p. 134.
(4) *Les Misérables*, tome VI, p. 120.
(5) *Ibid.*

n'en ferait que l'anneau d'une chaîne. Mais la haine, à son tour, se résout en souffrance : « Je souffre, je juge. » « Le grand sanglot tragique de l'histoire », qui aboutit à l'indignation, devrait plus logiquement aboutir à la pitié, à la pitié non seulement pour le mal, mais pour le méchant, à la « pitié suprême. »

Hugo dit quelque part :

> Je sauverais Judas si j'étais Jésus-Christ;

et ce sera en effet le dernier résultat de la bonté triomphante dans l'univers, de la bonté embrassant à la fin les méchants eux-mêmes :

> On leur tendra les bras de la haute demeure,
> Et Jésus, se penchant sur Bélial qui pleure,
> Lui dira : « C'est donc toi ! »
> .
> *Les douleurs finiront dans toute l'ombre :* un ange
> Criera : « Commencement (1) ! »

Les Contemplations se terminent dans l'hymne de pardon et d'apaisement le plus sublime que notre poésie ait jamais chanté :

> Paix à l'ombre ! dormez ! dormez ! dormez ! dormez !
> Etres, groupes confus lentement transformés !
> Dormez, les champs ! dormez, les fleurs ! dormez, les tombes !
> Toits, murs, seuils des maisons, pierres des catacombes,
> Feuilles au fond des bois, plumes au fond des nids,
> Dormez ! dormez, brins d'herbe, et dormez, infinis !
> Calmez-vous, forêt, chêne, érable, frêne, yeuse !
> Silence sur la grande horreur religieuse,
> Sur l'Océan qui lutte et qui ronge son mors,
> Et sur l'apaisement insondable des morts !
> Paix à l'obscurité muette et redoutée !
> Paix au doute effrayant, à l'immense ombre athée,
> A toi, nature, cercle et centre, âme et milieu.
> Fourmillement de tout, solitude de Dieu !
> O générations aux brumeuses haleines,
> Reposez-vous ! pas noirs qui marchez dans les plaines !
> Dormez, vous qui saignez : dormez, vous qui pleurez !
> Douleurs, douleurs, douleurs, fermez vos yeux sacrés !
> Tout est religion et rien n'est imposture.
> Que sur toute existence et toute créature,
> Vivant du souffle humain ou du souffle animal,
> Debout au seuil du bien, croulante au bord du mal,
> Tendre ou farouche, immonde ou splendide, humble ou grande,
> La vaste paix des cieux de toutes parts descende !
> Que les enfers dormants rêvent des paradis (2).

(1) *Les Contemplations* (*Ce que dit la bouche d'ombre*).
(2) *Ibid.* (*A celle qui est restée en France*).

II. — Hugo n'a rien du scepticisme politique de Beyle, pas plus que de son indépendance à l'égard de toute foi religieuse. Il n'a pas non plus le sentiment aristocratique et un peu dédaigneux de Balzac. En politique comme en métaphysique, c'est un croyant, un enthousiaste, ainsi que les Lamennais, les Michelet, les Carlyle, les Parker, les Emerson. Il est à remarquer que les écrivains sceptiques, comme Voltaire, Stendhal, Mérimée, au style froid, clair, sarcastique, vieillissent moins que les autres. Celui qui affirme un peu trop est sûr que sa foi sera trouvée naïve par ceux qui viendront après lui; sur certains points, inévitablement, il les choquera ou les fera sourire. Celui qui raille, au contraire, sera compris de tous; en revanche, il sera peu aimé, car il n'aura fait naître aucune émotion profonde : s'il plaît à l'esprit, il le paiera en devenant incapable de prendre les cœurs. Hugo eut une foi profonde dans la réalité du progrès social :

> Quoi! ce n'est pas réel parce que c'est lointain!
> .
> Nous l'aurons. Nous l'avons! car c'est déjà l'avoir,
> C'est déjà le tenir presque, que de le voir (1).

On se rappelle encore les vers d'*Ibo* :

> Déjà l'amour, dans l'ère obscure
> Qui va finir
> Dessine la vague figure
> De l'avenir.

Le symbole devenu classique du « semeur », s'agrandissant, finit par embrasser l'humanité et le monde :

> Il marche dans la plaine immense,
> Va, vient, lance la graine au loin,
> Rouvre sa main et recommence;
> Et je médite, obscur témoin,
> Pendant que, déployant ses voiles,
> L'ombre, où se mêle une rumeur,
> Semble élargir jusqu'aux étoiles
> Le geste auguste du semeur.

Hugo eut une confiance excessive et enfantine dans la force du peuple pour réaliser le progrès social; il eut pour le peuple,

(1) *Le Livre lyrique.*

comme Michelet, une pitié immense, et la pitié, de même que l'amour dont elle est faite, aveugle parfois. Pour comprendre certaines de ces naïvetés généreuses, il faut pouvoir comprendre l'étrange baiser mystique posé sur les pieds d'une prostituée par tel personnage d'un grand romancier russe contemporain. S'il est des naïvetés qui font sourire, il en est qui peuvent aussi faire pleurer. L'enthousiasme est une chose sans prix, et si, dans tout enthousiasme humain, il y a toujours une part destinée à se flétrir, il y a aussi, plus qu'en tout le reste, une part de force vive impérissable : ce qui est chaud reste toujours jeune, et, quoique la flamme vacille, nul objet au monde ne vaut une flamme.

Hugo affirme avec Spencer que « l'éclosion future du bien-être universel est un phénomène divinement fatal », et il s'imagine, en poète, que « cette éclosion est prochaine (1) » ! « Je suis de ceux qui pensent et espèrent qu'on peut supprimer la misère, » disait-il à l'Assemblée législative. « Amoindrir le poids du *fardeau individuel* en accroissant la notion du *but universel,* limiter la pauvreté *sans limiter la richesse,*... en un mot, faire dégager à l'appareil social, au profit de ceux qui souffrent et de ceux qui ignorent, plus de clarté et plus de bien-être, c'est là la première des obligations fraternelles, c'est là la première des nécessités politiques (2). » Il faut pour cela, selon lui, « 1° démocratiser la propriété, non en l'abolissant, mais en l'universalisant, de façon que tout citoyen sans exception soit propriétaire ; 2° mêler l'enseignement gratuit et obligatoire à la croissance de l'enfance et faire de la science la base de la virilité, développer les intelligences tout en occupant les bras (3) ».

Mais, pour réaliser cet idéal, Hugo n'a foi ni dans le communisme, ni dans le nihilisme contemporain, dont il avait mis, dès 1862, une formule frappante dans la bouche du bandit Thénardier : « L'on devrait prendre la société par les quatre coins de la nappe et tout jeter en l'air! tout se casserait, c'est possible, mais au moins personne n'aurait rien, ce serait cela de gagné (4). » Le communisme et la loi agraire croient

(1) *Les Misérables,* tome VI, p. 143.
(2) *Ibid.,* tome VII, p. 422.
(3) *Ibid.*
(4) *Ibid.*

résoudre le problème de la distribution des richesses : — « Ils se trompent, dit Hugo, leur répartition tue la production. Le partage égal abolit l'émulation, et par conséquent le travail. C'est une répartition faite par le boucher, qui tue ce qu'il partage (1). » Hugo admet d'ailleurs une sorte de droit moral au travail : « Le travail ne peut être une loi sans être un droit (2). » C'est-à-dire que la loi sociale, « restreignant l'activité de chacun par le respect du droit d'autrui et lui permettant de se développer non dans le sens de la déprédation, mais uniquement dans le sens du travail personnel, admet implicitement l'universelle possibilité de ce travail ; le devoir de justice suppose ainsi le pouvoir de travailler ». Mais, tout en s'imaginant que la société future reconnaîtra, sous une forme ou sous une autre, le droit au travail, Hugo avoue que cette réforme est une des « dernières et des plus délicates à entreprendre. » — Ajoutons que le manque de travail, loin d'être le facteur essentiel de la misère, n'y entre que comme un élément minime, un dixième environ ; parmi les assistés de tous pays, dix pour cent seulement le sont pour cause de chômage. Il est probable que le meilleur moyen de rendre le travail possible pour tous, c'est « de le rendre partout libre » ; l'initiative individuelle et la charité privée feront le reste (3).

Les œuvres inédites de Victor Hugo contiennent des pages dignes de Montesquieu sur les effets sociaux du luxe et sur le peuple : « Le luxe est un *besoin des grands Etats et des grandes civilisations; cependant il y a des heures où il ne faut pas que le peuple le voie...* Quand on montre le luxe au peuple dans des jours de disette et de détresse, son esprit, *qui est un esprit d'enfant*, franchit tout de suite une foule de degrés ; il ne se dit pas que ce luxe le fait vivre, que ce luxe lui est utile, que ce luxe lui est nécessaire ; il se dit qu'il souffre et que voilà des gens qui jouissent ; il se demande pourquoi tout cela n'est pas à lui, il examine toutes ces

(1) *Les Misérables*, tome VII.
(2) *Ibid.*, tome VII, p. 420.
(3) Si l'on ajoute foi à des statistiques faites simultanément dans plusieurs Etats de l'Europe, la maladie et la vieillesse entrent à raison de plus de 60 pour 100 dans les causes de la misère ; il semble donc que, si on le voulait avec assez de force, il serait possible de faire diminuer notablement la misère par le système de l'assurance contre les maladies et la vieillesse.

choses, non avec sa pauvreté qui a besoin de travail et par conséquent besoin des riches, mais avec son envie. Ne croyez pas qu'il conclura de là : — Eh bien! cela va me donner des semaines de salaires et de bonnes journées. — Non, il veut, lui aussi, non le travail, non le salaire, mais du loisir, du plaisir, des voitures, des chevaux, des laquais, des duchesses. *Ce n'est pas du pain qu'il veut, c'est du luxe.* Il étend la main en frémissant vers toutes ces réalités resplendissantes qui ne seraient plus que des ombres s'il y touchait. *Le jour où la misère de tous saisit la richesse de quelques-uns, la nuit se fait, il n'y a plus rien, rien pour personne.* Ceci est plein de péril. Quand la foule regarde les riches avec ces yeux-là, *ce ne sont pas des pensées qu'il y a dans tous les cerveaux, ce sont des événements.* » Victor Hugo, ici, a le courage de regarder le péril en face : « Les riches, écrit-il, sont en question dans ce siècle comme les nobles au siècle dernier. » Et il a aussi le courage de montrer la vanité des revendications dont il parle : ce n'est pas la pauvreté, c'est « l'envie » qui les dicte, et c'est à la richesse que la pauvreté s'en prend, sans se douter que, la richesse supprimée, « il n'y a plus rien pour personne (1). »

En 1830, il avait eu une idée fort juste sur la nécessité d'instruire le peuple avant de lui donner le droit de suffrage. « Les droits politiques doivent, évidemment aussi, sommeiller dans l'individu, jusqu'à ce que l'individu sache clairement ce que c'est que des droits politiques, ce que cela signifie, et ce que l'on en fait. Pour exercer, il faut comprendre. En bonne logique, l'intelligence de la chose doit toujours précéder l'action sur la chose. » Et il ajoutait : — « Il faut donc, on ne saurait trop insister sur ce point (en 1830), éclairer le peuple pour pouvoir le constituer un jour. Et c'est un devoir sacré pour les gouvernements de se hâter de répandre la lumière dans ces masses obscures où le droit définitif repose. Tout tuteur honnête presse l'émancipation de son pupille... La Chambre... doit être le dernier échelon d'une échelle dont le premier échelon est une école. » Il s'imagine que toute brutalité « se fond au feu doux des bonnes lectures quotidiennes. » *Humaniores litteræ.* « Il faut faire faire au peuple ses hu-

(1) *OEuvres inédites de Victor Hugo : Choses vues.*

manités. Ne demandez pas de droits pour le peuple tant que le peuple demandera des têtes (1). »

Après les événements de l'*année terrible*, il exprime de nouveau éloquemment le droit de l'individu devant les masses :

> Le droit est au-dessus de tout ;
> Tous ne peuvent rien distraire
> Ni rien aliéner de l'avenir commun. . . .
> Le peuple souverain de lui-même, et chacun
> Son propre roi !
>
> Quoi ! l'homme que voilà qui passe, aurait mon âme !
> Honte ! il pourrait demain, par un vote hébété,
> Prendre, prostituer, vendre ma liberté !
> Jamais.
>
> Qui donc s'est figuré que le premier venu
> Avait droit sur mon droit ! qu'il fallait que je prisse
> Sa bassesse pour joug, pour règle son caprice !
>
> Que je fusse forcé de me faire chaînon
> Parce qu'il plaît à tous de se changer en chaîne !
>
> Car la science en l'homme arrive la première,
> Puis vient la liberté (2).

D'ailleurs, tout en protestant ainsi au nom du droit, il n'en pardonne pas moins toujours au nom de la pitié :

> Mais quoi, reproche-t-on à la mer qui s'écroule
> L'onde, et ses millions de têtes à la foule ?
> Que sert de chicaner ses erreurs, son chemin,
> Ses retours en arrière, à ce nuage humain,
> A ce grand tourbillon des vivants, incapable,
> Hélas ! d'être innocent comme d'être coupable ?
> A quoi bon ? Quoique vague, obscur, sans point d'appui,
> Il est utile ;
> tout germe et rien ne meurt...
> Dans les chutes du droit rien n'est désespéré (3).

Après avoir montré comment

> Le peuple parfois devient impopulaire,

il ajoute ce vers admirable :

> Personne n'est méchant, et que de mal on fait !

(1) V. Hugo, *Littérature et philosophie mêlées*, Ier volume, p. 217.
(2) *L'Année terrible*, p. 241.
(3) *Prologue de l'Année terrible*.

Pour lui, le remède aux révolutions n'est pas la sévérité de la répression, mais la fraternité en haut et l'instruction en bas.

> . . . Sans compter que toutes ces vengeances,
> C'est l'avenir qu'on rend d'avance furieux !
> .
> Flux, reflux. La souffrance et la haine sont sœurs.
> Les opprimés refont plus tard des oppresseurs (1).

Malheureusement, « il y a toujours plus de misère en bas que de fraternité en haut (2). »

> Que leur font nos pitiés tardives ? Oh ! quelle ombre !
> Que fûmes-nous pour eux avant cette heure sombre ?
> Avons-nous protégé ces femmes ? Avons-nous
> Pris ces enfants tremblants et nus sur nos genoux ?
> L'un sait-il travailler et l'autre sait-il lire ?
> L'ignorance finit par être le délire ;
> Les avons-nous instruits, aimés, guidés enfin,
> Et n'ont-ils pas eu froid ? et n'ont-ils pas eu faim (3) ?

Pex urbis, s'écrie Cicéron en parlant du peuple ; *mob*, ajoute Burke indigné ! Hugo leur répond : — « Tourbe, multitude, populace ; ces mots-là sont vite dits. Mais soit. Qu'importe ? qu'est-ce que cela me fait qu'ils aillent pieds nus ? Ils ne savent pas lire ; les abandonnerez-vous pour cela ? leur ferez-vous de leur détresse une malédiction ? la lumière ne peut-elle pénétrer ces masses ? Revenons à ce cri : Lumière ! et obstinons-nous-y ! Lumière ! lumière... Ces pieds nus, ces bras nus, ces haillons, ces ignorances, ces abjections, ces ténèbres peuvent être employés à la conquête de l'idéal... Ce vil sable que vous foulez aux pieds, qu'on le jette dans la fournaise, qu'il y fonde et qu'il y bouillonne, il deviendra cristal splendide ; et c'est grâce à lui que Galilée et Newton découvriront les astres. » Hugo conclut que « les deux premiers fonctionnaires de l'Etat, c'est la nourrice et le maître d'école (4). » Il se persuade que « l'éducation sociale bien faite peut toujours tirer d'une âme, quelle qu'elle soit, l'utilité qu'elle contient (5) ». Un jour, dit-il en parlant d'un de ses héros,

(1) *L'Année terrible*, p. 255, 256, 257, 258, 259.
(2) *Les Misérables*.
(3) *L'Année terrible*, p. 248, 249, 250, 251.
(4) *Les Misérables*.
(5) *Ibid*.

« il voyait des gens du pays très occupés à arracher des orties ; il regarda ce tas de plantes déracinées et déjà desséchées, et dit : — C'est mort. Cela serait pourtant bon si l'on savait s'en servir. Quand l'ortie est jeune, la feuille est un légume excellent ; quand elle vieillit, elle a des filaments et des fibres comme le chanvre et le lin. La toile d'ortie vaut la toile de chanvre... C'est du reste un excellent foin qu'on peut faucher deux fois. Et que faut-il à l'ortie ? Peu de terre, nul soin, nulle culture... Avec quelque peine qu'on prendrait, l'ortie serait utile ; on la néglige, elle devient nuisible. Alors on la tue. Que d'hommes ressemblent à l'ortie ! — Il ajouta après un silence : Mes amis, retenez ceci, il n'y a ni mauvaises herbes, ni mauvais hommes. Il n'y a que de mauvais cultivateurs (1). »

Malgré son esprit chimérique, Hugo a sur l'histoire quelques vues justes : « Les historiens qui n'écrivent que pour briller, dit-il, veulent voir partout des crimes et du génie ; il leur faut des géants, mais leurs géants sont comme les girafes, grands par devant et petits par derrière. En général, c'est une occupation amusante de rechercher les véritables causes des événements ; on est tout étonné en voyant la source du fleuve ; je me souviens encore de la joie que j'éprouvai, dans mon enfance, en enjambant le Rhône... — Ce qui me dégoûte, disait une femme, c'est que ce que je vois sera un jour de l'histoire. — Eh ! bien, ce qui dégoûtait cette femme est aujourd'hui de l'histoire, et cette histoire-là en vaut bien une autre. Qu'en conclure ? Que les objets grandissent dans les imaginations des hommes comme les rochers dans les brouillards, à mesure qu'ils s'éloignent (2). »

Napoléon d'une part, la Révolution de l'autre, étaient deux types épiques, l'un individuel, l'autre collectif, qui devaient s'imposer naturellement à l'imagination d'un poète, mais ces deux types grandirent dans son cerveau, à mesure que son génie même grandissait ; et cette sorte de croissance invincible a fini par produire des images gigantesques et déformées, en dehors de toute réalité. Voyez, par exemple, le cri de *Vive l'Empereur* poussé dans *les Misérables* à la face du ciel étoilé, et certaines pages de *Quatre-vingt-treize* sur la Ré-

(1) *Les Misérables.*
(2) *Littérature et philosophie mêlées.* p. 80-81, Ier volume.

volution. — « Il y a, disait Hippocrate, l'inconnu, le mystérieux, le divin des maladies, *quid divinum.* » Ce qu'il disait des maladies, Hugo le dit des révolutions (1). Il eut le tort de partager ce que la critique anglaise a appelé la *vue mystique et surnaturelle* de la Révolution française. Comme Michelet, il était porté à adorer le peuple ; mais adorer n'est pas flatter, et on ne peut confondre un rêveur avec un courtisan vulgaire (2). Hugo dit d'un de ses héros, M. Mabeuf, que ses habitudes d'esprit avaient le va-et-vient d'une pendule. Une fois monté par une illusion, il allait très longtemps, même quand l'illusion avait disparu. « Une horloge ne s'arrête pas court au moment précis où on en perd la clef. » Le peuple est tout à fait comparable à M. Mabeuf, et Hugo lui-même au peuple : ni les uns ni les autres n'ont su arrêter à temps leurs illusions. Pourtant, chose remarquable, ce partisan idolâtre de la *Révolution* n'a jamais été en fait un révolutionnaire. « Supprimer est mauvais, dit-il. Il faut réformer et transformer (3). » « N'apportons point la flamme là où la lumière suffit. »

« Il faut que le bien soit innocent (4). »

Une minute peut blesser un siècle, hélas (5) !

Selon Hugo, dans notre société, c'est la femme et l'enfant qui souffrent le plus. — « Qui n'a vu que la misère de l'homme n'a rien vu, il faut voir la misère de la femme ; qui n'a vu que la misère de la femme n'a rien vu, il faut voir la misère de l'enfant. » On dit que l'esclavage a disparu de la civilisation européenne ; c'est une erreur, répond Hugo : il existe toujours ; « mais il ne pèse plus que sur la femme, et il s'ap-

(1) *Littérature et philosophie mêlées*, I^{er} volume.
(2) M. Dupuy fait remarquer à quel point se trompent ceux qui voient dans V. Hugo un courtisan de l'opinion. « Qui la flattait en 1825, Victor Hugo, chantre de l'autel et du trône, ou Casimir Delavigne, le poète des *Messéniennes*, ou Béranger, le chansonnier du *Roi d'Yvetot*, le prêtre narquois du *Dieu des bonnes gens ?* » Plus tard, le *Sunt lacrymæ rerum*, cette sorte de panégyrique attendri, que la mort de Charles X exilé inspire au poète du sacre, venait juste à l'encontre du sentiment populaire. Plus tard encore, « sera-ce un sacrifice au goût dominant des Français de 1852 que de flétrir le régime devant lequel ils se sont prosternés ? » Sera-ce une tactique d'opportuniste, au lendemain de la Commune de 1871, et au plus fort des représailles, que « de jeter le cri d'appel à la clémence et de flétrir la loi du talion ? »
(3) *Les Misérables.*
(4) *Ibid.*, tome V.
(5) *L'Année terrible*, p. 304.

pelle prostitution. » Qui a vu les bas-reliefs de Reims se souvient du gonflement de la lèvre inférieure des vierges sages regardant les vierges folles. « Cet antique mépris des vestales pour les ambubaïes, dit Hugo, est un des plus profonds instincts de la dignité féminine (1)... » Quand il parle de la hardie fille des rues, Eponine : « Sous cette hardiesse, dit-il, perçait je ne sais quoi de contraint, d'inquiet et d'humilié. L'effronterie est une honte (2) ».

A peu d'exceptions près, toutes les héroïnes de V. Hugo sont peintes dans ces quelques lignes : « Elle avait dans toute sa personne la bonté et la douceur..., pour travail de se laisser vivre, pour talent quelques chansons, pour science la beauté, pour esprit l'innocence, pour cœur l'ignorance... Il l'avait élevée plutôt à être fleur qu'à être femme (3). » Hugo a d'ailleurs compris et admirablement exprimé une des fonctions de la femme : « Ici-bas, le joli, c'est le nécessaire. Il y a sur la terre peu de fonctions aussi importantes que celle-ci : être charmant... Avoir un sourire qui, on ne sait comment, diminue le poids de la chaîne énorme traînée en commun par tous les vivants, que voulez-vous que je vous dise, c'est divin. » Il a aussi des peintures admirables du dévouement féminin, du dévouement de chaque jour :

« Etre aveugle et être aimé, c'est en effet, sur cette terre, où rien n'est complet, une des formes les plus étrangement exquises du bonheur. Avoir continuellement à ses côtés une femme, une fille, une sœur, un être charmant, qui est là parce qu'elle ne peut se passer de vous, se savoir indispensable à qui nous est nécessaire, pouvoir incessamment mesurer son affection à la quantité de présence qu'elle nous donne, et se dire : — puisqu'elle me consacre tout son temps, c'est que j'ai tout son cœur, — voir la pensée à défaut de la figure, constater la fidélité d'un être dans l'éclipse du monde, percevoir le frôlement d'une robe comme un bruit d'ailes, l'entendre aller et venir, sortir, rentrer, parler, chanter, et songer qu'on est le centre de ces pas, de cette parole, de ce chant; manifester à chaque minute sa propre attraction, se sentir d'autant plus puissant qu'on est plus infirme... peu de félicités égalent celle-là. Le suprême bonheur de la vie, c'est la conviction qu'on est aimé malgré soi-même; cette conviction, l'aveugle l'a... Ce n'est point perdre la lumière qu'avoir l'amour. Et quel amour ! un amour entièrement fait de vertu. Il n'y a point de cécité où il y a certitude. L'âme à tâtons cherche l'âme, et la trouve. Et cette âme trouvée et prouvée est une femme. Une main vous

(1) *Les Misérables.*
(2) *Ibid*, tome VI, p. 107.
(3) *Les Travailleurs de la mer.*

soutient, c'est la sienne ; une bouche effleure votre front, c'est sa bouche ; vous entendez une respiration tout près de vous, c'est elle. Tout avoir d'elle, depuis son culte jusqu'à sa pitié, n'être jamais quitté, avoir cette douce faiblesse qui vous secourt, s'appuyer sur ce roseau inébranlable, toucher de ses mains la Providence et pouvoir la prendre dans ses bras : Dieu palpable, quel ravissement !... Et mille petits soins. Des riens qui sont énormes dans ce vide. Les plus ineffables accents de la voix féminine employés à vous bercer, et suppléant pour vous à l'univers évanoui. On est caressé avec de l'âme. On ne voit rien, mais on se sent adoré (1)...

Plus d'une observation fine se mêle à tant de divagations qu'on lui a mainte fois reprochées : « Le premier symptôme de l'amour vrai chez un jeune homme, c'est la timidité ; chez une jeune fille, c'est la hardiesse. » Une vieille fille, selon lui, peut bien réaliser l'idéal de ce qu'exprime le mot *respectable ;* « mais il semble qu'il soit nécessaire qu'une femme soit mère pour être vénérable (2). »

V. Hugo a été un des premiers à attirer l'attention sur les vices de notre régime pénitentiaire actuel et à montrer que les prisons, telles qu'elles sont actuellement organisées, constituent de vraies écoles de crime. « Quel nom les malfaiteurs donnent-ils à la prison ? *le collège.* Tout un système pénitentiaire peut sortir de ce mot (3). » C'est un homme à la mer ! Le navire ne s'arrête pas, ce navire-là a une route qu'il est forcé de continuer ; il passe. L'homme disparaît, puis reparaît, il plonge et remonte à la surface ; sa misérable tête n'est plus qu'un point dans l'énormité des vagues. Il jette des cris désespérés dans les profondeurs. « Quel spectre que cette voile qui s'en va ! Il la regarde... Elle s'éloigne, elle blêmit, elle décroît. Il était là tout à l'heure, il était de l'équipage, il allait et venait sur le pont avec les autres... Maintenant, que s'est-il donc passé ? il a glissé, il est tombé, c'est fini... O marche implacable des sociétés humaines ! Pertes d'hommes et d'âmes chemin faisant ! Océan où tombe tout ce que laisse tomber la loi !... O mort morale !... » Victor Hugo ne veut point consentir à cette mort, à cette sorte de damnation sociale. Il ne concède pas à la loi humaine « je ne sais quel pouvoir de faire ou, si l'on veut, de constater des démons ».

(1) *Les Misérables.*
(2) *Ibid.*, tome VII, p. 184.
(3) *Ibid.*, tome VII, p. 403.

On a comparé Hugo à une force de la nature, en raison de sa puissance d'imagination ; mais c'était plutôt encore une force de l'humanité. S'il avait pu avoir, sans préjudice pour son imagination même, une plus complète éducation scientifique et plus de raison politique, il eût réalisé le type de la plus haute poésie : celle où toutes les idées métaphysiques, religieuses, morales et sociales, prennent vie et se meuvent sous les yeux, parlent tout ensemble à l'oreille et au cœur. La mission sociale de la poésie est à ce prix. Les qualités et les défauts de Victor Hugo en sont, selon nous, une démonstration éclatante. Sans chercher un but extérieur à elle, sans prétendre à l'utilité proprement dite, la grande poésie ne saurait pourtant être indifférente au *fond* des idées et des sentiments, elle ne saurait être une *forme* pure : elle doit être l'indivisible union du fond et de la forme dans une beauté qui est en même temps vérité. Quand elle y atteint, elle a atteint par cela même sa mission morale et sociale : elle est devenue une des plus hautes manifestations de la sociabilité dans le monde spirituel et une des principales forces qui assurent le progrès humain. Le vrai poète, a dit Ronsard, doit être « épris d'avenir ». Il est des génies qui nous arrêtent au passage, parce qu'ils résument les temps, parce qu'ils ont même des paroles d'éternité : *Ad quem ibimus?* disait Jean à Jésus, *verba vitæ æternæ habes*.

CHAPITRE NEUVIÈME

Les idées philosophiques et sociales dans la poésie (*suite*).

LES SUCCESSEURS D'HUGO

I. Sully-Prudhomme. — II. Leconte de Lisle. — III. Coppée.
IV. M^{me} Ackermann. — V. Une parodie de la poésie philosophique : *les Blasphèmes*.

I

On connaît le passage du *Phédon* où Socrate raconte qu'Apollon lui ayant prescrit de se livrer à la poésie, il pense que, pour être vraiment poète, il fallait « faire des *mythes*, non pas seulement des *discours*, ποιεῖν μύθους, ἀλλ' οὐ λόγους. » Le vrai poète est en effet, comme on l'a dit avec raison, un créateur de *mythes*, c'est-à-dire qu'il représente à l'imagination des actions et des faits sous une forme sensible, et qu'il traduit ainsi en actions et en images même les idées. Le mythe est le germe commun de la religion, de la poésie et du langage : si tout mot est au fond une image, toute phrase est au fond un mythe complet, c'est-à-dire l'histoire fictive des mots mis en action. La langue, à son tour, est le germe de la société entre les esprits. Mais il y a des mots qui ne sont plus aujourd'hui que des fragments d'images et de sentiments, des débris morts, de la poussière de mythe, presque des signes algébriques ; il y a, au contraire, des mots qui sont des images complètes ; il y a des phrases et des vers qui offrent l'harmonie et la coordination d'une scène vivante s'accomplissant sous nos yeux. Le poète se reconnaît à ce qu'il rend aux mots la vie et la couleur, à ce qu'il les associe de manière à en faire le développement d'un

mythe ; le poète est, selon le mot de Platon, μυθολογικός ; c'est donc à bon droit qu'on a placé au premier rang, parmi les dons du grand poète, la *puissance mythologique* (1). La pensée poétique doit s'incarner dans le mot-image, qui est son *verbe*.

> Car le mot, qu'on le sache, est un être vivant ;
> La main du songeur vibre et tremble en l'écrivant.

Le mot, le terme, type venu on ne sait d'où, a la force de l'invisible, l'aspect de l'inconnu :

> De quelque mot profond tout homme est le disciple ;

Rêveurs, tristes, joyeux, amers, sinistres, doux, les mots sont les « passants mystérieux de l'âme ».

> Chacun d'eux du cerveau garde une région ;
> Pourquoi ? c'est que le mot s'appelle Légion ;
>
> Nemrod dit : « Guerre ! » alors, du Gange à l'Ilissus,
> Le fer luit, le sang coule. « Aimez-vous ! » dit Jésus.
> Et ce mot à jamais brille
> Dans les cieux, sur les fleurs, sur l'homme rajeuni,
> Comme le flamboiement d'amour de l'infini !
>
> Car le mot, c'est le verbe, et le verbe, c'est Dieu (2).

Mais le vrai *verbe* n'est pas une forme adaptée à la pensée, il est la pensée même se communiquant à autrui par un prolongement sympathique. Le meilleur de nos poètes philosophes, Sully-Prudhomme nous dit : « Le vers est la forme la plus apte à consacrer ce que l'écrivain lui confie, et l'on peut, je crois, lui confier, outre tous les sentiments, presque toutes les idées. » A une condition, toutefois, c'est que le vers ne soit jamais un vêtement ajouté après coup à des idées conçues d'abord d'une manière abstraite. Sully-Prudhomme va nous donner lui-même des exemples de la plus belle et aussi de la médiocre poésie philosophique, de celle qui est spontanée et de celle qui est un travail de *mise en vers*.

(1) M. Renouvier, *Critique religieuse* (juillet 1880, p. 191).
(2) *Les Contemplations*.

Pour Victor Hugo, ce génie lyrique par essence, à l'inspiration large toujours, sinon toujours mesurée, les choses prenaient vie et âme : il croyait les entendre tour à tour, ou mieux encore toutes ensemble, et il a fait de son œuvre un chœur immense, puissant parfois jusqu'à assourdir, duquel se dégage, comme une voix d'airain retentissante et prophétique, la voix même de la nature, telle qu'elle a résonné au cœur du poète. Avec Sully-Prudhomme ce n'est plus le lyrique ébloui, tentant d'embrasser tout le dehors en son regard agrandi ; ce sont les yeux mi-clos de la réflexion sur soi, la vision intérieure, mais qui cependant s'élargit peu à peu, « jusqu'aux étoiles » :

> Tout m'attire à la fois et d'un attrait pareil :
> Le vrai par ses lueurs, l'inconnu par ses voiles ;
> Un trait d'or frémissant joint mon cœur au soleil
> Et de longs fils soyeux l'unissent aux étoiles (1).

Sully-Prudhomme nous donne, sans s'en douter, la définition de sa nature propre de poète dans deux de ses plus jolis vers :

> On a dans l'âme une tendresse
> Où tremblent toutes les douleurs (2).

Larmes et perles tout ensemble, elles sont bien en effet jaillies du cœur, ses meilleures inspirations, celles qui se sont traduites en des pièces telles que *les Yeux*.

> Bleus ou noirs, tous aimés, tous beaux,
> Des yeux sans nombre ont vu l'aurore ;
> Ils dorment au fond des tombeaux ;
> Et le soleil se lève encore.
>
> Les nuits, plus douces que les jours,
> Ont enchanté des yeux sans nombre ;
> Les étoiles brillent toujours
> Et les yeux se sont remplis d'ombre.
>
> Oh ! qu'ils aient perdu le regard,
> Non, non, cela n'est pas possible !
> Ils se sont tournés quelque part
> Vers ce qu'on nomme l'invisible ;

(1) *Les Chaînes.*
(2) *Rosées.*

> Et comme les astres penchants
> Nous quittent, mais au ciel demeurent,
> Ces prunelles ont leurs couchants,
> Mais il n'est pas vrai qu'elles meurent :
>
> Bleus ou noirs, tous aimés, tous beaux,
> Ouverts à quelque immense aurore,
> De l'autre côté des tombeaux
> Les yeux qu'on ferme voient encore.

La caractéristique de Sully-Prudhomme, c'est cette élévation constante des sentiments. Il y joint une conscience scrupuleuse jusqu'à en être timorée, si bien qu'elle a fini par faire de la pensée du poète une timide; — une timide vraiment, car elle n'ose parfois se porter en avant plutôt qu'en arrière; pour chercher le bonheur, pour chercher l'idéal, elle s'arrête hésitante entre le passé lointain — incompris peut-être — et l'avenir indéterminé; elle s'oublie volontiers dans l'un et se perd dans l'autre à la recherche de « l'étoile suprême »,

> De celle qu'on n'aperçoit pas,
> Mais dont la lumière voyage
> Et doit venir jusqu'ici-bas
> Enchanter les yeux d'un autre âge.
>
> Quand luira cette étoile, un jour,
> La plus belle et la plus lointaine,
> Dites-lui qu'elle eut mon amour,
> O derniers de la race humaine.

En attendant, le poète rêve dans le présent, et rêve d'un monde meilleur. Meilleur, non point en tant que gros de promesses et de bouleversements qui réaliseraient ce qu'on ne voit pas en ce monde-ci; non; meilleur, pour Sully-Prudhomme, signifie moins changer que demeurer : il rêve l'immobilité pour ce qui fuit, la cristallisation de ce qui passe, l'éternité enfin pour tout ce qui l'a enchanté ici-bas dans les êtres et dans les choses, pour tout ce qu'il a trouvé de bon et de grand au cœur de l'homme.

> S'asseoir tous deux au bord du flot qui passe,
> Le voir passer;
> Tous deux, s'il glisse un nuage en l'espace,
> Le voir glisser;
> A l'horizon, s'il fume un toit de chaume,
> Le voir fumer;

> Aux alentours, si quelque fleur embaume,
> S'en embaumer ;
> Si quelque fruit, où les abeilles goûtent,
> Tente, y goûter ;
> Si quelque oiseau, dans les bois qui l'écoutent,
> Chante, écouter...
> Entendre au pied du saule où l'eau murmure
> L'eau murmurer ;
> Ne pas sentir, tant que ce rêve dure,
> Le temps durer ;
> Mais n'apportant de passion profonde
> Qu'à s'adorer,
> Sans nul souci des querelles du monde,
> Les ignorer ;
> Et seuls, heureux devant tout ce qui lasse,
> Sans se lasser,
> Sentir l'amour, devant tout ce qui passe,
> Ne point passer (1) !

Quant à lui, dès cette vie, il veut réaliser son rêve : il fera du passé un éternel présent par la force du souvenir, et il se déclare prêt à dire à la bien-aimée dont les cheveux auraient blanchi, dont les yeux se seraient ternis sous les années :

> Je vous chéris toujours
>
> Je viens vous rapporter votre jeunesse blonde.
> Tout l'or de vos cheveux est resté dans mon cœur.
> Et voici vos quinze ans dans la trace profonde
> De mon premier amour patient, et vainqueur !

Comme tout ce qui vient de l'âme, la poésie des *Stances* et des *Vaines tendresses* est un peu triste, très douce, toute de nuances, et pour ainsi dire voilée à la façon d'un paysage les jours de brume : — brume légère, il est vrai, où l'on voit filtrer partout la lumière des grands cieux clairs. Nulle part le

(1) *Au bord de l'eau.* — Voyez encore *Ici-bas.*

> Ici-bas tous les lilas meurent,
> Tous les chants des oiseaux sont courts ;
> Je rêve aux étés qui demeurent
> Toujours...
>
> Ici-bas les lèvres effleurent
> Sans rien laisser de leur velours ;
> Je rêve aux baisers qui demeurent
> Toujours...
>
> Ici-bas tous les hommes pleurent
> Leurs amitiés ou leurs amours ;
> Je rêve aux couples qui demeurent
> Toujours...

rayon éblouissant, qui parfois même blesse l'œil, droit et dur comme une flèche, ne la déchire, cette brume de la pensée flottante. Le rêve du « songeur » et du « voyant » peut avoir forme et force, mais la simple rêverie n'est pas l'aile des grands essors. Sully-Prudhomme est incomparable dans les pièces courtes, exquises par contre, et, si l'expression d'une pensée fait leur mesure, la pensée n'y est pas d'une délicatesse moins rare que la forme qui l'enchâsse ; parfois même sa subtilité devient telle qu'elle en arrive à n'être sensible qu'à la façon d'un souffle, et visible seulement comme le « fard léger » de l' « aile fraîche des papillons blancs » auquel le poète se plaît à comparer ses vers. Mais la subtilité peut être dissolvante ; raffiner à l'excès, c'est souvent délier le faisceau des sarments de la fable, c'est détruire dans leur germe les grands enthousiasmes, qui donnent seuls l'audace et l'élan des longs poèmes.

Et cependant, ces longs poèmes, Sully-Prudhomme aura l'honneur de les avoir tentés. *La Justice*, *le Bonheur*, les deux plus hautes aspirations de l'âme humaine, et dont la Nature semble s'inquiéter le moins, voilà ce qu'il a chanté, — et parfois un peu trop *étudié* en vers. Le souci que le poète philosophe montre toujours de rendre sa pensée avec une absolue exactitude, laquelle précisément communique à tant de ses pièces l'émotion et la beauté du vrai, se retourne, hélas ! contre lui-même aux heures d'inspiration douteuse, quand il s'évertue à mettre en vers, en sonnets parfois (et avec une rigueur qui ne peut se comparer qu'à la sincérité dont elle émane) des dissertations scientifiques et des définitions techniques. Rien n'égale l'ingéniosité, l'habileté, la conscience déployées dans ce travail, où mots et idées finissent par se caser comme en une mosaïque très compliquée. C'est avec la plus parfaite ingénuité que le poète tente de faire rentrer dans son art, outre l'esprit, la lettre aussi de toute chose, oubliant qu'il n'est pas plus naturel de tout dire en vers que de tout chanter. La note musicale n'est que le prolongement des vibrations de la voix émue et ne trouve sa raison que dans l'émotion même. Le vers ne peut donner sa forme et son rythme à la pensée que lorsque celle-ci vibre et chante. Le propre de la pensée vraiment poétique, c'est, en quelque sorte, de déborder le vers, dont la mesure

ne semble lui avoir été imposée que pour limiter en elle ce qui seul peut l'être, la forme, non le fond. Quant à la définition scientifique, qui, elle, peut tenir tout entière dans les douze syllabes d'un alexandrin, elle est un véritable non-sens en poésie : à quoi bon donner une règle à ce qui est la règle même ?

Les grandes idées et les beaux vers abondent; et cependant, même dans les pages les plus vantées, on sent trop le travail patient. Que l'on compare à *Ibo* les vers qui suivent et qui ont été cités souvent parmi les plus remarquables, on comprendra que la « méditation poétique », malgré ses hautes qualités, demeure toujours inférieure à l'inspiration prophétique.

> La nature nous dit : « Je suis la raison même,
> Et je ferme l'oreille aux souhaits insensés;
> L'Univers, sachez-le, qu'on l'exècre ou qu'on l'aime,
> Cache un accord profond des Destins balancés.
>
> » Il poursuit une fin que son passé renferme,
> Qui recule toujours sans lui jamais faillir;
> N'ayant pas d'origine et n'ayant pas de terme,
> Il n'a pas été jeune et ne peut plus vieillir.
>
> » Il s'accomplit tout seul, artiste, œuvre et modèle;
> Ni petit, ni mauvais, il n'est ni grand, ni bon.
> Car sa taille n'a pas de mesure hors d'elle,
> Et sa nécessité ne comporte aucun don...
>
> » Je n'accepte de toi ni vœux ni sacrifices,
> Homme, n'insulte pas mes lois d'une oraison.
> N'attends de mes décrets ni faveurs, ni caprices.
> Place ta confiance en ma seule raison ! »...
>
> Oui, nature, ici-bas mon appui, mon asile,
> C'est ta fixe raison qui met tout en son lieu;
> J'y crois, et nul croyant plus ferme et plus docile
> Ne s'étendit jamais sous le char de son dieu...
>
> Ignorant tes motifs, nous jugeons par les nôtres :
> Qui nous épargne est juste, et nous nuit, criminel.
> Pour toi qui fais servir chaque être à tous les autres,
> Rien n'est bon, ni mauvais, tout est rationnel...
>
> Ne mesurant jamais sur ma fortune infime
> Ni le bien, ni le mal, dans mon étroit sentier
> J'irai calme, et je voue, atome dans l'abîme,
> Mon humble part de force à ton chef-d'œuvre entier.

Nous préférons, dans *le Bonheur*, ce tableau enthousiaste

de la philosophie grecque, où semble passer le grand souffle des Héraclite, des Empédocle, des Parménide :

> Par-dessus tout la Grèce aimait la vérité!
> Milet, Samos, Elée, habitantes des plages,
> Vos poètes sont purs comme l'onde, et vos sages
> Comme elle sont profonds, et leur témérité
> Ouvrit sur l'inconnu de lumineux passages.
> Dans la grande nature ils entraient éblouis,
> Avec ferveur, sans choix, sans art; leur premier songe
> Errait émerveillé, comme la main qui plonge
> Dans les trésors confus par l'avare enfouis !
> Qu'est-ce que l'univers? Il vit : quelle en est l'âme?
> Quel en est l'élément? L'eau, le souffle, ou la flamme?
> Thalès y perd ses jours, Héraclite en pâlit,
> Démocrite en riant a broyé la matière;
> Il livre à deux amours cette immense poussière,
> Et le repos y naît d'un éternel conflit.
> Phérécyde a crié : « Je ne suis pas une ombre,
> » Je sens de l'être en moi pour une éternité. »
> Et Pythagore, instruit dans les secrets du nombre,
> Recompose le monde en triplant l'unité,
> Le zodiaque énorme à ses oreilles gronde...
>
> .
>
> Ces chercheurs étaient grands : ils se jetaient sans crainte
> Au travers de la nuit sans guide ni sentier;
> Ignorant la prière, ils usaient de contrainte,
> Et, pressant l'inconnu d'une superbe étreinte,
> Pour penser dignement l'embrassaient tout entier.
> Ils vouaient leur génie à cette œuvre illusoire ;
> Se fiant à lui seul, ils ne pouvaient pas croire
> Qu'ayant l'intelligence ils dussent regarder.
>
> O grand Zénon, patron de ces héros sans nombre
> Accoudés sur la mort comme on s'assied à l'ombre
> Et n'offrant qu'au devoir leur pudique amitié,
> Tu fus le maître aussi du divin Marc-Aurèle,
> Celui dont la douceur triste et surnaturelle
> Etait faite à la fois de force et de pitié !

Il eût fallu continuer de la même manière, faire passer sous nos yeux les systèmes vivants, comme des idées devenues des âmes. Par malheur, au lieu de ce lyrisme philosophique, nous trouvons bientôt un résumé abstrait de toute l'histoire de la philosophie, en vers mnémotechniques.

> Anselme, ta foi tremble et la raison l'assiste :
> Toute perfection dans ton Dieu se conçoit :
> L'existence en est une, il faut donc qu'il existe ;
> Le concevoir parfait, c'est exiger qu'il soit.

> Les types éternels des formes éphémères,
> Qu'avait dans l'absolu vus resplendir Platon,
> Sont-ils réels? Un genre, est-ce un être, est-ce un nom?
> Les genres ne sont-ils que d'antiques chimères?
> Ou le monde sans eux n'est-il qu'un vain chaos?
> Ces débats ont de longs et sonores échos!

La poésie philosophique et scientifique, pour avoir l'influence morale et sociale qui lui appartient de droit, et qu'un Victor Hugo eût pu lui donner, doit être aussi vivante, aussi voyante et sentante que la poésie religieuse. Même dans le *Zénith*, à côté de choses admirables il y a encore trop de choses mises en vers, quoique en très beaux vers :

> Nous savons que le mur de la prison recule ;
> Que le pied peut franchir les colonnes d'Hercule,
> Mais qu'en les franchissant il y revient bientôt ;
> Que la mer s'arrondit sous la course des voiles ;
> Qu'en trouant les enfers on revoit les étoiles ;
> Qu'en l'univers tout tombe, et qu'ainsi rien n'est haut.
>
> Nous savons que la terre est sans piliers ni dôme,
> Que l'infini l'égale au plus chétif atome ;
> Que l'espace est un vide ouvert de tous côtés,
> Abîme où l'on surgit sans voir par où l'on entre,
> Dont nous fuit la limite et dont nous suit le centre,
> Habitacle de tout, sans laideurs ni beautés . . .
> .
> Ils montent, épiant *l'échelle où se mesure*
> *L'audace du voyage au déclin du mercure...*
> .
> Mais la terre suffit à soutenir *la base*
> *D'un triangle où l'algèbre a dépassé l'extase...*

Voici maintenant la vraie inspiration poétique et philosophique tout ensemble :

> Car de sa vie à tous léguer l'œuvre et l'exemple,
> C'est la revivre en eux plus profonde et plus ample,
> C'est durer dans l'espèce en tout temps, en tout lieu.
> C'est finir d'exister dans l'air où l'heure sonne,
> Sous le fantôme étroit qui borne la personne,
> Mais pour commencer d'être à la façon d'un dieu!
>
> *L'éternité du sage est dans les lois qu'il trouve.*
> Le délice éternel que le poète éprouve,
> C'est un soir de durée au cœur des amoureux!...

Ces vers rappellent les vers-formules qui abondent dans

Hugo, et où la formule même fait image. On en peut dire autant des suivants :

> Emu, je ne sais rien de la cause émouvante.
> C'est moi-même ébloui que j'ai nommé le ciel,
> Et je ne sens pas bien ce que j'ai de réel.
>
> J'ai voulu tout aimer et je suis malheureux,
> Car j'ai de mes tourments multiplié les causes.
>
> Il existe un bleu dont je meurs
> Parce qu'il est dans les prunelles.

Dans les *Danaïdes*, rien de plus poétique et de plus philosophique tout ensemble que le tableau de la jeune Espérance : « Mes sœurs, si nous recommencions. »

Aux poètes ou aux philosophes qui croient que tout est épuisé en fait de sentiments et d'idées inspiratives, on peut dire avec Sully-Prudhomme :

> Vous n'avez pas sondé tout l'océan de l'âme,
> O vous qui prétendez en dénombrer les flots...
> Qui de vous a tâté tous les coins de l'abîme
> Pour dire : « C'en est fait, l'homme nous est connu ;
> Nous savons sa douleur et sa pensée intime,
> Et pour nous, les blasés, tout son être est à nu ? »
> Ah ! ne vous flattez pas, il pourrait vous surprendre...

C'est cette surprise, surprise heureuse et douce, qu'on éprouve en lisant les poètes qui ont à la fois pensé et senti.

> Tous les corps offrent des contours.
> Mais d'où vient la forme qui touche ?
> Comment fais-tu les grands amours,
> Petite ligne de la bouche ?...

« La forme qui touche », voilà ce que le vrai poète, le poète créateur, doit trouver lui aussi et ce qu'a trouvé bien des fois Sully-Prudhomme ; si « la petite ligne de la bouche fait les grands amours », c'est qu'elle est l'expression spontanée de l'âme, sans étude et sans effort ; telle est aussi la poésie où la pensée même ne fait que se prolonger et se rendre visible dans les lignes et les formes des vers : elle seule fait les grands amours.

II

On ne retrouve guère le sentiment et l'émotion de Sully-Prudhomme chez Leconte de Lisle. Ce dernier se rattache, par trop de côtés, à cette pléiade de poètes qui, à l'école des Théophile Gautier, visent à être impeccables et se font gloire d'être insensibles, tout occupés qu'ils sont à polir froidement et à parfaire des vers de forme achevée. La poésie purement formelle ressemble à ces stalactites des grottes qui pendent comme des lianes de pierre, guirlandes délicates et fines, mais inanimées ; on y cherche vainement la fluidité de la vie : elle n'est que dans les gouttes d'eau qui tombent et pleurent, non dans ces fleurs pétrifiées et impassibles. On se plaît quelques instants au demi-jour de la grotte ; on y admire le caprice des formes et le jeu des rayons, mais bientôt on se sent glacé, on aspire à l'air libre et chaud des champs que féconde le soleil : les vraies fleurs sont celles qui vivent, s'épanouissent et aiment.

Leconte de Lisle, comme Hugo, est un « mythologue » ; mais, au lieu de *créer* des mythes, il se contente trop souvent de mettre en vers toutes les mythologies, tantôt celle de la Grèce, tantôt celles de l'Orient et de l'Inde brahmanique, tantôt celle du Nord finnois et scandinave, ou du moyen âge catholique et musulman. Il y avait dans cette nouvelle *Légende des siècles* une conception d'un véritable intérêt philosophique et même social, puisqu'il s'agissait de faire revivre, — dans leurs pensées intimes sur le monde et sur les dieux, — les types les plus variés des sociétés humaines. Mais, à force de « panthéisme » et d' « objectivité », le poète a fini par perdre ce don de l'émotion sympathique qui fait le fond même de la poésie. Dans cette voie, on aboutit à ce qu'on pourrait appeler la littérature glaciale. La sympathie de Leconte de Lisle n'est que celle de l'intelligence, qui baigne tout de sa même lumière immobile et sereine. Aux Grecs il a emprunté la conception d'une sorte de monde des *formes* et des *idées* qui est le monde même de l'art; bannissant la passion et l'émotion humaines, on dirait qu'il voit toutes choses, comme

Spinoza, sous l'aspect de l'éternité. Il a voulu transporter l'art statuaire dans la poésie. La sienne en a la pureté de lignes et l'immobile majesté ; ses strophes semblent se détacher sur un fond que rien n'émeut ; ainsi la lumière fait ressortir la blancheur dure et lisse du marbre.

Ce culte des formes, par lequel il se rattache à la Grèce, n'exclut pas une sorte de dédain profond et final pour un monde qui, par cela même qu'il n'a d'intéressant que ces formes où se mire l'intelligence, n'est en somme qu'un monde d'apparences et d'illusions. La pensée grecque vient se rattacher à la pensée hindoue. L'art est une sorte de nirvâna anticipé : avec un complet détachement de tout désir comme de tout regret, le poète, qui est aussi un sage, contemple le monde des lois et des types, enveloppant de leur immutabilité l'agitation des phénomènes, et il goûte par avance le repos du néant divin, qui nous « embaumera d'oubli (1) »..

> Et ce sera la Nuit aveugle, la grande Ombre,
> Informe dans son vide et sa stérilité,
> L'abîme pacifique où gît la vanité
> De ce qui fut le temps et l'espace et le nombre.

Quand les trois Nornes, assises sur les racines du frêne Yggrasill, symbole du monde, élèvent leurs voix tour à tour, la première chante le passé, car elle est la vieille Urda, « l'éternel souvenir », la seconde chante le présent solennel, le jour heureux et fécond où le juste est né :

> Ce fruit sacré, désir des siècles, vient d'éclore.
>
> .
> Tout est dit, tout est bien. Les siècles fatidiques
> Ont tenu jusqu'au bout leurs promesses antiques.

Mais la troisième Norne, dont le regard perce l'avenir, répond :

> Hélas ! rien d'éternel ne fleurit sous les cieux,
> Il n'est rien d'immuable où palpite la vie.
> La douleur fut domptée et non pas assouvie.

Le juste est né, le juste mourra. L'homme, dont le cœur seul, dans l'univers, a conçu la justice, disparaîtra, et la terre disparaîtra à son tour, et le ciel entier, avec ses étoiles, s'abîmera dans l'éternelle nuit.

(1). Néférou-Ra.

> Voilà ce que j'ai vu par delà les années,
> Moi, Skulda, dont la main grave les destinées,
> Et ma parole est vraie ! Et maintenant, ô jours,
> Allez, accomplissez votre rapide cours !
> Dans la joie ou les pleurs, montez, rumeurs suprêmes,
> Rires des dieux heureux, chansons, soupirs, blasphèmes !
> O souffles de la vie immense, ô bruits sacrés,
> Hâtez-vous : l'heure est proche où vous vous éteindrez !

Louis Ménard, poète distingué lui-même, pour disculper son ami du reproche de froideur, cite la pièce des *Spectres* comme exemple « d'émotion profonde et contenue ». Ces spectres, ce sont ceux de trois femmes aimées, qui sont trois remords. Le poète en fait une description un peu trop romantique peut-être, comme aux beaux temps d'Hugo et de Nodier.

> Trois spectres familiers hantent mes heures sombres.
> Sans relâche, à jamais, perpétuellement,
> Du rêve de ma vie ils traversent les ombres.
>
> Je les regarde avec angoisse et tremblement.
> Ils se suivent, muets, comme il convient aux âmes,
> Et mon cœur se contracte et saigne en les nommant.
>
> Ces magnétiques yeux, plus aigus que des lames,
> Me blessent fibre à fibre et filtrent dans ma chair,
> La moelle de mes os gèle à leurs mornes flammes.
>
> Sur ces lèvres sans voix éclate un rire amer,
> Ils m'entraînent, parmi la ronce et les décombres,
> Très loin, par un ciel lourd et terne de l'hiver.
>
> Trois spectres familiers hantent mes heures sombres,
>
>
> Les trois spectres sont là qui dardent leurs prunelles
> Je revois le soleil des paradis perdus !
> L'espérance sacrée en chantant bat des ailes.
>
> Et vous, vers qui montaient mes désirs éperdus,
> Chères âmes, parlez, je vous ai tant aimées !
> Ne me rendrez-vous plus les biens qui me sont dus ?
>
> Au nom de cet amour dont vous fûtes charmées,
> Laissez comme autrefois rayonner vos beaux yeux,
> Déroulez sur mon cœur vos tresses parfumées !
>
> Mais tandis que la nuit lugubre étreint les cieux,
> Debout, se détachant de ces brumes mortelles,
> Les voici devant moi, blancs et silencieux.
>
> Les trois spectres sont là qui dardent leurs prunelles.
>

D'autres pièces, empruntées à la légende ou à l'histoire, sont vraiment et franchement impassibles, mais nous pensons que ce genre de poésie savante, qui peut intéresser les amateurs et les érudits (ceux qui connaissent l'orthographe de Qaïn), n'exercera jamais sur une société l'influence que doit exercer la grande poésie. Ce que nous aimons mieux que toutes les autres pièces, ce sont celles où Leconte de Lisle, comme malgré lui, sent et s'émeut, au lieu de refléter toutes choses comme un miroir. Sous l'habituelle sérénité du poète se devine alors un sentiment pessimiste, qui, parfois, s'élève jusqu'à un commencement d'indignation devant les misères de ce monde, surtout devant les misères de l'homme. Caïn devient pour lui le symbole de l'humanité ; le dieu qui l'a faite pour la douleur et pour le mal est le véritable auteur du mal comme de la douleur : c'est lui qui est le vrai meurtrier d'Abel. Et c'est du sein même de l'homme que naîtra l'idée de la justice, et cette idée détrônera celle de Dieu, de l'être prétendu parfait et bon dont l'œuvre est imparfaite et mauvaise. Il y a de l'éloquence dans ces vers où Caïn raconte comment il est né, comment Ève, au sortir de l'Éden, les flancs et les pieds nus, s'enfonçant dans l'âpre solitude, l'enfanta :

> Mourante. échevelée, elle succombe enfin,
> Et dans un cri d'horreur enfante sur la ronce
> Ta victime, Jahvèh! celui qui fut Qaïn.
> O nuit! déchirements enflammés de la nue,
> Cèdres déracinés, torrents, souffles hurleurs,
> O lamentations de mon père, ô douleurs,
> O remords, vous avez accueilli ma venue,
> Et ma mère a brûlé ma lèvre de ses pleurs.
>
> Buvant avec son lait la terreur qui l'enivre,
> A son côté gisant livide et sans abri,
> La foudre a répondu seule à mon premier cri ;
> Celui qui m'engendra m'a reproché de vivre,
> Celle qui m'a conçu ne m'a jamais souri.

Caïn est vraiment l'enfant de la douleur, celui qui salue la vie d'un long gémissement. Et quel mal avait-il fait pour que ce Dieu le condamnât à vivre ?

> Que ne m'écrasait-il,
> Faible et nu sur le roc, quand je vis la lumière ?

Le vrai coupable est Celui qui a troublé le repos du néant pour en tirer le monde ; c'est cet Esprit flottant sur le chaos informe qui y a soufflé la vie et la forme :

> Emporté sur les eaux de la Nuit primitive,
> Au muet tourbillon d'un vain rêve pareil,
> Ai-je affermi l'abime, allumé le soleil,
> Et pour penser : Je suis ! pour que la fange vive,
> Ai-je troublé la paix de l'éternel sommeil ?
>
> Ai-je dit à l'argile inerte : Souffre et pleure !
> Auprès de la défense ai-je mis le désir,
> L'ardent attrait d'un bien impossible à saisir,
> Et le songe immortel dans le néant de l'heure ?
> Ai-je dit de vouloir et puni d'obéir ?

Du fond de cette argile animée, livrée en proie à tous les instincts de la brute et, comme la brute, souillée de sang, une force surgira, pourtant, capable d'opposer à l'immorale Nature l'idée du juste et du vrai : la science. Et ce sera la science qui vengera l'homme contre Dieu, en anéantissant Dieu même :

> Et les petits enfants des nations vengées,
> Ne sachant plus ton nom, riront dans leurs berceaux !
>
> J'effondrerai des cieux la voûte dérisoire,
> Par delà l'épaisseur de ce sépulcre bas
> Sur qui gronde le bruit sinistre de ton pas,
> Je ferai bouillonner les mondes dans leur gloire ;
> Et qui t'y cherchera ne t'y trouvera pas.
>
> Et ce sera mon jour ! Et, d'étoile en étoile,
> Le bienheureux Eden longuement regretté
> Verra renaître Abel sur mon cœur abrité ;
> Et toi, mort et cousu sous la funèbre toile,
> Tu t'anéantiras dans ta stérilité.

La grande société vivante et souffrante n'embrasse pas seulement l'humanité, mais aussi les animaux, dont Leconte de Lisle s'est plu à peindre les vagues pensées, la conscience obscure et les rêves, comme pour y mieux saisir, dans ses premières manifestations, le sens de la vie universelle. Le condor, après avoir attendu la venue de la nuit du haut d'un pic des Cordillères,

> Baigné d'une lueur qui saigne sur la neige,

râle de plaisir quand arrive enfin cette mer de ténèbres qui le couvre en entier ; il « agite sa plume », s'enlève en fouettant la neige, monte où le vent n'atteint pas :

> Et, loin du globe noir, loin de l'astre vivant,
> Il dort dans l'air glacé, les ailes toutes grandes.

Le jaguar, lui, s'endort dans l'air lourd et immobile, en un creux du bois sombre interdit au soleil, après avoir lustré sa patte d'un large coup de langue :

> Il cligne ses yeux d'or hébétés de sommeil ;
> Et dans l'illusion de ses forces inertes,
> Faisant mouvoir sa queue et frissonner ses flancs,
> Il rêve qu'au milieu des plantations vertes
> Il enfonce d'un bond ses ongles ruisselants
> Dans la chair des taureaux effarés et beuglants.

Voilà, sans doute, en un vivant symbole, le rêve de la Nature entière, sous la lourde nécessité de la faim. En même temps, ces vers donnent le sentiment de cette vaste irresponsabilité des êtres qui se retrouve dans leur cruauté même. Si la bête féroce n'a que des sommeils sanglants comme ses veilles, qui faut-il accuser, sinon la Nature, qui fait vivre les uns de la mort des autres ? Au lieu de nous indigner, que ne renonçons-nous nous-mêmes à la vie et au vouloir-vivre ? Le poète nous raconte l'histoire d'un lion qui, renfermé dans une cage et désespérant de la liberté, préféra se laisser mourir de faim :

> O cœur toujours en proie à la rébellion,
> Qui tournes, haletant, dans la cage du monde,
> Lâche, que ne fais-tu comme a fait ce lion ?

Dans la *Ravine de Saint-Gilles*, une de ses pièces les plus admirées, le poète photographie minutieusement une gorge orientale, avec ses bambous, ses lianes, ses vétivers et ses aloès ; tous les oiseaux sont passés en revue, le colibri, le cardinal, la « caille replète », le paille-en-queue ; nous voyons les bœufs de Tamatave, gardés par un noir qui fredonne un « air saklave », les lézards au dos d'émeraude, le chat-tigre qui rôde. Sous ce fourmillement de la vie, au plus profond

de la ravine, est un gouffre obscur et silencieux, que le poète décrit à son tour :

> A peine une échappée, étincelante et bleue,
> Laisse-t-elle entrevoir, en un pan du ciel pur,
> Vers Rodrigue ou Ceylan le vol des paille-en-queue,
> Comme un flocon de neige égaré dans l'azur.

Cette description, savante et précise dans ses moindres détails, semble d'abord n'avoir d'autre but qu'elle-même; vous la croiriez faite uniquement pour montrer le talent du peintre, qui, certainement, s'y oublie. Mais à la description succède l'allégorie philosophique, un peu artificiellement amenée, peut-être, avec des idées patiemment ajustées, mais plus belle pourtant et plus intéressante que la description.

> Pour qui sait pénétrer, Nature, dans tes voies,
> L'illusion t'enserre et ta surface ment :
> Au fond de tes fureurs comme au fond de tes joies,
> Ta force est sans ivresse et sans emportement.
>
> Tel, parmi les sanglots, les rires et les haines,
> Heureux qui porte en soi, d'indifférence empli,
> Un impassible cœur sourd aux rumeurs humaines,
> Un gouffre inviolé de silence et d'oubli !

N'y a-t-il point quelque affectation dans cette grande « indifférence » étudiée? Ce qui porterait à le croire, c'est que le poète, pour faire cadrer jusqu'au bout les idées avec les images de sa description, va tout d'un coup faire une infidélité à son pessimisme et au *nirvâna;* le « vol des paille-en-queue » étincelant au-dessus du gouffre noir, appelait quelque idée symétrique; le poète, pour la trouver, ne recule pas devant une très heureuse inconséquence, et il en est récompensé par ces belles strophes :

> La vie a beau frémir autour de ce cœur morne,
> Muet comme un ascète absorbé par son Dieu ;
> Tout roule sans écho dans son ombre sans borne,
> Et rien n'y luit du ciel, hormis un trait de feu.
>
> Mais ce peu de lumière à ce néant fidèle,
> C'est le reflet perdu des espaces meilleurs !
> C'est ton rapide éclair, Espérance éternelle,
> Qui l'éveille en sa tombe et le convie ailleurs.

Ainsi, malgré Bouddha, le « vol des paille-en-queue » dans la lumière lointaine est devenu l'espérance.

La tension continue du style, la versification savante, variée, et cependant monotone par la recherche constante de l'effet, le ton souvent oratoire et souvent déclamatoire, font de la lecture de ces beaux vers une fatigue; mais il faut savoir gré à l'auteur d'avoir eu des aspirations à un symbolisme grandiose. Son tort est d'avoir cru qu'il serait plus près de la vérité et de l'objectivité s'il s'efforçait d'être impassible comme le grand tout et s'il contenait les battements de son cœur d'homme; mais ces battements ne font-ils pas, eux aussi, partie du tout? Les émotions humaines ne sont-elles pas un des mouvements de la Nature? Est-ce vraiment pénétrer dans la réalité que de s'arracher à soi-même, comme si la réalité n'était pas en nous, et nous en elle, comme si elle ne prenait pas en nous conscience de soi, jouissant et souffrant, désirant et aimant? Tandis que le jaguar rêve de sang, l'homme, parfois, rêve d'idéal; tous les deux sont les enfants de la même Nature. Des deux songes, lequel s'éloigne le moins de la vérité? Nous ne savons; mais l'homme, dans sa nuit, à travers ses rêves, a cru saisir une lueur. Elle est bien vague et vacillante; souvent il a douté d'elle, et toujours il se tourne vers elle; est-il certain que la lueur rêvée ne deviendra jamais une visible lumière? Il fut un temps, avant que les êtres animés eussent des yeux, où pesait sur le monde physique une nuit aussi sombre et aussi lourde que celle qui pèse aujourd'hui sur le monde moral. Au-dessus de cette nuit pourtant, la lumière planait, mais il n'y avait point d'œil pour la voir. De siècle en siècle, elle échauffa, elle fit vibrer l'être encore aveugle. D'abord opaque, inerte, presque insensible, ce n'est que sous l'éblouissement et la chaleur continue des rayons que l'œil de l'être primitif, par degrés s'éclaircissant, s'est senti devenir cristal, et, vivant miroir, a reflété. La lumière a fait les yeux en les pénétrant : leur transparence n'est qu'un peu de sa clarté restée en eux.

— Cet idéal tremblant au fond des cœurs, est-ce aussi une aube près de poindre? L'être lui-même n'est-il, tout entier, qu'un regard lent à s'ébaucher, lent à s'ouvrir à la lumière, à la vraie lumière, celle qui, gagnant de proche en proche, imprégnerait de sa clarté tout ce qu'il y a d'aveugle, et péné-

trerait toute nuit, à l'infini? Qui sait, après tout, si regarder obstinément, ce n'est point finir par voir? L'immense effort, conscient ou non, est-il en nous, est-il en tout, et s'achèvera-t-il en une immense aurore? — Pourquoi pas? Le rêve du jaguar ne porte point nécessairement atteinte à la réalité dernière du rêve de l'homme.

III

Hugo, toujours préoccupé du point de vue social, avait chanté les *Misérables* et, dans la *Légende des siècles*, les *petits*. Il restait et il reste encore bien des inspirations à chercher, pour le poète, dans toute cette partie de la société, la plus nombreuse, qui vit ignorée, et qui est cependant le fond même de l'humanité. Là, que de joies et que de douleurs avec lesquelles le poète, comme le philosophe, peut entrer en sympathie! Coppée l'a compris et, à son tour, il chante les *Humbles*. C'est un psychologue et un moraliste, en même temps qu'un poète. Avec quelle vérité d'expression et quelle sympathie il a su peindre cette *femme seule*, dont il nous fait deviner la tristesse :

> Elle était pâle et brune ; elle avait vint-cinq ans ;
> Le sang veinait de bleu ses mains longues et fières ;
> Et, nerveux, les longs cils de ses chastes paupières
> Voilaient ses regards bruns de battements fréquents.
>
> Quand un petit enfant présentait à la ronde
> Son front à nos baisers, oh! comme lentement,
> Mélancoliquement et douloureusement,
> Ses lèvres s'appuyaient sur cette tête blonde!
>
> Mais, aussitôt après ce trop cruel plaisir,
> Comme elle reprenait son travail au plus vite!
> Et sur ses traits alors quelle rougeur subite
> En songeant au regret qu'on avait pu saisir!...
>
> J'avais bien remarqué que son humble regard
> Tremblait d'être heurté par un regard qui brille,
> Qu'elle n'allait jamais près d'une jeune fille,
> Et ne levait les yeux que devant un vieillard (1)...

Seulement Coppée a trop souvent pensé que, pour trouver le vrai, — à notre époque on le cherche beaucoup, — il suffisait de découvrir et de reproduire le fond effacé et journalier de la vie, en un mot sa banalité ; c'est un peu comme un mu-

(1) *Une femme seule.*

sicien qui ne donnerait guère d'un air que l'accompagnement, ou un peintre qui s'appliquerait à n'éclairer son tableau que d'une lumière partout unie. A la vérité, ce ne sont pas tant les humbles qu'il a remarqués dans notre société que les ordinaires; et dans leur vie, c'est le côté ordinaire, habituel, commun à tous qu'il a cherché à faire saillir. La plupart du temps, aux détails qu'il sème à travers ses récits, il ne demande pas tant d'être expressifs de la réalité que de se répéter souvent dans la réalité. Même le souvenir, pour lui, se revêt trop du prosaïsme de l'action journalière; il oublie que le souvenir rend aux choses, en les résumant et les condensant, en quelque sorte, tout le prix qu'elles perdaient par le fractionnement quotidien. Olivier a résolu d'aller porter des fleurs sur la tombe de sa mère, et sa pensée se trouve ramenée tout naturellement à son enfance, à sa mère :

> Olivier revoyait les plus minimes choses;
>
> ... le grand potager derrière la maison
> Où, pour faire la soupe et selon la saison,
> Sa mère allait cueillir les choux-fleurs et l'oseille.

Il devait revoir ces choses; il devait en revoir d'autres aussi, et plus importantes, qu'il eût été bon de dire. Voir à travers le souvenir, c'est voir à travers un rayon de lumière : tout semble devenir transparent, s'éclaire, se transfigure; pourtant rien n'est changé à la réalité, rien, sinon peut-être qu'on en saisit mieux le vrai sens.

Coppée est le paisible habitant de Paris qui, du plus loin qu'il se souvienne, se retrouve suivant ces mêmes boulevards qu'il arpente aujourd'hui d'un pas à peine plus tranquille :

> Et quand mes petits pieds étaient assez solides,
> Nous poussions quelquefois jusques aux Invalides,
> Où, mêlés aux badauds descendus des faubourgs,
> Nous suivions la retraite et les petits tambours.

Oui, c'est sa promenade dans Paris, dans la vie, si vous aimez mieux, qu'il nous peint avec ses yeux de poète. Dès ses premiers regards, il s'est appliqué « à noter les tons fins d'un ciel mélancolique » sans jamais dépasser les « vieux bords

de la Seine », ligne de l'horizon. La nature, pour lui, c'est la Seine d'abord, un châlet ensuite, avec un bouquet de bois; et l'agréable, c'est

> Un hamac au jardin, un bateau sur le fleuve.

Parmi ses rêves d'amour, en voici un :

> Et dans les bois voisins, inondés de rayons,
> Précédés du gros chien, nous nous promènerions,
> Moi, vêtu de coutil, elle, en toilette blanche,
> Et j'envelopperais sa taille, et sous sa manche
> Ma main caresserait la rondeur de son bras.
> On ferait des bouquets, et, quand nous serions las,
> On rejoindrait, suivis toujours du chien qui jappe,
> La table mise, avec des roses sur la nappe,
> Près du bosquet criblé par le soleil couchant;
> Et, tout en s'envoyant des baisers en mangeant,
> Tout en s'interrompant pour se dire : Je t'aime!
> On assaisonnerait des fraises à la crème,
>
> Et l'on bavarderait comme des étourdis
> Jusqu'à ce que la nuit descende...
> — O Paradis (1)!

Si Coppée, à la suite d'Olivier, nous emmène à la campagne, c'est dans une ferme — jadis « château »; — le maître du logis, « le bonhomme », est un « vieux noble-fermier », et l'on s'en ira « voir les travaux de campagne », « dans un panier d'osier ». Nous sommes dans ces environs de Paris où, pendant les beaux jours, on transporte les scènes et la vie factice de l'opéra-comique; le convenu social, sous toutes ses formes, tient une large place dans l'existence parisienne.

(1) — Excusez. J'oubliais que je conte une histoire;
Mais en parlant de moi, lecteur, j'en fais l'aveu,
Je parle d'Olivier qui me ressemble un peu.
(*Olivier.*)

Coppée est bien l'original, en effet, de ce « fin poète » Olivier; et frappât-il, comme lui,

> ... sur l'épaule, ma foi!

Du gros cocher,

ce sera toujours « d'une main bien gantée ». L'aspiration vers le familier, le « plébéien », suivant son expression, est tempérée aussitôt par la correction mondaine, *parisienne*. S'agit-il du gros cocher de tout à l'heure, il ne dira pas qu'il jure, il dira :

> Et parfois d'un blasphème horrible se soulage!

Il est juste, d'ailleurs, d'ajouter que Coppée ne s'est pas contenté, dans la vie sociale comme au théâtre, de regarder le devant de la scène, les dehors uniquement. Mainte fois nous le voyons arrêté au seuil des humbles intérieurs : la lampe allumée, la bûche du foyer et le labeur du soir ont trouvé en lui leur poète ému. Chez la petite ouvrière qui passe, « gantée et mise avec décence », se rendant dès le matin à l'ouvrage dans la maison des riches, il devine les souffrances de la mansarde qu'elle quitte, qu'elle retrouvera ce soir avec les petits frères qui disent « nous avons faim, » tandis que le père roule dans l'escalier après avoir laissé au cabaret sa paye de la semaine. Une simplicité un peu affectée et un naturel un peu artificiel n'empêchent point le poète d'égrener partout sur son chemin, avec sa fantaisie, les plus jolis vers :

> Le sourire survit au bonheur. Qui peut dire
> Cet homme malheureux, puisqu'on le voit sourire?
> Savons-nous, quand le soir, rêveurs, nous admirons
> Le Zodiaque immense en marche sur nos fronts,
> Combien dans la nature, Isis au triple voile,
> La lumière survit à la mort d'une étoile,
> Et si cet astre d'or, dont le rayonnement
> A travers l'infini nous parvient seulement
> Et décore le ciel des nuits illuminées,
> N'est pas éteint déjà depuis bien des années?

Et ailleurs :

> Car revoir son pays, c'est revoir sa jeunesse.

Ailleurs encore :

> Triste comme un beau jour pour un cœur sans espoir.

Et tant d'autres charmants passages. Un peu trop de rayons d'or, de bluets et de pervenches, peut-être ; mais vraiment n'est-ce pas se plaindre qu'il y ait trop de fleurs en un parterre? Toute cette poésie est d'une grâce, d'un fini dans le coloris, qui fait songer à ces merveilleuses porcelaines où des roses qui ravissent s'allient à des bleus d'une douceur de rêve. C'est charmant, pas bien réel ; les vraies couleurs, les vraies nuances ont des dégradations

infinies que le pinceau de Coppée, quoique délicat et menu, ne semble pas bien fait pour rendre; mais, par contre, ce pinceau est léger autant qu'habile, et fin comme l'esprit même du poète (1).

(1) Dans *Une mauvaise soirée*, la pensée s'élève à des considérations morales et sociales. Un soir de mai, le poète entre par hasard à un club socialiste :

> Tout briser, tout détruire... Aux armes, citoyens !..
> Et comme les bravos éclataient en tonnerre,
> Je vis passer dans mon esprit de visionnaire,
> Déguenillés, hurlants, sur des tas de pavés,
> Des hommes aux cheveux épars, aux poings levés,
> Qui portaient, en roulant leurs yeux d'épileptiques,
> Des têtes et des cœurs tout sanglants sur des piques.
> Les machines avaient supprimé tout labeur;
> Les champs se cultivaient tout seuls, à la vapeur.
> Puis un ordre écrasant, dont nul couvent n'approche :
> Repas, sommeil, amour, tout au son de la cloche.
> Que sais-je ? L'idéal enfin qu'imaginait
> Ce furieux, soudain redevenu benêt,
> C'était de ployer tout, cités, hameaux, campagne,
> Hommes, femmes, enfants, sous le niveau du bagne.

Puis le poète entre dans une église, au mois de Marie, et il entend le sermon d'un prêtre :

> Je l'entendis longtemps parler d'une voix dure,
> Mêlant son dogme trouble à la morale pure,
> Et, dans son rêve noir et respirant l'effroi,
> Jetant les mots d'amour, d'espérance et de foi,
> Pareil à l'orateur qui, sous le drapeau rouge,
> Parlait aux malheureux réunis dans le bouge
> De progrès, de bonheur et de fraternité.
> Je sortis de l'église encor plus attristé.
> Où donc est la loi vraie ? Où donc la foi certaine ?
> Qu'espérer ? Que penser ? Que croire ? La raison
> Se heurte et se meurtrit aux murs de sa prison.
> Besoin inassouvi de notre âme impuissante,
> Du monde où nous vivons la justice est absente.
> Pas de milieu pour l'homme; esclave ou révolté,
> Tout ce qu'on prend d'abord pour une vérité
> Est comme ces beaux fruits des bords de la mer Morte,
> Qui, lorsqu'un voyageur à sa bouche les porte,
> Sont pleins de cendre noire et n'ont qu'un goût amer.
> L'esprit est un vaisseau, le doute est une mer,
> Mer sans borne et sans fond où se perdent les sondes...
> Et, devant le grand ciel nocturne où tous ces mondes
> Etaient fixés, pareils aux clous d'argent d'un dais,
> J'étais triste jusqu'à la mort, et demandais
> Au Sphinx silencieux, à l'Isis sous ses voiles,
> S'il en était ainsi dans toutes les étoiles.

IV

On sait que Leopardi a chanté *l'amour et la mort*, sujet toujours propre à tenter les poètes. Les uns voient dans la mort la grande adversaire de l'amour, de l'éternité que les amants rêvent; d'autres rapprochent l'amour de la mort même et, dans l'amour comme dans la mort, ils trouvent une sorte d'attrait de l'abîme. Joie immense de s'abandonner, de se laisser aller, de se sentir emporté comme par un flot, de sentir monter en soi la passion comme un océan! Un romancier moderne rapproche la sensation que fait éprouver l'amour ardent à celle de l'asphyxie naissante. La mort qui vient est, elle aussi, une puissance qui s'empare de vous, doucement : c'est encore une volupté de se sentir aller sans résistance, sans volonté. La vie est toujours un effort; il est doux de sentir par moment cet effort se suspendre, de s'évanouir à soi-même, de se dissoudre comme un rêve. Il est doux de mourir lentement à la vie, de se refroidir au milieu d'un air tiède et lumineux, de sentir toutes choses s'éloigner de soi : une sourdine est mise à tous les bruits de l'univers, un voile jeté sur tout ce qu'il y a de trop éblouissant dans son éclat; la pensée se fond en un rêve impalpable, en un nuage léger que nulle lueur trop vive ne déchire, et où l'on se cache pour mourir en paix. Alfred de Musset a vu surtout dans la mort l'obstacle infranchissable où vient se heurter l'amour, qui, au milieu d'une nature où tout passe, s'enivre d'une chimérique éternité. Les premiers serments d'amour furent échangés près d'un arbre effeuillé par les vents, sur un roc en poussière, devant un ciel toujours voilé qui change à tout moment, sous les yeux de l'Etre immobile qui regarde mourir (1). Mais le poète, pas plus que le philosophe, ne mesure à la durée la valeur, la beauté, l'éternité véritable des choses. « Je ne veux rien savoir, dit Musset, « ni si les champs fleurissent, » ni ce qu'il adviendra du « simulacre humain »,

(1) Voir les vers de Musset déjà cités plus haut.

> Ni si ces vastes cieux éclaireront demain
> Ce qu'ils ensevelissent. »

Il se dit seulement « qu'à cette heure, en ce lieu, un jour, » il fut aimé, et il « enfouit ce trésor dans son âme », et avec ce trésor, la véritable immortalité. M^{me} Ackermann, reprenant le même sujet, mais avec beaucoup moins de poésie, nous montre à son tour le contraste de la réalité qui passe avec les aspirations infinies de l'amour :

> Regardez-les passer, ces couples éphémères !
> Dans les bras l'un de l'autre enlacés un moment,
> Tous, avant de mêler à jamais leur poussière,
> Font le même serment ;
>
> « Toujours ! » un mot hardi que les cieux qui vieillissent
> Avec étonnement entendent prononcer,
> Et qu'osent répéter des lèvres qui pâlissent
> Et qui vont se glacer.

Les strophes qui suivent nous montrent dans les transports de l'amour ce que Schopenhauer appelait la « méditation du génie de l'espèce » pour conserver l'humanité :

> Quand, pressant sur ce cœur qui va bientôt s'éteindre
> Un autre objet souffrant, forme vaine ici-bas,
> Il vous semble, mortels, que vous allez étreindre
> L'infini dans vos bras,
>
> Ces délires sacrés, ces désirs sans mesure
> Déchaînés dans vos flancs comme d'ardents essaims,
> Ces transports, c'est déjà l'humanité future
> Qui s'agite en vos seins.
>
> Elle se dissoudra, cette argile légère
> Qu'ont émue un instant la joie et la douleur ;
> Les vents vont disperser cette noble poussière
> Qui fut jadis un cœur.

Mieux vaut pour les amants la mort même qu'une éternité qui pourrait être une séparation, un monde placé entre eux :

> C'est assez d'un tombeau ; je ne veux pas d'un monde
> Se dressant entre nous.

Au lieu d'un espoir vain, qui serait peut-être une faiblesse

du cœur et que la pensée rejette au nom de tout ce que nous savons sur les inflexibles lois de la nature, l'amant se console de l'éternité qu'il perd par l'immensité présente de son amour :

> Quand la mort serait là, quand l'attache invisible
> Soudain se délierait, qui nous retient encor,
> Et quand je sentirais dans une angoisse horrible
> M'échapper mon trésor,
>
> Je ne faiblirais pas; fort de ma douleur même,
> Tout entier à l'adieu qui va nous séparer,
> J'aurais assez d'amour en cet instant suprême
> Pour ne rien espérer.

M^{me} Ackermann a trouvé de beaux vers pour traduire certaines idées de Schopenhauer et de Darwin. Son Prométhée déclame trop, mais il a parfois des accents qui touchent :

> Celui qui pouvait tout a voulu la douleur!

Comme le Qaïn de Leconte de Lisle, ce Prométhée attend son vengeur, qui sera encore la science : l'homme, devenu savant, cessera de trembler devant Dieu :

> Las de le trouver sourd, il croira le ciel vide.
> .
> Il ne découvrira dans l'univers sans borne
> Pour tout dieu désormais qu'un couple aveugle et morne :
> La force et le hasard.

Pascal est une sorte de Prométhée qui s'est soumis, immolé, et qui a honte même d'aimer une femme, une « inconnue », dont les hommes ont à peine « murmuré le nom : »

> L'image fugitive à peine se dessine;
> C'est un fantôme, une ombre, et la forme divine,
> En passant devant nous garde son voile au front.

L'amour de Pascal finit par renoncer à soi-même,

> Se croyant un péché, lui qui n'était qu'un rêve !

On peut regretter de trouver, dans bien des pièces de ce

volume, plus d'éloquence que de poésie proprement dite. Et cette éloquence, parfois, est voisine de la rhétorique, même dans les meilleurs pièces, comme *le Navire*, qui finit par une imprécation bien connue.

> L'équipage affolé manœuvre en vain dans l'ombre :
> L'Epouvante est à bord, le Désespoir, le Deuil,
> Assise au gouvernail, la Fatalité sombre
> Le dirige vers un écueil.

Des mythes créateurs de Victor Hugo, nous voilà ramenés en arrière, aux froides allégories de Boileau et aux personnifications de Jean-Baptiste Rousseau.

> Moi que sans mon aveu l'aveugle destinée
> Embarqua sur l'étrange et frêle bâtiment,
> Je ne veux pas non plus, muette et résignée,
> Subir mon engloutissement.

Puis vient l'anathème final, qui n'a que le tort d'avoir été amené par une mise en scène théâtrale :

> Ah ! c'est un cri sacré que tout cri d'agonie,
> Il proteste, il accuse au moment d'expirer.
> Eh bien ! ce cri d'angoisse et d'horreur infinie,
> Je l'ai jeté, je puis sombrer.

V

Un autre poète, ayant pensé que ni Leconte de Lisle ni M^me Ackermann n'avaient épuisé la veine, a écrit un volume entier d'anathèmes et a prétendu mettre le matérialisme en vers. Nous ne parlerions pas des *Blasphèmes* si on n'avait point représenté ce livre comme un « poème philosophique », et si, à l'étranger, on n'avait pas pris au sérieux les *Blasphèmes* comme un « signe des temps (1) ».

Dans son « sonnet liminaire », M. Richepin s'érige lui-même en profond philosophe et, s'adressant avec dédain au « bourgeois » :

> Ici tes bons gros sous seraient mal dépensés,
> Ici tu trouveras de sévères pensers
> Qui doivent être lus ainsi qu'un théorème.
> L'âpre vin que j'ai fait aux monts d'où je descends
> N'est pas pour des palais d'enfants lécheurs de crème,
> Mais veut des estomacs *et des cerveaux puissants*.

Le poète présente modestement son œuvre comme la « Bible de l'Athéisme (2) ! » Les apologistes de la foi sous toutes ses formes, — foi morale à la façon de Kant ou foi proprement

(1) Voyez, par exemple, dans l'*Alernative* de M. Edmond Clay, les pages où il voit une sorte de Satan pessimiste dans le poète rabelaisien des *Blasphèmes*. « C'est, dit le philosophe anglais, un bien, à mon sens, pour la doctrine chrétienne, que le pessimisme ait mûri assez pour trouver son expression complète et définitive; car il l'a trouvée chez l'auteur des *Blasphèmes*. Nous voyons là, comme dans un brusque rayon, ce qu'il y a de folie et de hideur à être privé de la sagesse; et nous y voyons aussi que, comme le Christ nous le donne à entendre, le royaume de Dieu n'est autre que la sagesse, qu'il n'est ni un *lieu* ni une *chose visible*, mais l'*attribut* du sage : — Le royaume de Dieu est au dedans de vous » (page 576). — Il y a des livres, selon Joubert, dont l'effet naturel est « de paraître pires qu'ils ne sont, comme l'effet inévitable de quelques autres est de paraître meilleurs qu'eux-mêmes; » le livre des *Blasphèmes* réunit les deux effets : il ne mérite d'être placé ni si haut, ni si bas.

(2) « Je doute, dit-il encore dans sa préface, que beaucoup de gens aient le courage de suivre, anneau par anneau, *la chaîne logique* de ces poèmes, pour arriver aux implacables *conclusions* qui en sont *la fin nécessaire*... J'ai préféré mener mes *prémisses* à leurs *conclusions*... Partout où se cachait l'idée de Dieu, j'allais vers elle pour la tuer. Je poursuivais le monstre sans me laisser effrayer ni attendrir,

religieuse, — les criticistes comme les adeptes des religions protestante ou catholique, ont été heureux du renfort que semblait leur apporter cette « bible », si propre à produire le dégoût pour le nouveau Credo de la science. L'affectation, souvent assez inutile, d'une certaine dose d'incrédulité constitue universellement aujourd'hui une marque de distinction qu'on recherche, de même qu'on recherchait autrefois pour la même raison une affectation de foi religieuse. Cela tient à ce que l'aristocratie vraie, qui est un objet d'imitation servile de la part des foules, est aujourd'hui composée des savants ou des artistes, nécessairement incrédules; autrefois l'aristocratie était composée d'hommes qui partageaient les préjugés religieux, qui leur empruntaient d'ailleurs une partie de leur autorité et qui avaient intérêt à s'appuyer sur eux. Après tout, l'incrédulité est devenue chose assez banale; mais ce qui est un moyen toujours ancien et toujours nouveau de succès, c'est le scandale. Le livre des *Blasphèmes* s'ouvre par un premier sonnet intitulé : *Tes père et mère*. C'est en effet pour ses père et mère que le poète a réservé ses premiers outrages. Il nous décrit, à sa façon, la *méditation du génie de l'espèce* dont sa propre vie est sortie.

Nous ne citons que les vers à peu près lisibles :

> Tes père et mère...
> Voici la chose! C'est un couple de lourdauds,
> Paysans, ouvriers, au cuir épais, que gerce
> Le noir travail; ou bien *des gens dans le commerce*,
> Le monsieur à faux-col et la vierge à bandeaux.

et c'est ainsi que je l'ai frappé jusque dans ses *avatars* les plus subtils ou les plus séduisants, j'entends le *concept de cause*, la foi dans une loi, l'apothéose de la science, la religion du progrès. » Honte aussi à ces « faux matérialistes qui *honorent la vertu!* » La vertu, comme la raison, l'idéal, etc., fait partie des monstres auxquels le nouvel Hercule va faire la chasse. « Somme toute, je suis allé plus loin qu'on ne le fit jamais dans la *franche* expression de l'hypothèse matérialiste. » Franche, sincère, est-ce bien certain? Cette hypothèse matérialiste n'a-t-elle point été prise, très froidement, comme thème à vers français, de la même manière que M. Richepin, quand il était à l'École normale, exerçait son talent sur les matières à vers latins? M. Richepin a beau viser à la profondeur philosophique, nous craignons que ses vrais titres ne soient du côté de la rhétorique, et qu'il n'ait appliqué aux grandes idées de l'évolutionnisme contemporain le même traitement que Juvénal se plaignait de voir appliqué à Annibal dans les écoles :

Ut declamatio fias

Mais quels qu'ils soient, voici la chose. Les rideaux
Sont tirés
.
Et c'est ça que le prêtre a béni! Ça, qu'on nomme
Un saint mystère! Et c'est de ça que sort un homme!
Et vous voulez me voir à genoux devant ça!
Des *père et mère*, ça! C'est ça que l'on révère!
Allons donc! On est fils du hasard qui lança
Un spermatozoïde aveugle dans l'ovaire.

Telles sont les révélations scientifiques de ce nouveau Lucrèce sur la paternité du « Hasard » et sur le mépris qu'un fils doit à ses parents. Les apologistes des religions ont naturellement tiré parti de ces doctes théories : « La jouissance, dit M. Edmond Clay, si elle n'est sanctifiée par la sagesse, est en effet chose vile; et, si les parents n'avaient d'autre titre que celui-là au respect de leurs enfants, c'est au mépris de leurs enfants qu'ils auraient logiquement droit. » — Mais, répondrons-nous, les autres titres au respect et à l'affection ne manquent pas, sans qu'on ait besoin de les demander à « la sagesse »; il n'y a rien de méprisable dans l'amour même qui unit deux êtres, et qui a en vue de perpétuer dans un autre être toutes les qualités supérieures de la race humaine. En vérité, M. Richepin a trouvé moyen de calomnier le matérialisme et l'athéisme; les prétendues conclusions qu'il tire de ces systèmes sont aussi burlesques au point de vue de la science qu'elles sont odieuses au point de vue moral et social.

On devine maintenant de quelle façon le « Père » céleste sera traité par le « fils du Hasard. » Quoique M. Richepin se vante ici de prophétiser et de détruire d'avance même les dieux futurs, on peut dire de lui ce qu'il a dit lui-même d'un autre poète : il est

Un écho qui croit être un prophète.

Il n'en est pas moins intéressant de retrouver dans ses vers des formules matérialistes qu'il croit neuves et qui sont bien vieilles. Pour lui, c'est le hasard qui est le véritable auteur du *monde;* du hasard naissent des combinaisons plus ou moins passagères, qui sont des *habitudes;* ces habitudes, nous les prenons pour des *lois;* mais il n'y a point

de lois véritables, et, de même qu'il n'y a point de *fins* ou de *buts*, il n'y a point de *causes* :

> Nature, tu n'es rien qu'un mélange *sans art* :
> Car celui qui te crée a pour nom le *hasard*.
> Lui seul se trouve au fond de l'être et de la chose.
> Ses caprices n'ont point de *but* et point de *cause*.
> .
> Que m'importent ton ordre apparent et tes *lois*,
> Ces lois que l'on croyait divines autrefois,
> Et qui sont simplement une *habitude* prise ?
> .
> Les *causes* et les *lois* te tiennent prisonnier,
> Les *causes* et les *lois*, c'est ce qu'il faut nier,
> Si tu ne veux pas croire en Dieu,....
> Descends au fond de la négation. Cherche, ose
> Formuler ta pensée et prendre le *hasard*
> Pour unique raison de ce monde *sans art* (1).

M. Richepin s'est ici borné à traduire en vers un livre qu'il a lu, sans doute, ou parcouru quand il était à l'Ecole normale, — l'étude de Taine sur *le Positivisme anglais* et sur Stuart Mill. « En menant l'idée de Stuart Mill jusqu'au bout, dit Taine, on arriverait certainement à considérer le monde comme un simple monceau de faits. Nulle nécessité intérieure ne produirait leur liaison, ni leur existence. Ils seraient de pures données, c'est-à-dire des accidents. Quelquefois, comme dans notre système, ils se trouveraient assemblés de façon à amener des retours réguliers; quelquefois ils seraient assemblés de manière à n'en pas amener du tout. Le *hasard*, comme chez Démocrite, serait au cœur des choses. Les *lois* en dériveraient, et n'en dériveraient que çà et là. Il en serait des êtres comme des nombres, comme des fractions par exemple, qui, selon le hasard de deux facteurs primitifs, tantôt s'étalent, tantôt ne s'étalent pas en périodes régulières (2). » Les formules de Taine sont bien supérieures à celles de M. Richepin. Il y a toutefois erreur, — disons-le en passant, — à croire que Démocrite admettait le hasard. C'est

(1) On voit que la préoccupation de la rime riche et de la « consonne d'appui, » ramène sans cesse les mêmes fins de vers; et ces vers n'en sont pas moins de la prose, — bien rimée, peut-être, mais mal rythmée.
(2) *Le Positivisme anglais*, p. 105.

la Nécessité, l'Ἀνάγκη qu'il érigeait en principe universel ; Epicure, au contraire, introduisit le hasard pour pouvoir introduire la liberté (1). De nos jours, les partisans de la *contingence* dans le monde, M. Renouvier, M. Boutroux, applaudissent à tous les arguments dirigés contre la nécessité ou, de son nom moderne, le déterminisme ; eux aussi voient volontiers dans les lois de simples habitudes, et c'est ce que M. Boutroux a lui-même soutenu. Il est donc juste de dire que M. Richepin, en croyant « aller plus loin que ses devanciers dans le matérialisme », ouvre au contraire la porte à l'idéalisme ; car, si c'est l'habitude qui a tout fait, et si l'habitude n'est pas un résultat de *lois* mécaniques, elle ne peut plus être qu'un fait vital, une réaction de l'*appétit*, et il ne sera pas difficile de montrer dans l'appétit le fond même de la vie psychique.

Quoi qu'il en soit, si M. Richepin a parfois trouvé quelques formules heureuses de la doctrine du hasard, — comme quand il compare l'appareil des causes et des lois à des Babels colossales de nuages, dont l'architecture n'est pas dans le ciel, mais dans nos pensées (2), — il n'a introduit dans le matérialisme, malgré ses prétentions à l'originalité, aucune idée nouvelle. Au reste, nous n'exigeons pas du poète l'originalité des idées philosophiques, mais nous lui demandons l'originalité du *sentiment* philosophique. Par malheur, chez M. Richepin, il n'y a de personnel et d'original que le degré de grossièreté auquel il a poussé le sentiment matérialiste (3).

(1) Voir notre *Morale d'Epicure*.
(2) *Les dernières idoles* (*le Progrès*).
(3) M. Richepin a choisi pour spécialité, en poésie, le blasphème ; mais il y substitue presque toujours l'injure. Et à l'en croire, il ne blasphème pas pour attirer l'attention de la foule ; non, il blasphème parce qu'il est « touranien », parce qu'il a dans ses veines le vieux « sang » barbare et « blasphématoire », parce qu'il a « la peau jaune, » des « os fins, » des « yeux de cuivre » et que ses aïeux « massacraient gaiement leurs enfants mal venus et leurs parents trop vieux. » Il ne croit point qu'il y ait un Dieu, n'importe, il lui montre le poing, il le défie en combat singulier et il nous appelle au spectacle de sa victoire sur cet éternel absent. L'anathème est éloquent lorsqu'il est sincère ; mais comment peut-il être sincère lorsqu'il s'adresse à quelqu'un dont on commence par déclarer solennellement la non-existence ? M. Richepin nous annonce, cependant, qu'il ira poursuivre jusque dans les étoiles ce Dieu qu'il sait n'être nulle part ; lui aussi, il a écrit son *Ibo*, non sans imiter celui du maître, comme s'il en voulait faire la caricature. Hugo, dans son enthousiasme, était allé jusqu'à dire :

 Et je traînerais la comète
 Par les cheveux,

LES IDÉES PHILOSOPHIQUES ET SOCIALES DANS LA POÉSIE. 283

Si quelque Veuillot eût voulu faire la satire du matérialisme et de l'athéisme, et, pour cela, en faire la parodie, il n'eût

nous allons voir comment l'apôtre du matérialisme, lui, va traiter étoiles et comètes :

> Aux cavernes les plus obscures,
> Une torche en main j'entrerai,
> Et je forcerai les serrures
> Du mystère le mieux muré.
>
> Parti sur mon *bateau de toiles* (?)
> Pour le pays de l'inconnu,
> Je veux que les vierges étoiles
> Viennent me montrer leur sein nu.
>
> J'ouvrirai toutes les alcôves.
> Je mêlerai mes noirs cheveux
> Aux crins d'or des comètes fauves,
> En disant : — C'est moi, je te veux. —
>
> Si quelqu'une fait la farouche
> Et résiste à mon rut puissant,
> Je baiserai si fort sa bouche
> Qu'elle aura les lèvres en sang.
>
> Je poserai ma main hardie
> Sur les grands soleils étonnés,
> Et j'éteindrai leur incendie
> Splendide en leur crachant au nez.

Quelques pages plus loin, le poète nous donne, sans s'en douter, ce qu'on pourrait appeler une démonstration *ex bacillo* de l'existence de Dieu :

> S'il dédaigne mon injure,
> Pour être *certain qu'il est*,
> Je ferai sur sa figure
> Tomber un large soufflet.
>
> Sous cette âpre rhétorique,
> Si ses yeux restent sereins,
> Alors je ferai ma trique
> Discuter avec ses reins.
>
> Ainsi que sur une enclume
> Je frapperai, jusqu'à tant
> Que la peau du dos lui fume
> Et soit un torchon flottant,
>
> Jusqu'à tant qu'il disparaisse
> Comme un *grain dans un gésier*,
> Comme une larme de *graisse*
> Dans la gueule d'un brasier.
>
> S'il ne peut pas disparaître,
> S'il existe et s'il a tort,
> Il me prouvera son être
> En m'écrasant *tout d'abord*.

Dans les anciennes troupes de comédiens ambulants (relisez *le Capitaine Fracasse*), il y avait toujours, à côté de l'amoureux, de l'amoureuse, de la coquette et du jaloux, un *matamore*, qui avait pour métier de vanter sa force et de brandir sa rapière, en l'absence de tout danger. M. Richepin, lui, brandit son vers comme une « trique » :

> Nous te mettrons un jour, Nature, toute nue,
> Nous te déchirerons ta chemise et tes bas
> Pour voir ce que tu vaux du haut jusques en bas...
> ... Et l'on verra ce qu'il faut croire

eu qu'à écrire les *Blasphèmes*, qui, d'ailleurs, rappellent par beaucoup de traits le style de Louis Veuillot. Au lieu de scandaliser, le livre fût du même coup devenu édifiant ; il n'eût pas été pour cela plus démonstratif qu'il ne l'est. Il importe aux philosophes de ne pas laisser certains littérateurs duper le public en lui faisant croire que la science actuelle, ou même que la philosophie naturaliste à laquelle elle semble tendre,

> De ta grandeur, de ta majesté, de ta gloire,
> Déesse dont les yeux étaient des firmaments,
> Quand tu ne seras plus qu'un paquet d'excréments.

Le nouveau capitaine Fracasse provoque également en duel la *Raison*, la *Nature* et le *Progrès :*

> Et d'abord, toi, Raison, à nous deux ! Viens çà. Laisse
> Tes airs superbes, s'il te plait.
> Tu ne m'imposes point, impudente drôlesse
> Dont l'homme se croit le valet.

> Donc, à nous deux, Raison, je ne suis plus ta dupe,
> Et jusqu'au dernier oripeau
> Je vais te dévêtir de ta royale jupe
> Pour te fouailler à pleine peau.

Quand il apostrophe l'Idée, il la traite de « catin » :

> Et pourtant, ces catins immondes, les Idées,
> On les engrosse pour engendrer le Savoir.
> Femmes à falbalas, servantes de lavoir,
> Malgré leurs pis tombants, leurs paupières bridées,

> Leurs peaux, par la sueur ou le fard oxydées,
> Même gâteuses, et crachant sur un bavoir,
> Qu'importe ? Chacun veut à son tour les avoir,
> Ces salopes que tout le monde a possédées.

.

Et la rodomontade finale du livre :

> Eh bien ! écoute, ô Christ des prochains Evangiles
> Le blasphème qui va, de mes lèvres fragiles,
> *Jaillir pour me survivre impérissablement,*
> Suffit à m'assurer de ton crucifiment.

.

> Car j'ai forgé les clous, emmanché le marteau,
> En haut du bois infâme accroché l'écriteau ;
> Car j'ai fourbi le fer de lance qui te *navre ;*
> Car j'ai dressé la croix où pendra ton cadavre ;
> Car c'est pour t'y clouer que je t'ouvre mes bras !
> Et maintenant tu peux venir, toi qui viendras.
> (*Au Christ futur, les Blasphèmes.*)

M. Richepin a trop oublié ce qu'il avait écrit lui-même :

> Assez ! assez ! La *blague* a perdu son tranchant
> A force de frapper le nez des dieux fossiles.
> L'arme est comme le nez : tous deux vont s'ébréchant.
> Laissons cette arme vaine au poing des imbéciles.
> (*Les Blasphèmes*, p. 81.)

L'habile versificateur caractérise ici parfaitement son propre genre : au lieu de *Blasphèmes*, n'aurait-il pu aussi bien prendre pour titre : *Blagues en vers ?*

ait les conséquences immorales et antisociales que les Veuillot ou les Richepin veulent en tirer. L'idéal ne perd pas sa vérité et sa beauté parce qu'on cesse de lui accorder une existence en dehors du cœur de l'homme et de le personnifier dans un homme agrandi. La nature ne cesse pas d'être belle parce qu'elle n'a point été créée en six jours. La raison ne cesse pas d'avoir raison parce qu'elle a attendu l'homme pour prendre conscience d'elle-même. La famille et la société humaine ne cessent pas d'être saintes parce qu'on a montré dans l'amour paternel, dans l'amour filial, dans les sympathies de l'homme pour l'homme le produit d'une longue évolution qui, de l'égoïsme bestial, a fait sortir un altruisme déjà en germe jusque chez la bête. Aux yeux mêmes de la science, il y a de la *vérité*, et non pas seulement de l'illusion, dans l'amour de la mère pour son enfant ou de l'enfant pour sa mère : toutes les découvertes sur les spermatozoaires n'y feront rien. Quelle que soient l'origine de la conscience et de la sensibilité, la souffrance est toujours la souffrance, la joie est toujours la joie, l'amour est toujours l'amour. On a mis en parallèle la rhétorique de M. Richepin et la rhétorique du baron d'Holbach. Certes, l'invocation qui termine le *Système de la nature* a vieilli et nous fait sourire, mais elle est en somme moins fausse philosophiquement que tous ces blasphèmes qui vieilliront plus vite encore et feront bientôt hausser les épaules à nos descendants. « Vertu, raison, vérité, disait d'Holbach, soyez à jamais nos seules divinités... Ecartez pour toujours et ces fantômes hideux et ces chimères séduisantes qui ne servent qu'à nous égarer. Inspirez du courage à l'être intelligent, donnez-lui de l'énergie ; qu'il ose enfin s'aimer, s'estimer, sentir sa dignité ; qu'il ose s'affranchir, qu'il soit heureux et libre ; qu'il ne soit jamais l'esclave que de vos lois ; qu'il perfectionne son sort ; qu'il chérisse ses semblables... Qu'il apprenne à se soumettre à la nécessité ; conduisez-le sans alarmes au terme de tous les êtres ; apprenez-lui qu'il n'est fait ni pour l'éviter ni pour le craindre. » Telle était la « prière de l'athée » au dix-huitième siècle. M. Richepin nous a donné la sienne, qui est un des meilleurs morceaux de son livre :

> J'ai fermé la porte au doute,
> Bouché mon cœur et mes yeux.
> Je suis triste et n'y vois goutte.
> Tout est pour le mieux.
>
> A mes désirs de poète
> J'ai dit d'éternels adieux.
> J'ai du ventre et je suis bête
> Tout est pour le mieux.
>
> J'ai saisi mon dernier rêve,
> Entre mes poings furieux,
> Voilà le pauvret qui crève.
> Tout est pour le mieux.
>
> J'ai coupé l'aile et la patte
> Aux amours. Mes oiseaux bleus
> Sont manchots et culs-de-jatte.
> Tout est pour le mieux.
>
> Dans le trou, pensée altière,
> Maintenant je suis joyeux,
> Joyeux comme un cimetière.
> Tout est pour le mieux.
>
> Dans le temps et dans l'espace
> Je ne suis, insoucieux,
> Qu'un paquet de chair qui passe.
> Tout est pour le mieux.
>
> Que m'importe le mystère
> De l'être épars dans les cieux?
> J'ai le cerveau plein de terre.
> Tout est pour le mieux.

Non, tout n'est pas pour le mieux dans ce monde, mais tout n'y est pas non plus pour le pis, tout n'y est pas méprisable, et le « paquet de chair qui passe » n'en a pas moins pensé, senti, aimé.

En tant que phénomène « sociologique », le succès de ces vers funambulesques, présentés comme une « philosophie » par ceux qui trouvent que Victor Hugo n'a pas d'idées, serait inquiétant pour l'avenir de notre pays, si les Français n'étaient aussi prompts à oublier ce qu'ils ont applaudi que les enfants à oublier la parade de la foire devant laquelle ils ont battu des mains. La poésie, à notre époque, cherche sa voie, et, d'instinct, elle la cherche dans la direction des idées

philosophiques, scientifiques, sociales. Elle trouvera sans doute ce qu'elle cherche quand elle se sera délivrée de tout ce que le romantisme eut de faux : l'affectation et la déclamation, l'amplification, la recherche de l'effet et du succès, la subordination des idées aux mots et aux rimes, du fond à la forme, bref, le manque fréquent de sincérité. Le réalisme pessimiste d'aujourd'hui, chez beaucoup d'écrivains, n'est ni plus vrai en soi, ni plus sincère chez ses apôtres que le pseudo-idéalisme de certains romantiques. La période de transition que nous traversons a été appelée un « interrègne de l'idéal » ; cet interrègne ne saurait durer toujours. Musset a dit : « Tout ce qui était n'est plus ; tout ce qui sera n'est pas encore. Ne cherchez point ailleurs le secret de nos maux. »

CHAPITRE DIXIÈME

Le style, comme moyen d'expression et instrument de sympathie.

I. — Le style et ses diverses espèces. Le principe de l'*économie de la force* et le principe de la *suggestion poétique*. — II. L'image. — III. Le rythme. — Évolution poétique de la prose contemporaine. Raisons littéraires et sociales de cette évolution.

I

LE STYLE

Dans la théorie du style on peut prendre pour principe le caractère éminemment *social* du langage, qui est le moyen de communiquer à autrui ses idées et ses sentiments. Mais, de ce principe, faut-il conclure que la loi suprême du style soit le maximum de facilité et d' « efficacité » dans la communication des pensées et émotions (1). La ligne droite idéale est le plus court chemin d'un point à un autre ; le style idéal est-il aussi le plus court chemin d'un esprit à un autre? Partant de cette conception mathématique et mécanique, Spencer appelle le langage une *machinery* pour la communication mutuelle, et il ne voit plus dans les lois du style que les applications de la loi qui veut qu'on produise le maximum d'effet avec la moindre dépense de force. La grande force à ménager, ici, c'est l' « attention » de l'auditeur : la perfection du style, c'est de faire comprendre et sentir avec le minimum d'attention. La conception mécanique du style se change

(1) Voir la *Philosophie du style*, dans les *Essais d'esthétique*.

ainsi, comme on pouvait s'y attendre chez un Anglais, en une conception utilitaire; le *comfort* du lecteur ou de l'auditeur, pour ne pas dire sa paresse, devient le régulateur de l'écrivain : faire tout saisir en peu de temps, voilà le but, *time is money*. C'est le calcul arithmétique de Bentham transporté de la morale dans l'esthétique. Spencer va jusqu'à dire que « le grand secret, sinon le seul, de l'art de composer, c'est de réduire les frottements du véhicule au minimum possible ». Pour vérifier cette théorie, Spencer cite, entre autres exemples, la place de l'adjectif en anglais, qui précède toujours le substantif. Il trouve conforme à sa règle de dire « un noir cheval » et non pas un cheval noir. La raison qu'il en donne est curieuse. Si je dis un cheval noir, pendant que je prononce le mot cheval, vous vous êtes déjà figuré un cheval, et, comme la plupart des chevaux sont bais bruns, il est probable que vous vous serez représenté un cheval bai brun; or, pas du tout, l'adjectif vous apprend qu'il est noir; vous voilà donc obligé de corriger votre représentation, et vous avez ainsi dépensé de la peine inutile entre le mot cheval et le mot noir! Au contraire, dans cette infaillible langue anglaise, on vous fait d'abord concevoir quelque chose de noir en général, puis ce noir prend la forme d'un cheval; vous n'avez donc point dépensé d'attention en vain. *Quod erat demonstrandum*. — Par malheur, même en acceptant ce principe, la démonstration est insuffisante; la personne pressée de se représenter quelque chose derrière chaque mot, si vous lui parlez de noir, aura le temps de voir un nègre, un morceau de charbon, la nuit, etc.; et pas du tout, c'est d'un cheval qu'il s'agit : elle sera donc aussi bien attrapée. La vérité est, selon nous, qu'il est excellent de pouvoir dire, comme en français, tantôt un cheval noir, tantôt un noir cheval, ou, pour prendre un autre exemple de Spencer, tantôt : *la Diane d'Ephèse est grande*, ou *Grande est la Diane d'Ephèse*. A propos de ce second exemple, Spencer est plus heureux : il remarque que le mot *grande*, placé au début, éveille les associations d'idées vagues et émouvantes attachées à tout ce qui est grand et majestueux : « L'imagination est donc préparée à revêtir d'attributs nobles ce qui suivra. » A la bonne heure; mais ce qu'il en

faut conclure, c'est que la place du mot dépend de l'*effet* qu'on veut produire et de l'*idée* sur laquelle on veut insister. Il ne s'agit pas là d'économiser l'attention, mais d'attirer et de diriger l'attention, ainsi que l'association des idées, en vue de l'intuition et de la perception.

On ne peut véritablement voir dans l'économie de l'*attention* qu'une règle aussi peu absolue que l'est, en général, celle de l'économie de la *force*. Au premier abord, ne semblerait-il pas logique, toutes les fois qu'on accomplit un travail, de n'avoir en vue que le moyen de le faire vite et bien, en dépensant le minimum de force? Pourtant, une telle façon de procéder, qui nous assimilerait au rôle de machine, rendrait prodigieusement lourd tout fardeau à soulever. Si une fillette, sa cruche pleine sur la tête, s'arrête à babiller, non seulement elle oublie la cruche dans le moment présent, mais de plus, lorsqu'elle reprend sa marche dans la rue longue et tortueuse, c'est à peine si elle la sent peser, tout occupée qu'elle est encore de la distraction rencontrée au bas du chemin. Tant il est vrai que la force et le temps dépensés *en vain*, pour l'agrément, pour l'art, font accomplir les plus réels travaux et empêchent la fatigue de se produire trop tôt. Economiser l'attention n'est donc pas le but dernier d'un auteur, mais bien plutôt obtenir et retenir l'attention. Or, le style est précisément l'art d'intéresser, l'art de placer la pensée, comme on ferait d'un tableau, sous le jour qui l'éclaire le mieux, c'est l'art enfin de la rendre frappante, de la faire saillir en relief, et passer, pour tout dire, de l'auteur à autrui dans sa plénitude. En outre, un style qui, au lieu d'être simplement clair et impersonnel comme serait bien un filet d'eau, reflète une physionomie, nous fait comprendre et finalement partager (en une certaine mesure tout au moins) la façon de voir et d'interpréter les choses propre à un auteur ; un tel style nous rapproche de l'auteur par cela même, nous amène à vivre de sa vie pendant quelques instants, et remplit de la sorte, au plus haut point, le rôle social attribué au langage.

Spencer applique aussi sa théorie aux figures de style, et d'abord à la « synecdoche ». Il vaut mieux dire, selon lui, une

flotte de dix *voiles* qu'une flotte de dix *navires*, parce que le mot *navire* éveillerait probablement la vision des vaisseaux au bassin ; le mot *voile* vous les montre en mer. — Soit, mais c'est encore là une bonne *direction* de l'attention et de l'association des idées, non pas seulement une économie d'attention. De même la métaphore est, selon lui, supérieure à la comparaison. Le roi Lear s'écrie :

<blockquote>Ingratitude, démon au cœur de marbre,</blockquote>

ce qui économise plus de temps et d'attention que de dire : « Ingratitude, démon dont le cœur est semblable au marbre. » Sans doute, il y a là plus de rapidité, mais il y a aussi autre chose : le mot *semblable à* vous empêcherait de prendre au sérieux l'image, il l'empêcherait même d'être visible et, par conséquent, vivante. Il faut, pour que cette métaphore soit poétique, que vous ayiez devant les yeux un démon ayant un cœur de marbre, et non que, par une série de raisonnements, vous aboutissiez à conclure : 1° que l'ingratitude *ressemble* à un démon, parce qu'elle est méchante ; 2° que son cœur *ressemble* à du marbre parce qu'il est froid et insensible. La poésie *réalise* des mythes, voilà la vraie raison qui rend d'ordinaire la métaphore supérieure à la comparaison pour le poète : la métaphore est une vision, la comparaison est un syllogisme.

Une des meilleures applications esthétiques du principe de l'*économie de la force*, c'est la règle qu'on en peut déduire de ne pas dépenser la sensibilité du lecteur, de permettre au système nerveux et cérébral la réparation nécessaire après chaque dépense d'énergie et d'attention. Respirez longtemps une fleur, vous finissez par être insensible à son parfum. Après un certain nombre de verres de gin, le goût est émoussé. Tout exercice d'une fonction ou d'un sens l'épuise : « la prostration qui suit est en raison de la violence de l'action. » C'est pourquoi il est nécessaire d'introduire dans l'œuvre d'art gradation et variété. Nos poètes et romanciers contemporains oublient trop cette loi : leur style est perpétuellement tendu, leurs rimes perpétuellement riches, leurs

images perpétuellement éclatantes et même violentes. Résultat : on est blasé au bout de deux pages. C'est l'effet de la musique continuellement bruyante : quand le maximum du *forte* a été atteint du premier coup, tout le reste a beau faire tapage, le seul moyen de frapper l'attention serait de faire un *pianissimo*.

En somme, le point de vue mécanique et le principe de « l'*économie* de la force » ont assurément leur importance en littérature. Le beau a ses conditions mathématiques et dynamiques, et la principale de ces conditions est la parfaite adaptation de la force dépensée par l'auteur au résultat obtenu : une bonne machine est celle qui a le moins de heurts ou de frottements; il y a longtemps qu'on a dit que la nature agit par les voies les plus simples, selon la loi de « la moindre *action* », qui devient, chez les êtres vivants et sentants, la loi de la moindre *peine*. Mais, si la fonction du langage est primitivement la simple communication intellectuelle entre les hommes, le langage des arts, de la littérature, de la poésie, est autre chose qu'une machine à transmission d'idées, qu'une sorte de télégraphe à signaux rapides et clairs. Le caractère vraiment *social* du style littéraire et poétique consiste, selon nous, à stimuler les émotions selon les lois de l'induction sympathique, et à établir ainsi une communion sociale ayant pour but le sentiment commun du beau. Nous avons donc ici au moins trois termes en présence : l'idéal conçu et aimé par l'artiste, la langue dont l'artiste dispose, et enfin toute la société d'hommes à laquelle l'artiste veut faire partager son amour du beau. Le style, c'est la parole, organe de la sociabilité, devenue de plus en plus expressive, acquérant un pouvoir à la fois *significatif* et *suggestif* qui en fait l'instrument d'une sympathie universelle. Le style est significatif par ce qu'il fait voir immédiatement; suggestif par ce qu'il fait penser et sentir en vertu de l'association des idées. Tout sentiment se traduit par des accents et des gestes appropriés. L'*accent* est presque identique chez toutes les espèces : accent de la surprise, de la terreur, de la joie, etc.; il en est de même du *geste*, et c'est ce qui rend immédiate l'interprétation

des signes visibles ; l'art doit reproduire ces accents et ces gestes pour faire pénétrer dans l'âme, par suggestion, le sentiment qu'ils expriment. Il n'est donc pas vrai que le style consiste seulement, comme dit Buffon, « dans l'ordre et le mouvement des pensées ; » il faut ajouter à l'ordre et au mouvement le sentiment, seul moyen d'éveiller la sympathie. Nous ne sympathisons qu'avec l'homme : les choses ne nous arrivent et ne nous touchent que comme vision et émotion, comme interprétation de l'esprit et du cœur humains ; et c'est pour cela que « le style est l'homme. » Le vrai style naîtra donc de la pensée et du sentiment mêmes ; il en sera la parfaite et dernière expression, à la fois personnelle et sociale, comme l'accent de la voix donne leur sens propre aux paroles communes à tous. Les écrits qui manquent de ce vrai style ressemblent à ces pianos mécaniques qui nous laissent froids, même lorsqu'ils répètent de beaux airs, parce que nous ne sentons point venir jusqu'à nous l'émotion et la vie d'une main humaine vibrant sur leurs cordes et les faisant vibrer elles-mêmes.

Le goût, nécessaire au style, est le sentiment immédiat de lois plus ou moins profondes, les unes créatrices, les autres régulatrices de la vie. L'inspiration du génie n'est pas seulement réglée, mais aussi constituée en grande partie par le goût même, qui, parmi les associations innombrables que suscite le hasard, *juge* du premier coup, *choisit*. Écrire, peindre, sculpter, c'est savoir choisir. L'écrivain, comme le musicien, reconnaît du premier coup dans la confusion de ses pensées ce qui est mélodieux, ce qui sonne juste et bien : le poète saisit tout d'abord dans une phrase un bout de vers, un hémistiche harmonieux.

L'interprétation et l'application de ces lois générales du style varient d'ailleurs suivant les artistes et les œuvres. Ainsi, en musique, telles dissonances qui, isolées, seraient une cacophonie, trouvent leur justification dans une suite d'accords qui les résolvent. Si certaines règles sont immuables, on n'aura jamais achevé d'en tirer toutes les conséquences. Paraître déroger à une règle, c'est parfois l'étendre, la féconder par des applications nouvelles. Celui

qui connaît le plus à fond les règles subtiles de son art est souvent celui qui a l'air de les observer le moins. C'est ainsi que Victor Hugo a perfectionné notablement notre métrique française, l'a coordonnée et systématisée au moment où on l'accusait de la détruire.

Les vieux traités de rhétorique distinguaient le style simple du style sublime ; ils opposaient le style simple au style figuré. Pourtant le style sublime n'est souvent qu'une forme du style simple : rien de plus simple que le « qu'il mourût » ; rien de plus simple que la plupart des traits sublimes de la Bible et de l'Evangile. D'autre part, le style simple est fort souvent figuré, par la raison qu'il n'est pas abstrait ; plus une langue est populaire, plus elle est concrète et riche en images ; seulement ce ne sont pas des images cherchées, mais empruntées au réel. La métaphore et même le mythe sont essentiels à la formation du langage ; ils sont la démarche la plus primitive de l'imagination. Faire des métaphores naturelles, empruntées au milieu où nous vivons habituellement (milieu qui va s'élargissant tous les jours pour l'homme des sociétés modernes), ce n'est pas sortir du simple. Le langage ordinaire, dans son évolution, transforme les mots en vue de l'usage le plus commode ; la poésie les transforme dans le sens de la *représentation la plus vive et la plus sympathique ;* l'une a pour but la *métaphore utile* qui « économise l'attention » et rend plus facile l'exercice de l'intelligence ; l'autre la *métaphore* proprement *esthétique,* qui multiplie la faculté de sentir et la puissance de sociabilité. Autre chose est donc le style purement scientifique et logique, autre chose le style esthétique. Le bon écrivain scientifique doit surtout employer ce procédé de Darwin qui, se sentant perdu dans des phrases tortueuses, s'arrêtait brusquement d'écrire pour se parler ainsi à lui-même : « Enfin, que veux-tu dire ? » Alors sortait de son esprit une formule plus nette, où l'idée mère apparaissait débarrassée de toutes les incidentes qui la surchargeaient et l'étouffaient. Le même procédé est applicable à tous les styles, mais seulement comme moyen d'obtenir la première de ce qu'on peut ap-

peler les qualités sociales du langage, qui est de faire saisir nos idées à tous. « La règle du bon style scientifique, dit Renan, c'est la clarté, la parfaite adaptation au sujet, le complet oubli de soi-même, l'abnégation absolue. Mais c'est là aussi la règle pour bien écrire en quelque matière que ce soit. Le meilleur écrivain est celui qui traite un grand sujet et s'oublie lui-même pour laisser parler le sujet. » Et plus loin : « Ecrivain, certes, il l'était, et écrivain excellent, car il ne pensa jamais à l'être. Il eut la première qualité de l'écrivain, qui est de ne pas songer à écrire. Son style, c'est sa pensée elle-même, et, comme cette pensée est toujours grande et forte, son style aussi est toujours grand, solide et fort. Rhétorique excellente que celle du savant, car elle repose sur la justesse du style vrai, sobre, proportionné à ce qu'il s'agit d'exprimer, ou plutôt sur la logique, base unique, base éternelle du bon style. » La logique est en effet la *base*, et, dans les ouvrages purement scientifiques, elle est presque tout ; mais, dans l'œuvre d'art, elle est insuffisante.

Si le style n'avait pour but que l'expression logique et « économique » des idées, l'idéal du style serait la *langue universelle* et impersonnelle rêvée par quelques savants. Or, une vraie langue est une langue dans laquelle on *pense* avant même de parler, et on ne pense que dans une langue qu'on s'est assimilée dès l'enfance, qui a une littérature, un style propre, quelque chose de national dont vous vous êtes pénétré. Une langue, comme on l'a dit, ne se constitue que d'idiotismes : idiotismes de mots, idiotismes de locutions, idiotismes de tournures. Si on traduisait mot à mot ces idiotismes dans une langue universelle, on cesserait d'être compris ; il faudrait donc modifier non plus son langage, mais sa manière même de penser, écarter de soi tout ce qu'il y a d'individuel, généraliser ses impressions mêmes et leur enlever leur précision. C'est là tout un travail, qui n'aboutirait en somme qu'à défigurer la pensée en lui ôtant à la fois sa *vivacité* et sa *vie*. Les partisans d'une langue universelle ressemblent à des mathématiciens voulant substituer l'algèbre à l'arithmétique pour les opérations les plus simples, et poser

en équation, *deux et deux font' quatre et six font dix*.

Le style purement logique ne s'efforce que d'introduire la *suite* dans les idées ; le style poétique ou littéraire s'efforce d'y introduire l'*organisation*, l'équilibre et la proportion des êtres vivants. L'un pourrait représenter son idéal sous la figure d'une chaîne linéaire, l'autre d'une fleur qui s'épanouit en courbes de toutes sortes. Pour éveiller la sympathie chez le lecteur au gré de l'écrivain la phrase doit être vivante ; or, un être vivant n'est pas une suite d'éléments juxtaposés, c'est un ensemble fait de parties dissemblables et unies par une mutuelle dépendance ; la phrase est donc un organisme. Tout membre de phrase se différencie du précédent ou du suivant, soit qu'il s'y oppose et le restreigne, soit qu'il le complète ou le confirme en le répétant sous une forme plus vive ; chaque membre de phrase a son individualité propre, à plus forte raison chaque phrase. Il y a même d'ordinaire certains rapports de proportion entre la longueur de la phrase et la puissance de l'idée ou du sentiment. Un membre de phrase plus long contient souvent une idée ou une image plus forte ou plus importante. Un membre de phrase court peut contenir, soit une idée de moindre valeur, soit une idée frappante qui prendra un relief d'autant plus grand qu'elle sera rendue en moins de mots. Balzac dit, dans une simple parenthèse : — « Car on hait de plus en plus, comme on aime tous les jours davantage, quand on aime. »

Veut-on des exemples de la phrase inorganisée, *amorphe*, qu'on lise Auguste Comte. Veut-on des exemples d'une organisation déséquilibrée par trop de recherche et de prétention : on en trouvera dans les mauvaises pages d'Alphonse Daudet, qui a su pourtant, en maint endroit, animer la phrase d'une vie sympathique. Il y a aussi une certaine manière d'écrire qu'on peut appeler le style *abandonné ;* elle laisse les idées et les images se succéder au hasard des événements ou des associations habituelles : c'est le style du récit ; c'est la vraie prose, celle de M. Jourdain. Le style abandonné, courant au hasard des événements, peut d'ailleurs devenir lui-même

grandiose par contraste, lorsque les événements qu'il suit sont eux-mêmes très grands, et que de plus ils s'enchaînent de manière à produire la suprême logique, celle de la réalité, et la suprême proportion, la proportion mouvante de la vie.

Le style oratoire est proche du style poétique, avec cette différence que l'orateur compte sur la *distraction* des auditeurs, et le poète sur la *concentration* de leur attention. La phrase d'un *discours* est faite pour qu'on n'en pèse pas tous les mots dans la rapidité du débit, pour que les idées essentielles soient seules mises en relief par des mots saillants. L'éloquence nous donne, par l'improvisation, le plaisir particulier d'assister sympathiquement au travail même de la pensée, à l'élaboration parfois plus ou moins pénible de la phrase, à la naissance de l'idée pétrie dans les mots : c'est ce plaisir royal qu'éprouva Louis XIV à voir sortir du marbre sa propre figure taillée par Coysevox sans ébauche préalable. Le style oratoire est complété par le geste et la diction, qui y introduisent déjà les articulations et le rythme, deux caractères essentiels de la vie organisée. L'éloquence est rythmée par le débit même, de façon à produire ainsi la vibration sympathique et à faire partager tous les sentiments de l'orateur.

Quant au style poétique et proprement esthétique, qui mérite une étude particulière, il est d'abord une éloquence réduite au cœur et à la moelle, débarrassée de toutes les conventions que réclame le milieu oratoire, ramenée à l'image, au rythme et à l'accent, choses relativement intemporelles et qui varient le moins dans les milieux les plus divers. Mais le *poétique* du style n'est pas seulement dans les images, le rythme et l'accent : il est aussi, il est surtout dans le caractère *expressif* et *suggestif* des paroles. En général, le *poétique* n'est pas la même chose que le *beau;* la beauté réside surtout dans la *forme*, dans ses proportions et son harmonie, le poétique réside surtout dans ce que la forme exprime ou suggère, plutôt qu'elle ne le montre. Le beau est dans ce qui se voit, le poétique dans ce qui ne se laisse qu'entrevoir. La demi-ombre des bois, la clarté adoucie du crépuscule, la lumière pâle de la lune sont poétiques, précisément parce

qu'elles éveillent une multitude d'idées ou de sentiments qui enveloppent les objets comme d'une auréole. En d'autres termes, les lois de l'association des idées jouent le rôle principal dans la production de l'effet poétique, tandis que les lois de la sensation et de la représentation directe prédominent dans la production du beau proprement dit. On ne peut donc pas juger le style uniquement sur ce qu'il dit et montre, mais encore et surtout sur ce qu'il ne dit pas, fait penser et sentir. Dans les harmonies morales du style, ce n'est pas seulement le son principal et dominant qu'il faut considérer; ce sont encore et surtout les *harmoniques* qui ajoutent au son principal leur accompagnement et ainsi lui donnent ce caractère expressif par excellence, mais indéfinissable : le *timbre*. Il y a des timbres de voix qui charment, et d'autres qui déplaisent, qui irritent même : il en est ainsi dans le style. Quand un écrivain a dit clairement ce qu'il voulait, et s'est fait comprendre du lecteur avec le minimum d'attention et de dépense intellectuelle, il reste encore à savoir, outre ce qu'il a dit, ce qu'il a fait éprouver; il reste à apprécier le timbre de son style, qui peut émouvoir et qui peut aussi laisser froid, qui peut même irriter comme certaines espèces de voix ou certaines espèces de rires. La poésie dépend des retentissements de la parole dans l'esprit de l'auditeur, de la multitude et de la profondeur des échos éveillés : dans la nature, les échos qui vont résonnant et mourant sont poétiques par excellence; il en est de même dans la pensée et dans le cœur.

On a donc eu raison de dire que ce qui fait le charme poétique de la beauté même, c'est ce qui en dépasse la forme finie et éveille plus ou moins vaguement le sentiment de l'infini, par cela même celui de la vie, qui enveloppe toujours pour nous quelque chose d'insondable comme une infinité (1). Dans une machine, « le nombre des rouages est déterminé, connu de nous ; et leurs relations sont pareillement déterminées, réduites à des théorèmes de mécanique dont la solution est trouvée. Tout y est à jour pour l'entendement; tout y est décomposé en un nombre fini de parties élémentaires et de rapports entre

(1) Alfred Fouillée, *Critique des systèmes de morale contemporains : la morale esthétique*, p. 326.

ces parties. Dans l'être vivant, au contraire, chaque organe est formé d'autres organes qui, comme dit Leibniz, s'enveloppent les uns les autres et vont à l'infini. » Chaque être vivant est une société de vivants. D'où il suit que la vie est pour nous un infini numérique où se perd la pensée. « D'autre part, les associations et relations d'idées sans nombre que l'objet vivant éveille en nous, ou qu'il nous fait entrevoir confusément sous l'idée actuellement dominante, sont comme l'image intellectuelle de sa propre infinité. Comparez un œil de verre et un œil vivant : derrière le premier, il n'y a rien; le second est pour la pensée une ouverture sur l'abîme sans fond d'une âme humaine... Toute vraie beauté est, soit par elle-même, soit par ce que nous mettons de nous en elle, une infinitude sentie ou pressentie (1). »

Cette théorie de l'infinité évoquée par les formes mêmes du beau nous semble un correctif nécessaire de la théorie mécanique de Spencer, car, au lieu de voir surtout dans le style une *économie* à réaliser, elle y voit une *prodigalité* à introduire. Le style est poétique quand il est évocateur d'idées et de sentiments ; la poésie est une magie qui, en un instant, et derrière un seul mot, peut faire apparaître un monde. On ne doit donc économiser l'attention de l'auditeur que pour lui faire dépenser le plus possible sa sensibilité en faisant vibrer son âme entière. Ainsi, dans la rencontre d'Enée et de Didon aux enfers,

> ... Agnovitque per umbram
> Obscuram, qualem primo qui surgere mense
> Aut videt aut vidisse putat per nubila lunam,

cette vision incertaine de la lune cachée à travers les nuages, comparée à la vision de l'amante dans l'ombre épaisse des enfers, est poétique par tout ce qu'elle évoque et de souvenirs nocturnes et de souvenirs d'amours passées. Dans l'enfer de Dante, quand l'amant de Françoise montre le livre échappant à leurs mains et ajoute : Ce jour-là nous ne lûmes pas davan-

(1) Alfred Fouillée, *Critique des systèmes de morale contemporains*.

tage, — ces mots voilés, par tout ce qu'ils laissent entrevoir d'amour dans le lointain du passé, ont plus de poésie qu'une description éclatante et enflammée. Pour peindre Marathon, Byron se contente de dire :

> Les montagnes regardent vers Marathon,
> Et Marathon regarde vers la mer.
>
> The mountains look on Marathon,
> And Marathon looks on the sea.

Vous voyez aussitôt surgir, dans ses grandes lignes simples, tout le paysage ; et en même temps surgissent tous les souvenirs héroïques qui ont la même simplicité dans la même grandeur.

Le symbolisme est un caractère essentiel de la vraie poésie : ce qui ne signifie et ne représente pas autre chose que soi-même n'est pas vraiment poétique. S'il y a une sorte d'égoïsme des formes qui fait qu'elles vous disent seulement *moi*, sans vous faire rien penser au delà d'elles-mêmes, il y a aussi une sorte de désintéressement et de libéralité des formes qui fait qu'elles vous parlent d'autre chose qu'elles-mêmes et, par delà leurs contours, vous ouvrent des horizons sans limites. C'est alors seulement qu'elles sont poétiques. Alors aussi elles ne sont plus purement matérielles : elles prennent un sens intellectuel, moral et même social ; en un mot, elles deviennent des symboles. Pour leur donner ce caractère, il n'est besoin d'introduire dans le style ni l'allégorie précise des anciens, ni le vague de certains modernes qui croient qu'il suffit de tout obscurcir pour tout poétiser, ou de supprimer les idées pour avoir des symboles. C'est par la profondeur de la pensée même et de l'émotion qu'on donne au style l'expression symbolique, c'est-à-dire qu'on lui fait suggérer plus qu'il ne dit et qu'il ne peut dire, plus que vous ne pouvez dire vous-même.

Pourquoi la poésie du dix-septième siècle, en somme, est-elle si peu poétique ? — C'est qu'elle est trop logique et trop géométrique ; la « raison » y domine tellement, y répand une clarté si uniforme, si extérieure, si superficielle, qu'il n'y a

plus d'arrière-plans, plus de perspectives fuyantes, plus le moindre mystère. Ce sont bien vraiment les jardins de Versailles : tout est régulier, correct, souvent beau, presque jamais poétique, d'autant plus que le sentiment de la nature, c'est-à-dire de la vie universelle débordant chaque être, est à peu près absent. Il n'y a guère de poétique au dix-septième siècle, en dehors des beaux vers de La Fontaine, que la prose de Pascal, parfois de Bossuet et de Fénelon. C'est par grande exception que Corneille, — si souvent _beau_ et _sublime_, — est poétique. Théophile Gautier dit que, dans tout Corneille, il y a un seul vers « pittoresque » qui ouvre un horizon sur la nature :

> Cette obscure clarté qui tombe des étoiles ;

et Gautier ajoute, pour la plus grande gloire de la _rime_ et même de la _cheville_, que ce vers, intercalé pour amener la rime de « voiles » dont le poète avait besoin, est, en réalité, « une cheville magnifique taillée par des mains souveraines dans le cèdre des parvis célestes ». Dans Molière, quand Orgon revient de voyage et se chauffe les mains au feu, il finit par dire :

> La campagne à présent n'est pas beaucoup fleurie.

Il y a donc encore, derrière le théâtre où s'enchevêtre l'intrigue, quelque chose de vert, une campagne où restent quelques fleurs, une nature qui enveloppe l'homme ! Chez Racine, les effets poétiques sont plus nombreux, parce que Racine a été obligé de traduire un peu d'Euripide :

> Dieux ! que ne suis-je assise à l'ombre des forêts !
> .
> Ariane, ma sœur, de quel amour blessée
> Vous mourûtes, aux bords où vous fûtes laissée !

L'harmonie de ces deux derniers vers évoque la vision du rivage où Ariane se meurt lentement d'amour. Mais, tout bien compté, si notre poésie classique a une foule de qualités, elle n'est pas poétique ; et si la prose classique l'est davan-

tage, elle l'est encore trop peu : tantôt démonstrative et philosophique, tantôt oratoire et éloquente, tantôt spirituelle, elle est rarement poétique, — surtout quand elle devient « fleurie », car les fleurs de rhétorique sont ce qu'il y a de plus étranger à la poésie.

On voit que, dans le style, les lois logiques énoncées par Boileau et Buffon, et les lois dynamiques énoncées par Spencer ne sont pas tout, ne sont même pas les principales : les lois biologiques, psychologiques et sociologiques, — presque entièrement négligées par les critiques littéraires, — ont autrement d'importance. Pour appliquer les premières sortes de lois, qui aboutissent au style rationnel, exact et correct, le talent suffit; pour appliquer les autres, qui aboutissent au style vivant, sympathique et poétique, il faut le génie créateur.

II

L'IMAGE

Un des éléments essentiels du style poétique, en vers ou en prose, c'est l'image. « Le don de la poésie, a-t-on dit, n'est autre que celui de parler par images, ainsi que la nature. » — S'il est vrai que toute bonne comparaison donne à l'esprit l'avantage de voir deux vérités à la fois, la poésie est une comparaison perpétuelle, une métaphore perpétuelle, qui n'a pas seulement pour but de nous faire voir à la fois deux vérités, mais de nous faire éprouver à la fois deux sensations, ou deux sentiments, ou un sentiment par le moyen de la sensation, ou une sensation par le moyen du sentiment. La science montre les rapports abstraits de toutes choses ; la poésie nous montre les sympathies réelles de toutes choses. Ecoutez Flaubert dans *Salammbô* : — « Ils retirèrent leurs cuirasses ; alors parurent les marques des grands coups qu'ils avaient reçus pour Carthage ; on aurait dit des inscriptions sur des colonnes. » Écoutez Hugo dans *la Tristesse d'Olympio* : — L'homme

> passe sans laisser même
> Son ombre sur le mur.

La poésie substitue à un objet un autre objet, à un terme un autre terme plus ou moins similaire, toutes les fois que ce dernier éveille par suggestion des associations d'idées plus fraîches, plus fortes, ou simplement plus nombreuses, de manière à intéresser non seulement la sensation, mais encore l'intelligence, le sentiment, la moralité. Aussi la poésie peut-elle très bien se servir de termes de comparaison non pas concrets, mais abstraits. La métaphore, au lieu de doter les objets d'une forme plus brillante, leur enlève alors, au contraire, quelque chose de leur forme pour leur donner le caractère profond du pur sentiment. Les exemples les plus

frappants de ce genre de figures, tirées de l'invisible même, se rencontrent dans Shelley, qui souvent décrit les objets extérieurs en les comparant aux fantômes de sa pensée, et qui remplace les paysages réels par les perspectives de l'horizon intérieur. C'est ainsi qu'il nous parle des voiles repliées du bateau endormi sur le courant et « semblables aux pensées repliées du rêve ».

> Our boat is asleep on Serchit's stream,
> Its sails are folded like thoughts in a dream.

Ailleurs il dit à l'alouette : « Dans le flamboiement d'or du soleil,... tu flottes et tu glisses, comme une joie sans causes surgissant tout à coup dans l'âme. » Byron parle d'un courant d'eau qui fuit « avec la rapidité du bonheur. » Chateaubriand compare la colonne debout dans le désert à une « grande pensée » qui s'élève encore dans une âme abattue par le malheur.

> Monts sacrés, hauts comme l'exemple !

dit aussi Victor Hugo.

Et ailleurs :

> Le mur était solide et droit comme un héros.

> Torches, vous jetterez de rouges étincelles,
> Qui tourbillonneront comme un esprit troublé.

> L'océan devant lui se prolongeait, immense
> Comme l'espoir du juste aux portes du tombeau.

Aristote ne voit guère dans la métaphore qu'une sorte de jeu d'esprit : c'est pour lui un exercice de l'intelligence beaucoup plus qu'un moyen de raviver la sensibilité ; il la distingue à peine de l'énigme, qui est une sorte de métaphore pour la pensée. En réalité, une métaphore qui exercerait trop l'intelligence pourrait charmer un sophiste antique, mais manquerait absolument son but et affaiblirait nos représentations des objets, au lieu d'en accroître la force.

La métaphore est un procédé de sympathie par lequel nous entrons en société et en communication de sentiment avec des choses qui paraissaient d'abord insensibles et mortes. L'image ne doit donc jamais être un ornement surajouté; elle doit être pour l'esprit une illustration, un moyen de projeter la lumière et la vie sur l'objet dont on parle, une sorte d'éclair ouvrant la brume indistincte; en même temps, pour le cœur, elle doit être une chaleur qui fait vibrer. Les Grecs, ce peuple tout intellectualiste, ont trop considéré les figures de langage à un point de vue purement logique (synecdoche, métonymie, etc.); ils n'ont pas assez fait la *psychologie* du langage imagé. La métaphore ou la comparaison est un moyen de renforcer l'image mentale, qui s'use par l'effet de l'habitude, en la reliant à d'autres représentations qui ont encore toute leur vivacité et qui produisent par cela même la suggestion voulue. Le mécanisme psychologique qui explique l'effet esthétique de l'image est le suivant : transposer brusquement l'objet dont on parle dans un milieu nouveau, au sein d'associations beaucoup plus complexes et capables d'éveiller en nous beaucoup plus d'émotions sympathiques. L'artiste fait sonner ce carillon intérieur auquel Taine compare le système nerveux : il a pour cela cent moyens, car la vibration invisible court d'une clochette à l'autre; que l'une d'elles soit tirée de main de maître, toutes les autres se mettront en branle.

Il y a diverses sortes d'images : celles qui précisent les contours extérieurs de l'objet, qui en dessinent la forme et la couleur, et qui ainsi produisent des perceptions nettes. Ce sont les images purement *significatives*.

> Voilà le régiment
> De mes hallebardiers qui va superbement.
> Leurs plumets font venir les filles aux fenêtres;
> Ils marchent droit, tendant la pointe de leurs guêtres;
> Leur pas est si correct, sans tarder ni courir,
> Qu'on croit voir des ciseaux se fermer et s'ouvrir.
>
> Ils sont là tous les deux dans une île du Rhône.
> Le fleuve à grand bruit roule une eau rapide et jaune;
> Le vent trempe en sifflant les brins d'herbe dans l'eau (1).

(1) V. Hugo.

> Parfois, hors des fourrés, les oreilles ouvertes,
> L'œil au guet, le col droit, et la rosée au flanc,
> Un cabri voyageur, en quelques bonds alertes,
> Vient boire aux cavités pleines de feuilles vertes,
> Les quatre pieds posés sur un caillou tremblant (1).

Flaubert dit quelque part : « Ses réponses étaient toujours douces et prononcées d'un ton aussi clair que celui d'une sonnette d'église. »

L'image peut, en donnant une très grande netteté à un simple fragment de l'objet qu'il s'agit de percevoir, faire immédiatement sortir de l'ombre la totalité de l'objet. Déjà, par ce fait, de purement significative, elle devient suggestive. C'est ainsi que Victor Hugo, en nous montrant

> Les ronds mouillés que font les seaux sur la margelle,

nous fait voir d'un coup le puits et fait entendre le crépitement de l'eau tombant des seaux jusqu'au fond obscur.

> Attendre tous les soirs une robe qui passe,
> Baiser un gant jeté.

« Je t'aime, disait Serge d'une voix légère qui soulevait les petits cheveux dorés des tempes d'Albine. » Ces détails sont à la fois significatifs et suggestifs.

Leconte de Lisle, parlant de Hialmar mourant qui revoit sa fiancée par les yeux de l'esprit :

> Au sommet de la tour que hantent les corneilles
> Tu la verras debout, blanche, aux longs cheveux noirs.
> Deux anneaux d'argent fin lui pendent aux oreilles,
> Et ses yeux sont plus clairs que l'astre des beaux soirs (2).

C'est la vision du rêve, où ne subsistent que quelques traits en reliefs qui, à eux seuls, évoquent tout le reste.

Une sensation peut ne pas être rendue dans ses contours nets, dans ce qu'elle a de déterminé (détermination souvent artificielle, car aucun contour n'est crûment arrêté dans la

(1) Leconte de Lisle, *le Bernica*.
(2) *Le Cœur de Hialmar.*

nature, aucune perception n'est donnée séparément), mais au contraire dans ce qu'elle a de plus diffus et de plus profond. C'est encore un effet de suggestion sympathique. « Il s'était arrêté au milieu du Pont-Neuf, et, tête nue, poitrine ouverte, il aspirait l'air. Cependant, il sentait *monter du fond de lui-même* quelque chose *d'intarissable*, un *afflux* de *tendresse* qui l'énervait, comme le *mouvement des ondes sous ses yeux*. A l'horloge d'une église, une heure sonna, lentement, pareille à une *voix qui l'eût appelé*. Alors, il fut saisi par un de ces *frissons de l'âme* où il vous semble qu'on est transporté dans un monde supérieur. Une faculté extraordinaire, dont il ne savait pas l'objet, lui était venue. Il se demanda, sérieusement, s'il serait un grand peintre ou un grand poète ; — et il se décida pour la peinture, car les exigences de ce métier le rapprocheraient de Mme Arnoux. Il avait donc trouvé sa vocation! Le but de son existence était clair maintenant, et l'avenir infaillible (1)! » Flaubert dit encore ailleurs : « Tout ce qui était beau, le scintillement des étoiles, certains airs de musique, l'allure d'une phrase, un contour, l'amenaient à sa pensée d'une façon brusque et insensible (2). »

Parmi les procédés chers aux modernes, les « transpositions » méritent examen, précisément parce que ce sont des effets d'induction sympathique.

1° Transposition des sensations : « Le *parc* s'ouvrait, s'étendait, d'une *limpidité verte*, frais et profond comme une *source* (3). » — Autre exemple : — « Et il ralentissait sa marche,... il s'arrêtait même devant certaines *nappes de lumière*, avec le frisson délicieux que donne l'approche d'une *eau fraîche* (4). »

Cette figure de la rhétorique populaire : « frais comme l'œil, » est une transposition. Zola parle quelque part de cette *humidité parfumée* d'encens qui *refroidit* l'atmosphère des chapelles. » Daudet peint ainsi un troupeau : — « Là-bas, au lointain, nous voyons le troupeau s'avancer dans

(1) Flaubert, *l'Éducation sentimentale.*
(2) *Id., ibid.*
(3) Zola, *la Faute de l'abbé Mouret.*
(4) *Ibid.*

une *gloire* de *poussière*. Toute la route semble marcher avec lui... Tout cela défile devant nous joyeusement et s'engouffre sous le portail, en *piétinant* avec un bruit *d'averse*. »

Toute transposition de sensations cause d'habitude un certain plaisir par elle-même : c'est un moyen d'augmenter l'émotion que d'y faire collaborer à la fois plusieurs centres nerveux. Néanmoins, une bonne métaphore se reconnaît d'habitude à ce qu'elle ne transforme pas seulement une sensation en une autre, mais donne à la chose sentie une plus grande apparence de vie et constitue ainsi une sorte de progrès de l'inanimé vers l'animé. Voici la transposition d'une *sensation auditive* en *sensation visuelle*, d'une ondulation invisible de l'air en ondulation visible et, par ce moyen terme, la transformation d'une chose inanimée en une apparence d'être animé, de témoin vivant : « ... Dans l'air moite et odorant de la pièce les trois bougies flambaient... ; et, coupant seul le silence, par l'étroit escalier un souffle de musique montait; la valse, avec ses enroulements de couleuvre, se glissait, se nouait, s'endormait sur le tapis de neige (1). » La transposition de sons en images pour la vue, et en images animées, a rendu célèbres les vers d'Hugo :

> Le carillon, c'est l'heure inattendue et folle
> Que l'on croit voir, vêtue en danseuse espagnole,
> Apparaître soudain par le trou vif et clair
> Que ferait en s'ouvrant une porte de l'air...

2° Transposition du sentiment en sensation.

> Nos pensées
> S'envolent un moment sur leurs ailes blessées,
> Puis retombent soudain (2).

Madame Bovary abonde en exemples : « Alors elle allongea le cou (vers le crucifix) comme quelqu'un qui a soif. » — « Si Charles l'avait voulu cependant, il lui semblait

(1) Zola, *la Curée*.
(2) V. Hugo.

qu'une abondance subite se serait détachée de son cœur, *comme tombe la récolte d'un espalier quand on y porte la main.* » — « Elle se rappela... toutes les privations de son âme, et ses rêves tombant dans la boue, *comme des hirondelles blessées.* » — « Si bien que leur grand amour, où elle vivait plongée, parut se diminuer sous elle, *comme l'eau d'un fleuve qui s'absorberait dans son lit, et elle aperçut la vase.* » Voici d'autres exemples empruntés à l'*Education sentimentale :* « Il tournait dans *son désir comme un prisonnier dans son cachot.* » — « Elle souriait quelquefois, arrêtant sur lui ses yeux une minute. Alors, il sentait ses *regards pénétrer son âme,* comme ces *grands rayons de soleil qui descendent jusqu'au fond de l'eau.* » — « *Les cœurs des femmes sont comme ces petits meubles à secret,* pleins de tiroirs emboîtés les uns dans les autres ; on se donne du mal, on se casse les ongles, et on trouve au fond quelque fleur desséchée, des brins de poussière — ou le vide (1) ! »

Entre certaines émotions morales ou intellectuelles et les émotions d'ordre purement sensitif, il y a une correspondance qui permet d'éclairer et d'analyser les unes par les autres. Voici une image de Flaubert, philosophique comme une analyse de passion, et qui est la traduction du moral en physique : « Elle n'avait plus de ressort (contre la destinée), elle se laissa entraîner... il lui semblait qu'elle descendait une pente (2). »

3° Transposition de la sensation en sentiment. On peut éveiller une image très nette d'un objet en excitant le sentiment qui en accompagne la vision ; l'image tire alors sa force de l'émotion qu'elle évoque, et parfois d'une émotion d'ordre moral ou même intellectuel.

(1) On trouve dans Balzac une transposition *satirique :* « Elle vit avec satisfaction sur sa figure l'avarice refleurie. »
(2) Saint Vincent de Paul a tracé ainsi la vie des sœurs de Charité : « Elles n'auront pour monastère que la maison des malades ; — pour cellule qu'une chambre de louage ; — pour chapelle que l'église de leur paroisse ; — pour cloître que les rues de la ville ou les salles des hôpitaux ; — pour *clôture* que l'*obéissance ;* — pour *grille* que la *crainte de Dieu ;* — pour *voile* que la *modestie.* »

Ma maison me regarde et ne me connaît plus (1).
.
Je me suis envolé dans la grande tristesse
De la mer (2).

Ce genre d'images est voisin de celles qui personnifient et font vivre : « Les affections profondes ressemblent aux honnêtes femmes ; elles ont peur d'être découvertes et passent dans la vie les yeux baissés (3). »

Les grands chars *gémissants* qui reviennent le soir
.
Vers quelque source en pleurs qui *sanglote* tout bas
.
Cette longue *chanson* qui tombe des fontaines.
.
Les fleurs chastes, d'où sort une invisible flamme,
Sont les conseils que Dieu sème sur le chemin,
C'est l'âme qui les doit cueillir, et non la main (4).

« La vieillesse des bons arbres (du verger), pareils à des grands-pères pleins de gâteries (5). »

Shelley compare les nuages qui moutonnent à un troupeau que pousse « ce berger indolent, indécis, le vent. »

Il y a un moyen d'élargir la perception en l'intellectualisant par le raisonnement, de faire comprendre afin de faire mieux sentir, de généraliser pour donner ensuite plus de force à l'émotion particulière qu'on veut traduire. On se sert ainsi de la science pour arriver au sentiment raffiné. Cela est dangereux d'ailleurs et ne peut agir que sur des esprits philosophiques. Voici un exemple frappant tiré de Flaubert. Il commence par donner à une émotion très complexe la netteté et la simplicité d'une sensation presque brutale : « La contemplation de cette femme l'énervait comme un parfum trop fort. » C'est net, mais beaucoup trop *simpliste* et, à cause de cela même, un peu banal. Voici que, de ce point de départ superficiel, l'auteur arrive, par un langage presque abstrait et

(1) Victor Hugo.
(2) *Id.*
(3) *L'Education sentimentale.*
(4) V. Hugo.
(5) Zola.

objectif, à nous donner une impression vive de l'état de conscience de son héros : « Cela descendit dans les profondeurs de son tempérament et devenait presque une manière générale de sentir, un mode nouveau d'exister (1). »

4° Transposition des images et sentiments en actions : « Je m'en irai vers lui, il ne reviendra pas vers moi (2). »

Beaucoup d'actions sont une condensation de pensées sous une forme concrète et elles peuvent donner lieu à des méditations sans fin, tout comme de hautes formules métaphysiques. En exprimant ces actions, on a pour ainsi dire la moelle même des idées et des sentiments, rendus plus facilement communicables, car l'action est ce qu'on comprend et ce qu'on imite le plus aisément.

L'*élargissement* continu de l'image par toutes les sortes de transpositions ou de transfigurations est le grand procédé de la poésie. Il ne faut pas le confondre avec le procédé oratoire de l'*amplification*, qui est trop souvent l'addition à l'idée ou à l'image d'éléments hétérogènes artificiellement soudés. Quand Chateaubriand nous parle du « courage et de la foi, ces deux sœurs qui, etc. », il amplifie. On l'a depuis longtemps remarqué, une figure essentielle de toute rhétorique et de toute poésie est la répétition. L'amant ne dit pas à sa maîtresse pourquoi il l'aime : il le lui répète sous toutes les formes, avec toutes les inflexions de la voix et de la pensée. La puissance lyrique d'un génie se mesure souvent à la fréquence de la reprise de l'idée, ramenée sans cesse sous une forme nouvelle et plus frappante, au moment où on la croyait abandonnée ; c'est l'ondulation de la vague, ne quittant ce qu'elle porte qu'après l'avoir soulevé jusque sur sa crête aiguë, pour le laisser reprendre ensuite par une vague nouvelle. Hugo abonde en beautés de ce genre comme il abonde aussi, par malheur, en pures amplifications.

(1) *L'Éducation sentimentale.*
(2) *Les psaumes.*

III

LE RYTHME

I. — Le style imagé est déjà une espèce de style rythmé ; l'image est en effet la reprise de la même idée sous une autre forme et dans un milieu différent : c'est comme une réfraction de la pensée, qui s'accorde avec la marche générale des rayons intérieurs.

Spencer voit dans le rythme, outre une imitation de l'accent passionné, un nouveau moyen d'économiser l'attention. Le plaisir que nous donne « ce mouvement des vers qui va en mesure, on peut l'attribuer, selon lui, à ce que, par comparaison, il nous est commode de *reconnaître* des mots disposés en mètres ». Cette théorie est évidemment trop étroite. Tout rythme, il est vrai, en permettant des mouvements réguliers, prévus, bien adaptés, économise de « l'énergie », mais il y a bien autre chose dans le rythme, qui est déjà de la musique, qui est aussi un moyen de donner une forme et une architecture aux idées, aux phrases, aux mots. Toute symétrie et toute répétition a son charme parce qu'elle est un *accord*, une *unité dans la variété*.

Dans le vers, le rythme a une importance capitale. Nous assistons de nos jours à la dislocation du vers français, que Victor Hugo avait porté à sa dernière perfection. On trouve insuffisant le merveilleux instrument dont il avait tiré toutes les harmonies imaginables ; on demeure fidèle au fétichisme de la rime, mais on supprime le rythme, qui est le fond même de la langue poétique. On aboutit ainsi à une espèce de monstruosité produite par la « loi du balancement des organes » : le rythme disparaissant, et la césure même étant escamotée, le vers, pour ne pas se confondre avec la prose, est obligé de se faire une rime redondante : le renflement de la voix à la fin du vers rappelle seul au lecteur qu'il a affaire à des mètres, non à de simple prose. C'est ainsi que la nature produit des nains

aux membres grêles et à la tête énorme. Peut-être, de tout ce bouleversement, sortira-t-il une forme de vers un peu plus libre encore que celle d'Hugo pour le rythme, mais, selon nous, il y a ici bien peu de chose à faire : on est arrivé à la limite où le vers, pour vouloir trop désarticuler ses membres, les brise. Par exemple, on veut supprimer la césure de l'alexandrin sous prétexte que, dans beaucoup de vers romantiques et même raciniens, elle est simplement indiquée. Voici un vers d'Hugo muni d'une césure demi-voilée au sixième pied :

> Apparaissait dans l'ombre horrible, toute rouge.

Voici le même vers sans le contre-temps du sixième pied :

> Et toute rouge apparaissait dans l'ombre horrible.

Il y a entre les deux combinaisons une nuance, presque imperceptible, mais elle existe : le vers perd un effet et une image lorsqu'on ne sent plus l'hésitation et le déplacement du temps fort qui devrait tomber sur *ombre* et glisse sur *horrible*, en produisant une surprise de l'oreille destinée à rendre le saisissement de l'effroi. Sans cet effet, l'épithète *horrible* n'est que banale. — Un autre moyen de vérifier l'infériorité des vers divisés en 4-4-4, c'est d'en construire plusieurs, de faire une strophe avec ce rythme : cela devient d'une monotonie inacceptable. On ne pourrait prendre ces libertés qu'une fois en passant et dans des vers vraiment expressifs qui justifient la licence. Ainsi, on a pu fort bien dire :

> Elle remit nonchalamment ses bas de soie.
> .
> Regardent fuir en serpentant sa robe à queue.

Tandis que ce vers est mauvais :

> Je suis la froide et la méchante souveraine ;

l'oreille ici est attrapée par l'article *la* à cheval sur les deux hémistiches.

Encore un exemple. Pour le vers de onze syllabes, les poètes ont peu cherché à tourner la difficulté en multipliant

les césures du vers, de manière à le ramener à cette forme régulière : 4-4-3, ou à cette autre, meilleure, 3-3-3-2. Cependant ce vers retrouverait, sous ces deux formes, un certain équilibre. Voici un échantillon quelconque de la première :

> Sur les champs gris, sur le vallon, sur le pré,
> Le soir tombait ; mais le grand mont, empourpré,
> Seul survivant au jour qui meurt, semble encore
> Dans cette nuit sentir passer une aurore.

Nous découvrons un excellent échantillon de la seconde forme dans Richepin, qui, après des vers comme ceux-ci :

> Mais des petits, on en peut avoir beaucoup.
> A mon unique enfant je coupai le cou,

rencontre tout à coup ce rythme expressif :

> En avant ! Ventre à terre ! Au galop ! Hurrah !
> Plus d'un bon vivant
> Qui fendait le vent
> Aujourd'hui sous le vent du destin mourra.
> Ventre à terre ! Au galop ! En avant !

Dans cette strophe le vers de onze pieds, sous la forme 3-3-3-2, reproduit le rythme de la marche de Guillaume Tell ; aucun vers ne pouvait rendre mieux l'impression du galop d'un cheval.

Nous ne refusons donc pas au poète la liberté de modifier les rythmes en vue de l'idée, de l'image ou du sentiment (1). Mais pourquoi lui refuser aussi la liberté des rimes tantôt riches, tantôt simplement suffisantes, selon qu'il veut attirer l'attention sur la forme ou sur l'idée ? La richesse constante de la rime est le pendant de l'emphase oratoire qui faisait la beauté du style au temps du premier empire, et qui nous fait sourire aujourd'hui. Elle donne au vers je ne sais quoi de tendu, de ronflant et de monotone. Tout effet musical n'est bon qu'à deux conditions : être approprié au but et ne pas être sans cesse répété. Nous rions de l'honnête Boileau qui,

(1) Voir, pour plus de détails, dans nos *Problèmes de l'esthétique contemporaine*, le livre consacré à *l'esthétique du vers*.

ayant rencontré par extraordinaire quelques vers à peu près passables sur ce métier de rimeur auquel il était si peu propre (1), s'aperçoit qu'il a, par grande licence, supprimé la négation dans ce vers :

> La nuit à bien dormir, et le jour à rien faire.

Il va soumettre son scrupule à l'Académie, qui rassure sa conscience, Racine ayant dit aussi dans *les Plaideurs* :

> Et je veux rien ou tout.

De nos jours, la religion d'un parnassien, fût-il d'ailleurs le plus sceptique et le plus athée des poètes, lui adresserait les mêmes reproches pour avoir fait rimer *prière* avec *calvaire*, ou *demain* avec *festin;* il n'irait pas soumettre son scrupule à l'Académie, mais il le soumettrait peut-être à son « cénacle ».

La richesse des rimes est nécessaire quand on veut surtout parler aux oreilles ou aux yeux, quand on veut chanter ou peindre ; dans les vers descriptifs, trop à la mode aujourd'hui, elle est à sa place ; mais, quand il s'agit de sentiments ou d'idées à exprimer, la rime doit se subordonner au rythme d'une part, et à la pensée d'autre part. De plus, la continuité des rimes riches, en vertu de la loi physiologique et esthétique qui entraîne l'épuisement nerveux par la répétition des sensations, produit bientôt la fatigue et l'ennui. Qu'on essaie de lire sans s'arrêter vingt pages de Leconte de Lisle : on ne résistera pas à cette musique dont la perfection uniforme constitue précisément, au point de vue de l'esthétique *scientifique*, une imperfection. La vraie et bonne harmonie ne doit pas être toujours sonore et éclatante ; n'y a-t-il pas, dans Chopin, dans Schumann et dans Gounod, des effets de demi-teintes qui valent mieux que certains effets trop uniformément bruyants des premiers opéras de Verdi ? Gounod se plaint

(1) Sans ce métier, fatal au repos de ma vie,
Mes jours pleins de loisir couleraient sans envie ;
Je n'aurais qu'à chanter, rire, boire d'autant,
Et comme un gras chanoine, à mon aise et content,
Passer tranquillement, sans souci, sans affaire,
La nuit à bien dormir et le jour à rien faire.

quelque part de l'infidélité des traductions d'opéras. La magnifique cantilène de Faust, *Salut, demeure chaste et pure*, traduite en italien, devient : *Salve, dimora casta e pura;* et Gounod remarque que, dans cette sonorité italienne, la douceur profonde de sa musique disparaît : ces voyelles un peu sourdes et discrètes du vers français, « Sal*u*t, dem*eu*re chaste et p*u*re », qui expriment à la fois le mystère de la nuit et le mystère de l'amour, font place à des voyelles éclatantes, à des *a* ouverts, à des *o* et à des *ou* arrondis, et les mots éclatent comme des fanfares : « S*a*lve, dim*o*ra cast*a* e p*u*ra. » Là où le chanteur français peut mettre toute l'expression de l'âme, le chanteur italien est presque obligé de déclamer : le *poétique* cède la place à l'*oratoire*. Il y a là une leçon donnée par un grand musicien et dont nos versificateurs pourraient profiter : la rime riche revenant sans cesse et coûte que coûte, c'est le *Dimora casta e pura*, c'est l'exclusion des demi-teintes et des nuances, c'est la lumière toujours crue, c'est la parole toujours gonflée et la bouche toujours arrondie : *ore rotundo*.

M. de Banville, on s'en souvient, pose cet axiome : « *On n'entend dans un vers que le mot qui est à la rime.* » Le paradoxe est ingénieux ; mais, pour ne citer qu'un exemple, dans le retour de Jocelyn que son chien accueille, il est difficile de n'entendre que les mots à la rime :

« O pauvre et seul ami, viens, lui dis-je, aimons-nous !
Partout où le ciel mit deux cœurs, s'aimer est doux ! »

Malgré l'effet du mot *aimons-nous* dans le premier vers, il est clair que l'impression qui émeut vient de tout ce que les vers contiennent de mots et de sentiments. Ce qui est vrai, c'est que la rime finale est un moyen de mettre en relief un mot, par conséquent, une image ou une idée.

S'il était vrai que l'on entend seulement le mot à la rime, on pourrait ne lire des poètes que les derniers mots de chaque vers. C'est ainsi que Lamartine, pour se moquer des volumes de sonnets, où chaque pièce, selon l'usage, vient se condenser dans le vers final, disait qu'il était plus court de ne lire que le dernier vers de chacune :

Noble et pur, un grand lys se meurt dans une coupe (1).
Mais le damné répond toujours : « Je ne veux pas (2) ! »
Statue aux yeux de jais, grand ange au front d'airain (3) !
Pourquoi vivre à demi quand le néant vaut mieux (4) ?
L'ivresse des couleurs et la paix des contours (5) !

Jamais on ne fit plus bel éloge de la rime, et plus poétique, que celui de Sainte-Beuve :

> Rime, qui donnes leurs sons
> Aux chansons,
> Rime, l'*unique harmonie*
> Du vers, qui, sans tes accents
> Frémissants,
> Serait muet au génie ;
> Rime, écho qui prends la voix
> Du hautbois
> Ou l'éclat de la trompette,
> Dernier adieu d'un ami
> Qu'à demi
> L'autre ami de loin répète ;
>
>
> Ou plutôt, fée au léger
> Voltiger,
> Habile, agile courrière
> Qui mènes le char des vers
> Dans les airs,
> Par deux sillons de lumière !

Mais, au moment même où Sainte-Beuve veut prouver que l'*unique harmonie du vers*, c'est la rime, ne prouve-t-il pas aussi la puissance du rythme ? La strophe, empruntée à Ronsard et à sa pléiade, fait succéder à un vers plus long un vers plus court, qui en est comme l'écho, et ce rythme ne contribue pas peu au charmant effet d'harmonie :

> Dernier adieu d'un ami
> Qu'à demi
> L'autre ami de loin répète.

(1) Coppée, *le Lys*.
(2) Baudelaire, *le Rebelle*.
(3) Baudelaire, *Spleen et idéal*.
(4) Sully-Prudhomme, *Trop tard*.
(5) Sully-Prudhomme, *A Théophile Gautier*.

Dans la dernière strophe, les vers ont le vol léger de la fée ; tous les mots sont ailés, *habile, agile courrière;* et le triomphe aérien auquel aboutit cette strophe nous laisse en présence d'une vision lumineuse au plus haut des espaces :

> Qui mènes le char des vers
> Dans les airs,
> Par deux sillons de lumière !

Les images et le rythme se joignent donc ici à la rime pour donner au vers tout son prix.

Le vrai rôle de la rime, selon nous, doit être de produire, là où il est nécessaire, une subite évocation d'images et d'idées, comme nous en trouvons des exemples dans cette même pièce de Sainte-Beuve :

> Rime, tranchant *aviron*,
> *Eperon*
> Qui fends la vague *écumante;*
> Frein d'or, *aiguillon d'acier.*
> Du *coursier*
> A la crinière *fumante.*
>
> Agrafe autour des *seins nus*
> De *Vénus*
> Pressant l'*écharpe divine,*
> Ou serrant le *baudrier*
> Du *guerrier*
> Contre sa forte *poitrine.*

C'est toute la mythologie passant sous nos yeux en métamorphoses qui se précipitent et en apothéoses qui flamboient.

Mais la poésie ne peut pas et ne doit pas être toujours flamboyante ; l'évocation ne peut pas se faire toujours par des mots-images ou des mots-symphonies, ramenés à des intervalles réguliers. Il faut que le poète ait l'entière liberté, après avoir fait éclater son vers, de l'assourdir et de l'adoucir, après avoir frappé les yeux ou les oreilles, de parler au cœur ou même à la pensée. L'évocation, d'ailleurs, n'est pas le privilège de la rime ; elle appartient aussi aux idées, elle appartient surtout au sentiment, à tout ce qui renferme en soi un monde, prêt à reparaître dès qu'on y projette un rayon.

Si le mot mis à la rime prend nécessairement du relief, par le seul effet de la place qu'il occupe, il ne s'ensuit pas que la richesse de la rime soit toujours nécessaire à ce relief. Et d'ailleurs, le relief même disparaît par cela même qu'il veut sans cesse paraître. Rappelez-vous, à la scène, ces acteurs trop consciencieux qui prétendent, comme on dit, « faire un sort à chaque mot »; au bout de cinq minutes, les mots qu'ils veulent mettre tous en lumière, étant uniformément éclairés, rentrent tous dans l'ombre. Nos rimeurs contemporains veulent ainsi « faire un sort » à toutes leurs rimes; de douze syllabes en douze syllabes, on s'attend si bien au petit ou grand effet, que l'effet est manqué.

Au fond, la rime est elle-même une forme du rythme, puisqu'elle est une répétition, une harmonie, un retour régulier et mesuré du même son. Sainte-Beuve a raison de dire qu'elle est une *réponse*, comme celle d'un ami à un ami, et on y peut même voir l'emblème de la sympathie entre les cœurs. La rime est un lien inattendu entre deux images ou idées, qui fait que l'une s'unit à l'autre en un mariage divin; en un mot, elle est un accord qui symbolise pour l'oreille tous les autres accords. Mais pourquoi le poète ne ferait-il s'accorder que des mots et des rimes? Pourquoi ne ferait-il pas aussi s'accorder des sentiments et des pensées? Pourquoi ne ferait-il pas, en quelque sorte, sympathiser et rimer le monde intérieur et le monde visible? Pourquoi le lien léger et immortel de la poésie n'envelopperait-il pas, ne relierait-il pas toutes choses, comme la science même ou la philosophie? pourquoi enfin, par tous les rapprochements d'idées et tous les accords d'images, le poète ne nous révélerait-il pas que rien n'est isolé au monde, que tout tient à tout, que tout est dans tout, et que l'univers, en un mot, est une immense société d'êtres en mutuelle sympathie?

Il est incontestable que le « frein d'or » de la rime est trop souvent un frein pour l'inspiration et pour la pensée. Si La Fontaine vivait aujourd'hui et subissait l'esclavage, il ne pourrait plus faire rimer *voyager* avec *juger*, ni dire:

> Amants, heureux amants, voulez-vous voyager?
> Que ce soit aux rives prochaines.

Il s'évertuerait à chercher un mot, comme *passager*, pour rimer avec *voyager*. Embarrassé par la consonne d'appui, il ne pourrait plus écrire :

> Quand la per*drix*
> Voit ses pe*tits*
> En danger et n'ayant qu'une plume nou*velle*
> Qui ne peut fuir encor par les airs le trépas,
> Elle fait la blessée, et va traînant de *l'aile*,
> Attirant le chasseur et le chien sur ses pas,
> Détourne le danger, sauve ainsi sa *famille;*
> Et puis, quand le chasseur croit que son chien la *pille*,
> Elle lui dit adieu, prend sa volée, et *rit*
> De l'homme qui, confus, des yeux en vain la *suit*.

Et pourtant quel est le lecteur qui, en lisant ces vers, surtout les deux derniers, n'en sentira pas l'harmonie ? De même, dans Musset, quand on lit les vers célèbres :

> O Christ, je ne suis pas de ceux que la *prière*
> Dans tes temples muets amène à pas tremblants ;
> Je ne suis pas de ceux qui vont à ton *calvaire*,
> En se frappant le sein baiser tes pieds sanglants,

fait-on attention à l'absence des consonnes d'appui dans *prière* et *calvaire?* Hugo, lui, eût probablement cherché ici deux rimes riches, coûte que coûte, et le résultat eût été de ne plus faire sentir aussi bien la richesse des deux belles rimes masculines, qui viennent à l'endroit où elles étaient vraiment nécessaires : pas *tremblants* et pieds *sanglants*. Le mot *tremblants*, avec ses syllabes prolongées, nous transporte dans les « temples muets » où le moindre son retentit, et le mot *sanglants*, qui fait écho plus loin, a un retentissement douloureux. Tourmentez ces quatre vers pour enrichir les deux rimes féminines, et l'harmonie de l'ensemble aura disparu.

Comparons deux passages tout à fait similaires de Musset et de Leconte de Lisle ; ce sont les mêmes idées avec des rimes différentes et surtout un rythme différent.

> Eh bien ! qu'il soit permis d'en baiser la poussière
> Au moins crédule enfant de ce siècle sans foi,
> Et de pleurer, ô Christ, sur cette froide terre
> Qui vivait de ta mort et qui mourra sans toi !

Oh ! maintenant, mon Dieu, qui lui rendra la vie ?
Du plus pur de ton sang tu l'avais rajeunie ;
Jésus, ce que tu fis, qui jamais le fera ?
Nous, vieillards nés d'hier, qui nous rajeunira ?
Nous sommes aussi vieux qu'au jour de ta naissance ;
Nous attendons autant, nous avons plus perdu :
Plus livide et plus froid, dans son cercueil immense,
Pour la seconde fois Lazare est descendu.
Où donc est le Sauveur, pour entr'ouvrir nos tombes ?
Où donc le vieux saint Paul, haranguant les Romains,
Suspendant tout un peuple à ses haillons divins ?
Où donc est le cénacle, où donc les catacombes ?
Avec qui marche donc l'auréole de feu ?
Sur quels pieds tombez-vous, parfums de Madeleine ?
Où donc vibre dans l'air une voix plus qu'humaine ?
Qui de nous, qui de nous va devenir un Dieu ?

Il n'y a peut-être pas, dans cette page, trois rimes qui attirent l'attention ; beaucoup sont à peine suffisantes (sans consonne d'appui), pas une n'est riche ; l'esprit n'est frappé que par la série de pensées et d'images qui remplissent les vers, par le mouvement et le rythme qui entraînent le tout comme un flot. En lisant ou écoutant, vous êtes-vous aperçu que *Romains* rime avec *divins*, *Madeleine* avec *humaine*, *rajeunie* avec *vie ?* Maintenant voici une page souvent citée de Leconte de Lisle, où les vers, quelque beaux qu'ils puissent être, se développent avec une désespérante monotonie et n'acquièrent du mouvement que dans les réminiscences mêmes de Musset :

Plus de charbon ardent sur la lèvre prophète !
Adonaï, les vents ont emporté ta voix,
Et le Nazaréen, pâle et baissant la tête,
Pousse un cri de détresse une dernière fois.

Figure aux cheveux roux, d'ombre et de paix voilée,
Errante au bord des lacs, sous ton nimbe de feu,
Salut ! l'humanité dans ta tombe scellée,
O jeune Essénien, garde son dernier Dieu...

Mais nous, nous consumés d'une *impossible envie*,
En proie au mal de croire et d'aimer sans retour,
Répondez, jours nouveaux ! nous rendrez-vous la *vie ?*
Dites, ô jours anciens ! nous rendrez-vous l'amour ?

Où sont nos lyres d'or, d'hyacinthe fleuries,
Et l'hymne aux Dieux heureux, et les vierges en chœur,
Eleusis et Délos, les jeunes théories,
Et les poèmes saints qui jaillissent du cœur ?...

> Oui, le mal éternel est dans sa *plénitude!*
> L'air du siècle est mauvais aux esprits *ulcérés.*
> Salut, oubli du monde et de la *multitude,*
> Reprends-nous, ô nature, entre tes bras sacrés!...

Et ainsi de suite, pendant des pages, pour le plus grand bonheur de ceux qui ne comprennent pas qu'un poète puisse voler sans la consonne d'appui. Car, que vous l'ayez ou non remarquée, elle ne manque jamais, cette consonne; ce qui manque à ces beaux vers, c'est la variété du rythme, c'est la nouveauté des images, c'est l'inspiration sans effort, c'est l'accent, c'est le *nescio quid.* Tant il est vrai que la question de la rime plus ou moins riche n'est pas la première en importance. Ces strophes qui se suivent lentes et régulières font songer à des pierres de taille parfaitement carrées, également pesantes, qu'on roulerait, et il semble qu'un peu de l'effort nécessaire à mouvoir de telles masses retombe en fatigue sur nos épaules. C'est avec un soulagement véritable qu'on voit venir la strophe : « Où sont nos lyres d'or? » qui ramène enfin, — et pour quatre vers seulement, — la légèreté de vol habituelle au poète.

Dans les plus belles pages d'Hugo il y a bien des passages gâtés par la superstition de la rime riche ; voyez même *le Satyre :*

> Oui, l'heure énorme vient, qui fera tout renaître,
> Vaincra tout, changera le granit en *aimant,*
> Fera pencher l'épaule en morne *escarpement,*
> Et rendra l'impossible aux hommes praticable.
> Avec ce qui l'opprime, *avec ce qui l'accable,*
> Le genre humain se va forger son point d'*appui ;*
> Je regarde le gland qu'on appelle *aujourd'hui,*
> J'y vois le chêne ; un feu vit sous la cendre éteinte.
> Misérable homme, fait pour la révolte sainte,
> Ramperas-tu toujours parce que tu rampas?
> Qui sait si quelque jour on ne te verra pas,
> Fier, suprême, atteler les forces de l'abîme,
> Et dérobant l'éclair à l'inconnu *sublime,*
> Lier ce char d'un autre à des chevaux à toi?
> Oui, peut-être on verra l'homme devenir loi,
> Terrasser l'élément sous lui, saisir et *tordre*
> Cette anarchie au point d'en faire jaillir l'ordre,
> Le saint ordre de paix, d'amour et d'unité.
> Dompter tout ce qui l'a jadis persécuté,

> Se construire lui-même une étrange *monture*
> Avec toute la vie et toute la nature (1)...

Ces vers sont beaux par la profusion et la hardiesse des images, comme par le mouvement qui les entraîne ; cependant, quand on a lu des pages entières de cette forme, où les rimes amènent successivement les visions les plus disparates, on éprouve un sentiment de vertige et de lassitude : on se frotte les yeux comme au sortir d'un rêve.

Un des jeux de rimes les plus justement admirés dans Hugo, c'est la page de la *Légende* où il dit que, si les Suisses ont pu se vendre à l'Autriche, ils n'ont pu lui vendre la Suisse. Tout vient se suspendre à quelques rimes : *nuage, neige, mâchoires* de la *Dent de Morcle, piton de Zoug, citadelles, étoiles, Jungfrau*. Le poète a cherché les mots rudes et sauvages, les noms de montagnes âpres et pittoresques; puis il a trouvé moyen de les relier par des images parfois sublimes, toujours inattendues et grandioses.

> L'homme s'est vendu. Soit, a-t-on dans le louage
> Compris le lac, le bois, la ronce, le *nuage* ?
>
> La Suisse est toujours là, libre. Prend-on au piège
> Le précipice, l'ombre et la bise et la *neige* ?
> Signe-t-on des marchés dans lesquels il soit dit
> Que l'*Orteler* s'enrôle et devient un *bandit* ?
> Quel poing cyclopéen, dites, ô *roches noires*,
> Pourra briser la Dent de Morcle en vos *mâchoires* ?

Le difficile était d'amener le piton de Zoug, qui rime uniquement avec *joug*. Pour Hugo, ce n'est qu'un jeu :

> Quel *assembleur de bœufs* pourra former un joug
> Qui du pic de Glaris aille au piton de *Zoug* ?

Cet *assembleur de bœufs* ne serait guère plus homérique que notre assembleur de rimes. Voyez plutôt l'image qui suit, une des plus splendides de Victor Hugo :

(1) *Le Satyre.*

> C'est naturellement que les monts sont fidèles
> Et purs, ayant la forme âpre des *citadelles*,
> Ayant reçu de Dieu des créneaux où, le soir,
> L'homme peut, d'embrasure en embrasure, voir
> Etinceler le *fer de lance des étoiles*.

Certes, quand la rime est l'occasion de pareilles trouvailles, elle mérite des adorations; malheureusement, ce qui est difficile à trouver, ce ne sont pas les rimes riches, c'est la poésie capable de remplir l'intervalle entre l'une et l'autre (1). Une fois arrivé au mot *étoiles*, il ne reste à Hugo que *toiles* pour rimer richement. *Toiles*, à son tour, fait penser à l'araignée, et le poète écrit :

> Est-il une araignée, aigle, qui, dans ses toiles,
> Puisse prendre la trombe et la rafale et toi?

Nouvelle difficulté vaincue. Reste la *Jungfrau*, qui rime si naturellement avec *taureau* :

> Qu'après avoir dompté l'Athos, quelque Alexandre,
> Sorte de héros monstre aux cornes de *taureau*,
> Aille donc relever sa robe à la *Jungfrau!*
> Comme la vierge, ayant l'ouragan sur l'épaule,
> Crachera l'avalanche à la face du *drôle!*

Après de pareils tours de force, il n'y a plus rien à imaginer. Mais tous les tours de force, chez Hugo, n'ont pas semblable succès, et, de plus, ce succès se prolongeât-il pendant deux, quatre, huit, dix, vingt pages, on finit par être aussi fatigué que si on avait vu, pendant une heure, un géant jongler avec des boulets de canons ou avec les canons eux-mêmes. Réduire la poésie à cette gymnastique de rimes, y subordonner tout le reste, pensées et sentiments, c'est ce que, fort heureusement, Hugo n'a point fait, et ce que ses prétendus imitateurs veulent faire.

(1) Quand Boileau rime richement, il n'en est pas plus poète :

> Au pied du mont Adule entre mille *roseaux*,
> Le Rhin tranquille et fier du progrès de *ses eaux*...
> .
> En ce moment il part, et couvert d'une nue,
> Du fameux fort de Skink prend la route connue...

Ce dernier vers devait plaire à Gautier, à cause du *fort de Skink*, qui n'est pas sans rappeler le *piton de Zoug*.

II. — Notre prose devient, et avec raison, de plus en plus rythmée. Elle l'était déjà admirablement chez les grands prosateurs du dix-septième siècle. La comparaison du texte authentique des *Pensées* de Pascal avec l'édition « corrigée » par Port-Royal pourrait nous fournir quantité d'exemples du langage et de la pensée rythmés, de la différence entre le *style* et une langue sans harmonie. Voici, par exemple, comment Port-Royal avait arrangé la belle phrase sur Archimède :

« Il n'a pas donné des batailles, — mais il a laissé à tout l'univers des inventions admirables. — Oh! qu'il est grand et éclatant aux yeux de l'esprit. »

Pascal, lui, avait écrit :

Il n'a pas donné des batailles pour les yeux.
Mais il a fourni à tous les esprits ses inventions.
Oh! qu'il a éclaté aux esprits!

Ici le style se rythme au point de former presque une strophe; l'idée, à chaque membre de phrase, se précise, se dégage et, elle aussi; « éclate à l'esprit ». Les moyens employés sont : 1° la suppression de tout ce qui est inutile et banal : « à tout l'univers, admirable, grand et éclatant, *les yeux* de l'esprit, etc. » ; — 2° une antithèse — non pas artificielle, mais tirée du fond même de l'idée — entre les deux premiers membres de la phrase, qui s'opposent mot pour mot : les yeux et les esprits, les batailles données pour la vanité ou pour les yeux et les inventions sérieuses comme la vérité même ; 3° la chute de la dernière phrase, dont la brièveté et la simplicité fait mieux ressortir la force de l'image. Alors en effet le petit nombre de mots économise l'attention; de plus, la voix tombe et se pose plus vite qu'on ne s'y attendait : il s'ensuit un silence imprévu, qui, en surprenant l'oreille, ranime l'attention et la fixe sur l'idée qu'on vient d'exprimer. Cette idée, si elle a de la valeur, grandit aussitôt dans l'esprit; si elle n'en avait pas, on éprouverait une sorte de désappointement. Encore une autre phrase retouchée ainsi par Port-Royal : « Qui se considérera de la sorte s'effraiera sans doute de se voir comme suspendu dans la masse que la

nature lui a donnée, entre ces deux abîmes de l'infini et du néant dont il est également éloigné. Il tremblera, etc. » C'est de cette manière confuse et sans *eurythmie* que Port-Royal repense la pensée de Pascal. Voici maintenant le texte authentique : « Qui se considérera de la sorte, — s'effraiera de soi-même ; — et, se considérant soutenu dans la masse que la nature lui a donnée, — entre ces deux abîmes de l'infini et du néant, — il tremblera à la vue de ces merveilles. » La phrase ainsi ordonnée tend à prendre encore la forme d'une strophe ; le troisième vers seul serait trop long, mais il ne fait que mieux nous montrer par contraste la brièveté des deux derniers, qui contiennent précisément des idées et des images d'une ampleur immense : abîme, infini, néant, — trembler, merveilles.

Les phrases mal faites, disait Flaubert, ne résistent pas à l'épreuve de la lecture à haute voix : « elles oppressent la poitrine, gênent les battements du cœur, et se trouvent ainsi en dehors des conditions de la vie. » Flaubert fondait donc la théorie du rythme et de la cadence sur les sympathies du physique et du moral. Selon lui, *le mot et l'idée sont consubstantiels;* penser, c'est parler ; il y a dans chaque vocable du dictionnaire le raccourci d'un grand travail organique du cerveau. Certains mots représentent une sensibilité délicate, d'autres une sensibilité brutale. Il en est qui ont de la race et d'autres qui sont roturiers. Ce que Flaubert, en écrivant, voulait atteindre, « c'était le terme sans synonyme », qui est le corps vivant, le corps unique de l'idée. Aussi écrire était-il pour lui, ainsi qu'il le disait quelquefois, « une sorcellerie (1) ».

L'art même de la ponctuation, devenu si important de nos jours, n'est au fond autre chose que l'art du rythme. La ponctuation, dans la prose, tient lieu de l'alinéa adopté aujourd'hui pour séparer les vers. De là cette préoccupation constante de la ponctuation qui caractérise les stylistes comme Flaubert. Mais il est une sorte de ponctuation intérieure, non représentée par des signes, et que produit, dans chaque

(1) Voir M. Bourget, *Essais de psychologie contemporaine*, p. 159, 161.

membre de phrase un peu long, la division même du sens. Cette ponctuation, semblable à celle qu'on ne peut marquer dans les phrases musicales (même par un quart de soupir), et qu'on indique souvent au moyen d'une virgule en haut, doit être soigneusement observée par l'écrivain, devinée par celui qui lit à haute voix et mise en relief dans la diction.

Un rythme élémentaire et antique, portant sur la pensée même comme sur les mots, c'est le parallélisme de la poésie hébraïque. On le retrouve encore parfois dans l'Evangile :

Lorsqu'on ne vous recevra pas, et qu'on n'écoutera pas vos paroles,
Sortez de cette maison ou de cette ville, et secouez la poussière de vos pieds...

Voici, je vous envoie comme des brebis au milieu des loups.
Soyez donc prudents comme des serpents et simples comme des colombes...

Ce que je vous dis dans les ténèbres, dites-le en plein jour.
Et ce qui vous est dit à l'oreille, prêchez-le sur les toits.

Ne craignez pas ceux qui tuent le corps et qui ne peuvent tuer l'âme.
Craignez plutôt celui qui peut faire périr l'âme et le corps dans la géhenne (1).

Pendant votre route, prêchez, et dites : Le royaume des cieux est proche.
Guérissez les malades, ressuscitez les morts; purifiez les lépreux, chassez les démons.
Vous avez reçu gratuitement, donnez gratuitement. Ne prenez ni or, ni argent, ni monnaie, dans vos ceintures; ni sac pour le voyage, ni deux tuniques, ni souliers, ni bâton ; car l'ouvrier mérite sa nourriture (2).

Ce rythme s'est introduit dans notre prose et il lui donne souvent une énergie particulière. On pourrait relever aussi plus d'une analogie entre le balancement si caractérisé du style hébraïque et le balancement des périodes de prose contemporaine. Flaubert, qui rythmait sa prose comme des vers, aboutit très souvent à des sortes de versets; de même pour les plus remarquables de nos prosateurs actuels. On trouverait déjà chez Pascal, Bossuet, Rousseau, des effets ana-

(1) Evangile selon saint Mathieu, chap. x, versets 14, 16, 27, 28.
(2) Evangile selon saint Mathieu, chap. x, versets 7, 8, 9, 10.

logues. Voici des versets de Pascal où le parallélisme biblique est sensible :

1. L'homme n'est qu'un roseau, le plus faible de la nature, mais c'est un roseau pensant.

2. Il ne faut pas que l'univers entier s'arme pour l'écraser. Une vapeur, une goutte d'eau, suffit pour le tuer.

3. Mais, quand l'univers l'écraserait, l'homme serait encore plus noble que ce qui le tue, parce qu'il sait qu'il meurt, et l'avantage que l'univers a sur lui, l'univers n'en sait rien.

1. Tous les corps, le firmament, les étoiles, la terre et ses royaumes, ne valent pas le moindre des esprits.
Car il connait tout cela, et soi; et les corps, rien.

2. Tous les corps ensemble, et tous les esprits ensemble, et toutes leurs productions, ne valent pas le moindre mouvement de charité.
Cela est d'un ordre infiniment plus élevé.

1. Est-ce courage à un homme mourant d'aller, dans la faiblesse et dans l'agonie, affronter un Dieu tout-puissant et éternel ?

2. Le dernier acte est sanglant, quelque belle que soit la comédie en tout le reste.

3. On jette de la terre sur la tête, et en voilà pour jamais.

Citons encore ces pensées d'une énergie biblique qui offrent une symétrie manifeste :

Il faut n'aimer que Dieu, et ne haïr que soi.

Le silence éternel de ces espaces infinis — m'effraie.

L'être éternel est toujours, — s'il est une fois.

Bossuet parle naturellement le langage de la Bible.

1. Cette verte jeunesse ne durera pas ;
cette heure fatale viendra qui tranchera toutes les espérances trompeuses par une irrévocable sentence.

2. La vie nous manquera, comme un faux ami au milieu de nos entreprises.

3. Là tous nos beaux desseins tomberont par terre ; là s'évanouiront toutes nos pensées.

4. Les riches de la terre qui, durant cette vie, jouissent de la tromperie d'un songe agréable et s'imaginent avoir de grands biens,
S'éveillant tout à coup dans ce grand jour de l'éternité, seront tout étonnés de se trouver les mains vides.

5. Hélas! on ne parle que de passer le temps! Le temps passe, en effet, et nous passons avec lui.

Rousseau, à son tour, parle en versets; c'est un Jérémie orgueilleux et un Isaïe fanfaron.

1. Je forme une entreprise qui n'eut jamais d'exemple, et qui n'aura point d'imitateur.

2. Je veux montrer à mes semblables un homme dans toute la vérité de la nature; et cet homme, ce sera moi. Moi seul.

3. Je sens mon cœur, et je connais les hommes.

4. Je ne suis fait comme aucun de ceux que j'ai vus; j'ose croire n'être fait comme aucun de ceux qui existent. Si je ne vaux pas mieux, au moins je suis autre.

5. Si la nature a bien ou mal fait de briser le moule dans lequel elle m'a jeté, c'est ce dont on ne peut juger qu'après m'avoir lu.

6. Que la trompette du jugement dernier sonne quand elle voudra, je viendrai, ce livre à la main, me présenter devant le souverain juge.

7. Je dirai hautement : voilà ce que j'ai fait, ce que j'ai pensé, ce que je fus.

8. J'ai dit le bien et le mal avec la même franchise.
Je n'ai rien tu de mauvais, rien ajouté de bon.

9. Et s'il m'est arrivé d'employer quelque ornement indifférent,
ce n'a jamais été que pour remplir un vide occasionné par mon défaut de mémoire.

10. J'ai pu supposer vrai ce que je savais avoir pu l'être,
jamais ce que je savais être faux.

11. Je me suis montré tel que je fus ; méprisable et vil quand je l'ai été,
bon, généreux, sublime, quand je l'ai été.

12. J'ai dévoilé mon intérieur
tel que tu l'as vu toi-même, être éternel.

13. Rassemble autour de moi l'innombrable foule de mes semblables ;
Qu'ils écoutent mes confessions, qu'ils gémissent de mes indignités,
qu'ils rougissent de mes misères,

14. Que chacun d'eux découvre à son tour son cœur au pied de ton trône avec la même sincérité ;
Et puis qu'un seul te dise, s'il l'ose : je fus meilleur que cet homme-là.

Voici maintenant des versets de Chateaubriand :

1. Bientôt, cherchant à lire dans mes yeux,
comme pour pénétrer mes secrets :

2. « Oh! oui, c'est cela, les Romaines auront épuisé ton cœur !
tu les auras trop aimées.

3. Ont-elles donc tant d'avantages sur moi?
 les cygnes sont moins blancs que les filles des Gaules.
4. Nos yeux ont la couleur et l'éclat du ciel ;
 Nos cheveux sont si beaux que tes Romaines nous les empruntent pour en ombrager leurs têtes.
5. Mais le feuillage n'a de grâce,
 que sur la cime de l'arbre où il est né.
6. Vois-tu la chevelure que je porte? Eh bien, si j'avais voulu la céder, elle serait maintenant sur le front de l'impératrice.
 C'est mon diadème, et je l'ai gardé pour toi. »
7. Je pris les mains de cette infortunée entre les deux miennes :
 je les serrai tendrement.

Rapprochons de ce qui précède la mort de Velléda :

1. Aussitôt elle porte à sa gorge l'instrument sacré :
 le sang jaillit.
2. Comme une moissonneuse qui a fini son ouvrage, et qui s'endort fatiguée au bout du sillon,
 Velléda s'affaisse sur le char ;
3. La faucille d'or échappe à sa main défaillante ;
 Et sa tête se penche doucement sur son épaule.

Victor Hugo (*Le jardin du couvent du Petit-Picpus*) :

1. Les jeunes filles folâtraient sous l'œil des religieuses;
 Le regard de l'impeccabilité ne gêne pas l'innocence.
2. Les voiles de loin surveillaient les rires; les ombres guettaient les rayons.
 Mais qu'importe? on rayonnait et on riait (1).

Autre exemple :

1. La misère, presque toujours marâtre, est quelquefois mère ;
 le dénûment enfante la puissance d'âme et d'esprit ;
2. La détresse est nourrice de la fierté ;
 le malheur est un bon lait pour les magnanimes (2).

Flaubert (*Salammbô*) :

Une curiosité indomptable l'entraîna ; et comme un enfant qui porte la main sur un fruit inconnu, tout en tremblant, du bout de son doigt, il la toucha légèrement sur le haut de la poitrine.

. .

(1) *Les Misérables*.
(2) *Ibid.*, tome V, p. 267.

1. Oh! si tu savais, au milieu de la guerre,
 comme je pense à toi!

2. Quelquefois le souvenir d'un geste, d'un pli de ton vêtement,
 tout à coup me saisit et m'enlace comme un filet!

3. J'aperçois tes yeux dans les flammes des phalariques et sur la dorure
 des boucliers!
 J'entends ta voix dans le retentissement des cymbales.

4. Je me détourne, tu n'es pas là!
 Et alors je me replonge dans la bataille!

. .

1. Au delà de Gadès, à vingt jours dans la mer,
 on rencontre une île couverte de poudre d'or, de verdure et d'oiseaux.

2. Sur les montagnes, de grandes fleurs pleines de parfums qui fument,
 se balancent comme d'éternels encensoirs;
 dans les citronniers plus hauts que des cèdres, des serpents couleur
 de lait font avec les diamants de leur gueule tomber les fruits sur
 le gazon;

3. L'air est si doux qu'il empêche de mourir.
 Oh! je la trouverai, tu verras. Nous vivrons dans les grottes de
 cristal, taillées au bas des collines (1).

Nos ïambes sont très analogues aux versets : même parallélisme.

L'antithèse ou le parallélisme de la pensée et du vers sont frappants dans la strophe; il y a souvent compensation de la petitesse du dernier vers par la force de l'image ou de la pensée; ou, au contraire, renforcement de la pensée par la majesté du vers. Le silence appelle la réflexion, et alors, pour remplir ce vide, il faut une sorte de résonance de la pensée. Donc compensation du silence par l'appel à l'émotion ou à la réflexion. Dans la plupart des strophes bien faites le dernier vers est en outre un résumé saillant de toutes les idées ou images contenues dans la strophe.

> Je viens à vous, Seigneur, Père auquel il faut croire.
> Je vous porte apaisé
> Les fragments de ce cœur tout plein de votre gloire
> Que vous avez brisé.
>

(1) *Salammbô*, p. 220, 223, 225.

> Je ne résiste plus à tout ce qui m'arrive
> Par votre volonté.
> L'âme, de deuils en deuils, l'homme de rive en rive,
> Roule à l'éternité.
>
> .
> Peut-être en ce moment, du fond des nuits funèbres,
> Montant vers nous, gonflant ses vagues de ténèbres,
> Et ses flots de rayons,
> Le muet Infini, sombre mer ignorée,
> Roule vers notre ciel une grande marée
> De constellations!

La carrure mélodique des phrases de musique se retrouve dans les strophes. Voici des phrases carrées à quatre membres :

> Car personne ici-bas ne termine et n'achève ;
> Les pires des humains sont comme les meilleurs ;
> Nous nous réveillons tous au même endroit du rêve,
> Tout commence en ce monde et tout finit ailleurs (1).

Il y a même, souvent, symétrie des premier et dernier vers :

> Eh bien! oubliez-nous, maison, jardin, ombrages!
> Herbe, use notre seuil! ronce, cache nos pas!
> Chantez, oiseaux! ruisseaux, coulez! croissez, feuillages!
> Ceux que vous oubliez ne vous oublieront pas (2).
>
> Oiseaux aux cris joyeux, vague aux plaintes profondes ;
> Froid lézard des vieux murs dans les pierres tapi ;
> Plaines qui répandez vos souffles sur les ondes!
> Mer où la perle éclôt, terre où germe l'épi ;
>
> Nature d'où tout sort, nature où tout retombe,
> Feuilles, nids, doux rameaux que l'air n'ose effleurer,
> Ne faites pas de bruit autour de cette tombe ;
> Laissez l'enfant dormir et la mère pleurer!

Tous les rythmes des strophes poétiques sont en germe dans les périodes, ou dans les successions d'images dont les grands prosateurs offrent des exemples; les membres de phrase sont équilibrés et symétriques, comme des vers blancs. Déjà, chez Rabelais, la chose est sensible :

(1) *Les Rayons et les Ombres* (*Tristesse d'Olympio*).
(2) *Tristesse d'Olympio*.

> Et quant à la cognoissance des faicts de nature,
> Je veux que tu t'y adonnes curieusement ;
> Qu'il n'y ait mer, riviere, ny fontaine,
> Dont tu ne cognoisses les poissons ;
> Tous les oiseaux de l'air,
> Tous arbres, arbustes, et fructices des forestz,
> Toutes les herbes de la terre,
> Tous les métaulx cachés au ventre des abysmes,
> Les pierreries de tout Orient et Midy.
> Rien ne te soit incogneu.
>
> Mais, parce que, selon le sage Salomon,
> Sapience n'entre point en ame malivole,
> Et science sans conscience n'est que ruine de l'ame,
> Il te convient servir, aimer, et craindre Dieu,
> Et en luy mettre toutes tes pensées et tout ton espoir ;
> Et, par foy formée de charité,
> Estre luy adjoinct,
> En sorte que jamais n'en sois désemparé par peché.
> Aye suspectz les abus du monde.
> Ne metz ton cœur à vanité ;
> Car ceste vie est transitoire,
> Mais la parole de Dieu demeure éternellement (1).

Voici des vers scandés sans rimes, formant une fin de strophe :

> Un jour viendra, j'en ai la juste confiance,
> Que les honnêtes gens béniront ma mémoire
> Et pleureront sur mon sort (2).

Chez Hugo, la strophe en prose déploie ses ailes.

> Ajoutons que l'église,
> Cette vaste église qui l'enveloppait de toutes parts,
> Qui la gardait, qui la sauvait,
> Etait elle-même un souverain calmant.
> Les lignes solennelles de cette architecture,
> L'attitude religieuse de tous les objets qui entouraient la jeune fille,
> Les pensées pieuses et sereines qui se dégageaient pour ainsi dire de tous les pores de cette pierre,
> Agissaient sur elle à son insu.
> L'édifice avait aussi des bruits d'une telle bénédiction et d'une telle majesté
> Qu'ils assoupissaient cette âme malade.
> Le chant monotone des officiants,

(1) Rabelais, *Pantagruel* (*Lettre de Gargantua*), p. 133.
(2) J.-J. Rousseau.

Les réponses du peuple au prêtre,
Quelquefois inarticulées, quelquefois tonnantes,
L'harmonieux tressaillement des vitraux,
L'orgue éclatant comme cent trompettes,
Les trois cloches bourdonnant comme des ruches de grosses abeilles,
Tout cet orchestre sur lequel bondissait une gamme gigantesque
Montant et descendant sans cesse d'une foule à un clocher,
Assourdissaient sa mémoire, son imagination, sa douleur.
. .
Ce qu'ils voyaient était extraordinaire.
Sur le sommet de la galerie la plus élevée,
Plus haut que la rosace centrale,
Il y avait une grande flamme qui montait entre les deux clochers avec des tourbillons d'étincelles,
Une grande flamme désordonnée et furieuse
Dont le vent emportait par moments un lambeau dans la fumée (1).

Dans *la Mare au diable*, lisez le portrait de la petite Marie :

Elle n'a pas beaucoup de couleur,
Mais elle a un petit visage frais
Comme une rose des buissons !
Quelle gentille bouche
Et quel mignon petit nez !...
Elle n'est pas grande pour son âge,
Mais elle est faite comme une petite caille
Et légère comme un pinson !...
Je ne sais pas pourquoi on fait tant de cas chez nous
D'une grande et grosse femme bien vermeille...
Celle-ci est toute délicate,
Mais elle ne s'en porte pas plus mal ;
Et elle est jolie à voir comme un chevreau blanc !...
Et puis, quel air doux et honnête !
Comme on lit son bon cœur dans ses yeux,
Même lorsqu'ils sont fermés pour dormir (2) !...

Strophe de Flaubert, où se trouvent même des vers blancs :

Des rigoles coulaient dans les bois de palmiers ;
Les oliviers faisaient de longues lignes vertes ;
Des vapeurs roses flottaient dans les gorges des collines ;
Des montagnes bleues se dressaient par derrière,
Un vent chaud soufflait.

Des caméléons rampaient sur les feuilles larges des cactus, etc. (3).

(1) *Notre-Dame de Paris*, p. 275.
(2) *La Mare au diable*, p. 90.
(3) *Salammbô*, p. 25.

Episode de Miette et Silvère dans *la Fortune des Rougon* :

>Il eut un tressaillement,
>Il resta courbé, et immobile.
>Au fond du puits,
>Il avait cru distinguer une tête de jeune fille
>Qui le regardait en souriant :
>Mais il avait ébranlé la corde.
>L'eau agitée n'était plus qu'un miroir trouble
>Sur lequel rien ne se reflétait nettement.
>
>Il attendit que l'eau se fût rendormie,
>N'osant bouger,
>Le cœur battant à grands coups.
>Et, à mesure que les rides de l'eau s'élargissaient et se mouraient,
>Il vit l'apparition se reformer.
>Elle oscilla longtemps
>Dans un balancement qui donnait à ses traits
>Une grâce vague de fantôme.
>Elle se fixa enfin (1)...

Voici, dans *Germinal*, des phrases symétriques successives :

>Les ténèbres s'éclairèrent,
>Elle revit le soleil,
>Elle retrouva son rire calme d'amoureuse...
>Et ce fut enfin leur nuit de noces,
>Au fond de cette tombe,
>Sur ce lit de boue,
>Le besoin de ne pas mourir avant d'avoir eu leur bonheur,
>L'obstiné besoin de vivre.
>De faire de la vie une dernière fois.
>Ils s'aimèrent dans le désespoir de tout,
>Dans la mort...
>Tout s'anéantissait,
>La nuit elle-même avait sombré.
>Ils n'étaient nulle part,
>Hors de l'espace, hors du temps.

La révolte, avec son horreur sanglante :

Quelques-unes tenaient leur petit entre les bras,
Le soulevaient, l'agitaient,
Ainsi qu'un drapeau de deuil et de vengeance.
D'autres, plus jeunes,
Avec des gorges gonflées de guerrières,
Brandissaient des bâtons ;

(1) *La Fortune des Rougon*, p. 248.

Tandis que les vieilles, affreuses, hurlaient si fort
Que les cordes de leurs cous décharnés semblaient se rompre.
 Et les hommes déboulèrent ensuite,
 Deux mille furieux,
Des galibots, des haveurs, des raccommodeurs.
Une masse compacte qui roulait d'un bloc ;
 Serrée, confondue
Au point qu'on ne distinguait ni les culottes déteintes,
 Ni les tricots de laine en loques,
 Effacés dans la même uniformité terreuse.
 Les yeux brûlaient ;
On voyait seulement les trous des bouches noires,
 Chantant la Marseillaise,
Dont les strophes se perdaient en un mugissement confus,
Accompagné par le claquement des sabots sur la terre dure.
 Au-dessus des têtes,
 Parmi le hérissement des barres de fer,
 Une hache passa, portée toute droite ;
 Et cette hache unique,
 Qui était comme l'étendard de la bande,
 Avait, dans le ciel clair, le profil aigu
 D'un couperet de guillotine.
 A ce moment le soleil se couchait :
Les derniers rayons, d'un pourpre sombre, ensanglantaient la plaine.
 Alors la route sembla charrier du sang,
 Les femmes, les hommes continuaient à galoper,
 Saignants comme des bouchers en pleine tuerie.

. .

C'était la vision rouge de la révolution
Qui les emporterait tous fatalement.
 Par une soirée sanglante de cette fin de siècle,
 Oui, un soir, le peuple lâché, débridé,
 Galoperait ainsi sur les chemins ;
Et il ruissellerait du sang des bourgeois,
 Il promènerait des têtes,
 Il sèmerait l'or des coffres éventrés.
 Les femmes hurleraient,
 Les hommes auraient ces mâchoires de loups,
 Ouvertes pour mordre.
 Oui, ce seraient les mêmes guenilles,
 Le même tonnerre de gros sabots,
 La même cohue effroyable,
 De peau sale, d'haleine empestée,
Balayant le vieux monde, sous leur poussée débordante de barbares (1).

Notre langue contemporaine n'a pris son éclat qu'en passant par la « flamme des poètes ». Mettez au commencement du siècle une littérature de purs savants, pondérée, exacte,

(1) Zola, *Germinal*, p. 392-393.

logique, et la langue, affaiblie par trois cents ans d'usage classique, restait un outil émoussé, sans vigueur. « Il fallait une génération de poètes lyriques pour faire de la langue un instrument large, souple et brillant. Ce cantique des cantiques du dictionnaire, ce coup de folie des mots hurlant et dansant sur l'idée, était sans doute nécessaire. Les romantiques venaient à leur heure, ils conquéraient la liberté de la forme, ils forgeaient l'outil dont le siècle devait se servir. C'est ainsi que tous les grands États se fondent sur une bataille (1). » Seulement, nos contemporains ont encore trop l'habitude d'écrire la prose des romantiques, qui était souvent de la poésie disloquée, aux membres épars, ou de la musique irrégulière (2). Un fait qu'on peut constater, et dont la signification est considérable, c'est que notre prose française devient de plus en plus poétique ; la plupart de nos grands écrivains sont des poètes ; et cependant la langue poétique de convention qui existait au dix-septième, au dix-huitième siècle, et qu'on retrouve encore dans Chateaubriand par exemple (coursier, laurier), a totalement disparu de notre style. La poésie ne consiste plus à nos yeux que dans l'expression ; or, l'expression est d'autant plus vive que le mot est plus simple et s'applique plus exactement à l'idée. La fusion de la langue dite poétique et de la langue de la prose, qu'ont poursuivie et accomplie le romantisme comme le naturalisme, n'a pas pour objet d'introduire dans les idées le vague poétique qui plaisait tant au siècle dernier, mais bien de rendre avec fidélité toutes les idées et tous les sentiments dans ce qu'ils ont de plus particulier et de plus nuancé ; on cherche le mot qui peut évoquer le plus immédiatement l'idée et on s'en sert sans scrupule, on pense poétiquement et c'est pour cela que la poésie a pénétré la

(1) M. Zola, *Lettre à la jeunesse*, p. 66, 68.
(2) Zola lui-même en fait l'aveu : « Si nous sommes condamnés à répéter cette musique, nos fils se dégageront. Je souhaite qu'ils en arrivent à ce style scientifique dont M. Renan fait un si grand éloge. Ce serait le style vraiment fort d'une littérature de vérité, un style exempt du jargon à la mode, prenant une solidité et une largeur classiques. Jusque-là, nous planterons des plumets au bout de nos phrases, puisque notre éducation romantique le veut ainsi ; seulement, nous préparerons l'avenir en rassemblant le plus de documents humains que nous pourrons, en poussant l'analyse aussi loin que nous le permettra notre outil. » (*Lettre à la jeunesse*, p. 94.) Nous avons vu tout à l'heure que le style scientifique n'est pas le véritable idéal *esthétique*.

prose. C'est donc une même loi d'évolution qui rend aujourd'hui notre prose tantôt scientifique, tantôt poétique ; c'est la recherche de l'expression intellectuelle ou sympathique qui nous fait traduire le plus fidèlement possible tantôt l'idée abstraite et tantôt le sentiment, tantôt les systématisations de pensée et tantôt les systématisations d'émotion. « Quand, disait Flaubert, on sait frapper avec un mot, un seul mot, posé d'une certaine façon, comme on frapperait avec une arme, on est un vrai prosateur, » et aussi un vrai poète. Par l'évolution de la langue, le vocabulaire du prosateur et le vocabulaire du poète se confondent : tout dépend de la manière de *frapper*. C'est mal comprendre cette évolution que d'écrire délibérément en *prose poétique,* si on entend par là une prose ornementée et à la recherche des images, comme celle de Chateaubriand dans ses mauvaises pages. Le poétique de la prose, encore une fois, ne consiste pas dans l'imitation des vers, mais dans l'effet significatif ou suggestif produit par l'entière adaptation de la forme au fond.

La transformation dont nous parlons a ses raisons sociales. Le style n'est pas seulement « l'homme », il est la société d'une époque, il est la nation et le siècle vus à travers une individualité. Or, les sociétés modernes sont soumises à une loi de complication progressive qui se retrouve dans toutes les manifestations sociales, y compris l'art. Les sentiments modernes, transformés par les idées scientifiques et philosophiques, sont de plus en plus complexes, l'expression des sentiments doit donc elle-même avoir besoin de moyens plus nombreux et plus variés. Comme la musique, la littérature devient à la fois plus savante et plus harmonique, plus libre dans ses règles et plus vaste dans le domaine de ses applications. Elle a besoin d'une langue riche et souple, capable de tous les tons et de tous les accents. La prose est le grand moyen de communication sociale, elle est l'âme même d'une société sous sa forme la plus immédiate et la plus sincère ; elle doit donc tout résumer en elle, la science comme les arts et, parmi les arts, celui qui, par excellence, est l'art de la sympathie et de l'émotion ; c'est pourquoi la prose revendique de plus en plus le droit à cette poésie qui avait semblé longtemps l'apanage exclusif

du vers. Puisque la poésie est tout entière non dans une manière déterminée d'exprimer la pensée, mais dans la pensée émue elle-même, puisqu'elle traverse les formes et les temps alors que le vers change avec les pays et les époques, pourquoi vouloir la renfermer dans une forme à l'exclusion de toute autre? C'est bien parce qu'il était un rythme de la pensée et non pas seulement des mots que le parallélisme biblique, par exemple, se reproduit chez nous ou s'y continue par ces retours de pensée si expressifs et si fréquents. Qu'il s'agisse d'une chose, d'un être ou d'une simple idée, nous éprouvons une joie infinie à *retrouver*, à revenir vers ce qui est déjà connu, déjà ami par conséquent. Car c'est une loi de la nature que rien ne se perde et ne disparaisse, mais c'est une autre loi aussi que tout ne soit jamais absolument le même et que tout se transforme, réunissant ainsi l'attrait du nouveau à l'attachement au passé. Voilà pourquoi nous aimons ces retours d'une pensée première, d'une pensée qui se déroule et s'agrandit pour se retrouver à la fin, même et autre tout ensemble. Ces retours plaisent comme des ondulations, et aussi comme un écho de ces vagues refrains qui semblent passer sur les choses. Chez le poète, la pensée est obligée d'adopter une fois pour toutes le vers et ses diverses formes, pour s'y imprimer. Selon le caractère du moment, elle prend l'allure du grave alexandrin ou celle des vers plus courts et plus variés : certes, le poète a toute liberté, en présence d'un changement marqué dans le sentiment ou l'émotion, de changer aussi de rythme ; mais en prose, c'est à chaque instant que la pensée se taille sa forme et sa mesure, chacun de ses mouvements se traduit aussitôt par le nombre des mots et la coupe des phrases. Ici, la seule règle pour maintenir l'harmonie que nul arrangement n'assure à l'avance, c'est précisément cet accord parfait de l'idée et du mot : celui-ci doit la rendre avec une telle exactitude que, l'exprimant, il semble s'effacer et qu'elle seule apparaisse. La pensée ondule et vibre, la forme a pour but de rendre sensible toute cette vie, non de l'arrêter ou de la limiter. C'est ainsi qu'une statue, pour être véritablement œuvre d'art, ne communique pas à l'homme qu'elle

représente l'immobilité, mais donne plutôt à un mouvement qui changeait avec l'instant, à une vie fuyante et fragile la durée et l'inaltérabilité des choses éternelles. Prose ou vers, après tout, qu'importe? Il n'est pas nécessaire que chaque souffle de vent agite le même nombre de feuilles pour que son bruissement soit harmonieux, ni que chaque flot de la mer roule au rivage un même nombre de galets et produise un bruit toujours égal. Il y a de l'inattendu et des heurts dans l'harmonie de la nature, et il y en a aussi dans toute émotion humaine. Cette forme-là est bonne qui s'est trouvée la plus sonore aux battements du cœur. Le temps n'est plus au privilège, et le langage des vers est celui d'une trop restreinte aristocratie pour demeurer uniquement en honneur dans un siècle où il faut compter avec les masses; la prose, parlée de tous, plus généreuse et accueillante, permet à toute pensée, quelle que soit sa nature, de se faire jour. La poésie est un bien commun au même titre que la logique ou la clarté : il est donc juste qu'elle puisse trouver son expression, et son expression entière, dans le langage commun à tous. Assurément il y aura toujours des choses que les vers sauront mieux rendre, mais il demeure incontestable que la prose, dont l'unique mesure est la pensée même et l'émotion, répond bien à la complexité croissante des connaissances et des idées. Il n'est pas vrai de dire avec Carlyle : « La forme métrique est un anachronisme, le vers est une chose du passé; » non, le vers subsistera, parce qu'il est un organisme défini et merveilleusement propre à l'expression sympathique des sentiments ou des idées :

> Le vers s'envole au ciel tout naturellement,
> Il monte; il est le vers, je ne sais quoi de frêle
> Et d'éternel, qui chante et pleure et bat de l'aile.

Ce qui est vrai, c'est que la prose tend, comme nous venons de le montrer, à *s'organiser* d'une manière à la fois plus savante et plus libre, mais en conservant ce qui a toujours fait le fond commun de la poésie et de la prose, à savoir l'*image* et le *rythme*, l'une s'adressant aux yeux, l'autre aux oreilles, tous deux cherchant à atteindre le cœur. On

connaît la légende persane. Un jour, le roi Behram-Gor était aux pieds de la belle Dail-Aram. « Il lui disait son amour; elle lui répondait le sien. Les paroles battaient à l'unisson de même que les deux cœurs; elles retombèrent sur le même son, comme un écho. Ainsi naquit en Perse la poésie, et le rythme, et la rime. » C'est dire que la poésie est la sympathie même trouvant une forme qui lui répond, une harmonie des âmes s'exprimant par l'harmonie des paroles et par leurs échos multipliés. Dans la prose, supprimons la rime, qui lui donnerait une forme trop fixe et trop purement musicale, les autres caractères de la forme poétique resteront à la disposition du prosateur, parce que, lui aussi, il doit faire vibrer sympathiquement les esprits, les faire « retomber » sur les mêmes sentiments et sur les mêmes paroles.

CHAPITRE ONZIÈME

La littérature des décadents et des déséquilibrés; son caractère généralement insociable. Rôle moral et social de l'art.

I

LA LITTÉRATURE DES DÉSÉQUILIBRÉS

« Oh! si l'on pouvait tenir registre des rêves d'un fiévreux, quelles grandes et sublimes choses on verrait sortir quelquefois de son délire! » Ce vœu de Rousseau se réalise de plus en plus aujourd'hui. L'état de fièvre, pour la conscience, se manifeste par le sentiment d'un malaise vague et d'un manque d'équilibre intérieur, et il y a une sorte de gens dont l'état normal est semblable à la fièvre, les névropathes et les délinquants. Névropathes et délinquants sont entrés dans notre littérature et s'y font une place tous les jours plus grande (1).

Une tendance très caractéristique des déséquilibrés, c'est un sentiment de malaise, de souffrance vague avec des élancements douloureux, qui, chez les esprits propres à la généralisation, peut aller jusqu'au pessimisme. Il existe chez certains déséquilibrés ce qu'on pourrait appeler une sorte de *constitution* douloureuse, de peine irraisonnée, prête à se traduire sous toutes les formes possibles du raisonnement et du senti-

(1) Déjà Zola, par son sujet même, l'hérédité, est amené à ne nous peindre que des détraqués. En effet, pour que l'hérédité soit visible, il faut une exagération des bonnes ou des mauvaises qualités qui seront sa signature, sa griffe sur tous les descendants. Mais cette prédominance des qualités bonnes ou mauvaises dans les individus en fait précisément des détraqués, puisque les sains d'esprit se reconnaissent à l'équilibre de toutes leurs facultés.

ment, à se généraliser même en théorie pessimiste. Nous trouvons une description très remarquable de cet état chez un jeune homme oublié aujourd'hui : Ymbert Galloix de Genève, mort phtisique à vingt-deux ans (1828). Victor Hugo nous a conservé de lui une lettre. « ... On a dans l'âme quelque chose qui bat plus fortement pour nous que pour la foule. Les sensations m'accablent... Il est des moments où les traits de mes amis, de mes parents, un lieu consacré par un souvenir, un arbre, un rocher, un coin de rue sont là devant mes yeux, et les cris d'un porteur d'eau de Paris me réveillent. Oh! que je souffre alors! Les soins de blanchisseuse, etc., etc., tout cela m'étouffe. Les heures des repas changées!... Souvent un rien, la vue de l'objet le plus trivial, d'un bas, d'une jarretière, tout cela me rend le passé vivant, et m'accable de toute la douleur du présent... Oh! mon unique ami, qu'ils sont malheureux ceux qui sont nés malheureux! » ... « Je reprends la plume aujourd'hui 27 décembre. Je souffre, et toujours. J'ai eu des moments horribles... Il est minuit et quelques minutes. Nous sommes donc le 28. Qu'importe?... Je suis fou de douleur, mon désespoir surpasse mes forces... J'ai fait une découverte en moi, c'est que je ne suis réellement point malheureux pour *telle ou telle chose*, mais j'ai en moi *une douleur permanente qui prend différentes formes*. Vous savez pour combien de choses jusqu'ici j'ai été malheureux ou plutôt sous combien de formes le principe qui me tourmente s'est reproduit... Tantôt, vous le savez, c'était de n'être pas propre aux sciences; plus habituellement encore de n'être pas *riche*, de lutter avec la misère et les préjugés, d'être *inconnu*... Eh bien! mon ami, je suis lié avec presque tous les littérateurs les plus distingués... Ma vanité est satisfaite... et avec cela le fond, la presque totalité de ma vie, c'est, je ne dirais pas le malheur, mais un chancre aride; un plomb liquide me coule dans les veines; si l'on voyait mon âme, je ferais pitié, j'ai peur de devenir fou... Depuis deux mois, toutes mes facultés de douleur se sont réunies sur un point. J'ose à peine vous le dire, tant il est fou; mais je vous en supplie, ne voyez là-dedans qu'une forme de la douleur...; voyez le mal et non pas

son objet. Eh bien! ce point central de mes maux, c'est de *n'être pas né Anglais.* Ne riez pas, je vous en supplie ; je souffre tant! les gens vraiment amoureux sont des monomanes comme moi, qui ont une seule idée, laquelle absorbe toutes leurs sensations. Moi, je suis monomane aussi maintenant... Le malheur ne serait-il donc qu'une cruelle maladie? Les malheureux, des pestiférés atteints d'une plaie incurable, que *leur organisation fait souffrir* comme celle des heureux les fait jouir?... Souvent j'anatomise mes douleurs, je les contemple froidement. L'idée qui prédomine chez moi, c'est que *je n'y peux rien* (1)... »

Si Ymbert Galloix avait lu Schopenhauer, comme il l'aurait goûté! Sa folie, au lieu de se chercher des motifs de souffrance dont elle est à peine dupe elle-même, eût réussi à se tromper et à nous tromper en s'appuyant sur tout un système du monde et de la vie. Il ne manque qu'une chose à Ymbert Galloix pour nous laisser une émotion durable, ce sont des idées générales et philosophiques, des sentiments dépassant la sphère du moi. Toutes ses souffrances, comme en général celles des détraqués, sont d'origine mesquine : des jarretières, des chemises à faire laver, des porteurs d'eau qui passent. Il le comprend vaguement lui-même, il souffre de souffrir d'une manière si pauvre, et il aspire à élargir sa blessure, sans y parvenir. « Quelquefois, il semble qu'une harmonie étrangère au tourbillon des hommes vibre de sphère en sphère jusqu'à moi ; il semble qu'une possibilité de douleurs tranquilles et majestueuses s'offre à l'horizon de ma pensée comme les fleuves des pays lointains à l'horizon de l'imagination. Mais tout s'évanouit par un cruel retour de la vie positive, tout! » La souffrance vraiment philosophique impliquerait en effet une volonté stoïque, maîtresse de soi, saine, prête à aller jusqu'au fond du mal subi pour en sentir la réalité triste et pour en reconnaître aussi la nécessité, c'est-à-dire les liens qui rattachent cet accident au tout, les points par lesquels cette laideur vient se suspendre à toutes les beautés de l'univers.

(1) *Lettre d'Ymbert Galloix.* — *Littérature et philosophie mêlées,* vol. II, p. 66, 71, 72, 73, 78.

La littérature des déséquilibrés exprime en général l'*analyse douloureuse*, rarement l'*action*. L'action, du moins l'action saine et morale, est en effet difficile aux déséquilibrés ; et précisément elle serait le grand remède à leur désordre intérieur, car l'action suppose la coordination de l'esprit tout entier vers le but à atteindre. L'action est la mise en équilibre de tout l'organisme autour d'un centre de gravité mobile, comme l'est toujours celui de la vie.

Les traits caractéristiques de la littérature des détraqués se retrouvent dans celle des criminels et des fous, que nous ont fait récemment connaître les travaux de Lombroso, de Lacassagne et des criminalistes italiens (1). C'est d'abord le sentiment amer de l'anomalie intérieure et de la destinée manquée. Ce sentiment s'exprime jusque dans les inscriptions du tatouage ; un forçat fait graver sur sa poitrine : « la vie n'est que désillusion » ; un autre : « le présent me tourmente, l'avenir m'épouvante » ; un autre, un Vénitien voleur et récidiviste : « malheur à moi ! quelle sera ma fin ? » Une grande quantité portent ces devises : — né sous une mauvaise étoile, — fils de la disgrâce, — fils de l'infortune, etc., etc. Un certain Cimmino, de Naples, avait fait inscrire sur sa poitrine ces paroles plus simples, mais qui ont couleur de sincérité : « Je ne suis qu'un pauvre malheureux. » — Dans leurs vers, souvent très touchants, le même sentiment de mélancolie est exprimé :

> O mère, comme je regrette, heure par heure,
> Tout ce lait que vous m'avez donné !
> Vous êtes morte, ensevelie sous terre,
> Et vous m'avez laissé au milieu des tourments.

Voici une expression du *mal de vivre* plus intense que celle qu'on trouve dans Leopardi :

« Vienne la mort, je la serre entre mes bras, je la couvre de baisers (2). »

(1) Thompson et Maudsley se sont absolument trompés en refusant le sens esthétique aux criminels.
(2) Traduit de l'italien (Lombroso : *l'Homme criminel*).

Le deuxième trait de la littérature des déséquilibrés, c'est l'expression variée d'une vanité supérieure à la moyenne. De là cette fureur de l'autobiographie, cette tendance à noter et à éterniser les traits même non importants de la vie journalière, à se regarder constamment, et surtout à se regarder souffrir, à se grossir pour ses propres yeux, une tendance enfin à transformer la moindre action en sujet d'épopée. La vanité, la réaction naïve du moi sur les choses croît chez les hommes d'autant plus que leur conscience est plus mal équilibrée et plus mal éclairée. C'est là, peut-être, une simple application de cette loi générale que les mouvements réflexes sont plus forts quand l'action des centres nerveux est moindre. La suppression de la vanité vient d'une mesure exacte de soi, d'une coordination meilleure des phénomènes mentaux; ayez pleine conscience de vous-même, réfléchissez sur vous-même, et vous vous ramènerez pour vos propres yeux à de justes proportions. Les fous et les criminels ont une vanité inconcevable, qui le plus souvent empêche chez eux le développement de tout sentiment altruiste; ils tuent pour faire parler d'eux, pour devenir le personnage du jour, pour voir leur nom dans les journaux et se faire à eux-mêmes de la publicité, pour être craints ou plaints, ou même pour devenir un objet d'horreur. — Le crime accompli, ils tâchent d'en prolonger le souvenir de toutes les manières en le racontant avec les détails les plus horribles, en le mettant en vers. Plusieurs ont eu l'audace de se faire photographier dans l'accomplissement simulé du meurtre, ce qui était le meilleur moyen de se faire prendre. La vanité des criminels, dit Lombroso, est encore supérieure à la vanité des artistes, des littérateurs et des femmes galantes. On cite un voleur qui se vantait de crimes qu'il n'avait pas commis. Ils veulent faire bonne figure, briller à leur manière. Denaud et sa maîtresse tuèrent, l'un sa femme, l'autre son mari, afin de pouvoir, en se mariant, sauver leur *réputation* dans le monde. « Je ne redoute pas la haine, disait Lacenaire, mais je crains d'être *méprisé*. » Et sa condamnation à mort lui causa moins d'émotion que la critique de ses vers. Beaucoup de criminels sont artistes dans une certaine mesure : hantés

par l'idée du meurtre ou du vol, ils en composent d'avance dans leur esprit les diverses péripéties, et tout cela devient ensuite pour eux une sorte d'épopée vécue dont ils s'efforcent d'éterniser le souvenir. Le voleur d'un coffre-fort, Clément, ayant versifié le récit de son vol, ses couplets furent chantés dans les cabarets, attirèrent l'attention de la police, et le voleur poète fut arrêté. Il n'en acheva pas moins son récit, où, par moment, l'ingéniosité de l'expression fait songer à Richepin, qui a fait des pastiches connus de ce genre de littérature. C'est d'abord le récit du projet conçu par les voleurs :

> Quand on est *pègre* (1), on peut passer partout.

Puis vient l'accomplissement du vol. Déjà les voleurs songent à l'emploi de l'argent.

> Quand on est *pègre*, on peut se payer tout.

On jette le coffre-fort, témoin du délit, dans la Bièvre, mais là il est retrouvé.

> Adieu tous les beaux rêves :
> Quand on est pègre, on doit penser à tout.

La police intervient :

> Quand on est pègre, il faut s'attendre à tout.

Une lutte s'ensuit, les voleurs sont vaincus :

> Ah ! mes amis, à vous gloire éternelle,
> Quand on est pègre, le devoir avant tout.

Ils s'en iront à la Nouvelle-Calédonie, mais ils ont l'espoir de s'échapper et de revenir ; alors

> mort à toute la police,
> On les pendra, et ce sera justice,
> Car, pour les pègres, la vengeance avant tout (2).

(1) Voleur.
(2) Comparez *Le vin de l'assassin*, par Baudelaire.
> Ma femme est morte, je suis libre !
> Je puis donc boire tout mon soûl.
> Lorsque je rentrais sans un sou,
> Ses cris me déchiraient la fibre.

Leurs passions prédominantes, presque les seules, sont la vengeance, l'amour de l'orgie et les femmes. Le mot *vengeance* revient souvent dans les tatouages. L'un d'eux portait sur la poitrine deux poignards entre lesquels on lisait cette devise : Je jure de me venger. Aussi est-ce le sentiment de la vengeance qui les inspire le plus souvent dans leurs essais de poésie. Lacenaire a chanté le « plaisir divin de voir expirer l'homme qu'on hait ». Les plus beaux vers de ce genre ont été inspirés par un brigand légendaire corse, qui parle en style biblique :

> La vengeance,
> Nous la ferons éternelle, et sur la race inique
> Nous porterons ta colère comme un héritage légué par toi.

Remarquons d'ailleurs que la vengeance est une conséquence logique de la vanité blessée, et la disproportion du désir de vengeance qu'on remarque chez les criminels tient beaucoup à la disproportion de leur vanité. Pour un geste, pour un sourire, ils tuent. Ils tueront quelqu'un qui les heurtera ou les déchirera en passant. Là encore il y a une sorte d'action

> Autant qu'un roi je suis heureux ;
> L'air est pur, le ciel admirable...
> Nous avions un été semblable
> Lorsque je devins amoureux !
>
> L'horrible soif qui me déchire
> Aurait besoin pour s'assouvir
> D'autant de vin qu'en peut tenir
> Son tombeau ; — ce n'est pas peu dire :
>
> Je l'ai jetée au fond d'un puits,
> Et j'ai même poussé sur elle
> Tous les pavés de la margelle.
> — Je l'oublierai, si je le puis !
>
> — Me voilà libre et solitaire !
> Je serai ce soir ivre mort ;
> Alors, sans peur et sans remord.
> Je me coucherai sur la terre,
>
> Et je dormirai comme un chien !
> Le chariot aux lourdes roues
> Chargé de pierres et de boues,
> Le wagon enrayé peut bien
>
> Ecraser ma tête coupable
> Ou me couper par le milieu :
> Je m'en moque comme de Dieu,
> Du diable ou de la sainte table !

réflexe disproportionnée avec ce qui la provoque; on dirait que les centres supérieurs ne sont plus là pour la modérer.

Autres traits essentiels. La plupart des déséquilibrés éprouvent un véritable besoin d'excitants, comme tous les « neurasthéniques ». Il leur faut une certaine vie sociale qui leur est propre, une vie bruyante, querelleuse, sensuelle, passée au milieu de leurs complices. Aussi les plaisirs de l'orgie et ceux de l'amour sensuel (sans marque de pudeur) tendent-ils à dominer leur littérature. Richepin, qui a certainement étudié de près la littérature des fripons et des « gueux », a pastiché avec beaucoup d'art les chansons d'orgie des criminels; voici un remarquable original de ces chansons. Il s'agit d'un Noël composé par Lacenaire condamné à mort, à l'occasion d'un dîner qu'il lui fut accordé de faire avec son camarade également condamné.

> Noël! Noël!
> Vive Noël!
>
> A nous, saucisse et poularde!
> A nous, liqueur et vin vieux!
> Fais la nique à la camarde
> Qui nous montre ses gros yeux.
> Noël! Noël! etc.
>
> Un bon buveur, c'est l'usage
> Boit à l'objet qui lui plait!
> Avec moi, frère, en vrai sage,
> Bois à la mort, c'est plus gai.
> Noël! Noël! etc.
>
> Buvons même à la sagesse,
> A la vertu qui soutient;
> Tu peux, sans crainte d'ivresse,
> Boire à tous les gens de bien.
> Noël! Noël! etc.
>
> Un pauvre homme, d'ordinaire,
> Pour mourir a bien du mal.
> Nous, nous avons notre affaire,
> Sans passer par l'hôpital.
> Noël! Noël! etc.
>
> Sur les biens d'une autre vie,
> Laisse prêcher Massillon;
> Vive la philosophie
> Du bon curé de Meudon!
> Noël! Noël!
> Vive Noël!

Voici de remarquables vers d'amour du *Peverone*, ce brigand italien qui poivrait ses victimes pour les marquer de son sceau :

> Quand je te vois, quand je t'entends parler,
> Mon sang se glace dans mes veines,
> Mon cœur veut bondir hors de ma poitrine...
> Toute parole d'elle, quand elle ouvre la bouche,
> Attire, lie, frappe, transperce (1).

Quatrième point. Les détraqués se complaisent dans les images sombres et horribles. Pour bien comprendre cette tendance, il faut songer que dans ces cerveaux affaiblis, où les réactions sont lentes à se produire, une image forte se fixe aisément et devient facilement obsédante. Les criminels sont hantés longtemps avant et longtemps après par l'idée de leur crime : ils le racontent à tous avec les détails les plus horribles; ils en rêvent, nous dit Dostoïevsky. Les écrivains détraqués se plaisent aussi à décrire des scènes de crime et de sang, tout comme Ribeira, le Caravage et les autres peintres homicides se plaisent dans les représentations horribles.

Cinquième point : l'obsession du mot. Dans l'irrégularité du cours des idées un mot se dresse isolé, attirant toute l'attention des détraqués indépendamment de son sens. La preuve de l'impuissance d'esprit, c'est justement cette puissance du mot qui frappe par sa sonorité, non par l'enchaînement et la coordination avec les idées (2). Les productions des fous et des criminels se perdent le plus souvent, dit Lombroso, dans les jeux de mots, les rimes, les homophonies, de même que dans les petits détails autobiographiques; ce qui n'empêche pas par moments de rencontrer, surtout chez les fous, « une éloquence brûlante et passionnée qui ne se voit que dans les œuvres des hommes de génie ».

En somme, le trait caractéristique de la littérature des détraqués, c'est qu'elle exprime des êtres qui ne sont sociables que

(1) Extrait de *l'Homme criminel*, par Lombroso. Ces vers rappellent ceux de Sapho.

(2) Comme ces accès d'érotisme qui prennent certains individus enclins au viol et d'habitude à peu près impuissants.

partiellement et par intermittence : ils s'isolent en eux-mêmes, vivent pour eux, et ils peuvent bien nous forcer à sympathiser avec leurs souffrances, mais non avec leur caractère. Ils ont ce quelque chose de farouche et de sauvage que présentent les malades chez toutes les espèces animales. Ils ignorent l'affection continue, large, se donnant avec la régularité de tout ce qui est fécond. Quand ils ressentent avec force des sentiments de pitié, c'est par intermittence, par soubresaut ; ils ont des crises de tendresse, puis rentrent de nouveau en eux-mêmes, se sauvent d'autrui, se réfugient dans le cercle étroit de leur propre souffrance. Ils ont peur, en plaignant autrui, d'en venir à cesser de se plaindre eux-mêmes : et pourtant le meilleur moyen de rétablir en soi l'équilibre, ce serait d'y faire une part à autrui. La guérison des déséquilibrés serait d'apprendre à *avoir pitié*, — une pitié continue et active. Si un haut degré d'intelligence peut se rencontrer avec une tendance à la folie ou au crime, jamais cette tendance, disent la plupart des criminalistes, ne s'accorde avec le « sentiment affectif normal ».

Nous allons retrouver les traits généraux de la littérature des détraqués dans ces littératures de décadence qui semblent avoir pris pour modèles et pour maîtres les fous ou les délinquants.

II

LA LITTÉRATURE DES DÉCADENTS

I. — C'est une loi sociologique que, plus nous avançons, plus la vie sociale devient intense et plus son évolution est rapide. Or, la rapidité de toute évolution entraîne aussi celle de la dissolution : ce qui est aujourd'hui en plénitude de vie sera bientôt en décadence. De nos jours, on ne peut plus compter par siècles ; vingt ans, dix ans sont déjà le « *grande mortalis ævi spatium* ». La littérature change avec chaque quart de siècle. D'autre part, comme la vie sociale devient de plus en plus complexe, comme les idées et les sentiments sont plus nombreux et plus divers, nous assistons, en un même quart de siècle, à des rénovations sur un point, à des décadences sur un autre, à des aurores et à des crépuscules, sans pouvoir dire, bien souvent, si le jour vient ou s'il s'en va. L'essentiel, c'est qu'une société produise des génies ; ils pourront paraître décadents sur certains points, ils seront des rénovateurs sur d'autres. Du temps de Flaubert, on a crié : décadence. Aujourd'hui, on demande avec regret où sont les Flaubert. La théorie de la décadence doit donc s'appliquer à des groupes d'écrivains, à des fragments de siècle, à des séries d'années maigres et stériles : toute généralisation est ici impossible.

Y a-t-il, par exemple, décadence du « siècle » présent par rapport au passé ? Voilà un problème bien délicat pour nous, qui vivons justement dans le présent et qui le voyons de trop près pour le bien juger. Considérons pourtant la poésie française, pour prendre un exemple restreint. Certes, il n'y a pas eu décadence du dix-huitième siècle au dix-neuvième. Quant au dix-septième siècle, la principale supériorité qu'il semble posséder en fait de poésie, c'est d'avoir vu naître le théâtre classique ; mais, d'autre part, notre siècle a vu se produire un fait qui n'aura peut-être pas un jour moins d'importance dans

une histoire d'ensemble de la littérature française : la naissance de la poésie lyrique. Constatons les deux faits sans les comparer : tenter une comparaison entre le génie tragique de Corneille, par exemple, et le génie lyrique de V. Hugo, cela paraît impossible. On rencontrerait, ce semble, des difficultés analogues si on essayait de comparer Byron à Horace, ou le type de Faust à ceux d'Achille et d'Ulysse. Les préférences, ici, sont individuelles. On ne peut affirmer, en pleine certitude, une décadence de la poésie en notre siècle, mais il y a transformation constante. Toute époque particulière du développement littéraire de l'humanité perd d'ailleurs son importance exclusive quand on la compare à l'ensemble de ce développement : même les époques *classiques*, si justement admirées, ne sauraient marquer toujours, pour l'historien de la littérature, un point culminant; elles peuvent être un plus parfait modèle pour l'étudiant, comme Racine est un plus parfait modèle que Corneille, et Corneille que Shakespeare, mais leur supériorité *classique* ne saurait constituer une supériorité *esthétique* absolue. Le seul progrès qui semble pouvoir se constater, c'est celui de l'intelligence, et aussi celui des sentiments, qui suivent l'évolution de l'intelligence même et deviennent de plus en plus généraux et généreux (1).

On se contente parfois d'invoquer, pour prouver la décadence, le souci extrême que poètes et prosateurs montrent de la forme et du mot, souci qui prime celui des idées. Sans doute, pour ceux à qui les idées font défaut, la forme devient le plus clair de l'art. Mais ceci a-t-il empêché Victor Hugo, par exemple, de joindre au culte de la rime riche et rare, de la forme achevée, celui des grandes idées et des hauts sentiments? En tout siècle et en tout pays il s'est trouvé, à côté du véritable génie, ou même du simple talent, des rimeurs malheureux, de courageux faiseurs de phrases ronflantes et vides. De ceux-là on a médit à l'époque où ils vivaient, puis on les a si complètement oubliés que maintenant ils semblent n'avoir point existé; considérant à notre tour nos médio-

(1) Voir nos *Problèmes d'esthétique*, p. 145 et suiv.

crités littéraires, nous en oublions presque les quelques noms qui les effaceront un jour, et nous nous écrions : — Le vers pour le vers et la phrase pour ses bizarreries, signe des temps, signe de décadence!

On ne peut nier pourtant qu'il n'y ait dans la vie des peuples, comme dans celle des individus, des périodes de trouble et de malaise. Les causes perturbatrices peuvent être de bien des sortes, mais le résultat est le même : ralentissement ou abaissement de la production littéraire. Cet état dure jusqu'à ce que la bonne et saine vie, prenant le dessus, réagisse contre les influences stérilisantes; de vrais poètes se produisent, entraînant avec eux toute leur génération. Ainsi en a-t-il été pour les romantiques. Les classiques ont produit des chefs-d'œuvre que nous avons tous encore dans la mémoire, mais le temps des tragédies était passé lorsque Chateaubriand et tous ceux qui l'ont suivi sont venus apporter au siècle nouveau une poésie nouvelle, — la vraie poésie de notre siècle. Répétons, d'ailleurs, qu'à notre époque les idées marchent vite, la science se transforme sans cesse; comment les écoles littéraires pourraient-elles échapper à ce mouvement continu? Il faut changer et se renouveler; or, les génies sont rares, et l'on doit savoir attendre avant de déclarer l'heure de la décadence irrémédiablement venue.

On a fait encore consister la décadence littéraire dans le mauvais goût et l'incohérence des idées et des images ; mais on retrouve aussi cette incohérence et ce mauvais goût chez les génies créateurs, comme Dante, Shakespeare, Gœthe. Le mauvais goût est un manque de mesure et de critique exercée sur soi, plutôt qu'un manque de puissance dans la production des idées et des images. D'autres, enfin, ont fait consister la décadence dans le triomphe de l'esprit critique et analyste venant paralyser l'élan du génie créateur. Il est certain que la décadence coïncide avec l'empiétement du procédé et du talent sur la fécondité inconsciente du génie. Les époques de décadence savent plus et peuvent moins. Mais peuvent-elles moins parce qu'elles savent plus ? — Nous ne le croyons pas.

On a ainsi beaucoup discuté sur la distinction des époques classiques et des époques de décadence. En réalité, on

n'a point examiné le problème d'un point de vue vraiment scientifique. La question de la décadence littéraire se rattache, selon nous, à la biologie et à la sociologie, car cette décadence particulière n'est que le symptôme d'un déclin, momentané ou définitif, dans la vie totale d'un peuple ou d'une race. Et, comme la vie d'un peuple offre les mêmes phases biologiques que la vie d'un grand individu, on doit retrouver avant tout dans une époque de vraie décadence les traits qui caractérisent la vieillesse. Certes, si la vieillesse est pour l'individu une déchéance physique, elle est loin d'être par cela même une déchéance morale. Au contraire, que de vieillards dont le cœur reste toujours jeune et la vie toujours féconde, comme ces arbres patients et tardifs qui fleurissent jusqu'en automne, à l'époque où les feuilles meurent! Leur intelligence voit les choses de plus haut et de plus loin, avec plus de détachement; pour eux, il n'y a plus à mériter le regard que ce qui est vraiment beau et bon :

> Orages, passions, taisez-vous dans mon âme;
> Jamais si près de Dieu mon œil n'a pénétré.
> Le couchant me regarde avec ses yeux de flamme,
> La vaste mer me parle, et je me sens sacré.

L'affaiblissement des forces n'est donc pas la perversion des forces. Mais, ce qui constitue une perversion véritable, c'est la vieillesse qui veut être jeune ou le paraître, c'est l'épuisement qui veut faire œuvre de fécondité. Alors se montrent les vrais vices de la décadence morale et intellectuelle. Dans la littérature, malheureusement, ce n'est pas la belle et sincère vieillesse qu'on rencontre d'ordinaire; c'est celle qui veut faire la jeune et la coquette. Et c'est pour cela qu'il n'y a pas seulement affaiblissement de l'esprit, mais perversion.

La vieillesse a pour trait saillant, au point de vue biologique, le déclin de l'activité vitale produit par le ralentissement des échanges et de la circulation. Cette diminution de l'activité a elle-même pour premier effet l'impuissance et la stérilité. C'est cette impuissance que nous retrouvons au point de vue intellectuel dans les époques de décadence. Un Silius Italicus, un Stace, un Fronton sont de véritables impuissants,

s'évertuant pour ne rien produire, incapables d'aucune invention, d'aucune création personnelle.

L'affaiblissement de l'activité et de l'intelligence, chez certains vieillards, correspond souvent à l'augmentation de la force des habitudes, des formules toutes faites où la vie s'emprisonne. On dit : « maniaque comme une vieille fille » ; le vieillard a d'ordinaire sa vie réglée, un fonds d'idées toujours les mêmes sur lesquelles il vit, des gestes habituels, des phrases qui lui sont familières. Enfin la part de l'automatisme s'est accrue chez lui, comme il était inévitable, par l'exercice même de la vie, sans que cet accroissement de l'automatisme soit toujours compensé par un accroissement de l'énergie intérieure. Le même phénomène se produit dans les sociétés en décadence et chez leurs écrivains ; ceux-ci sont des automates répétant indéfiniment sans se lasser des formules toutes faites, fabriquant des poèmes et des tragédies avec de la mémoire, des sonnets selon la formule, et ne pensant que par centons. Le mot et la phrase viennent chez eux avant l'idée ; ils les polissent soigneusement, comme les vieillards survivants du siècle passé arrondissent avec amour leurs belles révérences ; mais ne leur demandez pas d'innover, ou leur nouveau sera disgracieux, heurté et bizarre.

Au ralentissement de l'activité correspond souvent, chez le vieillard, une sensibilité plus émoussée. Non seulement les sensations, mais les sentiments mêmes, toutes les émotions s'usent. La conséquence de cette usure du système nerveux est, chez quelques-uns, une certaine perversion des sens. L'imagination sénile cherche alors à ranimer la sensation par des raffinements et des ragoûts. Il est probable que les libertins les plus corrompus et les plus savants (comme fut Tibère) ont été des vieillards. Tous ces traits de l'imagination dépravée se retrouvent dans l'imagination des époques de décadence. Le système nerveux des races s'use comme celui des individus ; le fond de sensations et de sentiments communs à un peuple a toujours besoin d'être renouvelé et rafraîchi par l'assimilation d'idées nouvelles. Tous les cerveaux de décadence, depuis Pétrone jusqu'à Baudelaire, se plaisent dans des imaginations obscènes, et leurs voluptés sont toujours

plus ou moins contre nature; leur style même est contre nature : ils cherchent partout le neuf dans le corrompu. Comme ils en ont le sentiment, ils souffrent ; la sénilité est morose et la littérature de décadence est pessimiste, elle a le culte du mal, elle est à la fois voluptueuse et douloureuse.

Ainsi, pour une société comme pour un individu, la décadence est l'affaiblissement et la perversion de la vitalité, de « l'ensemble des forces qui résistent à la mort ». Une société, étant un organisme doué d'une conscience collective et d'une volonté commune, ne peut subsister que par la solidarité et le *consensus* des individus, qui sont ses organes élémentaires. Cette solidarité s'exprime par *l'esprit public*, c'est-à-dire par une subordination des consciences particulières à une idée collective, des volontés individuelles à la volonté générale ; et c'est cette subordination qui constitue la moralité civique. Mais il faut remarquer que, plus la civilisation avance, plus l'individualité se développe ; et ce développement peut devenir une cause de décadence si, en même temps que l'individualité se montre plus libre et plus riche, elle ne se subordonne pas elle-même volontairement à l'ensemble social. L'équilibre, la conciliation de l'individualité croissante et de la solidarité croissante, tel est le difficile problème qui se pose pour les sociétés modernes. Dès que cet équilibre est rompu au profit de ce que l'individualité a d'exclusif et d'égoïste, il y a affaiblissement du bien-être social et de l'esprit public, il y a déséquilibration, maladie, vieillesse, décadence physique et morale (1). Or, c'est surtout par la recherche du plaisir individuel que l'égoïsme se manifeste, ainsi que par la concentration de la volonté sur le moi : orgueil, envie, luxure et gourmandise, avarice et luxe, paresse, colère, tous les péchés capitaux de la morale sont aussi les maladies de la société. L'orgueil pose l'individu dans son moi intellectuel ou volontaire en face des autres, qui lui deviennent étrangers. Le sentiment qu'il a de ce qui lui manque encore produit l'envie, cette discorde commençante entre les individus ou entre les

(1) Voir Paul Bourget, *Essais de psychologie contemporaine*, p. 24.

classes; l'envie se tourne en colère dès que l'obstacle se présente; la luxure, avec le luxe qui l'accompagne souvent, devient le but de la vie, et, pour la satisfaire, il faut de l'or; d'où la cupidité et l'avarice. Enfin, le détachement des intérêts de la société et la recherche du bien-être individuel aboutissent à la paresse. Le résultat final est la diminution de fécondité dans la nation vieillie (1). Tous ces traits et tous ces vices se retrouvent dans les littératures de décadence. C'est l'orgueil de l'artiste qui songe à son moi plus qu'à la vérité et à la beauté; qui se manifeste par l'affectation du savoir, par le besoin de se singulariser et de sortir du commun, par la subtilité, par la déclamation; c'est la recherche du plaisir avec tous ses raffinements, avec son mélange d'amertume et de volupté.

II. — Un autre trait des décadences, comme nous l'avons déjà dit, c'est l'amour exagéré de l'analyse, qui finit par être une force dissolvante. L'action disparaît au profit d'une contemplation oisive, le plus souvent dirigée vers le moi. Rien de plus stérile que de passer en revue tous les sentiments, poids et mesures en main, de les auner comme une pièce d'étoffe, de faire, par exemple, de la science et du raisonnement avec un amant ou une amante. Tout se dissout alors, tout perd sa valeur pour l'analyste, même l'amour. La fin de l'amour lui paraît absolument dispropor-

(1) On a souvent agité la question des rapports entre le luxe et la décadence. Tout objet de luxe représente une quantité quelquefois considérable de travail social *improductif*. Une dame qui paye une robe 2 500 francs ôte à la société près de deux ans de travail *utile* aux taux actuels; elle a fait travailler, mais en vain, comme un propriétaire qui aurait le moyen de faire bâtir régulièrement chaque année un palais qu'il brûlerait au bout de quinze jours. C'est pour cela qu'on s'est quelquefois demandé si la société n'aurait pas droit d'intervenir ici, non pour *restreindre les dépenses de luxe*, mais pour restreindre le *gaspillage* qu'elles provoquent, en prélevant sur ces dépenses par l'impôt une réserve sociale, qui pourrait s'employer utilement et transformerait ainsi des dépenses infructueuses en dépenses partiellement reproductives. Le problème est des plus difficiles. Ce qui excuse le luxe aux yeux du philosophe, c'est ce que le luxe contient d'art. Seulement un objet de faux luxe vaut moins pour sa valeur *artistique* que pour sa *rareté* : la rareté en matière de luxe est, pour la plupart, le critérium suprême de la valeur des objets; or c'est un critérium antiartistique, puisqu'il permet d'estimer au même prix tel bibelot et telle œuvre d'art accomplie. De plus le luxe, recherchant la rareté, recherchera souvent la surcharge d'ornements; or l'art véritable est simple. Le luxe exagéré est donc, en somme, un élément de décadence pour l'art, comme pour la société.

tionnée avec la passion qu'elle excite : c'est à ses yeux un trouble énorme, un vrai bouleversement dans l'organisme; tout cela pour peu de chose. D'un besoin physique *indéterminé* combiné avec une sympathie morale pour telle ou telle personne *déterminée* naît un sentiment dont la violence semble parfois une sorte de monstruosité dans la nature; son but immédiat ne le justifie nullement, et cependant sans ce but il ne serait pas. Vous figurez-vous quelqu'un qui se laisserait mourir de faim parce qu'on lui refuserait telle friandise? C'est la situation d'un amant éconduit, et il y en a qui se laissent mourir! O imagination, folle du logis. — Ainsi raisonne ou déraisonne l'analyste à outrance; tous les sentiments dont vit la poésie perdent pour lui leur sens et leur prix; et cependant il lui arrivera de se faire poète, littérateur, critique littéraire !

L'analyse se porte souvent sur le moi; or, le souci constant du moi, qui est un signe maladif pour le cerveau, l'est aussi pour la littérature. Au dix-septième siècle, on tenait le moi pour haïssable; on reprochait à Montaigne de s'être mis en scène, d'avoir étalé avec complaisance ses qualités et même ses défauts. Au dix-huitième siècle, la littérature ayant acquis avec les Voltaire et les Rousseau un empire presque sans bornes, une hégémonie politique et sociale, les littérateurs commencèrent à se considérer comme les nouveaux souverains du monde. Rousseau pousse l'infatuation de son moi jusqu'à la folie : nous en avons vu plus haut un exemple. Chateaubriand étale son orgueil et se considère comme le Bonaparte de la littérature. Puis viennent les Lamartine et les Hugo, qui n'ont pas brillé par l'humilité. Les écrivains du dix-septième siècle étaient-ils plus modestes? Non, mais ils ne montraient pas ainsi leur moi. Au reste, le lyrisme étant devenu dominant et, avec lui, la poésie subjective, le moi ne pouvait manquer de s'enfler. S'il y a une manière légitime de s'occuper de soi, de s'analyser, de se livrer aux regards d'autrui, il y en a une illégitime. L'analyse de soi n'a de valeur qu'en tant que moyen de se dépasser soi-même, de se projeter en quelque sorte dans ce monde qui nous enveloppe, de le *décou-*

vrir enfin, fût-ce en la plus infime mesure. C'est ainsi que l'œil s'applique au verre étroit du télescope pour rapprocher l'étoile lointaine ou découvrir l'étoile invisible; certes ce n'est encore guère la connaître que de l'apercevoir ainsi, mais n'est-ce pas déjà beaucoup de ne plus ignorer son existence? Il ne faut voir en soi qu'un coin de la nature à observer, le seul qui ait été mis d'une façon constante à notre portée. Faire effort pour se trouver un sens à soi-même, c'est en réalité en donner un à la nature, de laquelle nous sommes sortis au même titre que tout ce qui est en elle, que tout ce qui la compose. Mais, où l'analyse psychologique se transforme en la plus stérile des études, parce qu'elle se fonde alors sur une erreur, c'est lorsqu'elle en vient à considérer le moi en soi et pour soi, à en faire un tout borné et mesquin, alors qu'il n'est qu'un des courants particuliers de la vie universelle. Prendre ainsi le moi pour centre et pour but, c'est méconnaître, somme toute, sa réelle grandeur; y borner son regard, c'est enfermer la pensée et l'existence dans un cerveau humain, c'est oublier que la loi fondamentale des êtres et des esprits est un perpétuel rayonnement. « Connais-toi toi-même, » dit l'antique sagesse; oui, car se connaître, c'est s'expliquer à soi-même, par conséquent comprendre aussi les autres et se rapprocher d'eux; le seul moyen que nous ayons de voir, c'est assurément de recourir à nos propres yeux et à notre propre conscience : nous sommes nous-mêmes notre flambeau, et nous ne pouvons que veiller à ce que tout serve en nous à alimenter la petite flamme qui éclaire le reste. Seulement, pour qui veut explorer la nuit, autre chose est de poser à terre sa lanterne, tout près de ses pieds, où elle ne fera sortir de l'ombre qu'un certain nombre de grains de sable; autre chose de la diriger à droite et à gauche, de projeter sa clarté au loin et en avant, à chaque pas. Dans le premier cas, l'homme arrivât-il à compter les grains de sable sur lesquels toute la lumière dont il dispose est répandue, il n'avancera point dans son exploration du monde; dans le second cas, il aura vu le chemin assez pour se conduire, assez peut-être pour l'imaginer encore là où il ne pourra plus le suivre. L'écrivain qui,

loin de chercher à s'effacer derrière son œuvre, emploie tout son art à mettre en lumière les particularités de son caractère et les grains de sable de sa vie, n'aura pas même abouti à faire saillir sa vraie personnalité ; car la personnalité a sa raison la plus profonde et la plus cachée dans le vieux fonds commun à tous. Nous connaissons mieux, par la seule lecture de ses écrits, la personnalité d'un Pascal que la personnalité de tel ou tel qui nous conte par le menu ses faits et gestes, — choses qui s'oublient, — et qui nous retrace ses moindres pensées, ses moindres paroles. Tout cela s'efface même pour lui, à plus forte raison pour ses lecteurs, derrière les pensées ou actions véritablement expressives de sa vie et de la vie.

La critique de notre temps a subi l'influence de cette maladie littéraire. Etant devenue ou s'étant flattée de devenir, grâce à la tyrannie croissante du journalisme, la dispensatrice de la renommée, elle a fini par se croire supérieure à la littérature vraiment féconde, à celle qui produit au lieu d'analyser. Mais le comble, c'est de voir le critique, plutôt que d'apprécier les œuvres d'autrui, annoncer qu'il va vous parler de lui-même à propos des œuvres d'autrui. On en vient là de nos jours. La véritable critique et la véritable œuvre littéraire doivent également rechercher le sérieux et l'impersonnel. A quoi bon nous perdre dans l'enchevêtrement des fils sans nombre dont se fait la dentelle plus ou moins fine de notre vie, nous qui n'en pourrons jamais hâter ni ralentir le déroulement ? En présence du mouvement perpétuel de notre mécanisme intérieur, cherchons plutôt quelle est la chaîne sans fin qui l'unit aux grands rouages de la société humaine et de l'univers.

Nous ne nions pas que la littérature de décadence n'ait parfois sa beauté propre, beauté de forme et de couleur. On peut alors lui appliquer les vers fameux de Baudelaire sur sa négresse :

> Avec ses vêtements ondoyants et nacrés,
> Même quand elle marche, on croirait qu'elle danse,
> Comme ces longs serpents que les jongleurs sacrés
> Au bout de leurs bâtons agitent en cadence.

> Comme le sable morne et l'azur des déserts,
> Insensibles tous deux à l'humaine souffrance,
> Comme les longs réseaux de la houle des mers,
> Elle se développe avec indifférence.
> Ses yeux polis sont faits de minéraux charmants,
> Et dans cette nature étrange et symbolique
> Où l'ange inviolé se mêle au sphinx antique,
> Où tout n'est qu'or, acier, lumière et diamants,
> Resplendit à jamais, comme un astre inutile,
> La froide majesté de la femme stérile.

C'est précisément pour faire illusion sur la stérilité du fond que les décadents poussent au dernier degré le travail de la forme : ils croient suppléer au génie par le talent qui imite les procédés du génie. Mais, si les œuvres géniales sont les plus suggestives et les plus capables de susciter des œuvres originales comme elles, ce sont aussi celles qui s'analysent et s'imitent le plus difficilement, parce que le procédé s'y dérobe ; elles se rapprochent de la vie, qu'on ne peut artificiellement reproduire. La vraie poésie est une eau de source, ou un torrent qui descend de la montagne ; tel est aussi le vrai génie. Le talent, c'est le tuyau de drainage qui ne laisse pas perdre une goutte et donne un petit filet d'eau bien mince qui coule en frétillant sur l'herbe. La décadence dans l'art, c'est la substitution du talent au génie, c'est l'affectation du savoir-faire, avec la charlatanerie que Baudelaire prétend permise au génie même (1). Dans l'art, l'ignorance des procédés ou méthodes et la maladresse de main a des inconvénients sans nombre, mais elle a du moins un avantage : c'est que l'ignorant a besoin de sentir sincèrement et d'être ému pour composer quelque chose de passable ; l'érudit, lui, n'en a pas besoin ; le procédé remplace chez lui l'inspiration ; le convenu et le conventionnel, le sentiment spontané du beau. « L'inspiration, disait Baudelaire, c'est une longue et incessante gymnastique. » Verlaine, l'ancien parnassien (2)

(1) « Après tout, un peu de charlatanerie est toujours permise au génie et même ne lui messied pas. C'est comme le fard sur les joues d'une femme naturellement belle, un assaisonnement nouveau pour l'esprit. »
(2) Voir ses vers dans le *Parnasse contemporain* avec ceux de Leconte de Lisle, Sully-Prudhomme, Louis Ménard, Banville, de Heredia, Mallarmé, Merat, Ratisbonne, etc.

qu'on cite aujourd'hui comme un novateur, a dit aussi :

> A nous qui ciselons les mots comme des coupes
> Et qui faisons des vers émus très froidement,
> Ce qu'il nous faut à nous, c'est, aux lueurs des lampes,
> La science conquise et le sommeil dompté.

Enfin Gautier, leur maître à tous dans l'art de versifier pour ne rien dire, avait écrit : « La poésie est un art qui s'apprend, qui a ses méthodes, ses formules, ses arcanes, son contre-point et son travail harmonique (1). » Gautier oublie que le contre-point, sans l'inspiration, n'a jamais fait un musicien ; ce qu'il dit de la poésie s'applique simplement à la versification, laquelle en diffère comme la science de l'harmonie diffère du génie musical. En faisant ainsi de l'art pour l'art, on enlève à la littérature la vie ; on lui ôte toute espèce de but en dehors du jeu des formes, et, par cela même, on l'énerve. L'action tire toujours une grande partie de son caractère agréable de la fin qui la justifie : un but de promenade rend la promenade meilleure ; on n'aime pas à lever même un doigt sans raison ; il en est ainsi pour tout. Un travail sans but exaspère : de là le spleen de ceux qui n'ont pas besoin de travailler pour vivre, de là aussi l'ennui qu'éprouvent et qu'inspirent les formistes purs en littérature.

Tout renversement de la corrélation et de la subordination des organes, dans l'organisme du style comme dans la vie individuelle et la vie sociale, est un signe de décadence, puisque c'est la réalisation de l'égoïsme sous la forme de l'art. Dans un ouvrage décadent, au lieu que la partie soit faite pour le tout, c'est le tout qui est fait pour la partie ; non seulement la page, comme dit Paul Bourget, devient *indépendante*, mais elle acquiert plus d'importance que le livre, le paragraphe que la page, la phrase que le paragraphe, et, dans la phrase même, c'est le mot qui l'emporte, qui saillit. Le mot, voilà le tyran des littérateurs de décadence : son culte remplace celui de l'idée ; au lieu du vrai, et par conséquent de la loi ou du fait, on cherche l'*effet*, c'est-à-dire une sensation forte révélant au lecteur une puissance

(1) *Histoire du romantisme*, p. 336.

chez l'auteur, n'ayant pour but que de satisfaire l'orgueil de l'un en même temps que la sensualité de l'autre. Il n'est pas de langue littéraire plus pauvre au fond que celle qui est ainsi composée d'expressions forcées ou simplement rares, parce que ces expressions se font remarquer et deviennent une répétition fatigante dès qu'on les voit revenir. « Laissez-moi vous donner, écrivait Sainte-Beuve à Baudelaire, un conseil qui surprendrait ceux qui ne vous connaissent pas : vous vous défiez trop de la passion, c'est chez vous une théorie. Vous accordez trop à l'esprit, à la combinaison. Laissez-vous faire, ne craignez pas tant de sentir comme les autres. » Ce conseil pourrait s'adresser à tous les littérateurs de décadence.

L'idolâtrie de la forme aboutit le plus souvent au mépris pour le fond : tout devient matière à beau style, même le vice, surtout le vice. Et pourtant, n'est-ce pas l'auteur même des *Fleurs du mal* qui, en une heure de philosophie, écrivait cette dissertation édifiante : « L'intellect pur vise à la vérité, le goût nous montre la beauté et le sens moral nous enseigne le devoir. Il est vrai que le sens du milieu a d'intimes connexions avec les deux extrêmes, et il ne se sépare du sens moral que par une si légère différence, qu'Aristote n'a pas hésité à ranger parmi les vertus quelques-unes de ses délicates opérations. Aussi, ce qui exaspère surtout l'homme de goût dans le spectacle du vice, c'est sa difformité ou disproportion. Le vice porte atteinte au juste et au vrai, révolte l'intellect et la conscience ; mais, comme outrage à l'harmonie, comme dissonance, il blessera plus particulièrement certains esprits poétiques, et je ne crois pas qu'il soit scandalisant de considérer toute infraction à la morale, au beau moral, comme une espèce de faute contre le rythme et la prosodie universels. » — Alors pourquoi écrire soi-même les *Fleurs du mal* et chanter le vice ? — « C'est cet admirable, cet immortel instinct du beau, continue Baudelaire, qui nous fait considérer la terre et ses spectacles comme un aperçu, comme une *correspondance* du ciel. La soif insatiable de tout ce qui est au delà et que voile la vie est la preuve la plus vivante de notre immortalité... Ainsi le principe de la poésie est, stricte-

ment et simplement, l'aspiration humaine vers une beauté supérieure, et la manifestation de ce principe est dans un enthousiasme, un enlèvement de l'âme, enthousiasme tout à fait indépendant de la passion, qui est l'ivresse du cœur, et de la vérité, qui est la pâture de la raison. Car la passion est chose *naturelle*, trop naturelle même pour ne pas introduire un ton blessant, discordant dans le domaine de la beauté pure; trop familière et trop violente pour ne pas scandaliser les purs désirs, les gracieuses mélancolies et les nobles désespoirs qui habitent les régions surnaturelles de la poésie... » Ce qui vaut mieux, chez Baudelaire, que cette prose alambiquée et froide, ce sont des vers comme ceux qu'il a intitulés : *Elévation :*

> Au-dessus des étangs, au-dessus des vallées,
> Des montagnes, des bois, des nuages, des mers,
> Par delà le soleil, par delà les éthers,
> Par delà les confins des sphères étoilées,
>
> Mon esprit, tu te meus avec agilité,
> Et, comme un bon nageur qui se pâme dans l'onde,
> Tu sillonnes gaîment l'immensité profonde
> Avec une indicible et mâle volupté.
>
> Envole-toi bien loin de ces miasmes morbides,
> Va te purifier dans l'air supérieur,
> Et bois, comme une pure et divine liqueur,
> Le feu clair qui remplit les espaces limpides.
>
> Derrière les ennuis et les vastes chagrins
> Qui chargent de leur poids l'existence brumeuse,
> Heureux celui qui peut d'une aile vigoureuse
> S'élancer vers les champs lumineux et sereins!
>
> Celui dont les pensers, comme des alouettes,
> Vers les cieux le matin prennent un libre essor,
> Qui plane sur la vie et comprend sans effort
> Le langage des fleurs et des choses muettes!

Malheureusement, Baudelaire nous a donné lui-même trop d'exemples de ces « miasmes morbides », au-dessus desquels il conseille au poète de s'élever. Qui ne connaît les vers tant cités sur *Une charogne :*

> Rappelez-vous l'objet que nous vîmes, mon âme,
> Ce beau matin d'été si doux :
> Au détour d'un sentier une charogne infâme,
> Sur un lit semé de cailloux,

> Les jambes en l'air, comme une femme lubrique,
> Brûlante et suant les poisons,
> Ouvrait d'une façon nonchalante et cynique
> Son ventre plein d'exhalaisons.
>
> — Et pourtant vous serez semblable à cette ordure,
> A cette horrible infection,
> Etoile de mes yeux, soleil de ma nature,
> Vous, mon ange et ma passion !
>
> Oui ! telle vous serez, ô la reine des grâces,
> Après les derniers sacrements,
> Quand vous irez, sous l'herbe et les floraisons grasses
> Moisir parmi les ossements.
>
> Alors, ô ma beauté ! dites à la vermine
> Qui vous mangera de baisers,
> Que j'ai gardé la forme et l'essence divine
> De mes amours décomposés !

Il est difficile de nier l'influence déprimante et démoralisante que Baudelaire a exercée sur la littérature de son époque. Mais Baudelaire répond déjà beaucoup mieux à son temps qu'au nôtre; il n'est plus à proprement parler un modèle : son influence est tout indirecte. Baudelaire s'est trouvé vivre à une époque où l'accoutumance aux idées de négation absolue était loin d'être faite, et sur certains tempéraments ces idées, encore nouvelles, devaient produire des effets tout particuliers. C'est ainsi, pour donner un exemple, que Baudelaire est l'expression de la peur irraisonnée et folle de la mort, — sentiment qui mérite qu'on y insiste. Baudelaire, empruntant à Job son expression fameuse, nous peint ainsi la grande peur qui le hante :

> — Hélas ! tout est abîme, — action, désir, rêve,
> Parole ! et sur mon poil qui tout droit se relève
> Mainte fois de la Peur je sens passer le vent.
>
> Sur le fond de mes nuits, Dieu de son doigt savant
> Dessine un cauchemar multiforme et sans trêve.
>
> J'ai peur du sommeil comme on a peur d'un grand trou,
> Tout plein de vague horreur, menant on ne sait où ;
> Je ne vois qu'infini par toutes les fenêtres (1)...

(1) *Le Gouffre.*

A toute heure, à tout propos il a l'esprit rempli de l'idée de la mort :

> Plus encor que la Vie,
> La Mort nous tient souvent par des liens subtils (1).

> Mon cœur, comme un tambour voilé,
> Va battant des marches funèbres (2).

Lui-même intitule *Obsession* la pièce qui commence par ces vers :

> Grands bois, vous m'effrayez comme des cathédrales ;
> Vous hurlez comme l'orgue ; et dans nos cœurs maudits,
> Chambres d'éternel deuil où vibrent de vieux râles,
> Répondent les échos de vos *De profundis*.

Le ciel devient pour lui

> Ce mur de caveau qui l'étouffe (3).

En automne, le bruit des bûches qu'on vient de scier et tombant sur le pavé des cours lui fait dire :

> Il me semble, bercé par ce choc monotone,
> Qu'on cloue en grande hâte un cercueil quelque part...

Ce n'est pas tant, à proprement parler, l'angoisse de la mort qu'on retrouve à chaque page que l'horreur toute physique du tombeau ; et lorsque nous le voyons se complaire aux idées de décomposition, évoquer les squelettes et rêver de cadavres, nous sommes tout simplement en présence de l'enfant qui, ayant peur de l'obscurité, ouvre la porte le soir et fait quelques pas au dehors pour ressentir le grand frisson de la nuit et, qui sait? pour s'enhardir aussi peut-être. C'est donc plus encore le vertige de l'horreur que celui de l'abîme qui s'est emparé de Baudelaire ; par suite, il est amené à chanter l'horreur et l'horrible sous toutes leurs formes. Fait-il un hymne à la beauté, il s'écrie :

> Tu marches sur des morts, Beauté, dont tu te moques,
> De tes bijoux l'Horreur n'est pas le moins charmant.

(1) *Semper eadem.*
(2) *Le Guignon.*
(3) *Le Couvercle.*

Voici d'ailleurs sous quelles couleurs il nous dépeint son propre cœur :

> Mon cœur est un palais flétri par la cohue ;
> On s'y soûle, on s'y tue, on s'y prend aux cheveux !

Et s'il parle de la douleur :

> Par toi. , .
> Dans le suaire des nuages
> Je découvre un cadavre cher,
> Et sur les célestes rivages
> Je bâtis de grands sarcophages (1).

A la page suivante, on voit les « vastes nuages en deuil », devenir les « corbillards de ses rêves ». On n'en finirait vraiment pas s'il fallait relever toutes les images de ce genre qui sont répandues dans ses vers ; son inspiration poétique emprunte plus d'une fois les apparences du cauchemar :

> Moi, mon âme est fêlée, et lorsqu'en ses ennuis
> Elle veut de ses chants peupler l'air froid des nuits,
> Il arrive souvent que sa voix affaiblie
>
> Semble le râle épais d'un blessé qu'on oublie
> Au bord d'un lac de sang, sous un grand tas de morts,
> Et qui meurt, sans bouger, dans d'immenses efforts (2) !

Il finit par se demander lui-même, non sans quelque raison :

> Ne suis-je pas un faux accord
> Dans la divine symphonie ?

Pourtant, lorsqu'il le voulait, il savait rendre douce l'ironie et demander à la nuit des inspirations moins troublées que la plupart de celles qu'il lui doit :

> Sois sage, ô ma Douleur, et tiens-toi plus tranquille,
> Tu réclamais le Soir ; il descend ; le voici.
>
> Ma Douleur, donne-moi la main ; viens par ici,

(1) *Alchimie de la douleur.*
(2) *La Cloche fêlée.*

... Vois se pencher les défuntes Années,
Sur les balcons du ciel, en robes surannées ;
Surgir du fond des eaux le Regret souriant ;

Le Soleil moribond s'endormir sous une arche,
Et, comme un long linceul traînant à l'Orient,
Entends, ma chère, entends la douce Nuit qui marche (1).

Et maintenant, si nous voulions rechercher ce que devient chez nos contemporains cette anxiété de la mort, nous la retrouverions avec un Pierre Loti, par exemple, mais élargie, plus profonde et plus haute, tant il est vrai qu'il y a toujours des sentiments ou idées en progrès tandis que d'autres sont en décadence. Pour Loti comme pour Baudelaire, — et c'est là leur seul point commun, — la mort est toujours présente. D'un bout à l'autre de son œuvre, on sent passer le vent de la mort comme celui de la mer auquel il s'identifie. Mais, avant de devenir la tourmente, le vent de mer n'est qu'un simple frisson, rien « qu'une inquiétude planant sur les choses », rien que « l'éternelle menace qui n'est qu'endormie ». Et les hommes, ceux que Loti a voulu peindre, les marins, se réjouissent : « A ce pardon, la joie était lourde et un peu sauvage, sous un ciel triste. Joie sans gaieté, qui était faite surtout d'insouciance et de défi ; de vigueur physique et d'alcool ; sur laquelle pesait, *moins déguisée qu'ailleurs*, l'universelle menace de mourir. Grand bruit dans Paimpol ; sons de cloches et chants de prêtres. Chansons rudes et monotones dans les cabarets... » Mais « à côté des filles amoureuses, les fiancées des matelots disparus, les veuves de naufragés, sortant des chapelles des morts, avec leurs longs châles de deuil et leurs petites coiffes lisses ; les yeux à terre, silencieuses, passant au milieu de ce bruit de vie, comme un avertissement noir (2). » Et l' « avertissement noir » passe et repasse dans l'œuvre de Loti, et il arrive que c'est précisément cette mort inévitable, proche toujours, qui donne à la vie son prix infini : la proximité de l'ombre rend la lumière plus intense et plus douce. Puisqu'ils doivent mourir, les êtres seront tout entiers dans leur regard, dans

(1) *Recueillement.*
(2) *Pêcheur d'Islande*, p. 38, 39, 40.

leur sourire, dans une simple parole, signes fuyants qui ne se reproduiront pas. La pitié de Loti s'étendra même aux choses, celles qui ont ceci de commun avec l'homme, la fragilité, et on dirait qu'il a la nostalgie de tout ce qu'il a vu une fois. L'inconnu de la mort vient pour lui se mêler à toute manifestation de la vie, le plus simple fait revêt une apparence de profondeur et de mystère ; dans la grande épouvante qu'il découvre épandue, les amours lui semblent plus forts ; et c'est toute la poésie de la mort qui s'ajoute à celle de la vie. Aux yeux de Baudelaire, la mort flétrissait la vie, aux yeux de Loti, elle l'idéalise.

Un autre exemple de la rapidité avec laquelle les sentiments se transforment et, avec eux, les inspirations littéraires, c'est que, par opposition au pessimisme réaliste, il nous est venu récemment des horizons voilés de l'Angleterre une poésie très douce, toute de nuances, et de nuances effacées. La lumière n'est plus qu'un demi-jour, un clair de lune perpétuel ; les images sont plus semblables à des impressions, — aux impressions de toutes sortes que les choses produisent en nous, — qu'à ces choses elles-mêmes. Dante Gabriel Rossetti, par exemple, nous peindra ainsi la reine Blanchelys :

> Ses yeux ressemblaient à l'intérieur de la vague ;
> Il ne pesait pas plus qu'un roseau,
> Son doux corps, délicatement mince ;
> Et semblable au bruissement de l'eau,
> Sa voix plaintive (1).

Même s'il s'agit d'une paysanne italienne, un être bien réel cependant, sa façon de voir restera la même :

> Ses grands yeux,
> Qui parfois tournaient, à moitié étourdis, sous
> Ses paupières passionnées, et comme noyés, quand elle parlait,
> Avaient aussi en eux des sources cachées de gaieté,
> Lesquelles, sous les noirs cils, sans cesse
> S'ébranlaient à son rire, comme lorsqu'un oiseau vole bas
> Entre l'eau et les feuilles de saule,
> Et que l'ombre frissonne jusqu'à ce qu'il atteigne la lumière (2).

(1) *The staff and scrip.*, p. 48.
(2) *A last confession*, p. 69.

Et Shelley, décrivant les fleurs d'un jardin, dira :

> Le perce-neige et puis la violette s'élevèrent du sol
> Mouillé d'une chaude pluie, et leur souffle était mêlé
> A la fraîche odeur de la terre, comme la voix à l'instrument.
> .
> Et, semblable à une naïade, le muguet,
> Que la jeunesse rend si beau et sa passion tellement pâle que l'on voit la lueur
> De ses clochettes tremblantes à travers leurs tentes d'un vert tendre (1).

Il y a même des moments où Shelley dépeindra une chose avec des images que nous sommes forcés d'imaginer ; c'est une sorte de double évocation :

> Une Dame, la merveille de son sexe, dont la beauté
> Etait rehaussée par un esprit charmant,
> Qui, en se développant, avait formé son maintien et ses mouvements
> Comme *une fleur marine qui se déroule dans l'Océan,*
> Une Dame soignait le jardin de l'aube jusqu'au soir (2)... »

Nos symbolistes, outrant encore cette poésie de rêve, en sont arrivés à la poésie de l'impression pure et simple. Pourvu qu'une impression soit douce,

> De la douceur ! de la douceur ! de la douceur (3) !

pourvu qu'elle soit vague surtout, ils ne lui demanderont rien de plus, ni la raison qui l'amène, ni l'idée qu'elle renferme. Une telle façon d'entendre la poésie est suffisante, peut-être, pour le poète lui-même, en qui ses propres vers éveillent une foule d'idées complémentaires, explicatives surtout; mais pour le lecteur il n'en est point ainsi. C'est lui supposer véritablement le don de prescience que de lui demander de ressentir une impression poétique alors qu'il ne lui est rien dit de ce qui l'a fait naître ; car, en réalité, les impressions qui nous viennent des choses ont leur cause première en nous-mêmes, et, pour les faire partager à qui que ce soit, il faut commen-

(1) *La Sensitive*, première partie.
(2) *Ibid.*, seconde partie.
(3) Paul Verlaine.

cer par lui découvrir l'état de conscience qui les a déterminées. Une énumération, une constatation de faits ou d'idées ne signifient rien par elles-mêmes ; il faut que le poète en donne la clef, c'est-à-dire la signification qu'elles ont revêtue pour lui, signification qu'elles prendront immédiatement par sympathie dans l'esprit des autres. Et voilà pourquoi nous ne saisirons jamais le sens de vers tels que ceux-ci :

> La lune plaquait ses teintes de zinc
> Par angles obtus ;
> Des bouts de fumée en forme de cinq
> Sortaient drus et noirs des hauts toits pointus.
>
> Le ciel était gris. La bise pleurait
> Ainsi qu'un basson.
> Au loin un matou frileux et discret
> Miaulait d'étrange et grêle façon.
>
> Moi, j'allais rêvant du divin Platon
> Et de Phidias,
> Et de Salamine et de Marathon,
> Sous l'œil clignotant des bleus becs de gaz (1).

Voici d'ailleurs quelle sorte de préceptes le chef de l'école adresse au poète symboliste :

> De la musique avant toute chose,
> Et pour cela préfère l'impair,
> Plus vague et plus soluble dans l'air,
> Sans rien en lui qui pèse ou qui pose.
>
> Il faut aussi que tu n'ailles point
> Choisir tes mots sans quelque méprise :
> Rien de plus cher que la chanson grise
> Où l'indécis au précis se joint...
>
> Car nous voulons la nuance encor,
> Pas la couleur, rien que la nuance !
> Oh ! la nuance seule fiance
> Le rêve au rêve et la flûte au cor...

Paul Verlaine semble oublier que la musique, au moyen des tonalités, des rythmes et du mouvement, détermine d'une façon marquée et précise, autant que le pourrait faire une

(1) Paul Verlaine, *Poèmes saturniens*.

couleur et pas seulement une simple nuance, le caractère général du morceau. La « chanson grise » n'existe que dans la tête de l'auditeur peu ou point musicien, non dans la musique des grands maîtres. N'importe ; après avoir fait de la peinture et de la sculpture en vers, on veut aujourd'hui faire de la musique en vers, en assemblant des phrases inintelligibles et, par cela même, dit-on, symboliques, — c'est-à-dire expressives de tout parce qu'elles ne sont expressives de rien :

> Ah ! puisque tout ton être,
> Musique qui pénètre,
> Nimbe d'anges défunts,
> Tons et parfums,
>
> A sur d'almes cadences
> En ses correspondances
> Induit mon cœur *subtil*,
> Ainsi soit-il ! (1).

Les classiques, avec leurs *genres* bien étiquetés et à jamais séparés l'un de l'autre, avaient certainement introduit dans la littérature des classifications artificielles ; mais de là à confondre tout, il y a loin. C'est une des formes de l'insociabilité intellectuelle que l'obscurité voulue, l'inintelligibilité systématique, et les symbolistes y visent :

> En ta dentelle où n'est notoire
> Mon doux évanouissement,
> Taisons pour l'âtre sans histoire
> Tel vœu de lèvres résumant.
>
> Toute ombre hors d'un territoire
> Se teinte itérativement
> A la lueur exhalatoire
> Des pétales de remuement.

C'est là ce qu'ils appellent de la musique en vers, des « romances sans paroles », comme dit Verlaine ; traduisez : des paroles sans pensées. Quant à la musique de ces vers, qui peut la saisir, et en quoi diffère-t-elle des plus banales harmonies de Lamartine ? En prose, même obscurité voulue, avec un mélange de mots français, latins, grecs, et de

(1) Verlaine.

mots qui ne sont d'aucune langue : — « Parmi l'air le plus pur de désastre, où le plus puissant lien une voix disparate, un point sévèrement noir ou quelque rouvre de trop d'ans s'opposait à l'intégral salut d'amour, et la velléité dès lors inerte demeurait, et muette sans même la conscience mélancolique de son mutisme. » Ces phrases relativement fort claires sont extraites du *Traité du verbe* de Verlaine, — car ils croient avoir inventé un verbe nouveau. Au reste, le bon sens français proteste vite contre un parti pris de bâtir avec des nuages, lesquels s'arrangent et se dérangent, changent de formes sans autre raison que le vent qui passe, — le vent d'une fantaisie de poète qui nous demeure étrangère par système. Si l'école des symbolistes est une école de décadence, à tout le moins est-il difficilement supposable qu'elle puisse devenir bien contagieuse.

Un psychologue distingué parmi nos littérateurs, Paul Bourget, a fait une sorte d'apologie de la décadence et de la littérature appelée « malsaine ». Le mot *malsain*, selon lui, est inexact si l'on entend par là opposer un état naturel et régulier de l'âme, qui serait la santé, à un état corrompu et artificiel, qui serait la maladie. « Il n'y a pas à proprement parler de maladies du corps, disent les médecins ;... pareillement, il n'y a ni maladie ni santé de l'âme, il n'y a que des états psychologiques,... des combinaisons changeantes, mais fatales et pourtant normales. » — Cette théorie nous semble un mélange de vrai et de faux : il est vrai que tout rentre dans des lois, même les monstruosités, et aussi la maladie, et aussi la mort; mais il est faux qu'il n'y ait point de monstres, de maladies ni de mort pour le médecin, et même pour le physiologiste, et enfin pour le sociologiste. Tous ont le droit et le devoir de constater l'accroissement ou la diminution de la vitalité dans l'organisme dont ils étudient les lois. Le déterminisme que professent les partisans de l'évolution ne les empêche nullement de reconnaître que tel individu, telle espèce, telle société est en progrès ou en décadence sous le rapport de la vitalité, par conséquent de la force de résistance dans la lutte pour la vie, de l'unité et de la complexité internes, qui

permettent aux êtres supérieurs de s'adapter à leur milieu et de le dominer, au lieu d'en être dominés. Dire que la maladie, comme la monstruosité, est *normale* parce qu'elle est *fatale*, qu'elle vaut la santé parce qu'elle est tout aussi *naturelle*, c'est ne pas reconnaître un critérium de *valeur naturelle* dans l'intensité même et dans l'extension de la vie, ainsi que dans la conscience et la jouissance qui en sont la révélation intime. « Un préjugé seul, où réapparaissent la doctrine antique des causes finales et la croyance à un but défini de l'univers, peut, dit Paul Bourget, nous faire considérer comme *naturels* et *sains* les amours de Daphnis et de Chloé dans le vallon, comme artificiels et malsains les amours d'un Baudelaire dans le boudoir qu'il décrit, meublé avec un souci de mélancolie sensuelle :

> Les riches plafonds,
> Les miroirs profonds,
> La splendeur orientale,
> Tout y parlerait
> A l'âme en secret
> Sa douce langue natale.

— Il n'est nul besoin, répondrons-nous, d'admettre les antiques *causes finales* ni un but défini de l'*univers* pour admettre la loi de l'évolution et pour considérer, au point de vue de cette loi, la vitalité plus intense et expansive, plus consciente et heureuse, plus féconde pour soi et pour autrui, comme *supérieure*, comme plus *vivante* et plus *durable*. Les amours de Daphnis et de Chloé sont fécondes, tendent à « promouvoir la vie », comme disent les Anglais ; les amours de boudoir sont stériles, tendent à ralentir, à altérer, parfois à détruire la vie. Quant à placer, comme Baudelaire, la « langue *natale* de l'âme » dans les riches *plafonds*, les *miroirs* profonds et la splendeur *orientale*, c'est une de ces nombreuses absurdités qui remplissent ses vers et en font souvent la seule originalité : tout ce luxe faux et imaginaire, tout ce vain *orientalisme* n'est pas plus la langue natale de la *vie* que de l' « âme » : c'est un rêve artificiel et tout littéraire de l'imagination romantique. On peut soutenir que, même au

point de vue de la pure sociologie, la littérature décadente est aussi *fausse* qu'elle est *malsaine* au point de vue physiologique et moral. Théophile Gautier dit que la langue de cette littérature est « marbrée déjà des verdeurs de la décomposition »; quelque prix qu'on attache aux *verdeurs,* un cadavre qui se décompose sera toujours inférieur physiologiquement et esthétiquement à un corps animé par la vie, parce que le cadavre marque non une évolution en complexité et en unité tout ensemble, mais une dissolution et un retour aux forces plus élémentaires, plus simples et plus désagrégées. L'erreur des apologistes de la décadence est précisément de croire que la littérature décadente ait plus de *complexité,* plus de *richesse* que l'autre, parce qu'elle a plus de raffinement, plus de sensualité et de dilettantisme intellectuel. « La décadence romaine, dit encore Paul Bourget, représentait un plus riche trésor d'acquisitions humaines. » — Nullement : elle marquait la fin des acquisitions et le commencement des pertes de toute sorte. Au point de vue de l'évolution vitale ou sociale, l'accroissement en complexité ou, comme dit Spencer, en hétérogénéité, implique nécessairement une augmentation parallèle de l'unité, de la subordination et de l'organisation ; c'est pour cela que le cadavre est, au fond, moins complexe et moins riche que le corps vivant : il n'offre plus que le jeu des lois physiques et chimiques, au lieu d'offrir encore le jeu des lois physiologiques ; la décomposition est une simplification et non une complication. La littérature de Baudelaire lui-même, avec ses splendeurs et aussi ses « *charognes* », est une littérature très simple ; sous son air de richesse, elle cache une pauvreté radicale non seulement d'idées, mais de sentiments et de vie ; elle commence un retour, par un chemin détourné, à la poésie de sensations, d'images sans suite, de mots sonores et vides qui caractérise les tribus sauvages ; et celle-ci a cette énorme supériorité qu'elle est sincère, l'autre non. Les prétendus *raffinés* sont des *simplistes* qui s'ignorent ; les blasés qui croient avoir « fait le tour de toutes les idées » sont des ignorants qui n'ont pas même fait le tour d'une seule idée ; les dégoûtés de la vie sont de petits jeunes hommes qui n'ont pas encore un ins-

tant vécu. — Paul Bourget met dans la bouche des décadents cette parole : « Nous nous délectons dans ce que vous appelez nos corruptions de style, et nous délectons avec nous les raffinés de notre race et de notre heure ; il reste à savoir si notre exception n'est pas une aristocratie. » — Oui, pourrait-on leur répondre, une aristocratie à rebours, comme celle des hystériques, des névropathes, des vieillards avant l'âge. Il serait naïf aux décadents de croire, avec Baudelaire, qu'ils font partie d'une élite sociale, alors qu'ils se rangent volontairement eux-mêmes parmi les « non-valeurs humaines », les stériles, les impuissants, les impropres à la vie sociale, les *inaptes* et, en définitive, les *ineptes*. Le plus fataliste des fatalistes, Spinoza, n'aurait pas eu de peine à démontrer que la « pourriture » est un état de la force et de la substance moins compliqué et moins unifié tout à la fois que la santé de la jeunesse, conséquemment moins beau. Et c'est par une illusion d'optique intérieure qu'un décadent se croit raffiné quand il préfère à la lumière et aux couleurs de la vie qui s'épanouit la « phosphorescence de la pourriture ». L'odorat qui préfère les parfums d'un cadavre à ceux d'un corps vivant est-il donc aussi plus raffiné ?

En définitive, c'est la dissolution vitale qui est le caractère commun de la décadence dans la société et dans l'art : la littérature des décadents, comme celle des déséquilibrés, a pour caractéristique la prédominance des instincts qui tendent à dissoudre la société même, et c'est au nom des lois de la vie individuelle ou collective qu'on a le droit de la juger.

III

RÔLE MORAL ET SOCIAL DE L'ART

On s'est souvent demandé si la littérature et l'art étaient moraux ou immoraux. La question pourrait être examinée d'un nouveau point de vue : il s'agirait de savoir dans quelle mesure et avec quelle gradation il est bon d'étendre cette qualité qui fait le fond de la littérature et de l'art : la sociabilité. Il y a, en effet, une certaine antinomie entre l'élargissement trop rapide de la sociabilité et le maintien en leur pureté de tous les instincts sociaux. D'abord, une société plus nombreuse est aussi moins choisie. De plus, l'accroissement de la sociabilité est parallèle à l'accroissement de l'activité ; or, plus on agit et voit agir, plus aussi on voit s'ouvrir des voies divergentes pour l'action, lesquelles sont loin d'être toujours des voies « droites ». C'est ainsi que, peu à peu, en élargissant sans cesse ses relations, l'art en est venu à nous mettre en société avec tels et tels héros de Zola. La cité aristocratique de l'art, au dix-huitième siècle, admettait à peine dans son sein les animaux ; elle en excluait presque la nature, les montagnes, la mer. On se rappelle le jugement sommaire porté par Vauvenargues et, avec lui, par tout le dix-huitième siècle sur La Fontaine, ce représentant unique, au siècle précédent, de la vie animale, de la nature et presque du naturel : « Il n'a écrit ni dans un genre assez *noble* ni assez noblement. » L'art, de nos jours, est devenu de plus en plus démocratique, et il a fini même par préférer la société des vicieux à celle des honnêtes gens. En outre, l'art met de plus en plus en jeu la passion ; or, il y a encore là plus d'un écueil. L'excitation artificielle d'une passion déterminée ou d'un groupe déterminé de passions, tout en étant, comme disait Aristote, une sorte de purgation et de purification esthétique, κάθαρσις, peut aussi produire une tendance vers telle passion, un accroissement de cette passion même, qui, du germe, passera au développement. De là résulte

une rupture de l'équilibre intérieur, une modification de la volonté dans un sens nouveau. Le livre du poète ou du romancier *formule* pour l'intelligence et *fait vivre* pour la sensibilité des émotions, des passions, des vices qui, sans lui, seraient restés à l'état vague et inerte. Il dit le mot qu'on cherchait, fait résonner la corde qui n'était encore que tendue et muette. L'œuvre d'art est un centre d'attraction, tout comme la volonté active d'un génie supérieur. Si un Napoléon entraîne des volontés, un Corneille et un Victor Hugo n'en entraînent pas moins, quoique d'une autre manière. Et tout dépend de la direction qu'impriment les uns et les autres. En un mot, l'œuvre littéraire est une *suggestion* d'une puissance d'autant plus grande qu'elle se cache sous la forme d'un simple *spectacle*; et la suggestion peut être vers le mal comme vers le bien. Qui sait le nombre de crimes dont les romans d'assassinat ont été et sont encore les instigateurs? Qui sait le nombre de débauches réelles que la peinture de la débauche a entraînées? Le principe de l'*imitation*, une des lois fondamentales de la société et aussi de l'art, fait la puissance de l'art pour le mal comme pour le bien. Même quand il s'agit des passions nobles et généreuses, l'art offre encore le danger, tout en les rendant sympathiques, de leur fournir hors de la réalité même un aliment dont elles arriveront à se *contenter*. Il est si facile d'être courageux, héroïque, généreux à la lecture des œuvres qui représentent le courage, l'héroïsme, la générosité! Mais, quand il s'agit de réaliser à son tour les belles qualités qu'on a admirées, il est possible que l'exercice des facultés purement représentatives ait affaibli, amolli l'exercice des facultés actives, et qu'on s'en tienne enfin à l'amour platonique des vertus morales ou sociales. En tout cas, cet effet amollissant de l'art a été souvent constaté sur les peuples, qui, à trop exercer leurs facultés de contemplation et d'imagination, perdent parfois leurs facultés d'action. Enfin l'art, ayant besoin de produire une certaine intensité d'émotions, — surtout l'art réaliste, — tend à faire appel aux passions qui, dans la masse sociale, sont les plus généralement capables de cette intensité. Or, ce sont les passions élémentaires, primitives, instinctives. Il en résulte, comme

l'ont remarqué les sociologistes, une tendance de l'art, surtout réaliste, à maintenir l'homme sous l'empire de ses « inclinations *ataviques* », plus ou moins grossières, haine, vengeance, colère, jalousie, envie, sensualité, etc. Si bien que l'art est à la fois un moyen de hâter la civilisation et un moyen de la retarder en y maintenant une certaine barbarie.

Tout dépendra donc, en définitive, du type de société avec lequel l'artiste aura choisi de nous faire sympathiser : il n'est nullement indifférent que ce soit la société passée, ou la société présente, ou la société à venir, et, dans ces diverses sociétés, tel groupe social plutôt que tel autre. Il est même des littératures, nous l'avons vu plus haut, qui prennent pour objectif de nous faire sympathiser avec les *insociables*, avec les déséquilibrés, les névropathes, les fous, les délinquants. C'est ici que l'excès de sociabilité artistique aboutit à l'affaiblissement même du lien social et moral. L'art doit choisir sa société, et cela dans l'intérêt commun de l'esthétique et de l'éthique. Nous sommes loin de prétendre que l'artiste doive se proposer une thèse morale à soutenir, ou même un *but* moral à atteindre par le *moyen* de l'art; nous sommes loin de condamner « tout emploi du talent poétique sans but extérieur à lui » (1). Mais les idées les plus élevées de l'esprit, qui sont, selon nous, le thème de la grande poésie et du grand art, nous nous les représentons comme intérieures à la poésie même, bien plus, comme constitutives de l'âme du poète ou de l'artiste. Et pour ce qui est du but extérieur, — moralisateur ou utilitaire, — que le poète peut se proposer; nous dirions volontiers avec Schopenhauer : l'intention n'est rien dans l'œuvre d'art. La moralité du poète doit être aussi spontanée que son génie, elle doit se confondre avec son génie même. Il n'en est pas moins vrai que le *fond* de l'art n'est point indifférent, et que l'art immoral demeure très inférieur, même au point de vue esthétique.

L'émotion esthétique se ramenant en grande partie à la contagion nerveuse, on comprend que les puissants

(1) M. Stapfer, en exposant avec bienveillance nos idées sur l'art dans la *Revue bleue*, nous a attribué cette opinion, qui n'est pas la nôtre.

génies littéraires s'attachent volontiers à représenter le vice plutôt que la vertu. Le vice est la domination de la passion chez un individu ; or, la passion est éminemment contagieuse de sa nature, et elle l'est d'autant plus qu'elle est plus forte ou même déréglée. Dans le domaine physique, la maladie est plus contagieuse que la santé ; de même, dans le domaine moral, la colère, par exemple, ou l'amour des sens sont plus contagieux que la tranquillité d'âme du juste. Même lorsque la vertu est prise comme objet de drame ou de roman, c'est l'élément passionnel de la vertu, c'est la passion de la pitié, du dévouement, etc., qui d'habitude fournit à l'écrivain ses sujets préférés. Malheureusement, la *passion de la vertu* ne peut offrir à l'art qu'un domaine relativement restreint : elle n'est pour l'écrivain qu'une passion comme les autres, et perdue, pour ainsi dire, au milieu de toutes les autres. Ajoutons qu'elle a pour tendance normale, sauf dans les cas extraordinaires de l'héroïsme, non d'augmenter les éléments perturbateurs et, par conséquent, dramatiques de la vie, mais au contraire de les supprimer. La vertu tend donc plutôt à engendrer les émotions douces, moins rapidement contagieuses que les autres. C'est pour cela que les romanciers surtout et les dramaturges préfèrent les caractères vicieux aux caractères moraux. La moralité, en outre, est une équivalence parfaite entre les passions, fort difficile à maintenir ; la justice dans les actions provient d'une justesse dans le tempérament : la vertu a la simplicité du diamant, qui désespère ceux qui tentent artificiellement de le reproduire. Enfin l'évolution d'un caractère vertueux est tout intérieure, tandis que la corruption d'un personnage peut être occasionnée par mille faits dramatiques. Le romancier ou le dramaturge s'enlève donc la moitié de son champ d'action en décrivant une vie vertueuse, une évolution non suivie d'un déclin, une ligne droite qui va devant soi sans retour possible.

Les écrivains modernes ne sont pas seulement amenés à l'étude des vices ou des passions fortes, mais aussi à l'étude des monstruosités, et cela pour diverses raisons : la première est l'intérêt scientifique ; on éprouve une plus grande curio-

sité à l'égard de tout ce qui est dans l'espèce une anomalie, un « phénomène » ; en outre la science moderne, — physiologie ou psychologie, — attache une importance croissante à l'étude des états morbides, parce que ces états permettent de saisir sur le fait la dégradation de nos diverses facultés, de constater celles qui ont la plus grande force de résistance, d'établir ainsi des lois de la vie physique ou psychique valant même pour les êtres bien portants. C'est ainsi qu'on a tiré des amnésies partielles de la mémoire et de la personnalité des lois importantes sur la formation de la mémoire et de la personnalité. La seconde cause, c'est qu'en peignant des êtres à part, véritables monstruosités, on excite plus aisément la pitié ou le rire de la foule. La troisième cause, c'est qu'en s'attaquant à de pareils sujets il est aisé d'obtenir un succès de scandale ; on excite la curiosité, sinon l'intérêt ; un bateleur montre aux spectateurs ébahis un veau à deux têtes, mais si son veau, fût-il le plus joli du monde, n'avait qu'une tête, il n'obtiendrait aucun succès. En plaçant ainsi la fin de l'art en dehors du fond même de l'art (nous ne disons pas seulement de sa forme), on le rabaisse, on l'altère, on le fait dégénérer. En vain prétendra-t-on justifier la peinture de l'immoralité au nom même de la morale. A entendre Zola, le romancier cherche les causes du mal social ; il fait l'anatomie des classes et des individus pour expliquer les « détraquements qui se produisent dans la société et dans l'homme ». Cela l'oblige souvent à travailler sur des sujets « gâtés », à descendre au milieu des misères et des folies humaines. « Aucune besogne ne saurait donc être plus moralisatrice que la nôtre, puisque c'est sur elle que la loi doit se baser... C'est ainsi que nous faisons de la sociologie pratique et que notre besogne aide aux sciences politiques et économiques. Je ne sais pas de travail plus noble ni d'une application plus large. » Nous voilà revenus aux espérances de l'époque romantique : réformer les *mœurs* et inspirer les *lois*. Si la littérature n'est plus une sibylle, elle est une Egérie. Ce n'est plus l'art pour l'art, c'est l'art pour la législation. Beau dessein, dont nous avons vu plus haut le côté légitime, mais contre lequel se re-

tourne l'exécution même des romans naturalistes. La peinture des simples ridicules, comme dans Molière, n'a rien de démoralisant. Nos ridicules mêmes ne sont souvent que les points saillants de nos tendances les plus fortes, celles qui nous occupent et nous distraient le plus ; nos ridicules, intérieurement, sont parfois nos « raisons de vivre », étant ce qui nous sauve de l'ennui, de l'équilibre trop monotone d'une vie trop bien réglée. De même, pour les autres, le ridicule est parfois une cause de rire sans malveillance, de gaieté, de légèreté d'âme. Le ridicule peut être un des ferments de la vie morale ; il ne faut craindre ni d'être innocemment ridicules, ni de rire innocemment des ridicules de l'humanité. Mais déjà la peinture des *vices* est plus dangereuse que celle des *ridicules* et des simples *passions*. On risque de s'y trouver embourbé comme dans la fange. Encore y a-t-il vice et vice. Des sociétés de tempérance ont, paraît-il, fait représenter *l'Assommoir*, pour renouveler des Grecs le procédé qui guérit l'ivresse par le spectacle des hommes ivres. Fort bien ; mais, en supposant que l'ivresse puisse se corriger ainsi, il n'en est pas de même de la luxure. On a dit avec raison qu'un sermon sur la chasteté a grand'peine à être chaste ; que sera-ce d'un roman sur la débauche ? Les écrivains qui visent à être « physiologistes », ne devraient pas ignorer les effets physiologiques de la suggestion. Quant aux « législateurs », ils n'ont point besoin de romans pour étudier les vices sociaux de cet ordre et leurs remèdes : c'est aux savants de profession qu'ils doivent s'adresser.

Pour conclure, l'art étant par excellence un phénomène de sociabilité, — puisqu'il est fondé tout entier sur les lois de la sympathie et de la transmission des émotions, — il est certain qu'il a en lui-même une valeur sociale : de fait, il aboutit toujours soit à faire avancer, soit à faire reculer la société réelle où son action s'exerce, selon qu'il la fait sympathiser par l'imagination avec une société meilleure ou pire, idéalement représentée. En cela, pour le sociologue, consiste la moralité de l'art, moralité tout intrinsèque et immanente, qui n'est pas le résultat d'un calcul, mais qui se produit en dehors de tout

calcul et de toute recherche des fins. La vraie beauté artistique est par elle-même moralisatrice, et elle est une expression de la vraie sociabilité. On peut reconnaître en moyenne la santé intellectuelle et morale de celui qui a écrit une œuvre à l'esprit de sociabilité *vraie* dont cette œuvre est empreinte ; et, si l'art est autre chose que la morale, c'est cependant un excellent témoignage pour une œuvre d'art lorsque, après l'avoir lue, on se sent non pas plus souffrant ou plus avili, mais meilleur et relevé au-dessus de soi ; plus disposé non à se ramasser sur ses propres douleurs, mais à en sentir la vanité pour soi-même. Enfin l'œuvre d'art la plus haute n'est pas faite pour exciter seulement en nous des sensations plus aiguës et plus intenses, mais des sentiments plus généreux et plus sociaux. « L'esthétique n'est qu'une justice supérieure, » a dit Flaubert. En réalité, l'esthétique n'est qu'un effort pour créer la vie, — une vie quelconque, — pourvu qu'elle puisse exciter la sympathie du lecteur ; et cette vie peut n'être que la reproduction puissante de notre vie propre avec toutes ses injustices, ses misères, ses souffrances, ses folies, ses hontes mêmes. De là un certain danger moral et social qu'il ne faut pas méconnaître ; tout ce qui est sympathique, encore une fois, est contagieux dans une certaine mesure, car la sympathie même n'est qu'une forme raffinée de la contagion : la misère morale peut donc se communiquer à une société entière par sa littérature. Les déséquilibrés sont, dans le domaine esthétique, des amis dangereux par la force de la sympathie qu'éveille en nous leur cri de souffrance. En tout cas, la littérature des déséquilibrés ne doit pas être pour nous un objet de prédilection : une époque qui s'y complaît comme la nôtre ne peut, par cette préférence, qu'exagérer ses défauts. Et parmi les plus graves défauts de notre littérature moderne, il faut compter celui de peupler chaque jour davantage ce cercle de l'enfer où se trouvent, selon Dante, ceux qui, pendant leur vie, « pleurèrent quand ils pouvaient être joyeux ».

TABLE DES MATIÈRES

CHAPITRE PREMIER
La solidarité sociale, principe de l'émotion esthétique la plus complexe.

I. *La transmission des émotions et leur caractère de sociabilité.* — Transmission constante des vibrations nerveuses et des états mentaux corrélatifs entre tous les êtres vivants, surtout entre ceux qui sont organisés en société. 1° Transmission inconsciente à distance par courants nerveux. — Somnambulisme; action sympathique à distance dans l'hypnotisme. 2° Transmission plus consciente et plus directe par le toucher. L'embrassement. 3° Transmission par l'odorat. 4° Par l'ouïe et la vue. — Toute sensation est une sensation de mouvement, et toute sensation de mouvement provoque un mouvement sympathique. — Problème : Comment la perception de la douleur chez autrui peut-elle devenir agréable dans l'art. — La pitié. — La vengeance. 5° Transmission indirecte des émotions par l'intermédiaire des signes. L'expression.

II. *L'émotion esthétique et son caractère social.* — L'agréable et le beau. Sentiment de solidarité organique inhérent au sentiment du beau : notre organisme est une société de vivants et le plaisir esthétique est le sentiment d'une harmonie. — L'utile et le beau; leurs différences, leurs points de contact. — La solidarité sociale et la sympathie universelle, principe de l'émotion esthétique la plus complexe et la plus élevée. — Animation et personnification des objets. — Comment une suite de raisonnements abstraits peut nous intéresser et exciter la sympathie? — De la sympathie et de la société avec les êtres de la nature. — Un paysage est un état d'*âmes*, un phénomène de sympathie et de sociabilité. — L'émotion esthétique et l'émotion morale.

III. *L'émotion artistique et son caractère social.* — L'objet de l'art est d'imiter la vie pour nous faire sympathiser avec d'autres vies et produire ainsi une émotion d'un caractère social. — Éléments de l'émotion artistique. 1° Plaisir intellectuel de reconnaitre les objets par la mémoire; 2° plaisir de sympathiser avec l'artiste; 3° plaisir de sympathiser avec les êtres représentés par l'artiste. — Rôle de l'expression. — Rôle de la fiction : création d'une société nouvelle et idéale. — Le mouvement, comme signe extérieur de la vie et moyen de l'art. — Le but le plus haut de l'art est de produire une émotion esthétique d'un caractère social. Ressemblances et différences de l'art et de la religion. L'*anthropomorphisme* et le *sociomorphisme* dans l'art . 1

CHAPITRE II
Le génie, comme puissance de sociabilité et création d'un nouveau milieu social.

I. *Le génie, comme puissance de sociabilité.* — L'analyse scientifique et la synthèse artistique. Le génie combine les *possibles*; son premier caractère

est la puissance de l'imagination. — Son second caractère est la puissance du sentiment, de la sympathie et de la sociabilité. Insuffisance de la distinction entre les génies subjectifs et les génies objectifs. — Comment la faculté de se dédoubler, de sortir de soi, qui caractérise le génie, peut aboutir à la folie.

II. *Le génie, comme création d'un nouveau milieu social.* — Rapports du génie au milieu existant. Diverses théories sur ce sujet. — Théorie de M. Taine. — Théorie de M. Hennequin. Insuffisance des diverses théories. — Comment le génie crée un milieu social nouveau. *L'innovation* et *l'imitation* dans la société humaine 22

CHAPITRE III

De la sympathie et de la sociabilité dans la critique.

La vraie critique est celle de l'œuvre même, non de l'écrivain et du milieu. — Qualité dominante du vrai critique : la sympathie et la sociabilité. — De l'antipathie causée à certains critiques par certaines œuvres. — La vraie critique est-elle celle des beautés ou celle des défauts. — Du pouvoir d'admirer ou d'aimer. — Difficulté de découvrir et de comprendre les beautés d'une œuvre d'art; difficulté de les faire sentir aux autres; rôle du critique. 46

CHAPITRE IV

L'expression de la vie individuelle et sociale dans l'art.

I. L'art ne recherche pas seulement la sensation. — Il cherche l'expression de la vie. — Lois qui en résultent. — Impuissance du pur formalisme dans l'art. — Flaubert. — Le fond vivant doit toujours transparaître sous la forme.

II. Les idées, les sentiments et les volontés constituent le fond de l'art. — Nécessité des idées et de la science pour renouveler les sentiments mêmes.

III. Le but dernier de l'art est de produire la sympathie pour des êtres vivants. — A quelles conditions un être est-il sympathique. Nécessité de l'individualité. Nécessité d'un côté universel et social des types. — Le conventionnel et le naturel dans la société et dans l'art. Moyens d'échapper au conventionnel. 56

CHAPITRE V

Le réalisme. — Le trivialisme et les moyens d'y échapper.

I. *L'idéalisme et le réalisme.* — Qu'il y a plusieurs esthétiques et comment on peut les ramener à l'unité. — Faux idéalisme et faux réalisme. — Rôle des laideurs et des dissonances dans l'art. — Le conventionnel dans la société et dans l'art.

II. *Distinction du réalisme et du trivialisme.* — Écueil à éviter.

III. *Moyens d'échapper au trivial.* — Recul des événements dans le passé. — Esthétique du souvenir. — L'historique. — L'antique.

IV. *Déplacement dans l'espace et invention des milieux.* — Effets sur l'imagination du déplacement des objets dans l'espace. — Le sentiment de la nature et le pittoresque.

V. *La description et l'animation sympathique de la nature.* — Règles et exemples de la description sympathique. — De l'abus des descriptions. 74

CHAPITRE VI

Le roman psychologique et sociologique.

I. Importance sociale prise de nos jours par le roman psychologique et sociologique.

II. Caractères et règles du roman psychologique.
III. Le roman sociologique. — Le naturalisme dans le roman. 119

CHAPITRE VII

L'introduction des idées philosophiques et sociales dans la poésie.

I. Poésie, science et philosophie. — II. Lamartine. — III. Vigny. — IV. Alfred de Musset. 161

CHAPITRE VIII

L'introduction des idées philosophiques et sociales dans la poésie (suite).

Victor Hugo. — I. L'inconnaissable. — II. Dieu. — III. Finalité et évolution dans la nature. La destinée et l'immortalité. — IV. Religions et religion. — V. Idées morales et sociales. — Rôle social de la grande poésie. . . 190

CHAPITRE IX

Les idées philosophiques et sociales dans la poésie (suite).

Les successeurs d'Hugo. — I. Sully-Prudhomme. — II. Leconte de Lisle. — III. Coppée. — IV. M^{me} Ackermann. — V. Une parodie de la poésie philosophique : *les Blasphèmes*. 250

CHAPITRE X

Le style, comme moyen d'expression et instrument de sympathie.

I. Le style et ses diverses espèces. Le principe de l'*économie de la force* et le principe de la *suggestion poétique*. — II. L'image. — III. Le rythme. — Évolution poétique de la prose contemporaine. Raisons littéraires et sociales de cette évolution 288

CHAPITRE XI

La littérature des décadents et des déséquilibrés; son caractère généralement insociable. Rôle moral et social de l'art.

I. La littérature des déséquilibrés. — II. La littérature des décadents. — III. Rôle moral et social de l'art 342

www.ingramcontent.com/pod-product-compliance
Lightning Source LLC
Chambersburg PA
CBHW051349220526
45469CB00001B/177